主　编　李　宏

编　委 （按编写章节排序）

　　　李　骁　葛佳平　李　宏

　　　黄　虹　应爱萍　薛　墨

　　　孙晓昕　闫　巍　许　玮

西方美术史
文献选读

李宏 —— 主编

Selected

Readings

in

Western

Art Literature

北京大学出版社
PEKING UNIVERSITY PRESS

图书在版编目（CIP）数据

西方美术史文献选读 / 李宏主编. —北京：北京大学出版社，2022.11
ISBN 978-7-301-33479-9

Ⅰ.①西… Ⅱ.①李… Ⅲ.①美术史—西方国家—文献—汇编 Ⅳ.①J110.9

中国版本图书馆CIP数据核字（2022）第193162号

书　　　　名	西方美术史文献选读
	XIFANG MEISHUSHI WENXIAN XUANDU
著作责任者	李　宏　主编
责 任 编 辑	谭　艳
标 准 书 号	ISBN 978-7-301-33479-9
出 版 发 行	北京大学出版社
地　　　　址	北京市海淀区成府路205号　100871
网　　　　址	http://www.pup.cn　　　新浪微博：@北京大学出版社
电 子 信 箱	pkuwsz@126.com
电　　　　话	邮购部 010-62752015　发行部 010-62750672　编辑部 010-62707742
印 　刷 　者	北京宏伟双华印刷有限公司
经 销 者	新华书店
	720毫米×1020毫米　16开本　27.25印张　443千字
	2022年11月第1版　2022年11月第1次印刷
定　　　　价	128.00元

目　录

前　言

　　本书以整个西方美术史的发展脉络为基本框架，对西方美术史及重要的美术理论文献进行系统归纳与梳理，内容资料包容量大、观点明确、脉络清晰，艺术理论工作者、美术专业读者可根据自己的需要选读。

　　本书选文包括西方美术史、美术理论、美术批评及创作经验等方面具有一定代表性和较大影响的文献，按照时代分为 7 个部分，分别为古希腊罗马、中世纪、文艺复兴时期、17 世纪、18 世纪、19 世纪和 20 世纪。

　　本书简明介绍了不同时代西方美术史著述概况以及选文作者的生平和艺术思想、选文论点及其渊源和影响等。读者可参考原著和相关美术史、美术理论、美术批评史、作者评传等书籍，进一步阅读，以达到深入学习和研究探讨的目的。

　　本书的选文，主要是根据英文文献翻译或编译而成，但也有少量选文是从国内已有的中译本中节选，还有少量译文在翻译过程中参考了已出版的中译本，在此向原译者致谢。本书的编译、编写工作先后得到有关方面的协助和指教，在此特表感谢。

　　本书由李宏担任主编。第一章"古希腊罗马"由李骁编写，第二章"中世纪"由葛佳平编写，第三章"文艺复兴时期"由李宏编写，第四章"17 世纪"由黄虹编写，第五章"18 世纪"由应爱萍、薛墨编写，第六章"19 世纪"由孙晓昕、闫巍编写，第七章"20 世纪"由许玮编写。

　　除了各章的编者，杨正航、陈安安、顾顺吉、赵愿、李研等也参加了本书的一些编译、校订工作。

李宏

2022 年 1 月

第一章
古希腊罗马

　　古代希腊没有"艺术"一词，与其最为接近的是"技艺"的概念，其中不但包括了绘画、雕刻、建筑等艺术形式，还涵盖了木工、纺织等手工工艺。与现在不同的是，艺术在那时并没有如此受人推崇，甚至还会被人摒弃。柏拉图（Plato）认为艺术"与自然隔了三层"，而将其排除在理想国之外；卢奇安（Lucian）更是认为雕刻家只是普通的石匠，只能整日从事辛苦的体力劳动。但无论怎样，那时人们在探讨一切问题时总是无法回避艺术的影响，这本身就说明了艺术的重要性。实际上，艺术的确在潜移默化中影响着人类社会的进步与发展。

　　众所周知，西方艺术源自古希腊，而古希腊艺术源于克里特岛。战争将这小岛的艺术扩散至整个希腊半岛和小亚细亚海岸。早期的希腊艺术与古埃及艺术相似，十分粗糙和原始，但不可否认这仍是艺术的起点。E. H. 贡布里希（E. H. Gombrich）在讨论菲迪亚斯（Pheidias）的作品之时，仍不忘这一起点对之后艺术发展的重要作用。他说："但是我们感觉希腊雕刻之所以能那么伟大、那么肃穆和有力，也正是由于没有违背那些古老的规则，因为那些规则已经不再是束缚艺术家手脚的桎梏了。"[1] 在陶器的黑绘风格向红绘风格转变之时，希腊人的自我意识开始觉醒，逐渐抛开了那些"桎梏"，这不仅体现在颜色方面，而且体现在自然风格的表现和短缩法的使用上，这也是艺术史上震撼人心的时刻。这个时期的希腊艺术创作者已不再将全部精力放在表现"完整"之上，而是努力地想要表现人"心灵的活动"。到了古典时期，希腊艺术已臻完美之境，菲迪亚斯、米隆（Myron）等伟大艺术家纷纷出现，他们的作品至今仍被奉为经典。古典后期及希腊化时期，希腊艺术中优雅精致的一面被不断强化，"为了艺术而艺术"的观念

[1] 贡布里希：《艺术的故事》，范景中译，广西美术出版社，2008年，第87页。

也逐渐占据上风，体现在艺术品上则是自然的衰退与完美的理想表现。

罗马艺术主要植根于古希腊艺术，罗马人从古希腊艺术中汲取他们需要的元素，并将其重新组合，罗马圆形大剧场便是将希腊神庙的三种建筑风格组合起来建筑而成。与古典后期和希腊化时期的完美形象相比，罗马雕塑和绘画艺术更为真实，这可能是因为罗马人对艺术的纪念性和含义性的重视，更希望通过艺术来纪念重大事件和历史人物。就此看来，罗马人对于艺术的理解竟然又返回到埃及人以及克里特人那里去了。他们用图腾柱记录自己的辉煌战绩，但没有料想到后世将其看作无比伟大的艺术品，其从功用性到艺术性的转变多么奇妙。

一、柏拉图

柏拉图（Plato，前 427—前 347）是古希腊经典哲学的代表人物，也是唯心主义思想的集大成者。他出身奴隶主贵族，很早就跟随苏格拉底（Socrates）学习，并将其作为代言人创作了为世人所知的对话录。虽然如今已无法严格地区分哪些观点来自苏格拉底，哪些来自柏拉图，但就其内容而言，我们依然可以通过对话录很好地把握那个时代的主流哲学思想。

与其他古代哲学家一样，柏拉图并没有专门撰写讨论艺术的篇章，关于艺术的观点散现于他的对话录中。朱光潜指出："美学的问题……零星地附带地出现于大部分对话录中。专门谈美学问题的只有他早年写作的《大希庇阿斯》一篇，此外涉及美学问题较多的有《伊安》《高吉阿斯》《普罗塔哥拉斯》《会饮》《斐德诺》《理想国》《菲利布斯》《法律》诸篇。"[1] 这里说到的"美学问题"也有一部分涉及我们所要研究的美术理论。

柏拉图以"理念论"为基础，将艺术定义为"模仿"，并进一步将艺术家的创作分为简单模仿和创造性模仿。在模仿的效果方面，柏拉图以政治功用作为评判艺术美丑的重要标准。虽然我们可以认为柏拉图"对艺术不感兴趣或不友善"[2]，

[1] 朱光潜：《西方美学史》，人民文学出版社，1963 年，第 40 页。

[2] E. 潘诺夫斯基：《理念》，高士明译，收于范景中、曹意强主编：《美术史与观念史 II》，南京师范大学出版社，2006 年，第 566 页。

但其思想对后世美术理论的深远影响却不容忽视。新柏拉图主义脱胎于柏拉图哲学，中世纪的基督教神学唯心主义是其进一步发展的产物，柏拉图的灵感论更是后世有关天才论及唯心主义创作论的理论支柱。

当柏拉图站在哲学的制高点审视艺术的种种不足之时，却又在无意间创造性地提出了一系列影响后世的文艺理论。当这些理论被认为是后世美术理论发展的基础时，我们又不得不再次追根溯源地找到柏拉图的对话录，努力从中挖掘出宝藏。在他众多的对话录中，大部分探讨的是诗学或修辞学的内容，而我们所关注的关于美术史或美术理论的内容只是作为范例或哲学的形而下的题材出现。因篇幅的限制，笔者在此无法列举其中的每一个亮点，只能做大概叙述以方便读者查询。其中相关的对话录有以下几篇：《伊安篇》主要讨论创作过程中灵感的重要性，这是探讨艺术灵感的最古老的文献资料，在柏拉图模仿说的理论框架中显得十分独特。虽然柏拉图对灵感的解释带有唯心主义色彩，但他已经认识到艺术创作过程中潜意识的重要性，这也是艺术区别于技艺的关键所在；之后的《斐德诺篇》将灵感论进一步加以发展，提出了四种不同的"迷狂"状态，并再次强调"迷狂"或是"灵感"在艺术创作中的重要性；《理想国（卷十）》提出了"理式"的概念，是柏拉图整个美学系统的关键点，也奠定了艺术创作的一个基本原则，即艺术是以现实世界为对象的。

* 柏拉图文选[1]

理想国（节选）

（此对话的双方分别是苏格拉底和格罗康 [Glaucon]。苏格拉底刚刚陈述了一种观念的存在，这种观念使手工艺者能够像至高神那样成为所有事物的创造者。现在格罗康询问苏格拉底这是什么样的观念。）

苏：如果你愿意，你可以很快地完成这件事情。只要拿着镜子到处转一转，你就会马上造出太阳、星辰、大地和你自己，以及其他动物、手工器具、树木，还有我们刚才所提到的一切东西。

格：不错，但是这些东西只能够呈现出来，它们并没有真正的实体。

[1] 节选自 J.J.Pollitt, *The Art of Greece (1400-31 B.C.): Sources and Documents*, Prentice-Hall Press, 1965, pp. 230-232, 李骁翻译。

苏：完全正确，这也正是我们需要讨论的问题。我想这也是画家所属的创造者的类型，对吗？

格：怎么可能还有其他呢？

苏：但是我想你会说他们制造的东西并不真实。从某种意义上来说，一个画家虽然也在制造床，却不是真正在制造床的实体，是不是？

格：是，他也只是制造了床的外形。

苏：好的，那么木匠又是怎样呢？你不是刚刚说过他并没有制造出真正的床的理式，而只制造了个别的床的个体吗？

格：我正是这么说的。

苏：那么，如果他不能制造那真实存在的东西，他就不能被看作创造了真实事物，而只是创造了近似真实体的东西。但是，如果有人说真实性完全来自木匠或是其他工匠的产品，那么他讲述的就不是真理，对吗？

格：那就是那些将时间花费在这个问题上的人所认为的了。

苏：那么，如果这样制造的器具与真实体相比要模糊些，我们就不足为奇了。

格：当然，我们不应该感到有什么惊奇。

苏：那么你能不能够接受我们根据这类实例来研究模仿的真实本质？

格：如果你希望的话。

苏：那么，床不是就存在三种类型吗？第一种是在自然中本有的，我想就是我们所说的，是神制造的，或者还有其他什么人吗？

格：不，我想没有其他什么人能够制造了。

苏：第二种就是木匠制造的。

格：是的。

苏：剩下的一种便是画家制造的，是不是这样呢？

格：正是如此。

苏：那么，神，木匠，画家就是这三种床的制造者了。

格：不错，就是这三种制造者。

苏：就神那方面来说，或是由于他自己的意志，或是由于某种必需，他只制造出一个自然界中的床，也就是真实的床的那个理式，是床的真实体，而且自然界中不会存在两个或两个以上这样的由神创造的床。

格：这是为何？

苏：因为他若是造出两个，这两个所反映的就是一个公共的理式，那才是床的真实体，而不是那两个了。

格：你是对的。

苏：我想神正是明白这个道理，并且希望成为床的真实体的创造者，而不仅仅是某个个别床的制造者，才创造了一切床的理式。

格：看起来是这样子的。

苏：你是否同意我们把他叫作床的"自然制造者"，或是其他类似的称呼？

格：这称呼很恰当，因为是他在自然界中创造了这床和一切其他事物。

苏：那么，我们应该怎样称呼人类工匠呢？他是不是床的制造者？

格：他是床的制造者。

苏：那么画家呢？他是否是创造者？或者是同类事物的制造者？

格：完全不是。

苏：那么，你如何说明画家与床的关系呢？

格：就我来说，最好的称呼应该是——模仿其他人的创造的模仿者。

苏：那么，他的模仿是不是与自然隔着三层？

格：不错。

二、亚里士多德

亚里士多德（Aristoteles，前384—前322）是柏拉图的学生，他的文艺理论主要来自对柏拉图"模仿论"的批判。柏拉图割裂了理念与实物的联系，从而得出"模仿的艺术和自然隔着三层"的结论。亚里士多德则很好地将两者结合起来，认为"形式"存在于实物之中，两者结合才形成了综合实体。我们不能将亚里士

多德的理论与柏拉图的理论割裂，因为"亚里士多德为一般意义上的'形式'和特别意义上的、存在于艺术家心灵中并通过艺术家的活动转移至质料中的'内在形式'，保留了柏拉图的标签——'理念'"[1]。

较之柏拉图的对话录，亚里士多德的观点更为系统化，《形而上学》是哲学基础，《物理学》《伦理学》《政治学》《诗学》和《修辞学》等是对各种不同事物的见解和分析。亚里士多德更为详细地解析了柏拉图的观点，并将后者原本绕过的某些论题重新加以诠释，在很大程度上摒弃了柏拉图理论中的唯心主义倾向。亚里士多德的著述虽然涉及许多方面，但并没有专门讨论视觉艺术，不过我们不能因此忽视他对艺术理论的重要贡献。

《形而上学》是亚里士多德理论系统中不可或缺的哲学基础，也正是在这本书中，亚里士多德提出了与柏拉图的"理念"与"表象"关系相对应的"物质"与"形式"关系。这不仅改变了柏拉图理论中的唯心主义根源，也成为亚里士多德其他学说的基础。因为《形而上学》中的论述较为晦涩，且与艺术史和艺术理论无直接关联，笔者也就不在此赘述了。亚里士多德在《诗学》中提出了"模仿论"，这是他美学理论中最有影响的部分，甚至在他的整个哲学体系遭到抵制的时期，他的"模仿"概念仍然为人所接受。亚里士多德的"模仿"概念并不像柏拉图论述的那样宽泛，而仅限于艺术范畴之内。柏拉图仅仅将艺术作为哲学的形而下的概念来论述，亚里士多德则更多地将艺术作为研究对象来探寻哲学道理。柏拉图的"模仿论"只是用来摒弃艺术的思辨手段，而亚里士多德的"模仿论"则表达了对人天性的肯定。

* 亚里士多德文选[2]
画家的模仿

由于作为模仿主体的人必然参与到行动之中，因而这些模仿者一定是好人或是较为低劣的人（因为性格大都归于这些属类中，所有性格特点也因善与恶而有所区别），他们模仿的对象或许比我们要好，或许比

[1] E.潘诺夫斯基：《理念》，高士明译，收于范景中、曹意强主编：《美术史与观念史Ⅱ》，南京师范大学出版社，2006年，第575页。
[2] 节选自《诗学》，译自 J.J.Pollitt, *The Art of Greece (1400-31 B.C.): Sources and Documents*, pp. 229-230, 李骁翻译。

我们要差，又或者是与我们相同的人。正如画家所做的那样：珀鲁格诺托斯（Polugnotos）描绘的人物要比一般人好，泡宋（Pauson）描绘的人物要比一般人差，狄俄努西俄斯（Dionusios）描绘的人物则与普通人一样。

性格特点

进一步来看，虽然没有不包含行动的悲剧，但是存在没有性格的悲剧。因为大多数当代戏剧家的悲剧中就没有性格特点，而且也有很多这类的诗人。就拿画家来作为例子，他们就好像宙克西斯（Zeuxis）与珀鲁格诺托斯相比，因为珀鲁格诺托斯是一位优秀的性格表现者，而宙克西斯的作品中却毫无性格特点。

政治学

这些视觉形象并不是性格特点的相似物，只是形成性格标志的形式与颜色的组合。当然，这并不代表我们在观察这些标志之后都能够得出相同的结果，因为年轻人不应该看泡宋的画作，而应该欣赏珀鲁格诺托斯的作品，或者其他那些关心性格的画家和雕塑家的作品。

三、色诺芬

色诺芬（Xenophon，前 5 世纪—前 4 世纪）与柏拉图一样，也是苏格拉底的学生，他们两人的著作也成为苏格拉底思想的载体。色诺芬的著作中并没有专门讨论艺术理论的，但有几篇简单涉及艺术创作方面的问题。"谈到艺术时，他心中所想的主要是视觉艺术。偶尔也会讨论戏剧或舞蹈（有音乐伴奏的），他谈论绘画和雕塑，旨在探询原初问题并提出确切的艺术概念。"[1] 他在著作《回忆苏格拉底》中借苏格拉底之口表达了自己的思想，其中也包括他对艺术的一

[1] Moshe Barasch, *Theories of Art: From Plato to Winckelmann, Antiquity*, New York University Press, 2000, p.13.

些看法。

"模仿论"是古希腊哲学家共有的艺术观点。色诺芬认为艺术家的模仿其实是对视觉体验的表现，这在很大程度上与柏拉图的"理念"模仿有区别。色诺芬的观点与亚里士多德提出的对"艺术观念"的模仿类似，都很重视艺术家本身的能动性，但两者又有一定的区别。色诺芬强调艺术家通过自己的眼睛把握对象的精神特质，即艺术家在创作过程中对对象情感或心理活动的把握和理解，客体在作品中的呈现便带有艺术家的个人色彩。这样的个人色彩可能是正确的，也可能是有偏差的，但无论是哪一种，都已经不再是对"理念"的简单模仿了。亚里士多德认为的对"艺术观念"的模仿旨在达到完美的效果，即艺术家通过自主的选择来进一步接近完美。色诺芬的"模仿论"与亚里士多德的理论相比更重视无意识，但他比柏拉图更强调艺术家的主体作用。

* 色诺芬文选[1]

回忆苏格拉底（节选）

有一天苏格拉底来到帕拉西奥斯（Parrhasios）家中，并与他交谈："帕拉西奥斯，绘画是对看见事物的表现吗？毫无疑问，你是通过色彩来创造相似物，进而忠实地模仿那些低的和高的、暗的和明的、硬的和软的、粗糙的和光滑的、新鲜的和古老的事物的。"

"你说得非常正确。"帕拉西奥斯回答道。

"而且在你们创造美丽理念的相似物的过程中，由于很难发现一位完美无缺的人，就从许多人物形象中选取最美的部分，并提炼出来，从而使整个形象显得极其美丽。"

"我们正是这么做的。"帕拉西奥斯回答道。

"那么，你们不是也模仿了心灵的性格，即那种最有说服力的、最令人喜悦的、最友善的、最使人向往的、最让人爱慕的性格呢？或者这些事物是无法被模仿的？"苏格拉底问。

帕拉西奥斯回答道："啊，苏格拉底，怎样才能模仿这样一种既没有

[1] 节选自 J.J.Pollitt, *The Art of Greece (1400-31 B.C.): Sources and Documents*, pp. 160-161, 李晓翻译。

比例，也没有色彩，而且还没有你刚才所提及的任何一种性质的，并且甚至还完全看不见的事物呢？"

"那么，一个人在看向一个事物的时候，我们是否能够自然地看出他是喜爱还是仇恨呢？"苏格拉底问。

"我猜想是可以的。"帕拉西奥斯回答道。

"既然如此，这种情况是不是一定可以在眼睛上模仿出来呢？"

"当然可以。"帕拉西奥斯回答道。

"当人们得知朋友的好事或是厄运的时候，关心和不关心的人脸上的表情是不是一样的呢？"

"当然不是，"帕拉西奥斯回答道："因为他们都会为朋友们的好事而感到欣喜，为他们的厄运感到担忧。"

"那么，能不能把这种情况模仿出来呢？"

"当然，我们能够模仿出来。"帕拉西奥斯回答道。

"同样的，伟大和宽容、卑劣和吝啬、镇静和体贴、傲慢和无知——这些情感都可以通过人脸上的表情和身体的姿势被揭示出来，无论人是处于静止还是运动的状态下。"

"你说得对。"帕拉西奥斯回答道。

"那么，这些也都是可以模仿的了？"

"当然。"帕拉西奥斯回答道。

"那么，你认为人们更喜爱看的是反映美丽、善良和可爱品格的绘画呢，还是那些表现丑陋、邪恶、可憎形象的绘画呢？"

"苏格拉底，这两者之间的确有很大的区别。"帕拉西奥斯回答道。

四、西塞罗

马尔库斯·图利乌斯·西塞罗（Marcus Tullius Cicero，前106—前43）是古罗马的著名演说家，被普林尼称为"演说术和拉丁文学之父"。同时，作为古罗

马的政治家和哲学家，西塞罗学习了古希腊的优秀经典，并在此基础上发展了自己的理论。从某种意义上说，西塞罗也是一位艺术家，因为当时演说也被看作一种艺术形式，西塞罗可以说是一位"政治艺术"[1]的大家。虽然西塞罗没有专门研究过美术及美术理论，但他在诸多演说和著述中常常以视觉艺术为例进行讨论，这些片段成为后世普遍认可的西塞罗的美学观念。

欧文·潘诺夫斯基（Erwin Panofsky）将西塞罗看作"亚里士多德与柏拉图之间的调和"[2]，因为西塞罗"心灵中的形式"同时带有固有观念和绝对完美这两个特点，而这两个特点的原型分别来自亚里士多德的"内在形式"和柏拉图的"理念"。基于此，西塞罗认为艺术家的模仿是对"理念"的直接模仿。笔者认为，西塞罗将柏拉图的"理念"作为目标，将亚里士多德的"内在形式"作为艺术家通往"理念"的途径，艺术家通过自己的想象形成头脑中的"幻想"，进而付诸现实。西塞罗的理论很好地将柏拉图与亚里士多德的观点加以调和，并努力使之合理化，但仍避免不了一些问题，如没有了柏拉图"理念说"中工匠的制品，艺术家是怎样去形成"幻想"的，再如艺术家又是如何让"幻想"具有"理念"般的完美性的。这些问题在后世被广泛地讨论，也成为之后一系列理论的根源。

西塞罗认为美来自恰当的比例和"合适"。前者早在毕达哥拉斯学派时期就已经确定，对于后者，西塞罗更多地使用在演说和文学方面，这两点也都适用于美术理论的研究。

＊西塞罗文选[3]

艺术品描写

在迦太基城毁灭之后，阿弗里卡纳斯为西西里岛的城市塑造了一些绝美的雕塑和纪念碑，因为他认为所有这些为罗马人民的胜利而欢庆的人们

[1] Moshe Barasch, *Theories of Art: From Plato to Winckelmann, Antiquity*, p.20.

[2] E. 潘诺夫斯基：《理念》，高士明译，收于范景中、曹意强主编：《美术史与观念史 II》，第 575 页。

[3] 西塞罗关于艺术品描写、进步性、模仿的论述片段选自 J.J.Pollitt, *The Art of Greece (1400-31 B.C.): Sources and Documents*, pp. 64, 77, 91, 123, 138, 221, 222；关于艺术品交易的文字片段选自 J.J.Pollitt, *The Art of Rome (C.753B.C.-A. D.337): Sources and Documents*, Cambridge University Press, 1966, p.68, 李骁翻译。

都应该获得奖励，而这些被放置在他们城市中的雕塑就是最好的礼品。

（关于一个属于海斯·马墨提努斯 [Heius Mamertinus] 的神龛的讨论，它是由维瑞斯 [Verres] 掠夺而来的：）让我们回到神龛那里，在那里有一座雕塑，那就是我所说的由大理石制成的丘比特（Cupid）雕像，在它的对面有一座赫拉克勒斯（Herakles）雕像，也是一件极为出色的铜制塑像。据说这是米隆的作品……所有我提及的塑像都是由维瑞斯从海斯神社带来的。

你没有从阿格里根顿（Agrigentum）那最神圣的医神神社中带回来一座相同雕塑吗，普布利乌斯·西庇阿（Publius Scipio）？那是一座美丽的阿波罗雕塑，在它那抬起的腿上还用银色小字刻着米隆的姓名。

在雅典，我们赞赏了阿尔卡墨涅斯（Alkamenes）塑造的赫菲斯托斯（Hephaistos）雕像，那是一座站立着的雕塑，而赫菲斯托斯那条有些瘸的腿被微微遮盖，看起来也并不是那么丑陋。

（讨论被维瑞斯掠夺而来后被西西里岛的海斯收藏的艺术品：）那里还有两座铜像，它们并不大，但蕴含了真正杰出的美丽。她们穿着长袍，就像是处女一般。她们高举着双手，头顶着圣物，这也是雅典处女们的风俗。这两座塑像被称为《头顶祭品的少女》。是谁创作了她们呢？据说是波利克莱托斯（Polykleitos）。

马耳他的狄奥多罗斯（Diodorus of Malta）现在已经在利利巴厄姆（Lilybaeum）居住了很多年了，在与他联系之后，维瑞斯得知狄奥多罗斯收藏了许多雕刻艺术品，其中有一些杯子被称作"塞瑞克利亚"（Thērikleia），还有由门托完全用手工技艺制作的艺术品。在维瑞斯打听到这些藏品的来历后，他被自己的贪婪灼烧。他不仅窥视这些艺术品，还要将它们掠为己有，因此他传唤狄奥多罗斯并向他索取了这些艺术品。

这座从锡拉库扎的议事会而来的萨福（Sappho）像，会给人一种是可以被承认也可以被忽略的东西的错觉。因为这件西拉尼昂（Silanion）的作品是如此完美，如此优雅，又是如此精致，以至于我会觉得如果这样的作品在一位私人的手中会变得更好，而不是在最为高尚和优雅的维瑞斯手中。

进步性

在那些并不在意次要艺术作品的人当中，有谁会不欣赏卡那科斯（Kanachos）的雕塑作品，并且认为与模仿现实的艺术品相比，那些艺术品要更加死板呢？尽管卡拉米斯（Kalamis）的雕塑作品要比卡那科斯的柔和许多，但它们还是十分刻板。甚至米隆的作品也无法达到对现实的完美呈现，虽然当你看到那些作品的时候还是会迫不及待地说它们十分美丽。实际上，波利克莱托斯的雕塑更加漂亮，对于我来说，它们就是完美的。在绘画之中，也有着与此类似的系统性发展。在宙克西斯、珀鲁格诺托斯、提曼特斯（Timanthes）和其他那些仅用四种颜色作画的画家的艺术品中，我们赞赏的仅仅是他们所设计的形式及制图的技艺。但是，在埃提翁（Aëtion）、尼科马科斯（Nikomachos）、普罗托耶尼斯（Protogenes）和阿佩莱斯（Apelles）的艺术作品中，所有的东西都已经达到了完美的境地。

模仿

因此，我可以肯定在任何体裁中所有的模仿之作都远不及原作美丽，因为这就和根据脸制作的面具一样，面具是永远无法达到人脸的样子的。这个道理不能够被眼睛、耳朵或是其他任何感官所察觉，然而，我们可以通过沉思用心灵把握其中的区别。所以，在我所提及的菲迪亚斯的雕塑（要比任何同类的作品完美）和那些绘画中，仍然可以看出其中哪些更加美丽。确实，当艺术家在以宙斯（Zeus）或雅典娜（Athena）作像的时候，他不会考虑去从人类身上提取任何的相似点，而是将一些极其美丽的想象移植到自己的心灵中，并在加入自己的想法后再感知其

中的道理，最后再通过自己的手和作品将这样一种相似品呈现出来。

艺术品交易

现在让我们来看看海斯用何等价值的艺术品换来了一条偏离正轨的道路，他原先是一个拥有大量财富并且一点也不贪婪的人，而在出卖了那些艺术品之后，他便已经失去了人性、虔诚和信仰。我相信在你的订单中他记录了所有这些雕像，它们出自普拉克希特列斯（Praxiteles）、米隆和波利克莱托斯之手，但仅仅以 6500 塞斯特勒斯的价格被卖给了维瑞斯。这就是他记录的方式。通过阅读他的记录，我很欣喜可以看到这些伟大的艺术家的名字，他们都被专家奉为天神，但在维瑞斯这里却一文不值。普拉克希特列斯的丘比特雕像竟然只有 1600 塞斯特勒斯！那句名言一定是从这儿来的："相比较索要，我还不如买。"可能有人会反对我："什么？你讲这些东西的价格设定得如此之高？"但实际上，以我自己的观点和经历而言，我不会为它们设定价格。然而，我认为你应该看一看，如果让那些热心的鉴赏家来判断这些作品的价格的话，它们会值多少钱；它们一般是以什么价格被售出的，如果它们被公开自由拍卖的话，这些作品将会值多少钱，最后，维瑞斯自己会说它们值多少钱。如果他真的认为这座丘比特雕像仅仅值 400 迪纳里，他永远不会让自己成为众人口中拥有如此多廉价之物的拥有者的。现在，你们中还有谁怀疑这些作品的价值？难道我们还没有看到在最近的一次拍卖中，比这还要小的铜像的价格就已经是 40000 塞斯特勒斯了吗？

五、维特鲁威

维特鲁威（Virtruvius，前 1 世纪末—1 世纪初）是罗马帝国时期著名的建筑师，他的著作《建筑十书》是古代艺术论著中唯一一部保存完整的文献。在书中，维特鲁威对当时的建筑进行了系统性的讨论和研究，其中涉及绘画和雕塑艺术的内容对我们了解当时的美术理论大有裨益。

与哲学家的研究方式不同，维特鲁威从建筑学出发，通过研究建筑的材料、布局、形式、建造方法等方面，探究出一系列可以普遍适用的方法论。他不仅继承了古希腊哲学观点，而且很好地将其付诸实践，而后再加以总结、归纳，写出了《建筑十书》。书中涉及的知识十分广泛，包括建筑、绘画、雕塑、天文、地理、机械制造等方面。因为是作为建筑的指导用书出现，《建筑十书》中的很多美学观念都与实际相联系，在把握维特鲁威的思想观点的同时，我们也可以领略到当时独特的社会环境和人文背景。

古希腊哲学家将"美"解释为对称。构成物体或人体的单个元素并不美，各个元素的巧妙组合形成的整体才是美。维特鲁威继承了这样的观点，他对视觉艺术的"美"做出了明确的界定。秩序和均衡是维特鲁威提出的建筑六要素中的两点，前者强调比例的协调，后者则是获得完美协调感的关键。维特鲁威很好地避免了对形而上学观念的讨论，相反地，他在实践中不断研究整理，从而获得系统性的认知和发现。这不仅对当时的建筑艺术有着很大的指导作用，对后世的影响也是巨大的。

在对当时艺术风气问题的探讨上，维特鲁威也有着自己独特的见解和看法。当时装饰风格已经开始盛行于罗马建筑之中，并且有着不可阻挡的趋势，很多建筑家宁愿牺牲建筑的稳固性而去追求豪华绚丽的装饰效果，维特鲁威对此十分反感，他称这样的风格为"堕落的趣味"，认为那些追求者"判断力低下"。与此同时，他也告诫艺术家们要靠工艺来赢得称赞和尊重，而不是靠色彩和装饰。

*维特鲁威文选[1]

第 1 书　建筑的基本原理与城市布局

第 2 章　建筑术语

1. 建筑由以下 6 个要素构成：秩序（ordering），希腊语为 *taxis*（布置、排列）；布置（design），希腊语为 *diathesis*（安排、布局）；匀称（shapeliness）、均衡（symmetry）、得体（correctness）和配给

[1] 此部分译文选自维特鲁威：《建筑十书（典藏级）》，I.D. 罗兰英译，T. N. 豪评注 / 插图，陈平中译，北京大学出版社，2017 年，第 74—76、104—105、166—167 页，编者根据全书体例略有改动。

（allocation），希腊语称作 *oikonomia*（管理、治理）。

2. 秩序是指建筑物各部分的尺寸要合乎比例，而且部分与总体的比例结构要协调一致。秩序的建立是通过量（quntity）来实现的，希腊语称 *posotês*（量、数）。量即是模数的确定，模数则取自建筑物本身的构件。一座建筑作为一个整体适当地建造起来，其基础便是这些构件的单个部分。

其次，布置是指对构件做出适当的定位，以及根据建筑物性质对构件进行安排所取得的优雅效果。布置的"种类"，希腊语为 *ideai*（种），有三种：平面图法（ichnography，平面图）、正视图法（orthography，立视图）和配景图法（scenography）。平面图法就是熟练地运用圆规和直尺，按比例在施工现场画出平面图。正视图法是一种正面图形，要根据未来建筑的布局按比例画出。至于配景图法，则是一种带有阴影的图，表现建筑的正面与侧面，侧面向后缩小，线条汇聚于一个焦点。

这些设计图的绘制要依靠分析（analysis）和创意（invention）。分析就是要集中注意力，保持敏锐的精神状态，心情愉快地画出设计图；创意就是要使含糊不清的问题昭然若揭，积极灵活地建立一套新的基本原理。这些就是关于布置的术语。

3. 匀称是指建筑构件的构成具有吸引人的外观和统一的面貌。如果建筑构件的长、宽、高是合比例的，每个构件的尺寸与整座建筑的总尺寸是一致的，就实现了外形匀称。

4. 均衡是指建筑物各个构件之间比例合适，相互对应，也就是任何一个局部都要与作为整体的建筑外观相呼应。

恰如人体，匀称的形体是通过肘（cubit）、足（foot）、掌（palm）、指（digit）等小单元表现出来的，完整的建筑作品也是如此。例如，神庙的均衡源于圆柱的直径，或源于三陇板，或源于圆柱下部的半径；石弩机的均衡源于弹索孔，希腊人称为 *peritrêton*（旋索孔）；船的均衡源于 U 形桨架的间距，希腊人称这桨架为 *diapegma*（横杆）。同样，其他各种器物的比例均是根据构成部件计算出来的。

5. 接下来是得体，指的是精致的建筑物外观，由那些经得起检验

的、具有权威性的构件所构成。注重了功用、传统或自然，便实现了得体。希腊人称功用为 *thematismos*。奉献给雷电与天空之神朱庇特的神庙，或奉献给太阳神与月亮神的神庙，应建在露天，处于它们的保护神之下，便在功用上实现了得体，因为我们是在户外目睹这些神祇的征象和伟力的。密涅瓦、马尔斯和海格立斯的神庙应建成多立克型的，因为这些神祇具有战斗的英勇气概，建起的神庙应去除美化的痕迹。祭祀维纳斯、普洛赛尔庇娜（Proserpina）或山林水泽女神（Fountain Spirits，即 Nymphs）的神庙，用科林斯风格建造最为合适，因为这些女神形象柔美，若供奉她们的建筑造得纤细优美，装点着叶子和涡卷，就最能体现出得体的品格。如果以爱奥尼亚风格建造朱诺、狄安娜、父神利柏尔（Father Liber）以及此类神祇的神庙，就要运用"适中"的原则，因为他们特定的气质正好介于线条峻峭的多立克型和柔弱妩媚的科林斯型之间，取得了平衡。

6. 若建筑的室内堂皇壮观，门厅既和谐又雅致，就表现了传统的得体；如果室内装饰得很优雅，但入口门厅缺少高贵性和庄重性，就显得不得体了。同样，如果多立克型的上楣雕刻着齿饰，或三陇板出现于枕式柱头或爱奥尼亚型柱上楣之上，那就是将一种类型的特点搬到了另一种类型的建筑上，其外观效果则显得很刺眼，因为这种建筑是根据一套不同的惯例来建造的。

7. 如果做到以下这点，便可实现自然的得体：神庙地点一开始就要选在最有利于健康的地区，有合适的水源供应，尤其是建造供奉埃斯克勒庇奥斯（Asclepius）、健康之神（Health）以及掌管医治大众疾病的医药诸神的神庙。病人若从流行病地区迁移到一个卫生的环境中，用上卫生的山泉水，会很快得到康复。如此安排，相应的神祇便会因为地点的特性而获得越来越高的声誉。同样，在冬天，卧室和书房的光源应从东面而来，浴室和储藏室的光源应从西面而来，因为这一区域的天空不会因太阳的运行而有明暗变化，而是终日稳定不变的。

第3书　神庙

前言　对艺术技能的判断

1. 德尔斐的阿波罗通过阿波罗女祭司宣示神谕说，苏格拉底是世上最聪明的人。苏格拉底说过的睿智而博学的言语被记录下来。苏格拉底说，人的心灵应透明敞开，这样他们的情感就不会隐藏起来，而是可以检验的。是啊，要是上天听从他的意见，使人心清澈敞开可让人洞察就好了！那样的话，不仅可以对人的灵魂的种种优缺点做近距离的观察，而且也不用再靠那些无把握的判断来检验展示于我们眼前的各学科知识，真正有学识有智慧的人会得到人们的景仰，具有不可动摇的权威性。

但事情并不是这样安排的，而是根据大自然的意志而定的，所以人不可能对隐而不显的艺术知识状况做出判断，因为天分隐没于人类胸中的一片黑暗之中。尽管艺术家本人宣称自己有良好的判断力，但如果他们不富有，或未能因长期开作坊而为人所知，也不具备罗马集市广场上的那种公众影响力和公共论辩的技能，那他们在自己所声称的技能方面便不可能成为令人信服的权威。

2. 我们首先可以在古代雕塑家和画家的案例中看到这种情形。这些艺术家地位特殊，受惠于艺术赞助人，永远被后代所怀念，如米隆、波利克莱托斯、菲迪亚斯、利西普斯（Lysippus）以及其他因自己的艺术而博得名声的人。当他们为大都市、国王或杰出公民制作作品时，也为自己赢得了巨大的名声。但是，那些与著名艺术家相比出力并不少、天分并不低、技能并不差的人，制作的作品也很优秀，但未能在普通公民中博得任何名声。他们被抛弃了，不是因为他们不卖力，也不是技艺不佳，而是运气不佳，如雅典的海吉阿斯（Hegias of Athens）、科林斯的基翁（Chion of Corinth）、拜占庭的博埃达斯（Boedas of Byzantium），以及其他许多人。画家也是如此，如萨索斯的阿里斯托梅尼斯（Aristomenes of Thasos）、基奇库斯（Cyzicus）的波利克勒斯（Polycles）和安德罗基德斯（Androcydes）、以弗所的安德隆（Andron of Ephesus）、马格尼西亚的忒奥（Theo of Magnesia）等画家。他们很勤奋，受过良好的训练，技术也不错，但由于个人贫穷，命运多舛，或在工程投标中被对手击

败，前进的道路障碍重重。

3. 由于缺乏公共意识而使艺术成就黯然失色，这是不奇怪的；至于通过社会关系的影响，违背诚实评价原则而获得项目批准，像经常发生的那样，就令人无法容忍了。

因此，若像苏格拉底说的，我们的感知能力和见解，我们对各种学科的知识是清晰明了、理解透彻的话，外界的影响和偏爱便不会起作用，所有委托工程便会自动分派给那些通过诚实可信的工作在某个领域中掌握最丰富知识的艺术家。但由于这些事情并不像我们想象的那样一目了然、不言自明，而且我注意到无耻之徒的影响力超出了有学识的人，所以我决定不去与那些热衷于沿街兜售的人争辩，而是将这些意见发表出来，以展现我们这个行业的卓越性。……

第1章　均衡的基本原理

1. 一座神庙的构成基于均衡，建筑师应精心掌握均衡的基本原理。均衡来源于比例，希腊语称作 *analogia*（比例、对比、类比）。比例就是建筑中每一构件之间以及与整体之间相互关系的校验，比例体系由此而获得。没有均衡与比例便谈不上神庙的构造体系，除非神庙具有与形体完美的人像相一致的精确体系。

2. 大自然是按下述方式构造人体的，面部从颏到额顶和发际应为身体总高度的十分之一，手掌从腕到中指尖也是如此；头部从颏到头顶为八分之一；从胸部顶端到发际包括颈部下端为六分之一；从胸部的中部到头顶为四分之一。面部本身，颏底至鼻子最下端是整个脸高的三分之一，从鼻下端至双眉之间的中点是另一个三分之一，从这一点至额头发际也是三分之一。足是身高的六分之一，前臂为四分之一，胸部也是四分之一。其他肢体又有各自相应的比例，这些比例为古代著名画家和雕塑家所采用，赢得了盛誉和无尽的赞赏。

3. 同样，神庙的每个构件也要与整个建筑的尺度相称。人体的中心自然是肚脐。如果画一个人平躺下来，四肢伸展构成一个圆，圆心是肚脐，手指与脚尖移动便会与圆周线相重合。无论如何，人体可以呈现出一个圆形，还可以从中看出一个方形。如果我们测量从足底至头顶的尺

寸，并将这一尺寸与伸展开的双手的尺寸进行比较，就会发现高与宽是相等的，恰好处于用角尺画出的正方形区域之内。

4. 既然大自然已经构造了人体，在其比例上使每个单独的部分适合于总体形式，那么古人便有理由决定，要使他们的创造物变得尽善尽美，并要求单个构件与整体外观相一致。因此，他们将所有类型的建筑，特别是诸神居所的比例序列传给后代，同时这些建筑的成功与失败也会永远流传。

第7书　建筑装修
第5章　正确的绘画方法：综述

1. 在剩下的房间，即春季、秋季和夏季用房以及门厅与周柱廊中，古人也以真实的现象为基础，确立了某些可靠的绘画原理。因为一幅画应是某个实际存在的或可能存在的事物的图像，如具有确定实体的人物、建筑物、船舶等，其实例可以在仿作中看到。根据这一原理，古人开创了在灰泥上作画的先河，首先模仿各种大理石面板的砌墙效果，接着模仿上楣的纹理和砌筑效果，以及赭石色镶嵌板的各种设计图样。

2. 后来他们进展到一个新阶段，也模仿建筑物的外形。圆柱及山花之间的投影。而在像谈话室这样的开敞空间内，由于有宽阔的墙壁，他们便以悲剧、喜剧或森林之神滑稽短歌剧的风格来画舞台布景。由于步道很长，他们便以各种各样的风景画来装饰，创造出已知不同地区独具特色的图像。他们画港口、海角、海岸、河流、泉水、海峡、神庙、圣林（sacred groves）、山脉、畜群、牧羊人；他们在纪念性绘画中描绘某些地方，还有诸神的形象，巧妙安排的神话故事，如特洛伊之战或尤利西斯（Ulysses）在田野中游荡，以及根据自然规律所创造出来的其他题材。

3. 但是，这些以真实事物为范本的绘画，现如今却遭遇了堕落的趣味。现在湿壁画中画的不是确定事物的可信图像，而是些怪兽。芦苇取代圆柱竖立起来，小小的涡卷变成了山花，装饰着弯曲的叶子和盘涡饰条纹；枝状大烛台高高托起小庙宇，在这小庙宇的山花上方有若

干纤细的茎从根部抽出并一圈圈缠绕着，一些小雕像莫名其妙地坐落其间，或者这些茎分裂成两半，一些托着长着人头的小雕像，另一些却长着野兽的脑袋。

4. 既然这些事物并不存在或不可能存在，而且从未存在过，所以这种新时尚就造成了这样的一种局面，即糟糕的鉴赏家反倒指责正当的艺术实践为缺乏技能。拜托请告诉我，一根芦苇真能承载一个屋顶，一只枝状大烛台真的能搁住一尊小雕像，或者，从根与茎或小雕像身上真的能开出花儿？但人们看到这些骗局时，从来也不会批评它们，而是从中获得了快乐。他们也从不留心这些东西可不可能存在，心灵被孱弱的判断标准所蒙蔽，便认识不到还存在着符合于权威和正确原理的东西。那些不模仿真实事物的图画不应得到认可，即使经过艺术加工画得很优雅，也没有任何理由立即对它们表示赞赏，除非它们的主题未受干扰地遵循着正常的基本原理。

5. 事实上，在特拉莱斯 (Tralles)，阿拉班达的阿帕图里乌斯 (Apaturius of Alabanda) 以其优雅手艺装饰小剧场的舞台背景 (scaenae frons)，即称作 êkklêsiasterion(议事厅)中的一部分，上面画了圆柱、雕像，支承着柱上楣的半人半马怪 (centaurs)、圆形屋顶，以及山花的尖角和装饰有狮头的上楣（所有这些东西安装在屋顶排水沟上都是有道理的）。此外，在舞台背景之上，他还画了 episcaenium（舞台背景之上的增高部分），有圆庙、神庙门廊、半山花以及种种建筑图画。这舞台布景由于其高浮雕的效果迷住了所有人的眼睛，人们众口一词地赞美这作品。

6. 这时数学家利金尼乌斯 (Licymnius) 走上前来，说道："在人们眼中，阿拉班达人在所有政治事务方面拥有足够的智慧，但只是由于些许缺陷被当作傻瓜，即缺乏分寸感。因为在他们的运动场中，所有雕像表现的都是为案件作辩护的律师，而将掷铁饼者、跑步者、赛球手的雕像竖立在集市广场上。雕像地点设置得不恰当，给这座城市赢得了判断力低下的坏名声。现在我们注意一下，这建筑布景并没有将我们变成阿拉班达人或阿布德拉人 (Abderites)。你们当中谁家的住房或圆柱山花建在房顶瓦片上？这些东西置于托梁或横梁上，不应搁在屋瓦上。因此，

如果在图画中我们认可实际上不存在的东西，那我们就与那些因此类缺点被人看作傻瓜的城市为伍了。"

7. 阿帕图里乌斯不敢作答，拆除了舞台布景。当他根据真实的原则做了修改之后，利金尼乌斯立即认可了其经过纠正的作品。也只有不朽的诸神才能设法让利金尼乌斯起死回生，纠正这种错乱之症以及我们壁画家的反常做法！但是揭示出虚假的推理为何会战胜真理，并不算离题：古人花费劳动和精力进行竞争，要赢得人们对其技能的认可，但现在壁画家们是靠铺陈色彩和优雅外形来寻求人们的认可；曾几何时，工艺上的精益求精曾使作品声誉日隆，而现在极度的夸张却使工艺不再有人问津。

8. 在古人中间，我们能看到有谁不是将朱砂当作药品那样吝啬地使用？而现如今朱砂被到处滥施，出现在几乎所有墙壁上。除此之外，还有孔雀石绿、紫色、亚美尼亚蓝——这些颜色即便涂鸦，看上去也具有灿烂夺目的效果。由于这些颜料很昂贵，受到法律限制，所以用不用由雇主说了算，承包商做不了主。……

六、普林尼

盖乌斯·普林尼·塞孔都斯（Gaius Plinius Secundus，23—79）是罗马时期著名的史学家，他的《博物志》记录了古希腊罗马时期的各种事物，其内容上自天文，下至地理，包括农业、手工业、医药卫生、交通运输、语言文字、物理化学、绘画雕刻等方面。在书中，普林尼还记录下了很多民间故事和传说，其中不乏艺术方面的，我们需要将这些富有想象力的艺术理论叙述纳入研究当中。

《博物志》中与美术史及美术理论有关联的章节主要是第33至第36章。其中，普林尼又分别设立了铜像、大理石像、绘画等章节，并对其历史进行了详尽的叙述。普林尼用艺术家的年代关系来解析各门艺术的历史。例如，在讨论绘画的章节里，普林尼首先从绘画的起源说起，指出埃及和希腊都有可能是绘画的起源地，绘画中的线描及色彩技艺分别来自不同的艺术家。早期的画家只能用

四种颜色作画，到后来阿格劳丰（Aglaophon）、卡费斯多瑞斯（Kephisodoros）、埃罗勒（Erillos）和埃韦尼尔（Evenor）的时候，艺术家能够巧妙地把握真实；再到鼎盛时期，帕拉西奥斯和宙克西斯已经掌握了完美呈现自然的方式。在讨论历史的过程中，普林尼将艺术家作为主要的讨论对象，这对后世的美术史与观念史的写作有着深远的影响，甚至在文艺复兴时期"艺术史之父"乔尔乔·瓦萨里（Giorgio Vasari）的"进步"理论中，我们依然可以看到普林尼《博物志》的影子。

普林尼独特的艺术理念是《博物志》的一大闪光点，笔者在此只能选取其中几个做简单的叙述。首先是对艺术进步的讨论，他认为艺术的进步"首先反映在技术方面，进而反映在艺术家的胆量方面"。在艺术手段不断进步后，艺术家能够充分发挥自己的想象力，进而在题材和形式中有所突破。我们将这样的观点放置于整个美术史中去看，就能够发现其中的合理性。其次，他认为系统教育对艺术的发展有着不可忽视的作用，特别是算术、几何等理性知识可以帮助艺术家将作品提升至完美程度，这也是文艺复兴时期众多艺术理论家所推崇的。最后，创造过程中艺术家的能动作用十分重要，即使是不经意的一笔也能够带来完全不一样的效果。普林尼还有很多新颖的观点，在这里笔者也不再一一赘述了，关于这些言论的精彩之处留待读者在下面的引文中欣赏。

* 普林尼文选 [1]

第 33 章

艺术家的荣耀与技艺

青铜早先被混入了一些金和银，在那时候人工要比金属本身更为珍贵，而现在我们已经很难分别哪一个略逊一筹了。在艺术家的工钱提升得如此之快的今天，艺术品反而失去了我们的尊敬，这种现象很是离奇。现实就是艺术家的目的，就和现在我们中的每一个人一样，是去赚钱，而不是像古代去赢得声誉，在那个时候他们国家里最高尚的人认为艺术是通往荣耀的途径，甚至将艺术形容是接触神祇的方式。锻造青铜

[1] 节选自《博物志》，李骁翻译。

的工艺流程已经完全遗失了，即使是最幸运的那么几代人也没有能够保护好前人的技艺。

在古代，科林斯人因为青铜技艺最为著名。在科林斯人的抢劫过程中，一次意外使得这种合金在火中诞生，随后对于这种合金的疯狂迷恋如奇迹般蔓延开去。例如，曾有故事说安东尼（Antony）逮捕西塞罗的时候，也逮捕了维鲁斯（维鲁斯曾因谴责西塞罗而被关押），仅仅是因为维鲁斯不肯将他的科林斯青铜器送给他。在我看来，大多数人都喜欢自己独占某些技艺，来使自己与其他普通人区别开来，但他们自己却从未真正审视过那些技艺。

第 34 章

雕塑传统的改变

我相信，雅典人在为杀死僭主的哈摩第欧斯（Harmodios）和阿瑞斯托吉顿（Aristogeiton）塑造雕像的时候，引入了一种新的传统。这件事发生在国王被赶出罗马城的那年。一种对优雅、精致感的冲动和向往使得民众接受了塑像这一风俗，随后塑像开始被用来装饰每个城镇的公共场合。对伟人的怀念是不朽的，他们的荣耀也不再仅仅被记录在各自的墓碑之上，而是通过雕塑底座上的文字来向子孙传达自己的伟业。后来，私人房屋的房间和前厅成了公共场合，当事人也开始用这种方式来崇拜他们的保护神。

早先的塑像被设计成穿着长袍的样子。拿着长矛的裸体像也十分受欢迎，那是以运动场上的年轻人为原型塑造的，他们被称为阿克琉斯人。希腊传统是让身体完全裸露，但罗马传统则需要加上一件胸甲，在恺撒大帝独裁的时候，他便允许自己的塑像穿着一件胸甲。穿着牧神节服饰的雕塑则和后来被引进的穿着短斗篷的雕塑一样，是新近的创造。

艺术的进步

艺术已经有了长足的进步，这首先反映在技术方面，进而反映在艺术家的胆量方面。就一个极为成功的艺术范例而言，我想提到一个既不

是神的也不是人的塑像。在古罗马朱庇特神殿的最后一次火灾前——那场火灾是由维特里乌斯（Vitellius）的士兵引起的——我们这代人还能够看见其中一座狗的青铜像，那条狗正在舔舐自己的伤口。那件艺术品所在的祭祀点和不同寻常的护卫就可以证明，它有着极好的工艺和绝对逼真的呈现，其价值已经不是金钱能够衡量的了，管理者需要用生命保护它的安全，这已经成为一条公众法规。

菲迪亚斯、波利克莱托斯和米隆

除了那无与伦比的奥林匹亚的宙斯像以外，菲迪亚斯还在雅典创作了由黄金和象牙制成的雅典娜神像，它就站立在帕特农神庙（Parthenon）中。在青铜雕像方面，除了前面提到过的亚马逊（Amazon）雕像之外，菲迪亚斯还创作了另一座同样美好的雅典娜女神像，那座雕像曾被人称作"美人"。他还创作了一座"持钥匙者"（Key-Bearer）和另一座雅典娜像，被艾米留斯·保卢斯（Aemilius Paullus）供奉在罗马的"今日命运"之神的神殿里，还有两座是被卡图鲁斯（Catulus）供奉在同一神殿的穿希腊服装的雕像。他还创作了另一座巨大的裸体雕像。我们可以明确这一观点，菲迪亚斯开创并完善了金属细工的雕像艺术。

西锡安的波利克莱托斯是阿基雷得斯（Hagelaidas）的学生。他制作了一个头上绑着头饰的运动员雕像，这座雕像因为价值一百泰兰特（talent）而闻名于世，被形容为"一个带着孩子气的男人"；持矛者则被形容为"一个像男人一样的少年"。他创作了一尊雕像，被雕塑家称作"标准像"，雕塑家们将这件作品视为一种标准，来确立他们艺术的第一准则。波利克莱托斯是唯一一个能够将自己所有的艺术准则运用在同一件作品中的雕塑家。他曾创作了一位正在挠痒的运动员塑像，那是一座拿着武器的裸体人像，旁边还有两个正在玩耍的孩子，他们也是裸体的，被人们称作"玩骰子的人"。这组雕像现在被放置在提图斯皇帝（Emperor Titus）的长廊中。很多人认为这件作品中毫无瑕疵的工艺至今都没有被超越。波利克莱托斯的其他作品还有莱西马齐亚（Lysimacheia）的赫尔墨斯像、罗马的赫拉克勒斯像、正在穿戴盔甲的将军像，最后还有一个亚提蒙（Artemon）的雕像，它被人称为"身处杂物中的人"。波

利克莱托斯被人认为是将雕塑提升至完美的人，并且是他将菲迪亚斯揭示的可能系统化。他的那些雕塑将全部的重量都放置在一条腿上，这样的呈现也正出自波利克莱托斯独特的性格特点。但是瓦罗（Varro）说它们都是一样的死板，就好像是一个模子里刻出来的一样。

米隆生于伊留特拉依（Eleutherai），曾是阿基雷得斯的学生。他因创作了一座母牛的雕像而名声大振，这件作品在一些著名的诗文中也受到了称颂。人们大多从别人那里借鉴后获得声誉，而不是靠自己的聪明才智，但米隆并不如此。他还创作了一条狗的雕像、掷铁饼者、珀修斯（Perseus）的肖像、惊讶于笛子声的萨特（Satyr）像、雅典娜像、特尔斐（Delphoi）五项运动的获胜者像、角斗士像，以及现存于罗马大竞技场的庞培执政官圆形神庙中的赫拉克勒斯像。伊琳娜（Erinna）在她的诗歌中也曾说过，米隆还创作了一座蝉和蝗虫的纪念像。他制作了阿波罗神像，这件作品曾被执政官安东尼掠走，但后来神圣的奥古斯都在一次梦中受到了神的告诫，把它归于原处。很显然，米隆是第一位扩展了真实概念的雕塑家。他比波利克莱托斯还要多产，并且是一位更加勤勉的比例观察者。他十分重视人体的外形，因此不会将自己心灵中的观念表达出来。同样也因为此，他对头发和人体毛发的处理背叛了古代对技艺的需求。

第35章

绘画的起源

绘画的起源是模糊不清的，并且我们很难明确地界定这项技艺的范围。埃及人声称他们早在古希腊人掌握这项技艺前六千年就已经发明了这门艺术，这显然是一种无知的夸耀，因为一些希腊人说他们是在西锡安第一次发现绘画的，还有一些人则说是在科林斯发现的。然而，所有的人都认同这样的观点，即绘画是由人们描绘阴影的轮廓开始的。这也仅仅是这项艺术的第一阶段，而在第二阶段单色调被附加上去，并且在对这门技艺一系列精细手法的研究之后，绘画获得了单色画的概念，进而受到了人们的欣赏。

线描技术的发明需要归功于埃及的菲罗克斯（Philokles of Egypt），或者是科林斯的克莱安西斯（Kleanthes of Corinth）。第一批将此项技艺用于实践中去的艺术家是科林斯的阿瑞戴克斯（Arideikes）和西锡安的泰勒费恩斯（Telephanes），他们的绘画都仍没有使用任何的颜色，虽然他们已经开始向线描内填充色块，并且还为他们创作的人物加上了姓名。据说是科林斯的艾克芬托斯（Ekphantos）发明了用颜色绘画，那时候他使用的还是粉末状的陶片来完成这一壮举。我想我应该说明的是这位艾克芬托斯与和他同名的人完全不同，据科林斯人内珀斯（Nepos）所述，这位艾克芬托斯为了躲避暴君的侮辱，跟随着古塔奎林之父（the father of Tarquin the Ancient）德马拉托斯（Damaratos）从科林斯逃往意大利。那时候意大利的绘画艺术也因此达到了非常完美的境界。直到今日，我们依然可以看出在阿尔代亚（Ardea）寺庙中的绘画要比罗马城中的古老，这也正是我所格外推崇的，因为它们在没有被画布掩盖保护的情况下还能够保持光鲜亮丽这么多年。在罗马拉努维奥（Lanuvium），同样的艺术家也留下了两个裸体人物画像，分别是阿塔兰忒（Atalanta）和海伦（Helen），她们相对站立，亭亭玉立。这两个人像十分美丽，宛如处子一般。即使寺庙已经毁坏，她们仍是完好无损的。在被这幅画感染之后，卡利古拉大帝（Emperor Caligula）毫无疑问会带走她们，但这幅壁画后的灰泥并不允许他这么做。卡西利（Caeve）拥有更多的古代绘画，如果有人不承认绘画艺术已经比其他任何艺术形式更快地完成了自身的发展，那么他们就无法完全领略这些绘画作品的美丽，很明显，因为在特洛伊时代，绘画艺术还未存在。

四色画

在阿佩莱斯、埃提翁、美拉提俄斯（Melanthios）和尼克玛可斯的不朽杰作中，他们只使用了 4 种颜色——米洛斯（Melos）的白色、雅典的黄色、黑海边锡诺普（Sinope）的红色，以及被称为"水绿矾"的黑色。他们都是杰出的艺术家，每一个人的画作都比一座城池的价值要高。即使现在紫色已经可以用来装饰我们的墙壁，印度已经将河流中的提取物和龙与象的血液贡献上来，我们中也没有谁能够画出如此完美的作品。我们

必须承认，画家装备的不完善与其他不利因素相比，是最不会影响他们创作的，因为就像我已经说过的那样，我们活着只存在成为艺术素材的价值，并没有成为天才艺术家的价值。

阿波罗得洛斯与宙克西斯

阿格劳丰、卡费斯多瑞斯、埃罗勒和埃韦尼尔生活在第 90 届奥林匹亚运动会的时候（前 420—前 417），埃韦尼尔是伟大艺术家帕拉西奥斯的父亲和老师，在合适的时候我会详细讲述这个人。他们都是非凡的画家，但是他们还不足以抑制我的激动，因为我已经迫不及待想要形容真正的艺术大师了，其中艺术的第一道光芒就是第 93 届奥林匹亚运动会时候雅典的阿波罗得洛斯（Apollodoros，前 408—前 405）。他是第一位赋予人物画真实外表的艺术家，也正是他最先通过画笔展现了真实。他画过正在祈祷的牧师、被闪电击中的埃阿斯（Aias），我们现在仍可以在帕加蒙（Pergamon）看到后者。阿波罗得洛斯后来者的作品中，没有一幅能够把握并呈现出与其类似的闪光点。

阿波罗得洛斯为以后的艺术家打开了一扇大门，也正是通过这扇门，赫拉克里亚（Herakleia）的宙克西斯在第 95 届四年一次的奥林匹亚竞技会期间抓起了画家的画笔（前 397），并用它获得了早已渴望的无上荣光。一些人错误地把宙克西斯出师的时间定在第 89 届奥林匹亚竞技会（前 421），因为他们将海梅拉的迪莫菲勒斯（Demophilos of Himera）和萨索斯的涅西留斯（Neseus of Thasos）视作宙克西斯的同辈人，而这与他们其中一个是宙克西斯的老师的事实相矛盾。我之前提及的阿波罗得洛斯写了一首有关他的诗："宙克西斯从他老师那里窃取了艺术，带着它走向远方。"与此同时，宙克西斯获得了巨大的财富。为了炫耀他的财富，他用金色的丝线将自己的名字绣在衣服上，并在奥林匹亚竞技上展出。在这之后，宙克西斯决定将自己的画作作为礼品，因为他觉得它们是无价的。用这样的方式，他将《阿尔克摩涅》（Alkmena）送给阿格里根顿城，将一幅《潘神》送给阿基劳斯（Archelaos）城。他还画了《珀涅罗珀》（Penelope），这幅画中的运动员也代表了美德本身；另外，还有一幅运动员的画作。他对于后者十分满意，并在画面下方写

下了一句著名的话："你可以批评它，但你无法模仿它。"他还画了一幅坐在宝座上的宙斯像，旁边有赫拉克勒斯在瑟瑟发抖的母亲阿尔克摩涅和安菲特吕翁（Amphitryon）面前扼死毒蛇的场面。然而，宙克西斯因为把头部和肢体画得太大而遭到了批评。除此之外，他对细节精确性的注重也在这幅画中体现出来。之后，他为阿格里根顿人画了一幅画，准备奉献给拉琴尼亚（Lakinian）的赫拉神庙。为此，他在城里的少女中进行挑选，要求她们不穿衣服，并从中选出 5 名，打算在画中表现出她们各自身上的闪光点。同时，宙克西斯还能够用白色描绘出单色画。同时代的提曼特斯、安多克兹（Androkydes）、尤珀姆珀斯（Eupompos）和帕拉西奥斯是宙克西斯的竞争者。有故事曾经讲述了帕拉西奥斯与宙克西斯的竞赛，宙克西斯画了一些葡萄，真实到鸟儿飞来墙边啄食。帕拉西奥斯描绘了一块亚麻盖布，也达到了与宙克西斯画作同样的真实感。这时候宙克西斯正因为自己的作品迷惑了鸟儿而沾沾自喜，在看到那块亚麻盖布时竟要求帕拉西奥斯去移开。不过很快宙克西斯就发现了自己的错误，随即承认了自己的失败。宙克西斯坦诚地承认他仅仅是欺骗了鸟儿，而帕拉西奥斯却欺骗了他——一位艺术家。我们可以知道，在那之后宙克西斯又画了一幅孩子摘葡萄的作品，而当鸟儿飞向它时，他却感到烦恼，边走向画作边直率地说："我的葡萄画得比孩子好，因为假如我准确表现了孩子，鸟儿就会害怕而不敢靠近。"他还用泥土塑造雕像，时间在福尔维斯·诺贝利尔（Fulvius Nobilior）从这儿把缪斯的塑像运送到罗马之后（前 189 年），这是他留在安布拉吉亚的唯一一部作品。罗马还有一幅《海伦画像》也出自宙克西斯之手，这幅画像如今安放在菲力比斯门廊，另外还有一幅《玛息阿》（*Marsyas*）被放在了和谐神庙（the temple of Concord）。

帕拉西奥斯

出生在以弗所（Ephesos）的帕拉西奥斯也为艺术做出了极大的贡献。他首先把"匀称"引入绘画中，也是第一位使人物面貌生动、头发柔美、嘴唇漂亮的画家。就艺术家的观点来看，他在绘画中对轮廓线的呈现是无与伦比的，这也是绘画艺术中最精妙的部分。毫无疑问，仅仅是准确

描画人物外形和事物体积就已经是最大的成功了，许多人也已经靠此获得了名声。但是，很多艺术家并不能够很好地表现外轮廓，并以此来将人物或物体很明确地描绘出来。因为外轮廓应该以折回的方式呈现，并且将物体包含在内以保证其背后部分不被忽视，从而清楚地表现出隐藏部分。帕拉西奥斯在这方面的卓越成就被赛诺克拉特（Xenokrates）和安提冈诺（Antigonos）所认可，他们是作家，专门书写有关绘画的文章。不仅如此，他们还坚定地支持上述观点。在帕拉西奥斯遗留下的书板和羊皮纸文稿上，还留有许多绘画的残迹，这些残迹对于艺术家们来说也是值得借鉴和学习的。然而，就他已经投入的努力标准来看，他在运用阴影明暗表现体块方面似乎略逊一筹。他画过一幅新颖独特的雅典"人民"（Demos）拟人化形象，表现了人们的善变、热烈和不公，还有顺从、激情和可怜以及虚夸、骄傲和谦卑，伴随着勇敢和怯懦，总的来说，所有的情绪都汇聚在一起了。在此之前，他在罗马的卡比托山（the Capitol）上画了一幅《特修斯》（Theseus），画中人物是一位穿着铠甲的海军指挥官。罗德岛（Rhodes）上也有他的一幅画，画了梅利埃格（Meleager）、赫拉克勒斯和帕尔修斯，这幅画后来被闪电击过三次而未损毁，这样的奇迹也给我们带来了更多惊奇。他还画过西布莉（Kybele）的一位王子，提比略皇帝（Emperor Tiberius）对此画十分迷恋，并将此画珍藏在他的寝室之中。据德库洛（Deculo）估计，这幅画的价值为 600 万塞斯特勒斯。除此之外，他还画了怀里抱着婴儿的色雷斯保姆（Thracian nurse）、菲利斯克斯（Philiskos）肖像，以及酒神与美德之神画像，画中他们还是两个儿童，神情中流露出他们这个年龄的无忧无虑和单纯稚气。他还画过一位祭祀，身旁站着一位手执香炉和花环的男孩。帕拉西奥斯还创作过两幅最闻名的画作，一幅画着一位重甲步兵，因为奔跑而大汗淋漓，还有一幅画着躺在地上的士兵，我们仿佛还能够听见他那沉重的呼吸声。同时，他画的另外两幅画也受到了人们的赞赏，一幅画的是埃涅阿斯（Aineias）、卡斯托尔（Kastor）和波吕丢克斯（Polydeukes），另一幅是忒里夫斯（Telephos）、阿喀琉斯（Achilles）、阿伽门农（Agamemnon)和奥德修斯（Odysseus）。他是一位多产的画家，

但也没有人能够如他一般傲慢无礼，自称是"豪华、高贵之人"，并且在另一首诗中，他声称自己是绘画的王子，认为是自己将绘画艺术引领至完美巅峰。但最为重要的是，他身上流着阿波罗的血液，也正是因为这点，他才能够在睡梦中遇见赫拉克勒斯，并且能够很准确地在林多斯（Lindos）将他画出来。后来，他在萨姆斯岛（Samos）以很大的票数落差输给了提曼特斯，那时候他画的是埃阿斯被赐予武器的场景。他说在这毫无价值的比赛中输给对手两次，为英雄之名感到十分悲痛。他也曾经画过一些淫秽作品，以放荡的玩笑作为一种消遣。

潘菲洛斯

出生于马其顿的潘菲洛斯（Pamphilos）是第一位接受了所有学校教育的画家，特别是算数和几何的教育，如果没有这两门学科的影响，他的艺术不会如此完美。他教授别人绘画的学费最少也要一个泰兰特——那就是一年五百迪纳里了——阿佩莱斯和美拉提俄斯都付过这笔费用，这最先要归功于他在西锡安的影响力。之后他的名声又传到了希腊绘画界，还影响了那里的黄杨木版画——这是最早被教授给自由民孩子们的绘画方式，在当时这也被认为是踏入文明教育之前的重要一步。无论怎样，在所有时期，自由民与杰出公民才有如此荣耀能够学习到这种绘画，因为有严厉的法律规定奴隶是不能够接受这样的教育的，这也是为什么不论是在绘画还是雕塑领域都没有奴隶艺术家的杰出作品的原因。

艺术家作画的手法

画家普罗托耶尼斯认为自己并没有完美地表现出动物喘息时的情状，尽管他对自己作品中的其他部分很满意，因为完成那作品已经是一项非常困难的任务了。普罗托耶尼斯对自己的技艺很不满意，他认为瑕疵很难掩饰，强行进行掩盖也只会使效果更加不自然。他用刷子画出的泡沫看起来并不像是从嘴中呼出的，这使得他很烦恼。普罗托耶尼斯感到十分愤怒，因为自己面临的困难确确实实存在于自己的作品之中，而不是一幅临时手稿当中。他在一遍又一遍地涂改、不停地变换笔触后仍无所得。最后，对有着明显瑕疵的作品，普罗托耶尼斯

感到暴怒，心怀怨恨地摔了画笔。画笔在摔落的过程中在画布上留下了痕迹，竟然达到了他所预期的效果，图画上的情状就好像是大自然的镜子一般。内尔格斯也曾用相同的方法成功地画出了马的喘息，在画一匹奔跑的赛马的时候，他将画笔甩向画作，达到了十分自然的效果。

第 36 章

雕塑艺术

不能够忘记说明的是，雕塑艺术要比绘画和铜像的历史更为久远，后面两项艺术都起源于菲迪亚斯那个时代，约为第 83 届奥林匹亚运动会的时候（前 448—前 445 年），它们要比雕塑艺术晚了 332 年。据说菲迪亚斯也曾从事过大理石雕塑艺术，他无与伦比的阿芙洛狄忒雕像被放置在罗马的奥克塔维亚长廊中。一流的雕塑家、雅典人阿尔卡墨涅斯向菲迪亚斯学习了很多雕塑技艺，他的很多作品都被安放在雅典神庙当中。然而，他最为著名的作品却是雅典城外的阿芙洛狄忒雕像，或被称为"花园中的阿芙洛狄忒"。根据传统，菲迪亚斯也在这件作品完成时留下了自己的痕迹。他还教过帕罗斯的阿戈拉克里托斯（Agorakritos of Paros），菲迪亚斯十分喜爱阿戈拉克里托斯的年轻和优雅，他甚至将自己的几件作品归于阿戈拉克里托斯名下。这两个学生曾比赛制作阿芙洛狄忒雕像，最后阿尔卡墨涅斯赢得了比赛，但不是因为他作品的品质，而是因为雅典人更愿意投票支持自己的同胞，而不是一个外国人。后来阿戈拉克里托斯卖掉了自己的作品，并要求买主不得将它竖立在雅典人的面前，这座雕像被他称作"复仇女神"，目前放置在希腊的阿提卡市区拉姆诺斯（Rhamnous），马库斯·瓦罗（Marcus Varro）将它奉为"雕像艺术之首"。在这座城市的圣母神龛中，还保存着阿戈拉克里托斯的另一座雕像。

所有看过菲迪亚斯的奥林匹亚宙斯像的人都不会质疑他的伟大，即使是没有看过的人也应该知道他的声誉是实至名归的，我很乐意提供一些很小的例子，来说明他伟大创造性的源泉。为此，我既不需要以奥林

匹亚宙斯神像的精美为例，也不需要以他在雅典制作的雅典娜神像的尺寸为例，尽管她有 26 腕尺高，用象牙和黄金制成。我只需要举出以下例子，即雕刻在雅典娜神像的圆形盾牌凸面上的亚马逊人的战斗场面，还有凹面里的众神与巨人的战斗场面，和刻在她的一双凉鞋上的拉比泰人（Lapithai）和肯陶洛斯（Kentaurs）人的交战情况，便足以说明他的艺术才能在任何地方都可以发挥出来。在他眼中即使是再小的空间，也都能够表现出真实的艺术画面。基座上刻着人们称为"潘多拉的诞生"的场景，同时有 20 位神祇送来礼物为其庆生。胜利女神尤其令人惊叹，但专家们更赞赏大蛇和她的长矛下面的斯芬克斯青铜像。让我们忘记那些被世人不停赞颂的雕塑吧，看看菲迪亚斯的才华倾泻在如此的细节中，就能够感受到他的伟大与不朽。

七、普鲁塔克

普鲁塔克（Plutarch，46—120）出生于希腊中部波奥提亚地区（Beotie）的喀罗尼亚城（Chaeronea），是古罗马帝国著名的传记文学家、散文家。他的著作《希腊罗马名人传》流传至今，在文艺复兴时期深受艺术家及理论家的欢迎，如今也成为学者研究古希腊罗马历史不可或缺的重要材料。

《希腊罗马名人传》主要将古希腊与古罗马人物的事迹进行对比来书写传记。在繁多的传记中，有很多涉及美术史的内容，其中的描写也比很多专门记录古希腊罗马美术史的书籍细致、完整。普鲁塔克所处的时代恰逢罗马帝国的鼎盛时期，此时在地中海的周围，不同民族、不同文化的相互冲击和交融日益频繁，为艺术的发展带来了动力。因此，普鲁塔克在书写这段历史时，自然无法回避艺术成就对文化的重要影响，也不得不关注艺术趣味对整个欧洲的作用。我们可以从《希腊罗马名人传》中领略到辉煌的古希腊罗马艺术珍品，了解当时的艺术家是如何创作，又是如何珍藏这些艺术品的。

* 普鲁塔克文选[1]

伯利克里传

　　人们称那些用自己的双手从事卑微工作的人为劳动力，说他们将时间花费在无用的事情上，这也是人们冷漠对待美好事物的证明。没有才华的年轻人在看到菲迪亚斯在奥林匹亚的宙斯像的时候，也会想要成为菲迪亚斯，或者是在看到阿尔戈斯（Argos）的赫拉像时，也会想要成为波利克莱托斯……如果一项工作是因为它的优雅而使人快乐，那么完成这项工作的人就值得我们严肃地对待和嘉奖。

……………

　　随着一个个工程拔地而起，庄严的光辉也照耀在这片土地之上。这些建筑和纪念碑都被赋予了不可企及的优雅，艺术家们也都用自己的技艺创造出一个又一个美丽的艺术珍品，他们所使用的时间之短是一个奇迹。对于这些项目来说，艺术家们想出的每一个点子原本都是需要连续几代人的努力来完成的，而现实中它们却都在一个人的执政初期被一起完成了……（阿加萨霍斯 [Agatharchos] 所说的关于绘画速度的话就出现于这个时候。）因此，伯利克里的工作更加被人们所赞赏。尽管在很短的时间内被建造出来，但这些建筑都被保留了很长一段时间，因为不管是在古代还是当下，它们中的每一件作品都已经达到了完美的标准。即使到了现在，每一件艺术品都像是全新的一般。因此每一件艺术品都能够时刻迸发出新鲜感，就连时间也无法磨灭其中的美丽，这些艺术创造好像被注入了永恒的生命力和不朽的灵魂。

　　菲迪亚斯是所有项目的指挥者，且是伯利克里（Pericles）所有事务的监察者，虽然工作是分派给其他著名的建筑师和艺术家来完成的。高 100 英尺的帕特农神庙是由卡里克雷特（Kallikrates）和伊克蒂诺（Iktinos）完成的。厄琉息斯（Eleusis）的泰勒斯台里昂神庙（Telesterion）则是由科罗波斯（Koroibos）开始修建的，也正是他在地面上竖立起圆

[1] 节选自《希腊罗马名人传》，下文所选《伯利克里转》与《阿拉图传》文字译自 J.J.Pollitt, *The Art of Greece (1400-31 B.C.): Sources and Documents*, pp. 66-67, 110,114-116, 153, 163, 226 ；《卢马传》《马塞卢斯传》和《卢库勒斯传》《恺撒传》片段译自 J. J. Pollitt, *The Art of Rome (C.753B.C.-A.D.337): Sources and Documents*, Cambridge University Press, 1966, pp.32-33, 83-84, 李骁翻译。

柱将地面和梁连接起来。在菲迪亚斯死后，西佩特（Xypete）的梅塔杰那斯（Metagenes）又建造了柱头和顶部的圆柱。霍拉格斯（Cholargos）的泽诺科勒斯（Xenokles）为泰勒斯台里昂神庙最里面的神龛建造了门廊。雅典和比雷埃夫斯之间的"长墙"则是由卡里克雷特完成的，苏格拉底说他亲耳听到这是伯利克里计划修建的。克拉蒂那斯（Kratinos）曾因为完成速度的缓慢而嘲笑过这项工程："伯利克里很早之前就用他的豪言壮语砌起了这面墙，但他并没能够用行动完成它。"

在最早的设计中，大剧院是由很多座位和圆柱构成的，它的屋顶设计成由一边倾斜下来的样子，他们说这样的设计是由波斯国王的帐篷改造而来的，这也是由伯利克里指示建造的。克拉蒂那斯曾在他的戏剧《色雷斯女人》（*The Thracian Women*）中又一次拿这点开起了玩笑："这里出现了一个头顶突出的宙斯，而伯利克里则头顶着大剧院，因为陶片放逐法（ostracism）盛行的日子早就过去了。"

伯利克里对荣誉的追求再一次使他下定决心，通过了在雅典娜盛典上举行音乐比赛的计划，并且他自己也被选举为比赛的裁判，安排选手怎样吹奏长笛、弹奏齐特拉琴和歌唱。不管是在那个时候还是在后来的节日当中，这一系列的活动都是在大剧院中举行的。

雅典卫城的山门是由建筑师穆内西克莱斯（Mnesikles）设计建造的，他一共用了5年的时间。在建造的过程中曾有神迹发生，暗示着女神并不只是冷淡地站立在那里，而是亲自参与了这项工程，并帮助人们完成了这一建筑。

…………

他们说过，当画家阿加萨霍斯吹嘘自己可以轻松地在很短的时间内画出人像的时候，宙克西斯无意中听到了这番话，并且说道："我需要很长的时间才能够完成。"因为完成一件事情的灵巧和速度并不能够赋予它持久的庄重和美丽的清晰。

…………

正如我们说的那样，雕塑家菲迪亚斯被委托了雕刻神像的工作。作为伯利克里的朋友，并且在伯利克里那里具有相当的影响力，菲迪亚斯

招来了一些心怀妒忌的反对者。这些反对者决定通过指控菲迪亚斯犯有罪行来试探公众的态度，并以此来了解公众对伯利克里的态度。他们收买了一个姓门努的人，他是菲迪亚斯的合作者之一。他们让他到广场上去，请求公众的赦免，作为回报他能够提供情报来指控菲迪亚斯。公众接受了他，并以此要求公民大会进行了一项调查，但调查结果无法证明菲迪亚斯犯有偷窃的罪行。因为早在一开始的时候，菲迪亚斯就接受了伯利克里的劝告，他只在需要的地方给神像嵌上黄金，并且可以随时取下来称其重量，这也是后来伯利克里要求起诉者做的事情。菲迪亚斯的作品所获得的声誉招致了人们的反对和妒忌，尤其是在雕刻（帕特农神庙雅典娜女神所用的）盾牌上亚马逊人之战的浮雕时，菲迪亚斯把自己的形象也雕了进去。他把自己雕成了一个双手举起石头的秃头老人，还把伯利克里雕成一个非常英俊的、正与一个亚马逊人搏斗的战士形象。尽管菲迪亚斯故意想掩饰自己画的就是伯利克里，为此他将他举着长矛的手画在了他眼前，但无论从哪个角度来看，我们都能够发现其中人物与伯利克里形似。菲迪亚斯最终还是被抓进了监狱，后来死于疾病，也有人说他是被人毒死的，这一切都是伯利克里的反对者们所安排的，以此来制造一个借口指控他。至于那个告密者门努……公众已答应给他赦免权，并命令将军们保证他的安全。

阿拉图传

　　普鲁塔克讲述雅典学会的领导者西锡安的阿拉图（Aratos，前271—前213）的艺术趣味，随后又简要地讨论了西锡安学校。经过漫长的旅途，阿拉图从卡利亚（Karia）来到了埃及，并前去觐见了国王（托勒密三世）。由于国王的艺术趣味已经受到了希腊绘画的影响，因此他友好地接待了阿拉图。阿拉图对于此类艺术也有着很高的艺术品位，并且还在不断地收藏着艺术价值很高的艺术品，特别是潘菲洛斯和美拉提俄斯的作品，他也承诺将会把这些作品送给国王。西锡安学校的艺术趣味和绘画已经达到了一定的水平，因为这些绘画拥有不会消逝的美感。因此，阿佩莱斯对此感到十分惊羡，并到那里成为学校的一员，酬金为一个泰

伦特，这是阿佩莱斯希望自己能够分享到学校的荣誉，而不是由于他缺乏艺术家的技艺。

卢马传

卢马（Numa）所遵循的画像塑造条例在很多方面与毕达哥拉斯学派的理念相一致。因为毕达哥拉斯提出，艺术的第一原则是在观念和感受之外的，是那些无法看见与定义的事物，它只能够被人的智性所把握和认识。卢马也经常禁止罗马人使用任何神的图像，无论是将其赋予人性还是兽性。因此，在这样的早期阶段并没有图画的或是雕塑的肖像出现，在他们初期的170年间，尽管有许多寺庙被建立，也有许多神龛被营造，但罗马人并没有试图完成任何一个神像。因为无论是将高尚的事物比拟为卑劣的事物，还是用任何除智性以外的方式将神联系起来，都是对神的亵渎。

马塞卢斯传

当罗马人召回马塞卢斯（Marcellus）去参加战争以抵御敌人入侵的时候，马塞卢斯将锡拉库扎很多极其美丽的公共纪念碑带了回来，他认为这些东西不仅可以彰显他的胜利，而且可以装饰自己的城市。在此之前，罗马城还未出现过如此精致高雅的东西，市民们也从未表现过对美丽优雅事物的追求。与此相反，此前的罗马城充满了野蛮的武器和沾血的战利品，尽管罗马城也是被纪念物和奖杯包围着的，但那里从未出现过任何欢乐的或是不使人感到恐惧的艺术品来提高市民的素质和文化素养。但就像伊巴密浓达（Epaminondas）称皮奥夏平原（the Boeotian plain）为"战神阿瑞斯的跳舞场"、色诺芬称以弗所为"战争的工作间"一样，在我看来，我们也可以用品达诗句中的"战神阿瑞斯的战争围地"来形容那时候的罗马。也正是由于这个原因，在法比乌斯·马克西姆斯（Fabius Maximus）受到更多年长的罗马人尊敬的情况下，马塞卢斯仍获得了人们的敬仰——因为他为这座城市装扮上了如此美妙的景观，不仅仅为人们带来了欢乐，也使罗马人拥有了如海伦般的魅力和信

服力。法比乌斯并没有在占领塔兰托后带回同样的东西，而且他在将大量的金钱和其他塔兰托有价值的物品掠回罗马的情况下，却将那些雕像和纪念碑留在了那里，还留下了一句被人熟知的评论："让我们将这些可以激怒塔兰托人的神像留给他们吧。"那些年长者责怪马塞卢斯，首先是因为他将罗马城变成了嫉妒之城，这不仅源自人们的嫉妒之心，也因为那些神像被他像战败的俘虏一样带进了城；其次则是由于他使罗马人充满了享乐的情绪，谈论的也都是些无知的言论（罗马人的战斗和耕种性格是与生俱来的，他们没有任何的轻松和放纵的生活经历，但是，就像欧里庇得斯形容赫拉克勒斯的那样，"事物中粗俗的未开化的但是好的东西也是十分重要的"），这使得温和对待艺术及艺术家的观点滋生，也使得人们愿意将一天中最好的时间浪费在这样的事情上。然而，马塞卢斯却不以为然，他骄傲地表明是自己教会了罗马人对古希腊美丽而又神奇的艺术品保持敬畏和崇敬，而在此之前罗马人还处于无知的状态之中，他对罗马人的改变甚至要早于希腊人。

卢库勒斯传

卢库勒斯（Lucullus）的一生就像古代喜剧里面的故事一样，以政治和战争开始，以酗酒、宴会、整夜狂欢、火炬游行和各种运动比赛结束。我是在他如此玩乐人生的前提下来定义他那些昂贵建筑、散步的柱廊和他的浴室的，与此一样的，还有他的绘画与雕塑以及他对所有艺术品的热情，因为他在这方面投入了大量的金钱。他奢侈地将从运动比赛中获得的大量财富用来购买这些伟大而又闪闪发光的东西，从这个程度上来说，实际上直至今日，尽管奢华的艺术品已经有了很大的进步和发展，卢库勒斯花园在昂贵的花园排行榜上依然算是处于主宰地位的。至于他那些那不勒斯海岸边的建筑——在那里他以隧道中断山岭，在住宅四周引来海水形成护城河，河中生活着各种鱼类，他还在海边建起了生活区——当斯多葛派看见时，都会称卢库勒斯为"长袍中的薛西斯"（Xerxes in a toga）。他在图斯库卢姆也建有城市区，那里有众多制高点可以清楚地看到宴会厅和柱廊那里的风景及建筑。庞贝碰巧来到这里的

时候，曾责怪卢库勒斯设计出这样的区域——在那里夏天十分适宜，而到了冬天却让人无法居住。但是卢库勒斯大笑着回答他："你是不是觉得我要比鹤和鹳还蠢笨，因为你竟然会觉得我不会随着季节的变化来改变自己的住所。"

恺撒传

在他作为民选行政官的时期（前 65），他的名声正处于顶峰，他（恺撒）秘密地收藏了马里乌斯（Marius）和胜利女神的雕像，这两座雕像都曾赢得过奖杯，而这奖项也正是恺撒在夜里将它们转移至朱庇特神庙后设立的。在白天的时候，人们看到这两座雕像——它们发出金色的光芒，其中蕴含的精致技艺也被记录了下来（同时恺撒也用碑文记录了他打败辛布里人 [Cimbri] 的情形，并公布于众）——会惊奇于是谁敢将这两座雕像竖立（而不会对这两座雕像刻的是谁有疑问）。

八、卢奇安

卢奇安（Lucian，又译琉善，约 125—180）对艺术理论的贡献主要集中在美术评论上。通过剖析艺术家作画时的心态及手法，卢奇安根据一些细节推断出整幅画的含义及内容。他不仅简单、明了地重现了绘画作品，而且让观者获得了许多无法通过视觉观察到的信息。

那时候，人们习惯将艺术家和艺术作品分离并区别对待。早在古希腊时期，柏拉图就认为艺术家只不过是在受神的感召后，被灵感附身创造了伟大的作品，雕塑家和画家也只不过是一般的工匠而已。卢奇安的观点也有些类似，他早年给石匠当过学徒，后来在自己的著作中提到了对雕塑家的见解，认为雕塑家从事的主要是体力工作，且相较于作品，本人毫无名声。

对艺术家的不公平对待并没有影响卢奇安喜爱艺术作品。那时候，系统地欣赏艺术作品的方法已经形成，有修养的人需要从小接受修辞学的训练，描述艺术作品也已经成了一种高度发达的文学活动，即"艺格敷词"（Ekphrasis）。卢奇安

十分善于用这样的方式去欣赏画作，他能够敏锐地捕捉到每一幅画的闪光点，再通过文字清晰地表达出来。在《宙克西斯》一文中，我们可以看到卢奇安对宙克西斯绘画的赞许，但这并不是纯正的艺术欣赏方式，因为他将线条、色彩、比例等艺术元素都"留给专家去欣赏了"。卢奇安看重的是一位画家在面对某一题材时，如何展现自己的技艺。卢奇安已经关注到了艺术家的主体能动性，虽然他仍摆脱不了一系列定义作品美丑的标准，但对伟大艺术家的钦佩和敬仰还是充满了他的字里行间。

* 卢奇安文选 [1]

卢奇安论艺术

的确，你没有谈及那《掷铁饼者》，那座雕像已经将身躯弯曲到投掷的姿势，将所有力量集中于那抓着铁饼的手上，他轻柔地将双腿交叉，就好像在投掷出去之后就会立刻站直一般。他说，你说的《掷铁饼者》不就是米隆的一件作品吗？

路西诺斯（Lykinos）：你最欣赏菲迪亚斯的哪一件作品？

波吕斯特拉托（Polystratos）：如果不是勒莫诺斯的《雅典娜像》，那还会是什么呢？菲迪亚斯认为这尊雕像能够配得上自己才在上面署名。

…………

路西诺斯：他现在将要使你看到由多个美丽部分组合而成的塑像，只取阿芙洛狄忒的头部，因为他并不想使用她身体其他的裸露部分。但是，头发、前额和那清晰的眉线部分他都将保留普拉克希特列斯原作的特点；同样的，她那蕴含着喜悦光芒的纯洁眼珠和那令人欣喜的模样，都将保留普拉克希特列斯的设计。菲迪亚斯的勒莫诺斯的《雅典娜像》可以装饰她（潘西雅）的脸庞，使她的脸颊柔美，鼻子端正……对于潘西雅的双颊和脸型，他将要取材于阿尔卡墨涅斯的《花园中的阿芙洛狄

[1] 节选自 J. J. Pollitt, *The Art of Greece (1400-31 B.C.): Sources and Documents*, pp. 56, 60, 62, 74-75, 110, 130, 168-169, 226, 156-157, 李骁翻译。

式》，还有她的双手，手腕的线条和那纤细的手指，他也会向阿尔卡墨涅斯学习。卡拉米斯与索珊德拉（Sosandra）像的稳重端庄装饰了潘西雅像，并赐予了她相同的圣洁微笑，那微笑里蕴含了谜一般的色彩，而她的衣着却显得简单和整齐，这个特征也是来自索珊德拉像，不过不同的是，潘西雅的头并没有被面纱所遮蔽。

画家泡宋被雇用画一匹在地上打滚的马，他却把马画成了奔跑的样子，四周还有一大片被激起的尘土。在他创作过程中，雇用他的人中断了他的绘画，并责怪他不按照要求作画。结果，培森要他的助手将画颠倒过来展示给雇主看，那匹奔跑着的马就好像是躺在地上滚动了。

当我们已经在花园内的植物那里感受到足够的喜悦之时，我们就已经来到了寺庙前。女神就在那寺庙的中央——一件由帕罗斯岛大理石制成的完美艺术品——她的神色骄傲而又轻蔑，微笑着露出一些牙齿。她的美丽没有被任何的贴身衣物所掩盖，因为除了她举在胸前的一只手以外，这个女神雕像是全裸的，这也减少了她的端庄和稳重。这位艺术家的艺术理念是如此强大，以至于这顽固坚硬的石头都化成了那女神的一根根手指……这寺庙有两个入口，第二个是为那些想要直接从后面进入并欣赏这女神的人设置的，因为这座女神像的每一寸肌肤都会使人感到惊讶……为了看到女神的全部荣光，我们绕到了后面。随着那些被赐予钥匙的女人打开了门，女神的美丽牢牢地抓住了我们，并赐予了我们无法预料到的惊喜。

"难道你没有注意到吗？"他说："就在刚进入庭院的那里，有一座美丽的雕像竖立，那是德米特里厄斯（Demetrius）的作品《造人者》。""你确定所指的不是那个投掷铁饼的雕像吗？"我说。"不是那一座，"他说："你说的那是米隆的《掷铁饼者》。我指的也不是它旁边的那座，那个用头带包裹自己头部的雕像，那是波利克莱托斯的伟大作品。或许你已经看到了那座在泉水旁的雕像，他是个秃头，还有着凸起的肚

皮。他的长袍已经滑落下来，呈现出半裸的姿态。他头上并不多的头发被风吹拂，我们可以清晰地看到皮肤上的纹理，就好像是真人一般。那就是我所指的雕塑。人们曾经争论这座雕像刻画的是谁，目前讨论的结果是科林斯的将军佩莱卡斯。"

阿佩莱斯十分留意身旁的危险，他用如下的画作来保护自己不遭受诽谤。在图画的右边是一个长着巨大耳朵的人，他长得就是迈达斯（Midas）的样子，向正在前来的"诽谤"伸出一只手。在他的两旁分别站着两个女人，她们应该是"无知"和"怀疑"。在图画的另一边，"诽谤"正在靠近，她是一位极其美丽的小女人，脸色潮红，正处于极其兴奋的状态，看起来就像是在演绎疯狂和暴怒一般。她的左手抓着一个火炬，右手正拽着一位年轻人的头发。年轻人将双手高举，吸引了众神的目光。一位面色蜡黄、长相可怖的人带领着他们，目光犀利地环视四周，看起来就像是人们长期患病的模样，我们将他称作"嫉妒"。在"诽谤"身旁还有两个女性角色，她们正在劝导、保护、打扮"诽谤"。根据向我解释这幅画的向导的话，这两个女人中的一个是"教导"，另一个是"欺骗"。她们身后还跟着另一个人，她看起来很是哀痛，身上穿着已经被撕裂了的黑色衣服，我想她应该是"忏悔"。她满眼泪水地转过身，心里充满了对"真理"的愧疚，而一旁的"真理"正抬头看着就快要到达的天堂。就像这样，阿佩莱斯在画中再现了自身所处的危险境地。

在这部分自传式的回忆录中，卢奇安回忆起一个自己曾经做过的梦，那时候他在考虑做一名雕塑家。在梦中，有两位女子来到他的面前，一个是"雕塑"，另一个是"教养"。为了赢得卢奇安，这两个人争吵起来，她们都想要用自己的话语劝说卢奇安来到自己这一边。"雕塑"被形容成一位强壮得像男人一样的女人，她的双手布满伤疤，衣着也十分破旧，"教养"则拥有美丽的容颜和端庄的仪表。下面就是她们的第一段对话和第二段的一部分：

最后，他们决定让我来当裁判并决定和谁一起前往。那个强壮的有男子气概的人首先说道："我的孩子，我是'雕塑'，也就是你昨天才开始学习的。我是你的一位亲属，与你来自同一片土地。因为你的祖父（她说的是我母亲的父亲）就是一位石匠，并且你的两位舅舅也正是因为我而享受到好的声誉。如果你决定将这位女士的闲言碎语和喋喋不休放置一旁（她所指的是另一个女人）并永远跟随我，你会首先成长为一个强壮的人，你会拥有宽阔的肩膀。不仅如此，你还不会遭受到任何嫉妒，也不会在异乡颠沛流离，远离自己的故土和亲人。人们也不再会仅仅称赞你的语言。不要觉得我身体上的创伤和褴褛的衣衫恶心，也正是在这样的状态下，菲迪亚斯创造了他的宙斯像，波利克莱托斯雕刻出了他的赫拉像，米隆用雕塑赢得了赞誉，普拉克希特列斯给世人带来了惊奇，而现在，这些人都和众神一样被世人所敬仰。如果你不变成他们中的一员，又怎样才能够在所有人当中闻名呢？你将会使你的父亲受到众人的羡慕，也会为你的家乡带去荣光。""雕塑"对我说的每一句话都伴随着她的外国口音，有些结巴，因为她急于想要说服我而有些紧张。然而，我已经不再记得这些话了，很大一部分都已经在我的记忆中消逝了。

当她最后说完的时候，另一位女士开始了她的演讲："我的孩子，我是'教养'，我已经是你最亲密的朋友和熟人了，即使你还没有试着了解我的全部。下面我就来说说你变成石匠之后能够获得的'好处'。除了变成一位工匠，你将一无是处，每天从事辛苦的体力工作，还要将你生命中的全部希望投入其中。你将会成为一个无名之人，只能赚取很少的工钱，且不被人尊重，还会被公众归于毫无价值的一类人当中——既不会有朋友，也不会使对手畏惧，还会受到同样的人的嫉妒——只是一个普通的石匠，在一个庞大群体中的一员，围绕着自己的领导，服务于有话语权的人，过着野兔般的生活，最后也只能成为比自己优秀的人的工具而已。即使你变成了菲迪亚斯或者波利克莱托斯，并且创作了许多奇迹般的作品，到那时人们也只会赞赏你的作品，但其中任何一个人在他神志清醒的时候都不会喜欢你这个人的。因为这就是你会变成的样子——一个普通的工匠，一个用双手维持生计的手艺人。"

最伟大的画家宙克西斯很少描绘天神、英雄、战争之类的普通流行题材，他尽可能减少这方面的绘画创作。他一直想要尝试新鲜事物，只要他想到一些不寻常或奇怪的事物，他就为这样的设想注入自己的精细技艺。在最为珍贵的创新之中，宙克西斯曾描绘过一头给两只幼仔喂奶的母半人马（female centaur）。这幅画的复制品现被收藏在雅典，那是从原作上一笔笔临摹下来的。据说，原作被罗马将军萨拉（Sulla）连同其他艺术珍品一起运往了意大利，但是我猜想所有的艺术品包括这幅画，都随着运输船在马里亚海角（Cape Malea）附近沉没而被毁坏了。尽管可能是这样，但我已经见过了它的复制品，现在我想尽最大努力向你们讲述这幅画的样子。你是知道的，我并不是绘画的行家，但是我记得很清楚，因为就在不久以前，我在雅典艺术馆见过它，而且那时我对这件艺术品的无比赞美，也许会帮助我更清楚地形容这幅画的美丽。

这幅画表现的是一头躺在茂盛草地上的母半人马，她的马身横陈在地上，四脚向后。她用肘支地，将她的人体部分微微抬起。她并没有为了让幼仔躺在自己身边而将前腿放置在身前并尽可能地伸直，而是将一条腿弯曲并将马蹄折叠在腿下面，就好像是人跪下的姿势。与之相反，她将另一条腿向前伸直，并用力支撑着地面，就好像是马起立的动作一样。她将一个幼仔揽在自己摇篮一般的胳膊里，像人类喂养婴儿那样为幼仔哺乳，另一个幼仔却像小马似的含住母马的乳头。画家在画的上部设置了一个了望点，使得我们看到了远处的一头公半人马，他显然是那头用不同方式喂养幼仔的母半人马的丈夫。他伏在地上大笑，我们也只能够看到他马身的一部分。他的右手抓着一只小狮子，并将它高举着摇晃，就好像在吓唬他的孩子一样。

至于这幅画的其他方面，对于像我们这样的外行人来说就比较难以理解了，但是其中蕴含的艺术力量——例如精确的线条描画、和谐的色彩使用，还有这两者恰当的结合，以及明暗的相衬、远近的画法（透视法）、正确的比例、部分和整体的关系——这些优点我也只好留给专家去欣赏了。我最赞赏宙克西斯的一点就是，他能够在同一主题中从许多方面展现他的卓越技巧。例如，一方面他将这个丈夫塑造成一只可怕的

野兽，有着蓬松的鬃发，并且遍体生毛，虽然他正在大笑，但也充满了野性。另一方面，与公半人马相反，母半人马的马身却十分可爱，就好像是塞萨利（Thessalian）未经驯养的雌马一般，她的上半人体也是美不可言，除了双耳——她的耳朵就像萨特的耳朵一样耸起。母半人马的人体与马身相连的地方是淡然化入的，让人觉得没有任何粗糙感，并且使这转变柔和到可以欺骗人的眼睛。这些幼仔尽管还很小，但仍无法掩盖他们的野性，在他们的温和中确有一丝令人惊恐的色彩——是的，这也使我感到惊讶——他们正一边带着婴儿的好奇心盯着小狮子，一边贴着母亲的怀抱安然饮乳。

就在宙克西斯将这幅画展出并认为观众一定会为之神魂颠倒的时候——他们的确发出了几番喝彩——在这样的杰作面前，他们还能够说出什么呢？但是他们对宙克西斯的赞叹就像后来对我的称赞一样，说它题材新颖，说它超乎想象。结果就是，当宙克西斯察觉是新颖的主题吸引了观众，而不是他的艺术品质，他精妙的细节刻画也仅仅是附属品的时候，他愤然对他的弟子说："米索，卷起这幅画吧，马上带回家。因为他们只会称赞我作品中的尘土，那些闪光点和蕴含着艺术价值的精心设计他们却毫不关心，作品中的新奇主题对于他们来说要比其中的精细技艺更加重要。"

九、普洛丁

普洛丁（Plotinus，204—270）是古罗马著名的哲学家，他所开创的新柏拉图主义，不仅影响了中世纪欧洲的基督教哲学，还对文艺复兴时期的艺术观念产生了深远影响。普洛丁很好地解析了柏拉图与亚里士多德的艺术理论，并从西塞罗的"心灵中的形式"出发，探究了这种形式具有完美性所需的条件，完善了新柏拉图主义的理论主干，也形成了较早期承认艺术家作用的重要理论。

柏拉图提出艺术家的作品和理念"隔了三层"，由此来贬低艺术家的作用。对此普洛丁持不同观点。与西塞罗类似，他认为艺术形象来自艺术家的心灵，是

艺术家的"内在形式"。西塞罗是在综合亚里士多德的"内在形式"和柏拉图的"理念"的基础上，得出艺术形象来自艺术家"心灵中的形式"这一观点的。与西塞罗不同的是，普洛丁将重点放在艺术家的创作过程上，认为艺术家在创作过程中的能动性能够使作品超越自然而达到完美，这样的动机是艺术家心灵向往完美的表现。

普洛丁将西塞罗的"心灵的形式"所具有的完美性合理化，并且在更大程度上肯定了艺术家的作用。在普洛丁的观点中，艺术家心中的"内在形式"独立存在，而且要比现实更加完美，正是对完善、自然的追求使得艺术家创作出美的作品。

在"亚里士多德"一节中，我们提及了他的"形式与质料"的论点：一件艺术品的形式在被转化到质料中之前，就已经存于艺术家的心灵之中，质料的存在就是为了迎接形式的到来。普洛丁则不以为然，认为形式与质料的关系是不对等的，形式在各方面都胜过质料，而质料在艺术创作的过程中也处于下风。

普洛丁认为质料渴望被艺术形式附着，以此来达到完美。就此，普洛丁提出了他的"有形式与无形式"的观点，认为无形式的质料只有获得形式才能够获得美，只有在理念统辖无形式的质料之后，才能够为其带来美，而这个过程就是艺术家创造艺术作品的过程。与此同时，普洛丁反对前人提出的"美来自对称的比例"的观点：

> 每个人好像都在说各部分和整体的比例对称，加上合适的颜色就能够产生美，这些美能够吸引人的眼球，而和其他一切美的事物一样，这美来自对称和合适。对于持有这些观点的人来说，不存在单纯的美的事物，只存在美丽的组合物。对于他们来说，整体是美的，但其中仍包含了并没有为整体美做出贡献的部分，这些部分就不属于美了。但是，有一点我们可以肯定，如果整体是美的，那么部分肯定也是美的。因为，美的事物不可能来自丑陋的事物，并且美的事物一定包含了其中的每个部分。

我们可以从这段话中很好地把握普洛丁的论述过程，他的观点颠覆了自毕达

哥拉斯学派以来的"美来自比例对称"的观念，这也成为艺术哲学研究历史上具有决定意义的转折点。

* 普洛丁文选[1]

普洛丁论艺术

艺术是紧随自然而来的，它用模糊微弱的表现模仿自然。即使它在生产图像的过程中能够利用很多机械的方式，艺术也仅仅是一种玩具并且没有什么价值。

我们说过一个能够理解理性美的人已经认识了真正的宇宙之美，他已经能够将自己沉浸在思索那宇宙之美的源头之中，因此我们必须要尽可能地去思索，并在可能范围内对自我阐明，人是怎样领悟宇宙之美和那理性世界的。

请你设想两块并排放着的石头，一块形状不规则且未经艺术加工，另一块则已经过艺术加工，并被制成了神像或人像——或是美神或诗神的像，或是一个由一切人体美组合后由艺术创造出来的雕像。显而易见，由艺术赋予形式美的石头中的美丽并不简简单单来自它作为石头的自然本性（否则另一块石头也应该像它一样美），而是来自艺术赋予的形式价值。现在它已不是拥有这种形式的自然物质，而是在进入石头之前早已存在于艺术家心灵中的构思。而且这形式之所以存在于艺术家心中，并不是因为他有眼睛和双手，而是因为他参与了艺术的创造。此外，这种美还存在于更伟大的艺术当中。因为被传递至石头中的美并不是存在于艺术中的美，后者留在艺术之中，而前者是从艺术中提取的，属于比原始的美低层次的美。甚至在石头中衍生而来的美都无法保留原来的纯粹，这并不像艺术家所期望的那样，它只能存在并屈服于艺术的石头之中。然而，如果艺术是在遵从物质的天性和它原本所拥有的东西的前提下被创作的（并且能够用于创造物形式的和谐达到美的效果），那么它

[1] 节选自 J. J. Pollitt, *The Art of Rome (C.753B. C.-A.D.337): Sources and Documents*, pp.216-219, 李骁翻译。

本身就是一种更高级更真实的美，因为它所拥有的艺术美比外在任何物质所具有的美更伟大、更公正。从这个程度上来看，艺术美在进入物质的过程中，将自己多样化，以至其程度变得比统一时候的美还要弱小。因为所有事物只要分散了就会减弱——强的失其强度，热的失其热度，如果一直是有力量的就会失去力量，美的也会失去美。一切原始的创造力与它的创造物相比，都应该更为高级。并不是音乐的缺失创造了音乐家，而是音乐本身和由更早期的音乐构成的知觉世界中的音乐创造了音乐家。现在假如有人因为艺术的创造不过是模仿自然而贬低艺术，他首先就需要被告知：自然界中的物质也是模仿其他事物而形成的。他也应该意识到，艺术不是单纯模仿视觉世界中的事物，它们还必须回溯到自然事物的根源——"理念"之上。他还应该知晓艺术自身也做了许多事情，因为它们拥有美，它们就能补救每一个特定事物的缺陷。菲迪亚斯在创造奥林匹亚的宙斯像的时候，并没有以任何感性事物为蓝本，而是设想假如宙斯肯现身于凡眼之前，他应该是什么形象。

对于有些主题来说，它们有时候能够呈现出美的状态，有时却不能，就好像这主题是物体的一种类别，而美的物体则是另一个类别中的事物一般。然而，美的事物是什么？哪一个美又是能够呈现在主题中的呢？首先，我们应该审视下面这个问题：是什么打动了观者的眼睛？是哪一种美吸引了观者的目光，并使他们感到欣喜？通过解决这些问题，并将其当作阶梯，我们就能够延伸到别的美上去。每个人好像都在说各部分和整体的比例对称，加上合适的颜色就能够产生美，这些美能够吸引人的眼球，而和其他一切美的事物一样，这美来自对称和合适。对于持有这些观点的人来说，不存在单纯的美的事物，只存在美丽的组合物。对于他们来说，整体是美的，但其中仍包含了并没有为整体美做出贡献的部分，这些部分就不属于美了。但是，有一点我们是可以肯定的，如果整体是美的，那么部分肯定也是美的。因为美的事物不可能来自丑陋的事物，并且美必然涉及所有部分。根据那些人所说的，颜色美丽的事物，例如太阳光，是单纯的且它的美并不来自对称，因此应该被排除

在美的事物范围之外。那么，黄金怎么会美？又是根据什么标准让人觉得在夜里仰望的星光是美的呢？同样的，对于声音来说，美会伴随着每一个单纯的音节出现或消失，每一个出现在美丽音乐中的音节本身就是美的。更进一步说，人的脸庞的对称是保持不变的，但有时候看起来是美的，有时候却不是，那么我们又怎么去否认，对称物体中的美是与其不同的事物，包含了"对称"美的人脸又包含了其他一些事物呢？

十、斐罗斯屈拉特

斐罗斯屈拉特（Philostratus）家族对绘画艺术的热爱为人称道，其中作为哲学家的弗拉维乌斯·斐罗斯屈拉特（Flavius Philostratus，约170—245）以及他的后代——大小斐罗斯屈拉特最被人熟知，后者将早已消逝的古罗马精美壁画和艺术作品用文字保留了下来，让我们有幸在当代仍能够领略其中的美丽。他们的《画图集》在给人们无限遐想的同时，展现了古罗马学者对艺术作用的肯定与赞赏，这对我们研究当时的艺术理论有着不可忽视的帮助作用。

"艺格敷词"是古代盛行的对艺术品的描述方式，同时也是十分精妙的艺术欣赏方法。大小斐罗斯屈拉特是这一方法的集大成者，他们笔下的绘画场景像是一出戏剧，蕴含着动态。这不仅仅需要较高的文学造诣，而且需要足够的细心和想象力，能够通过绘画作品中的种种细节来推测整个场景所发生的时间、地点以及相关的故事。更令人称奇的是，两位斐罗斯屈拉特能够从一棵树甚至一株草中看出画家对原故事的改编。这使得绘画作品更加丰满，让人们领略到当时独特的艺术氛围。

在《画图集》的序中，大斐罗斯屈拉特将画家的地位提升至与诗人相同的水平，表达了他对绘画艺术的推崇，也揭示了绘画技艺的核心精神。大斐罗斯屈拉特认为在绘画中对称是获得美的方式，艺术是凭此受到人们赞赏的。在这篇序中，大斐罗斯屈拉特还将绘画和雕塑做对比，认为绘画比雕塑更胜一筹。

与文艺复兴时期达·芬奇的观点不同，大斐罗斯屈拉特将绘画的优势归功于色彩，而不是前者认为的空间感和真实感。然而，我们不能因此认为大斐罗斯屈

拉特忽视了空间感和真实感在绘画艺术中的重要作用，因为在《画图集》提及的大多数绘画作品中，空间感的体现也十分明显。例如在"酒神信徒"一节中，我们可以从一幅画中看到完全不同的时空里的两个场景：山上迷狂的女性在撕扯着彭透斯的身体，而山下的底比斯城中则在为其哀悼。这样先后发生的两件事在同一幅画中出现，正体现出绘画艺术的空间感的奇妙作用。

小斐罗斯屈拉特较为赞同古人的"模仿论"。他认为绘画艺术源自人类的模仿，并将此区分为两种不同的模仿概念：一种是借助于手用心描绘出来的事物，另一种是完全由心去模仿的，前者较为全面，后者只是模仿的一部分，但后者证明了模仿是人类的天性，没有绘画技巧的人也可以用心去想象模仿对象的样子。小斐罗斯屈拉特十分看重想象的作用，认为正是想象将两种模仿联系在一起。在他写的《画图集》序言中，他还提到诗人所用词汇与画家所用线条的一致性，诗与绘画艺术之间有着千丝万缕的联系。从其论述中，也可看出小斐罗斯屈拉特对绘画线条的重视。这是他与大斐罗斯屈拉特观点相左的地方。大斐罗斯屈拉特认为色彩是绘画的重要元素，小斐罗斯屈拉特则认为"绘画作品完全不用颜色……尽管抽象，还是毕肖原型，无论画的是白种人还是有色人种。所以如果我们用白垩画黑人，那人看起来自然就是黑色，因为他的鼻子平滑、头发粗硬、腮腭突出、神色慌张。这都显示出他是个黑人，使你看出他是黑的……"然而，无论是大斐罗斯屈拉特，还是小斐罗斯屈拉特，他们都说明了题材的重要性。在前者的理论中，绘画故事能够为本体增添许多亮色，后者更是认为主题能够取代色彩。

* 斐罗斯屈拉特文选 [1]

大斐罗斯屈拉特

书一

无论是谁，蔑视绘画都是对事实的不尊重，并且是对诗人留下的所有财富的不尊重——因为诗人和画家为我们做出了相等的贡献，让我们了解英雄的事迹和容貌——而且他还克制了对均衡比例的赞赏，正是凭

[1] 节选自《画图集》，译自 Philostratus, *Imagines*, translated by Arthur Fairbanks, The Leob Classical Library, William Heinemann Ltd., 1931, pp.3-7, 15-19, 35-39, 53-55, 89-91, 129-131, 133, 283-285, 李骁翻译。

借这一点，艺术带有了理性的特质。对于希望得到一个更智慧的定义的人而言，绘画的发明来自于神——神见证了地球上所有的设计理念，也正是这些设计让季节给草甸涂上了色彩，让我们看见天堂中的光影——但是，对于仅仅是探寻艺术起源的人来说，模仿的概念是最古老的发明，是与自然最贴近的形式，是智者发明了它，现在将它称作绘画和造型艺术。

造型艺术有很多不同的形式——例如造型艺术本身，或者说是造型，还有以铜为质料的模仿，还有一些来自吕底亚人（Lydian）或帕罗斯人（Parian）的大理石雕塑，加上宙斯的象牙雕刻、宝石雕刻同样也是造型艺术，而绘画是使用色彩来模仿。与其他形式有多种方式却只能完成一些意图相比，绘画不仅仅支配色彩，还可以用这一种方式来完成更多意图。绘画可以重新创造光影，观看者能够清楚地分辨这些图像的样子，很好地区分一个人的情绪是愤怒、悲伤还是快乐。造型艺术家不会将明亮眼睛的所有类型表现在他的作品里，但是"灰色的眼睛""蓝色的眼睛""黑色的眼睛"都是会出现在绘画中的，并且绘画里还有栗色、红色和黄色的头发，有服装和盔甲的颜色，房间、房屋、树林、山岭、泉水和空气也都被绘画囊括在内了。

现在这些人的故事已经被作家所传颂，其中最为有名的作家就是来自卡利亚的阿里斯托得摩斯（Aristodemus of Caria），他们在绘画这一学科里已经处于领导地位，并且赢得了城邦和国王的赞许，这使得他们更加奋不顾身地投身其中。我曾为了学习绘画去阿里斯托得摩斯那里游学了四年，他是以欧墨洛斯（Eumelus）的技艺进行绘画的，但画作更有魅力。然而，我们目前的讨论既不关于画家本身，也不关于他们的生活，而是以我们已经形成的适用于年轻人的处理方式，来描述绘画的代表作品，并使年轻人能够以这种方法来学习，去理解绘画，从而欣赏到其中最受人尊重的部分。

莫诺叩斯

这幅画的主题是围攻底比斯（Thebes），画中的城墙有 7 个大门，那些人是波吕尼刻斯（Pdyneices）的军队，是以 7 为数编制的，波吕尼刻

斯是俄狄浦斯（Oedipus）的儿子。安菲阿拉奥斯（Amphiaraüs）正带着沮丧的面容靠近他们，他很了解他们即将面临的命运。这时其他的将军已经开始恐惧了——这也是他们举起双手向宙斯祈祷的原因——卡帕纽斯（Capaneus）正凝视着城墙，心中盘算着怎样使用伸缩云梯来赢得战争。然而，画中并没有任何战争的场景，因为底比斯城还在犹豫是否要发起战争。

这位画家的技巧运用得十分聪明。他仔细刻画了包围城墙的士兵们，因此我们可以很清楚地看清他们的外貌。然而，在他们前面的人要么是腿被隐藏了，要么是从腰开始出现在画中，还有的是身体的一部分，又或是只有头和头盔，还有的则只有手中的长矛。我的孩子，这就是透视法。因为他们在画中所处的位置离我们较近，造成了一种欺骗我们眼睛的效果。

底比斯城的先知并不在场。此时泰瑞西斯正在讲述关于克瑞翁（Creon）的儿子莫诺叩斯（Menoeceus）的神谕，神谕讲述了莫诺叩斯在龙窟的死亡是怎样使这座城市获得自由的。画中，莫诺叩斯已经快要死去了，他的父亲却还不知道他的命运，他是如此年轻，在此时就要死去是一件多么可惜的事情。但对于他的勇气来说，这又是一件幸运之事，因为画家的作品使他得到了永生！画家并没有将莫诺叩斯画得面容苍白，也没有将他刻画成奢华高贵的形象，而是很好地将莫诺叩斯塑造成英勇的角力士的样子，这也是阿里斯顿（Ariston）所赞赏的最好的健康年轻人形象。画家将他的胸部画成深褐色，强壮腿部的比例也十分恰当；他的肩膀和柔软的脖子也体现了人物的力量感；虽然莫诺叩斯有着一头长发，但不是那种高贵的发型。他站在龙窟旁边，拔出了已经刺入他身体里的剑。我的孩子，让我们抓住他的鲜血并珍藏在衣服里吧，因为莫诺叩斯的鲜血正喷涌而出，他的灵魂也即将离去，此时你已经能够听到他的灵魂在哭泣。灵魂也热爱美丽的躯体，他也不想离开。随着鲜血慢慢地流失，莫诺叩斯缓缓跪倒去迎接死亡的来临，但他的眼睛仍是美丽且明亮的，就好像死亡只是短暂的休眠而已。

沼泽

看那儿，一条小溪从那片沼泽延伸出来，逐渐形成了一条潺潺河流，一群牧羊人正从桥上过河。如果你本来想要赞扬画家所画的山羊，因为他将它们画得四处跳跃，就好像要做什么恶作剧一般；或是想赞扬他所画的绵羊，因为它们的步态很是悠闲，就好像羊毛不是重担；又或是着迷于那些管乐器和那些演奏歌曲的天鹅，因为它们用布满皱褶的嘴吹奏的方式很有趣……但我想我们不应该赞扬其中的智慧或是所表现出来的合适比例，虽然我相信这些是艺术中最重要的要素。相反地，我们应该欣赏这幅画的一个并不是很重要的特性，这个特性仅与模仿有关。那么，这幅画的智慧之处在哪儿呢？这位画家把一棵老棕榈树画在了河上，这里有一个很好的解释来说明这做法。我们知道棕榈树也有雌雄之分，并且也听说了他们会结为夫妻。在那个时候，雄性棕榈树会弯下枝头接近他的新娘并用树枝拥抱她。这位画家在岸的这边画了一棵雄性棕榈树，在岸的那边画了一棵雌性棕榈树。于是雄性棕榈树坠入了爱河，他弯下枝干，伸出树枝向对岸延伸，但他仍然无法够到远处的雌性棕榈树，于是雄性棕榈树便倾倒下来形成了一座桥梁。由于棕榈树皮很坚固，因此这是一座足够安全的桥梁，能够让人们行走过河。

博斯普鲁斯海峡

当你们继续看这幅画的其他部分时，就可以看到羊群，听到牛鸣和牧羊人的歌声。你们可以看到猎人和农民，还有河流、池塘和泉水——因为画家如实地表现了这些事物，就好像它们确确实实存在于画中一样。这样的表现手法并没有因为对象数量的多少而掩盖了真实，而是如实地呈现每个事物的状态，就好像画家仅仅是在画那么一个对象一般——同样的，还有那神社。我很确信，你们可以清楚地看到那边的寺庙和那些包围着它的柱子，还有入海口那里的灯塔的亮光，它在提醒着那些来自黑海的船只，要注意这里汹涌海水里的危险。

阿里阿德涅

别人赞赏这位画家的言辞已经不足以表现他的伟大，因为不论对于谁来说，将阿里阿德涅（Ariadne）和特修斯（Theseus）画得美丽都是

件简单的事情，而且狄俄尼索斯（Dionysus）也有着数不清的特征，这些特征足以让那些希望将他画出来或是雕刻出来的人使用，甚至仅凭这些大概的特点就足以让艺术家们抓住其精髓。例如，由常青藤形成的花冠就是狄俄尼索斯清晰的特征，即使是拙劣的技艺也可以表现出来，从寺庙里得来的号角也可以揭示狄俄尼索斯的身份，一只隐约可见的豹子亦可成为神的象征。但这幅画的画家只使用爱情来表现狄俄尼索斯，而不是其他的元素。鲜花做成的装饰物、酒神的手杖还有那浅黄色的皮肤……这些元素都在这一刻被搁置在一旁，酒神信徒此刻也不再敲打他们的钹了，萨特也不再拨动他的琴弦了，不但如此，就连潘神也都停止了狂野的舞蹈，以防打扰到那位女士的休息。狄俄尼索斯身着紫色外衣，头戴玫瑰花环，来到阿里阿德涅的身旁，就像诗人形容的被爱情掌控的人那样，狄俄尼索斯已经"醉心于爱情"了。再来看看特修斯，他的确也处于爱情之中，但他已经被雅典升起的迷雾包围，忘记了阿里阿德涅，就好像从来没有见过她一样。我可以确定，他甚至已经忘记了那迷宫，忘记了是什么驱使他航行到克里特岛来的。画中的特修斯正盯着他的船头，看起来多么孤单。让我们再来看看阿里阿德涅，或者说是看着她休息。她的上身几乎是全裸的，头向后微屈。她精致的喉咙和整个右半边身子都在画中呈现，她的左手则压在披风上，以防止披风被风吹起。这是多么和谐的画面，狄俄尼索斯你看，阿里阿德涅是多么甜美！只有当你亲吻过她之后，才能分辨在周围环绕的是苹果香味还是葡萄香味！

帕西法厄

帕西法厄（Pasiphaë）正陷入与公牛的爱情中，她恳求戴达罗斯（Daedalus）创作一个雕塑来吸引这个生物。戴达罗斯设计出了一个中空的奶牛，它的原型就是公牛原本喜爱的那群奶牛。他们两人所完成的就是米诺陶（Minotaur）的诞生——一个奇怪的组合生物。帕西法厄与戴达罗斯并没有出现在画中。画中刻画的是戴达罗斯的工作室，里面环绕着雕塑，一些还未完成，其他的则已经完成了，那些完成了的雕塑已经能够前进并到处走动。你们是了解的，在戴达罗斯之前，还

从未有过如此技艺可以完成这样的壮举。戴达罗斯是希腊风格的追随者，从他的脸庞我们可以看出他有着无比的智慧，从他的眼睛我们可以看出聪明的光辉。他的穿着也体现出希腊风格，他穿着粗糙的暗色披风。画中的戴达罗斯并没有穿着凉鞋，这也是受了希腊人的影响。他正坐在奶牛的框架面前，四周环绕的丘比特则是他的助手，来帮助他设计一些东西来与阿芙洛狄忒联系。我的孩子，画中那些拿着钻子和扁斧的丘比特，正在修改奶牛上还未准确完成的部分，这很好地表现了绘画这门技艺所必需的对称比例，画中那些使用锯子的丘比特已经超出了我们对绘画和着色概念的想象。因为你看，那把锯子已经接触并且穿过了木头！这些丘比特正在不断地锯木头，一个站在地上，另外一个站在台阶上，两人互相交替着站直弯腰。让我们来讨论一下这动作的交替：一个已经弯腰，正要站直，他的同事则已经站直，正要弯腰，站在地上的那个丘比特正在吸气，而站在高处的则在呼气并用力推着锯子。

那耳喀索斯

这片池塘映出了那耳喀索斯（Narcissus）的倒影，这幅画则呈现了池塘和整个那耳喀索斯的故事。一位刚从狩猎中返回的年轻人站在池塘边，看着自己在池塘里的倒影陷入了相思，他深深地爱上了自己的美丽倒影，并且你可以看到，他满怀欣喜地凝视着水面。对于河神和仙女们来说，这个洞穴是神圣的，这景象也被画家真实地刻画出来。画中洞窟石壁上的雕刻还是粗糙的艺术形式，其中有一些已经随着时间的流逝而慢慢磨损了，其他的则被牧羊人的孩子损坏了，因为他们岁数还小，还不知道神的存在。这个池塘与狄俄尼索斯的酒神仪式有着千丝万缕的联系，因为正是狄俄尼索斯让酿酒的仙女们知道了这个池塘。这里被常青藤和美丽的蔓生植物包围着，它的四周还有一簇簇葡萄藤和酒神权杖树，一些唱着美妙歌曲的鸟儿已经在树上筑巢了。白色的花朵在池塘四周生长着，但没有完全盛开，这是为了纪念那位年轻人而刚刚开放。这幅画有着惊人的现实性，它甚至刻画出了花上滴落的露水和停在上面的蜜蜂——我不知道一只真的蜜蜂是否会被画中的花朵所欺骗，或者我们

会以为画中的蜜蜂是完全真实的。然而对于你来说，纳齐苏斯，并不存在欺骗你的绘画，你也并没有陶醉在那些颜料或油蜡里。你并没有意识到当你凝视水面的时候，那水面呈现的只是你自己的倒影。你也没有看清这池塘的艺术技巧，尽管你只需要点点头或者换个表情又或是轻轻地摇晃一下手臂就可以看清了，但你只是站在那儿一动不动。你只是像和朋友见面那样，等待着水中的自己能做出一些回应。在那之后，你是不是还期待这池水也能够与你对话呢？然而，这位年轻人并不能听到我们说的话，他正沉浸在那池水中，因此我们必须自己来打破这幻象。

书二
歌手

面容精致的少女正在紫薇园里歌唱，她们在歌颂那由象牙制成的阿芙洛狄忒雕像。带领少女们的指挥很擅长她的工作，这与她的年龄有一定的关系。即使在她微笑的皱纹上，我们也能看出她的美丽，虽然这给她带来了岁月的痕迹，但很好地调和了她剩下的年轻活力。这座阿芙洛狄忒的雕像是谦虚的女神风格，她没有穿任何衣服，显得高贵端庄。雕像是由象牙制成的，相互之间的结合非常紧密。然而，这位女神并不想被别人作为对象进行艺术创作，但她站在那里又好像是被人控制的一般。

你们希望我将言语倾倒在这祭坛之上吗？它已经拥有足够多的乳香、肉桂和没药了，在我看来它还散发着诗人萨福的清新味道。因此，我们必须赞扬这幅画所蕴含的技艺。首先，这位艺术家在运用石头装饰画的边缘的时候，很好地使用了光线而不是颜色来刻画它们，那些石头就像是孩子们闪闪发亮的眼睛。其次，画家甚至通过这幅画让我们听到了那些少女的歌声。那些少女一直在歌唱，那指挥者正向一位走调的女子皱眉，并拍着手试图将她带回到曲调上来。让我们再来看看她们的衣着，她们的穿着十分简洁，这是为了防止衣服在需要表演时阻碍她们的动作——比如紧身的腰带配上短衬衣就可以使胳膊自由地摇摆；还有她们没有穿鞋是为了在柔软的草地上踩路，感受那新鲜的露水；以及她们

衣服上的鲜花配饰，还有那些服饰的颜色，也使她们相互之间显得和谐而美丽——这些颜色也象征着美妙的现实，因为那些无法将细节刻画得相互协调一致的画家是不能够在画中体现出真实的。那些少女的体态也十分动人，如果我们将对她们的印象停留在帕里斯（Paris）或是其他的评判标准之上，那么我相信我们会迷失在对她们美丽的判断上，她们之间竞争的情状和诗人萨福充满魅力的表情是多么相似，我们从那美丽的胳膊、闪烁的眼睛、光滑的脸颊和动听的歌声中就可以判断出来。

阿喀琉斯的教育

现在不管是在哪个方面的绘画中，喀戎（Cheiron）都被画成一头半人马的样子。将马和人的身体结合起来还不是什么令人惊奇的事情，让人感到惊讶的是两者结合处效果的自然和将两者紧密连接起来的充满智慧的刻画，这样的技艺迷惑了那些想要找出哪里是两者结合处的观察者，但对于我来说，这才是一位优秀画家所必须具备的技艺。喀戎眼中的神情十分柔和，这是他的正义之心的表现，也是他通过正义而获得智慧的体现，而且里拉琴在这里也发挥了重要的作用。通过里拉琴音乐的培养，喀戎变得有教养。但现在他的眼中还有一丝欺骗的神色，毫无疑问，喀戎知道他是在安慰孩子，这要比牛奶更能够滋养他们成长。

潘西雅

色诺芬早已描述过潘西雅的美丽，比如她是如何蔑视阿瑞斯帕斯（Araspas）的，又是怎样不屈服于塞勒斯（Cyrus）并希望将她和阿博德特斯（Abradates）一起埋葬的。但是色诺芬并没有形容她那一头长发是如何美丽，她的眉毛有多宽，又或者她的眼神是如何吸引人，还有她那动人的表情，尽管色诺芬很善于讲述这些事情。这位画家可能很善于绘画但不一定同时懂得写作，尽管他可能从未见过潘西雅本人，但是他有可能与色诺芬熟识，并通过色诺芬所说的将潘西雅的灵魂留在了这里。

小斐罗斯屈拉特

请不要剥夺艺术的偶然性和时间性，以此来达到我们所期望的永恒，因为我们一直认为在我们之前的艺术成就难以企及，也不要尽我们

的最大可能去模仿那些作品，以此作为一种借口来掩盖我们本性中的懒惰，仅仅是因为我们已经在用前人的笔触模仿书写现在的事物。但是，让我们去挑战前人的权威，并以此来达到我们的目标吧。与此同时我们也将完成一些有价值的事情，就算是失败，也将证明我们做回了自己，并能够为所称赞的最终荣耀奋斗不止。

为什么我会写下这篇序言？在绘画领域，有一位和我一样名字的人曾用他博学的知识描绘出一幅幅绘画作品，他就是我的外祖父。他的这本书采用了纯正的古希腊雅典风格，突显了极致的美丽和力量。在开始讨论这些绘画作品之前，我十分希望自己能够跟随他的脚步，学习他的叙述方法，来使我们的讨论与原本的意图相和谐。

人物画最为高贵，且不会涉及一些无关紧要的事物。一位肖像画大师必须拥有对人类身体最完善的知识，必须能够分辨出人物的性格特点，即使是在他们还很安静的时候。他能够从他们脸颊上看出隐藏的情绪和眼睛中流露出的感情，以及他们的眉宇间所带有的性格色彩，简单来说，他必须能够表现出灵魂的特点。如果在这些方面做到精通，肖像画家就能够抓住人物的每一特点，他的手也将把每个个体的故事翻译在画布之上——无论一个人是疯狂，是愤怒，是沉思，是快乐，是冲动，还是陷入了爱河，都会在画布上呈现出各自的特征。画家作品中所固有的欺骗特质是令人快乐的，并不会招致苛责。因为观者在面对这些不存在的事物的时候，却感觉它们确实存在，并会受其影响，相信它们的确存在，这对观者来说并不会有任何的伤害，难道这不是一种合适而又不被责难的娱乐方式吗？

我相信古时候的学者一定已经写下了很多关于绘画中的比例对称问题的理论。他们总结了一条条法则，这些规则都有关于人体这部分和那部分的比例问题，就好像一位艺术家除非是将人体形态完美地按照和谐比例刻画，否则就无法将人物灵魂深处的情绪成功地表现出来。他们声称，那些不符合传统的，或是超出测量范围的形体，即使是这些法则也无法正确地将其中的特点组合成一个整体。然而，如果真用此类观点来看待绘画作品，画家就可以从中发现绘画艺术与诗歌确有一定的血缘关

系，即幻想的因素都存在于两者之中。例如，诗人就像介绍真实存在的事物那样介绍天上的众神，为了达到这一效果，诗人口中的所有词汇都会为了高尚、伟大和吸引灵魂的力量而存在，这也是绘画艺术的表现方式，不过绘画艺术将诗人所说出的描绘暗藏于形体的线条之中。

　　还有，为什么我需要将这些已经被许多人说过的话又说一遍呢？又或者说，为什么我需要通过说这些来说明我赞颂绘画艺术呢？因为这些话语尽管很少，但已足够显示出我们现有的努力并没有浪费。当我看到这些画作的时候——它们都将古代艺术经典提纯并表现出来——只要我的大脑中还有一丝智慧，我就不会从它们旁边安静地走开。但由于我们的书本并不能像一个欣赏者那样踱步，所以让我们假设确实存在这么一个人正在欣赏这些画，他也能够观察到画作中的每一处细节，并且有着自己认为合适的描述方式。

第二章
中世纪

从西罗马帝国崩溃到意大利文艺复兴开始的一千年时间中，基督教主宰了欧洲的精神生活和艺术创作，同样也在美术理论的探讨中发挥了绝对主导的作用。与此同时，古代留下来的思想遗产依然有着不可忽视的影响，美术理论中的各个重要概念和观点都源自毕达哥拉斯、柏拉图的思想和新柏拉图主义，只不过以基督教的神学框架进行了重新阐释。绘画、雕塑等视觉艺术在中世纪被视为机械性的手工制作活动，并没有人从其本体出发展开理论性研究，因此从严格意义上来说，中世纪并不存在真正的美术理论。不过关于视觉艺术问题的探讨还是通过几种不同的方式得以流传：第一种是基督教神学家从神学角度出发对视觉艺术问题的讨论；第二种是教会机构关于教堂建筑、装修等工程执行状况的记载，以及部分朝圣指南；第三种则是艺术家关于技艺的记录。

基督教神学家关于视觉艺术问题的讨论主要围绕着图像在宗教中应当占据何种地位展开，一部分人将图像视为一种教育文盲或是通过情感的吸引力激发精神活动的手段，另一部分人却认为在宗教中运用图像可能会引起对教义的歪曲或者是偶像崇拜。这个问题贯穿了中世纪艺术理论的始终，并在拜占庭帝国演变成激烈的教派斗争。大马士革的约翰（John of Damascus）的《圣像三论》、查理曼宫廷的《加洛林书》、11 世纪英国威斯敏斯特修道院长吉尔伯特·克雷斯宾（Gilbert Crispin）的《犹太人与基督徒的对话》以及克莱尔沃的圣伯纳德（St. Bernard of Clairvaux）的《致威廉院长书》（*Apologia to Abbot William*）等，均是不同时期神学家关于图像问题讨论的著名文献。这些神学讨论深深塑造了中世纪人们对于视觉问题的理解。此外，对符号与象征的热衷也是中世纪美术理论的重要特征。中世纪的思想家们强调天国与尘世、灵魂与肉体的二元对立，因此为了论证图像的

合法性，神学家们以道成肉身的理论构架了精神世界与物质世界之间的桥梁，将视觉艺术视为精神世界的象征，并且在实践中建立了一套完整的视觉象征体系，尤其强调光和色彩的美学价值与象征性。13 世纪法国主教威廉·杜兰（William Duran）就曾在其著述中详细阐述了教堂建筑各个部分的象征意义。

除了神学家们的理论性探讨之外，各地宗教建筑工程的记录以及关于彩绘手抄本等的收藏的记述，给我们留下了关于这个时期的艺术风格、技术以及趣味变化等方面的更加直观的材料。这些文献不仅给我们提供了大教堂建筑、装修以及艺术品收藏等方面的详细数据，而且也传达了那个时代人们对于视觉艺术的理解。12 世纪法国圣丹尼修道院院长絮热（Abbot Suger）所撰写的《关于我主持期间所完成的各项事业》和《圣丹尼教堂献祭仪式小册子》就是这方面极为重要的文献。絮热不仅在文中详细记载了圣丹尼修道院改建工程的整个经过，还有力地维护了艺术装饰在教堂中的位置，将艺术视为引导人们通向正确信仰的途径。除了建筑工程及艺术品收藏的文献之外，中世纪流行的部分朝圣指南中也保留了一些关于各地艺术品的记载和描述。

中世纪与美术理论关系最为密切的文献，当属艺术家们撰写的关于艺术技巧方面的文章。这些艺术论文的主要目的是传授技艺、为从事视觉艺术的人提供实践指导，因此文中通常都详述了绘画、雕塑、金属工艺的具体制作过程和材料运用，但并没有对艺术问题自觉地开展理论思考。在这类论文中，比较著名的有《赫拉克留论罗马艺术与色彩》、11 世纪的僧侣迪奥费勒斯（Theophilus）留下来的《论不同的艺术》、13 世纪法国建筑师维拉尔·德·奥纳库尔（Villard de Honnecourt）的《素描书》以及 14 世纪意大利艺术家琴尼诺·岑尼尼（Cennino Cennini）撰写的《艺匠手册》。其中岑尼尼的《艺匠手册》除了有对技法的讲述之外，还融入了他对绘画性质、地位等问题的思考，体现出理论化的倾向，开启了文艺复兴美术理论的发展方向。

一、大马士革的约翰

大马士革的约翰（John of Damascus，约 675—约 749），希腊著名的东正教神

学家，在 8 世纪关于宗教图像性质与功能的争论中站在支持崇敬圣像的一方，他撰写的《圣像三论》是为圣像崇拜辩护的重要文献，提出了圣像存在的基本理由。他认为人不可能完全摆脱肉体，而圣像就是用可见的形式来象征不可见和无法再现的内容，从而使众人得以感知上帝的真知。艺术的作用其实也就是通过物质形象来传达思想。大马士革的约翰通过对肉体与精神的二元讨论，在"道成肉身"这个基督教神学概念的基础上，认为文字通过书写与图像表达的意义是一样的，肯定了圣像拥有不可言说的神秘作用。

* 大马士革的约翰文选[1]

第三部分

所有人都得认识到这个问题：想要侮辱圣像的人就是基督、圣母和圣徒的敌人。制作图像是为了荣耀和纪念我主、圣母和他的圣徒，也是为了让魔鬼和他的同伙、让那些对上帝没有爱与热诚的人感到羞愧。这些图像虽非神圣，但也有其应得的荣耀，那些拒绝承认图像荣耀的人就是魔鬼与恶魔之主的支持者……图像是那些曾经与羞耻、困惑勇敢战斗并获得胜利的人的颂歌，也是他们记忆的显现和纪念碑。我常常看到情人的眼睛注视在爱人的衣裳上，目不转睛，亲吻摩挲，仿佛衣衫就是爱人本身。推己及人，这是人的天性，正如圣保罗所言："荣耀其所荣耀：因王优秀而尊敬他，也要尊敬他派遣的管事"（《罗马书》13：7），两者都是衡量他尊严的尺度。

你在《旧约圣经》和福音书中哪里能找到这么多语词来表达关于三位一体、同体、一个神格、三个位格、基督的一种本质，或者他的两重性等概念？但是，这些依然包含在《圣经》的表述中，教皇们对其进行了定义，我们接受它们并诅咒那些不接受这些教义的人。我可以向你证明在旧法中上帝命令我们要制造图像，首先这是他的临时住所，万物皆在其中。而后在福音书中我主也对此做出了回答，有些人引诱性地询问我主给恺撒以尊崇是否合法，我主说"给我一枚硬币"，于是他们给

[1] 节选自《圣像三论》，译自 *St. John Damascene on Holy Images: Followed by Three Sermons on The Assumption*, translated from the original Greek by Mary H. Allies, Thomas Baker, 1898, pp.87-103, 葛佳平翻译。

了主一枚硬币。主问他们上面的头像是谁，他们回答说是恺撒；主说："给恺撒以属于恺撒的敬意，给上帝以属于上帝的尊崇。"（《马太福音》22：17—21）硬币上是恺撒的头像，那你应该把它给恺撒，上面有基督头像的硬币应该给主，因为这是他的。

我主召唤他的门徒施以祝福，说："许多王和先知都想见你所见，但没有看见，想听你所听，也没有听见。神圣的是眼睛所见和你耳朵所听。"（《马太福音》13：16—17）使徒们用他们的肉眼看见基督，看见他的受难、他的神迹，他们聆听他的语词。我们也渴望看见、听见，渴望受到祝福。当基督以肉身呈现时，使徒们面对面地看见了主。如今，主既然不以肉身显现于我们面前，我们便从书本中聆听他的言辞并借此使精神变得神圣，令自己受到保佑，因此我们敬奉尊重这些告诉我们主的言辞的书籍。通过图像的再现，我们就能看到主肉身的形式，看到主的神迹和主的受难，我们感到圣洁、满足和喜悦，感到受到了主的保佑。我们虔诚礼拜主的肉身形式，注视冥想，由此产生了一些关于主神圣荣耀的观念。我们是由灵魂和肉体两者构成的，灵魂并非独立存在，而是为肉身的面纱覆盖包裹，因此我们只有通过物质与肉身的中介才能达到形而上学的观念。正如我们用肉身之耳去听取自然的言辞，从而理解精神上的事物。同样，通过肉眼的观看，我们也可以通向精神。基督既有肉身也有灵魂，正如人两者兼具一般。同样，洗礼也具有物质和精神的双重性，既是用水清洗身体，也是精神的洗礼。恳谈、祈祷和赞美诗也都同理；一切事物都具有物质和精神的双重意义。因此，光与香薰也是一样的。魔鬼容许了所有这一切事物，却独独强烈攻击图像。圣索福罗钮（St. Sophronius），这位耶路撒冷的牧首在他写的《精神的花园》中详细叙述了魔鬼对图像强烈的嫉妒。书中提到，修道院院长提奥多尔·阿埃利奥特斯（Abbot Theodore Aeliotes）告诉橄榄山上的圣隐士，他饱受淫欲之魔的困扰。某天当他又倍受魔鬼诱惑时，这位老人家痛苦地抱怨道："你什么时候才能放过我？"他对魔鬼说："从我身边离开！我们都已经这么老了。"魔鬼在他的面前现身说："你发誓，不把我待会儿说的话告诉别人，我就不再困扰你。"老人发誓后，魔鬼告诉他："不要供奉这个图像，我

就不会骚扰你。"他所说的图像描绘的是手抱我主基督耶稣的圣母。你明白那些禁止供奉图像的人其实是因为憎恨，他们是魔鬼的工具。淫欲之魔要阻止的是人们对圣母图像的崇拜，而不是将老者拯救于不洁与污秽的困扰之中。他知道前者（崇拜圣母图像）的罪恶比后者大得多。

在处理图像以及图像崇拜问题之前，让我们先把意义界定得更加准确一点：(1) 什么是图像；(2) 为什么要制造图像；(3) 图像有多少种；(4) 什么可以通过图像来表达，而什么又无法通过图像来表达；(5) 谁最早制造了图像。而关于图像的崇拜也同样有几个层次的问题：(1) 什么是崇拜；(2) 有多少种崇拜的形式；(3) 在经文中被崇拜的对象是什么；(4) 一切崇拜都是为了崇拜上帝，祂的本质就是受崇拜者；(5) 加诸图像的荣耀是给予其原型的。

第一点——什么是图像

图像是某事物的再现和相似之物，其中包含着被描绘的对象。图像不一定是原型的精确复制；图像是一种事物，它所再现的对象是另一种事物。这种差别，人们一般都能够察觉到。例如，一个人的图像呈现的是他肉身的形式，而无法体现其精神的力量。图像没有生命，也无法说话、无法感知、无法移动。儿子是其父天然的肖像，但总有些地方与父亲稍微不同，因为他是儿子，不是父亲。

第二点——制作图像的目的是什么

一切图像都是某些被隐藏之物的揭示与表现。人们对不可见之物缺乏清晰的了解，精神对于肉体来说是被遮蔽的，未来之事、遥远之事皆是如此，因为人受到空间与时间的限制。图像的发明是为了让隐秘之事得以彰显、为人所知，让我们对其有更多的了解，从而触摸被隐藏的真理，慕望、效仿善的，躲避、憎恨恶的，令人获得救赎。

第三点——有多少种图像类型

图像有多种类型。首先是自然的图像，任何事物，其自然概念必然是首位的，而后我们通过模仿建立秩序。上帝是不可见的，祂的第一个永恒不变的自然图像就是圣子，圣子正是通过自身来显示圣父。"因为没有人见过上帝"（《约翰福音》1:18），"也没有人见过圣父"（《约翰福音》

6 : 46)，使徒说圣子就是圣父的图像。"谁是不可见的上帝的图像"（《歌罗西书》1 : 15），"谁是主的荣耀之光，谁是主物质的图形"（《希伯来书》1 : 3）。在《约翰福音》中我们发现圣子确实通过自身显示了圣父的存在。腓力对主说："求主将父显给我们看，我们就知足了。"我主回答说："腓力，我与你们同在这样长久，你还不认识我吗？人看见了我，就是看见了父。"（《约翰福音》14 : 8—9）因为圣子是圣父的自然图像，千古不变，除了他是受生的，不是圣父这一点之外，圣子一切都像圣父一样。圣父是父亲，不是受生的。圣子是受生的，不是圣父，圣灵则是圣子的图像。因为"若不是在圣灵里，没有人能说，主，耶稣"（《哥林多前书》12 : 3）。通过圣灵我们了解基督——上帝之子和上帝，在圣子中我们看到了圣父。语言是自然孕育之物的解释者，精神则是语言的解释者。圣灵是圣子完美不变的图像，唯其发出 [1] 有所不同。圣子是受生的，但不是发出的。所有子都是父自然的图像。因此自然图像是第一种图像类型。

第二种图像是上帝关于未来事件的预言，是他永恒不变的劝诫……

第三种图像是对上帝造物的模仿，那就是人……

第四种图像是《圣经》中提到的不可见和非物质性事物的肉身形式，它们的存在是为了让我们更清晰地理解上帝和天使。正如亚略巴古的狄奥尼修斯（Dionysius the Areopagite）所言，我们无法理解非物质性事物，除非为其赋予物质形式。谁都知道我们没有能力凝视思想，我们必须以熟悉的媒介为中介才能理解非物质性对象。如果《圣经》要用合适人类的方式来提升我们的精神，难道它不会用我们的媒介制造图像，将我们渴望却无法看见的内容带入我们所能接触的范畴吗？宗教作家格里高利说过，若竭力排斥物质性图像，思想自身也会变得软弱无能。自上帝创世开始，一切不可见之物都通过可见的造物而变得明晰。受造之物的图像隐约让我们想起神圣的象征。例如，太阳和光，终年奔流的泉水，我们自己的思想、语言和灵魂，玫瑰花丛甜美的芬芳都是神圣和永恒三位一体的象征。

[1] 译者注：圣灵和其他三位一体神的关系，称为"发出"，这是指圣灵是由圣父和圣子而来的。

第五种图像是对未来的象征，就像灌木丛和羊毛象征童贞的圣母，杖与罐子象征铜蛇治愈了被古蛇咬伤的世人[1]。而海洋、水和云朵则预示着施洗的慈悲。

第六种图像是对往昔的回忆，对神迹或善行的记忆，这是为了大善能得荣耀、传之恒久，或是为了让人对恶行感到羞耻与恐怖，为了后世子孙的福祉，让人们可以避开邪恶去行善事。这类图像也可分为两种：一是书中的文字，因为文字描绘了事物，正如上帝命令将律法镌刻在石碑上（《申命记》5：22），虔敬者的生活也将被记载（《出埃及记》17：14）；一是可见的对象，例如神要求把杖与罐子放在约柜中，就是为了永久的记忆（《出埃及记》16：33—34；《民数记》17：10），部族的名字也要被镌刻在以弗得肩带的宝石上（《出埃及记》28：11—12）。神还命令以色列人将从约旦河里取来的十二块石头当作神圣的标记（《约书亚记》4：20）。诺亚方舟、摩西分开海水，这都是降临在虔诚民众身上最大的预兆。我们现在制作勇者的图像，是为了给后世树立榜样，让子孙永久铭记。因此，要么拒绝所有图像，反对神所安排的一切，要么欢迎并接受这一切。

第四点——图像是什么，又不是什么；图像是如何陈列的

图像可以正确地描绘肉身，因为肉身有形状、有色彩。天使、圣灵以及魔鬼是精神性的存在，但他们虽然没有物质性的实体，却也可以依据其本性进行描绘。我们用图像描绘天使、圣灵和魔鬼，正如摩西建造雕像。摩西建造了基路伯的像供义人仰望，这物质的图像为他们打开了精神性的视界。只有神性是不可勾画、无法以形式来再现的，同时也是高深莫测的。

即使《圣经》将神描述为明显的人物形象，甚至将神写成是可见的，祂依然是非物质性的。祂被先知所见，被那些受神启者所见，但这些人不是以肉眼而是以精神之眼见到了神，并不是所有人都见到了神。总之，可以说我们能制造所有可见之物的图像。我们就如亲眼所见一般理解它

[1] 译者注：按照上帝的旨意，摩西造铜蛇挂在杆子上治愈了被火蛇咬的以色列人，"凡被咬的，一望铜蛇就必得活"（《民数记》21：5—9）。铜蛇又象征着基督被钉在十字架上为人类带来救赎。"摩西在旷野怎样举蛇，人子也必照样被举起来；叫一切信他的不至灭亡，得永生"（《约翰福音》3：14—15）。

们。有时候我们通过推理来理解象征符号，有时候则通过各种感官来领会符号，可以通过眼睛所见，也可以通过嗅觉、味觉或者触觉，因此我们是通过理性与经验的结合来理解象征。

我们知道看见上帝、圣灵或魔鬼事实上是不可能的。他们只能在一种特定的形式中被看见，神圣的天意没有实体或物质性的存在，但唯恐我们对神和精神世界太过蒙昧无知，便以符号与象征教导我们。上帝就其本性而言是纯粹的精神体，祂是无与伦比的。天使、灵魂、魔鬼与上帝相比都是有形的；但是与物质性的肉身相比，他们又是无形的。上帝不愿我们忽视灵，故而以象征与图像等物质形式将其呈现于我们眼前。我们将天使具体化了，否则该怎么用图像来表现基路伯呢？《圣经》甚至还给我们提供了上帝的形式与图像。

第五点——谁最早制造了图像

在原初，上帝生下了祂唯一被受生的圣子，那是祂的语词，祂自己活生生的肖像，是关于上帝之不朽的天然、千古不变的图像。上帝也根据自己的图像和样貌创造了人（《创世记》1：26）。亚当看见上帝，甚至听到上帝走过的声音，于是躲在伊甸园的树丛中（《创世记》3：8）；雅各见过上帝并与之搏斗，可见上帝是以人的形式显现于他面前的（《创世记》32：24）；摩西看见的上帝是一个人的背影（《出埃及记》33：23）；以赛亚见到上帝像人一样坐在宝座上（《以赛亚书》6：1）；当人子耶稣来到亘古常在者的面前时，但以理看到的主是一个人的形象（《但以理书》7：9—13）。没有人见过神的本质，但是有人见过祂的图像和象征。圣子与神的道将会变成真正的人，与我们的本性合为一体，为世人所见。如今所有将图像视作未来象征的人皆会供奉它，正如圣保罗在其使徒书中对希伯来人所言："所有存着信心死的，但没有得到应许的人，却从远处望见，且欢喜迎接"（《希伯来书》11：13）。上帝赋予我肉身，难道我不应该制作祂的图像么？难道我不应该通过供奉祂的图像从而表达对祂的尊崇礼拜吗？亚伯拉罕看见的不是上帝的本质，而是上帝的图像，因为没有人见过上帝，但亚伯拉罕俯伏在了他敬慕的图像前面（《创世记》18：2）；约书亚见到的是天使的图像，而不是天使本身（《约书亚记》

5:14），因为肉眼是看不见天使的，但他向在他所敬慕的图像匍匐跪拜，但以理身上也发生了同样的情况。天使是上帝的造物，是祂的仆人与侍从，但不是上帝本身。约书亚跪拜天使，不是礼拜上帝而是敬拜服役的灵。难道我不应该制作基督朋友的图像么？难道我不应该像敬拜上帝之友一样敬拜他们的图像么？只不过我们敬拜天使的方式与敬拜上帝的方式不同。但以理和约书亚都没有像敬神一样敬奉他们看到的天使。我也不是将这些图像作为上帝来敬拜，而是通过圣者的图像来体现我对上帝的敬拜，因为我尊敬上帝的朋友。上帝没有将其自身与天使的本质合为一体，而是与人合为一体。祂没有变成天使，祂真正变成了人。事实上祂并不救拔天使，乃是救拔亚伯拉罕的后裔（《希伯来书》2:16）。

圣子本人并没有天使的性质，他具备人的性质。天使并非与神的性情有分，而是为神性工作和恩典。但人却真正与"神的性情有分"，当人接受基督圣体饮下圣血时就成为神性的有分者。因为他与神性结合在一起，基督身体的两重性也不可分解地结合在一起，我们与这两重性皆有分，既与肉的身躯有分，也与灵的神性有分，或者也可以说同时与两者有分。我们并不是亲身变为一体的，我们首先是一个人，然后被肉与血的混合与灵结合在一起。如果从对圣训的忠诚度角度来说，我们保持了与神完美的结合，那么为什么我们比天使微小呢？因为我们的本质与天使全然不同，我们有着沉重的肉身，我们会死亡；但是从上帝应许的仁慈和与祂的结合而言，我们又要高于天使。天使恐惧而颤抖地旁观着我们的这种本性，正如，当以人形出现的基督坐在荣耀的宝座上，天使将在审判时颤抖地站在一旁。根据《圣经》所言，天使不是神荣耀的有分者。他们都是服役的灵，奉差遣为那将要承受救恩的人效力（《希伯来书》1:14）。他们不应当统治、不应当一起被荣耀，也不应当坐在圣父的桌子边。相反，圣徒则是上帝的孩子、王国的孩子，是神的后嗣，与基督同作后嗣（《罗马书》8:17）。因此我尊崇圣徒，荣耀基督仆人们的仆人、朋友、后嗣，荣耀神恩选中的朋友和后嗣，就像我们的主向圣父所说的那样（《约翰福音》17）。

二、迪奥费勒斯

对于迪奥费勒斯（Theophilus），我们所知甚少。一般都认为他是 12 世纪德国的一位本笃会僧侣，但也有人认为他其实生活在 10 世纪。《论不同的艺术》这部著作署名为迪奥费勒斯，记载了欧洲各地盛行的艺术技巧。在 12—14 世纪之间，这部著作很著名。该书的内容分为三部分，包括当时的绘画、彩绘玻璃和金属加工技术以及材料状况，最后一部分还详细描述了当时一位名叫赫尔玛绍森的罗杰（Roger of Helmarshausen）的著名艺术家（很有可能就是迪奥费勒斯本人）的祭坛制作技巧。此外，它还十分详尽地讲述了艺术家应当如何从事自己的工作。该书在当时属于相当全面而又系统的艺术论文，提供了艺术技巧方面的诸多知识，也是一本详尽的关于教堂装饰技术的教科书，许多技法都在其中第一次得到了详尽的记载。不过虽然论文中提到了各种艺术形式与材料的用法，但石雕和建筑却不包括在内。在这部书中迪奥费勒斯也讨论了艺术与神学的关系，著作的每一部分都有一个前言，主要论述了迪奥费勒斯关于艺术神学理论和艺术家的使命这两个问题的看法。一如当时盛行的观念，在迪奥费勒斯的眼中，所有技法材料的问题都与神学相关，他把每一个问题都与世界的创造、基督的受难、宗教的教义以及道德标准联系起来。这反映了 11 世纪末、12 世纪初修道院中流行的观念和中世纪将一切都与神学联系在一起的惯例。这部著作体现了 12 世纪艺术哲学与艺术技术的卓越结合。

* 迪奥费勒斯文选[1]

序言

迪奥费勒斯只是一名谦卑的僧侣，是上帝仆人的仆从，职位与姓名都不值一提。双手勤劳的工作和对新事物的关注，能够让我们克服懒惰思想和恍惚的精神，本文写给所有有志于此的人：这是上天的奖赏。

我们在《创世记》中读到人类是根据上帝的图像与样貌创造出来的，

[1] 节选自《论不同的艺术》第一卷《画家的艺术》，译自 *On Divers Arts: The Treatise of Theophilus*, translated from the medieval latin with introduction and notes by John G. Hawthorne and Cyril Stanley Smith, The University of Chicago Press, 1963, pp.11-23, 葛佳平翻译。

神吹入呼吸赋予了我们生命。因为这突出的特质，人类成为万物的灵长，因此具有理性的能力，可以理所当然地分享上帝设计中的智慧与技巧，也被上帝赋予了选择的自由。人类只应当尊重意志，敬畏至高无上的主。虽然人类因为受到狡猾魔鬼的欺骗，犯下不服从之罪而失去了永生不朽的权利，但是人类将卓越的知识与智慧传给了后代子孙，因此任何人只要投入耐心与注意力都能够获得有关艺术与技巧的一切能力。

神的圣典创造出来是为了荣耀和赞美祂的名字，敬奉上帝者以此敬拜我主。人类虽然心灵手巧，但追求利益与追逐快乐的各种行为都应当紧紧围绕这个目的，任岁月变迁，直至最终基督教预定时代的到来。

虔诚献身的信徒们应当知道，先辈们的才华与远见已经传给了这个时代的我们，人们应当以热诚的渴望去拥抱上帝赋予我们的遗传特征，并通过辛勤的劳动获得这个能力。我们获得这种能力不是为了在心中自我夸耀，以为这种能力是来源于人自身。我们应当谦卑地感谢上帝，一切都源自上帝，并经由上帝之手，没有上帝就没有一切。我们不要用嫉妒隐藏住自己的天赋，也不要因为自私而掩盖天分，而是要抛开自吹自擂，让一切变得简单，带着快乐的心情与寻找这些天赋的人分享。我们也应当畏惧福音书中的审判，福音书中写的那个商人没有用才华回馈他的主人，既毫无兴趣，也毫无感激之情，因此被称为"你这又恶又懒的仆人"（《马太福音》25：26）。

我，一个卑微的人类，籍籍无名，深恐招致如此审判，所以免费向所有谦卑地想要学习这种才能的人提供建议和帮助。上帝无条件地将此天赋慷慨赐予人类，我的才能也是上帝慷慨所赠。我劝人们在我身上看到上帝的仁慈，惊叹上帝的极度慷慨。我要让大家知道，只要大家愿意努力，毫无疑问一样能得到上帝的馈赠。一个人出于邪恶的目的去攫取不属于他的禁果，或者通过偷盗来获取，都是可恶和不道德的；同样，倘若一个人没有正当理由便抛弃或者轻慢天父所赐予的财富，也可以被归为怠惰和愚蠢之人。

因此，无论你是谁，亲爱的孩子，上帝都已经启发了你的心灵去探索不同艺术的广大领域，让你能用思想与注意力去从中获得一切合你心

意的东西，请不要仅仅因为这些有用的东西是天生的、本土原产的，就蔑视它们。福音书中写到一个愚蠢的商人，在挖掘土地的时候无意间发现了宝物，却没有将其捡起保存。如果你那普通的灌木会产生没药、乳香以及香脂，如果你那本地的泉水会涌出油、奶和蜜，如果甘松、藤条以及各种芳香植物会代替荨麻、蓟和花园中的其他杂草，为什么你还要轻蔑地将这些视为廉价的土产，越洋过海去寻找异国品种呢？而且这些国外品种并不见得比它们更好，甚至可能还更低级一些，就算你自己也会觉得这种做法是大蠢事一桩。虽然人们通常认为一切珍贵之物都需要我们花费大量的汗水才能找到，也要高昂的代价才可以获得，所以总是小心守护，但倘若现在我们无需花费分毫，就能找到同样珍贵或者更好的东西，自然也会同样小心甚至更加警惕地守护。

因此，温顺的孩子啊，上帝慈悲，祂已经赐给你许多人只有通过艰苦的努力才能获得的东西。他们要冒着生命危险在海上乘风破浪，忍受严寒与饥饿的考验，跟着老师做长久辛苦的劳役，即便如此，他们学习的愿望也从不屈服——他们垂涎欲滴地盯着这本书，废寝忘食地读这篇《论不同的艺术》，牢牢记住书中的内容，用热诚之心拥抱它。

如果你刻苦攻读此书，你会在里面找到各种拜占庭人用的颜料和他们的混合方法，所有俄罗斯人掌握的乌银镶嵌和珐琅制作方法，阿拉伯人制作装饰纹样用到的凸纹制作术、铸造术以及透雕工艺，还有意大利人在器皿装饰中采用的金饰技术以及宝石与象牙雕刻技术，法国人所热爱的豪华的彩色玻璃窗制作技艺，技艺娴熟的德国人所欣赏的金银、黄铜、象牙、木头和宝石等不同材料的雕刻技术。

你应当反复阅读这篇文章，把内容深深记在脑海中。你若每次都能好好地利用我的作品，你的辛苦会得到很好的回报。请为我祈祷，我将得到全能上帝的怜悯，祂知道我写下这些系统化的内容，既不是为了人类的赞美，也不是为了世俗的回报。我既没有因为嫉妒偷走珍贵的东西，也没有默默地有所保留，我为许多需要的人提供了帮助，关心他们的进步，因为这将提升上帝之名的荣耀。

裸体人物的颜料混合法

用来画人物面部和裸体部分的颜料称为肉色颜料，它是这样准备的：首先将未加碾磨、干燥的铅白加入黄铜或铁制的罐子中，再将罐子放在烧热的煤炭上加热，直到颜料变成黄棕色，然后将其磨成粉末，加入铅白和朱砂（cinnabar）[1] 混合成肉色。这些颜料可以根据你的喜好进行混合：如果你想要画红扑扑的脸庞，就多加一点朱砂；如果要画苍白的脸色，就加点中性磷铜矿绿（prasinus）[2]。

中性磷铜矿绿

可以说，中性磷铜矿绿的准备方法与黑色和绿色颜料的准备一致，它的性质决定了不能用石头进行碾磨，将其放入水中，就会逐渐散开，然后用一块布小心地过滤出来，在新墙上绘画时作为绿色颜料来使用是非常耐用的。

第一层阴影的颜料

将调好的肉色颜料涂在画中人脸部和裸露的身体部分时，在里面加入一点中性磷铜矿绿颜料和赭石燃烧获得的红色颜料，再加一点点朱砂，就可以调制出用来描绘阴影的颜料。你可以用这个颜料画眉毛和眼睛、鼻孔和嘴巴、下巴、鼻孔周围的凹陷处、两鬓、前额和脖子上的皱纹、圆脸庞、年轻人的胡子、手指和脚趾以及所有裸体上有特色的肢体部分。

第一层玫瑰色颜料

将一点点朱砂和更少一点的铅丹加入简单的肉色颜料中，调制出来的颜料被称为玫瑰色颜料。用这种颜料可以令双颊、嘴巴、下巴的下部、脖子和前额的皱纹轻微变红，也可以用来处理两鬓与前额交接的部分、鼻子的长度、鼻孔上面的部分、手指与脚趾以及裸体的其他肢体部分。

第一层高光颜料

将做底的铅白与简单的肉色相混合，可以调制出高光颜料。这种颜

[1] 译者注：在《论不同的艺术》其他地方又写作 cenobrium，迪奥费勒斯实际上指的是人工合成颜料朱砂。

[2] 译者注：prasinus 通常被认为是一种土绿色物质，不过这种颜料易溶于水，具有可溶结晶体的特征，因此不属于泥土性物质，这个词可能与韭菜绿的宝石绿玉髓有关系。

料可以用来描绘眉毛、鼻梁，特别是鼻孔两侧上方的高光，还有眼睛周围的细线、两鬓的下半部分、下巴的上半部分、靠近鼻翼的部分、嘴巴两侧、前额上部，也可以轻轻扫在前额的皱纹之间、脖子中间、耳朵周围、手指与脚趾的外部、所有手脚以及胳膊的中间部分。

用在眼睛上的"温尼达黑"

在黑色中调入一点白色，这种颜料被称为温尼达黑（veneda），用于瞳孔的描绘。然后往里多加入一点白色颜料，画眼睛的两边，瞳孔与被这种颜料覆盖的区域之间则画上简单的白色颜料，之后用沾水的画笔涂抹两种颜色的交接区。

第二层阴影颜料

接着，在之前提到过的阴影颜料中混入更多的中性磷铜矿绿和红色，调配出比之前颜料更深的阴影颜料。颜色上在眉毛与眼睛之间的部分、眼睛下方的中央、靠近鼻子处、嘴巴与下巴之间，也可用来画青少年的小胡子或者绒毛、朝着拇指的一半手掌、脚趾上部的脚面，以及孩子与妇女从下巴到两鬓部分的脸颊。

第二层玫瑰色颜料

之后将朱砂与玫瑰色颜料混合，用来画嘴巴中间，这样之前的玫瑰色就在这个颜色的上下两边。用这个颜料在原先用玫瑰色颜料画过的脸部、脖子和前额画上细线，也可用这个颜料画手掌上的线条、所有肢体的交接部分以及指甲轮廓。

第二层高光颜料

如果脸是朝向暗部的，那么一层高光颜料是不够的，在原来的高光颜料中多加一些白色，然后用这个颜料在原先高光颜料画过的部分画出细细的排线。

年轻人、少年和男孩儿的头发

在赭石中混入一点黑色，用来涂抹孩子的头发，头发的轮廓用黑色勾线，再多加一些黑色就可以用来画少年人的头发，然后用第一层高光

颜料来画头发上的高光。再加入更多的黑色，可以用来画年轻人的头发，用第二层高光颜料画年轻人头发上的高光。

少年的胡子

将中性磷铜矿绿与红色混合，如果你愿意的话，还可以加一点玫瑰色，用来为少年人的胡子上色。赭石、黑色和红色混合，用来画头发；赭石中加一点黑色画高光，画头发的颜料也可以用来画胡子上的线条。

长者和耄耋老人的头发与胡子

在铅白中加一点黑色，可为耄耋老人的胡子与头发上色。在同样的颜料中多加一些黑色或红色，可用来画胡子和头发丝，再用普通的铅白画高光部分。铅白中加入更多的黑色，可用来为年长者的胡子和头发上色；若要画线条，则可再多加一点黑色和红色。画长者的高光部分则用画耄耋老人胡子和头发的那种颜料。如果需要的话，也可以用同一种方法把胡子和头发画得更黑一点。

"伊克苏德拉棕"以及其他描绘脸部的色彩

接着在红色中混入一点黑色，调制成名曰"伊克苏德拉棕"（exudra）的颜料，用这种颜料画瞳孔周围和嘴唇中央的线条，以及嘴巴与下巴之间的细纹。之后用正红色颜料画眉毛以及眼睛与眉毛之间、眼睛下面的细纹。如果画的是正面的话，也用这个颜料画鼻子右边的细纹、鼻孔上方、嘴唇下方、额头轮廓，以及长者脸颊内侧、手指轮廓和脚趾内侧；如果画的是侧面像，则还要用这个颜料画鼻孔前端。长者与耄耋老人的眉毛要用之前用来画瞳孔的温尼达黑。年轻人的眉毛则用黑色覆盖（这样眉毛下的红色会透一点出来），眼睛的上面部分、鼻孔、嘴唇两边、耳朵周围、双手和手指外侧，脚趾以及身体的其他线条都用黑色颜料。整个裸体的外轮廓线用红色颜料，指甲的外轮廓线用玫瑰色颜料。

天顶镶板中画袍子的颜料混合法

在美奈斯科蓝（menesc）[1] 中加入酒红或者黑色，再加一点红色，用来给袍子上色；也可在美奈斯科蓝中加一点黑色，用来画衣纹皱褶上的线条。之后在天蓝中加入一点美奈斯科蓝或者酒红，或者加一些之前用来画袍子的颜料也可以，如此调配出来的颜料用于画第一层高光；之后用纯粹的天蓝画第二层高光。然后在天蓝中混入一点白色来描画细线，但是只能画少许几根细线。

可以用红色来画袍子，如果红色偏白的话就在里面加一点黑色。之后在同种红色中混入更多的黑色，用于画线条，在朱砂中调入一点红色，用来画第二层高光。

也可以用朱砂为一件袍子上色，然后在朱砂中混入一点红色，用来画线条。在朱砂中混入一点铅丹，画第一层高光，之后用纯粹的铅丹画第二层高光，最后在红色中混入一点黑色，用来画外部的阴影。

若要画黄褐色的袍子，就在纯绿色颜料里混入赭石，为衣袍上色。而后在其中加入一点树汁绿和更少一点的红色，用于画线条。在画袍子的颜料中混入白色，用来画第一层高光；再加更多的白色，用来画最突出部分的高光；在之前提到的阴影颜料中加入多点树汁绿、红色和少量的绿色颜料，可以用来画外侧的阴影。

也可将酒红与铅白混合，为衣袍上色，再往其中多加一些酒红，可用来画线，多加一些铅白，则可画高光；之后单用铅白画第二层高光；最后在画第一层高光的颜料中加入一点碾碎的酒红颜料和一点朱砂，用来画外部的阴影。

若依然用上述同一种颜料给另一件袍子上色，可在其中加入更多的酒红和朱砂画线条；加入铅白和一点朱砂画第一层高光，再加入更多的铅白画第二层高光。最后在画第一层高光的颜料中混入一点红色，用来画外部的阴影。通过这种颜料混合方法可以画出紫色、紫罗兰色和白色三种颜色的袍子。

[1] 译者注：menesc 是一种性质不确定的植物性颜料，可能是蓝紫色或者暗蓝色，《论不同的艺术》提到可以在画袍子的时候用来代替靛蓝或接骨木果汁。这个词的起源不明，但是有研究者认为源于波斯紫，也有研究者认为可能源自茜草，因为 mnitsch 是印度人对茜草的称呼。

　　若在树汁绿（sucus）中混入绿色颜料[1]，再加一点赭石为袍子上色，则需在底色中多加一点树汁绿，用来画线条；加一点黑色，用来画外部的阴影；在做袍子底色的颜料中加入更多的绿色，用于高光的描绘；以纯绿色画外部的高光，如果有必要的话，在里面加点白色。

　　也可在雌黄中加入一点朱砂，用来做袍子的底色，再加入一点红色，用来画线条；用正红色画外部的阴影；在袍子的底色中加入更多的雌黄，画第一层高光，用雌黄画外部的高光。这种方法不能用在壁画中。

　　若将雌黄与靛蓝或者美奈斯科蓝或接骨木果汁混合，用来为袍子上色，则需要在底色中加入更多的靛蓝、美奈斯科蓝或接骨木果汁来画线条；加一点儿黑色，画外部的阴影；在袍子的底色中加入更多的雌黄，画第一层高光，用纯粹的雌黄画第二层高光；雌黄以及混合了雌黄的一切颜料都不适合用在壁画里。

　　将酒红和美奈斯科蓝混合，用来做袍子的底色，用加入更多的酒红的颜料画线；同样加一点黑色，画外部的阴影，用美奈斯科蓝画第一层高光；加一点白色，画第二层高光。

　　若用赭石与黑色混合给袍子上色，则在底色中多加一点黑色，用来画线条，再多加一点黑色，画外部的阴影；在袍子的底色中多加一点赭石，画第一层高光，再加更多的赭石，画第二层高光。赭石和红色颜料的混合方法也一样。

　　若用白色与绿色混合为袍子上色，则用纯绿色画线条。在画袍子的颜料中加一点树汁绿，画出外部阴影；若多加一点白色，则用来画第一层高光，再用纯白色画第二层高光。

　　若在白色中混入一点黑色和分量更少一点的红色，调制成袍子的颜色，则可以多加一点红色和黑色，用来画线条。同样加入更多的黑色和红色，画外部的阴影。在袍子的颜色中加入更多的白色，画第一层高光，用纯白色画外部高光。美奈斯科蓝和白色的混合方法同上，白色与黑色的混合也相似。还可以用同样的方法混合铅白与白色，再加一点红色画阴影部分。

[1]　译者注：文中绿色（green）所指不明，但据推测是土绿。

壁画中袍子的调色法

给壁画中的袍子上色，可以在赭石中加入一点石灰，这样可以提亮色彩。画阴影部分则在赭石中加入正红色或者中性磷铜矿绿，用同样的赭石加绿色也可以用来描绘阴影。壁画中的肤色调配需要将赭石、朱砂和石灰三种颜料混合，皮肤的阴影部分用玫瑰色颜料，高光颜料的制作方法与上面提到的一样。

三、圣伯纳德

克莱尔沃的圣伯纳德（St. Bernard of Clairvaux，1098—1153）是 12 世纪最著名的教会人士。他出生于第戎（Dijon）附近的贵族家庭，年轻时就加入了本笃会，1115 年创建了克莱尔沃的西多会修道院并任院长。他一生著述颇丰，影响遍及教会的各个方面。西多会的教义崇尚节俭，反对奢侈腐败，他们从道德的角度出发，主张修道士在生活中取消一切奢侈之物，认为修道院应当避免采用艺术品装饰，保持墙面的朴素。《致威廉院长书》是 1125 年圣伯纳德写给圣提埃里修道院的院长威廉的一封信，信中严厉批评了传统本笃教派修道院过度的艺术装饰。他认为教堂中的装饰不仅分散了祈祷者的心思，而且浪费了本应该用来救济穷人的金钱。圣伯纳德并没有全盘否定艺术的教化目的，只是反对过度奢华和怪诞形象，他希望通过教诲来限制图像艺术。圣伯纳德的观念后来也被一些宗教人士用来反对哥特式大教堂的建筑艺术。这封《致威廉院长书》成为西多会和克吕尼会百年交战中最有名的一篇文献，也是 12 世纪关于艺术应用方面最敏锐的文章之一，鲜明地提出了改变艺术在宗教中的地位的要求。

* 圣伯纳德文选[1]

反对奢侈无度

确切地说，这是教皇们为我们安排的生活方式。他们并没有废除这

[1] 节选自《致威廉院长书》，译自 The Works of Bernard of Clairvaux: Treatises I, CF1, OCSO, 1970, pp.3-69, 葛佳平翻译。

规则，只是怜惜弱者，所以缓和了严苛程度，以便让更多的人得救。同时，我也不认为教皇们会要求或者允许人们做出诸多奢侈无度的愚蠢行为。我吃惊地发现某些修道院的修道士居然在饮食方面毫无节制，一心热衷于衣饰和寝具、马车和住处等事物。类似的情况愈演愈烈，人们甚至认为对此类事物的关注和热情，能够促进宗教和正确秩序的发展。节制被等同于吝啬、严格、忧郁沉默，放纵却被贴上了明智、奢侈慷慨、能言善谈以及快乐的标签。精美的衣饰和昂贵华丽的鞍辔被认为是一种体面，对床褥挑剔反倒成了讲究卫生。我们彼此挥霍这些事物，并将其称为"爱"。这种"爱"败坏了真正的爱，这种考量让真正的判断力蒙羞。这种善意充满残酷，因为它关心的是灵魂一直想要压制的肉体之需。我们怎能纵容肉体而忽视灵魂？满足肉体的一切却无视心灵的给养，算得上什么判断力呢？这样的行为就像款待女仆却谋杀女主人一样，这难道是善意的吗？此等善行让人不再有望去接受福音书所承诺的怜悯，福音书通过真理之口，曾对那些怜悯他人的人说："怜悯别人的人有福了，因为他们必将被怜悯。"相反，那些残酷的仁慈之人将招致圣约伯的处罚。圣约伯曾经说："他将被遗忘，让他像一棵不结果实的树一样走向灭亡。"这不仅仅是圣约伯在发泄自己的感情，还是他的寓言。接着他还以比喻的方式来说明这种惩罚为什么是活该的："他供养不孕无子的妇女，却不善待寡妇。"

很明显，对肉体的仁慈是无度且无理的。肉体贫瘠无益，无法孕育不朽的生命，用我主的言辞来说，就是"肉是无益的，赐人生命的乃是灵"。或者用使徒的话来说，就是"它必不能承受神的国"。此等怜悯总是随时准备满足一切欲望，对圣贤照拂灵魂的劝诫毫不在意。圣贤曾说："要怜悯你的灵魂，你会合上帝的心意。"对你的灵魂仁慈是件好事，它能赢得上帝的怜悯。其他一切的仁慈都是残酷的，那不是爱而是恶意，那不是决断而是无序。它供养了不孕无子的妇人（即它依从的是肉体无用的幻想），却不善待寡妇（即它对培养灵魂的美德毫无所为）。事实上，虽然灵魂在此生失去了天国的新郎，但是她从圣灵那里获得了孕育和抚养不朽后代的力量。有一天，这将让她们得享天国清廉的遗产，得享勤劳虔诚守护人的供养。

论修道院中的金银图像

这只是一些小事，我下面要谈的更加重要。我只提这些不重要的细枝末节是因为这种情况恰好十分普遍。我姑且不谈教堂冲天的高度、夸张的长度和毫无必要的宽度，不谈教堂奢华的装饰和其中新奇的图像，这些东西吸引了去教堂祈祷者的注意力，耗干了他们的虔诚与热忱。对我来说，这些东西就像是出自《旧约全书》，但既然一切都是为了上帝的荣耀，那就随它们去吧。然而，作为一名修道士，我要问一个异教诗人曾经问过他同道的问题："告诉我，哦，祭司们，圣地中为什么有金子？"我要问的和这位诗人稍微有点不同，我对他的语气的兴趣更胜于其中准确的用词，我的问题是："告诉我，哦，穷人——如果你真是穷人的话——为什么在圣所会有金子？"这个问题对修道士和主教的意义是不一样的。主教对智者和愚人都负有责任，他们得利用装饰材料去唤起俗世众人的虔诚之心，因为世人尚无理解精神性事物的能力。但是我们这些修道士已经不再是俗世之人。我们为了基督抛弃了此世一切贵重与诱人的东西。我们抛弃了所有悦人耳目的嗅觉、味觉以及触觉上美好的东西。为了赢得基督的垂怜，我们视肉体的欢愉为粪土。因此，我想要问你，用这样的陈设激发兴奋之情是虔诚的吗？或者说目的只是为了赢得愚者的崇拜和民间的供奉？我们这样做就像是在遵循异教徒的样板，为他们的偶像服务。坦白地说，贪婪正是这一切的根源，而贪婪又是偶像崇拜的一种形式。我们做这些不为任何有用的目的，而是为了吸引人们的供奉。你想知道为什么吗？那就听听这一切带来的奇迹吧。这种花钱方式可以带来财富的增长，是一种投资，遍撒金钱是为了换得更多的钱财。如此豪华精美的装饰物虽不见得能激发人们的祈祷，却足以刺激他们的供奉捐赠之心。通过这种方式，财富吸收财富，金钱产生了更多的金钱。不知什么原因，一个地方越显得豪华，人们就越加慷慨地献上更多供品。金匣盛装的圣物吸引了人们的目光，也打开了他们的钱囊。如果你向某人展示一幅美丽的圣徒画像，他就会认为圣徒就像这色彩灿烂的图画一样神圣。当人们急切地想要亲吻这些画像时，他们就会被要求捐赠。他们赞叹

美，却不崇敬圣德。这就是教堂要盛装打扮的原因，教堂里不仅装饰有珠光宝气的皇冠，还悬挂着宝石镶嵌的巨型灯轮，灯盏的光彩堪与宝石媲美。烛台被做成巨大的树状结构，耗费了大量金属和极其精细的工艺劳动，烛光与宝石交相辉映。你觉得这些配件是为了刺激信徒的忏悔之心呢，还是让游客兴奋激动？哦，虚荣之人的虚荣心终将走向疯狂！教堂的墙壁光鲜照人，但教会的穷人们却在挨饿；教堂的石头包上了金子，它的孩子们却赤身裸体；穷人的食粮被用来满足富人的耳目之欲，你们为好奇心创造了消遣娱乐，却无视基本生活之所需。将圣徒的图像安放在地板上被人践踏，这体现的是哪种尊敬？人们向天使的形象吐痰，圣徒的面庞不断被过路人的脚步敲打。即便图像没有什么神圣性，绘画本身也不应当被损坏。为什么要装饰很快就会被玷污的事物？为什么要画将被践踏的图像？当这些美丽的图画蒙尘失色时，好处何在？最后，做这些事对修道士来说有什么意义？修道士本应是穷人，是精神的修行者。当然，我们可以用先知的话来回答那个诗人的问题："主，我爱你美丽的房子，和你荣耀之所。"好吧，既然这只对贪婪、肤浅之人有害，却无损于单纯、敬畏上帝之人，那我们可以容忍仅在教堂中做这样的装饰。

但是在这些可笑的修道院中做装饰又为了什么呢？在修道士们读经修行的回廊里竟然装饰着美丑兼备的离奇之物。我们在这里可以看到猥琐的猴子和凶猛的狮子、吓人的半人半马怪物、鹰身女妖哈尔皮埃（Harpies）、带斑纹的老虎、打仗的战士和吹响号角的猎人。有的怪物一头多身，也有的一身多头。这里还有蛇形尾巴的怪兽，长着动物头的鱼，前半身是马、后半身是山羊的怪物，有的动物顶着犄角却长着马屁股。回廊四周形象丰富的程度令人吃惊，人们很容易就被吸引，将注意力从经书转向墙壁，从中找到他们感兴趣的内容。人们可能会整日盯着这些图像，心醉神迷，一一细看，却不沉思上帝的律法。天哪，即使对其愚蠢可笑不觉得羞愧，起码也当缩减这方面的花销。

亲爱的奥格兄弟（Oger），还有大量的其他例子，但是我公务繁忙，无暇一一列举，而你也马上要启程离开，并执意要带走我最近写的这本

小册子。我定当如你所愿，长话短说。无论在什么时候，和平的三言两语总好过引起诽谤的长篇大论。虽然我意识到自己对恶习的谴责必然冒犯了相关人士，但还是希望我写的这些内容不会招致流言中伤。如蒙上帝之福，相关人士也可能会感谢我所言，放弃他们的恶习。我的意思是严格苦行的修道士将不再贬低其他人，而那些过去曾经懈怠的修道士也将会结束他们荒淫无度的生活方式。这样双方都可以坚持自己的价值观，而不是对持异见者妄加判断。一个善人不应当嫉妒比自己更好的人，而且如果觉得自己行为良好，也不应当鄙视不是那么良好的人。能够严格遵守苦修生活的修道士不应当对无法遵循的人过于严厉，与此同时，他也要避免效仿他们的行为模式。无法遵循苦修生活的人应当敬仰能够坚持的修道士，不过也无需不加考虑地模仿。如果一个人付出的比起誓的要少，就有背叛的危险，同样，做得过多也有失败的危险。

四、絮热

修道院院长絮热（Abbot Suger，1081—1151）出身贵族，少年时代就进入法国圣丹尼修道院接受教育，也曾前往勃艮第学习。他深受法王路易六世的信任，也曾担任路易七世的顾问。1122 年，絮热被任命为圣丹尼修道院的主持，投入了大量精力改造修道院和教堂。从 1135 年开始，絮热就致力于圣丹尼教堂的改建计划。圣丹尼教堂原本是巴黎近郊的一个老教堂，在絮热的主持下被以哥特建筑结构进行了改造，成为艺术史上的重要事件。絮热详尽记载了教堂的改建工作以及教堂内部的各种艺术品，留下了两份极有价值的文献，一份为《关于我主持期间所完成的各项事业》，另一份为《圣丹尼教堂献祭仪式小册子》，是 12 世纪最重要的艺术理论之一。这两份文献最重要的观点就是要维护艺术装饰在教堂中的价值。絮热认为，以优美奢华的艺术品来装饰教堂是对基督在尘世的住所十分恰当的供奉，理想的教堂中应当充溢着绘画、宝石、金银制品和彩色玻璃窗散发的光辉和色彩。絮热相信物质的表现能够帮助人们感受到永恒理念的显现，因此教堂的重建和教堂内装饰的艺术品是与信仰的真理结合在一起。

* 絮热文选[1]

二十四　关于教堂的装饰

我们用上述方式分派了增长的财富之后，便开始着手令人难忘的建筑施工。我们和继任者都得感谢全能主的保佑，好的榜样能够不断激发人们的热情去继续和完成这项工程。若心怀对神圣殉道者的热爱，若拥有足够满足自己需求的资源，无论何种欠缺何种阻碍都不会令人畏惧。蒙神指示，我们改建这家教堂的第一部分工作如下：旧的墙面年老失修，有几处已经快要坍塌，我们召集了各地最优秀的画家来修复墙面，还恭恭敬敬地用金粉和贵重的颜料在墙上画了画。我十分乐意做这项工作，因为早在我是一个学生的时候就希望能有机会实现这个计划。

二十五　教堂的第一部分扩建

教堂整修花费了巨资，很快就得以完成，然而，我们一直感到教堂空间狭小，在节日里不太够用。譬如在神佑的圣丹尼节、集会以及其他的诸多节日中，妇女们都得踩着男人们的头才能挤向祭坛，其喧嚣混乱令人苦恼不堪。就在此时，我得蒙神意启示，打算扩大神圣之手供奉的崇高的修道院教堂，这个想法获得了不少支持。睿智之士为这个计划建言献策，许多僧侣则为此祈祷（以免触怒上帝与圣殉道者），于是我很快就能着手处理这项事务。我在牧师会和教堂中祈祷：我祈求神恩慈悲，祂是全一之在，祂是初，祂是终；祂是阿尔法，祂是欧米伽。我祈求主能赐给我们的改建工程一个好的开始、一个好的终结以及一个安全的过程；我不是向往君士坦丁堡财富的贪婪之徒，而是全身心渴望能够完成这项工程，祈愿主不会将我这血性男儿驱逐出神殿。我们的工程先从此前的入口大门开始，拆除了据称是查理曼为了某个十分荣耀的仪式修建的附属建筑（查理曼大帝的父亲丕平三世 [Pepin III] 为了赎其父查理·马特 [Charles Martel] 之罪，要求将自己葬在教堂入口大门之外，下葬时面朝下，而非平卧之姿）。我们从这个部分入手，不断地发挥自

[1] 节选自《关于我主持期间所完成的各项事业》，译自 *Abbot Suger on the Abbey Church of St. Denis and Its Art Treasures*, edited, translated and annotated by Erwin Panofsky, Princeton University Press, 1946, pp.40-77, 葛佳平翻译。

己的影响力，扩建了教堂的主体，将大门增加为三重，并竖起了高大宏伟的尖塔。

二十七　关于镀金的青铜大门

我们召集、遴选了一批青铜铸工和雕塑家来铸造教堂正大门，让他们在门上雕刻基督受难与基督复活——确切地说应该是耶稣升天等内容。为了与高贵的门廊相匹配，这些大门全部花费巨资镀了金。当然我们也整修了教堂其他一些大门，右边的是新门，左边在马赛克下面的是老门。虽然现在已经不流行这种风格，但我们还是在门洞上方的半圆山花上做了马赛克镶嵌。为了与周围的环境相匹配，我们还精心设计了尖塔和正面的雉堞，这两者既有实用功能，也让教堂显得更加美观。接下来，我们要求将献祭的年份写成题献，用铜鎏金的方式铭刻在门上，以志纪念：

絮热辛劳工作，为教堂增光添彩，

是为了那养育和提拔过他的教会的荣耀。

哦，殉道者圣丹尼，请让他与汝有分，祈祷他得享天国的

至福。

这座建筑献祭的年份是 1140 年。

门的背面则镌刻着如下内容：

无论汝之艺术为何，若汝欲颂扬彼大门之荣光，

奇迹并非那黄金与耗费的巨资，而是绝妙的技艺；

高贵的作品熠熠生辉，它当照彻我们的思想，让我们在真正

的光明中前行，

基督是通向真正光明的大门。

金色大门以尘世之道阐明：

麻木的心灵经由物质性上升到真理，

见到这光，心灵就从过往的沉沦中复活。

门楣上刻的是：

接受严厉的审判吧，祈祷的絮热；仁慈的上帝，让我成为

你的羔羊。

二十八　扩建唱诗班席位的上部

　　来教堂告解厅的忏悔者络绎不绝，他们需要一个不受人群打搅、能够秘密告解和献身的地方。因此，同年，正当大家为此神圣、吉庆的大门欢呼时，我们又忙于着手唱诗班席位上部告解厅的扩建工作。在关于唱诗班席位上部结构的论文中我们曾提到，上帝保佑——我们，和教友一起，注定值得为如此神圣、辉煌、声名显赫的建筑工程做一个完美的收尾工作；一切都蒙恩于上帝与圣殉道者，虽然延期了这么久，工程最终还是完成了，保留了我们用毕生心血和辛苦劳作换来的一切。我做此工程是为了探究我是谁，或什么是我父的住处这个问题，因此蒙上帝与圣殉道者的慈悲，若不是我将自己全心全意投入这项任务的话，我也会打算另外修建一幢高贵而悦人的大厦，或者全心希望他人能将此项工程完成。上帝不仅给了我们意志，还赐予了力量。正因为这优秀的工程出自上帝的旨意，才得以完美收官。事实证明，神圣之手在保护这辉煌的工程，因为整座宏伟的建筑仅用三年零三个月的时间就完成了，甚至包括屋顶也圆满建成。建筑内部，从地下室到上面的拱顶，全都精心设计了各式各样的拱券和柱子。献祭铭文中也曾提到完成唱诗班席的这个年份，只是中间少了一个词：

　　　　是年为 1144 年，该（建筑结构）落成献祭。

后来我们又选了如下一段文字添加在铭文中：

　　　　当后面新的结构与前部结构相连时，教堂的中部就充满明
亮的光线。

　　　　光明就是灿烂光华，

　　　　光明就是弥漫着新光线的高贵宏伟的大厦；

　　　　我，絮热，就是主持这个建筑完成的人，

　　　　在这个时代留下高大的背影。

　　我的母教堂在我幼年时哺育了我，引领我走过莽撞的青年时期，在我成年后又激励鼓舞我，让我庄严地跻身于教会首领之列。我渴望为她带来尊荣，迫切想要在我成功的基础上继续前进。为此，我们将全身心献给教堂的建筑工作，努力扩建教堂的十字双翼，利用它们将早期与后

期的结构连接在一起。

二十九　两项工作的继续

之前在一些人的建议下，我们将精力都投入到正面双塔的修造工作中（其中有一边的塔已经完工）。但是唱诗班席上部改造完毕后，蒙神旨意，我们打算着手另一项工程，即整修改建教堂的中央部分——中庭部分，让中庭与已经改建过的那两部分建筑结构相互协调平衡。不过，我们会尽量保留旧有的墙面，因为据古代作者——最高级的祭师的说法，我主耶稣基督曾经在这些旧墙上留下了他的掌印。我们既要保护旧墙以体现对古代献祭的尊重，同时也要保证旧墙与将要着手兴建的现代结构之间有连续性和协调性。开启这个改建工程的原因是无论在我们这个时代还是将来，如果只用建造钟塔间歇的零碎时间来改建中庭，那么中庭的工程必然会大大延期，无法按计划完成，如果进展不顺利的话，可能根本完成不了。这对于当权者来说，当然没有什么麻烦，但是新的建筑结构与旧建筑之间的连接问题就会迟迟无法解决。不过，上帝保佑，现在延长扩建侧廊的工作已经展开，我们或者上帝的选民必会将其完成。对往昔的回忆就是对未来的允诺。慷慨仁慈的主啊，祂是开始也是结束，祂赐予我们嵌着蓝宝石般玻璃的美妙窗户，赐予我们700多磅金币，还有其他许多珍贵物资，完成这项工作所需要的东西我们一样都不缺。

三十　关于教堂的装饰

在管理这所教堂期间，蒙上帝之手的眷顾，我们展开了教堂——她是上帝所选中的新娘——的装饰工作，这项工程也足以成为后世的榜样。遗忘是嫉妒真理的追随者，它会悄悄带走我们的记忆。为免湮没无闻，我们有必要将关于教堂装饰的内容记载下来。我们相信，我们的保护者——倍受保佑的圣徒圣丹尼，如此慷慨仁慈，说服了上帝，并从上帝那里获得了许多珍贵之物，若不受人类的弱点、无常的时间和反复变换的方法阻碍的话，我们当然可以将教堂修建得百倍辉煌于我们目前所建。即便如此，承蒙天恩，我们还是完成了如下内容。

三十一 关于上层唱诗班席中的黄金祭坛帷幕

为了表达敬意，我们在位于圣徒圣体前的祭坛帷幕嵌板上用了价值将近 42 马克的金子和大量各色贵重宝石来装饰，有红锆石、红宝石、蓝宝石、祖母绿和黄玉，还有不同品种的大颗珍珠——其华贵程度是我们之前完全不敢想象的。出于对圣殉道者的热爱，你可以看到国王、王子和许多名流都追随我们的榜样，纷纷从他们的手上摘下戒指，让我们将这些黄金、宝石和珍珠镶在嵌板上。同样，大主教和主教们也都将他们授职仪式时佩戴的戒指虔诚地献给上帝与祂的圣徒，交由祭坛保管，仿佛这是一个十分安全的所在。大批来自不同地域不同国度的珠宝商汇聚在我们这里，人人都带来了捐赠之物，结果我们都用不着购买他们急于出售的货品了。嵌板上刻有铭文如下：

> 伟大的圣丹尼，开启天国之门，
>
> 絮热受您神圣的庇护。
>
> 您，经由我们之手建造了一个新的住所，
>
> 您，让我们能够得进天国的住所，
>
> 得在天堂的桌边餍足而不是苟且于俗世。
>
> 受指示的比指示的更加心怀欢喜。

保护圣徒的神圣石棺位于上层墓穴，有一边的石板已经不知道什么时候被拆毁。我们得将圣体安置得尽量高贵体面，因此用了价值 15 马克的黄金进行填补，还下功夫用 40 盎司的黄金把石棺背面和上层结构全部做了镀金。然后，我们用镶嵌了精美宝石的铜鎏金嵌板围住盛放圣体的石棺，将其与穹窿内部的石头拱券紧紧扣合在一起。我们还建造了连续的门扇用来隔开人群的干扰，通过这种方式，牧师们可以在恰当的时候看见祂，满怀虔诚，泪如泉涌。在这圣墓上，还刻有如下的铭文：

> 在这里，天主看护着圣人的骨骸，
>
> 在这里，人们恸哭哀悼，牧师吟唱着多个声部的和声。
>
> 他们忘却了邪恶与贪欲，他们的灵魂交给了虔诚的祈祷，
>
> 令罪过得到宽恕。
>
> 圣徒长眠于此；

让我们追随效仿，热忱祈祷。

这是所有人重要的庇护所，

这是有罪者安全的避难处，复仇者在此无能为力。

三十二 黄金十字架

十字架是人子的象征，是我们救世主永恒胜利的旗帜。（使徒曾说过："至于我呢，我断不拿别的来夸口，只夸我们主耶稣基督的十字架。"）它将会在世界的末日于天国显现，它赋予我们生命，值得敬拜；它不仅是人类的光荣，也是天使的光荣。如果我们有能力的话，本应当用最虔诚的敬意将其装点得更加壮丽，我们本应当与使徒安德烈一起永久地欢迎它，高呼："十字架万岁！"用艺术来礼敬十字架上基督的身躯，用珍珠来装点敬奉他的同伴们。不过在现有可行的计划中，我们也希望能尽力做到最好，努力在它身上呈现上帝的慈悲。我们准备用最贵重的黄金和珠宝来装饰这个极为重要的构件，因此四处找寻大量珍珠和宝石，并从四方召来了最有经验的艺术家。这些艺术家将耗费大量心血，把精妙绝伦的宝石镶嵌在十字架背面；至于十字架的正面——牧师主持圣礼时面对的那一面，艺术家们将会在上面雕刻我们救世主令人敬仰的受难图像，用以纪念主的受难。事实上，从达戈贝尔特（Dagobert）一世上任到我们这个时代为止，神佑的圣丹尼已长眠于此 500 多年。在此关系中，上帝赐予我们一个令人愉快且高贵的神迹，我们不想将其忽视。当我们收集到的宝石数量不够（因为这类宝石十分稀缺，价格也十分昂贵）时，你瞧，来自两大教派三所修道院的（僧侣们）走进了那与教堂毗连的小议事厅，其中一拨儿是西多会两家修道院的成员，另一拨儿是方德霍（Fontevrault）修道院的成员。他们愿意卖给我们一大批珠宝，其中包括红锆石、蓝宝石、红宝石、祖母绿、黄玉等等。我们花了10 年的时间都没有收集到这么多珠宝。这些珠宝是蒂尔巴德伯爵（Count Thibaut）捐赠给修道院的，蒂尔巴德伯爵是从他哥哥英格兰国王斯蒂芬（Stephen）的手里继承来的，他哥哥又是从他的叔叔亨利国王（King Henry）手里继承来的，亨利国王则花了一辈子时间才积攒了这么多珠宝，

将其存放在精美的盒子里。我们出了 400 磅金子买下这些珠宝，当然真正价值远超于此。感谢上帝，我们终于可以在寻找珠宝的艰巨工作中松口气了。

我们不仅用这些珠宝装点神圣的十字架，期间还使用了大量的其他昂贵的宝石和大颗珍珠。如果没记错的话，我们在上面共使用了 80 马克的纯金。我们还请了几位来自洛兰（Lorraine）的金银匠——有段时间是五位师傅，有段时间是七位师傅——用将近两年的时间，制作了一个十字架基座，上面雕刻和供奉着四位福音书作者；支撑圣像的柱子用极其精巧的手艺上了光漆,(上面雕刻着) 基督的生平，还有《旧约圣经》中寓言的证明；向上看，柱头上的图像则是基督之死。这十字架装饰得精美非凡，是神圣礼拜仪式中极为重要的敬拜对象，我们迫不及待地要颂扬它，礼拜它。我主慈悲，为我们请来了教皇尤金（Pope Eugenius）主持神圣的复活节仪式（这是罗马教宗在旅居高卢时候的习俗，以此仪式赐予圣丹尼圣徒的头衔，前任教皇加理斯都一世 [Callixtus I] 和英诺森二世 [Innocent II] 都曾经主持过这个仪式），庄严地为这个十字架献祭。教皇不仅为十字架题名——"胜过一切的上帝真正的十字架"，还为它在他的礼拜堂中分配了位置。教皇以圣彼得和圣灵手中之剑的名义起誓，那些胆敢从十字架上盗取财物的人和鲁莽动手敲打十字架的人必遭诅咒。我们将这一禁令刻在了十字架的底部。

三十三

接下来我们抓紧时间装饰圣丹尼教堂的主祭坛，当年正是在这祭坛前我们受戒成为修道士。目前主祭坛上只有一块美丽贵重的挂帷嵌板，那还是加洛林王朝的第三代皇帝——秃头查理（Charles the Bald）时代留下来的。我们打算将祭坛全部用镶了黄金的嵌板包裹起来，其中第四块嵌板的制作尤为珍贵。这样无论从哪一面看，整个祭坛都是金光灿灿的。主祭坛的每一面都安装了两支菲利普（Philip）之子——路易国王（King Louis）的烛台，每支都用了 20 马克的金子，得当心在某些场合中被人偷走，而后我们又在祭坛上镶嵌了红锆石、祖母绿和其他各色宝

石，还下命令继续寻找收集其他宝石，不断添加在祭坛上。在祭坛的嵌板上刻着如下的铭文：

右边是：

絮热修道院长修建了这些祭坛嵌板，

在此前查理国王工程的基础上进行了增补。

哦，圣母玛利亚，因你的宽容让卑贱之物变得有价值。

仁慈之泉涤净了国王和院长的罪过。

左边是：

如果任何不敬之人胆敢掠夺这座杰出祭坛，

他将遭到诅咒，与犹大一样灭亡。

祭坛后面的那块嵌板，做工精妙绝伦，奢华富丽（因为蛮族艺术家甚至比我们还奢侈），我们在上面添加了浮雕，无论材料还是艺术形式都十分令人赞赏，有些人可能因此会说："手艺胜过了材料。"为避免教堂装饰的丢失——例如，黄金圣餐杯的足部就曾经被砍掉一块，同样还遗失了其他许多东西，我们把此前得到的贵重之物都紧紧固定在祭坛上。祭坛装饰材料极为多样，有金子、宝石、珍珠等等，若无文字描述，单单通过静默的视觉感知是很难理解这种多样性的，而其寓言性也需要文字上的解释。为了让（寓言）更清晰地被人所理解，我们在祭坛上镌刻了铭文来详细说明这个问题：

有一个声音在大声呼喊，那是众人为基督喝彩：

"和撒拿。"

他，是主的晚餐中真正的祭品，

他，带领着众人，

他，那拯救十字架上万民的人正要去背负十字架。

亚伯拉罕为他子孙获得的誓言由基督的血肉封印。

麦基洗德以酒献祭，庆祝亚伯拉罕战胜了敌人。

寻找基督与十字架的人们捧起了手杖上结出的葡萄串。

我们对教堂的情感至真至纯，因此也常常会对着这些新旧不等的装饰陷入沉思。黄金祭坛上安放着圣埃洛伊这精美绝伦的十字架与其

他小十字架，还有那通常被称为"顶冠"的无与伦比的装饰物。每当我凝视它们，我就会在心中深深叹息：每一颗宝石都是你的遮蔽物，玉髓、黄晶、碧玉、水苍玉、玛瑙、绿宝石、蓝宝石、红宝石以及祖母绿。了解这些宝石性质的人们见到这一切会彻底地目瞪口呆，因为显然所有的宝石都一应俱全（除了红宝石之外），极其丰富[1]。我喜爱上帝所在的美，而珠宝的斑斓色彩和纹理诱我摆脱了外在的心事，让我从物质的境界升华到非物质的境界，引领我去思索神的美德的多样不同。于是，我此时似乎身居于宇宙某个陌生的地方，它既未陷入尘世的泥淖，也未达到天国的清静；而且承蒙天恩，我似乎能够通过神秘解读的方式从鄙俗尘世转投到至为高尚的世界中去。来自耶路撒冷的旅行者曾经接触过君士坦丁堡的珍宝和圣索菲亚教堂的装饰，与他们交谈既让人高兴，又获益良多。我问他们拜占庭的事物与我们这里的珍宝相比，哪个更有价值，他们承认这里的珍宝更加珍贵。我们认为是拜占庭人出于防范心理和对法兰克人的恐惧，将传说中的奇珍异宝藏起来了。因为谨小慎微是希腊人显著的特性，他们唯恐一小撮希腊人和拉丁人——愚蠢的党羽会劫掠珍宝，带来暴乱和恐怖的战争。因此，很有可能在此处见到的珍宝实际上比在那边见到的要多，我们的珍宝存放十分安全，那里的珍宝则堆积杂乱无章很不安全。甚至包括拉昂的于格派主教在内，许多诚实的人都曾向我们描述过拜占庭教堂的辉煌，他们号称圣索菲亚教堂以及其他教堂中为弥撒而做的装饰精美绝伦，令人难以置信。如果情况确实如此——或者说我们相信是这样的话——那么这些难以估量和无与伦比的珍宝就应当向众人展示，让每个人都能体验感受。就我而言，我承认，我以为所有较有价值和最有价值的东西都应当首先是用于圣餐礼的，这仍是对我们的罪的极大抚慰。根据上帝的言辞或先知的命令，如果用黄金打造的器皿、黄金水

[1] 译者注：此处炽热的意思可能是指装饰所用的宝石种类与《圣经》经文中写的一一对应。《旧约圣经》中提到"主耶和华如此说，你无所不备，智慧充足，全然美丽。你曾在伊甸神的园中，佩戴各样宝石，就是红宝石、红碧玺、金刚石、水苍玉、红玛瑙、碧玉、蓝宝石、绿宝石、红玉和黄金，又有精美的鼓笛在你那里"（《以西结书》28：12—13）；《新约圣经》中提到圣城耶路撒冷"墙是碧玉造的。城是精金的，如同明净的玻璃。城墙的根基是用各样宝石修饰的。第一根基是碧玉。第二是蓝宝石。第三是绿玛瑙。第四是绿宝石。第五是红玛瑙。第六是红宝石。第七是黄碧玺。第八是水苍玉。第九是红碧玺。第十是翡翠。第十一是紫玛瑙。第十二是紫晶。十二个门是十二颗珍珠。每门是一颗珍珠。城内的街道是精金，好像明透的玻璃"（《启示录》21：18—21）。

瓶、黄金钵盏来收集山羊、小牛或者红色小母牛的血，那我们必须得将黄金器皿、宝石以及所有造物中最有价值的东西都摆出，心怀无限尊敬和无上虔诚，才能承接基督的圣血！当然，我们自身和我们拥有的一切都还达不到这种供奉的要求。即使我们经过一场新的创世，重生为像圣基路伯和六翼天使那样性质的存在，仍然不足以供奉这伟大至斯、不可言说的牺牲。诽谤者反对我们的观念，他们认为只要有圣洁的思想、纯粹的心灵和虔诚的信仰就足矣。我们也承认，这些的确是最为重要的事情。（但）我们又坚持认为，我们也应当通过对圣器外在的装饰来表达我们的敬意，既以所有内心的纯洁，也以外在的辉煌来供奉，因为这世上的一切都无法与为圣餐礼服务相比拟。因为我们理应用一切事物，以一切方式来为我们的救世主服务。主以一切事物和一切方式拯救我们，从不拒绝，没有任何例外。主将我们的性质与他自身融合为一个令人敬仰的实体。主将我们安置在他的右手，曾允诺我们能够真正拥有他的王国；我主永生，永远做王。

三十四

唱诗班席上的大理石和铜板冷冰冰的，不利健康，让那些经常参加教堂服务事务的教友们吃了不少苦头，另一方面我们教区人员也在不断增长（上帝保佑）。因此，为了给教友们提供一个舒适的环境，我们对唱诗班席也进行了改造和扩建。

古代留下来的讲道坛十分出色，上面镶嵌着精妙绝伦的象牙版，那些象牙浮雕是如今艺术无法比拟的，其描绘的古代题材的价值也难以估量。不过这些象牙版都已经朽坏了很多，甚至连同下面的钱柜、储藏室上的象牙版也破损了，我们打算重新装配象牙版，然后对讲道坛进行重修。我们将讲道坛右边的铜铸动物雕塑搬回它们原来的位置，以免毁坏这些珍品，然后将整个底座抬起来，这样一来，大家就可以在一个更高的位置上诵读福音书。原先讲道坛前面有一处屏障像一堵黑墙一样，挡住了通向教堂中庭的道路，自我们上任后就已经将其搬走，如此一来，教堂的庞大尺度之美就不会被其遮蔽。

　　无论是从功能还是价值角度出发，我们都要整修光荣的达戈贝尔国王的著名王位。由于长时间的荒废，王位已经陈旧不堪。按照古代传统，法兰克国王在掌握政权之后，曾坐在这王位上接受贵族们的首次致敬。

　　唱诗班席中间的鹰徽因常年被崇拜者摩挲而脱色，因此我们重新给它镀了金。

　　此外，我们还从各地邀请了许多技艺精湛的师傅们来绘制大量灿烂辉煌的彩色玻璃窗，有的用在上部窗户，有的用在下层窗户。这些彩色玻璃窗既包括最早绘制的教堂后部半圆形礼堂中的《耶西的树》，也包括安装在教堂入口正门上方的花窗，它们推动着我们从物质世界升华到精神领域。其中一处彩色玻璃窗描绘了使徒保罗变化出一个磨坊，先知将粮食背入磨坊的场景。关于这个题材的诗篇如下：

　　　　保罗，汝因在磨坊中工作，将面粉从麦麸中分出。

　　　　汝令摩西律法的深意为人所知。

　　　　这许多麦粒去掉麦麸变成了真正的面包，是我们和天使永久的
　　　　食物。

同样在这扇窗户上，也描绘了揭开摩西面纱的场景：

　　　　摩西盖在基督教义上的面纱被揭开了。

　　　　抢夺摩西的人让律法显露无遗。

这扇窗上还描绘了约柜：

　　　　在约柜之上建起了带有基督十字架的祭坛；

　　　　这里的生命希望在一个更加伟大的誓约下死去。

这扇窗上还有狮子与羔羊揭开封印的书卷的画面：

　　　　祂是伟大的上帝，狮子与羔羊揭开了封印的书卷。

　　　　羔羊或狮子变作了与上帝相连的肉身。

另一扇窗户上描绘了法老的女儿在蒲草箱中找到摩西的场景：

　　　　柜子中的男孩摩西，公主、教会虔诚地将其抚养。

这扇窗户上还有上帝在燃烧的灌木丛中向摩西现身的场景：

　　　　正如这些看似燃烧的灌木并未燃烧，

　　　　浑身火焰的神也并未燃烧。

还是在这扇窗上，画了法老与他的骑手一起沉入海中的场面：

> 洗礼对善人所做的，同样也施之于法老的军队，
>
> 相同的形式却出于不同理由。

这扇窗上又画有摩西铜蛇杖的画面：

> 正如铜蛇杖杀死了所有毒蛇，
>
> 基督举起十字架，消灭了他的敌人。

在同一扇窗上，还有摩西在山上接受律法的场面：

> 当律法交给摩西后基督的慈悲鼓舞了他。
>
> 慈悲给予生命，文字能致人死命。

这些彩色玻璃窗制作精妙绝伦，价值连城，由许多彩绘玻璃和蓝色的玻璃镶嵌而成。因此我们指定了一位官方的手艺师傅专门负责保护和修复工作，还请了一位技艺熟练的金匠师傅负责维护金银装饰部分，他们都有固定的津贴，还会得到额外的奖赏——人们捐给祭坛的硬币和教友们共有仓库中的面粉。他们定会精心照看好这些（艺术品），绝不玩忽职守。

此外，我们还给七个烛台增添了珐琅彩和鎏金的组件，因为这些查理曼大帝献给圣丹尼的祭品已经因年深日久显得相当破败了。

五、威廉·杜兰

威廉·杜兰（William Duran，约 1220—1296），出生于法国南部朗格多克（Languedoc）的贵族世家，曾在意大利摩德纳（Modena）教授教会法规，加入过罗马教皇的军队，后任主教之职。在 1286 年前后，杜兰就基督教仪式的象征主义和起源问题撰写过一系列文章，其中一部分讨论了教堂及其各个部分的意义。其《日祷的基本原理》不仅根据神学原理阐明了在宗教中使用图像的合理性，而且详细叙述了各种宗教题材的描绘方式和象征意义。他的著作代表了 13 世纪学者对于象征主义的看法，认为教堂所有的装饰与结构细节都是天主教教义的象征。同时，杜兰又对哥特时代的主要宗教图像做出了解释。

* 威廉·杜兰文选[1]
关于绘画、图像、帘幕以及教堂的装饰

1. 教堂中的图画与装饰是对世俗之人的教诲，也是他们的经文。教皇格里高利一世早已阐明，崇拜图画是一回事，通过图画历史性去了解何人应当受到崇拜又是另一回事。书籍文字是为能够阅读的人服务的，而图画则是为未受教育者服务的。未经教化者可以从图画中看见他们应当追随什么，如此他们即使不通文字，也可明了教义。例如，迦勒底人崇拜火神，强迫他人敬拜火神，焚毁其他偶像。但是异教徒虽崇拜偶像，撒拉逊人却非如此，他们既不拥有图像，也不观看图像，他们的依据是经文所言："你们不可为自己雕刻偶像，也不可作什么形象仿佛上天、下地和地底下、水中的百物。"（《出埃及记》20：4）还有先贤也曾说过："但我们崇拜的不是图像，也没有将其视为神，没有在他们身上寄托任何救赎的希望，那是偶像崇拜的做法。我们敬奉图像是为了纪念和追忆很久以前发生的事……"

2. 此外，据说希腊人只在中庭高处使用上色的画像和绘画，这样可以去除一切虚荣的思想。但他们不使用雕刻的图像，因为《圣经》中多次提道："你们不可雕刻图像"，"你们不可制造偶像，也不可雕刻图像"，"以免你们被欺骗和雕刻偶像"，"你们不可作什么神像与我相配，不可为自己作金银的神像"。先知也曾说过："他们的偶像是金的、银的，是人手所造的，造他的要和他一样，凡靠他的也要如此。"先知还说："愿一切事奉雕刻的偶像，靠虚无之神自夸的，都蒙羞愧。"

3. 摩西也曾对以色列的孩子们说："免得你们可能被欺骗，免得你们去崇拜我主已造之物。"因此犹大的希西加王砸碎了摩西铸造的铜蛇，因为人民违背律法的戒律，向铜蛇焚香礼拜。

4. 如上所述及其他权威所言：禁止过度使用图像。使徒曾向柯林斯人说："我们知道偶像在世界上算不得什么，也知道神只有一位，再没有别的神。"过度、轻率地使用图像容易使那些无知而意志薄弱的人堕入

[1] 节选自《日祷的基本原理》，译自 A Documentary History of Art, Volume 1: The Middle Ages and the Renaissance, selected and edited by Elizabeth Gilmore Holt, Princnton University Press, 1957,pp.121-129,葛佳平翻译。

偶像崇拜的深渊。因此先知英明地说："崇拜偶像的民族将得不到敬重，因为他们制造了上帝憎恶的东西，并以此引诱人们的灵魂，让愚蠢的人陷入圈套。"但是经文并未对审慎使用图像的做法加以谴责，而是教导我们如何避免错误，如何遵循正确的图像运用方式。于是上帝对以西结说："你进去，看他们在这里所行的可憎的恶事。于是他进去，看见了四面墙上画着各种可憎的爬物和走兽，并以色列家一切的偶像。"于是教皇格里高利在他的田园诗中提到："若心灵吸收了外物的形式，此物就如刻画在了心中一般，因为其思想就是其图像。"上帝还对以西结说："你要拿一块砖摆在你的面前，将一座耶路撒冷画在其上。"但是，正如前面所说，图像是向那些世俗之人解释《圣经》的工具，"他说，他们有摩西和先知，让他们听先知们的"。关于这方面的言论，此后还有更多。阿加森西亚会议（Agathensian Council）禁止在教堂中使用图像，包括那些画在墙上受人敬奉的图像也遭到了禁止。但是格里高利说图像不应当被抛弃，因为我们只是运用图像而不是崇拜图像。图画比文字的描述更能打动人的思想，因为绘画将行为呈现在我们面前，看起来仿佛身临其中。而文字的描述让行为像是一种传闻，给人的印象不是那么深刻。这就是为什么我们在教堂中对图像与绘画的崇敬要高于对书本的崇敬的原因。

5. 有的图像位于教堂屋顶之上，如公鸡、雄鹰；有些图像不在教堂里，也就是说在教堂前部露天的地方，如公牛、母牛等；有些则在教堂内部，以各种各样的绘画和雕塑的形式出现；它们要么雕在墙上，要么画在玻璃窗上，要么绣在帷幕上。我们在讨论教堂的时候已经提到过有些图像是取自摩西的神龛和所罗门的神庙。因为摩西制作雕刻，所罗门则制作雕刻和画像，并用绘画装饰墙面。

6. 教堂中的救世主图像一般有三种形式：一是坐在宝座上，一是举着十字架，还有一种是躺在圣母的怀中。因为施洗约翰指着基督说道："看啊，神的羔羊！"所以有时候也会用羔羊的形式来表现基督。但是由于时光流逝，而基督是真正的人，因此教皇安德烈说必须将基督表现为人的形象。神圣的羔羊不应当成为十字架上主要的图像，但是在将基

督表现为人的形象之后，允许在图画的次要部分画上一只羔羊，因为救世主是真正的羔羊——"他除去了世人的罪孽"。救世主图像的不同描绘方式都有着不同的内涵。

7. 艺术家为了纪念耶稣的诞生，创作了小耶稣在摇篮中的画面。若要表现耶稣的童年，则将其画为躺在圣母的怀中；画上他背负十字架，则是指示基督的受难（有时候在十字架两边会画上太阳和月亮，代表光芒被遮蔽之苦）；若表现耶稣升天，则要将耶稣画在台阶上；若将基督画以极为庄严的形式或者画他坐在宝座上，体现的则是他的权力，仿佛他在说"天堂与人间的所有事情都交给我"，还有人说"我看到主坐在他的宝座上"，即统治着天使，就像经文中说的"上帝坐在智天使之上"。有时候，人们也会将基督表现为在山上被摩西、亚伦、拿答和亚比户看到的样子，那时"他脚下仿佛有平铺的蓝宝石，如同天色明净"。还有如圣路加所说："那时，他们要看见人子有能力，有大荣耀驾云降临。"因此有时候，基督也被表现为坐在宝座上，周围被七位天使环绕的样子，每个天使都有六只翅膀，这是根据以赛亚的幻想画的，"他的宝座边站着撒拉弗，每位都有六只翅膀，两只翅膀盖在脸上，两只翅膀盖住脚，还有两只翅膀用来飞翔"。

8. 天使总是被表现成十分年轻的样子，因为天使从来不会变老。有时候炽天使圣米迦勒被画作踏在龙身上的样子，这是根据《约翰福音》所述，"在天上就有了争战，即米迦勒与龙争战"。天使的形象也存在很多差别，忠诚于神的是好天使，堕落的则成为恶魔，或者成为与邪恶作战的世间全体基督徒信仰的烦扰。有时候艺术家会在救世主周围画上24位长老，这是根据《约翰福音》而创作的，这些长老"身着白袍，头上戴着金冠"。画作12人则代表着旧约和新约中的博士，他们将神圣三位一体的信仰在世界的四方传道；有时候也画作24个人，代表善行和对信仰的坚持；如果画中还画上了七盏明灯，代表的是圣灵的恩赐；如果画玻璃海，则代表施洗。

9. 有时候画面中也会表现以西结和约翰所见异象中的四活物，左边各有人脸与狮子的脸，右边各有牛的脸，上边各有鹰的脸。这就是四位

福音书作者，他们的脚下都画着书本，因为他们用言辞与书写教导了教友，完成了自己的作品。马太以人的形象呈现，马可则是狮子，他们俩被画在右边，因为圣诞与基督复活是所有人的欢悦，《诗篇》中说："在清晨充满欢愉。"路加是牛的形象，因为他最初是扎迦利（Zachary）的祭师，特别指代基督的受难和献祭，现在牛是用于祭祀的动物。另一个将路加与牛相比拟的原因是牛的两只角代表着《旧约圣经》和《新约圣经》两本经书，四只蹄子代表着四位福音书作者的宣判。同时这也是基督的形象，他为我们而牺牲。牛画在左边是因为基督之死是使徒们面临的困境，关于这点可以看看在第七个部分是如何描述真福的马可的。约翰的形象是鹰，因为鹰能翱翔在最高处，他曾说，"太初有道"，这同时代表了基督，"致使你如鹰返老还童"。因为基督从死亡中复活，升入天国。然而，这里的鹰没有画在两边，而是画在了上方，因为它指代的是耶稣升天以及上帝发出的言辞。这四只活物每只都有四张脸与四只翅膀，我们将在后面谈到人们是怎么画这四个形象的。

10. 有时候，在基督的周围或者下方会画上使徒，直到世界终结，他们都是基督言辞与行为的见证者。他们被画成拿撒勒人的样子，身披长发。拿撒勒人的律法规定：从他们离弃普通人的生活方式开始，就不准再剃发。使徒们有时候也被画作 12 只绵羊的模样，因为他们为了主，就像绵羊一样被杀害，有时候这种画法也代表以色列的 12 个部落。然而，无论是画多少只绵羊，有一点很重要，根据圣马太所言："当人子在他荣耀里，同着众天使降临的时候，要坐在他荣耀的宝座上，万民都要聚集在他面前。他要把他们分别出来，好像牧羊的分别绵羊和山羊一样。"我们将会在后面提到怎么画使徒巴托洛米奥和安德烈。

11. 早期基督教时代的主教和先知们被画作手上拿着卷轴的样子，使徒则有些拿着书本，有些拿着卷轴。换句话说，因为基督降临，信仰通过形象来说明，很多事情还不清晰，为了表现这一点，主教和先知们手中拿着卷轴，以表示不完整的知识。但使徒都受过基督完美的教导，因此他们手中拿的是打开的书本，书是完美知识的象征。由于部分使徒为了教导其他人，将知识简化撰写为文，因此他们的形象是像博士一样

在手中拿着书。保罗、福音书作者、彼得、雅各和犹大均是如此。其他的使徒因为没有留下被教会法规接受的文字，画像中手里就没有书，而是拿着卷轴，表现出传道的样子。因此，《以弗所书》中提到"他所赐的有使徒、有先知、有传福音的，有牧师和教师"。

12. 至高无上的主也会被画作手中持一本闭合的书的样子，因为经文中说"除了犹大部落中的狮子之外没有配展开那卷书的"；有时候主手上拿的则是一本展开的书，上面写着"他是世界的光""我就是道路、真理和生命"，因此有时候也会画上生命之书。至于为什么保罗被画在救世主右边，而彼得则被画在左边这个问题，我们在后面将会提到。

13. 施洗约翰被画作一名隐士的模样。

14. 殉道者身边都画着他们受刑的器具。例如，圣劳伦斯边上是烤架；圣司提反边上是石头；有时候他们身边也会画上棕榈叶，代表胜利，因为经文中说"义人要发旺如棕榈树"，正如棕榈树繁茂生长，他的记忆也会长存。因此，那些来自耶路撒冷的朝圣者，手中拿着棕榈叶作为标志，象征着他们是我们王的战士，人们手持棕榈夹道欢迎我们王在人间耶路撒冷的降临，之后他将在这座城中降伏恶魔，与他的天使胜利地进入天国的宫殿。在天国里，正义如棕榈树般繁茂生长，如星辰般闪烁。

15. 司祭们身上都画了他们的标记，给主教们画的是僧帽，给修道院长画的是兜帽，有些修道院长身上画的是百合花，代表禁欲。博士们都画成手持书本的样子，而圣处女们则根据福音书画作手提明灯的模样。

16. 保罗的形象是手中拿着一本书和一把剑，拿着书就像一名博士，或者指的是他的改宗；拿着剑则像一名战士。因此，诗歌中说："剑指扫罗的愤怒，书，则是让保罗改宗的力量。"

17. 一般来说，罗马教皇们的肖像都会画在教堂的墙上，或者祭坛后面的镶板上，有时候也会画在法衣上或者其他地方，这样我们就可以长久地凝视沉思，不会无视其神圣性。在《出埃及记》里，神圣的律法要求，亚伦决断的胸牌应当用细绳绑牢，因为稍纵即逝的想法不应当占据一位祭司的大脑，而是要用理性紧紧绑住。根据教皇格里高利的说法，

在这块胸牌上，要仔细地镌刻上十二位早期大主教的名字。

18. 将教父的名字刻在胸牌上，是为了不断沉思古代圣贤的生活。祭司们以过去的教父们为榜样，行为毫无过失，他的思想也不断追寻圣徒的脚步，抑制罪恶的想法，唯恐自己超越了正确理性的界限。

19. 我们应当注意到一点，救世主总是被画成戴着王冠的样子，仿佛他在说："来，耶路撒冷的孩子，看所罗门王头上他母亲为他戴上的王冠。"但是，基督戴着三重冠，首先是他母亲在受孕之日为其戴上的慈悲之冠，这是一个双重冠，基于他先天已有的和给予他的，因此虽然被称为权冠，但其实是一个双重冠；然后是他的"继母"[1]在其受难之日为他戴上的痛苦之冠；第三则是天父在其复活之日为其戴上的荣耀之冠，因此经文中写道："耶和华啊，你曾给他荣耀。"最后，其整个家族将在末日天启之时为其戴上权力之冠。他将随着人间的法官一同以正义来审判世界。因此，所有的圣徒也被画成戴着王冠的样子，仿佛他们在说："汝等耶路撒冷的孩子，看那殉道者头戴我主为其加冕的金冠。"所罗门智训中也说："正义者将会从上帝手中接受一个光荣的王国，和美丽的王冠。"

20. 圣徒的王冠被画成圆盾的款式，因为他们享受神圣的庇护。因此他们欢乐地歌唱："主你赐我们你的盾牌。"基督的王冠则画上有十字架的样子，以此来区别于圣徒之冠，基督通过十字架的旗帜为自己赢得了人性的赞颂，也将我们从囚禁中解放，获得自由和永生的欢乐。但如果是画在世的主教或者圣徒，光环就不以盾牌的形式出现，而是被画作四方形，代表四种主要的美德，这一点包含在圣福的格里高利的传说中。

21. 有时候，教堂中也会画天国的景象，这能吸引观看的人追随天国的至福；有时候则会表现地狱，通过恐怖的惩罚来恐吓人们；有时候还会画花朵、树木，代表着善之果来自美德之根。

22. 不同的图画代表着多种美德。因为"这人蒙圣灵赐他智慧的言

[1] 译者注：潘诺夫斯基对此做出了解释，第一个王冠的观念是基督的母亲在道成肉身之时赠与他的，来源于《所罗门之歌》第三章第十一节，象征着基督的人性；第二个王冠不是象征性的，而是真实的，是犹太人放在他头上的荆冠，也就是"痛苦之冠"；基督的"继母"，也就是犹太教，与他真正的母亲刚好相反，教会被拟人化为圣母玛利亚和《所罗门之歌》中的新娘。

语，那人也蒙这位圣灵赐他知识的言语"，诸如此类。美德则通过女性形象来表现，因为女性养育孩子，性情平静。天花板与拱顶是房子中最美的地方，基督未受教育的仆人宣称他们不是通过学识而是以美德来敬奉上帝。

……《旧约圣经》和《新约圣经》里的不同故事可以根据画家的想象来表现，因为"画家和诗人一向都有大胆创造的权利"（Pictoribus atque poetis quodlibet audendi semper fuit aequa potestas）。

六、琴尼诺·岑尼尼

琴尼诺·岑尼尼（Cennino Cennini，1370—1440），佛罗伦萨艺术家，继承了 14 世纪意大利艺术作坊的实践传统。岑尼尼一直被人们看作从中世纪过渡到文艺复兴的一位关键性人物。他并没有绘画传世，却给后人留下了重要的艺术理论作品，即他写于 14 世纪 90 年代的《艺匠手册》。这本书主要讨论的是绘画问题，在 15 世纪的时候出现了不少手抄本，流传甚广。《艺匠手册》撰写的主要目的是为那些有志于从事绘画的人提供实践指导，本质上是一本中世纪风格的艺术指南。在这本著作中，岑尼尼不仅详尽讨论了艺术家需要掌握的技艺，而且提到了绘画的地位、性质等问题，有些方面已经与文艺复兴时期的观念相当接近。《艺匠手册》体现出的理论化倾向是其与传统艺术指南最大的差别，也是其历史意义所在。《艺匠手册》源自中世纪作坊的传统，同时又受到 14 世纪盛行的人文主义思想的影响。通过对绘画的地位、想象力、写生等观念的讨论，岑尼尼打破了艺术技艺与艺术理论之间的壁垒，也架构起了中世纪与文艺复兴之间的桥梁，因此常常被视为文艺复兴艺术理论的先驱。

* 琴尼诺·岑尼尼文选 [1]

这本《艺匠手册》就从这里开始，此书由科莱的岑尼尼所作。他写

[1] 节选自 *A Documentary History of Art,* Vol I, selected and edited by Elizabeth Gilmore Holt, Princnton University Press, 1957, pp.136-150, 葛佳平翻译。

此书是为了表达对上帝、圣母玛利亚、圣尤斯塔斯（Saint Eustace）、圣弗朗西斯、圣施洗约翰、帕多瓦的圣安东尼以及所有神的崇敬，表达对乔托、塔迪奥（Taddeo）和琴尼诺的老师阿尼奥洛（Agnolo）的尊敬。此书供所有想要加入这个行业的人参照使用，为他们提供帮助。

第一部分

第一章

　　起初，全能的神创造天地，又根据自己的面貌创造了男人和女人，赋予他们一切美德，因此，人高于一切动物和可作为食物的东西。而后，亚当遭遇了不幸的灾祸。撒旦出于嫉妒，心怀恶意地欺骗亚当——或者说是夏娃，于是夏娃和亚当违背上帝命令，犯下罪孽。为此，上帝震怒，将亚当与他的伴侣逐出伊甸园，并对他说："你既违背了上帝对你的命令，你必终身劳苦、竭力奋斗才得以生存。"亚当成了人类的始祖，成了我们所有人的父亲，亚当的才华源自上帝的恩赐。当他认识到了自己犯下的错误后，知道必须寻找一些通过劳动维生的方法。于是他操起了铁锹，而夏娃则学会了纺织。此后人类发明了许多有用的技艺，各不相同。不论在那时还是现在，有些技艺比其他类型的技艺更需要理论知识，而且理论是最具价值的，人类通过理论探索手工技艺的基本原理。绘画正是这样的一种技艺，它需要想象力和双手的技艺才能发现那些看不见的东西，它借助于幻想的影子，为看不见的东西赋予自然之形，并且还需要用画笔将此记录下来，让实际并不存在的东西呈现眼前。绘画应当值得拥有仅次于理论的地位，应当拥有获得诗学桂冠的权利。因为诗人借助诗歌的理论可以自由地创作，根据自己的意愿将有和无联系在一起。同样，画家也可以根据自己的想象力自由地创造或站或坐的人物形象，甚或是一个半人半马的形象。绘画是一种人们甘心情愿而做的工作，通过它，人们可以了解世界，同时绘画也能以其宝贵经验来润饰那些基本理论和概念，令其生色。因此我们应当郑重且毫无保留地将绘画的技艺全盘托出，公之于众。我，琴尼诺，埃尔萨谷口村（Colle di Val

d'Elsa）的安德烈·岑尼尼（Andrea Cennini）之子，虽天资愚钝，也只是绘画行业中一名无足轻重的执业会员，仍愿为所有愿意进入绘画行业的人提供支持，为绘画理论尽绵薄之力。(我跟随我的师傅——佛罗伦萨的阿尼奥洛·迪·塔迪奥 [Agnolo di Taddeo] 从事绘画训练 12 年；我的师傅则是从他的父亲塔迪奥那里学得的技艺；他的父亲又师从乔托，追随其风格 24 年；乔托改变了绘画这个行业，他从希腊风格转变为拉丁风格，站在了时代的前端，他的技艺超过了有史以来所有的大师。) 我将老师阿尼奥洛教我的内容，以及我自己在实践中获得的知识都记录下来以供学习。我祈求至高全能上帝，圣父、圣子与圣灵的保佑；祈求罪人的庇护者圣母玛利亚的支持；祈求圣路加，这位福音书作者，也是第一位基督教画家的保佑；还有我的保护圣人圣尤斯塔斯，所有伊甸园的圣人的保佑者，阿门！

第二章　有的人为了志向走上绘画之路，有的人则为获利而从事绘画

有的人对绘画有着与生俱来的热情，因此为了追求崇高的志向而进入绘画行业。他们在素描方面有着出色的才华，天性热爱绘画，却没有老师的引导。出于对绘画的热爱，他们当然要找一名师傅紧紧追随左右学习，尊敬老师，执弟子之礼，经历学徒生涯，只有这样才能达到艺术上的完美。有些人从事绘画则是生活所迫，出于维持家庭生计的需要。因此，有人是为了获利从事绘画，也有人是出于对这个职业的热情从事绘画，那些因热情和兴趣加入这个行业的人尤其值得赞扬。

第三章　所有进入这个行业的人应当具备的基本条件

怀抱崇高精神的你充满热情与理想，一心想要进入这个行业，从一开始你就要具备热忱、敬畏、服从和不屈不挠这些品德。尽早投入老师为你指点的方向，若非不得已，不要离开你的老师。

第四章　这个职业有多少部分和种类

素描和色彩是这个职业的基础，也是所有这些手工劳动的开头。它们需要如下知识：学会如何碾磨颜料，制定尺寸，绷紧画布，再用石膏做底，刮平石膏令表面光滑，还要会用石膏做浮雕，涂抹红玄武土，会

贴金、抛光；学会调和、涂覆颜料；学会敲出浮凸花样，运用刮擦形成肌理，在金箔上压出纹样；学会在木板或者复合木板上勾出边线、上色、修饰润色。在墙上作湿壁画需要先洒水打湿墙面，涂抹灰泥、校准位置、再抹平，上素描稿，然后上色。干壁画的程序则是先调和颜料，修饰润色后完成。我会以自己微薄的学识根据这个程序一部分一部分地进行详细解说。

第二十七章　如何努力模仿和学习大师的作品

现在你想要再次取得进步，就得按照这个理论的路线进行。准备好着色纸张之后，下一步就是在上面画素描。你应当采取如下方法：首先按照我前面教你的方法，在小块木板上练习一阵素描，下功夫不断临摹你所能找到的大师佳作，从中找到乐趣。如果你身处之地优秀画师云集，那就更有利了。不过我要给你一个建议，每次都要谨慎选择声望最高的画家的最佳作品进行临摹。如果你日复一日临摹某位大师之作，必然能够掌握其风格和精神。但如果你今日临摹这位大师，明日又临摹那位，那么谁的风格也掌握不了，而且你也必然会因此变得反复无常，因为每种风格都会分散你的精力。今天你试着用这种风格作画，明天又想用另一种风格，结果哪一种都画不好。如果你能按照一种风格不断练习，持之以恒，必然会从中获益，除非你天资过于鲁钝。而后你会发现，只要有一点天赋的想象力，你最终会形成自己独有的个人风格，而且这种风格也必定是优秀的，因为你的双手和你的大脑已经惯于采撷花朵，就不会去收割荆棘。

第二十八章　你应当不断写生，持续练习，这比临摹大师更重要

你要记住，写生是通向胜利的大门，它会将你带入最好的发展方向。自然胜过一切粉本，尤其是当你在素描方面略有经验的时候，你特别要相信写生的作用。在习艺之路上，你要做到每日都画一点东西，无论多么微小都是值得的，这将会给你带来莫大的好处。

第二十九章　如何调整你的生活模式和双手的状态；
与什么样的团队工作；临摹位于高处的人像时应当采用什么方法

你的生活应当井井有条，其模式就像去学习神学、哲学，或者其他

理论的学生过的生活一样：一日至少有两次朴素的餐饮，选择容易消化、有益健康的食物，还有低度的葡萄酒；保护好自己的双手，不要被大石头、撬棍等东西弄伤，避免许多伤手的活动。过度沉湎声色会让你的手变得不稳、发抖，在作画时难以控制动作幅度。下面让我们回到正题：准备一些用硬纸板或者薄木片做的夹子，其尺寸要能够放下对开纸，这个夹子是用来放你的素描稿的，也可以用来放你画素描的纸张。尽量单独出去临摹，也可以和意趣相投、不会妨碍你的伙伴一起出门。你的伙伴的知识越是渊博，对你就越有利。当你走进教堂或者礼拜堂中开始作画时，首先要考虑的是从哪一个部分着手，你想要临摹的场景或者人物是什么，还要注意哪些地方是暗部，哪些地方是中间调和高光部分。因为你得用墨水涂出阴影，将背景留作中间调，用铅白处理高光部分。

第四十五章　论赭石这种黄色颜料的性质

赭石这种自然颜料是黄色的，产自泥土和山石中某种像硫黄的矿物层里。这些矿物层还出产红赭石、绿土以及其他颜料。有一天，我在父亲安德烈·岑尼尼的指引下，穿过埃尔萨谷口村的领地去寻找赭石。这个地方靠近卡索莱（Casole）的边界，位于多米塔利亚（Dometaria）小镇上面，刚好是村里公社的森林的入口。我们来到了一个十分荒凉、陡峭的峡谷，用铲子在峭壁上刮削，寻找各种矿物颜料的原石，这儿有赭石、深红赭石和淡红赭石，还有蓝色和白色的矿物。这时候，我见到世界上最大的奇观就是，在地表矿物层中居然有白色。告诉你，我用这个白色矿石做了实验，发现它其实是油性的，不适合用来调配肉色。这个地方还有黑色矿石。这些矿物颜料夹在地表的缝隙中，就像人们脸上的皱纹一样。

下面回到赭石颜料这个话题，我用小刀挑出颜料中的褶皱，我向你保证我从来没有用过这么漂亮、完美的赭石颜料。它不像不透明的铅黄（giallolino）[1] 那么亮，有点儿暗沉，但可以用来画头发和服装，关于这一点我在后面还会提到，我从来没见过比这更好的颜料。每种矿物颜料

[1] 译者注：giallolino 是意义不太清晰的意大利词，指一种不透明的含铅黄色，有研究者认为岑尼尼在这里指的有可能是那不勒斯黄。

都要用净水淘澄，在彻底淘澄过后颜料会变得更好。这种赭石颗粒相当粗，功能全面，尤其是在湿壁画创作中使用范围十分广泛。它和其他颜料混合可以用来调配肉色，也可以用来画衣褶、山脉以及建筑、马匹等等，关于颜料混合的方法我在后面会进行解释。

第六十七章　湿壁画的方法与体系，以及如何画年轻人的脸

以神圣三位一体的名义，我希望你从绘画开始学习。首先第一步，我们从壁画开始，我会一步一步地教导你作画的方法。

壁画是最讨人喜欢也是最感人的画种，在开始创作壁画前，你首先要准备一些石灰和沙子来制作灰泥，两者都要仔细筛净。如果石灰太肥腻、太新鲜，就需要用到两份沙子和一份石灰的配比。接着我们用水将其充分润湿混合，湿润程度要达到保持两三个星期不会干的地步。然后将其放置一天左右，让热度发散完，因为如果将热灰泥涂在墙上做底，日后会开裂的。当你准备开始涂饰墙壁时，先把墙面清理干净，洒水彻底打湿，湿到不能再湿为止，然后用你准备好的灰泥浆将墙面彻底涂覆一遍，用泥刀刮抹；接着再涂覆一两次，用灰泥将墙面做平。接下去就可以开始工作了，首先记住要将灰泥层表面处理得粗糙一点。当灰泥层干了以后，根据已准备好的场景或者人物画稿用木炭笔在墙上完成素描与构图，所有部分的测算都要十分仔细，用弹线作对角线，标出画面空间的中心，再用弹线画出一些标示水平层次的线条。画水平线条的方法如下：在弹线尾部系上铅锤，从此前标出的中心点垂下，然后将大圆规的一只脚放在这根线条上，将圆规从下方画一个半圆；接着将圆规放在弹线与半圆相交的点上，再向上画一个半圆。你会发现自己在右边通过两根相交的线条画了一个倾斜的小十字。左边也用同样的方法画出一个小十字，再以两个小十字中心点为端点使用弹线画出一根线条，这样画出来的线条就是水平的。接着如前所述，用木炭笔放稿，将人物场景画在墙上。在整个工作过程中都要保证比例的准确和规范。之后用一支小小的鬃毛尖头笔，蘸取一点儿用水充分稀释过、不加蛋胶的赭石，继续在木炭稿的基础上重勾一遍，像你在学习素描时那样刷出阴影；再用一束羽毛刷去墙上的木炭笔迹。

接着，用精细的尖头画笔蘸一点不加蛋胶的红赭石，勾出鼻子、眼睛、头发以及所有重点部分，再用这个颜料重勾一遍人物的轮廓。务必注意人物正确的比例和尺寸关系，因为在粗灰泥上的第一遍画稿让你有机会了解自己画的人物的整体关系。接下来，可以做一些修饰工作，或者处理所有你想要处理的细节。准备好了之后，取些前面提到过的灰泥浆，用铲子和泥刀充分搅拌调和，形成油膏一样的质地。这次只要有用灰泥刷上去的区域，你就必须在一天内画完，因此要考虑好自己一天能完成的工作量。当然，有时候冬天因为气候潮湿，石墙上的灰泥湿度能保持到第二天。但是尽可能不要拖延时间，因为在当日的湿灰泥上作画附着力最强，效果最好，也最令人愉快。把你计划要在一日之内完成的区域用灰泥薄薄地刷一遍，但也不要过薄，将其涂抹平滑。接着，用大鬃毛刷蘸净水，拍打刷子，将水洒在墙上，打湿灰泥层；而后取手掌大小的一块灰泥，不断以打圆圈的方式打磨充分湿润的灰泥层，这样就可以去掉墙上灰泥过多的部分，补充不够的部分，细致地将灰泥层处理平滑；如果需要的话，再用刷子将灰泥打湿，用泥刀尖打磨一遍，墙面会变得十分匀净、整洁。做完细灰泥层之后，再按照之前的方式和系统尺寸重新做一遍弹线。

假设你一天内只能画完一个人物的头部，可能是年轻的圣徒，或者是圣母，那么在处理完灰泥层之后，取一个上过釉的小盘子备用。你用的所有盘子都要上过釉，从口沿到底部逐渐缩小，造型类似于酒杯或玻璃杯。盘子的底部还要有稳定性良好的基座，以保持稳定，不会将颜料溅出。取一颗豆子大小的精碾赭石颜料，赭石有两个品种，你要选深色的那种。如果没有深色的，就取些浅色的赭石放在小碟子里，加扁豆大小的一撮黑色颜料，与赭石混合，再加三分之一颗豆子大小的石灰白、小刀尖大小的浅奇那布瑞斯红（light cinabrese）[1]，依序与之前的颜料混合，再用清水调和，不要加蛋胶。找一支灵活有弹性的尖头画笔，外层是刚硬的鹅毛，里面则是幼细的鬃毛，用这支笔来画脸部。记得要将脸

[1] 译者注：cinabrese 通常是指用华铁丹（sinoper）和湿壁画白（bianco sangenovese）调和而成的颜料，在红色上较华铁丹更浅一些。

部分为三个部分：前额、鼻子和包括嘴巴在内的下巴部分。有种颜色在佛罗伦萨被称为绿质（verdaccio）[1]，在锡耶纳被称为巴泽欧（bazzèo）。要用比较干的画笔来逐步上色。如果画好的阴影无论是在比例还是其他方面都未如你所愿，可以用大刷子蘸水在灰泥层上反复涂抹，将其抹掉重画。

在另一个碟子里盛装一小点儿绿土，充分稀释，用左手大拇指和食指夹住鬃毛笔，开始画下巴部分的阴影，这是脸上最暗的部分；接着塑造嘴巴以及嘴唇周围的阴影；然后是鼻子和眉毛下面的阴影，特别是眉毛下面与鼻梁衔接处；还有眼尾到耳朵之间的一点阴影。通过这种方式你可以强调出整个脸部和手部，以及所有需要上肉色的部分。

接下来准备一支白鼬毛做的尖头画笔，用绿质将鼻子、眼睛、嘴唇和耳朵的轮廓线全部整齐地再勾一遍。

当程序进行到这一步的时候，有些师傅会取一点石灰白以水化开，非常系统化地强调出面部的突出部分，而后用粉红点出嘴唇，在脸颊上画一些"小苹果"，接着全部罩染一层薄薄的肉色，最后在面部突起部分上一点白色，就全部完工了。这是一种很好的工作方法。

有些人则先在脸部上肉色，然后用一点儿绿质和肉色来造型，点出高光。用这种方法的人显然对绘画不太了解。

不过，在任何情况下都可采用我将要教给你的方法，因为大师乔托用的就是这种方法。佛罗伦萨的塔迪奥·加迪（Taddeo Gaddi），师从乔托24年，他同时也是乔托的教子。塔迪奥将技艺传给了他的儿子阿尼奥洛，而我又师从阿尼奥洛12年。阿尼奥洛对此掌握娴熟，比他的父亲塔迪奥画得更漂亮、清新，他就是用这种方法开启了我的绘画之路。其方法如下：

首先准备一个小碟子，放入一点儿石灰白，一点点就行，再放一点儿同等分量的浅奇那布瑞斯红，用清水调和得比较稀薄。准备一支前面提到过的鬃毛笔，要柔软，便于手指掌控，用鬃毛笔蘸取颜料，将脸部

[1] 译者注：绿质，由土黄、赭石、灯黑和白垩混合成的中间色，或类似生赭土的绿褐色。

全部罩一遍色，但要让底下绿土的颜色能够透出一些来；再用粉红画嘴唇以及脸颊上的"小苹果"。我的老师习惯于把"小苹果"画得更靠近耳朵而不是鼻子，因为这能够塑造脸部的立体感。"小苹果"的边缘要柔和化处理。然后拿三个小碟子，把肉色颜料分为三部分：最暗部分是粉红色明度的一半，其他两部分的明度逐层提高。选一支十分柔软的钝头鬃毛笔蘸取第一个碟子中明度最高的那种肉色颜料，塑造脸部所有具有立体感的部分。然后用第二个碟子里明度居中的肉色画出脸部以及手脚的中间调，如果画的是裸体人物，身体部分也用这种肉色画。最后用第三个碟子里的肉色强调出阴影部分，在上色的时候注意不要完全盖掉底层绿土的颜色。而后用这种方法将两种肉色多次混合再上色，能让画面十分接近自然效果。有一点一定要特别小心：如果你想让作品显得十分清新，就尽可能不要使用现成的肉色颜料，而是用自己调和出来的肉色，而且调色要很有技巧才行。关于这个问题，需要双手反复练习，因为在实践工作中锻炼比仅仅阅读文字要理解得更清楚。在使用肉色颜料的时候，再准备一种明度更高、近乎白的肉色，用这种颜料将眉毛、鼻子与眼睑突起部分以及下巴尖都上一遍色。接着用尖尖的白鼬毛画笔蘸上纯白色画眼白、鼻尖、嘴角两侧，以及所有轻微突起的部位。而后拿另一个小碟子装一点儿黑色颜料，用同一支笔画出瞳孔的轮廓线、鼻孔和耳道口；再取一点深红赭石画出眼睛下部、鼻子四周、眉毛、嘴巴；在上嘴唇下方画一点阴影，因为这个部位的颜色要比上嘴唇深。在用这种方法勾轮廓线之前，先用这支笔蘸取绿质颜料为头发上色，再用白色颜料为头发塑型。接着用钝头鬃毛刷蘸取稀释的浅赭石颜料，像刷肉色颜料那样将头发部分全部刷一遍。再用这支笔蘸取深赭石色，塑造头发的重点。而后用尖头白鼬毛小画笔蘸浅赭石色和石灰白塑造头发的立体感。最后像画脸部一样，用红赭石塑造轮廓线和头发的重点部分。这样你就完成了一个年轻人的头部。

第三章
文艺复兴时期

　　"文艺复兴"（Renaissance）一词，原意为"古典文化的再生"。但是，作为欧洲历史发展的一个伟大转折点，这个词的含义要宽广得多。一方面，它是指社会经济基础的转变，也就是封建势力的削弱和资本主义生产方式及生产关系的建立。另一方面，它也指意识形态的转变，即人的思想不再被那种千百年来统治着欧洲精神世界并成为封建制度支柱的中世纪宗教思想体系所束缚，人开始自我觉醒，重新认识到自己的尊严与无限发展的潜能。

　　文艺复兴时期的人们，把个性自由、理性至上和人的全面发展视为自己的生活理想。这种思潮即所谓的"人文主义"。人文主义者强调以"人"为本，反对中世纪神学以"神"为本。这可以说是对古典文化中所表现的"以人为一切中心"的精神的继承。这种思想在艺术领域表现为对人生与自然的肯定、世俗化的倾向、自然主义的倾向以及对科学方法的强调。

　　文艺复兴艺术家坚持"艺术模仿自然"这一传统的自然主义观念。在他们看来，艺术作品必须真实地再现自然，正如达·芬奇所言，画家的作品应该像镜子似地反映客观事物。这种自然主义的追求，导致了艺术家对人自身更加重视。在他们看来，正如古典文化对人的看法那样，人是"万物的尺度"，是宇宙中最富于智慧、最伟大的创造物。鉴于此，艺术家所塑造的人物形象，必须是作为个体的人，是以骨骼和肌肉表现出来的人的形象，必须尽可能地自然、真实和准确，而不能像中世纪艺术中象征性和抽象性表现的人物形象那样僵硬、超然和虚假。

　　文艺复兴时期也是西方艺术理论的繁荣期。在文艺复兴空前繁荣的人文环境、巨大科学成就和艺术成就的背景下，众多人文主义学者承继古希腊罗马的学术传统，将目光投向艺术理论领域。艺术家们也关心理论，与之前的同行大相径庭。

文艺复兴时期的艺术家大多多才多艺，博闻强识，有着科学的绘画态度，这些使其对学术问题产生了浓厚的兴趣。他们不仅通过绘画实践来探索艺术经验，也从理论上深究艺术规律。艺术家同时也是学者，使得文艺复兴时期的艺术实践与理论相结合。出现在该时期的艺术理论，既有对艺术经验的总结，也有对美学理论的关注，与科学研究互为因果。

文艺复兴时期的艺术家认识到艺术既然模仿自然，就必须以自然科学为基础。这主要有两层含义：一是对自然要有精确的、科学的认识，二是必须掌握一套科学的再现自然的技巧和方法。因此，艺术家在对自然事物进行精细观察的基础上，孜孜不倦地研究艺术表达方面的学问，这突出地表现在对透视学和解剖学的研究热情上。在审美方面，古希腊、罗马趣味的复兴引发了新风格的诞生，这种风格满足了人们对于理性的要求，与中世纪天主教的种种神秘愿望格格不入。

形形色色的艺术思想，无不渗透着艺术大师们的真知灼见。雕塑家洛伦佐·吉贝尔蒂（Lorenzo Ghiberti）的《回忆录》（或称《评论》）不仅谈论古代艺术，而且描写和论述同辈的艺术活动，探讨艺术基本原理，可谓用自己的观点阐述艺术史的肇始之作。通才式的人文主义者莱昂·巴蒂斯塔·阿尔贝蒂（Leon Battista Alberti）把艺术实践与理论思考相结合，撰写出《论绘画》《论建筑》《论雕塑》三部理论著作，奠定了文艺复兴美术理论的基础。几乎尽善尽美的全才莱奥纳多·达·芬奇（Leonardo da Vinci），始终将艺术作为科学来强调，为世人留下了大量珍贵的艺术笔记。而堪称巨匠的米开朗基罗·博纳罗蒂（Michelangelo Buonarroti），则将其新柏拉图主义的艺术观念融入一首首深邃、激昂的十四行诗中。在这个极度渴望荣誉的时代，人们呼唤英雄的出现，于是便有了乔尔乔·瓦萨里（Giorgio Vasari）的《意大利画家、雕塑家、建筑家名人传》和切利尼（Cellini）的《自传》。文艺复兴时代的艺术理论，对于西方后世 300 年的艺术发展产生了深远的影响。

一、洛伦佐·吉贝尔蒂

洛伦佐·吉贝尔蒂（Lorenzo Ghiberti，1378—1455）生于佛罗伦萨，并在那

里度过了一生。他在开始绘画生涯的同时，就在继父贝托鲁奇（Bartoluccio）那里接受金匠训练，但直到 1409 年才成为金匠行会的一员。1402 年他因赢得比赛而被委托制作佛罗伦萨洗礼堂的北大门，这件作品直到 1424 年才完成。在此期间，他还为奥桑米歇尔教堂制作了施洗者圣约翰和圣马太的雕像，为锡耶纳的洗礼池制作了两件青铜浮雕，即《基督的洗礼》（*Baptism of Christ*）和《希律王面前的圣约翰》（*St. John before Herod*），并设计了佛罗伦萨大教堂正面的中央彩色玻璃窗。他还与菲利波·布鲁内莱斯基（Filippo Brunellseco）合作建造了大教堂的穹顶。

1424 年，由于佛罗伦萨突然暴发瘟疫，吉贝尔蒂去了威尼斯。之后他去往帕多瓦，在那里看到了其第三篇评论中所描述的维纳斯雕像。1424 年 1 月 2 日他接受委托制作圣乔凡尼洗礼堂（Battistero di San Giovanni）东大门，但直到 1452 年才完成这件作品。他的青铜铸造作坊成为一个名副其实的学院，其助手有他的儿子、维托利奥（Vittorio）、多纳泰罗（Donatello）、米切尔罗佐（Michelozzo）、保罗·乌切洛（Paolo Uccello）、贝诺佐·戈佐利（Benozzo Gozzoli）和其他一些人。同一时期，他还为佛罗伦萨大教堂的另外五扇窗户设计了草图，并完成了奥桑米歇尔教堂中的圣斯蒂芬像和两个圣物神龛。

临近晚年，吉贝尔蒂写下了他的三篇评论，或被称为《回忆录》。第一篇评论所描述的古代艺术的文献源自维特鲁威和普林尼。第二篇评论介绍了 14 世纪意大利艺术家的生平和作品，并未参考什么官方资料，所述都是吉贝尔蒂自己知道的内容，描写的也都是他生平所见的作品。这些艺术家的生活首次以这样的方式被描写出来。除了钦佩古代艺术作品，吉贝尔蒂也认为 14 世纪意大利的一些艺术家尤其是乔托的艺术作品可以媲美古代大师。第二篇评论还包含吉贝尔蒂的自传，这是第一篇由艺术家本人书写的文学形式的传记。第三篇评论回归对艺术理论的讨论。他所使用的许多文献不仅取自罗马作家，而且还有阿拉伯学者伊本-阿尔-哈塔姆（Ibn-al-Hartarm）和伊本-西纳（Ibn-Sina），后两者的作品成为中世纪科学和解剖学知识的基础。在这篇评论中，吉贝尔蒂尝试了一种光学的科学研究方法，以意大利语写成。这也是第一篇出自艺术家之手的对古代艺术作品的文学描述。受到维特鲁威论述比例章节的影响，吉贝尔蒂为人体构造建立了一个系统，确定了美依赖于比例的准则。

吉贝尔蒂不是如阿尔贝蒂和皮耶罗·德拉·弗朗切斯卡（Piero della Francesca）

这样的学者。然而，他是一位博学的艺术家，这一点表现在他对古典作家的熟稔、对古物的收集，以及呈现了他作为一位多产艺术家的一生的三篇评论上。1455 年吉贝尔蒂在佛罗伦萨去世，被安葬在圣克洛斯（Santa Croce）教堂。

*吉贝尔蒂文选[1]

评论（2）

在康斯坦丁大帝和西尔威斯特教皇（Pope Sylvester）在位时期，基督教信仰获得了胜利。偶像崇拜遭到镇压，其方式为销毁所有高贵古老而又完美的雕像及肖像画，并将其破坏为碎片。与雕塑和绘画一道被毁的还有理论著作、评论、素描以及教授制作如此杰出宏伟的作品的技艺法则。为了废除所有偶像崇拜的古老习俗，国家还颁布法令要求所有寺庙都是白色的。在这个时期，任何人制作任何雕像或肖像画都将受到最严厉的惩罚。雕塑和绘画技艺以及所有为艺术而进行的教学都因而终止。艺术终结，寺庙则保持空白长达约六百年。希腊人柔弱地开启了绘画艺术，极其粗陋地创作作品，而对于那个时代的人们来说，相较于古人的娴熟，他们又是多么的拙劣与粗野。这发生在罗马建立后的第 382 个奥林匹亚运动会时期（约 752）[2]。

绘画艺术复兴于伊特鲁利亚一个靠近佛罗伦萨的小村庄，名叫维斯皮亚诺（Vespignano）。一个极具天赋的男孩出生在那里，他经常对着羊群写生。当画家契马布埃（Cimabue）[3]去博洛尼亚经过此处时，看到这个少年坐在地上的一块厚石板上作画。他非常钦佩少年年纪轻轻就画得如此出色，为之震惊，并且察觉到他的技术源于天性。契马布埃询问其姓名，少年回答道："我叫乔托。我的父亲叫邦多纳，就住在附近的房子里。"契马布埃外表出众，他同乔托一起去到后者的父亲那里，并向这位贫穷的父亲索要乔托。邦多纳将乔托交给契马布埃带走，于是乔托便成为契马布埃的学徒。契马布埃掌握的是希腊绘画方法，并以这种风格在伊特鲁利亚

[1] 节选自 A Documentary History of Art, Vol. I, selected and edited by Ellzabeth Gilmore Holt, pp.151-167，注释为原文所有，带括号的注释为英译者所加，中文由杨振航翻译。

[2] 吉贝尔蒂特殊的计年方法源自普林尼。它很难确定奥运会开始的日期。

[3] 对于吉贝尔蒂来说，契马布埃仅仅是一个名字，他并没有提及契马布埃的作品。

获得了极好的声望。而乔托自己则在绘画艺术上取得了巨大成就。

乔托引入了新的绘画艺术。他抛弃了希腊艺术中的粗糙生硬，成长为伊特鲁利亚最为杰出的画家。他在其他许多地方，尤其是佛罗伦萨创作了很多优秀的作品。他的许多学徒像古希腊人一样才华横溢。乔托看到了艺术中未被其他人实现的东西。他以此带来了自然的艺术与修饰，而未偏离比例之协调。[1] 他精通所有技艺，是那些淹没了大约六百年的方法的创造者和发现者。大自然希望馈赠任何事物之时，总是毫不吝啬的。他在所有艺术方法上都是大师，涉足壁画、油画和镶嵌画创作。

现在让我们谈谈这个时期的雕塑家。他们包括大师尼古拉 (Nichola) 的儿子乔凡尼 (Giovanni)[2]。大师乔凡尼亲手设计了比萨[3]、锡耶纳[4] 以及皮斯托亚 (Pistoia)[5] 的布道坛。佩鲁贾 (Perugia)[6] 的喷泉也同样被视为大师乔凡尼的作品。大师安德里亚·达·比萨 (Andrea da Pisa)[7] 是一位非常杰出的雕塑家。他在比萨的圣母玛利亚教堂[8] 创作了很多作品。在佛罗伦萨的钟楼上，他创作了关于七种善行[9]、七种美德、七种科学和七颗行星[10] 的镶嵌画。大师安德里亚还雕刻了四座人像，每一座都高 112 英寸 (four braccia)[11]。他还雕刻了大量描绘艺术创新者的作品。[12] 据说乔托雕刻下了最初的两个故事——他精通多种技艺。

[1] 这是一段经常被逐字翻译的文字。例如："乔托看到的艺术内容，何以其他人没有注意到？随后，他将自然和优雅带进艺术，丝毫没有越过合理的界线" (Charles Eliot Norton, *Historical Studies of Church-Building in the Middle Ages*, New York, 1880, p.221)；"Giotto voyait dans l'art ce que les autres n'atteignirent jamais；il rendit l'art naturel et en meme temps gracieux,sans sortir des limites du gout" (C.C.Perkins, *Ghiberti et son école*, Pairs,1886,pp.114-115)；"Brachte die natürliche Kunst herbei（l'arte naturale）und mit ihr die Artigkeit（la gentilezza）；trat nicht aus dem Regeln"（W. Hausenstein, *Gitto*, Berlin, 1923, p.103)；"他用它介绍自然的艺术和优雅的气质，却从不背离正确的比例"（Goldwater and Treves ed., *Artists on Art*, p.29)。关于吉贝尔蒂意图的讨论，请参见 J. von Schlosser, *Leben und Meinungen des florentinischen Bildners, Lorenzo Ghiberti*, p.197。

[2] 乔凡尼·皮萨诺（Giovanni Pisano, 1250—1328？）是尼古拉的儿子。

[3] 1310 年（比萨的布道坛现在在总教堂）。

[4] 1265—1268 年（该布道坛仍然在锡耶纳的总教堂，是尼古拉的作品，而不是乔凡尼）。

[5] 1301 年。它在皮斯托亚的圣·安德里亚。

[6] 1278—1280 年。佩鲁贾市的著名喷泉。

[7] Andrea Pisano（1273—1348）。

[8] 这座教堂已经不复存在了。

[9] 它们是七件圣事。

[10] 这些被错误地归于吉贝尔蒂。

[11] 1 braccia 大约等于 28 英寸，约 2.3 英尺。作为一个计量单位，它在意大利的不同城市有不同的变化。

[12] 文字和机械艺术。

大师安德里亚为圣约翰教堂制作了施洗者约翰青铜大门 [1]，其上描绘的是圣约翰的故事，他还制作了圣斯蒂芬（St. Stephen）的一个形象 [2]，被放置在圣雷帕拉塔（St. Reparata）前面朝向钟楼的一侧。这些便是这位大师所做的已被人发现的作品。安德里亚是一位非常伟大的雕塑家，生活在第 410 个奥林匹亚运动会时期。

在德国科隆有一位大师名叫古斯门（Gusmin）[3]，他在雕塑技艺方面拥有过人的天赋和高超的技巧。古斯门供职于安茹公爵，为其创作了大量的纯金物品。除此之外，他还以绝妙和智慧和精湛的技艺，出色地完成了一张黄金桌子。他完美的作品，让他可以媲美古希腊雕塑家。他所做的裸体雕像的头部以及身体的各个部分都好得令人惊讶。除了雕像有些短小以外，他没有任何失误。在此技艺中，古斯门最为著名，最为优秀，也是最为才华横溢的。我曾经看到过许多出自他之手的作品。[4]因其最佳的天赋，他的作品非常精致。他以极大的热情与高超的技艺完成作品，但因公爵官方需求的减少，古斯门曾亲眼看到其作品被销毁。他看到自己的劳动已成徒劳，便跪在地上，举起双手，凝视天空，说道："主宰上天与大地万物的上帝啊，愿我不至于无知而跟随你以外的任何人。请怜悯我吧！"为了爱万物的创造者，他立刻想放弃自己所拥有的一切。他来到一座高山上，走进一个大修道院中，并在那里忏悔过往的生活，最终在教皇马丁时期 [5]去世。某些年轻人和那些希望精通雕塑艺术的人告诉我，古斯门极具绘画和雕塑天赋，以及他是如何描绘其生活之处的。古斯门是一位博学之人，逝世于第 438 届奥林匹亚运动会期间。他也是一位伟大的制图师，并且非常善良。那些希望向他学习的年轻人前去拜访他，他都谦逊地迎接，并给予专业的指导，向他们展示许多比例的规则，并为他们制作许多模型。他是如此完美，在那座修道院中无比谦卑地离世。不论在艺术还是神圣的生

[1] 该大门在 1332 年由一位威尼斯青铜铸工浇铸而成。它是意大利 14 世纪时期一件极棒的作品。

[2] 它位于 1586 年被拆毁的古老房屋正面上。

[3] 人们不知道古斯门是谁。（Dr. Swarzenski 在风格上将古斯门与来自里米尼的一位大师相联系。这位大师的一件石膏十字架受难像现藏于法兰克福的施泰德尔博物馆，而另一件博罗梅奥家族石膏祭坛以前在米兰，现在在伊索拉·贝拉的博罗梅奥宫。参见 G.Swarzenski, "Der Kölner Meister bei Ghiberti", *Vorträge der Bibliothek Warburg*, 1926/27, Berlin, 1930。）

[4] 吉贝尔蒂的意思可能是变化品、复制品、模仿品。

[5] Pope Martin V, 1417—1431。

命中，古斯门都是最优秀的……

啊！我最优秀的读者，不要屈从于对金钱的渴望，而要将自己献给对艺术的研究，这是我从孩提时代就以巨大热忱与忠诚所追求的。为了掌握基本的艺术法则，我尝试调查自然在艺术中运行的方式，为此我或许能够接近她，了解图像如何进入眼睛，视觉的力量如何运转，视觉图像怎样产生，以及雕塑和绘画理论是以何种方式建立的。

在 1400 年我的青年时期，因为佛罗伦萨腐败的氛围、动荡的局面[1]，我和佩扎罗（Pesaro）的马拉泰斯塔（Malatesta）公爵所邀请的一位杰出画家一起离开了这座城市。之后我们细致地为公爵绘制了一间房间的壁画。因为公爵委托给我们的作品，以及同伴不停向我说明我们将要得到的荣耀和好处，所以我将大部分精力转向了绘画。[2] 然而，就在这时，我的朋友们写信告诉我说，圣乔凡尼·巴蒂斯塔（S. Giovanni Battista）教堂的主管们征召技术娴熟的大师，并希望欣赏他们的技艺竞赛。为了参加这次比赛，意大利所有公国众多技艺高超的大师都去往那里。我也向公爵请求准许我和同伴去参加竞赛。他听过原因之后，立刻同意了我的请求。于是我和其他雕塑家一同出现在了教堂委员会（Operai）[3] 面前。我们每人都被赠与四块铜板。作为考验，委员会和教堂主管让每位艺术家为大门创作一个场景。他们选定的故事是以撒的献祭，每位参赛者都必须以此为主题，创作期限为一年，做得最出色的便是胜利者。参加这次比赛的有菲利波·迪·希尔·布鲁内莱斯科（Filippo di Ser Brunellseco）[4]、西蒙·达·克莱尔（Symone da Colle）[5]、尼科洛·达雷科（Nicholò d'Areco）[6]、锡耶纳的雅各布·德拉·科维尔查（Jacopo della Quercia da Siena）、弗朗西斯科·迪·瓦尔达姆伯瑞纳（Francesco

[1] 在这里，作者指的是皇帝党成员阿尔贝蒂家族、美第奇家族、斯托兹家族、里奇家族同奥比奇家族的争斗，以及佛罗伦萨爆发的瘟疫。1387—1428 年期间，阿尔贝蒂家族被驱逐出境。

[2] 吉贝尔蒂开始成为一位画家。他直到 1409 年才被金匠行会承认。

[3] （Operai 是指掌管一座建筑的委员会。这个术语也可用来称呼委员会主席。维持特定公共建筑的任务被分派给不同的行会，在这里是外国羊毛商人行会。行会守护者的教堂通常由行会来维护。）

[4] 中译者注：即前文提到的菲利波·布鲁内莱斯基。

[5] 我们对西蒙·达·克莱尔没有更多的了解。

[6] 尼科洛·达雷科是画家斯皮内里（Spinelli）的兄弟。

di Valdambrino) [1]、尼科洛·拉姆贝尔蒂（Nicholò Lamberti）[2]。我们 6 人参加这次比赛，展现了雕塑技艺。所有评委和竞争对手都认可将胜利的棕榈枝给我。对我来说，获得的荣誉也是被普遍承认且毫无例外的。正如大委员会所承认，以及博学人士所审查的那样，这一切似乎说明了我在那时毫无疑问地超越了其他人。教堂方面希望评委们亲自写下评语。他们都是技艺高超之人，有画家以及金、银和大理石雕塑家。评委一共有 34 位，均来自佛罗伦萨及周边公国。因我的努力而得到的证书，是由领事、教堂委员会和掌管圣乔凡尼·巴蒂斯塔教堂的全部商业行会共同签发的。同时他们还将教堂青铜大门的制作委托给了我。我精心地完成了这项任务。镶嵌浮雕的大门大约花费了 22000 弗罗林，它是我的第一件作品。在这扇大门上一共有 28 块浮雕，其中 20 块描绘的是新约的故事，底部是四部福音书的作者和四位教堂博士，整个浮雕四周围绕着众多人类首脑。我以满腔热爱勤勉地制作这扇大门，以常春藤叶为装饰，并以多种叶子组成的宏伟框架装饰大门侧壁。作品总重 34000 磅，是经过缜密思考，借助最高超的技术制作而成的。在此期间，我还创作了施洗者圣约翰的青铜雕像 [3]，高约 10 英尺，完成于 1414 年。

锡耶纳公社委托我创作放置于洗礼堂中的两幅镶板 [4]，一幅是圣约翰为基督施洗，另一幅是圣约翰被带到希律王面前。此外我亲手创作了圣马太的青铜塑像 [5]，高 10.5 英尺。我还用青铜为多明我会的领袖莱奥纳多·达缇（Leonardo Dati）修建了坟墓。[6] 达缇是一位博学之士，其模样我是写生获得的。他的坟墓有一块浅浮雕，下部刻着墓志铭。安葬在圣方济各教堂的鲁多维克·戴格力·奥比兹（Ludovico degli Obizzi）

[1] 弗朗西斯科·迪·瓦尔达姆伯瑞纳是一位优秀的锡耶纳雕刻家，也是雅各布·德拉·科维尔查的研究伙伴。参见 P. Bacci，*Francesco di Valdambrino*，Siena，1936。

[2] 尼科洛·拉姆贝尔蒂从 1388 年就开始服务于大教堂。

[3] 毛织品行会为东方的圣米切尔教堂订购（1414）。

[4] 1417—1427 年。洗礼堂一开始的工作是由雅各布·德拉·科维尔查完成的，多纳泰罗也为它制作了两幅镶板。

[5] *Arte della Zecca* 为奥桑米歇尔教堂订购。

[6] 1423 年。这座墓碑仍然在圣玛利亚·诺维拉（S.Maria Novella）。

和巴托洛梅奥·瓦洛里（Bartolomeo Valori）的大理石坟墓[1]，也都是出自我之手。同样可以看到的还有圣母玛利亚修道院中的一个青铜匣[2]，圣本尼迪克特兄弟曾在那里生活过，而那个青铜匣则被用来安放普鲁纽斯（Prothiius）、海亚辛斯（Hyacinthus）、涅米西斯（Nemesis）三位殉教者的遗骨。在铜匣的正面，雕刻有两个可爱的天使，他们手持写有殉教者名字的橄榄枝花环。在同一时期，我给一颗类似去皮坚果大小的红玉髓镶上了金边，其上有古代大师精心雕刻的三个人物。[3] 我做了一条双翅微微展开的龙作为卡扣，龙头低垂，脖子弯成拱形，双翅形成把手。正如我们所称呼它的那样，这条龙或大蛇被安置在常春藤叶中。在人物的周围，我精心地刻上了罗马皇帝尼禄的名字，采用的是古代字母。宝石上的三位人物中，一位是老人，坐在垫有狮子皮的石头上，双手被捆在身后的枯树上。在他的脚旁，一个孩子单膝跪地，注视着一个右手拿纸、左手持齐特琴的年轻人。它似乎表明那个孩子在请求年轻人的指导。这三个人物象征着我们生命的三个阶段。它们不是出自裴格德勒斯（Pyrgoteles）之手，就是出自波利克利特斯（Polycletes）之手。它们如我曾经见过的凹雕玉石一样完美。

　　教皇马丁来到佛罗伦萨时，委托我制作一顶黄金法冠和法衣上的一枚镶嵌金扣[4]。在法冠上，我用黄金做了8个半身人像。在扣子上，我雕刻了上帝赐福的场面。教皇尤金来佛罗伦萨生活的时候，他也委托我制作一顶黄金法冠，共用黄金十五磅，宝石五磅半。所用宝石包括红宝石、蓝宝石、绿宝石和珍珠，价值38000弗罗林。在这个法冠上，有六颗榛子大小的珍珠，和许多华丽的装饰及人物。法冠的正面，上帝坐在宝座上，四周围绕着众多小天使。与此类似，法冠的背面是同样的小天使围绕着宝座上的圣母玛利亚。在四个黄金方格内，是四本福音书的作者。

[1] 吉贝尔蒂仅仅设计了草图，并没有真正去雕刻。这两座坟墓在圣·克罗齐。

[2] 它由科西莫·美第奇订购（1427—1428）。放置在佛罗伦萨的纳兹奈勒博物馆（Museo Nazionale）。

[3] 吉贝尔蒂可能是在1428年为科西莫·美第奇制作了这件作品。它被写在了1492年的洛伦佐·美第奇的存货清单上。至于三个人物属于亚历山大时期著名的宝石雕刻家装格德勒斯还是波利克利特斯，至今仍是个谜。该场景描述的是玛息阿接受剥皮的惩罚。这块宝石保存在柏林的弗里德里希皇帝博物馆的一个青铜铸件中。

[4] 1419年，吉贝尔蒂是一位优秀的金匠。切利尼给他高度的赞扬。这些作品在1527年被教皇克莱门特七世发现，后来可能毁于战争。

环绕底部的带状区域内有许多小天使。整个法冠富丽堂皇。羊毛行会领导委托我制作一尊高 10.5 英尺的青铜雕像，他们将其布置在奥桑米歇尔教堂中。这是殉教者圣斯蒂芬的一尊雕像，一如既往，也是我精心制作的。[1] 菲奥尔的圣玛利亚教堂委员会委托我制作安葬圣奇诺比厄斯（St. Zenobius）遗体的铜棺，要求长 98 英寸，浮雕主题是他的生平故事。[2] 在铜棺的正面，我刻画了一位前去朝圣的母亲怎样将孩子托付给圣奇诺比厄斯，在这期间孩子怎样死去，回来的母亲又怎样恳求他将其复活的故事。另一幅描述的是他使被车撞死的人复活的故事。还有一幅讲的是圣安布罗斯（St. Ambrose）派两个仆人到他那里，其中一个死在了阿尔卑斯山，当另一个为死去的感到悲伤难过时，圣奇诺比厄斯告诉他："回去吧，他只是睡着了，你会发现他还活着。"仆人回去之后发现死去的那个仆人真的复活了。在铜棺的背面是手拿榆树叶花环的六个小天使，还有用古代文字写成的记录圣徒荣耀的墓志铭。

我被委托制作另一扇大门，这是圣乔凡尼洗礼堂的第三扇大门。[3] 该委托允许我使用任何我认为能达到最完美、最具装饰性、最富丽堂皇的效果的方法。我在 36 英寸见方的框架中开始创作。作品所表现的这些故事中有大量人物，取材于旧约。我尽可能地贴近自然，所创作的所有景致都有着极好的构图，并有着大量人物形象。有些场景中我放置了约一百人，有些不到一百人，还有些则要多于一百人，我怀着最炽热的感情与最勤勉的努力完成了这件作品。因为眼睛从远处观察各个场景时，遵循的是逐个依次观察的方式，所以我将整扇大门分为十个凹陷的方格。每个方格内的场景采用的是最浅的浮雕，人物看起来就像是在平面上一般。他们如同在真实世界一样，近看很大，远看则很小。我以这些原则完成了整件作品。

大门上一共有十块浮雕。第一个场景是亚当和夏娃的诞生，以及他们是如何违背世间万物的造物主的。在此场景中，我还表现了他们是

[1] 圣斯蒂芬，1427—1428。

[2] 铜棺仍在佛罗伦萨的大教堂（1432—1442）。

[3] 安德里亚·皮萨诺创作的大门被挪到洗礼堂的南边入口，以便给吉贝尔蒂的第二扇门腾出空间。

如何犯下罪过而被逐出天堂的。这块浮雕一共表现了四个故事。在第二块浮雕上，亚当和夏娃诞下该隐和亚伯，他们两个是以小孩的形象出现的。接着展现的是该隐和亚伯如何献上他们的祭品。该隐献出的是最糟糕最低廉的东西，而亚伯献出的则是最好最珍贵的祭品。上帝接受了亚伯的祭品，退回了该隐的全部祭品。我还表现了该隐是如何在嫉妒中杀害亚伯的。在那个场景中亚伯正照看牲畜，该隐正耕种土地。此外还有上帝是如何出现在该隐面前，并向他索取被其杀害的兄弟的。每格浮雕内都有四个故事。第三块浮雕刻画的是诺亚和他的儿子、儿媳、妻子以及所有的飞禽走兽走出方舟，献上他们的祭品。之后是诺亚如何种葡萄树，酿酒，并喝醉。他的儿子含如何嘲笑他，另外两个儿子如何帮他遮住身体。第四块浮雕描绘了三位天使是如何出现在亚伯拉罕面前，他又是如何崇拜其中一个的，还有仆人和驴子是如何被留在山脚，亚伯拉罕又是如何在山顶脱去以撒的衣服，准备把他作为祭品的，那时天使抓住了他握有刀子的手，并向他展示了公羊。第五块浮雕表现的是以撒的两个儿子以扫和雅各布是如何降生的，以扫如何被派去狩猎，雅各布的母亲又是如何让雅各布将兽皮系在脖子上，去请求以撒赐福。以撒摸到他脖子上的兽毛，以为是以扫，便将祝福给了雅各布。第六块浮雕描绘了约瑟夫是如何被他的兄弟们扔进水池，后来又被卖掉，最后辗转被送给了埃及法老的。在埃及的时候，约瑟夫从梦中得到启示，知道埃及将发生一场大饥荒，他提出化解的办法，即全国所有人都必须节衣缩食，以应对将要到来的饥荒。约瑟夫因此获得了法老的极大赞誉。浮雕还描绘了约瑟夫是如何认出雅各布派去寻找稻谷的儿子们的，他说只有将他们的弟弟本杰明带来，才能获得稻谷。雅各布的儿子们带来了本杰明，约瑟夫款待了他们并将一只杯子放在了本杰明的背袋中。浮雕还展现了在回去的途中，杯子是如何被发现的，本杰明被带回到约瑟夫面前，约瑟夫将他的遭遇告诉了兄弟几个。第七块浮雕讲的是约书亚如何在半山腰等候摩西在山上接受十诫，山脚的人们惊异于此时的电闪雷鸣、地动山摇。第八块浮雕展现了约书亚是如何来到杰利科的，他越过约旦河，搭起十二顶帐篷，环绕杰利科吹起号角。到了第七天，城墙最终倒塌，约

书亚占领了杰利科。第九块浮雕描绘了大卫如何杀死哥利亚，上帝的子民打败了菲利斯人。大卫手提哥利亚的头归来时，百姓用音乐和歌声欢迎他，并高呼："扫罗杀敌一千，大卫杀敌一万。"第十幅块浮雕描绘了示巴女王如何率大量随从拜访所罗门，场面恢弘，人物众多。

在第十幅浮雕的四周有 24 个人物，每两个人物之间有一个头像，一共有 24 个头像。这件作品的完成伴随着最伟大的研究与坚持，成为我的创作中最引人注目的一件作品。它是以技术、协调的比例以及理解完成的。在大门侧柱和横梁的外部带饰上，恰到好处地装饰着叶子、小鸟以及其他小动物。大门还有一个青铜横梁，侧柱上饰有精美的浅浮雕，底部的门槛同样如此。

为了不使读者感到厌倦，我会省略掉许多已经创作出的作品。我知道人们在我写的以上内容中无法获得乐趣，但我请求所有读者原谅，并怀有耐心。另外，通过为画家、雕塑家和石匠制作蜡制或黏土制的速写作品，以及为画家做许多事物的设计，我帮助他们的作品取得了最伟大的荣耀。同样，对于那些制作大于真人雕像的人，我授予他们完成完美比例的法则。我曾为菲奥尔的圣玛利亚教堂正中圆窗设计圣母飞天图，侧边上的其他窗子也是我设计的。我在那座教堂中设计了许多玻璃窗。唱诗席的三扇圆形窗户便出自我手。其中一扇描绘的是基督飞向天国，另一扇是他在花园中祈祷，第三扇是他被带进神殿。在我们国家，少有重大作品不是我设计和策划的。特别是佛罗伦萨大教堂的穹顶，菲利波和我拿着同样的薪水，共同为之工作了 18 年。我将写一篇关于建筑的论文并讨论这个穹顶。第二篇评论到此就结束了，下面我们来看第三篇。

评论（3）

……我同样在发散的光线中见过一些以最伟大技艺与谨慎完成的雕塑。在这些雕塑中，有一件是我于第 440 个奥林匹亚运动会期间[1]在罗马看到的赫马弗洛狄忒斯（Hermaphrodite）雕像，是一位 13 岁女

[1] 第 440 个奥林匹亚运动会是 1447 年。七个著名的赫马弗洛狄忒斯雕像中，没有一个与对这个的描述相似。

孩的形象，制作技艺令人敬佩。它被发现于地下约 18 英尺深的下水道内，下水道的顶与雕像一样高。雕像上覆盖的泥土有街道那么厚。这条被清理过的下水道在圣塞尔苏斯（S. Celso）附近，这位雕塑家在那里生活，并将这件雕塑带到了特拉斯泰韦雷（Trastevere）的圣西西里亚（S. Cecelia），他在那里负责建造一位红衣主教的陵墓。他将一些大理石搬离陵墓，以便更为轻松地将雕像运到佛罗伦萨。我无法用言语述说这座雕像的完美、知识、艺术与技术。在铲平的地上有一块亚麻布，雕像被以一种能同时展示男性和女性特征的方式放置在亚麻布上，它的双臂放在地上，双手交叉，一条腿伸直，大脚趾勾住衣服，这拉起的衣服显示出高超的技巧。[1] 雕像除了头部缺失以外，身体其他部分都完好无损。最伟大的精致之处闪现在这座雕像之中，如果不用手去触摸，眼睛是不会察觉到任何东西的。

我在帕多瓦还看到一座由伦巴第·德拉·西塔（Lombardo della Seta）带来的雕像。[2] 它发现于佛罗伦萨，之前被掩埋在布鲁内莱斯基家族房屋的地下。当基督教信仰出现之时，一些谦卑之人看到这座完美的雕像雕工如此精湛，怜悯之心油然而生，便用砖砌起一座墓穴，将其埋藏在里面。墓穴的上面盖有厚厚的石板，所以雕像才没有被毁成碎片。当它在墓穴中被发现的时候，头部和手臂已经损坏，其他部分则可能没有。正是由于埋藏在这样的环境中，它才得以在我们的城市保存这么长时间。这座雕像是众多雕塑作品中的奇迹，以右脚为支撑摆出姿态，大腿上缠绕一块布料，制作得极为完美。它拥有许多眼睛无法捕捉的精致之处，无论是在强光还是弱光之下，只有用手触摸才能感觉到。它被完成得非常谨慎。后来伦巴第·德拉·西塔将这座雕像留给了他的儿子，后者将其运到菲拉拉，作为礼物送给了对绘画和雕塑有浓厚兴趣的菲拉拉侯爵。

另外还有一座雕像，与之前的两座很相似。它被发现于锡耶纳，

[1]（Dr.Ulrich Middeldorf 建议如此解读文本。）

[2] 吉贝尔蒂在 1424 年看到这座雕像。伦巴第·戴拉·西塔是彼特拉克的朋友，1390 年去世。卡匹托尔山（Capitoline）的维纳斯和科斯坦齐（Costanzi）的赫马弗洛狄忒斯都发现于这样的墓穴中。这座雕像与今天著名的雕像没有什么相似之处。

一个盛大的节日曾为其举办。专家们认为这是一件杰作，在雕像的底座上写有作者的名字——利西普斯，他是一位非常杰出的艺术大师。雕像抬起一条腿，腿上停留着一只海豚。[1] 这座雕像我只在安布罗乔·洛伦泽蒂（Ambrogio Lorenzetti）的一幅素描中看到过，洛伦泽蒂是锡耶纳最伟大的画家之一，其素描作品受到一位年长的天主教加尔都西会修士的关注。这位修士如其父亲一样是一名金匠，人们都称他为弗拉·雅各布（Fra Jacopo）。[2] 他是一位制图师，热衷于雕塑艺术。雅各布同意告诉我在挖掘马拉沃提（Malavolti）所在房子地基的时候，是怎样发现这座雕像的，所有专家、熟知雕塑艺术的人、金匠以及画家是怎样跑来观看这座震惊世人的雕像的。每个人都佩服地称赞它，锡耶纳的所有伟大画家此时此刻都认为它呈现出的是最高之完美。人们将其作为一件伟大的杰作自豪地安置在喷泉上。所有人以盛大的节日形式将其高高地放置在喷泉上，十分壮观。但它仅仅被放在上面很短一段时间。随着佛罗伦萨人的战争使城邦陷入严重的困境，锡耶纳的市民精英聚集在议会厅，一位市民站起来谈论这座雕像："夫人们，先生们，想想看，自从我们发现这座雕像，厄运就接连不断。偶像崇拜是被我们的信仰所禁止的。我们必须相信上帝给我们的所有厄运，都是因为我们所犯的错误。再看看后果，自从我们以这座雕像为荣，事情便不断地恶化。我坚信如果我们一直崇拜它，我们将永远摆脱不了灾难。我提议将它推倒，并彻底毁成碎片后埋在佛罗伦萨人的土地上。"所有市民都武断地同意了这项建议，实行了这个计划，因此这座雕像被埋在了我们的土地中。

在我看到过的其他一些令人赞叹的事物中，有一件是精妙绝伦的凹雕玉石。它属于一位叫尼古拉约·尼克利（Nicholaio Nicholi）[3] 的公民。尼克利学识渊博，在我们的时代，他还是古代优秀作品、希腊及拉丁文

[1]（Dr. Ulrich Middeldorf 建议如此解读文本。）

[2] 1416年，吉贝尔蒂见到弗拉·雅科皮诺·德尔·托尔奇奥（Fra Jacopino del Torchio）时，他已经年纪很大了。他有幸在1357年这座雕像毁坏之前看到它。它一定是在1348年之前被发现的，因为安布罗乔·洛伦泽蒂是在1348年去世的。这个故事是真实的，这座雕像仍矗立在盖亚喷泉上。

[3] 尼古拉约·尼克利（1363—1427）是当时最博学的人之一。他所拥有的藏书室后来成为美第奇家族图书馆的核心部分。

碑文和手稿的研究者和收集者。他拥有众多古代作品，其中便有这件玉石雕刻，这是我见过的最完美的作品。玉石整体呈椭圆形，上面刻有一位手拿刀子的年轻人 [1]，他一只脚支撑着，跪在祭坛上，右腿靠着祭坛。支撑在地面的一只脚遵循的是精确的短缩法，对此技艺的掌控使得光看它就是一件十分美妙的事情。年轻人的左手拿着一块布，里面有一个雕像，他似乎正用刀子恐吓它。所有这些熟练的雕塑和绘画技艺，使每个人都感到满意。这件雕刻可以说是一件非凡的作品，具备雕塑应该具有的所有恰当尺寸和比例，得到了所有有能力之人的高度赞扬。在强烈的光线下我们无法很好地欣赏它，因为光滑的石头被雕刻之后，强烈的光线和光滑面上的倒影会使雕刻细节隐藏起来。移除照射雕刻部分的强光是最好的观看方法，这样我们可以看到它完美的一面……

二、莱昂·巴蒂斯塔·阿尔贝蒂

莱昂·巴蒂斯塔·阿尔贝蒂（Leon Battista Alberti，1404—1472），意大利文艺复兴早期最有影响的美术理论家，杰出的人文主义者。他是一位通才式的人物，涉猎领域广泛，涵括拉丁语、哲学、数学、戏剧、诗歌、音乐、绘画、建筑等多个领域。他精通古典名著，其两部著作（一出喜剧和一部关于路逊风格的对话）曾被误认为是新发现的古代作品。在艺术方面，他除了有绘画和雕塑方面的实践，还是一位卓越的建筑家。尤为难得的是，他能够把艺术实践与理论思考相结合，撰写出《论绘画》《论建筑》《论雕塑》三部理论著作，奠定了文艺复兴美术理论的基础。

阿尔贝蒂 1404 年生于热那亚，是富有而显赫的阿尔贝蒂家族的私生子。该家族于 1387 年被奥比奇家族逐出佛罗伦萨，但仍在热那亚和威尼斯从事金融和贸易活动。阿尔贝蒂从小接受良好的家庭教育，少年时在帕多瓦（Padua）受教于著名的人文主义学者加斯帕里诺·巴尔兹扎（Gasparino Barzizza），1421 年进入

[1] 该场景描绘的是迪奥梅德斯（Diomedes）盗窃帕拉丢姆（Palladium）。关于文艺复兴时期宝石的资料，参见 Ernst Kris, *Meister und Meisterwerke der Steinschneidekunst in der italienischen Renaissance*, Vienna, 1929。

博洛尼亚大学研习法学，1428 年取得学位。阿尔贝蒂一生的大部分时间，是在佛罗伦萨和罗马度过的。佛罗伦萨政府 1428 年撤销了对阿尔贝蒂家族的禁令，他得以首次短期访问佛罗伦萨。其父去世后，他失去了经济资助，后进入教廷服务。1432—1464 年，他在罗马任教皇秘书一职，教皇周围浓厚的人文主义思想氛围与其故乡佛罗伦萨相似。1472 年 4 月，阿尔贝蒂逝于罗马。

《论绘画》是西方第一部系统的画学理论专著，初版于 1435 年，为拉丁文本，意大利文本则于 1436 年出版。在意大利文本的献词中，阿尔贝蒂指出此书分为三个部分："第一部分完全是谈论数学，显示这一高贵而优美的艺术如何从自然之根自己生发出来。第二部分把艺术置于艺术家之手，区分其不同的要素并对所有要素加以解释。第三部分说明艺术家应如何达到对绘画艺术的完全掌握和理解。"具体地说，第一部分主要探讨在二维平面再现三维物体的科学方法，即透视，以及空间、明暗等问题。关于透视，布鲁内莱斯基、马萨乔等人曾对此有过杰出贡献，而阿尔贝蒂则最早使用"数学"的方式进行了系统而又充分的理论阐释。第二部分主要探讨"赋形"（disegno）和"叙事"（istoria）。"赋形"后来成为佛罗伦萨艺术理论中的著名概念，包括轮廓、构图和受光，这是绘画的智性基础。而"叙事"，在阿尔贝蒂看来，是绘画艺术的最高形式和终极目标。第三部分主要论述如何成为艺术家，涉及人格美德、文化修养、技巧掌握等。他前所未有地特别强调艺术家的人品和学识，从而把艺术家从普通工匠的行列中拉升出来，促进了艺术家地位的提高。《论绘画》潜在地表达出新的信念：绘画艺术从根本上是智力的产物。

* 阿尔贝蒂文选[1]

《论绘画》

第三部分

还有一些其他的有益因素，可助画家艺臻完善，所以不该被忽略无视，下文将予以简要介绍。在我看来，画家的任务就是在画板或墙面上，用线条和色彩描绘出与实物类似的画面，使得画面在一定距离外的某个

[1] 节选自 Leon Battista Alberti, *On Painting*, translated with introduction and notes by John R. Spencer, Yale University Press, 1966, pp.89-98, 陶金鸿翻译。

定点上，能产生立体的效果，显得栩栩如生。绘画的目的是给画家带来乐趣、赢得尊重、获得声望，而不只是财富。画家唯有心怀此念，方能创作出既能吸引观众视线，又能深入观众内心的作品。前面在探讨构图和明暗问题时，我们已经讲过如何做到这一点。不过我认为，画家应当拥有美德，并具备广博的人文修养，否则他就不能很好地理解上述原理。众所周知，相比勤奋和技艺，美德更能赢得人心。毫无疑问，人心所向能够极大地帮助画家赢得声誉，并收获财富。事实就是这样，有钱人通常更乐于赞助品行高尚的谦谦君子，而放弃那些在技艺上或许更胜一筹但品行不佳者，因为画家的人品比技艺更加为人所重。因此，画家应当品德高尚，宽厚得体，平易近人。贤良的人品将会助其免于贫困，并助其提升艺术技能。

我希望画家尽其所能地通晓所有的自由艺术门类，但首先应当精通几何学。古代有位教导贵族子弟学画的贤德画家潘菲洛斯曾经说过一句名言，画家若不深谙几何学就画不好画，此言深得我心。对于几何学家来说，我们所讲述的完善的绘画艺术知识都非常简单易懂，但对于不懂几何学的人而言，要理解这些原理非常困难。因此，我坚持认为，画家必须学好几何学。

画家应当与诗人和演说家成为朋友。后两者在艺术手法上与画家有很多相通之处，且学识渊博，这有助于激发画家的创造性构思，对画家创作美妙的叙事性绘画大有裨益。奇妙的构思本身就具有迷人的魅力，即使未经画面表现，也能打动人心。卢奇安关于阿佩莱斯《诽谤》的描述，让读者即使不看画，也会对其中的创造性构思赞不绝口。我觉得在此复述《诽谤》的构图，可以启发画家留心在构思过程中应当注意的方面。这幅画上有一个长着硕大耳朵的男子，该男子的两侧各站着一个妇人，她们是"无知"和"猜疑"。画的另一边，一个面容姣好但表情狡诈的女子从远处走来，她是"诽谤"，她的右手举着一支燃烧的火炬，左手揪着一个双手高举的青年的头发。为"诽谤"引路的向导是"憎恨"，这是一个面色苍白、肮脏丑陋、充满邪恶的男子，像是因长期的军中苦役而变得精疲力尽。"诽谤"身边有两个女人，正在为其装扮，她们是"妒忌"和"欺骗"。后面跟着的是"忏悔"，她身穿丧服，充满沮丧。

而"真理",一位腼腆谦恭的少女,则站立其后。仅由文字描述的画面就如此引人入胜,可想而知,阿佩莱斯的原作该是多么美妙动人!

我们会乐于看到美惠三女神——赫西奥德(Hesiod)称之为阿格莱亚(Aglaia)、欧佛洛绪涅(Euphrosyne)、塔利亚(Thalia)——身披洁净飘逸的薄纱,微笑着手拉手。她们象征"慷慨",一个给予,一个接受,一个报答,这是所有慷慨之举都应包括的三个过程。由此我们可知,这样的构思会给画家带来莫大的荣誉。因此,我建议,画家应当与诗人、演说家以及知识渊博的人文学者保持密切联系。他们可能会激发你新的创意,或者至少有助于你构思完美的叙事性绘画,这些都能助你名声大振。连最负盛名的菲迪亚斯都承认,他从诗人荷马的作品中学习到了如何表现宙斯的神圣威严。因此,我们这些渴望知识胜于金钱的画家,会从诗人那里学到越来越多的有益绘画的东西。

但是,常常会有勤奋好学的人因学习方法不佳而徒增辛劳,疲惫不堪却收效甚微。所以我将阐释如何学习这门艺术。毋庸置疑,这门艺术的入门和原则,乃至成为大师的每一步,都应该是师法自然。勤学苦练、坚持不懈、善于思索,方能走向成功。

我希望初涉绘事的年轻人,借鉴学习写作者的方法:他们首先学习字形(古代人称之为元素),然后学习音节,接着连词成句。绘画新手在学画过程中也应当按照这样的体系循序渐进。首先,他们应该学习绘制轮廓线,亦即绘画的"字形",并学会如何用面将它们组织起来。接下来要学习面与面的连接,并将它们丰富而又微妙的细微差异铭记于心。你会发现,有些人的鼻头突起如鹰喙,有些人的鼻头外翻似猴鼻;有些人的双唇丰满下垂,有些人的双唇细薄精致。所以,画家应该仔细地观察每一个细节,面部任何地方的不同都会引起容貌的差异。我们还要留意,正如我们所见,儿童的四肢浑圆细嫩,仿佛旋轮制作出来的瓷器;随着年龄的增长,它们慢慢变得有棱有角、肌肉分明。勤奋细心的画家会从自然中了解这一切,并认真地思考它们是如何形成的。在观察和研究过程中,画家应保持心明眼亮。他会记得落座者的双腿如何优雅下垂;他会关注站立者的全身姿态,并留意每部分的功能和比例。画家

不应仅满足于忠实地再现形体的各个部分，还应将美赋予其中，因为在绘画中，美不仅是令人愉悦的，而且是不可或缺的。古代画家德米特里厄斯一味追求逼真再现，而忽略了优雅美丽，因而未能获得最高荣誉。

所以，有必要从全部美丽的事物中汲取其最美的精华部分，并通过自己的勤奋和思考来理解并表现美。这绝非易事，因为完美不可能集中存在于同一个个体，而是零散且稀罕地分布于许多个体。我们应该非常用心地去发现和研究美。众所周知，对于一个苦学深思世间难事的人来说，解决普通问题是轻而易举的。世上无难事，只怕有心人。

为了不白白浪费自己的时间和精力，画家应该注意不要养成某些愚蠢的习气：不用自己的眼睛和头脑去观察、思考大自然的范本，自以为是，闭门造车，又到处沽名钓誉。这种人学不会好的画法，却会对自己的错误习以为常。即使是最有经验的老手，也只能勉强捕获美感，缺乏经验的人就与美无缘了。

宙克西斯，这位最杰出老练的画家，在为克罗顿（Croton）附近的露西娜（Lucina）神殿创作壁画时，也没有像现今的画家那样对自己的才艺盲目乐观。他认为他所期望的完美不可能在一个人身上全部找到，因为大自然不会将所有优点都赐予同一个人。因此，他在当地选择了五位最漂亮的少女，博采众长，将每位少女身上最美的部分集中到他的描绘对象上。他真是一位睿智的画家。一般情况下，如果画家从大自然中找不到理想的范本，而想依靠自己的技艺，那无论如何也表现不出他想要的那种美，还会染上难以改掉的坏习惯。而那些勇于师法自然的画家，则将练就出经验丰富的手，无论画什么，都显得真实自然。

下面来看看画家应当从自然中寻找什么。一幅叙事性绘画中绘有知名人物，这位名人的面孔首先会吸引观众的目光，哪怕旁边还有画得更好更美的形象。这就是来自自然的图像力量。因此，我们要坚持从自然中选取描绘对象，从自然中找寻最美好的事物。

注意，不要像很多人那样在小画板上学画。我建议你们练习大画，大到与实物差不多。在小画中，大的败笔不易察觉，而大画中，小的瑕疵也能一目了然。

医者伽伦（Galen）写道，他曾见过一枚戒指，上面雕刻着太阳神之子法厄同（Phaethon）和四匹马拉的战车，马的缰绳、胸部、腿部都清晰可见。希望我们的画家把这种荣耀让给雕刻宝石的工匠们，转而追求更大范围的赞誉。对于能驾驭大型形体的画家来说，表现细小物件易如反掌。而习惯于雕琢小珊瑚项链和手镯的人，在大型作品上很容易失手。

有人复制他人作品，借以追求雕塑家卡拉米斯的那种名誉。据文献记载，卡拉米斯曾经雕刻过一对杯子，杯身图案复制了芝诺多若斯（Zenodorus）的作品，几乎与原作一模一样。画家应该明白，任何杰作都是对大自然美妙逼真的再现，与我们前述的投射在纱屏上的影像一样。如果不明白这一点，画家们可能会酿出大错。倘若你仍然坚持要复制他人作品（可能你觉得这比画有生命的东西更容易些），我宁愿你去复制普普通通的雕塑而不是杰出的绘画作品。因为在复制绘画时，你除了机械复制之外将一无所获；而从雕塑那儿，你不仅能够学习如何复制，还能够学习如何理解和表现光线。分析光线时，半眯着眼睛是个管用的方法，睫毛遮住一半视线，光线就会变得暗淡，使得眼前的景物犹如投射在纱屏上的影像。对于画家来说，或许学一点雕塑比单练素描更加有效，如果我没说错的话，雕塑要比绘画更加明确。作为画家，如果不了解物体凹凸起伏的立体感，就很难画出好画。而雕塑的立体感比绘画更易于把握。支持该观点的理由很简单，那就是，几乎每个时代都有平庸的雕塑家，但糟糕甚至荒唐的画家更为常见。

无论练习绘画还是雕塑，你一定要模仿和观察那些优雅卓越的范例。模仿的时候不仅要仔细，而且要迅疾。如果还没有想好画什么、怎么画，那你千万不要急于动笔。在心中修正画面，比在画布上刮掉重画容易多了。当你养成了打好腹稿再动笔的习惯后，你就会画得很快，甚至比传说中速度最快的画家艾斯克里皮阿多拉斯（Aesclepiodoros）还要快。经过长期练习，你的头脑会愈加灵活，工作也愈加高效，深思熟虑会让你在作画时得心应手。某些画家之所以动作迟缓，是因为他对所画的东西尚未形成明确清楚的构思，犹豫不决；他的画笔仿佛盲人的拐杖，一直在黑暗和错误中试探徘徊。因此，如果你尚未经过充分的研究和审

慎的思考，千万不要急于动笔。

历史叙事画是画家最重要的作品，它应该丰富而优雅，因此，我们不仅要会画人，还要会画马、狗等动物，以及所有值得入画的东西。只有这样，方能确保历史叙事画所必须具有的丰富性。没有人能够把所有事物都处理得非常得体，更别说都很完美了。但是，我坚持认为，画家不应该因为自己的疏忽而导致某些东西缺失。而这些东西，作品如果有了，就能获得赞美；如果缺失，就会招致责难。雅典画家尼西亚斯（Nicias）擅长描绘女性形象；赫拉克里德斯（Heraclides）则以擅画船只闻名；谢拉皮翁（Serapion）什么事物都能画得很好，唯独画人不行；而狄奥尼修斯却只擅长画人；画庞贝柱廊的亚历山大（Alexander）最拿手的是动物，尤其是狗；不断坠入情网的奥勒利乌斯（Aurelius）只画女神，还将她们的容貌画成自己恋人的模样；菲迪亚斯在表现神的庄严时注重追求人性美；欧弗拉诺尔（Euphranor）则喜欢描绘王侯气质并在这方面超越了所有人。显然，每个人都有与众不同的特长，这是上苍赐予个体的独特天赋。但我们不应满足于此，心生惰意，而应当努力学习，更上层楼。只有辛勤培育耕耘上天的恩赐，才能更好地提升它们。绝不能因为懒惰而忽略任何能够引领我们走向成功的事情。

着手绘制一幅历史叙事画时，我们首先应当仔细考虑用什么方式、什么构图来营造最美的画面，接着就要绘制画作整体以及每个局部的素描和草图，并征询朋友的意见。在动笔之前，要做到对作品的每一部分都胸有成竹，这样在具体绘制时，就能熟知所有事物的画法和位置。为了更准确地定位，我们还可以使用平行线来划分样稿。这样，当身处公共场合作画时，只需将样稿转绘成画作即可，这就像写文章时从私人笔记援引文稿一样。

在作画过程中，我们不但要有认真的态度，还要保持一定的速度，以免在工作中出现焦躁厌烦和单调乏味的情绪，并且要避免因急于求成而导致粗制滥造。有时，画家有必要暂时放下辛苦的工作，让身心得以放松。有的人同时绘制几件作品，今天画这个，明天画那个，结果一个都画不好，这种做法有害无益。如果你开始绘制一幅作品，请善始善终

地将它完成。曾有人向阿佩莱斯展示自己的画作，并说："我一天就完成了这幅画。"阿佩莱斯回答："如果你用一天时间画出了好多这种也能称为绘画的玩意儿，我也不会感到惊讶。"我见过不少画家和雕塑家，甚至演说家和诗人——如果现在还有演说家和诗人的话——在激情高涨时，全身心地投入创作中。一旦激情消退，他们便将这些刚刚开始的粗糙草稿弃之一旁，转而以新的激情投身于新的工作中。我坚决谴责这种人。如果希望自己的作品被他人接受、受到后人青睐，画家首先应该想清楚自己要做什么，然后努力将它完成。勤奋所获得的赞扬不会比天分所获得的少。但是，也要避免走到另一个极端，即苛求完美而着力打磨每一个细节，如果这样的话，那么作品未及完成便已经变得陈旧无趣了。古代画家普罗托耶尼斯就是因为不知道应该何时收笔而受到批评。他应该被批评，因为这是一种固执古怪的行为，而不是聪明人的做法。我们应该精益求精，也应该明白什么是恰到好处、过犹不及。

因此，努力要得当，要多听取友人的建议。作画过程中，更要欢迎来自四面八方的不同声音。画家的作品旨在打动公众，所以千万不要轻视公众的评价，要尽可能赢得他们的赞同。相传，阿佩莱斯为了听到最真实最直接的评判，曾躲藏在自己画作的后面，以便观众自由自在地畅所欲言。我希望我们的画家也能广泛听取意见，这对画家赢得公众的青睐是大有裨益的。所有人都会把评价他人的工作视为一种荣誉。虽然狭隘的嫉妒和故意的诋毁会损害画家的声誉，但我们无需畏惧，不管怎样，画家应得的名誉是公开的，创作出来的作品会成为其名誉的证明。因此，应听取他人的意见，但首先要仔细思考并主动解决；应接受他人的看法，但只相信最中肯的评判。

这些就是我关于绘画的探讨。如果它们对画家有所助益，我请求他们能将我的样貌画进历史叙事画中，以此作为对我的回报，并证明我是热心绘画艺术的学徒。如果本文辜负了您的期望，请念及我至少有承担这一重任的勇气，而不要责备我。如果我的才智尚不足以完成这一伟大的事业，或许，在挑战这些关键而又艰巨的任务时，我的意志还是值得称赞的。以后，可能会有人对我文本中的错误加以修正，会有人对这门

最伟大最美妙的艺术做出比我更大的贡献。当此人出现时，我请求他积极乐观、轻松坦然地继续这一工作，并发挥他的聪明才智，推动这门高贵的艺术向前发展。

无论如何，有幸成为第一个探讨这门高尚微妙的艺术的人，我感到无上光荣。如果读者对我的阐述心有不满，那么大自然比我更应该受到责备，因为大自然设定了这一普遍规则，那就是，任何研究在起步阶段都会漏洞百出。世上没有什么东西能够在一开始的时候就完美无瑕。

我相信，如果我的后继者比我更加勤奋、更有才华，他定会让绘画这一艺术臻于完善。

就此搁笔。赞美神。1436 年 7 月 17 日。

三、皮耶罗·德拉·弗朗切斯卡

皮耶罗·德拉·弗朗切斯卡（Piero della Francesca，1416？—1492），文艺复兴早期画家，出生在意大利翁布里亚一个名叫圣塞波尔克罗的小镇，父亲本笃·德·弗朗切斯奇（Benedetto de'Franceschi）是一位纯熟的皮革工人和鞋匠，母亲罗玛娜·迪·佩里诺·达·蒙特奇（Romana di Perino da Monterchi）是一位贵妇人。种种迹象显示，弗朗切斯卡从小家境优渥，有条件接受良好的教育。他真正地开始接受正规教育可能是在 1435 年前后。早年很可能跟随锡耶纳画派画家多梅尼科·韦内齐亚诺（Domenico Veneziano）学习。1439 年，他作为韦内齐亚诺工作室的助手第一次在佛罗伦萨的文献中被提及。他继承了韦内齐亚诺作品中的鲜艳色调。此后，弗朗切斯卡用尼德兰油画的经验丰富了自己的色调技艺。在佛罗伦萨，他接触了文艺复兴最先进的艺术成果和艺术理论。他很可能研究了多纳泰罗和卢卡·德拉·罗比亚（Luca della Robbia）的雕塑艺术、菲利波·布鲁内列斯基的建筑艺术，还有马萨乔（Masaccio）和弗拉·安吉利科（Fra Angelico）的绘画艺术。此外，阿尔贝蒂关于绘画的论著所倡导的人文理念与科学方法直接影响了弗朗切斯卡。弗朗切斯卡在自己的绘画作品中广泛地运用了阿尔贝蒂的建筑风格。正是在接触佛罗伦萨早期的文艺复兴艺术后，弗朗切斯卡奠定了个人风格。

1442 年，画家弗朗切斯卡当选为镇议员，从佛罗伦萨回到了自己的家乡圣塞波尔克罗。三年后，也就是 1445 年，弗朗切斯卡从家乡的一个慈善团体（Compagnia della Misericordia）手里接到了他的第一份正式合同，他被委托制作一幅多翼祭坛画《米塞里科迪亚的圣母》（*Madonna della Misericordia*）。可能是因为对此类题材兴致不高，弗朗切斯卡直到 1462 年才完成这幅祭坛画。在此期间，弗朗切斯卡对几何学的兴趣渐涨。在接下来的人生中，弗朗切斯卡往返于家乡和其他城市工作，例如费拉拉、里米尼、阿雷佐、罗马等。他在费拉拉城受到北部意大利艺术的影响。1451 年，在另一个意大利北方城市里米尼开始创作一幅大型的湿壁画。此后，弗朗切斯卡来到罗马为尼古拉斯五世工作。他很可能于 1459 年开始为阿雷佐城的一座老哥特式教堂——圣弗朗切斯卡教堂重新绘制湿壁画。这幅宏伟壁画的主题源自当时一个流行的故事《十字架传奇》（*Legend of the Cross*）。弗朗切斯卡善于运用明快的颜色来处理空间关系，明确有力的轮廓使他的作品带有装饰意味。在《十字架传奇》中，画家在庄严的格调、富于节律的构图和清朗的色调中找到了平衡。因此，该作品成为意大利文艺复兴早期绘画中最伟大的作品之一。弗朗切斯卡作为大师的杰出才能也在别的作品中充分显示，例如《基督受洗》（1450—1455）、《鞭打基督》（约 1455—1460）、《复活》（1463）等。在这些作品中，弗朗切斯卡的作品综合了布鲁内列斯基的几何透视学原理、马萨乔的造型方法、安吉利科和韦内齐亚诺对光线和色彩的应用。他以稳重的色调、毫无破绽的构图和具有强烈真实感的描写能力，创作出一系列杰作，在文艺复兴诸多画家中表现得极为突出。他的作品精彩地诠释了艺术、几何和一个高水平的复杂的文化系统，包括神学、哲学以及社会现实。直到今天，他的影响力依然存在。纵观弗朗切斯卡的一生，他的大部分时间在家乡圣塞波尔克罗村度过。无独有偶，他去世的日子就是"新大陆"被哥伦布发现的日子——1492 年 10 月 12 日。

作为一位富有探究精神的艺术家，皮耶罗·德拉·弗朗切斯卡从晚年开始写作。弗朗切斯卡深信只有在那些极其明晰而纯净的几何体结构中，才能发现最美的东西。弗朗切斯卡非常重视透视，把透视看成绘画的基础。为了把握空间和人体的正确的透视关系，计算构图中各个部分的比例关系，他以科学论文的形式来陈述其广泛的数学知识。其关于透视的论著《绘画透视》（*De rospectiva pingendi*）

大约于 1480 年到 1490 年之间完成。此外，弗朗切斯卡还有两部数学理论著作，一部是《论正确的形体》(*De quinque corporibus regularibus*)，约写于 1482 年之后，依据柏拉图和毕达哥拉斯的学术理论探讨了完美的比例问题。其手稿现存于梵蒂冈图书馆。另一部是《论数学》(*Del abaco*)，是一本关于应用数学的小册子。

《绘画透视》用意大利文写成（收藏在帕尔马的皇家图书馆），并附有拉丁文的标题，主要是写给画家看的。《绘画透视》也有拉丁文译本（藏于米兰的安布洛奇亚图书馆 [Ambrosiana Library]），这个版本是在弗朗切斯卡的监督下完成的。用拉丁文将原著加以重复，对那个时代而言，无疑是令人期待的，同时这也是作者的愿望，因为他希望自己的著作能够在专业数学界获得认可。尽管这本论著一直到 19 世纪才得以出版，其最初的手稿也早已失传，但是 16 世纪的艺术理论家和数学家却对它耳熟能详。据说，当莱奥纳多·达·芬奇知道这本论著后，就放弃了写类似文章的想法。数学家弗拉·卢卡·帕西奥利 (Fra Luca Pacioli，弗朗切斯卡的学生，亦是达·芬奇的朋友) 高度评价了这部论著。弗朗切斯卡在《绘画透视》中遵循了阿尔贝蒂和希腊几何学家欧几里得的科学理论，用一种科学的光学和透视法则来处理空间和人体。这一论著不仅仅是画家们的第一个理论指南，而且是一门新学科——画法几何学的开端之作。

* 弗朗切斯卡文选[1]

绘画透视

第一卷：点、线和面

绘画包括三部分，我们把这三个部分称为素描、安排和敷色。我们说的素描，是指对象本身的外形和轮廓。安排是指将对象的外形和轮廓恰如其分地安置其位。敷色，是指将对象所呈现出的色彩表现出来，明暗根据光线而改变。

在这三部分中，我只想谈论安排这一部分，即我们所谓的透视[2]。当谈论这一部分的时候，我将穿插一点素描的内容，因为如果没有素描，透视实际上就无法运用了。现在，让我们先把色彩放到一边，只考

[1] 节选自 *Petrus Pictor Burgensis De Prospectiva Pingendi*, ed. by C. Winterberg, Strassbourg, 1899, 顾顺吉翻译。

[2] 正射影。

虑可以用线条、角度以及比例来证明的部分，随后来谈谈点、线、面和体。这一部分分为五点。第一点是视点，即眼睛；第二点，所见对象的形；第三点，眼睛与对象之间的距离；第四块，连接所见之物最外缘的关键点通向眼睛所形成的视线；第五点，在眼睛和物象之间假设存在的透明平面。这是构成透视图形的媒介。正如前文提过的，眼睛是透视的主体，直接影响透视。我之所以第一个就提到眼睛，是因为一切可见之物都是在不同视角下被眼睛所感知到的。这就是说，当物体与眼睛的距离相等，与较小的物体相比，较大的物体会以较大的角度呈现在眼前；类似的是，当物体大小相同，但与眼睛的距离不同时，与较远的物体相比，距离眼睛较近的物体以较大的角度呈现在眼前。我们可以依据这些定理来理解物体的透视缩短法则。第二点是关于所见对象的形。我之所以将它列于第二点，是因为不仅我们的智力无法评价一个没有形的物体，而且眼睛也无法感知它。第三点是眼睛与对象之间的距离。因为如果两者之间太过接近而没了距离，那么物体就会紧贴眼睛；如果物体大于眼睛，那么眼睛就无法捕获它完整的图像。第四点是离开所见之物最外缘而通向并终于眼睛的线。眼睛正是靠这些无形的视线得以分辨和捕获到物体的形象。第五点是眼睛和物象之间假设存在的透明平面。在这个平面上，眼睛可以通过视线成比例地描绘对象，并判断物体的尺寸。要是没有这个平面，我们就不知道所见对象的透视缩短了多少，因而也就无法得到它们的图像。除此以外，我们有必要知道如何在一个平面上画出我们想要表现的所有对象的真实外形。

在理解了上述几点之后，我们就可以把"透视"再分三小点来阐述。我们先说点、线、面的透视问题，再看看立体图形和各种立柱的透视。此外，我们还将研究各种风格柱式的柱帽、柱头、柱基等部分在不同位置会产生怎样的透视。

点，是一个零维度对象。正如几何学家所言，它只存在于想象之中。线，几何学家认为它只具有长度而没有宽度，因此它仅在思想中可见。但是我为了以可被眼睛接受的示例来证明透视，有必要给出另外一个定义。因此我说点是在空间中只有位置、没有大小的图形，刚好能使眼睛

看到它。线则是从一个端点开始到另一个端点的延展，并且它的宽度和点具有同样的特质。我把由线围成的长和宽称作面。面可以有各种各样的形状，有三角形、正方形、四角形、五角形、六角形、八角形，而有些面又和各种不同的侧面组合在一起，就像雕塑所展示的那样。

任何尺寸的物体都是以一个角度呈现在眼中的。这是不证自明的，因为在一个点上没有尺寸（维度）可言，因此点的透视仍为点。当直线从一个点通向某物最外缘的两端时，会形成汇聚到该点的两条线，那么这两条线之间必然呈现出某个角度。我在绘画的过程中已经确定了这个点是如此小，以至于任何其他的尺寸都要大于它。可见，不管从多么小的物体外端通过的线，终将形成某个角度，汇聚到眼睛（即我所说的点）。因此可以说，任何尺寸的物体都是成角度地呈给眼睛的。例如，A 是一个点，BC 代表物体本身的大小，我们从物体的最外两端引出两条直线，并使它们汇聚到 A 点上，这便形成了直线 BA 和 CA；然后，我们将 BC 线连起来，这样，这些线就组成了三个角。因为 A 是一个点，因此这个点和两条线将形成一个角度。B 是一个点，C 也是一个点，如果我们从一个点到另一个点引出直线，那么这些不相互平行的线就组成了一个三角形。A 是视线出发的点，并且直线 AB 和 AC 形成了与物体 BC 相对的那个角 A，A 就是我们的眼睛（图 1）。

图 1

在同一角度下看到的基线，即便位置不同，它们对于眼睛来说也是相等的。例如 A 是眼睛，从 A 处引出两条直线 AB 和 AC。在 AC 和 AB 之间随意地画一些基线 BC、EF、GH。我认为它们对于眼睛来说都是相等的。也就是说从角 A（即眼睛）引出的两条直线，将位于这两条直线之间的各条基线包围起来，无论哪一条基线都无法超越两条直线。既然

基线越不出这两条直线，它们不会太长也不会太短，那么眼睛就视它们相等了。我之所以说这些基线对于眼睛来说是相等的，是因为 AC 线直接通过 H 和 F 点，无论是 H 还是 F 都正好在 AC 线上。同样地，AB 线也是直接通过 G 和 E 点，G 和 E 正好在 AB 线上。这样我就得出了结论：在同一角度下看到的基线对于眼睛来说都是相等的，在这个命题里我已经论证过了（图 2）。

图 2

［我们忽略一些程序上的预设定理，引用基本定理，以后的透视学说全部是建立在这个基本定理之上的。]

已知一条直线 BC 上分布着 D、E、F、G 各点，如果我们再画一条与之等距离（即平行）的直线 HJ，并且自 A 点引出直线 AB、AD、AE、AF、AG 和 AC，使它们与直线 HJ 分别相交于 K、L、M、N 点，那么可以得出结论，直线 HJ 被分割得与已知的直线 BC 成比例。证明：因为 BD∶DE=HK∶KL，EF∶FG=LM∶MN，FG∶GC=MN∶NJ，由这些等比条件可以得出，三角形 ABD 与三角形 AHK 相似，三角形 ADE 与三角形 AKL 相似，三角形 AEF 与三角形 ALM 相似。AB∶BC=AH∶HJ。各条大的基线成比例，那么相对应的小的基线也成比例。正如欧几里得的第六书中的第二十一条原理所证明的那样，这两个三角形是成比例的，对于其他三角形，也可以使用这种方法加以证明（图 3）。

图 3

［在下面我们引用第一定理，来谈谈运用透视缩小物体的最简单的方法。］

从已给的眼睛位置在规定的平面上透视缩小预定的平面。已知 A 是眼睛，与直线 DC 相对，并与之垂直于 D 点。直线 DC 被 B 点分割，B 点是规定平面上的一个定点，通过 B 点作垂直于 DC 的直线 FB。FB 代表了规定的平面，BC 则是预定的想要透视缩小的平面。我从 A 点引出一条直线到 C 点，即到预定的平面的端点，使之与垂线 BF 相交于 E 点，那么 BE 就是被透视缩小了的平面，即 BC。这是因为在规定的平面上，BE 与 BC 对于眼睛来说是相等的。为了对此进行证明，我引出 AB 线，从而组成了三角形 ABC，而 BC 和 BE 也就成为与同一个角相对的基线，根据本书中的第二个命题，同一角度下看到的 BC 和 BE 对于眼睛来说都是相等的。此外，由于这是运用透视缩小物体的方法，我们应该好好地理解它，以便能比较容易地理解以后的透视。要知道，我所说的"已给的眼睛位置"（即视点）是指你所处的能够看到预定平面的眼睛的位置；"预定的平面"是指你想要画的平面的大小；而"规定的平面"是指透视平面，即与眼睛存在一定距离，把物象透视缩小画上去的地方。视点的高低、远近，取决于作品的需要，假设预定的平面 BC 有 20 布拉乔奥 [1]，DB 代表规定的平面到眼睛的距离，有 10 布拉乔奥，眼睛 A 点在 D 点之上，使 AD 的距离为 3 布拉乔奥。像前面所说引出直

[1] 古意大利的长度单位，相当于 66 或 68 厘米。

线 AC，使它和垂线 BF 相交于 E。因为 A 是视点，比 BC 高，所以 C 在画面上的位置在 B 点垂直上方的 E 处。这是依据欧几里得的第十原理《关于形式的差别》(*de aspectuumdiversitate*) 证明的。据此推出 BE 有 2 布拉乔奥，即眼高的 2/3。眼高的 2/3 是 2 布拉乔奥，是因为起自 A 点的直线把同样垂直的线成比例地分割了，所以就存在着这种比例关系：$DC : BC = DA : BE$，也就是 $30 : 20 = 3 : BE$，这样算下来 BE 就是 2 布拉乔奥。这样，我就说 BE 是被透视缩小的 BC，这个原理就叫作"透视缩小"（图 4）。

图 4

接下来我必须修正对这门科学不是很在行的人所犯的错误。他们声称当把透视过的平面分割成若干单位长度时，这些经透视了的平面比没有透视的平面大。出现这种错误认识的原因在于，他们没有正确理解眼睛到绘画平面的距离或者错误估计了视角的大小。正因为无知和错误的认识，他们才对透视是一门真正的科学这一说法持有怀疑的态度。为了打消他们的疑虑，我很有必要对眼睛到绘画平面的距离以及视角到底在眼睛里能呈现多大的角度这两个问题进行说明。我将作一个四边形 $BCDE$，它的各边相等，对边平行。在四边形 $BCDE$ 中作一个与其四边平行的四边形 $FGHI$，简而言之，FG 平行于 BC，FH 平行于 BD，GI 平行于 CE，HI 平行于 DE。接着我作对角线 BE 和 DC，BE 经过 F 和 I 点，DC 经过 G 和 H 点，BE 和 DC 相交于点 A，我将 A 视作视觉的中心。接下来我把平面等分成更多部分。我将 BC 分点 1、2、3、4、5、6、7、8、FG 分点 12、13、14、15、16、17，BD 分点 21、22、23、24、25、26、27、28，FH 分点 32、33、34、35、36、37。另外两边也依照前面两种

分割。我连接点 F 和 1，12 和 2，13 和 3，14 和 4，15 和 5，16 和 6，17 和 7，G 和 8。这是一边。另一边，我连接点 21 和 F，22 和 32，23 和 33，24 和 34，25 和 35，26 和 36，27 和 37，28 和 H。所有这些组成了正方形的平行边，呈现在 A 点（即我所说的视觉中心），并且被对角线 BE 和 DC 分为四个相等的部分。因为眼球是圆的，它的四分之一露在外面，所以这四部分的每一个部分都可以看成眼睛，那么 A 点就可以看成四个相同的眼睛。四个眼睛分别对应的是：FG、GI、HI 和 FH。如果有四个人对应站在 FG、GI、HI 和 FH 这几个位置，面朝 A 点站立，那么他们的目光便会汇聚到我说的 A 点。眼睛是圆的，视力经晶状体中心交叉的两条神经而产生。视线自此出发，视野所及的范围将是四分之一的圆。既然视线汇聚到中心并形成一个直角，直线从直角出发并终于 F 和 G 点，那么直线 FG 就可以视为眼睛所能看到的最大范围。假若对角线可以延展至指定的平面之外，那么是不是能推理出另外的眼睛看到的范围就小于四分之一圆的大小呢？这显然不可能，因为一个正方形的对角线将之分割为四个完全相等的部分。由此可以断定，FG 是眼睛可以看到的最大平面。由此可见，如果扩展视平面，那么经透视的物体看起来要比没有透视的大，其原因在于部分物象进入了别的眼睛的视野。证明：分别将 B、1、2、3、4、5、6、7、8、C 点与 A 点相连。那么 BA 线就会作为对角线经过 FG 线上的 F 点。现在，将 BC 线延长一点，延长的长度为 1 点和 B 点之间的长度，我们将延长的部分称为 BK，从 21 点引出 F21 的长度至 L 点，我们将延长的部分称为 21L，然后连接 KL，这样就有了正方形 BKL21。这时候，连接 KA，我们会发现 KA 线与 21F 线相交，相交点可称为 M。KL 经过透视缩小后，看起来比 21L 要大出 21M 那么多。由于 KL 与 LM 是相等的，而 LM 肯定大于 L21，所以 KL 就大于 L21。如我所述，透视缩短了的平面比没有透视缩短的平面大，这种说法是不成立的。因为眼睛对应 FG 所处的位置，是无法看见 K 所在的位置的，这个位置只能由对应 FH 的眼睛所见。我们无法理解，为什么眼睛从一个难以判断对象是人还是别的东西的距离看到的 FG 是一条线而不是一个点。……所以，眼睛更易于捕捉它对面的物体，我们很有必要通过一个比直角小一点的角度进行绘画；我认为这

个角度大概是直角的三分之二。三个这样大小的角度便组成了一个等边三角形，它的每一个角都一样大。我们可以代入真实的数据，这样更容易理解这个命题。我假设你的作品有 7 布拉齐奥那么宽，你应该站在离它 6 布拉齐奥远，如果看的对象更宽，你应该按照比例站得更远。但是当你的作品短于 7 布拉齐奥，你就可以站在 6 或 7 布拉齐奥远的距离看物体，但是你不能站得更近了，因为只有站在这个位置你才能够看到对象的全部而无需变化角度；若需要变化角度，就会由于视角的不同而使得画面出现多个地平线。遵循以上的法则，你会发现错误并不是出在透视缩短法上，而是那些不懂透视缩短的画家有着错误的认知，误认为经过透视缩短的物体看起来比没有透视缩短的时候大（图 5）。

图 5

第二卷：立方体，长方形壁柱，圆柱以及多面柱

物体有三个维度，分别是长度、宽度和高度。每个维度限制了物体的表面尺寸，物体的形状亦各不相同，有立方体、不规则四边形、球体等；有一些是正金字塔形，还有许多别的形状的物体，例如在自然中看到的或者各种偶然出现的物体。在第二卷中，我们从各种角度来处理这些物体以及它们的透视问题，这些探究基于第一卷所使用的关于平面透视的法则。

[问题就是] 在一个经过透视变化的四边形平面上画一个透视缩短后的立方体，平面、立方体与眼睛的距离相等。

BCDE 是经透视缩小的平面，在这个平面上要画一个立方体。这个四边形平面将作为立方体的基底，即立方体的一个面。要做到这个很简单，只要通过 *B* 点作垂直并等长于 *BC* 的垂线 *BF*，通过 *C* 作另一条长度相等的垂线 *CG*。然后，分别通过 *D*、*E* 再作垂直于这个平面的直线。接着，从 *F* 点引一条直线到 *A* 点，使这条线与通过 *D* 点的垂线相交于点 *H*。同样地，从 *G* 点引一条直线到 *A* 点，使这条线与通过 *E* 点的垂线相交于点 *I*。连接 *FG* 和 *HI*，这样，立方体 *BCDEFGHI* 就作出来了。因为 *BCFG* 是一个正方形，它的每组线都平行，对角也相等，因此，*HI* 和 *FG*、*DE* 和 *BC* 之间也存在着相同的比例关系；同样地，*AI* 和 *AG*、*AE* 和 *AC* 之间也存在着相同的比例关系。[同样地，*HI* 相对于 *FG* 正如 *DE* 相对于 *BC*。] [根据本书第一卷所述，*CE*、*GI* 是经透视缩小之后的线。] 所以说在这个命题中，要作的按比例透视缩小的立方体就完成了（图 6）。

图 6

第三卷：柱帽、柱头、不同形式的柱基以及放置在不同位置的对象

很多画家对透视缩短法不屑一顾，这是由于他们不懂得根据透视法所标出的线和角的分量，借助这些线和角可以恰如其分地画出物体的各种轮廓和边线。所以，我认为有必要指出这种科学对于绘画而言有多重要。我认为"透视"一词就是指从一定距离看物体，物体将按照距离的

远近成比例地表现在既定的平面上。离开了这种科学，任何物体都不能被正确地缩小。绘画正是在有边界的平面上表现缩小或者放大的对象，就像眼睛从各个角度都能精确地看到对象。所见之物总有一面是距离眼睛最近的，这一面就会在规定的平面比其他距离远的面以更大的视角呈现在眼前。而正由于我们的头脑本身无法估量每个部分的尺寸，即更靠近的一面是多大，较远的一面是多大，所以我确信，透视学是不可或缺的。作为真正的科学，透视学能按照比例区分物体的大小，借助线条缩小或者放大物体的任何尺寸。通过遵循透视原理，许多古代画家都获得了不朽的赞誉，例如萨索斯的阿里斯托梅尼斯、波利克勒斯、阿佩莱斯、宙克西斯等。尽管那些不使用透视法则的画家也被人称赞，但这些赞美之词毕竟来自那些武断地下结论、缺乏艺术才能和知识储备的人。鉴于当今人们渴望艺术繁荣，我才斗胆写出这篇关于绘画中透视法则的文章。正如第一卷中已经说过的，我将它分为三卷来写。在第一卷里，我通过多种方法论证了平面的透视问题；在第二卷里，我论证了置于平面的正方形和多边形物体的透视问题。但在第三卷里，我想谈谈多面体在不同位置上的透视问题。……既然要涉及比较复杂的物体，我就要选择缩小物体的另一种方法，这种方法在我过去的论证中从未使用过。但无论采用哪种方法，其论证结果都是相同的。在此，我之所以改变论证的方法，是出于两种原因：其一，这种方法更容易证明和理解；其二，用第一种方法需要在物体上引出大量的线，这会使人眼花缭乱，而若不用这些线，物体可能无法被精确地缩小，因此，我才选用第二种方法。我要通过这种方法一部分一部分地把这种缩小的关系表示出来。在采用这种方法的时候，正像我在第一卷开头所说的那样，必须明白一个人想要做的是什么，并善于以独特的形式将自己的想法在平面上展现出来。当物体以其真实的形状被画在平面上时，依据艺术理论，线条的力量就仿佛能使对象缩小在画面深处，并且物体仿佛呈现在视线的尽头。因此，必须善于根据一个人的预期目的来画出物体的轮廓，善于将其真实的形状画在画面上。这种方法，我将在下面的论证中加以阐述。

从某个视点和一定距离按比例缩小头部，将它画在画面上。正如

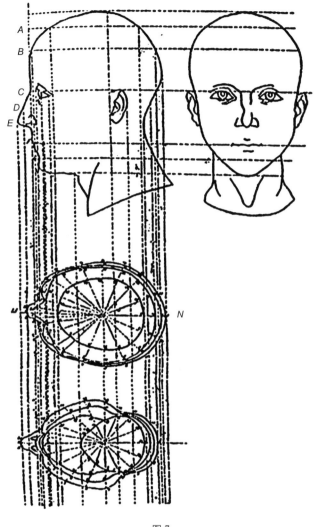

图 7

我在该部分所说，很有必要知道如何按照自己的意愿，画出物体的真实
形状。所以，我们可以先画侧面的头，侧面只需要表现一只眼睛；依照
这个侧面画出正面有两只眼睛的头，这个角度的头与侧面的头具有相同
的尺寸，各部分也相对应。首先，从侧面的头顶引一条直线至正面的头
顶……（图 7）

四、莱奥纳多·达·芬奇

莱奥纳多·达·芬奇（Leonardo da Vinci，1452—1519），生于意大利佛罗伦萨的芬奇镇，年幼时进入了著名画家韦罗基奥的画室，在那里接受了艺术的启蒙训练。达·芬奇在佛罗伦萨求学时期，结识了两位伟大的数学家——贝内德托·阿里特梅蒂科（Benedetto Aritmetico）以及克里斯托弗·哥伦布（Christopher Columbus）的顾问波佐·托斯卡内利（Pozzo Toscanelli），这使得他很早就对生活和艺术创作有了科学和理性的态度。

作为文艺复兴时期绘画风格的创建者之一，达·芬奇除了在绘画上举世闻名以外，也在许多其他领域达到了令人难以置信的高度。他在艺术写作、科学、军事、雕塑、哲学、音乐、医学、生物、地理、建筑等许多领域都取得了非凡成就。可以说，他是一位不折不扣的天才，是历史上少有的思想深邃、学识渊博的巨人。在他看来，艺术与科学联系紧密，是描述物质世界的两种方式。他提出："画家的心应当像一面镜子，能够如实反映出放在它面前的所有东西。"

达·芬奇曾着手创作了许多关于艺术和科学的著作，并配有大量图示，但这些著作在他有生之年都没有发表。尽管如此，他的研究成果依然广为流传，其中既有他当年随身携带的、用一种"无序"的方式草草记录想法的笔记，也有他自己或他的学生从他笔记上抄写下来的手稿。

他计划以及编写的著作主要有：关于解剖学的论文（或许还牵涉胚胎学、生理学以及眼耳功能的研究），关于运动、重量和力度的力学论文，关于水的论文，关于绘画的论文，关于鸟类飞行的论文。此外，几何学、青铜铸造、古代兵器、动物寓言、谜语以及神话传说等都有笔记留传。他的继承人及学生梅尔奇（Melzi）将其散落在手稿中的绘画理论编纂成《画论》一书，成为后人研究文艺复兴艺术的宝贵资料，为绘画理论的发展做出了巨大贡献。

现在，这些笔记主要被收藏在米兰、巴黎、温莎和伦敦的图书馆。对这些笔记的研究揭示了达·芬奇"超前想象"出接下来的几百年里才有的许多科学发现。他预见了日心说、牛顿的万有引力理论、威廉·哈维（William Harvey）的血液循环理论，并设想出飞机、潜艇、坦克和毒气的使用。但是我们应当知道，当他被同时代的人敬仰为一位几乎神话般的人物时，却很少有人对他的知识渊博程度有真正的了解。

* 达·芬奇文选[1]

绘画与科学

哪些知识是机械的，哪些知识是非机械的？人们认为从经验中总结的知识是机械的，来自心中并加以完善的知识是科学的，而由心中产生却运用到体力劳动中的知识是半机械的。但我认为，经验是所有真理的母亲，而那些不来自经验，又未曾被经验检验的知识，也就是从开始到结束都没有经过感官感知的知识，都是毫无意义且漏洞百出的。因为如果我们对途经感官的事物的真实性都有所怀疑，那么我们又会怎样更加怀疑与那些感觉相违背的事情呢？比如那些永远争论不休的问题：上帝、灵魂，以及类似事物的本质。事实的确如此，一个地方如果缺少道理，便会被荒唐占据。

因此，有纷争的地方，就没有真正的科学。因为真理只能以一种方式得出，在它被人知晓之处，争论便会永远沉寂。但是，如果争论再次复燃，那我们的结论肯定还是不确定与困惑的，而非再生之真理。所有真正的科学都是途径我们感官的经验的结果，这样才能封住反对之口。研究者并非从经验中汲取空想，而是常常以精确的基本原理为出发点，按照正确的顺序，一步步向前迈进，直到得出结论。比如可以在数学的元素中看到的那样，它的基础是被称为算数与几何的数与量，所处理的则是以绝对真理处理的不连续量与连续量。在此，没人会去争论 2 乘以 3 是大于 6 还是小于 6，也没人会去争论三角形的三个内角之和是否小于 180°。

所有这些争论早已尘埃落定，后人才能够安逸地享受这些科学成果。这是带有欺骗性的纯粹的思辨学所无法企及的。如果你说这些基于观察的真理科学，因为依靠手工劳动而得出结论，进而将其归入机械类，那么我可以说，所有经由作者双手的技艺都应该归入机械类，因为它们也是一种素描，是绘画的一个分支。

[1] 节选自 Robert Goldwater & Marco Treves, *Artists on Art: From the 14th to the 20th Century*, John Murray, 1976; 以及 *A Documentary History of Art*, selected and edited by Elizabeth Gilmore Holt, 陈安安翻译。

天文学和其他科学也需要手工操作，尽管同绘画一样，先从思考者的心里开始，但是若不经过手工操作最终无法完成。科学、正确的绘画原则首先要确定什么是有影物体，什么是原生阴影，什么是派生阴影，什么是光。换言之，即什么是黑暗、光亮、彩色、体积、形态、位置、距离、运动、静止……只需要运用头脑，无需动手就可以理解。这些构成了思考者心中的绘画科学，并由此产生创作，创作活动远比构思或科学更为高贵。

与绘画相比，雕塑对知识的要求更低

我对雕塑的练习不亚于绘画，在这二者上的造诣可以说是不分伯仲，我能够公正地评判这二者之间究竟哪个需要更多的技巧，哪个难度更大，哪个又更完善。

首先，雕塑离不开某种特定的光——从雕塑上方照射下来的光线，图画本身在任何地方都表现了光和影。因此，光和影对雕塑至关重要。就该方面而言，浮雕的光和影是产生于自然，雕塑家正是通过这样的特性为雕塑增添光和影的，但绘画中的光与影则需要画家按照自然中光和影的位置与规律以艺术的形式创造出来。雕塑家无法通过对象的多种自然色来使其作品多样，而绘画在这些方面则没有缺陷。雕塑家使用透视的时候总是无法使其真实地呈现，但画家的透视却可以超出画面，绵延至数百里之外。雕塑家的作品没有空气透视，他们既无法表现透明或发光物体，也无法表现反射角或像镜子那样表面很亮的物体，更别提雾霭、阴天了。除此之外还有许多其他数不清的事物，为了避免乏味，此处就不再列举了。

雕塑的优势在于它可以更好地抵御时间。但是，如果用颜料在白色搪瓷包裹的厚铜器上作画，再送到火中煅烧，那么它会比雕塑更加持久。雕塑家可能会说，如果在雕塑过程中出现错误，会难以补救。这仅仅是一个无力的辩驳，以证明一件作品更高贵是因为错误之处不能补救。

绘画与诗歌

绘画是看到而听不到的诗，诗歌则是听到而看不到的画。你可以称这两种艺术为诗或画，它们相互交换感觉，以此渗透进思想之中。被画下的任何事物都必须通过眼睛，那是较为高贵的感官，而被诗歌歌颂的事物则必须通过不那么高贵的感官，即耳朵来理解。因此，让天生耳聋的人来评判绘画，让天生眼盲的人来评判诗歌吧。如果绘画中人物的动作在每一个方面都表现得与其想法一样，那么观者尽管是天生耳聋也一定会理解画家意图表现的意义，但天生眼瞎的听众将永远不会理解诗人所描绘的事物，其中反映出了诗歌的幽默，包含着姿态暗示、故事结构这样的重要部分，还有对令人愉悦的美丽风景的描述，如透过清澈的水流可以看见小溪中绿色的河床，波浪翻滚着穿过草甸与卵石，混合着树叶与欢快的鱼儿，类似的精妙细节或许如同作用在一块石头上一般作用在天生眼瞎的人身上，他们一生从未看过创造世界之美的事物，即光、影、色彩、人体、形象、位置、距离的远与近、运动和停止，而这是自然的十种装饰。那些遗失了没有那么高贵的感官的聋人，尽管或许因此无法说话，因为他从未听过任何人说话而无法学习任何的语言，但他能比那些可以说和听的人更好地理解人体的所有动作，并且会因此能够理解画家的作品，进而识别出其中形象的动作。

绘画与音乐的比较

画家测量物体离眼睛的距离就好比音乐家测量耳朵听到的音程。虽然物体离眼睛越远，物体之间的距离看起来越近，但是，我会将它们彼此之间的间距设置为 20 个臂长，以建立我的法则。这与音乐家给声音命名一样，尽管这些声音混合在一起，但是音乐家还是会根据声音之间的距离创建出不同的音程，并分别命名为第一音、第二音、第三音、第四音、第五音等，直到每个不同音高的声音都有了恰当的名称。

噢，音乐家，如果你说绘画因为需要用到手，因而是一种机械的艺术，那么你也不得不承认，音乐需要依靠嘴来完成，而嘴也是一种人体器官。此时的嘴不是为了品尝味道，就像绘画时手也不是为了触碰一样。

文字的影响力远不及事实表现。但是，作为科学领域的作者，你们和画家又有什么区别呢？难道你们不是将心中所想用手记录下来的么？

如果你说音乐由比例构成，那我想说绘画也是如此，接下来我会向你证明这一点。

轻视绘画的人，又怎么会热爱自然和哲学呢

绘画是自然中全部可见事物的独一无二的模仿者，如果你轻视绘画，势必也会轻视一种精妙的发明，它用富有哲理的精妙理论研究被光影包围的各种形式，如天空、大地、植物、动物、花草等等。绘画的确是一门科学，是自然的合法产物，因为绘画源于自然。更确切地说，绘画应算作自然的孙儿。因为一切可见的事物均由自然而来，而绘画又源于一切可见的事物。所以，将绘画比作自然的孙儿与上帝的亲人，这种说法并不为过。

画家用双手与头脑创造世界

如果画家想看到迷人的美人，他可以创造出她们。如果他想看到怪物，无论是恐怖的、滑稽可笑的还是可怜的，他可以创造出来。如果他想创建城镇或沙漠，便可以创建城镇或沙漠。想在烈日炎炎的夏季寻找一抹浓荫，便有葱郁垂荫。想在冷冽寒冬寻找一处温暖之所，便有温暖港湾。想要山谷，便有山谷。想要在高山之巅俯视辽阔大地，或眺望远处的海平面，他都可以用画笔做到。同样地，想要在深谷仰望高山，或者在高山之巅俯瞰深谷或海滨，又有什么难得住画家的呢？事实上，宇宙中的任何事物，无论是本质的、实在的还是想象中的万事万物，对于画家而言，都可以先在脑海中形成形象，然后诉诸手。画家用杰出的双手将和谐优美的画幅，如自然本身一般展示给世人。

如何学习

先学科学，然后在科学的基础上练习。

作画时，单凭习惯与肉眼的判断，而不运用理性思考的画家就如同

一面镜子，只是模仿摆在面前的物体，却对其一无所知。

青年应当先学透视，然后再学物体的比例。其次是临摹名师的作品，以便养成良好的绘画习惯。之后应当学习写生，以便自我检验所学到的理论知识。要时常学习不同大师的绘画作品，并学以致用。

关于模仿

我经常告诫画家切勿模仿其他画家的风格，因为模仿他人只会使自己的作品降级，从而沦为自然的徒孙，而非儿子。自然为我们提供了丰富多彩的事物，因此，自然才是画家的灵感所在，既然如此，又何必去模仿其他那些也是从自然中汲取灵感的画家呢？我的这番话不是说给想要凭借艺术获得财富的人听的，而是说给希望在艺术中赢得名望和荣誉的人。罗马时代之后的画家就是这种情况，他们彼此模仿，导致艺术水准一代不如一代，走向衰落，直到乔托出现。

乔托出生于意大利的佛罗伦萨，一直生活在荒凉的山区，常年与山羊之类的动物为伴。是大自然将他引向了艺术之路——乔托在放羊时，喜欢在岩石上画下群羊的动作，以及村落中他能发现的所有动物。经过这样长年累月的研究，乔托在绘画上的造诣不仅超过了同时代的其他所有画家，也超越了之前几个世纪的所有画家。在乔托之后，画家们又开始模仿既成之画，致使绘画再次衰落，且每况愈下。这种情况持续了几个世纪，直到另一位佛罗伦萨画家托马索（Tommaso）的出现，才得以打破。托马索，人称马萨乔，以其精湛、完美的艺术作品，给那些只知道模仿大师，而忽略了自然的作画者沉痛的一击。

绘画是如何面面俱到，又是如何延伸各表面的

绘画仅延伸至物体表面，而透视针对的是物体大小与颜色上的增减变化，因为一件物体体积变小、颜色变淡的程度是与其离眼睛的距离成比例的。

因此，绘画是一门哲学。因为哲学研究的便是上述论题中提及的运动的增减。这个结论反过来陈述也是成立的——随着距离的拉近，所见

物体的尺寸、重量与颜色都会增加。

事实证明绘画就是一门哲学，因为绘画要研究物体运动的速度，而这正是哲学的研究范畴。

作画要求

首先，画面中的人物应轮廓分明，周围的场景应根据距离的远近，以三维透视法绘制而成。换句话说，人物形态的清晰度以及人物的体积、色彩等应随着距离的增大而变得模糊或变小、减少，从而形成一定的层次感……

其次，人物的动作应恰到好处，而且要有一定的变化，这样才能避免画面中的人物千篇一律，看起来都像是兄弟。

人体的比例

下巴到发际线之间的距离为身高的十分之一。

下巴到头顶之间的距离为身高的八分之一。

下巴到鼻孔、鼻孔到眉毛，以及眉毛到发际线之间的距离相等，占脸部的三分之一。

如果叉开两腿使身高降低十四分之一，同时打开双臂并向上抬起，直到双手的中指与头顶齐平，这时你会发现延展的四肢端点组成了一个圆，而肚脐正是这个圆的圆心。两腿之间的空间恰好形成一个等边三角形。

人在平伸两臂时，两臂之间的距离正好等于身高。

叙事画中群体人物形象的构建

彻底学会透视并将万物的各种组成部分与形态烂熟于心后，便可以在茶余饭后、消遣娱乐时观察周遭人物的动作和姿态，这无疑也是一种乐趣。仔细观察他们交谈、争吵、欢笑、打架时的动作，以及看热闹的人群的动作和姿态，不管他们是劝架，还是站在旁边冷眼旁观。记住一定要在随身携带的小本子上用寥寥几笔记下来。

如何表现愤怒人物

对愤怒人物应表现为：揪住对方的头发，将头扭向地面，用一个膝盖抵住他的肋骨，右拳高高举起。衣冠不整，发型凌乱，眉头紧蹙，牙关紧咬，嘴角弯起，脖子上满是皱纹（因弯腰盯着对方致使脖子显得更粗了）。

优秀的画家描绘的不仅是人物，还有他的思想。

优秀画家的作品应体现出两个关键要素：人物及其思想活动。人物并不难画，关键是人物的思想活动，因为思想活动只能通过肢体的姿态和动作来表示。就这点而言，从哑巴身上能够观察到方法，因为哑巴的身体语言比常人更丰富、更明确。

人物的动作

不管图中的人物是仰视、俯视还是直视，千万不要将人物的头部僵直地摆在双肩上，可以稍微向左或向右转动，这样才能使画像显得更有生气，否则只会给人睡态朦胧的感觉。

漂亮面孔的选择

在我看来，能够使笔下的人物赏心悦目是画家的一大能力，而天生不具备这种优势的画家可以按照以下方式获得。可以留心观察，从众多漂亮的脸蛋中选取五官最棒的。这里所说的"最棒"是指公认的美丽，而非画家自己的判断，因为作画者可能会选出与自己最为相像的面孔，因为通常情况下，大家都喜欢与自己相似的事物。

与他人一起作画好不好

我曾说过，且一再强调，群体作画比单独作画要好得多。首先，如果你水平较差，你会对置身于群体间作画感到羞耻。羞耻感会促使你不断发奋与进步。其次，竞争会激励你前进，使你力求赶上甚至超越那些屡获褒奖之人，而褒奖也是激励你发奋的动力。此外，你可以向比你优秀的人学习作画方法。如果你技高一筹，避免出现他们犯的错误对你也有好处，况且，别人的赞许会促进你提升自己的技能。

激发创造力的方法

在这些规则中，有一种可供我们学习的新方法是我不得不提的，虽然这种方法看似微不足道甚至有些可笑，但在激励我们灵感的创造力方面却非常有效。方法是，当你注视一堵沾有污点或由各种石子组成的墙壁时，如果此时你需要构想出一些场景，你可能会从中发现各种景象，比如高山、河流、岩石、树木、平原、广阔的山谷、变化多样的丘陵。也许你还会看到战争及相关场面，又或者是奇异的面孔和服饰，抑或是其他各种可以组成一幅佳作的事物。墙壁上混淆的表面就像叮当作响的铃声，你能从中听到任何你想到的名字或词语。

怎样才能使虚构的动物看起来更自然

我们知道，想画出与其他动物没有任何相似处的动物是不可能的。因此，如果想让某个想象中的动物看起来更自然——比如龙，我们可以借用獒或猎狗的头、猫的眼睛、豪猪的耳朵、灵缇的鼻子、狮子的眉毛、老公鸡的鬓角以及乌龟的脖颈。

光和影

阴影是由于光的照射受到阻碍而产生的。我认为在透视学中，阴影极为重要，因为如果没有阴影，不透明的固体就会模糊，很难区分清楚轮廓内部和边界，除非背景颜色与所绘物体的色调不同。因此，我在谈到阴影时，第一个主题就是：一切不透明物体的所有表面均由光和影包围着。我在第一卷书中对此进行了研究。除此之外，阴影本身的明暗度也会有所不同，这是由于光线的缺少程度不同而导致的。我称之为"原生阴影"，之所以这样命名是因为它们是物体最根本也是无法分离的阴影。我将在第二卷书中对此进行阐述。

这些原生阴影会导致一些颜色较暗的射线散布在空气中，其特点也会因"原生阴影"的不同而各不相同。因此，我称这些阴影为"派生阴影"，因为它们是其他阴影的产物，这点将在第三卷书中进行阐述。

此外，这些派生阴影被不同物体阻挡后，投影到不同的地方，会形

成多种阴影效果。关于这一点，我会在第四卷中进行阐述。

派生阴影被阻断的地方同时也有光线的照射，通过反射，这些光与影回到原点，与原生阴影汇合。此时，光与影的性质多少有些改变。我将在第五卷书中对此进行阐述。

此外，我将在第六卷中探讨反射光线的各种变化。不同颜色物体的反射光线会改变原生阴影的颜色。

最后，我将会在第七卷书中阐述在反射光的落点和起点之间可能存在的各种距离，以及反射光在不透明物体上形成的不同颜色的阴影。

阴影的颜色

白色并非一种颜色，却可以作为所有颜色的接受者，所以，当把白色物体置于室外时，其阴影都是蓝色的……

碧绿色的阴影总是接近蓝色，其他物体的阴影也是如此。当物体离眼睛的距离越远时其阴影越蓝，越近时蓝色所占比例越少。

色彩理论

物体的颜色受光源物体颜色的影响……

肉眼与所见物体之间的介质会把物体变成介质本身的颜色。例如，蓝天下的蓝色远山，透过红色玻璃所看到的红色物体……

一切不透明的物体，其表面总会呈现出周围物体的颜色。

假设位于白色物体与太阳之间的某个物体遮住了太阳，导致白色物体无法受到照射，如果该白色物体暴露在阳光和大气中的部分为阳光与大气的颜色，那么太阳照不到的阴影部分为大气的颜色。如果该白色物体没有反射水平线上田野的绿色，也未受到地平线光亮的影响，那么它也只会显示出大气的颜色。

色彩透视与空气透视

还有另外一种透视，我称之为空气透视。因为在空气中，我们能够清楚地分辨出看似位于同一条线上的不同建筑之间的距离。比如，当你

描绘墙外那些看似大小一致的建筑物时，如果想要在画作中表现出这些建筑一栋比一栋远，那么，空气应该显得浓厚一些。我们知道，透过均衡的空气看远处的物体，比如山峰，会看起来很蓝，这和太阳在东方时的大气颜色几乎相同，这是由于眼睛与山峰之间充满大量的空气，因此在绘画时，离墙最近的建筑一定要呈现它本来的颜色，较远的建筑则要处理得模糊一些，颜色也应略偏蓝。如果想让建筑显得更远，那颜色应该更蓝。也就是说，距离越远，颜色越蓝。换言之，如果距离增加五倍，颜色就该是之前蓝色的五倍。按照这个原则，对于那些在同一条线上看似大小一样的建筑，我们也能很容易地区分出哪些更远，哪些更大。

需注意，色彩透视与物体尺寸的变化一致。换言之，物体颜色的消退与物体距离的变化所导致的体积缩小相一致。

选择使面部看起来更优美的光线

如果你有一处可以用亚麻棚遮挡阳光的院子，在那里画人像会非常好。或者，选择在阴天给人画肖像，也可以在傍晚时分，让被画人背对着庭院的墙壁。在阴天及夜幕降临的时候，注意观察大街上的男女，便会看到他们面部呈现出柔美。因此，画家应该有处这样的院子：墙壁涂成黑色，较窄的屋顶略高于院墙。院子应为 10 意尺宽、20 意尺长、10 意尺高。当阳光照射时，用亚麻棚遮住院子。或者，选择在接近傍晚、阴天或雾天的时候作画，这时的光线非常完美。

如何赋予面庞在光影中的魅力

观察那些坐在黑暗的房门口的人，你会发现他们脸部的明暗线条十分美丽。观察者所看到的是房屋的阴影在他们的面部所形成的阴影部分，以及日光照在脸上所形成的明亮部分。光与影的增强使面部线条更为生动。这是因为明亮部分几乎看不到阴影，而阴影部分几乎也看不到任何光亮。这种光与影的处理与强化方式极大地增强了面部的美感。

画家应多听取他人意见

我们知道，即使提建议之人不是画家，也了解他人的体态，能够正确判断别人是否驼背，是否一肩高一肩低，是否嘴巴和鼻子略大，以及其他缺陷。

以镜为师

如果想知道自己的作品是否与实物一致，只需要取一面镜子，放在实物面前，然后将自己的画作与镜中映像对比，并仔细考虑这两个图像是否一致。

画家应以镜子（平面镜）为师，因为镜子呈现的图像在许多方面都与绘画类似。我们知道，画在平面上的物体可以看起来像浮雕，镜子同样也能做到；绘画作品只有一个面，镜子也是如此；绘画是平面的，画面中看似立体的突状物无法用手抓住，镜子亦如此。通过轮廓、阴影与光线，镜子可以让物体看起来如同浮雕。如果你使用的光与影的颜色比镜中更强烈，如果你了解如何把它们很好地整合在一起，那么你的画作就会像是从一面大镜子里反射出来的自然风光。

什么样的绘画最值得称赞

将所绘之物表达得最惟妙惟肖的画作是最值得称赞的。

画家的画室生活

为保证身体的健康不影响精力，画家或素描家应保持独居。

给画家的建议

画家应时刻提醒自己，谨防财欲之心超越了对艺术名望的渴求，因为荣誉远比财富重要。

画家必须掌握解剖学

在裸体画中，为了能够找准四肢的位置、正确地表现四肢的活动，

熟练地掌握骨骼、肌肉、肌腱的解剖情况对画家而言是非常必要的。这样做也是为了了解各种不同的运动和神经刺激是由哪些肌腱或肌肉引起的。了然于心后，在作画时便只需加粗、突显这些部分，其他筋肉就不必面面俱到了。那些力图装成大画家的人常会做出这些画蛇添足的事，最终只会导致笔下的裸体像木讷而无生气。与其说是人像，倒不如说是一袋坚果。这样画出来的肌肉和萝卜又有什么区别呢？

关于解剖

你可能觉得看解剖学家的操作比看这些解剖图更有用，在一具尸体中能看到解剖图中的所有细节，你是对的。但你可能竭尽全力，也只能从解剖图中看到少数的几根血管，除此之外学不到其他知识。我为了真正掌握这些知识，已经解剖了十几具尸体，分解各个部位，除去环绕静脉的细小组织。在操作过程中，除了毛细血管中察觉不到的出血外，没有造成其他的出血。由于一具尸体不能长时间保存，所以有必要用多具尸体逐步进行研究，直到我在这方面的知识足够完善。为找出其中的差别，我将以上研究重复做过两次。

可能你对解剖充满热情，但是反感阻止了你的行动。如果没有反感，也可能因为害怕晚上与那些肢解的、剥皮的尸体为伴而退缩。如果这些都没让你退却，你还可能因为缺少素描技巧而无法绘出满意的图。或者，你的技巧已经非常纯熟了，却没有与透视知识相结合。就算透视也做得很好，你还可能不懂几何证明法或是计算肌肉力量的方法。此外，耐心也很重要，没有耐心便无法坚持。至于我是否能够满足以上全部要求，我所著的一百二十卷书便是最好的答案。在研究中，阻碍我的不是贪欲或粗心，而仅仅是时间不足。

哲理格言

哦，上帝，您为我们提供了所有的好东西，只要我们为之付出劳动。

五、米开朗基罗

米开朗基罗·博纳罗蒂（Michelangelo Buonarroti，1475—1564），被"艺术史之父"乔尔乔·瓦萨里奉为文艺复兴盛期的典范，他长寿而又多产的一生充满着传奇色彩。他的创作包括雕塑、绘画、建筑、军事防御设施等领域，而在瓦萨里看来，米开朗基罗在赋形领域无可比肩的成就充分说明了他对雕刻、绘画与建筑三大艺术门类的驾驭能力和多才多艺[1]，这一点具体反映在他数量繁多的素描稿上。实际上，探讨米开朗基罗的艺术观念，除了两位传记作者瓦萨里与阿斯坎尼奥·康迪维（Ascanio Condivi，1525—1547）的记叙之外[2]，其艺术作品所具有的潜在思想也是不可或缺的。

新柏拉图主义的艺术观念对米开朗基罗的艺术创作具有重要影响，这与他幼年时经历的两件事不无关联。1488 年米开朗基罗从语法学校辍学之后来到当时极负盛名的画家多梅尼科·吉兰达约（Domenico Ghirlandaio，1449—1494）工坊中学习，并于次年经同一工坊的学徒弗朗西斯科·格拉纳契（Francesco Granacci，1467—1453）的推荐来到美第奇家族花园，在那里米开朗基罗深得洛伦佐·德·美第奇（Lorenzo de Medici，1449—1492）的赏识，得以于 1490—1492 年间居住在洛伦佐家中，并结识了当时最为杰出的新柏拉图主义者与人文主义者。与此同时，吉罗拉莫·萨沃纳罗拉（Girolamo Savonarola，1452—1498）修士在佛罗伦萨的影响力与日俱增。米开朗基罗正是在这样虔诚的基督教信仰与神秘的新柏拉图主义氛围中度过了青少年时期，而这也奠定了他一生艺术理念的基调。

文艺复兴时期著名的新柏拉图主义者马尔西利奥·费奇诺（Marsilio Ficino，1433—1499）在科西莫·德·美第奇的授权下，翻译了柏拉图著作的希腊文手稿，并对其一一进行注释。费奇诺精心地描绘宇宙，继承了新柏拉图主义和中世纪资料中的宇宙观，将其视为一个博大的等级体系。在这个

[1] 转引自 Carmen C.Bambach, *Michelangelo: Divine Draftsman and Designer*, The Metropolitan Museum of Art, 2017, p.15。

[2] 关于两位传记作者叙述的差别可参见李宏：《瓦萨里与康迪维》，载《新美术》2005 年第 2 期，第 47—51 页。

体系中，每一个存在物都占有自己的位置，各有其不同程度的完美性，而不同等级上的事物多少都会继承最高等级的完美。[1] 就艺术层面而言，艺术作品同样反映了最高等级的理念光辉，而后者正是米开朗基罗直接模仿的对象。怀有这样的目的，米开朗基罗才得以在艺术创作过程中获得前所未有的自由状态。这一点具体反映为不符合文艺复习人物创作规则的蛇形姿态（figura serpentinata），以及众多素描草图和雕塑作品的未完成（non finito）状态，这些都使米开朗基罗的作品从群星闪耀的文艺复兴盛期脱颖而出，同时也使他获得了不朽的声名。

考虑到文艺复兴时期的文化氛围，以及米开朗基罗本人的宗教信仰与赞助人的影响，他有意识地在作品中展现如同理念般的完美是不言而喻的。米开朗基罗试图以凡人之手塑造富有神性光辉的人物形象，在灵感出窍时窥见的理念之完美自然会附着在粗糙的石块上，进而使上帝预先存于自然之中的艺术得以彰显。[2] 这也是为什么米开朗基罗会违背自己辛苦发现的解剖学知识，而将人体结构塑造得如此扭曲的原因；也是为何他的许多作品，如《大卫-阿波罗》（David-Apollo）及《布鲁图斯胸像》（Bust of Brutus）等呈现出未完成状态的原因，因为完成了的作品无法显示出理念的完美[3]。更是因为如此，米开朗基罗完成了一篇篇充满着新柏拉图主义思想的诗篇，并长久地保持着对托马索·德·卡瓦列里（Tommaso de'Cavalieri）柏拉图式的爱恋。本书选取的文献材料主要包括米开朗基罗相关作品的合同、信件及诗篇，希望可以借出呈现出他创作时的整体环境，以及闪现其中的艺术理念。

[1] 保罗·奥斯卡·克利斯特勒：《意大利文艺复兴时期八个哲学家》，姚鹏、陶建平译，广西美术出版社，2017年，第44—45页。

[2] 参见 Robert J. Clements, *Michelangelo and the Doctrine of Imitation*, Vol.23, No.2 (Jun., 1946), p.94. 转引自李涵之：《MIMESIS：贡布里希的模仿观念》，收于范景中、曹意强、刘敖主编：《美术史与观念史 XXI、XXII》，南京师范大学出版社，2018年，第135页。

[3] 在美第奇家族 1530 年 8 月重新占领佛罗伦萨后不久，米开朗基罗开始创作至今仍未被阐明主题的大理石雕塑作品，即所谓的《大卫-阿波罗》，现藏于巴杰罗美术馆（Museo Nazionale del Bargello）。当这位艺术家 1534 年 9 月 23 日离开佛罗伦萨前去永久居住在罗马之时，他将未完成的雕塑作品留在了自己的工作室，而它的主要部分毫无疑问还未完成。当时的文献中关于这件雕塑作品的描述显示了其主题的不明确。未完成的大理石雕塑《布鲁图斯胸像》的创作大约开始于 1545—1548 年，是在一个与《大卫-阿波罗》相似的政治环境中创作的。米开朗基罗意图将这件雕塑作品作为礼物送给他的好友多纳托·詹诺蒂（Donato Giannotti）。关于这两件未完成作品的详细资料可参见 Carmen C.Bambach, *Michelangelo: Divine Draftsman & Designer*, pp.180-189。

* 米开朗基罗文选[1]

《哀悼基督》的合同

1498 年 8 月 7 日。

很明显，对于所有将要读到这篇介绍性文章的人来说，最令人尊敬的圣迪奥尼西奥红衣主教（Cardinal di San Dionisio）已经同意佛罗伦萨的雕塑大师米开朗基罗按照他自己认为合适的费用制作《哀悼基督》。这尊雕像的圣母玛利亚衣褶下垂，怀中抱着死去的基督，两个人物形象如真人般大小，它一共要花费 450 教皇金币（gold ducats in papal gold）[in oro papali]，要求在开工后的一年之内完成。最令人尊敬的红衣主教承诺按照如下方式付款：首先，他承诺在任何时间开工都会先付 150 教皇金币，之后在工程进展期间，每四个月付给米开朗基罗 100 金币。按照这种约定，所有的 450 教皇金币要在十二个月内付清，也就是说作品要在这期间完成。此外，如果在约定日期前完成了作品，尊敬的阁下需要付清余下的款项。

我艾克坡·加洛（Iacopo Gallo）[2] 向尊敬的阁下承诺，米开朗基罗会遵照约定，一年之内完成作品。它将比今天在罗马见到的任何大理石作品都漂亮，而且在我们的时代不会有第二个人能做出比它更好的作品。另外，我保证尊敬的红衣主教将会看到钱花在了之前约定好的地方。为了表示诚意，我艾克坡·加洛亲自草拟了之前协议的年月日。此外大家要明白，先前所有的当事人之间的协议都是由我起草，更确切地说，只有我起草的协议才是有效的，而出自米开朗基罗之手的是无效的。

先前的约定是，尊敬的红衣主教前一段时间先给我艾克坡·加洛，金室中的 100 金币 [ducati d'oro in oro di Camera]，之后在上文商定的日期，我从他那里收到余下的 50 教皇金币。

[1] 节选自 *A Documentary History of Art*, Vol. II, seleted and edited by Elizabeth Gilmore Holt, pp,1-24，注释为原文所有，其中带方括号的夹注由英文编辑添加，杨振航翻译。

[2] 艾克坡·加洛，罗马的一位富有的银行家和古董搜集者，曾经购买过米开朗基罗的《酒神巴库斯》雕像。

大卫像的合同

1501 年 8 月 16 日。

羊毛艺术领事和大教堂的领主监工，对为大教堂选择的雕塑家很满意。他就是尊敬的米开朗基罗大师——洛多维科·博纳罗蒂（Lodovico Buonarroti）的儿子，佛罗伦萨市民中的一员。他最终的作品高 21 英尺，是完美的男性巨人形象，佛罗伦萨的阿戈斯蒂诺（Agostino）[1] 大师曾雕刻过这一形象，但效果非常糟糕，至今仍存放在大教堂的工作间中。

这件作品要保证在接下来的两年内完成，开始时间是 9 月的第一天。关于制作雕像的薪水，要按照协议每个月支付 6 弗罗林金币。建筑 [edificium] 和监工所需要的其他所有东西，都由他们自己的工作室提供，包括工人和脚手架等所有必需品。当约定的工作和大理石男性雕像完工的时候，由领事和监工遵从自己的良心，决定他们是否有资格得到高额的薪酬。

信件

佛罗伦萨的朱利亚诺·达·桑加洛（Guliano da Sangallo）
教皇御用建筑师，罗马

佛罗伦萨，1506 年 5 月 2 日

朱利亚诺[2]，我从你寄给我的信中了解到，教皇对我的离开非常愤怒，他想要在我完成协议任务之后再支付工资。另外，我会回去的，请不要担心。

至于我离开的原因，是圣星期六我听到教皇在典礼上跟一位珠宝商和大师说，不管尺寸大小，他都不想再支付雕像的其他费用了，这使我感到非常诧异。然而在开始之前，我向他要了一些钱，以便能继续我的工作。教皇陛下回复我说我要周一回来，但就像他看到的，我周一、周二、周三、周四都坚持工作，最后在周五早上，我改变了主意，也就是

[1] 即阿戈斯蒂诺·迪·杜乔（Agostino di Duccio）。

[2] 朱利亚诺·达·桑加洛（1445—1516），建筑师、工程师和雕塑家，活动于佛罗伦萨、罗马、那不勒斯和米兰。他是尤利乌斯二世雇佣的众多艺术家之一。这封信讨论的是米开朗基罗为教皇修建陵墓的事情。

说我被开除了。解雇我的人说他知道我是谁，但这是他的命令。因此，周六听到那些话，之后又看到他们付诸实践，我失去了所有的希望。但这不是我离开的全部理由。虽然还有其他原因，但我不希望再将它们写出来，这一个原因就足以让我明白，如果我继续待在罗马，我将死在教皇之前。这就是我突然离开的原因。

现在你为了教皇给我写信，同样你也会将这封信读给他听。请你让教皇陛下明白，我从没有像现在这样渴望继续做这件工作，如果教皇真的希望完成这座陵墓，那么不论在哪里完成工作，他都不要使我感到苦恼，只有遵守五年的协议期限，陵墓才能矗立在他选择的圣彼得教堂。此外，陵墓优美动人，我承诺当它完成的时候，将是一件举世无双的杰作。

如果教皇陛下现在就希望工程继续，请让他将约定的报酬存放在一个佛罗伦萨人那里，他的名字我会告诉你们的。我在卡拉拉（Carrara）已经准备了大量的大理石，我将把它们运送到佛罗伦萨，另外在罗马准备的大理石也同样会送到这里。虽然这会造成我相当大的损失，但如果通过这种方式我能被允许在这里完成作品，那我将忽略这些损失。有时，我会寄送一些完成的零部件，通过这种方式，教皇陛下会像我在罗马工作一样感到满意。而且事实上也确实会这样，因为他在看到最终的作品前，不会有任何的焦虑。为了尊重协议约定的酬劳和工作，我会竭尽所能，按照教皇陛下的指示去做，同时在佛罗伦萨，我将提供教皇所需的任何安全保障。即使是整个佛罗伦萨，为他提供充分的安全保障也是可能的。还有一件事情是我必须提出来的，那就是协议中的工作不可能按照罗马的价格，但可以按照佛罗伦萨的价格完成，因为这里有许多罗马没有的便利资源。此外，我会投入更大的兴趣，做出更好的作品，因为我不会因其他许多事情而分心。亲爱的朱利亚诺，不管怎样，我都祈求你尽快给我一个回复。我没有其他要补充的了。今天是 1506 年 5 月 2 日。

雕塑家

米开朗基罗

布纳洛托·迪·洛多维科·迪·布纳洛塔·西蒙尼（Buonarroto di Lodovico di Buonarrota Simoni），佛罗伦萨

博洛尼亚，1507 年 7 月 6 日

布纳洛托，我们浇铸塑像[1]的时候不是太顺利，不论是无知还是不幸，其中的原因是贝纳迪诺（Bernardino）大师没有充分熔化金属材料。需要很长时间才能解释它是如何发生的。塑像已经浇铸到了腰部，剩余的青铜因没有熔化而在炉中结块，只有将它们碎成小块才能从中取出。现在我已经这样做了，这周我会将它重新建好。下周我会填充好模具，重铸上半部分。我相信在经历过这样糟糕的开头之后，虽然对于作为最伟大劳动的结果充满担忧，花费不菲，但它还是会令人感到满意的。我已经准备好相信贝纳迪诺大师可以不用火就能熔化金属，可见我对他抱有多大的信心。尽管如此，他也并不是一位技术拙劣的大师或者毫无目的地在工作。但他的尝试可能会失败。他的失败和我的一样代价高昂，因为他自己灰头土脸到这样的程度，使得他在博洛尼亚不敢有奢望。

如果你万一遇到巴乔·达尼奥洛（Baccio d'Agnolo）[2]，请将这封信读给他，求他把我推荐给罗马的桑加洛。另外还要把我推荐给乔凡尼·达·瑞卡索里（Giovanni da Ricasoli）和格瑞纳克西奥（Granaccio）[3]。我希望这件事情能在 15 天到 20 天之内完成，如果结果令人满意，到时候我会报答你的。如果没有成功，我或许还会再这样做，但我会及时通知你的。

请告诉我乔凡西蒙尼（Giovansimone）最近怎么样。

7 月 6 日

[附言] 在这封信中，我还会附上给罗马的朱利亚诺·达·桑加洛的一封信。请你尽可能地安全快速地寄给他，如果他在佛罗伦萨，请亲自送到他手中。

[1] 这封信中提及的雕像，是 1508 年 2 月 21 日放在圣彼得罗尼欧（S. Petronio）教堂正面壁龛中的教皇尤利乌斯二世青铜铸像。1511 年本特戈利（Bentigoli）重新执政的时候，该像遭到毁坏。

[2] 巴乔·达尼奥洛·巴格林（Baccio d'Agnolo Baglioni，1462—1543），一位建筑师，他的工作主要是佛罗伦萨的宫殿；作为木雕师，他负责的是圣玛利亚·诺维拉（S. Maria Novella）教堂的座椅和佛罗伦萨韦基奥宫的木雕。

[3] 弗朗西斯科·格瑞纳克西奥（Francesco Granaccio，1419—1543），一位平庸的画家，在吉兰达约的画室和美第奇花园接受过训练。

多梅尼科（Domenico）

卡拉拉，1517 年 5 月 2 日

多梅尼科先生，因为最近给你写信，所以我留不出时间给我打算制作的模型，其中的原因要花很长时间来写。我只粗加工了一小块黏土，但已经达到了我在这里的目的。虽然它是一块扭曲的削片，但我仍打算将它寄给你，无论怎样，都要避免这件事可能看起来像是一个骗局。

我有很多事情要告诉你，所以我求求你在读的时候有一点点耐心，因为它是很重要的问题。那么，我觉得我有能力以这种方式完成圣洛伦佐的壁龛，它将是整个意大利建筑和雕塑的标杆。但是，教皇[1] 和红衣主教必须尽快决定他们是否想让我接受这项任务。如果他们希望由我来做，他们必须和我签订协议，或者给我一份整个工作的合同和对我所关心的所有事情的委托，或者采用他们心中的，而我什么都不知道的任何其他计划。你会明白我这样要求的原因的。

正如我已经告诉过你的，上封信中也提到过，我订购了许多大理石，并且付钱给工人在不同的地方工作。一些我付过钱的地方并没有产出合适的大理石，因为这项工作有很大的误导性，我需要大块的大理石，它必须达到我严格的标准。我已经开始雕凿的一块大理石，最后被证实是有瑕疵的，这是不可能预见的情况，最终的结果是我无法按计划从中雕出两个圆柱，一半的钱被浪费了。这些不幸的结果是，我只能保住这些大理石区区 100 达克特币的价值。因为我不知道怎样记账，所以我要证明在花过这么多钱之后，我有能力最终将众多大理石作品交付给佛罗伦萨。我只希望可以达到大师佩尔·凡蒂尼（Pier Fantini）[2] 的成就，但我仍有许多不足的地方。此外，我是一个上了年纪的人，我不认为为了节省教皇 200 或 300 达克特币而浪费如此多的时间是值得的，你要明白我在罗马工作[3] 很紧迫，我必须决定我要做

[1] 即利奥十世（Leo X）。

[2] 佩尔·凡蒂尼是一位不收取酬劳的医生，还会向需要的人无偿提供药品。

[3] 尤利乌斯二世的陵墓。

什么。

这就是我做出的决定。要知道我无法提供账目，所以我不得不努力工作，并解释为什么毫不犹豫就放弃 400 达克特币。我将雇佣三个或四个最能胜任的人，负责所有大理石，并约定其品质必须和我在采石场看到的一样。这批石头虽然数量不多，但质量极好。为了这些大理石和预付款，我会保证它们在卢卡的安全。我规定已经开采出来的大理石要运往佛罗伦萨，在那里我不仅为教皇工作，同时也是在为我自己工作。如果先前和教皇的协议没有被批准，这对我来说也无关紧要。如果我必须将大理石再次运到罗马，即使可行，我也不会将我工作所需的所有大理石都运往佛罗伦萨。但我必须尽快赶到罗马继续我的工作，因为就像我已经说过的，我不得不这样做。

正立面的预算不允许我按照自己的设想施工，教皇可能不会再提供任何费用。根据我的估算，花费会少于 35000 达克特金币。我保证 6 年之内完成所有工作，在这种情况下，6 个月之内至少要付给我另外 1000 达克特币，作为购买大理石的费用。如果教皇不赞成这样，那么下面两件事情之一将是必要的：要么补偿给我已经为上述工作承担的损失和费用，要么由于种种原因，当我以各种借口离开这里时，我必须归还教皇 1000 达克特币，以便他能任命其他人完成正立面。

考虑到上面提到的价格，我希望教皇和红衣主教尽快准许工程开工，如果我发现它可以少做，相比自己承担费用，我更情愿告诉他们实情。事实上，我想要的工作方式是，它对我的索取多于我对它的要求。

多梅尼科先生，我求求你，请明确告诉我教皇和红衣主教希望做什么。这将是我从你手中接受的比其他任何事情都伟大的恩情。

教皇克莱门特七世，罗马

佛罗伦萨，1524 年

我最敬爱的圣父，由于中间人经常是产生重要误解的根源，所以我

忽略他们的帮助，冒昧地直接在给您的信中，提及圣洛伦佐的陵墓。不幸变成优势或优势变成不幸，不得不说，我真的不知道什么样的方式才最可取。虽然我愚笨和毫无价值，但如果我被允许像开始那样继续下去，我敢肯定，之前约定的大理石作品现在已经矗立在佛罗伦萨，而且是以更低的价格，雕凿出符合要求的效果。它将会像我已经完成的其他作品那样出色。

现在，它已经拖延了这么长时间，我也不知道什么时候能结束。因为我在这个事情上没有决定权，所以如果事情没有按照您希望的方式去做，也不能将责任归咎于我。因此，我也会原谅我自己。更进一步说，如果我为陛下您做任何工作，我祈求在我创作过程中，没有任何人能凌驾于我之上。也许我会自作主张，但请给予我充分的信任。您将看到我要做的作品和我给您的账目。

斯蒂法诺（Stefano）已经完成了圣洛伦佐小教堂上的穹隆顶塔，并发现所有人都很喜欢它。我相信当您看到它的时候，您也会感到满意。现在他们在制作塔顶的圆球，它高约 2.3 英尺。由于种种原因，我计划它由若干个小平面组合而成，而这也是正在做的事情。

陛下的仆人，雕塑家

米开朗基罗

写自佛罗伦萨

乔凡尼·弗朗西斯科·范特奇（Giovan Francesco Fattucci），罗马

佛罗伦萨，1524 年 1 月

乔凡尼·弗朗西斯科先生，你在信中问我如何坚持尊重教皇尤利乌斯的意见。我告诉你，如果我能获得自己估算的赔偿数额，那么我将是债权人，而非债务人。应该是他在位的第二年，他将我送到佛罗伦萨时，我已经着手图绘了佛罗伦萨会议大厅的一半。做这项工作，我可以得到300 达克特币。正如所有佛罗伦萨人知道的那样，我已经画了草图[1]，所

[1]《卡希纳之战》（*Battle of Cascina*）的草图，委托于 1503 年。

以这些钱似乎已经挣到了一半。除此之外，委托我为圣母百花大教堂雕刻的十二使徒，有一个已初步成形[1]，其余的我也为之准备好了最优质的大理石。当教皇尤利乌斯带我离开这里时，我没有因任何作品而得到任何报酬。后来，当我和教皇尤利乌斯在罗马的时候，他委托我建造他的陵墓，这需要1000达克特的大理石，他命人将钱全部付给我，并派我到卡拉拉筹备材料。在那里我停留了8个月，看到了大块的大理石原料，我几乎将它们全部买下，大部分运往圣彼得广场，只将一部分留在雷帕(Ripa)。后来，为了运输大理石，我付光了所有余下的工程款。为了全力投入陵墓的建造，我用自己的床和家具，在圣彼得广场布置了一间住房，从佛罗伦萨召集来的工人有些也住在那里。我用自己的钱给这些为陵墓工作的人提前支付工资。就在这时，教皇尤利乌斯改变了主意，他不希望再继续建造陵墓。我知道这件事情之后，就去向他索要工钱，但是我被赶了出来。这种侮辱让我愤怒地立刻离开了罗马，我房间里的所有东西都归了那帮家伙，购买的大理石也都散置在圣彼得广场。直到利奥当选教皇，我才免受一个又一个的伤害。其中可以证明的一件事是，我的两块大理石在雷帕被阿戈斯蒂诺·基吉(Agostino Chigi)偷走了。它们每块都长126英寸，总共花了我不下50个金币。对于这次偷盗我是可以起诉的，因为我有现场目击证人。从我去卡拉拉的采石场到将大理石运到官殿，已经过去了一年的时间。在此期间，我不但没有拿到任何报酬，反而还要垫付数十枚金币。

后来，当教皇尤利乌斯第一次去博洛尼亚的时候，我被迫带着忏悔之心祈求他的原谅。于是，他委托我创作一尊他自己的青铜塑像，要求坐姿高约16英尺。当他询问费用的时候，我说我相信铸造它会花费1000金币，但这不是我的最终价钱，我不想让预算束缚自己。他回答说："去开始工作吧，像通常情况一样铸造它，直到取得你认为成功的效果。我会付给你足够的让你感到满意的工钱。"简单地说，它不得不浇铸两次。我发现在最后的两年，为了达到好的效果，我自己又花费了4个半

[1] 委托于1503年4月24日，只创作了一个，即圣·马太像，现藏于佛罗伦萨美术学院 (Accademia di Belle Arti, Firenze)。

金币。在创作塑像期间，我没有得到任何其他资金。所有的花费都出自我之前所说的 1000 金币，这笔钱是由博洛尼亚的安东尼奥·达·莱尼亚诺（Antonio da Legnia）分若干部分支付给我的。

将这尊塑像吊起安放在圣彼得罗尼欧教堂正面之后，我回到了罗马。但是教皇尤利乌斯仍旧不希望我继续建造陵墓，而是派我去绘制西斯廷教堂天顶画，工资总共是 3000 金币。之前穹顶弧形部分的第一个设计稿，由众多使徒像组成，其他某些部分按照常规手法装饰。

随着开始着手这件工作，我意识到它是一件多么糟糕的设计。按照我的观点，我告诉教皇单独布置使徒，效果会非常拙劣。他问我为什么，我回答说："因为设计本来就很糟糕。"这样，教皇给了我新的命令，他让我按照自己最好的想法，自由地创作，并说会满足我的要求，于是我继续描绘之后的图像。当穹顶壁画接近完工的时候，教皇返回了博洛尼亚。为此，我带着两个索要工钱的理由，去那里找他，但一切都是徒劳，我浪费了所有的时间，直到他回到罗马。在我返回罗马的路上，我准备了约定好的工程草稿，它们是西斯廷教堂天顶和侧边的壁画草稿，这也就是说，我希望收到任务完成的报酬。我绝没有能力使所有事情达到满意，如果有一天我向贝纳尔多·达·比比恩纳（Bernardo da Bibbiena）和阿塔尔兰特（Attalante）抱怨说，我无法再待在罗马，被迫到别的地方去了，请梅塞尔·贝纳尔多提醒阿塔尔兰特，他应该把报酬付给我了。而且因为他，罗马教廷财政部支付了我 2000 金币，这和我已经拿到的用于购买大理石的 1000 金币加起来，正好等于撤销的修建陵墓的资金。我期盼收到更多对我浪费的时间和工作的补偿。在这笔总款项之外，我给了贝纳尔多 100 金币、阿塔尔兰特 50 金币，因为他们曾经资助我恢复正常生活。

教皇尤利乌斯去世后，在利奥早期，阿格内西斯（Aginensis）[1] 希望扩大陵墓面积，以便使它成为更加庄严的纪念碑，也就是说，它可以根据我之前准备的第一个设计图进行扩建。关于扩建工程，我们签订了

[1] 即红衣主教莱奥纳多·格罗索·德拉·罗维尔（Lionardo Grosso della Rovere），尤利乌斯二世的侄子。

合同。[1]当我说我不希望已经得到的 3000 金币，作为陵墓扩建的资金时，虽然没如我所愿，阿格内西斯仍说我是个骗子。

乔凡尼·弗朗西斯科·范特奇，罗马

佛罗伦萨，1526 年 4 月

乔凡尼·弗朗西斯科，在接下来的一周间，我会完成圣器室[2] 中的众多人像，因为我想离开圣器室去寻找大理石工匠，我希望他们建造另一个与已经建成的不同的陵墓。它仍是正方形的，或者差不多如此。我认为穹顶壁画会在这件工程进行期间完成，虽然我不知道需要多久，但只要有足够的人手，我想它会在两到三个月之内完工。如果陛下[3] 希望工程完工，那么在下周结束的时候，请他派乔凡尼·达·乌迪内大师（Maestro Giovanni da Udine）到我这里来，我会热情欢迎他的。

这周，凹室中的四个圆柱已经被竖起，另一个先前就安置完毕了。那些壁龛没有这么顺利，但不管怎样，我想它能在四个月的时间内全部完成。天顶可以立刻开工，但是建造它的石灰木材仍没有被放在合适的位置。我们要尽最大的努力，使它尽可能合理。

我以自己最快的速度工作，两周之内我会着手另一个军官像[4] 的创作。在这之后唯一需要继续做的工作将是四河神像。石棺和地面上的四河神像，圣器室前端墓穴上的圣母像，都是我自己喜欢做的。它们中的六个已经开工，我确信我能在规定的期限内完成，另外不太重要的一部分也是如此。没有更多需要说的了，请把我推荐给乔凡尼·斯皮纳（Giovanni Spina），并请求他给凡乔凡尼（Figiovanni）写信，祈求他不要带走运货马车夫，并将他们送到帕西亚（Pescia），因为我们会没有石头。除此之外，还请他不要让石匠们不满意，好心地对他们说："这些人似乎对你们没有什么好感，让你们这些天一直工作到晚上，直到天黑后的第二个小时才结束。"

[1] 1516 年 7 月 8 日，陵墓经过九年的建造最终完工。米开朗基罗得到 16500 金币，其中包括之前付过的 3500 金币。

[2] 圣洛伦佐的圣器室，米开朗基罗于 1521 年开始在那里工作。

[3] 美第奇教皇，克莱门特七世。

[4] 这尊军官像是坐姿，安放在圣器室的陵墓上面。

　　一个人的作品需要一百双眼睛看护，即使如此，你的努力也可能被心地善良的人毁坏。坚持住！我将祈求上帝，那些使他不愉快的事情，不会使我不高兴！

贝内代托·瓦尔齐（Benedetto Varchi）

<div align="right">罗马，1549 年</div>

　　贝内代托，很明显我已经收到了您的小册子[1]，它真的打动了我，虽然我在这一问题上很愚昧，但我会尽可能地回答您的提问。虽然浮雕的比例被认为像绘画一样糟糕，但我认为绘画的比例像浮雕一样，应该是很优秀的。我过去常常认为绘画靠雕塑指引方向，两者之间的差异如同太阳和月亮的差异。但现在，您的书中说到结果相同的事物在本质上也相同，这种哲学家式的说法使我改变了看法，我认为绘画和雕塑是同一件事情。除非通过必要的精确判断、相当困难的技巧、严格的限制和困难的工作，使一方比另一方的高贵得到接受。那么这是否是画家应该思考雕塑少于绘画，而没有雕塑家思考绘画少于雕塑的情况？雕刻，我的意思是，作品从大块石头中雕凿出来，这种创作类似于绘画。它们两者，也就是说绘画和雕塑凭借同样的技巧发展，这样已经能足够容易地调和两者的关系，停止争辩了。它们之间的争辩所占时间，比描绘它们自身还多。写到绘画比雕塑高贵的人，对此的了解只和他写过的其他学科一样多，为什么呢？因为我的女仆写得比他还好！更多的事情仍未用语言表达出来，这也许会促进对艺术的青睐，但是，就像我已经说过的，它们会占据太多的时间，而且我年事已高，将不久于人世，留给我的时间已经不多了。由于这个原因，我祈求您原谅我。我向您推荐我自己，我从心底感谢您给予我的巨大荣誉——一个不适合我这个人的荣誉。

<div align="right">米开朗基罗·博纳罗蒂</div>

[1] 瓦尔齐的《迪尤·莱泽欧尼》（*Due Lezzioni*）收录了来自不同艺术家的回信，这些信件是他询问优秀艺术家的观点的回复。参见 Anthony Blunt, *Artistic Theory in Italy 1450-1600*, Oxford University Press, 1985, pp.53-55。

莱奥纳多·迪·博纳罗蒂·迪·西蒙尼（Lionardo di
Buonarroti di Simoni），佛罗伦萨

<div align="right">罗马，1551 年 2 月 28 日</div>

莱奥纳多[1]，从上封信中我了解到，你还没有为结婚做准备。对此我一点也不高兴，因为娶妻是你义不容辞的责任，其中缘由我已经写信告诉你了。想到你现在的情况和最终要到来的事实，我不认为你需要女方嫁妆，其实只要女孩善良、健康、温柔、有教养就行。考虑到和你结婚的女孩有良好的家教和性格，身体健康，血统高贵，即使家庭贫穷，也会是一个好的选择。如果这样做了，你将不用担心女性的轻浮与奢靡，其结果会是增加你在家时的安定感。正如你上封信所说，像你渴望使自己高贵一样，在这些事上没有绝对的真理，因为众所周知，我们起源于古代佛罗伦萨市民。想想我说的一切吧，因为命运并没有如此广泛地眷顾你的容貌和身材，使你配得上佛罗伦萨的第一美人。要当心，不要欺骗自己。

至于救济金，我说过我希望你在佛罗伦萨分发给需要的人。你写信问我希望分发多少，就好像我在发放我的钱一样。上次你在这里时，带给我一块布料，我想我知道你所说的二十到二十五克朗的成本。为了我们的灵魂，我想将这块布料捐赠出去。后来，当可怕的饥荒开始蔓延至罗马时，我改为捐赠面包。如果没有救济，我怀疑是否我们都会被饿死。

我没有什么要补充的了。请以我的名义问候神父，就说我会尽快回复他的问题。

1551 年 2 月的最后一天。

<div align="right">米开朗基罗</div>
<div align="right">罗马</div>

[1] 米开朗基罗的侄子，博纳罗托·博纳罗蒂（Buonarroto Buonarroti）的儿子。

巴特鲁姆·阿曼纳提（Bartolomeo Ammannati）[1]

罗马，1555 年

亲爱的朋友，巴特鲁姆，不可否认布拉曼特（Bramante）是一位技艺高超的建筑师，可以比肩从古至今的任何建筑大师。他起草了圣彼得教堂最初的图纸，方案没有任何疑惑，简洁明了，光线充足，与周围的建筑物区分开来，因此它不会给王宫带来任何妨碍。这被认为是一件优秀的设计，且仍有迹象表明，像桑加洛那样，每一个偏离布拉曼特的设计的人，都会偏离正确的道路。任何公正看待桑加洛的模型的人，都会认为这种说法是正确的。我认为，最初桑加洛展示的外部环形礼拜堂，排除了布拉曼特的设计中的所有光线。不仅如此，他也没有提供任何新的采光方法，仅在上部和下部留有许多昏暗的孔洞，所以任何欺骗行为都很容易发生，例如躲藏流放人员，制作假币，奸淫修女，以及其他违法行为。到了晚上，关闭教堂的时候，需要二十五个人确认没有人躲在里面，如果有，想要找到他们也是相当困难的。此外，它还有其他缺点，若在布拉曼特方案的外面加上这个环形工程，那么就必须拆掉圣保罗小教堂（Pauline Chapel）、领导人办公室，以及其他许多建筑。我不认为西斯廷教堂会得到完整的保留。作为已经完工的外部环形建筑的一部分，他们说这花费了十万克朗是不对的，因为它只需要一万六千克朗。如果将它拆掉，将不再需要之前准备的石头和地基，这个损失也是很小一部分。它建成之后，会价值二十万克朗，寿命达三百年之久。这是我的意见，不带有任何的偏见，因为若我在这件事情中取得胜利，我将遭受巨大的损失。我请你帮个忙，让教皇［保罗四世］知道我的想法，因为我觉得仅仅我自己写信还不够。

米开朗基罗

［附言］如果桑加洛的模型完成了，将会有更糟糕的追随者。让我们

[1] 巴特鲁姆·阿曼纳提（1511—1592），师从班迪内利（Bandinelli）、雅各布·圣索维诺（Jacopo Sansovino）和米开朗基罗。他与乔尔乔·瓦萨里和维尼奥拉（Vignola）一起在威尼斯、帕多瓦和罗马工作，是一名建筑师。他跟随瓦萨里来到佛罗伦萨，为美第奇家族服务。在切利尼、吉曼诺罗纳（Giambologna）和丹迪（Danti）参加的领主广场（Piazza della Signoria）喷泉设计比赛中，他赢得了胜利。作为一名建筑师，他扩建了皮提宫殿（Pitti Palace），建造了圣三位一体桥（那个时期最美丽的建筑之一）。他返回罗马后，被格里戈利十二世（Gregory XII）和西克斯图斯五世（Sixtus V）聘用。

希望在我的时代，完成的作品不会被毁坏，因为那会是一件严重的丑闻。

乔尔乔·瓦萨里

罗马，1557 年 5 月

　　亲爱的朋友，乔尔乔先生，十年前教皇保罗强迫我在罗马的圣彼得教堂着手这项工作，上帝见证了它违背我的愿望。如果作品从那时起，像开始的时候那样继续下去，它现在将远比我希望的超前，而且我也应该能到你那里去。但由于工程进度迟缓，它的构造已经远远落后了。当我到那里的时候，它仅仅开始缓慢地进行最重要的和最困难的部分，因此，如果我现在离开，那将不亚于一件丑闻，人们会认为我因焦虑而错过了为之奋斗十年的荣誉。我之所以在给你的回信中写出这些说明，是因为我从公爵那里也收到一封信，令我惊讶的是，他竟然屈尊用如此亲切的话语给我写信。我真心感谢上帝和阁下。我对写信感到迷茫，因为我思绪全无，发现写作是最困难的，它不是我的专业。我要说的是，我想让你明白，如果我离开上述工作去佛罗伦萨，会发生什么情况。首先，我会满足这里各种各样的强盗，这会使工程结构遭到破坏，也许会导致它永久毁坏。然后，我在这里也有一些责任和一所房子，以及其他价值几千克朗的财产。如果我未经许可离开了，我不知道它们会有什么样的遭遇。最后，我的健康状况不太好，有肾结石和胸膜炎，这是许多老年人的常见情况。大师瑞欧多·科伦坡（Realdo Colombo）[1] 可以证明这一点，因为我的生命得益于他的高超医术。因此，你应该明白我没有勇气去佛罗伦萨，然后再返回罗马。如果我去佛罗伦萨游玩，那么最紧要的事情是，我应该有充裕的时间安排自己的事情，以便我不会再一次打扰他们。我离开佛罗伦萨已经好长时间了，当我来到这里的时候，教皇克莱门特还在世，直到两年之后他才去世。乔尔乔，我向你推荐我自己，请你把我推荐给公爵，尽你最大的努力介绍我的优点。这样只剩下一件我要留心做的事情，那就是等死。我所说的健康状况比事实严重。我像

[1] 瑞欧多·科伦坡（1520—？），著名医生。

过去一样回复公爵，因为我被告知要做出某种答复，并且我也没有勇气给他写信，尤其是用如此短的篇幅。如果我感觉能骑在马上，我则不会告诉任何人，直接去佛罗伦萨，然后再返回到这里。

<div align="right">米开朗基罗·博纳罗蒂

罗马</div>

红衣主教里多尔福·皮奥·达·卡尔皮（Ridolfo Pio da Carpi）

<div align="right">罗马，1560 年</div>

最尊敬的主教，当一项方案有多个部分时，它们在质量和数量上都必须遵循同一个模式和风格，这同样适用于与它们成双成对的部分。但当方案的设计整个改变的时候，它自身以及对等部分不仅可以，而且必须改变。单独的特征也许总是被独立地对待，鼻子就是这样的，它在脸的中间，虽然一只手和另一只手相似，一只眼和另一只眼相似，但鼻子不依靠于任何一只眼睛，因为手和眼都是成对的，而且是一边一只。因此可以确定，建筑的各个部分应该遵从人体各部分的标准。如果一个人还没有掌握，或不能掌握人体，特别是人体解剖，那么他绝不会理解这些。

<div align="right">米开朗基罗·博纳罗蒂</div>

<div align="center">诗[1]</div>

没有优秀的艺术家[2]

在出色艺术家的头脑中，

[1] 关于米开朗基罗诗和附录的翻译，英文译者得益于克莱顿·吉尔伯特（Creighton Gilbert）。米开朗基罗诗的标准文本是 *Die Dichtungen des Michelagniolo Buonarroti*, ed. by Karl Frey, Berlin, 1897。关于诗选的有用评注，参见 *Michelagniolo poeta*, ed. by Fortunato Rizzi, Milan, 1924。

[2] 这首十四行诗最清晰地表明，米开朗基罗的艺术理论，涉及他个人对当时神学和哲学风气的痛苦思考。这首诗颠倒隐喻和主语，要表达的可能是：对于情人来说，爱人包含任何可能性，博学可敬的他，从她们中最讨人喜爱的一个人身上汲取养分。因此，大理石原料中蕴藏着任何雕像，但只有最优秀的雕塑家，才能做出满意的艺术品。雕像作为可能性的隐喻，回到了一种亚里士多德眼中的形式，但它也和新柏拉图主义的隐喻相联系，这种石头雕塑像通过排除粗陋的肉体，达到纯粹的精神世界（完美雕像的内涵）的人一样。

没有任何东西。

在那里不会有多余的单一石头，

上帝之手

只有在智慧引导的时候才会出现。

我给予自己愉悦，

邪恶逃离你的身躯。

啊！夫人！

傲慢，甜美，神圣，这样隐藏。

但我的技巧与愿望相背，

我已经死了。

我所有的疾病

不是因爱心，运气，

或者你的美丽，冷漠与蔑视，

那是惩罚，无关命运。

如果死亡和怜悯同时出现在你的心底，

我拙劣的技术和热情，

除了死亡，什么也抓不到。

像雕凿一样

啊，夫人！仅仅是雕凿，

在粗糙不平的石头中，

雕像获得了生命。

它慢慢增长，而石头慢慢变小。

同样，伟大的作品，

那仍旧颤抖的灵魂，

隐藏在多余的粗糙石块中。

能消融的只是我的躯壳，

对我来说它没有意志也没有力量。

我粗糙的锤子 [1]

我笨重的锤子在岩石上凿出人类的外貌，

然而锤子的运动取决于我，

我注视着它，控制着它，引导着它。

天国中的神圣之锤

雕凿出别人的美丽，也雕凿出更美的自己，

如果没有锤子就不能创造锤子，

那么这把有生命的锤子就是其他锤子的源泉。

捶打充满力量，

无与伦比的铸造使它升华，

它越过我，飞向天国。

在人间我孤身一人，

我无力完成所有作品，

除非神的作坊向我伸出援助之手。

多年以来

长年累月的无数次追寻，

在冰冷的石头中，

[1] 像米开朗基罗将石头雕凿出人形一样，雕凿出米开朗基罗并完善和净化了他的高贵之锤的人是维特多利亚·科罗娜（Vittoria Colonna）。这首十四行诗创作于她去世飞向天国的时候，所以她的"雕像"并没有完成。科罗娜逝世于1547 年 2 月 25 日。在诗的结尾，米开朗基罗附加了他的一个延续形象："人是孤独的，美德因更高的美德而变得高贵，它不会使任何人失态咆哮。现在在天空中，它有许多同伴，如果没有令人愉快的美德，那么那里将什么也没有。由此我希望，从上到下，我的锤子将吹来一阵清新的风……"

真正意义上的生命形态，

只有智慧的人在垂死时

才能明白。

当我们醒悟的时候，神奇高贵早已不复存在。

自然同样如此，

她时不时地改变面孔，

最终达到无上的美丽。

在你的神圣中，她很快枯萎衰老。

美丽混合着恐惧，

神奇的食粮支撑着我伟大的心愿。

在我的眼中，你怎样回答，是伤害还是帮助？

世界的尽头或如此地快乐。

我得了甲状腺肿大 [1]

困难的工作使我甲状腺肿大，

就像在伦巴第将猫放在水里，

或其他任何地方，

它把我的胃强行塞到下巴下面。

我的胡须朝向天空，脖子支撑着后脑，

长出的是哈比的胸，

颜料不断滴到我脸上的笔刷，

绘制出美丽的天顶。

我的腰已经被挤进肚子，

起到平衡的是我的臀部，

[1] 这首十四行诗作于约 1511 年 6 月，讲的是 1508—1510 年和 1511—1512 年间，米开朗基罗在创作西斯廷教堂天顶画的苦恼。这首诗被寄给乔凡尼·达·皮斯托亚。乔凡尼以诗文诙谐奇特著称。该诗第五行"后脑"原文为"memoria"。文艺复兴时的生理学认为想象、理性和记忆的功能性器官分别分布在前脑、中脑和后脑。参见 Spenser, *Faerie Queene*, II, Ix, pp.47-59。叙利亚式鞠躬（Syrian bow）是成九十度的深鞠躬，而不是英国人那样简单的鞠躬。

我的每一步如果离开了眼睛，都是毫无意义的。

我后面的皮肤挤压折叠在一起，
而前面的则被越拉越长，
我伸手时就像做叙利亚式的鞠躬。

因此此时的判断会是虚假和离奇的，
在我的脑海中：
扭曲的枪管无法击中正确的目标。

因此，约翰，你必须抗争，
不论是我死去的绘画还是荣誉，
我都是失败的，我不是一位画家。

亲爱的睡眠

沉睡对于我是宝贵的，石头更是如此。
只要这种伤害和羞辱还在继续，
不看，不听，是多么的幸福，
所以，不要唤醒我，啊，请低声说话！

六、乔尔乔·瓦萨里

乔尔乔·瓦萨里（Giorgio Vasari，1511—1574），意大利文艺复兴后期手法主义画家、建筑家，最具影响的成就并不在他的艺术实践方面，而在他所撰写的那部巨著《意大利画家、雕塑家、建筑家名人传》（简称《名人传》）。此书不仅是一部艺术家传记，更是一部艺术史及艺术理论佳作，也被视为西方艺术史的开山之作。此书除了总序言，主要由分属三个时期的三部分构成。下文所节选的是各

个部分的前言。

瓦萨里的史学思想和艺术理论，在其《名人传》的三篇前言中得到了具体的体现。从中我们看到，瓦萨里写作《名人传》的目的可从三个方面（提供历史参照、纪念和赞美卓越的艺术家、评价艺术家及其作品）加以认识。对于瓦萨里来说，历史著作并不仅仅是记录人物和事件的年鉴或编年史，他希望自己的写作能"对艺术有所贡献"，"让从事艺术的人和所有爱好艺术的人从中受益"。因而，他"不仅要记述艺术家的作品，而且力图把好的、较好的和最好的作品区分别开来……也要尽最大努力让那些无法亲自查明内情的人明白各种风格的缘由和起源，以及艺术在不同时间和不同人之间取得进步或退化的原因"。同时，他要赞颂那些"使各门艺术重焕生机并更加绚丽多彩"的伟大艺术家的辛勤劳动，重新唤起世人对他们的怀念，使他们的声名不被无情的岁月和死神吞没。而他评价艺术家及其作品的标准，并不限于某种单一的标准。他的评价既遵循统一的"完美"准则，又遵循"将地点、时间以及其他类似的背景因素加以考虑"的相对性标准。

《名人传》的史学思想，还反映在瓦萨里有关进步与风格的观念中。进步的观念是瓦萨里艺术史思想的核心。对于瓦萨里来说，各种艺术的演进有如生物进化，"有其出生、成长、衰老和死亡的过程"。在瓦萨里那里，艺术的发展进程分为三个阶段，即"童年期""青年期"和"壮年期"。艺术的每一步发展，都代表了超越前一阶段的进步。

瓦萨里在《名人传》各部分前言中，探讨了风格的发展，其手法继承了古代修辞学。"风格"一词，在瓦萨里的时代已成为具有标准意义的词。瓦萨里使用该词，旨在表达不同艺术作品在处理手法上的相似点，并使之成为对不同作品或艺术家进行分组归类的参照体系。正如他在书中所说："我要尽量努力按照画派和风格而非按年月顺序讲述这些艺术家。"在《名人传》中，风格主要不是以 style 而是以 manner 表述的，它在不同背景下具有不同的含义。瓦萨里主要用它表达了三种意义：第一是不同时期的风格，第二是艺术家个人的风格，第三是不同地区或国家及民族的风格。

瓦萨里的艺术理论，大致反映在模仿、disegno 和优雅这三个概念中。瓦萨里说，艺术的目标在于模仿，"首先是模仿自然，其次是模仿大师"。这不仅意味着

艺术家要选择自然的最佳形式，而且意味着艺术家要模仿古代艺术和遵从不同的规则。对于瓦萨里来说，大自然和具有开创性的艺术家如乔托都是艺术家们"应当感谢"的对象，因为二者分别为他们提供了模仿的对象和创作的范本。在瓦萨里的艺术理论体系中，disegno 概念诉诸艺术的本质。瓦萨里说："disegno 是对自然中最美之物的模仿，用于无论是雕塑还是绘画中一切形象的创造；这一特质依赖于艺术家的手和脑……准确再现其眼见之物的能力。"disegno 具有形而上和形而下两层含义。它既是"赋予一切创造过程以生气的原理"，或者说，是某种意图或创意，即行动之前头脑中的"观念"，又是艺术的基础——素描。对于瓦萨里来说，艺术的目的在于模仿自然，好的风格来源于对自然和最杰出的大师的双向模仿。而 disegno，则为其提供了实现理念追求的途径和技术手段。这两方面是达到瓦萨里理论中的第三个概念即优雅的思想与精湛的技巧的前提。优雅即艺术的完美，技巧的精通意味着艺术表现的流畅，亦即熟能生巧，完全进入自由的境界，从有法到无法，不再受规则的束缚，全然凭个人趣味和意愿进行创作，从容自若，举重若轻，毫无苦心经营的痕迹。在《名人传》的整个理论中，优雅被视为最高的艺术境界。

《名人传》被认为是研究意大利文艺复兴的珍贵原始资料，是研究西方艺术史的基本文献。此书所记述的年代横跨两个半世纪，内容长达百余万言。这部著作突破了按年代顺序排列艺术家传记的传统模式，创造了西方第一部艺术风格批评史，为瓦萨里赢得了"艺术史之父"的盛誉。

* 瓦萨里文选[1]

《名人传》第一部分前言

我充分意识到，所有撰写这一主题的人都坚定而一致地宣称，雕塑与绘画艺术最初是由埃及人得之于自然。我也认识到，有些人把最初的以大理石雕制的粗糙作品以及最初的浮雕归于迦勒底人，正如他们视希腊人为画笔与颜料的发明者一样。然而，disegno 是这两种艺术的基础，或者更确切地说，是赋予一切创造过程以生气的原理，它无疑在创世之

[1] 节选自 G. Vasari, *Lives of the Most Eminent Painter, Sculptors and Architects*, 陶金鸿、李宏翻译。

前就已经绝对地完美。那时，全能的上帝在创造了茫茫宇宙，并用他明亮的光装饰了天空之后，又进一步将其创造的智慧指向清澈的空气和坚实的土地。然后，在创造人类之时，他以那所创之物的极度的优雅，发明了绘画和雕塑的原初形式。无可否认，雕像与雕塑作品，以及姿态与轮廓的种种难题，最初便来自人，就像来自某个完美的范本一样，而最初的绘画无论其曾经是什么，则源生出优雅、和谐的观念，以及由光影所产生的寓于冲突之中的和谐……

让我们接受这样一种观点，假如正如人们所说，最初的图像是出自斯普里乌斯·卡修斯（Spurius Cassius）宝物中的克瑞斯（Ceres）金属雕像，那么人们开始从事艺术活动，便是在罗马历史上的某个晚期阶段（卡修斯因阴谋篡夺王位被他自己的父亲毫不犹豫地处死）。我相信，尽管一直到最后十二位皇帝谢世，人们仍在继续从事绘画和雕塑活动，但是，它们早先的完美卓越却并未得到延续。我们从罗马人所造的建筑中可以看见，随着王位的更替，艺术不断地衰退，直到逐渐丧失其所有 designo 的完美为止。

在君士坦丁时期创作于罗马的雕塑和建筑中，尤其在罗马人为君士坦丁修建的靠近大斗兽场的凯旋门上，这一点得到清楚的显示。这表明，由于缺乏好的指导，他们不仅利用图拉真时代刻于大理石上的历史场面，而且还利用从世界不同地方带来的战利品。人们可以看见，小圆盾中还愿的奉献物，即半浮雕的雕塑，还有俘虏像、壮观的历史场面、圆柱、檐口和其他装饰（它们不是较早期的作品，就是战利品），制作得十分精美。而另一方面人们又可以看到，那些为了填充空隙而由同代雕塑家所制作的作品，则完全是一些粗糙拙劣的东西。小圆盾下方那些由不同的大理石小雕像组成的小型群像，和那上面雕有一两个胜利场面的三角楣饰，也是如此。侧面拱门之间的一些河神像也很粗糙，它们确实制作得十分糟糕，以至可以肯定，在那个时候之前雕塑艺术就已经开始衰落了。而这时，那些毁灭意大利也毁灭意大利艺术的哥特人，以及其他那些蛮族的入侵者，都还没有踏上意大利的土地。

实际上，建筑的状况并不像另两种 disegno 的艺术这么悲惨。例如，

君士坦丁建在拉特兰大教堂主门廊入口处的洗礼堂（即使不算那些从别处带来的、制作十分精美的斑岩石柱、大理石柱头和双层柱基），整个建筑的结构、构思极其出色。相反，那些全部由同时代艺人制作的灰泥装饰、镶嵌画以及某些壁面装饰，则无法与那些大都取自异教神庙而被君士坦丁用于洗礼堂的装饰品相提并论。据说，君士坦丁在埃奎提乌斯花园（the garden of Aequitius）修建庙宇之时，也是如法炮制，后来他把这座庙宇授予并转交给了基督教的牧师们。在拉特兰宏伟壮观的圣乔凡尼大教堂，也有进一步的迹象证明我所说的情况，该教堂也是由君士坦丁所建。因为教堂里的种种雕塑显然很拙劣：那些为君士坦丁所创作的银质雕像，即救世主像和十二门徒像，制作粗糙，设计拙劣，是极其低劣的作品。除此之外，任何人只要对那些现存卡匹托尔山、由那个时期的雕塑家所创作的君士坦丁徽章及其雕像以及其他种种雕像做仔细的研究，都能清楚地看到，它们远未达到其他不同帝王的徽章及雕像的那种完美。而这一切表明，在哥特人侵入意大利很久以前，雕塑就已经大大地衰落了。

正如我们所说，建筑即使不如过去那样完美，但至少也保持着高于雕塑的水平。这是不足为奇的。因为既然那些高大宏伟的建筑几乎全是以战利品建成，那么对于建筑师们来说，建造新建筑的时候，在极大程度上模仿那些仍然屹立在那里的古老宏伟建筑，也就轻而易举了，这要比雕塑家们对于那些古代优秀作品所能做的模仿，更为简单容易，因为古代的雕塑已全部不复存在了。梵蒂冈山上的使徒王子教堂（the church of the Prince of the Apostles），证明了这一点的正确，它的那种美来自圆柱、柱基、柱头、额枋、檐口、门和其他饰物及表面装饰，这些都是从世界各地带来的，取自较早时代所建造的宏伟建筑。可以说，以下几座教堂也是如此：耶路撒冷的圣十字教堂，该教堂是君士坦丁应其母亲海伦（Helen）的请求而建；罗马城外的圣洛伦佐教堂；圣阿涅教堂，该教堂是君士坦丁应其女儿康斯坦斯（Constance）的要求而建。众所周知，在康斯坦斯和她的一个姐妹受洗的那个洗礼盘上，饰有种种创作于很久以前的雕塑，特别是雕有不同优美形象的斑岩石柱、一些有精

致叶饰的大理石华柱和一些浅浮雕的裸童像，都是那么优美雅致，无与伦比。

总之，由于这些原因和其他种种原因，显然在君士坦丁时代雕塑艺术便已和其他两种艺术一起开始衰落。如果说完成这种灭亡还需要什么条件，那么，君士坦丁离开罗马前往拜占廷建立帝国首都，便充分提供了这种条件。因为他不仅一并带走了所有当时最优秀的雕塑家和其他艺匠（不管他们各是哪种专长），而且还带走了无数最为优美的雕像和其他雕塑作品。

君士坦丁离开后，他留在意大利的那些皇帝们，在罗马也在别的地方继续建造新建筑，他们竭力把它们建得尽可能出色，但是我们可以看到，雕塑、绘画和建筑不可逆转地每况愈下。而对此最令人信服的解释是，人的种种事情一旦开始变糟，就会愈来愈糟，而不到不能再糟的地步，就不会有所好转……

然而，当命运女神把人们带到她命运之轮的顶点后，常常因为玩笑或懊悔而再把她的轮子转一整圈。确实，在我们所述的那些事件之后，几乎所有野蛮民族都在世界的不同地方起来反抗罗马人，在很短的时间里，这不仅导致他们伟大的帝国丧失尊严，也导致世界范围的破坏，特别是罗马本身的毁灭。这种破坏同样给那些最伟大的艺术家，那些雕塑家、画家和建筑师以致命打击：他们与他们的作品被那座名城的悲惨的废墟和灰烬所覆盖埋葬。在各种艺术中，绘画和雕塑最先遭到不幸，这是由于它们主要是供人娱乐而存在。建筑由于对单纯的物质生活来说是必需和有用的，因而能够继续存在，不过其原先的品质与完美则荡然无存。后来的一代代人仍然能够看见那些为了使被纪念者名垂千古而创作的雕像和绘画；倘若不是如此，对雕塑与绘画的记忆很快便会化为乌有。有些人物是用模拟真人的雕像和铭文来纪念的，这些雕像和铭文不仅被放置在坟墓，而且被放置在私人及公共建筑物处，例如圆形剧场及剧院、大浴场、高架引水渠、庙宇、方尖碑和圆形大剧场、金字塔、拱门和库房。但这些雕像和铭文大量地被野蛮而粗鲁的入侵者所毁，确实，这些野蛮人只能在名义上和外表上才算是人。

他们当中尤其是西哥特人，在阿拉里克（Alaric）的率领下攻打意大利和罗马，并两次残忍地洗劫罗马。从非洲攻来的汪达尔人（Vandals）在盖塞里克王（King Genseric）的率领下效法了他们的暴行；后来，由于对其所施暴行与所掠财物感到还不满足，盖赛里克便将罗马人民变为奴隶，使他们陷于水深火热之中。他也使瓦伦提尼安皇帝（Emperor Valentinian）的妻子欧多克西亚（Eudoxia）沦为奴隶，而瓦伦提尼安本人则在早些时候被他自己的士兵所杀。这些人大都忘记了罗马人在古代的勇猛；很久以前，所有最精良的部队都随君士坦丁去了拜占廷，留下来的部队放荡而堕落。同时每一位真正的战士和每一种军人的优良品德都已经丧失殆尽。法律、习俗、名称、语言都被改变。所有这些事件使那些具有良好品性和高度智慧的人变得野蛮而卑鄙。

但是，使艺术遭到比我们提到的事情更巨大的毁害的是新基督教的宗教狂热。经过漫长的血腥战斗，基督教借助众多奇迹及其信徒的极端虔诚，击败并清除了旧的异教信仰。然后它便以极大的热情和勤奋，努力驱逐和根除一切哪怕是最微小的罪恶诱因。在这一过程当中，它摧毁或破坏了表现非法异教神明的所有精美的雕像图画、镶嵌画和装饰品。此外，它还毁掉了无数流传下来的纪念名人的纪念物和铭文，那些名人是古代的天才们用雕像和公共装饰物来纪念的。而且，基督教徒们为了建造教堂以举行他们自己的仪式，还毁坏了异教偶像的神庙。为了装饰圣彼得大教堂，使其比原来更加宏伟壮观，他们掠夺了哈德良陵墓（今称圣安杰洛堡）的石柱，并以同样的行径对待许多建筑（至今废墟犹在）。基督教徒的这种做法不是出于对艺术的憎恶，而是为了羞辱和推翻异教的神明。然而，他们的狂热之情却对诸种艺术造成严重损害，使它们完全丧失了其真正的形式……

建筑的命运与雕塑相同。人们仍然需要建筑，但是，优秀艺匠的去世及其作品的毁损，使一切形式感和良好的手法都丧失殆尽。因而，那些从事建筑的人们所修建的建筑，就风格和比例而言完全缺乏优雅、disegno 和判断力。然后出现了新的建筑师，他们从其野蛮民族那里带来的建筑风格，被我们今天称作日耳曼风格；他们修建了各种各样的建

筑，这些建筑与其说受到那时的人喜爱，不如说更受到我们现代的人赞美⋯⋯

在我们所讨论的这个时期，优秀的绘画和雕塑仍然埋葬在意大利的废墟之下，不为当时那些热衷于同代拙劣作品的人们所知。他们在其作品中只用那些由少数尚存的拜占廷工匠所创作的雕塑或绘画，不论是泥塑还是石雕，或是那些只是用颜色勾画粗糙轮廓、形象怪异的图画。由于这些拜占廷艺人是现有的最佳艺人，事实上也是其行业唯一的幸存代表，因而被带到意大利，在那里传授雕塑与绘画（包括镶嵌画）的手法。于是意大利人学会如何模仿他们的笨拙、粗劣风格，并且在一段时间里持续地加以使用，这将在后文予以叙述。

当时的人们对于任何优于那些不完美作品的东西，都一无所知。尽管作品极其低劣，却被当作伟大的艺术品看待。然而，正是由于意大利风气中的某种微妙影响，新生的一代代人才开始成功地在其心灵之中清除昔日的粗俗，以至 1250 年神怜悯了那些正诞生于托斯卡纳的天才，指引他们回到原初的形式。在那之前，在罗马城遭到洗劫与蹂躏以及被烈焰席卷之后的岁月里，人们已经能够看见那些遗留下来的拱门与巨像、雕像、立柱以及雕有历史画面的圆柱，但是直至我们正在讨论的这个时期，他们还不知道如何利用这种精美的作品，如何从中获益。然而，后来出现的艺术家们则完全能够区分良莠，他们抛弃旧的做法，再一次开始尽量精细地模仿那些古代作品。

对于我们所称的"往昔的"（old）和"古代的"（ancient）这两个概念，我想做一个简单的界定。古代的艺术品或古物，是指君士坦丁时代之前，直到尼禄（Nero）、韦斯帕西安（Vespasian）、图拉真、哈德良和安东尼（Antoninus）时代，作于科林斯、雅典、罗马和其他名城的那些作品。而往昔的艺术品，则是指那些从圣西尔韦斯特（St. Silvester）时代开始的少数幸存的拜占廷艺人所制作的作品。这些艺人与其说是画家，不如说是染色匠。正如我们前面所述，较早时期的伟大艺术家都在战争岁月中身亡，而幸存的少量拜占廷艺人，则属于往昔的而非古代的世界，他们只会在涂色的底子上勾画轮廓。如今，在无数拜占廷人所作的

镶嵌画中有这方面的例证，这些镶嵌画可见于意大利各城市的每一座古老教堂，尤其是比萨主教堂和威尼斯的圣马可教堂。他们一次次地以同样的风格绘制种种形象，这些形象双眼凝视，双手展开，双脚踮起，现在仍可见之于佛罗伦萨城外的圣米尼亚托教堂、圣器室大门与女修道院大门之间，以及该城的圣斯皮里托教堂和通往教堂的整个回廊。而在阿雷佐城也是如此，在圣朱利亚诺教堂和圣巴尔托洛梅奥教堂以及其他教堂，仍然可以见到这种风格的形象。在罗马古老的圣彼得大教堂，这种画面则环绕着一个个窗户。在容貌上这些形象怪异而丑陋，与其所要表现的对象格格不入。

拜占廷人也制作了无数件雕塑品，我们仍能见到的实例有圣米什莱教堂大门上方的浅浮雕。我们也能在佛罗伦萨帕代拉广场（Piazza Padella）、奥尼桑蒂（Ognissanti）以及其他许多地方见到这些雕塑品。在坟墓上和教堂大门上所能见到的实例中，还有一些充当支撑屋顶的梁托的形象，它们是如此笨拙丑陋，风格粗俗，让人简直想象不出比这更糟糕的形象。

到目前为止，我一直在谈论雕塑和绘画的源泉，也许超过了在此所需谈论的长度。然而，我这样做的原因与其说是热爱艺术，不如说是希望对我们自己的艺术家说一些有用和有益的话。因为艺术从最微薄的开端达到最完美的顶点，又从如此高贵的位置上跌落到最低处。看到这一点，艺术家们也能认识到我们一直在讨论的艺术的本质：这些艺术像其他的学科，也像人类本身，有出生、成长、衰老和死亡的阶段。而他们将更加易于理解艺术在我们自己时代再生与达到完美的过程。假如是因为漠不关心或者环境恶劣或者天意安排（似乎天意总是讨厌世事一帆风顺），什么时候诸种艺术再次陷入不幸的衰落（而这是上天所不容的），那么我希望我的这部著作，尽管不过如此，假如能够得到较佳命运的话，能因为我已经所说和将要所写的内容，而使种种艺术存活，或者至少能够激励我们当中一些较有能力的人，给予它们一切可能的促进。这样，我希望我的良好意图和这部名人传记，将为各种艺术提供某种支撑与装点，而这，假如我可以直言，恰是迄今为止各种艺术一直缺少的。

不过现在该去谈契马布埃的生平了，他由于创始了素描与绘画的新方法，应当是我的《名人传》中首先讲述的正确而恰当的人选。在这部传记中，我将努力尽可能地按照流派和风格，而不是按照编年的顺序，去讲述不同的艺术家。我将不会在艺术家相貌的描述上多花时间，因为我本人花了大量时间和金钱所辛苦搜集到的他们的那些肖像，远比书面描述更能揭示他们的容貌。假如遗漏了哪幅肖像，可不是我的过错，而是因为无处可寻。如果哪幅肖像碰巧与可能发现的其他肖像似乎有所不同的话，我要提醒读者，某人比如说十八或二十岁时的容貌，绝不会与其十五或二十年后所绘的肖像完全相像。此外还要记住，你绝不可能找到一幅黑白复制品能像彩色绘画那样具有逼真性；还有，那些对 disegno 几乎一无所知的雕版匠人，总要使图像失去某些东西，因为他们缺乏知识和能力去捕捉那些造就一幅出色肖像的微妙细节，并且不能获得木刻的完美。当读者看到我一直都是尽可能地只使用最佳的原作时，将会理解书中所投入的努力、花费和良苦用心。

《名人传》第二部分前言

最初着手写这些传记的时候，我并未打算编一部艺术家的名册或者编一个作品目录，我认为值得我从事的工作（即使算不上出色，那么也肯定将是一种漫长而艰辛的工作），绝不是详细给出他们的数目、姓名和出生地，或者指出眼下在哪个城市以及在什么确切的地点，可以找到他们的绘画、雕塑和建筑，这一点只需用一个简单的索引便可以做到，而根本不需要提出我自己的观点。但是我注意到了那些普遍被认为已写出最著名著作的历史学家，他们并没有满足于只是简单地叙述事件，而是还以极度的勤奋和极大的好奇心考察了那些成功者在其事业追求中所采取的途径、方法和手段；他们还一直煞费苦心地指出这些人的成功之举、应急手段，及其在处理事务时所做出的精明决断，同时也指出了他们的错误。总之，那些最优秀的历史学家一直试图指出人们是如何明智地或愚蠢地、谨慎地或者怜悯而宽宏大量地采取行动的。由于认识到历史是生活的真实反映，因而他们并没有只是干巴巴地描述在某个王子身

上，或在某个共和国所发生的事情，而是对那些导致人们成功或不成功行为的观点、建议、决定和计划进行解释。这就是历史的真正精神，它把过去的事情描述得宛如今天发生，除此乐趣之外，它还教给人们如何生存和慎重行事，从而体现了历史的真正目的。由于这个缘故，我着手撰写杰出艺术家的历史，给他们以荣誉，并尽我所能地使艺术受益，同时，我一直尽量地模仿那些杰出历史学家的方法。我努力地不仅记录艺术家的事迹，而且区分出好的、更好的和最好的作品，并较为仔细地注意这些画家与雕塑家的方法、手法、风格、行为和观念。我试图尽我所能帮助那些不能自己弄清以上问题的读者，理解不同风格的原因和来源，以及不同时代不同人群中艺术进步与衰退的原因。

在《名人传》的开头，我在必要的范围内谈论了这些艺术的崇高起源及其古代阶段。我略去了普林尼和其他作家著作中的许多细节，倘若我想，而这也许会引起争议——让每个人都能自由地从最初的原始资料中去发现别人的观点的话，我本可以采用这些细节。现在，对我来说也许正是时候，去做我以前所不能做的事（如果我希望避免写得冗长乏味的话），并较为清楚地表述我的目的和意图，解释我之所以把这些传记的内容分为三个部分的理由。

可以肯定，成为杰出的艺术家，有的人是通过刻苦工作，有的人是通过研究学习，有的人是靠模仿，有的人是靠科学的知识（它们对艺术来说是有用的助手），有的人是靠完全地或大部分地结合这些方面。然而，在我所写的传记中，我花了充足的时间去讨论方法、技巧、特定的风格，以及好的、卓越的或超群的技艺的根源，因而在这里我将讨论普遍意义上的问题，更多关注的是不同时代的特质，而不是具体的艺术家。为了不涉及太多细节，我把众多艺术家分为三个部分，或者我可以说，分为三个时期，每个时期都有可辨识的明显特征，它们始于这些艺术的再生（rebirth），并一直延续到我们自己的这个时代。

在第一个时期，即最古老的时期，三种艺术显然处于一种远离完美的状态，它们虽然或许显示出某些好的特质，却具有许多不完美之处，无疑不值得大加赞扬。虽然如此，它们却的确标志着一个新的开端，为

随后更好的作品开辟了道路；只是为此原因，我才不得不对它们加以赞美，并给它们以某种荣誉，假如严格地以艺术完美的准则来进行评判，那么这些作品本身配不上这种荣誉。

接着在第二个时期，在创意和制作方面有了明显的巨大进步，有了更佳的 disegno 和风格，以及某种更谨细的修饰；结果，艺术家们清除掉旧时风格的陈迹，且一并清除了第一阶段的呆板和缺乏均衡的不舒服的特质。即便如此，人们又怎么能说在第二个时期有哪个艺术家在各方面都很完美，其作品在创意、disegno 以及设色上均可与如今的那些艺术家相比？有谁在他们的作品中看到，形象以外的以深色画出的柔和阴影，使光线仅留在突出的部分？有谁在其作品中获得过在今天的大理石雕像上才能见到的不同的孔洞及种种优美的修饰？

这一切成就，当然是属于第三个时期，我可以肯定地说，艺术在模仿自然上，已做了它所能做的一切事情，并且取得如此大的进步，以至于更有理由担心它会衰退，而不是期望它进一步提高。

在对这些问题做了仔细思考之后，我得出这样的结论：各种艺术从简陋的初始逐渐地进步，最后达到完美的顶峰，这是艺术固有的特性。我对这一点的坚信，源于我从人文学科其他分支中看到的几乎相同的进步；各种自由学艺之间存在某种联系的事实，对于我正在讲述的问题来说，是一个令人信服的论据。至于过去的绘画及雕塑，它们的发展线路必然是极为相似的，以至于一种艺术的历史只要变换一下名称便可替代另一种艺术的历史。我们不得不相信那些活在靠近那些时代并且能够看见和评判那些古代作品的人们；而从这些人那里，我们了解到卡那库斯（Canachus）的雕像非常呆板和缺乏生气，毫无动感，因而绝非真实的再现；据说卡尔米德斯（Calamides）所做的雕像也是如此，尽管它们在某种程度上比卡那库斯的那些雕像更有魅力。接着是米隆，即便他没有完全再现我们从自然中所见的真实，也仍然给他的作品带来如此的优雅与和谐，以至于它们可被合理地认为非常优美。在第三个时期，接下来是波利克莱托斯以及其他一些著名雕塑家。据可靠记载，他们制作了绝对完美的艺术作品。同样的进步一定也出现在了绘画中，据说（当然肯定

正确），那些只采用一种颜色作画的艺术家（因而被称作单色画家），其作品远未达到完美。接着，宙克西斯、波利格诺托斯 [Polygnotus]、提曼特斯和其他人，仅用四种颜色作画，其作品中的线条、轮廓及造型备受称赞，虽然它们无疑还留有一些有待改进之处。然后，我们看见的是厄里俄涅（Erione）、尼科马科斯、普罗托耶尼斯以及阿佩莱斯，他们所绘的优美作品，一切细节都很完美，不可能再有更佳的改进，因为这些艺术家不仅描绘出绝佳的形体与姿态，而且将人物的情感与精神状态表现得动人无比。

不过，我们还是就此打住这个话题，因为，为了了解这些艺术家，我们不得不依赖其他人的看法，而这些人对这些艺术家所持的看法却并不一致，或者更有甚者，在年代划分上他们也观点不一，尽管我在这方面参照了那些最杰出的作家的著作。还是让我们来看我们自己的时代，在这里，我们可依靠自己眼睛的指引和判断，这要比传闻可靠得多。

在建筑中，从拜占廷人布施赫托（Buschetto）到日耳曼人阿诺尔福（Arnolfo）以及乔托的这段时期里，所取得的可观进步不是清晰可见的吗？那个时期的建筑，以其不同的方柱、圆柱、柱基、柱头，以及所有带着种种变形局部的飞檐，显示了这种进步。不同的例子可见于佛罗伦萨的圣玛利亚·德尔·弗洛雷教堂、圣乔凡尼洗礼堂的外部装饰、圣米尼亚托教堂、菲耶索莱的主教宫、米兰主教堂、拉韦纳的圣维塔尔教堂、罗马的圣玛利亚教堂和阿雷佐城外的那座古老的大教堂。除了某些古代片段的精良工艺外，看不出有什么好的风格或好的制作。尽管如此，阿诺尔福和乔托肯定做了不小的改进，在他们的引导下，建筑艺术取得了一定的进步。他们改进了建筑物的比例，使它们不仅稳固结实，而且还有几分华丽，虽然可以肯定，他们的设计混杂而不完美，可以说不太具有装饰性。因为他们并不遵循建筑艺术所必不可缺的柱子的度量与比例，或者并不在一种柱式与另一种柱式之间做出区分，即明确区分出多立安式、科林斯式、爱奥尼亚式或托斯卡纳式，而是以他们自己的某种没有规则的规则，将这些柱式混合起来，按照他们所认为的最佳样式，把柱子做得极为粗壮或极为纤细。他们的所有设计都是依照古代遗迹，

或出于自己的想象。因而那时的不同建筑方案显示出优秀建筑的影响和当代的即兴创意，结果，当墙壁拔地而起的时候却与范本迥然相异。然而任何人，只要把他们的作品与先前的作品相比较，就会看到在各方面的进步，虽然也会看见某些在我们自己的时代颇为令人不快的东西，例如，罗马圣约翰·拉特兰教堂的某些表面饰以灰墁的小型砖砌教堂。

在雕塑上也有同样的情形。在其新生的第一时期，一些很不错的作品被制作出来，因为雕塑家们抛弃了笨拙僵硬的拜占廷风格，那种风格很粗拙，与其说是艺术家的技艺，不如说是石匠的活计，因为那种风格的雕像（假如从严格词义上说可被称为雕像的话）完全没有衣褶、姿势或运动。在乔托大大改进了 disegno 的艺术之后，种种大理石及石材雕像也得到了改进，例如安德烈亚·皮萨诺（Andrea Pisano）和其子尼诺（Nino）及其别的门徒所做的作品，其技艺大大超过了前辈的雕塑家。他们使雕像更富于动感，具有更佳的姿态，正如在两位锡耶纳人——阿戈斯蒂诺和阿尼奥洛的作品中所显示的那样（这两位艺术家，正如我所说的那样，为阿雷佐的主教圭多［Guido］制作了陵墓雕刻），或者，正如在制作奥尔维耶托大教堂正面雕刻的那位日耳曼人的作品中所显示的那样。

因而可以看出，在那个时期雕塑取得了明显的进步：不同的形象被赋予更佳的造型，衣纹的流动更为优美，头部姿势有时更加动人，雕像的姿态不再那么呆板僵硬。总之，雕塑家们已经走上了正道。不过，显然还留有无数的缺陷，因为在当时 disegno 还远未达到完美，可供模仿的佳作也是微乎其微。结果，那些活在这个阶段并被我放在（我的《名人传》）第一部分的大师，便是值得赞扬的，凭着他们所获得的成就便应该得到赞扬，特别是，如果我们考虑到他们与那时的建筑师和画家们一样，丝毫不能从前辈那儿得到帮助，而不得不靠自己去寻找方法和途径。任何开端，不论其何等朴素与微不足道，总是值得大加赞扬的。

绘画在那个时候，命运并不比建筑及雕塑好多少，但是由于它被用在人们的祈祷活动中，因而画家的人数要多于建筑师和雕塑家，绘画也比另两门艺术取得更加明显的进步。结果旧式的拜占廷风格被彻底抛

弃（契马布埃走出了第一步，而乔托跟随其后），于是便诞生了一种新的风格，我愿称之为乔托风格，因为这是由他和他的学生所发明，接着普遍地被每一个人所尊崇和模仿。在这一绘画风格中，那种不间断地完全框住形象的轮廓线已被抛弃，而那些凝视的无光泽的眼睛、踮起的双脚、尖细的手掌、无阴影的描绘，以及其他那些拜占廷风格的怪诞形象，也都被抛弃，取而代之的是种种优雅的头部及柔和的色彩。特别是乔托改进了形象的姿势，开始使其头部显示出某种生气，同时，通过描绘衣褶使服装更为逼真；在某种程度上他的革新还包括短缩法。此外，他是第一位在作品中表达情感的画家，在他的作品中人们可分辨出恐惧、希望、愤怒和爱怜等表情。他逐渐形成某种柔和风格，摆脱了早期干涩、粗糙的画风。诚然，他画的眼睛并不具有眼睛的自然活力，他画的那些哭泣的形象缺乏表情，他画的头发、胡须没有真实的柔软感，他画的手不能显示出自然的肌肉与关节，而他画的人体也并不逼真；然而，他必须被原谅，这是由于艺术上的种种困难，也因为他从未见过任何比自己更出色的画家。我们必须承认，在一个处处衰败和艺术也衰败的时代，乔托在他的画中显示出绝佳的判断力，显示出他对人的表情的观察，以及他对某种自然风格的轻松顺应。人们可以看见，他画中的形象是怎样与他的意图相一致，由此看出，他的判断力即便算不上完美，也绝对出色。

同样的情形在那些追随他的画家中也很明显，例如，在塔迪奥·加迪的作品中，色彩更加甜美和强烈，尤其是肌肤和服装的色调，其形象则更富于强烈的动感；另外，在西莫内·马丁尼（Simone Martini）的画中，画面构成极为端庄得体；而斯特凡诺·西尼亚（Stefano Scinnia）及其子托马索（Tomaso），虽然仍保持乔托的风格，却在素描上显示出极大的改进，他们对透视做了种种新拓展，并改进了色调的明暗与调和。显示出相同技巧和手法的还有阿雷佐的斯皮内洛（Spinello）和他的儿子帕里（Parri）、卡森提诺（Casentino）的雅各布（Jacopo）、威尼斯的安东尼奥（Antonio）、利比（Lippi）、盖拉尔多·斯塔尼尼（Gherardo Starnini），以及其他一些画家。这些画家的创作时间是在乔托之后，他

们追随乔托的手法、轮廓、色彩和风格，甚至还做了一些小的改进，不过这种改进并不让人感到是要追求另外的目标。

如果读者对我所讲的话进行思考，便会注意到，直到此刻，这三种艺术仍然相当粗糙、简易和缺乏其应有的完美；当然，如果一切就此结束，那么我们所说的进步便没有什么意义，也不值得太多关注。我不希望人们认为我是如此浅薄或如此缺乏判断力，以致不能辨清这样的事实：假如将乔托、安德烈亚·皮萨诺、尼诺，以及其他所有因风格相似而被我归在第一时期的艺术家的作品，与后来的作品进行比较，那么，前者就甚至不值得一般的赞扬，更不用说特别的赞扬了。当我赞扬它们时，当然是对此十分清楚的。然而，如果人们考虑到他们所处时代的状况，考虑到艺匠的短缺，考虑到寻求帮助的困难，那么就会认为他们的作品不仅卓越（正如我所述的那样），而且是种奇迹。看到那最原初的、卓越的火花在绘画和雕塑中出现，确实让人获得无限的满足。卢修斯·马尔修斯（Lucius Marcius）在西班牙所赢得的胜利，当然并没有巨大到使罗马人再没有更大成就可与其相比的程度。然而，如果考虑到时间、地点、环境和参与者及其人数，那么它便是一个惊人的成就，即使在今天也配得上史学家所慷慨给予它的赞扬。

因而，鉴于所有上述理由，我认为第一时期的艺术家不仅值得我细加叙述，而且还值得我热情赞扬。我想我的艺术家同行不会讨厌听他们的生平并研究和学习他们的风格与方法，也许他们还能从中受益匪浅。这当然会让我非常高兴，而我将把这视为对我工作的莫大回报。在我的工作中，我已尽我所能地为他们提供了一些既有用又悦人的东西。

既然我们已经以某种叙述方式，使这三种艺术离开了保姆的怀抱，关照它们度过了童年，那么我们现在就来到了第二个时期。在这个阶段，一切方面都取得了巨大的进步。我们将看见，构图是以更多的形象和更丰富的装饰来组织，素描变得更扎实且更加自然逼真。尤其我们将会看见，即使那些质量并不很高的作品，也有严谨的结构和计划：风格更灵巧，色调更迷人，艺术正在接近那种准确再现自然真实的绝对完美的状态……

绘画及雕塑的情形与建筑相似，我们今天仍可看见第二阶段艺术家们的绘画和雕塑杰作。例如马萨乔作于加尔默罗（Carmine）教堂的那些作品，包括一个冻得发抖的裸体男子形象和其他一些生动而活泼的绘画作品。但是，普遍说来他们并未获得第三时期的那种完美，关于第三时期我将以后再谈，因为现在要集中精力谈论的是第二时期。首先是雕塑家们，他们远远地摆脱了第一时期的风格，并对其做了许多重大改进，以至留给第三时期艺术家去做的事情可谓微乎其微。他们的风格更加优雅，更加生动，更加纯正；而 disegno 及比例则具有更好的效果。结果他们所做的雕像开始看上去栩栩如生，而不像第一时期的那些雕像那样显然只是雕像而已。在《名人传》第二部分，当我们讨论在这一风格更新的时期所制作的作品时，将看到这种不同。例如锡耶纳的雅各布（Jacopo）的不同形象，显示出更多的运动、优雅、disegno 和精细的工艺；菲利波（Filippo）的作品显示出对解剖更严谨的研究、更佳的比例和更好的判断力；而学生的作品也显示出同样的特质。然而，最大的进步是洛伦佐·吉贝尔蒂在为圣乔凡尼洗礼堂那些大门进行创作时所做出的，因为他所呈现出的创意、风格的纯正及 disegno，使他的不同形象看上去似乎具有运动和呼吸。虽然多纳泰罗与这些艺术家是同时代人，但我却不能确定是否要将他放在第三时期的艺术家当中，因为他的作品可以与那些卓越的古代作品相媲美。无论如何，我必须说，他为第二时期的其他艺术家树立了典范，因为他拥有其他艺术家所分别拥有的所有特质。他把运动赋予他的形象，给它们如此的活泼生气，使它们如我所述的那样，既堪与古代作品媲美，也不亚于现代作品。

绘画在这一时期也取得与雕塑同样的进步，因为此刻，最为杰出的马萨乔彻底摆脱了乔托的风格，采用新手法来表现头部、服饰、建筑、人体、色彩及短缩法。他使现代风格得以诞生，这一风格，从马萨乔那个时代起，一直被我们所有的艺术家采用，直到如今，并且不时地由于更新颖的创意、装饰及优雅而得到丰富和充实。这方面的实例将出现在不同艺术家的传记之中，在这些传记中，我们将看到在敷色、短缩法以及自然姿态方面的一种新风格；在这种更为准确的对情感及自然姿态的

描绘中，伴随着那种更加真实地再现自然的努力；而种种面部表情又是如此优美逼真，以至画中的形象就像画家所看见的那个样子呈现于我们面前。

艺术家们试图以这种方式完全如实地再现其所见的自然，结果，其作品开始显示出更加仔细的观察和理解。这激励他们为透视法建立一定的规则，并且使其透视缩短的表现方法准确地再现自然的形象，同时继续对光和影、明暗法以及其他难题进行观察和研究。他们努力将画面场景安排得更为真实，努力将其风景画得更接近自然，将画中树木、草地、鲜花、天空、白云，以及其他种种自然现象描绘得更加生动逼真。他们在此方面做得如此成功，以至可以大胆地宣称，这些艺术不仅取得了进步，而且被带到了青年时期，并保证在不远的将来会达到其完美的黄金时代。

现在仰仗上帝的帮助，我将开始写锡耶纳的雅各布·德拉·科维尔查的传记，然后再写其他建筑师和画家们的传记，将一直写到最先改进 disegno 的画家马萨乔，我们将在他的传记中看到，他对绘画再生所起的作用是何等巨大。我选择了雅各布作为《名人传》第二部分的适宜的开端，并将按风格来安排其后不同的艺术家，在每一传记故事中说明由优美的、富于魅力的以及高贵庄严的 disegno 艺术所提出的种种问题。

《名人传》第三部分前言

我们在本书第二部分所讲述的那些杰出的艺术家，确实在建筑、绘画和雕塑这三门艺术中取得了巨大进步，为早期艺术家们的成就增加了规则（rule）、秩序（order）、比例（proportion）、disegno 和风格（style）。虽然其作品在诸多方面都不完美，但他们却为（我眼下正要讨论的）第三时期的那些艺术家指明了道路，使他们能够通过遵循和改进其样板，达到在最为优美卓越的现代作品中显而易见的那种完美。

不过，为了阐明这些艺术家所获进步的实质，我想简要解释一下我上述的五个特质，并且简单地讨论那种超越古代世界且使现代如此荣耀的卓越性的根源。

所谓规则，从建筑的角度上说，是指测量古代建筑并将古代建筑方案用于现代建筑的方法。秩序（亦有柱式之意——译者），是指在一种建筑风格与另一种建筑风格之间所作的区分，因而每一风格都有与其相适应的部分，多立安式、爱奥尼亚式、科林斯式以及托斯卡纳之间互不混淆。比例，是建筑及雕塑（还有绘画）的普遍法则，它要求所有形体必须正确组合，各部分和谐统一。disegno 是对自然中最美之物的模仿，用于无论雕塑还是绘画中一切形象的创造，这种特质依赖于艺术家在纸或板上，或在其可能使用的任何平面上，以手和脑准确再现其所见之物的能力。雕塑中的浮雕作品也是如此。然后，艺术家通过模仿自然中最美之物，并将最美的部分——双手、头部、躯干以及双腿结合起来，创造出最佳的形象，作为其所有作品的范型，从而获得最完美的风格，这样，他就获得了那种我们所认为的好的风格。

无论是乔托还是其他早期画匠，都不具备这五种特质，虽然他们发现了解决艺术难题的法则，并充分地运用它们。例如，他们的素描比以往任何东西都要准确、逼真，他们在调配颜色、组织形象以及获得我已讨论过的其他进步方面，也是如此。尽管第二时期的艺术家取得了更大的进步，但他们还是没有达到彻底的完美，因为他们的作品缺乏那种自发性。这种自发性虽然基于准确的测量，却又超越了测量，与秩序和风格的纯正性不相冲突。这种自发性使艺术家能够通过给那种仅是在艺术上正确的东西增加无数创造性的细节以及某种弥漫之美，从而提高他的作品。此外在比例上，早期的艺匠缺乏那种视觉上的判断力。这种判断力无需依靠测量，便能使艺术家的种种形象在其不同部分的适当关系中，获得某种丝毫不能被加以测量的优雅。他们也没有发挥素描的充分潜力。例如，虽然所画的形象手臂圆浑，腿部挺直，但是当他们描绘肌肉时却忽略了更精微的方面，忽略了那种在活生生的肌肉上游离于可见与不可见之间的、迷人而优雅的流畅。在这方面，他们的形象显得粗俗、刺目和风格僵硬。他们的风格，缺乏用笔上的那种使形象娇美、优雅的轻松灵动，尤其是他们笔下的那些妇女及儿童形象，本应像男子形象那样具有真实感，并且还应拥有某种圆润丰满的效果。这种效果源于

优良的判断力和 disegno，而不是来自粗俗的真实人体。他们的作品也缺乏优美的衣饰、富于想象的细节、动人的色彩、多样的建筑和种种具有深度感的景观，这些都是我们在今天的作品中所见到的。当然，那些艺术家中有许多人，诸如安德烈亚·韦罗基奥（Andrea Verrocchio）、安东尼奥·波拉约洛（Antonio Pollaiuolo），以及一些后来者，努力修饰形象，改进构图，使它们更加贴近自然。然而，尽管他们的方向无疑正确，作品按照古代的标准也定能受到赞扬，但是，他们仍然达不到完美的水平，而且无疑引得人们把他们的作品和古代的进行比较。例如，当韦罗基奥在佛罗伦萨为美第奇府修复大理石雕像《玛息阿》的腿和手臂时，这一点便显而易见。虽然一切都依照古代风格，且具有某种适当的比例，但是，在脚、手、头发、胡须部分，却仍然缺乏纯粹而彻底的完美。倘若那些艺匠能够精通那种标志艺术完美成熟的细节刻画，那么就会创造出某种刚健有力的作品，获得精致、洗练与极度的优雅。而这些，恰是在卓越的浮雕及绘画中由艺术之完美所产生的特质。然而，由于他们的勤奋刻求，其画中的形象便缺乏这些特质。确实，当过度的研求本身成了目标，便导致某种枯涩的风格，鉴于此，他们从未获得过这些难以捉摸的精致优雅，也就不足为奇了。

后来的艺术家们，在看到那些被挖掘出来的古代艺术杰作之后，便取得了成功。那些古代杰作曾经被普林尼所述及，包括拉奥孔、海格立斯、观景楼的躯干像、维纳斯、克娄巴特拉、阿波罗和其他大量雕像，它们都引人入胜，栩栩如生的肌肤充满活力，皆依据真实形象中最美的部分创造而成。它们的姿态优美自如，富于动态。这些雕像使那种枯涩、僵硬、粗糙的风格销声匿迹。这种风格之所以产生，是因为皮耶罗·德拉·弗朗切斯卡、拉扎罗·瓦萨里（Lazzaro Vasari）、阿莱索·巴尔多温内蒂（Alesso Baldovinetti）、安德烈亚·卡斯塔尼奥、佩塞洛（Pesello）、埃尔科莱·费拉雷塞（Ercole Ferrarese）、乔凡尼·贝利尼（Giovanni Bellini）、圣克莱门特修道院主持科西莫·罗塞利（Cosimo Rosselli）、多梅尼科·吉兰达约、桑德罗·波蒂切利（Sandro Botticelli）、安德烈亚·曼泰尼亚（Andrea Mantegna）、菲利波诺·利皮（Filippino Lippi）

和卢卡·西尼奥雷利（Luca Signorelli）这批人的过度研求。这些艺术家强迫自己凭着勤奋努力而去做某种不可能做到的事情，尤其是他们那糟糕的短缩法，极其艰难，从而看上去很不舒服。尽管他们的作品大多设计精良，没有差错，但仍然缺乏生气，缺乏色彩的调和。这种色彩的调和，最早是在博洛尼亚的弗兰恰（Francia）和彼得罗·佩鲁吉诺（Pietro Perugino）的作品中开始出现的。人们像发了疯似地奔着去观赏这种新的和更为逼真的美，他们绝对相信不可能再有更好的东西。

但是，后来莱奥纳多的作品却明显地证实了他们的错误。正是莱奥纳多开创了第三种风格或第三个时期，我们乐于称它为现代时期；除了刚劲有力的素描和对自然的一切细节的精细入微的模仿，其作品还显示出对规则的充分理解、更佳的秩序、正确的比例、完美的 disegno 以及神奇的优雅。莱奥纳多作为一名富于创造精神和精通各门艺术的大师，的确把形象的运动和呼吸都描绘了出来。在他之后，出现了卡斯特尔弗朗科的乔尔乔内（Giorgione），他的画中有柔和的光影，他靠绝妙地运用阴影而使画面获得惊人的动感。圣马可教堂的弗拉·巴尔托罗梅奥（Fra Bartolommeo）修士，则在画面力度、体积感、柔美以及优雅敷色方面与他相比毫不逊色。不过在所有人中，最优雅者当数乌尔比诺的拉斐尔，他研究了古今大师的成就，从他们的作品中汲取精华，通过这种方式大大提高了绘画艺术，使之可以与古代画家阿佩莱斯和宙克西斯画中完美无瑕的形象相提并论，如果把他的作品与那些古代画家的作品放在一起比较，甚至会超过它们。他的色彩胜于自然本身的那些色彩，每一位观看他的作品的人都能看到，其创意新颖，毫不费力，因为他的画面与书中的故事吻合，为我们展现了不同的场景和建筑，展现了我们自己民族以及其他民族的不同面容与服饰，正像拉斐尔所希望描绘它们的那样。除了他画中男女老少的头部所显示出的不同的优雅特质外，他的形象还完美地表现出不同人物的个性特征，端庄者描绘得朴实庄重，放荡者则表现得恣肆贪婪。他画的儿童形象也有着顽皮的眼神和活泼的姿态。同样，他画的衣褶既不过于简单，也不过于复杂，看起来显得十分逼真。

安德烈亚·德尔·萨尔托（Andrea del Sarto）追随拉斐尔的风

格，不过其敷色更为柔和而不那么刚健，可以说他是一位极少见的艺术家，因为他的作品毫无差错。同样，要将安东尼奥·柯雷乔（Antonio Correggio）画中那种娇柔迷人的生机描述出来，几乎是不可能的事情，因为他以某种全新的方法描绘头发。这种方法与以往艺术家作品中那种费力的、生硬的和枯涩的头发画法截然不同，从而使头发显得柔软蓬松，缕缕金丝清晰雅致，色泽迷人，比现实中的头发更为优美。帕尔马的弗朗西斯科·马佐拉（Francesco Mazzola），即帕米贾尼诺（Parmigianino），创造出同样的效果，并且在优雅与装饰以及美的风格等方面，甚至超过柯雷乔。这在他的许多画中一目了然，在他那些画中，用笔的那种毫不费力的流畅，使他能够描绘微笑的面庞和动人的眼睛，甚至将那脉搏跳动的感觉都表现出来。然而，任何看过波利多罗（Polidoro）和马图利诺（Muturino）的壁画的人，都会发现那些极富表情的形象，都会为他们竟是以画笔而不是以颇为容易的语言表现的种种惊人的创造性画面而感到惊奇，他们的作品显示了他们的知识与技艺，他们把罗马人的行动举止展现得活灵活现，宛如其实际生活中的样子。无数已去世的其他艺术家，通过敷色使其作品中的形象栩栩如生，诸如罗索（Rosso）、塞巴斯蒂亚诺（Sebastiano）、朱利奥·罗马诺（Giulio Romano）、佩里诺·德尔·瓦加（Perino del Vaga），更不用说那众多仍然活着的杰出艺术家了。更为重要的是，这些艺术家已经使他们的技艺达到如此流畅完美的境地，以至如今一位精通 disegno、创意和敷色的画家一年能画出六幅画，而那些最早期的画家六年才能够完成一幅作品。我不仅可以根据观察，而且可以根据我本人的实践，对此做出证明。我还要补充的是，如今的许多作品要比过去大师们的作品更加完美和更富于修饰。

但是，在已经去世和仍然活着的艺术家中，天才的米开朗基罗使所有的人黯然失色，他不是在一种艺术中，而是在所有三种艺术中都出类拔萃。他不仅胜过那些几乎征服自然的艺术家，而且甚至胜过那些无疑已经征服了自然的最杰出的古代艺术家。米开朗基罗堪称前无古人，后无来者，他战胜了自然本身，而自然无论其生成之物多么富于挑

战性，多么非同凡响，都没有一样是他那富于创造力的天赋凭着应用能力、disegno、艺术技巧、判断力和优雅所不能轻易超越的。他的天赋不仅显示在绘画及敷色上（通过绘画与敷色，表现了一切可能有的形态及物体：挺直的与弯曲的，能接近的与不能接近的，可能摸的与不可能摸的），而且也显示在完全三维的雕塑上。由于他的辛勤耕耘，这一优美而硕果累累的植物上已长出如此众多的高贵枝干，它们不仅以这样一种非同寻常的方式使整个世界充满了最诱人的果实，而且还把这三种最高贵的艺术带到了发展的巅峰，使其达至如此奇妙的完美，从而人们可以毫不担心地宣称，他的雕像在各方面都远远超过古代的雕像。如果把古人作品中的头、手、臂、足，与米开朗基罗所做的相比较，那么显然他的作品更加坚实稳固，更加优雅，更加趋于纯粹、完美。在对种种难题的克服中，其风格是如此轻松流畅，无与伦比。他的绘画也是如此，假如我们碰巧有那些希腊罗马名家的作品，从而把它们放在一起进行比较，那么就会证明，他的绘画在品质上大大超过古代人的绘画，而且更加崇高，就如同其雕塑明显超过古代的雕塑那样。

然而，如果我们对过去那些在丰厚报酬与幸福生活的激励下创作出不同作品的卓越的艺术家给予赞扬的话，那么，对那些既无报酬又生活贫困悲惨，却获得了如此珍贵的果实的罕见天才，我们难道不更应当给予高度的钦佩与赞扬吗？可以相信，从而也可以断定，假如我们时代的艺术家能得到合理的报酬，他们无疑会创造出比古代更伟大和更卓越的作品。然而事实上，如今的艺术家苦苦拼搏，却只是为了免受饥饿，而不是为了赢得荣誉，贫困的天才被埋没，得不到荣誉，这对那些有能力帮助他们却不屑一为的人，是一种耻辱，是一件丢脸的事情。

不过这个话题已谈得够多了，现在应回到《名人传》上，分别去讲述那些在第三时期创作出杰出作品的艺术家，其中的第一位是莱奥纳多·达·芬奇，我们现在就从他开始谈起。

七、切利尼

切利尼（Cellini），手法主义金匠、雕塑家。我们对他的了解远比同时代人多，这得益于他那本生动的《自传》，但也正因为这本书，我们多将他看成鲁莽的武夫，而不是沉思的艺术家。确实，《自传》中的切利尼不是手拿雕凿工具就是手持匕首，而且读者发现他会轻易地从雕凿工具转向匕首甚至赤裸的双拳。因此贡布里希说："这一微妙的设计读起来不如他运黄金的故事有趣，书中叙述了他怎样从国王的宝库里运走黄金，途中遭到四个歹徒的袭击，他只身一人把他们全部打跑。"虽然这一形象魅力十足，但容易让我们忽略切利尼驾驭鹅毛笔的能力和他在艺术理论领域的贡献。事实上，切利尼也被归在作家之列，他的《自传》被列为西方经典著作之一。此外，他还出版了一本讨论绘画技法的书——《论金匠与雕塑艺术》，并留下多首诗歌。

切利尼也是比较论的重要参与者。在比较论的两个重要事件中，切利尼都是主要发言人。其一是1546年贝内代托·瓦尔齐就比较论的问题致信当时八位著名艺术家，切利尼是其中之一。第二件事是1564年关于米开朗基罗葬礼的安排引发了绘画与雕塑之争，切利尼是这场争论的导火线和关键人物。

个性鲜明如切利尼者，其理论观点同样异于常人，其中最突出的是他鲜明有力地反对西方千百年来对艺术创作过程中的体力劳动的鄙视。自文艺复兴时期的艺术家有意提高自己的地位以来，这一问题就被提上了日程，最著名的发言人是达·芬奇。但达·芬奇在绘画与诗歌的比较中，只强调质的问题，而忽略量的不同，即只承认绘画和诗歌的创作都需要手工操作，而完全不提两者在劳动力消耗量上的不同；在绘画和雕塑的比较中，达·芬奇则忽略质的相同，而将量的不同夸大，以此贬低雕塑的地位。这一做法与之前诗人对绘画的批判又有何异？相比之下，切利尼对劳动力问题的认识远比达·芬奇深刻，他不但看到质的相同，又正视量的不同，他并不回避雕塑创作过程比绘画需要更多的劳动力，但他赋予这一劳动力合理的解释，称其为雕塑作品得以形成的必备条件和评价艺术品价值的标准。

disegno是文艺复兴艺术理论中的一个核心概念，最著名的阐发者是瓦萨里，而切利尼的独特贡献易被忽略。事实上，切利尼不仅称disegno为艺术操作的准则，

还将 disegno 提升为人类所有行动的起源和准则，从而为艺术行动提供了强有力的辩护。另外切利尼还将瓦萨里的 disegno 三艺发展成 disegno 四艺（增加了金饰艺术）。

切利尼关于艺术家地位、多才多艺等问题的看法同样珍贵，关于这些言论的精彩之处留待读者在下面的引文中欣赏。

* 切利尼文选
《自传》
论绘画与雕塑[1]

我认为雕塑艺术比基于素描的任何艺术都好八倍，因为一个雕像有八个面并且每个面必须一样好……

为了更好地向您说明这一艺术的伟大之处，我举一个例子，即米开朗基罗，他是现今已知的所有古代和现代画家中最伟大的，其原因只有一个，即他画的每一个形象都来自对雕塑模型非常认真的研究。我不知道还有谁比天才的布隆齐诺（Bronzino）更接近这一艺术的真理。我发现其他人则沉迷于矢车菊，沉迷于欺骗乡巴佬的各种色彩。

回到伟大的雕塑艺术，我们有这样的经验，如果做一根柱子甚至一个花瓶这类简单的东西，先在纸上用绘画所能呈现出来的最好的比例与优美画出草图，然后根据这一草图做出雕塑作品，我们发现做成雕塑的柱子或花瓶远没有画中的漂亮，而是非常难看。但是如果你先做花瓶或柱子的雕塑，然后依据雕塑（测量或不测量）画图，你会发现这幅画非常美。

雕塑是包括素描在内的所有艺术的母亲，如果一个人是一位优秀的雕塑家并且有优美的个人风格，那么他很容易成为一位优秀的透视学家和建筑师，当然也比不精通雕塑的人更容易成为优秀的画家。绘画并不比树、人或其他事物在水中的倒影好。绘画和雕塑之间的区别与影子和

[1] 节选自 Robert Goldwater and Marco Treves ed., *Artists on Art: From the XIV to the XX Century*, Pantheon Books, 1947, pp.87-90; 最后一段选自 Margaret A.Gallucci, *Benvenuto Cellini: Sexuality, Masculinity, and Artistic Identity in Renaissance Italy*, 2003, p.51。李研翻译。

实体的区别一样大。

——切利尼 1547 年 1 月 28 日写给贝内代托·瓦尔齐的回信。

…………

一幅素描不过是浮雕的影子。因此浮雕是所有素描的父亲，我们称为"绘画"的奇妙美丽的事物是根据自然中的色彩上了色的素描。因此有两种绘画：一种是模仿自然中的所有颜色，另一种叫作单色画，由我们这一时期的两位优秀的年轻画家波利多罗和马特瑞（Maturio）复兴于罗马。

…………

当一个优秀的艺术家想塑造一个形象时——裸体或着衣或其他（但我这里只谈裸体，因为通常先塑造裸体形象然后加上衣服）——他会用泥或蜡开始塑造优美的人体。我说"优美"是因为从正面开始，在他下定决心之前，他通常提升、降低、拉前、推后、弯曲、拉直所塑人像的每个肢体。一旦他对正面感到满意就会转向侧面——四个主要面中的另一个面——通常他会发现塑像看起来很不美，因此为了与这一新塑的面相协调，他不得不否定刚才确定下来的漂亮的正面……这些面不只八个，而是超过四十个，因为即使雕塑转动不到一英寸，就会有肌肉看起来太突出或不足，以至雕塑的每个部分都蕴含着最大的变数。因此，艺术家发现为了与其他面协调，不得不推翻他在第一个面中已获得的优美。这一难度非常大，以至已知的塑像没有一个从任何角度看都是正确的。

创造了天、地、人的永恒的上帝用泥土塑造出第一个雕塑，他并不像各类艺术的专家一样依赖设计。上帝将这一雕塑展示给他王国中的天使：有些天使带来痛苦、地狱和残酷的死亡。不遵从主人命令的天使与同伴分离，而他的主人则创造出许多美好的事物。这位背叛的天使就是第一位画家，他用阴影欺骗灵魂，而任何一位优秀的雕塑家都不会这样做。

金匠的设计图[1]

碰巧那时费德里戈·吉诺里（Federigo Ginori）想做一个像章，图案是阿特拉斯（Atlas）肩扛地球，所以他请求伟大的米开朗基罗为他画一个圆形的设计图。米开朗基罗对他说："去找一位名叫本威努托（Benvenuto）的年轻金匠。他会很好地为你服务，他也不会要我的设计图。但为了避免你误会我不想做这件小活，我很乐意为你画一个设计图。同时和本威努托谈谈，让他也做一个小模型。这样你就可以从中挑一个更好的。"所以费德里戈·吉诺里过来找我，告诉我他想要什么，并说米开朗基罗把我捧上了天……当我做完模型时，米开朗基罗的好朋友、画家朱利亚诺·布迪亚吉尼（Giuliano Bugiardini）把米开朗基罗的素描稿拿了过来。同时我让朱利亚诺看了我做的小蜡模，与米开朗基罗的素描稿完全不同。但朱利亚诺和费德里戈都马上决定按我的蜡模制作。因此我开始做这件作品。当专家米开朗基罗看到这件作品时只是大加赞赏。

…………

那些画设计图的人不是珠宝师，不知道镶嵌珠宝的正确位置，珠宝师也没有给他们讲解（因为珠宝师需要在宝石上制作人物，所以他必须懂得画画，否则他的作品会一文不值）。因此在他们所有设计图中那颗精美的钻石都被错误地放在天父的胸前。

…………

教皇让我做这一美丽的钱币时，雕塑家班迪内利（Bendinello）进来了。这时他还没有被封为骑士，他以一贯的傲慢与无知说："制作这么美丽的作品，必须给金匠指定设计图。"我马上转过来反驳他，说我根本不需要他的设计图，我确信我的设计图对他是一个沉重的打击。教皇听到这话很高兴，身子靠近我说："亲爱的本威努托，去为我专心工作吧，不要理会这些傻瓜的话。"

…………

除了这两件作品外，红衣主教还让我为他做一个盐盒的模型，但他

[1] 节选自 Benvenuto Cellini, *The Autobiography of Benvenuto Cellini*, trans. by George Bull, Penguin Books, 1956, pp.83-84, 88-89, 91, 238-239, 李研翻译。

坚持要做得与众不同。鲁伊吉（Luigi）以盐盒为主题发表了一篇精彩的演说。加布里埃洛·切萨洛（Gabriello Cesano）也对他想象中的盐盒做了精彩的描述。红衣主教非常有礼貌地听着，对这两位文人用文字为他勾画的设计图非常满意。于是他对我说："亲爱的本威努托，鲁伊吉和加布里埃洛的设计我都很满意，不知道该选哪个。因此，由于你是制作者，我把选择权交给你。"我答道："我的主人，您知道国王与皇帝的儿子是多么重要，多么高贵神圣。但是如果您问一位穷苦卑微的牧羊人，这些男孩与他自己的孩子，他更爱谁的话，他一定会说更爱自己的孩子。因此我非常爱我自己创造的艺术之子。最尊敬的阁下、我的赞助人，我为您做的第一个设计将会是我自己的作品与设计。有许多描述听起来很美，但依此实际做出的作品并不好。"然后我对两位大文学家说："你们已经说了，我要开始做。"

…………

加布里埃洛的想法是尼普顿（Neptune）与他的妻子安姆菲特莱特（Amphitrite）在一起，还有其他许多事物，这些都是听起来很美，但无法制作。

雕塑家的体力劳动[1]

当国王到我城堡的门外时听到锤子的敲打声，他命令所有人保持安静。作坊里的每个人都在努力工作，因此没有注意到国王的到来，看到国王时我吃了一惊。他进入大厅，首先看到我正在制作用来做朱庇特身躯的一大块银。一个人在敲出头部，另一个在加工双腿，响声震耳欲聋……国王开始问我正在做哪些作品，并让我继续做下去。他说如果我多雇些人，让他们工作，而不是使自己筋疲力尽，他会更高兴，因为他想让我保护好身体，多为他工作几年。我回答说，如果我自己不工作，就会马上病倒，另外也不会达到我为他设想的预期效果。国王认为我这样说只是客套话，而不是事实，于是让洛兰红衣主教重复他刚才的话。

[1] 节选自 Benvenuto Cellini, *The Autobiography of Benvenuto Cellini*, trans. by George Bull, pp.260, 344, 381-382, 李研翻译。

我向红衣主教坦诚而充分地解释了我的原因，他十分信服并建议国王让我根据自己的喜好决定做多少工作。

…………

松木已经堆好，由于木料有许多油脂，再加上我设计的熔炉通风很好，所以火烧得很旺，这样我就要迅速地从这头跑到那头，筋疲力尽。但我强迫自己坚持下去。

…………

公爵夫人问我现在在做什么作品，我回答说："我正在做任何人从未做过的最费力的活，是在黑色大理石十字架上的雪白大理石基督，它与真人一样高，是我自己做着玩的。"她马上问我打算怎么处置它，我回答说："我的夫人，我必须告诉您我不会以2000金币卖掉它，因为从来没有人在这类作品中花如此大的力气。"

艺术家的地位[1]

像本威努托这样的人，在他那一行中是独一无二的，法律管不着他。

…………

本博（Bembo）是一位非常伟大的文学家和一位有非凡才能的诗人，但他对我的艺术完全不了解，他认为我已经做完了，但我只是刚开了个头。我发现很难让他理解做一个好的塑像是需要很长时间的。最后我决定在必需的最短时间内完成，尽我所能把它做好。但是由于他蓄着威尼斯式的短胡子，所以很难做出一个令我满意的头像。但我还是把它做完了，我认为不论从哪方面看，它都是我做过的最好的作品。他对此很吃惊，因为他认为在我用2小时做完蜡模后，应该用10小时做完铜模。但我用200小时才完成蜡模，然后请求他让我去法国。他对此很失望，请求我至少做一个像章的背面，其图案是飞马珀伽索斯（Pegasus），周围环绕着一圈常春藤。我大约用3小时做完像章背面，并且做得很好。他对此很满意，说道："我以为做一匹这样的马比一个小头像难10倍，

[1] 节选自 Benvenuto Cellini, *The Autobiography of Benvenuto Cellini*, trans. by George Bull, pp.136, 177, 316, 341, 李研翻译。

但那个头像却给你带来这么多困难，我不了解困难。"

…………

我告诉他（公爵的大管家），像我这样的人适合和教皇、皇帝、伟大的国王谈话，像我这样的人全世界只有一个。但像他那样的人在任何一条街上都可以找到一大把。

…………

"我的主人，"我回答他说："我注意到最尊敬的阁下毫不信任我，我想这是因为您过于相信大肆诽谤我的人，或者是因为您不了解这门艺术。"他不等我说完就嚷道："我确信我了解，而且非常了解。""是的，"我答道："像一个赞助人，而不是艺术家那样了解。如果阁下像您所说的那样了解的话，您就会因我为您制作的精美青铜胸像，即已运到爱尔巴的大胸像而信任我。因我已修复的美丽的盖尼米得（Ganymede）大理石像而信任我，这件事非常难，比我自己做一件费劲得多。也会因我已浇铸好的美杜莎而相信我，它现在就在阁下面前，这一浇铸极其困难，之前从未有专家做过此类事。"

多才多艺 [1]

雕塑家如果想做一件表现勇武士兵的杰作，他本人就必须是一位勇敢的人并熟悉战争的技艺。……

我前面提到的各种艺术如此不同，以至一位艺术家如果精通了一门再转向另一门，就不能达到同样的完美。同时我尽最大努力成为各个领域的专家。我会在适当时候证明我已成功达到这一目标。

…………

有一天吉罗拉莫·马雷蒂（Girolamo Marretti）来我的店铺让我为他做一个镶在帽上的金质徽章，图案是赫拉克勒斯撕开狮子的嘴。当我做这件作品时米开朗基罗·博纳罗蒂经常来拜访我。我为做个帽徽绞尽脑

[1] 第一段选自 Anthony Blunt, *Artistic Theory in Italy 1450-1600*, p.51；其余选自 Benvenuto Cellini, *The Autobiography of Benvenuto Cellini*, trans. by George Bull, pp.52-53, 83, 200-201。李研翻译。

汁，人物的形象和动物的凶猛都表现得与众不同。神圣的米开朗基罗对我的工作方法完全不熟悉，因此他把我的作品捧上了天，这样我更雄心勃勃地要把它做到最好。

…………

当我拔掉第一枚钉子后，我就想怎样不被发现。因此我用蜡混合一些铁屑末，这与我拔出的钉头的颜色简直一模一样。我就这样开始用蜡仿制铁条上的钉头，拔出一枚钉子，仿制一个钉头。因为我每拔出一枚钉子就斩断它的钉头，然后把这些钉子再安回铁条上。

…………

论 disegno [1]

我们这些源于 disegno 的艺术非常伟大（人总是从 disegno 那里获得好的指导思想，不求助于它就不能完美地操作），我相信自己可以用人们不能否认的生动论据使所有人相信 disegno 是人类所有行动真正的起源与准则，是唯一真实的"自然理念 / 女神"（Iddea della Natura）。在古代自然理念 / 女神被描绘成拥有众多乳房，以表示她作为上帝（上帝以泥土塑像并依据自己的形象创造了第一个人）唯一主要的使节养育着万物——因此，我得出结论，disegno 艺术的专家不可能为他们的徽章找到比自然理念 / 女神更贴近真理、更适于他们实践的象征了。因为我知道所有最伟大的技师对自然界奇妙作品的热衷不逊于制作源自disegno 事物表现出的高超技艺，所以我在这里只是简单地提一下，而不详细论述了。

…………

天底下所有的事物都由四种物质构成，既不多也不少，因此人类创造的每个事物也都由四种物质构成。四者中第一个是雕塑艺术，因为我们的上帝用神圣的双手利用泥土以雕塑的形式创造了第一个人。其次是奇妙高贵的绘画。接下来是实用性最强的建筑。最后，人类意识到自己

[1] 节选自 Michael W. Cole, *Cellini and the Principles of Sculpture*, Cambridge University Press, 2002, pp.124, 172-173, 李研翻译。

是地球上所有事物的主人，从中发现了金属，包括最贵重的金和银，利用这些物质，他制作出雕塑和多种事物。

作画速度[1]

不了解这一骨骼结构的人制作出来的作品是世界上最糟糕的，即我曾见过的某些画家的作品。这些画家只不过是拙劣的画匠。他们自负于所知的一丁点儿知识，不做任何研究，只有作画时运用的拙劣准则，却急于绘制作品，但绘制不出任何有价值的画作。更糟糕的是他们因此养成了习惯，以至当他们想绘制好的作品时也画不出任何好作品来。当他们的恶习伴随着贪婪时，就会损害研究的好方法，令（我们的艺术）准则蒙羞。因此被快速蒙蔽的画家只不过让人们看到他们一无所知。

············

优秀的雕塑家和画家为了君王的荣耀创作作品，其作品流芳百世，是城市美丽的装饰。因此，鉴于优秀作品的长久生命，难道您，勇敢杰出的君主，不希望它们制作得好一些吗？因为您的荣耀大多来自这些优秀的作品。因此，如果差别是将作品做得好或不好，那么需要的时间是两年还是三年就不再重要。

一个人喜欢快速地制作作品，另一个缓慢却更好。如果上帝赐予阿雷蒂诺人（瓦萨里）更多时间，他将绘制出整个世界。

其他[2]

我对他说一个名叫乔凡尼·达·卡斯特尔·博洛涅塞（Giovanni da Castel Bolognese）的人到了罗马，他是我做的那种铜质像章的专家，我唯一的愿望就是与他竞争，使我的成就誉满世界。我要用我的艺术，而不是我的剑杀死所有的敌人。

[1] 第一和第二段选自 Bruno Maier ed., *Opere*, Rizzoli, 1968, p.875；第三段选自 Michael W. Cole, *Cellini and the Principles of Sculpture*, p.216。李研翻译。

[2] 节选自 Benvenuto Cellini, *The Autobiography of Benvenuto Cellini*, trans. by George Bull, p.124, 李研翻译。

第四章
17世纪

　　17 世纪是一个尊崇理性与规则的黄金时代。没有哪个时代像 17 世纪那样如此坚定地信奉着清晰的、可通过数学来验证的规则，相信可以理性理解万物。笛卡尔（René Descartes）是这个时代最伟大的哲学家，他的名言"我思故我在"是当时智识阶层的信条。他发表了闻名遐迩的《方法论》(*Discourse on the Method*, 1637)，法国比较文学家弗里德里克·洛里哀（Frederic Loliee）如此评价这部作品：笛卡尔仿佛飞也似地冲破了一切定式和传统的障碍，他摆脱了一切成见，赤裸裸地开始他的革命运动；这种运动的成绩，便是外界的权威渐渐消除，良知的价值渐被承认。换句话说，便是烦琐主义的理想渐被近代的精神所代替。[1]在这个时代，巴鲁赫·德·斯宾诺莎（Baruch de Spinoza）笃信几何学；皮埃尔·高乃依（Pierre Corneille）写道，"我的情感对于你……理性作为向导"；尼古拉·布瓦洛（Nicolas Boileau）呼唤"热爱理性吧，你的著作的光彩和价值要依靠她"；在艺术理论中，罗兰·弗雷亚尔·德·尚布雷（Roland Fréart de Chambray）以类似的口吻宣称，只有那些"用数学家的方式检验和判断事物的人"才是真正的艺术行家。[2]

　　17 世纪的艺术理论具有浓重的理性主义色彩。在意大利，17 世纪 20 年代，卡拉奇兄弟及其博洛尼亚学院揭开了巴洛克艺术的帷幕，卡拉奇兄弟希望糅合拉斐尔、米开朗基罗、达·芬奇、提香（Titian）等文艺复兴大师的"手法"，取长补短，创造最接近于"神的至善光辉"的完美艺术，而他们所开创的博洛尼亚学院旨在促成"以规则达到完美"。卡拉奇兄弟的艺术试验及其在艺术上的巨大成就促进了古典主义艺术和学院艺术的发展，17 世纪从欧洲各国奔

[1] 参见洛里哀：《比较文学史》，傅东华译，上海书店，1989 年，第 188 页。

[2] N. 佩夫斯纳：《美术学院的历史》，陈平译，湖南科学技术出版社，2003 年，第 87—88 页。

赴意大利景仰文艺复兴艺术的艺术家和理论家同样也接受了卡拉奇兄弟及其所创画派的影响。

诚然，17 世纪的意大利在政治和经济上已是江河日下，其艺术一统天下的局面也发生了变化，意大利不再是艺术理论的唯一中心，西欧其他国家，尤其是法国显示出对艺术理论的非凡热情，艺术理论的中心从佛罗伦萨和罗马逐渐转向巴黎。然而，意大利作为艺术新思潮源泉的地位并没有改变。乔凡尼·皮耶特罗·贝洛里（Giovanni Pietro Bellori），这位博学的神职人员，是 17 世纪罗马艺术学院的中心人物，他倡导古典主义和理想美，奠定了学院艺术的理论基础。尼古拉斯·普桑（Nicolas Poussin），这位热爱知识的法国画家，在罗马度过了大半生，他高贵而单纯的绘画是古典美的范本，他关于绘画的理论则通过贝洛里、弗雷亚尔·德·尚布雷、夏尔·勒·布伦（Charles Le Brun）和其他作家得以流传。因此，有些现代学者把贝洛里和普桑视为古典主义学院的实际创建者，尽管他们并非第一批传播"以规则达到完美"理念的艺术家和作者，然而，古典主义学院的所有核心观点都在他们的著作中得到完整的、清晰的陈述。

古典主义学院在路易十三和路易十四统治下的法国找到了最适合生长的土壤。如果说贝洛里推进了罗马圣路加学院对艺术理论的讨论，那么，勒·布伦、安德烈·费利比安（André Félibien）等作家从意大利带回法国的艺术理论，则在专制主义和重商政治的引导下，加速了学院的体制化和系统化。1648 年巴黎皇家绘画与雕塑学院（Academie Royale de Peinture et de Sculpture，下文简称"皇家学院"）成立，在此后的一百多年里，这所学院成了欧洲的艺术中心。

勒·布伦是皇家学院的实际领导者，他为该学院确立了以素描为中心的理性的教学体系。然而，17 世纪最后 25 年席卷各学科领域的"古今之争"浪潮同样也冲击了学院艺术的堤坝，越来越多的理论家开始质疑学院奉为圭臬的规则。其中，法国学者、业余艺术家罗歇·德·皮勒（Roger de Piles）为色彩辩护，他雄辩的论著激起"素描与色彩之争"。这场论争最终以学院的退让告终：1699 年，德·皮勒被接纳为皇家学院成员，色彩最终得到官方承认，获得了与素描平等的地位，光线和阴影这两个本来分开的类目也被归入色彩类。不过值得注意的是，尽管德·皮勒挑战了学院权威，但他从未违背学院所提倡的理性精神，这清晰地体现在他为衡量艺术家杰作而构想的"画家的天平"的标准上。

德·皮勒对色彩的辩护，实际上与他对佛兰德斯画家彼得·保罗·鲁本斯（Peter Paul Rubens）的鼓吹相辅相成，部分由于他的热情支持，鲁本斯最终被学院接纳，成为举世公认的空前伟大的欧洲大师，新一代的学院艺术家争相效仿，学院里也呈现出与传统的普桑派对立的鲁本斯派。鲁本斯的支持者批评普桑描绘裸体人物类似于绘制岩石，坚硬而苍白，远不如鲁本斯笔下的人物血肉丰满。这样的评论也正是援引自鲁本斯本人对绘画特性的深刻思考，这位有着深厚人文主义修养的天才画家，早年在意大游学期间就富于启发性地指出，绘画的特性在于对鲜活的血肉之躯的描绘。

一、尼古拉斯·普桑

尼古拉斯·普桑（Nicolas Poussin，1594—1665）出生于法国诺曼底一个风景优美的小镇，并在这里接受了启蒙教育，当中就包括了拉丁文教育，这为他日后成为一名学者型艺术家打下基础。当地画家昆廷·沃林（Quentin Varin）发现了少年普桑的绘画天赋，收他为徒，他便在沃林的画室里学习，直到 18 岁时远走巴黎。在巴黎，普桑先后进入佛兰德斯画家费丁南德·艾里（Ferdinand Elle）和乔治·勒莱蒙德（Georges Lallemand）的画室。留学巴黎期间，他还结识了数学家亚历山大·科托瓦（Alexandre Courtois），后者收藏了大量出自意大利著名版画家马坎冬尼奥·莱蒙蒂（Marcantonio Raimondi）之手的文艺复兴大师作品的版画。这些作品使普桑激动不已，更激起了他对意大利的向往。1624 年，在玛丽亚·德·美第奇（Marie de Médicis）御用诗人詹巴迪斯塔·马里诺（Giambattista Marino）的安排下，普桑终于来到罗马，此后在这里度过了 40 年。

在罗马，尼古拉斯·普桑和佛兰德斯雕塑家弗朗索瓦·迪凯诺瓦（François Duquesnoy）一起研习古代浮雕和雕塑，还在多梅尼基诺的画室中学画。由于马里诺的穿针引线，普桑得到红衣主教弗朗西斯科·巴伯里尼（Francesco Barberini）的订单，从而结识了这位红衣主教的秘书卡西亚诺·德尔·波佐（Cassiano del Pozzo）。卡西亚诺·德尔·波佐学识渊博，喜好收藏，是当时罗马古物学家圈子中的领袖，他聘请了一些艺术家对古代纪念碑进行摹写素描，普桑很可能就曾参

与这项制图工作，这对他后来绘画风格的形成起到了基础性作用。

17 世纪 30 年代，普桑已经声名鹊起，成为罗马古典主义艺术的灵魂，他的订单来自当时最显赫的收藏家，法国的智识圈子和艺术界更是对他推崇备至，以至路易十三决定任命他为"首席御用画家"，并派出国王智囊团成员 M. 德·诺亚尔（M. de Noyers）把这位大画家召回国。1640 年，在法国雕塑家和艺术理论家保罗·弗雷亚尔·德·尚德罗（Paul Fréart de Chantelou）的陪同下，普桑回到巴黎。逗留巴黎期间，普桑参与了卢浮宫大画廊（Grand Gallery of the Louvre）的装饰工作，为皇家葛帛兰（Gobelins）工厂提供了一些挂毯设计图，为新出版的维吉尔（Virgil）和贺拉斯（Horace）著作以及《圣经》绘制了卷首插图，还为圣日耳曼昂莱（Saint-Germain-en-Laye）和枫丹白露（Fontainebleau）的皇家小教堂创作了两幅画。首席画家的职位固然为普桑带来了更高的声誉和稳定的收入，但这位天性纯真的画家对宫廷中的尔虞我诈深感厌恶。1642 年，他向国王请辞，离开巴黎，回到罗马。此后直到去世，他再也没有离开罗马。

普桑不仅是 17 世纪欧洲艺术史上最伟大的画家之一，而且是 17 世纪艺术理论圈的核心人物，他的同时代人不仅为他戴上完美艺术典范的桂冠，还被他的才学哲思深深折服。贝洛里就把《现代画家、雕塑家和建筑师传》的编纂归功于普桑的帮助与指导，法国理论家安德烈·费利比安也毫不讳言自己从普桑那里获益良多。在普桑自己的时代里，他已成为誉满天下的"画家兼哲学家"（peintre-philosophe），他在罗马的住宅很快成了从法国来到这座永恒之城（Eternal City）的知识分子的朝圣目的地。

除了书信和一些零散的笔记以外，普桑本人并没有留下系统的艺术理论著作，幸好他智识圈子中的好友把他的信件、谈话和各种关于艺术的言论记载了下来。集合那些散落各处的只言片语，我们才有可能大致构造出这位大师的艺术思想。普桑留下了两种截然不同，但互不冲突的对"绘画"的界定，它们都可以从历史中追本溯源，但经由普桑的阐发，焕发出了新的生命。这两个定义保留在普桑的《绘画笔记》（Observations on Painting）和他晚年写给好友罗兰·弗雷亚尔·德·尚布雷的一封信中，本书选译了这两篇文章。

《绘画笔记》是普桑在阅读中所做的笔记，他曾打算写作一篇关于绘画的论文，可惜晚年疾病缠身使他无法完成，只留下一些零碎的读书笔记，后来由贝洛

里收录在《现代画家、雕塑家和建筑师传》中。《绘画笔记》显示了普桑对柏拉图、亚里士多德、贺拉斯、昆体良（Quintilian）等古代学者和费奇诺、洛马佐（Lomazzo）、卡斯特尔韦特罗（Castelvetro）等文艺复兴作家著作的研读。普桑采用了一个非常传统的绘画定义："绘画无非是对那些从严格意义上来说可被模仿的人类动作的模仿。"并借古代修辞学家之口指出动作对表现感情、打动公众的重要性。文艺复兴的艺术理论虽然承认了表情在绘画和雕塑中的价值，但相比透视和比例，它从来都是次要的；普桑则把表现情感提到了前所未有的高度，这在后来经由勒·布伦的演绎，成了法国学院派艺术理论的基础。

普桑与法国著名的弗雷亚尔三兄弟[1]友谊深厚，他们之间的信件是研究普桑艺术思想的最重要的文献材料。普桑去世前写给 M. 德·尚布雷的信留下了他对绘画的另一个定义："（绘画）是一种在一个平面上，使用线条和色彩对阳光下一切可见事物所做的模仿。它以愉悦为宗旨。"这个定义的前半段是对文艺复兴以来绘画定义的重复，与阿尔贝蒂"画家的任务就是在给定的任意嵌板或者墙面上，以线条描画，以色彩图绘出任意躯体的可见表面的形肖之像"[2]如出一辙，但他最后大胆地指出"绘画的唯一目的是愉悦"。尽管普桑所言之"愉悦"是符合道德和理性的愉悦，但如此论断在当时来说可算前卫，众所周知，康德关于美感经验的基础正是"非功利的愉悦"（disinterested pleasure），后者对现代艺术的影响之大再怎么强调也不过分。

＊尼古拉斯·普桑文选[3]

绘画笔记[4]

优秀大师的范例

即使实践方法指南随附于理论后面，即便如此，这些规训也不会使

[1] 即让·弗雷亚尔·德·尚德罗（Jean Fréart de Chantelou）、保罗·弗雷亚尔·德·尚德罗和罗兰·弗雷亚尔·德·尚布雷。

[2] Leon Battista Alberti, *On Painting*, Book Ⅲ. 见 E. G. Holt, *A Documentary History of Art*, Vol.Ⅰ, p.215。

[3] 本书所选普桑《绘画笔记》和《致德·尚布雷先生》译自 *A Documentary History of Art*, Vol.II, selected and edited by Elizabeth Gilmore Holt, Doubleday Anchor Book, 1958, pp.142-146, 157-159, 并保留了该选本中的注释。以下未特别标出的注释均为原英文版注。黄虹翻译。

[4]《绘画笔记》英译自 Ch.Jouanny, *Correspondance de Nicolas Poussin* (Archives de l'art francais, N.S., V), Paris, 1911, pp.492ff.，贝洛里的《现代画家、雕塑家和建筑师传》（*Vite de'pittori, scultori, et architetti moderni*, Rome, 1672）收录了这个笔记。欧文·潘诺夫斯基博士（Dr. Erwin Panofsky）检查了这一译本并提供了第 258 页注③和第 259 页注①。这些笔记是普桑在他阅读时记录下来的，而不是他自己写的。安东尼·布朗特（Anthony Blunt）已经辨认出它们中许多内容的出处；见 A.Blunt, sub.cit., p.345, 所有末端带有 B 的注脚都出自这篇文章。

（读者）记住那种本该来源于实际知识的创作习惯，除非它们得到权威的检验证明。而且，除非优秀范例给出卓见成效的引导，向学生指出较简单、迅捷的方法和更具体实在的目标，否则，（那些规训）会把青年学子引向漫长而崎岖的道路，而且他们很少能够到达最终的目的地。

绘画的定义和模仿的方法

绘画无非是对那些从严格意义上来说，可被模仿的人类动作的模仿。其他物类动作从本质上不具备可模仿性，尽管它们偶尔能够得以再现，但也不是作为主要部分而是作为附属部分被再现的。照这样，画家也可以模仿兽类的活动，不仅如此，他还可以模仿所有自然物类的动作。

艺术怎样超越自然

艺术与自然没有什么不同，它也不能超越自然的限制。因为知识的光辉按照自然的授予分散各处，在不同人身上、不同地方和不同时间显现，并由艺术收集聚拢到一起。而且，在一个个体身上，永远不可能找到这所有的光辉，甚至也不能找到这光辉的一大部分 [1]。

绘画与诗歌中的最高成就是多么地不可能出现

亚里士多德 [2] 希望通过宙克西斯的例子表明，诗人有可能讲述不可能之事物，提供比可能之事物更优秀的事物。因为在自然中不可能有一个女人像海伦的形象那样拥有美的全部要素，这个（形象）美到了极致，故而也比可能存在的形象更加美好。见卡斯特尔韦特罗的作品 [3] 对这个问题的讨论。

设计与色彩的局限

当绘画的远景与前景由中景以这样一种方式相连接结，即是说，使远景和前景在一起不太局促，也不用刺眼的线条和色彩使它们在一起，这个时候，绘画将拥有高雅。在这里或许可以谈论色彩与其局限之间的和睦关系与敌对关系。

[1] 见 1655 年 6 月 27 日写给尚德罗的信。（*Correspondance*, p.434.）B.p.345.

[2] Aristotle, *Poetics*, xxv, pp.26-28. B.（那里没有提到海伦，只指出："It may be impossible that there should be such people as Zeuxis used to paint, but it would be better if there were."）

[3] 来自 Castelvetro, *Poetica d'Aristotele* (ed. by Basel, 1576, p.668.), B.p.346.

动作

感动听众灵魂的手段有两种：动作和文辞。前者自身便具备这样的价值，而且效果显著，正因如此，德摩斯梯尼斯（Demosthenes）把它放在修辞诸技中的首位。西塞罗把动作称为身体的语言，而昆体良认为，动作如此具有说服力和活力，以至于在他看来，要是没有动作，概念、证据和表情都无济于事[1]。

宏大手法的一些特点：论题材、概念、结构和风格

宏大手法（Grand Manner）包含四个要素：题材或者主题、概念、结构和风格。第一个要素是其他所有要素的基础，指题材和叙事主题必须是宏伟大气的，比如战争、英勇行为以及宗教主题。然而，假设画家正为宏伟大气的题材殚精竭虑，他首先要留心的就是，尽可能地避开细枝末节，以免自己在庸俗琐屑的事物中流连忘返，而对那宏大伟丽的事物轻描淡写、匆匆忙忙一笔带过，从而破坏了主题的合宜性。因此，画家不仅必须具备挑选题材的技艺，而且必须拥有洞悉他所选题材的判断力，另外，他还必须选择那种原本就值得修饰和可臻完美的题材。那些选择了卑劣题材的画家在这些题材中找到安全感，因为他们天资贫乏。艺术家应当拒斥龌龊、卑劣的题材，这样的题材与任何一种可能会在其中使用的艺术手法都风马牛不相及。至于概念，它是殚精创作之思维的纯粹产物。这就是荷马和菲迪亚斯关于奥林匹斯山的朱庇特（Olympian Jupiter）的概念，他一个姿势便撼动乾坤。无论如何，对客体的设计应该具有与该客体概念相同的性质。各部分的结构或者构图切勿苦心孤诣、矫揉造作、煞费精力，只需忠实自然。风格是绘画和素描的一种个人手法和技巧，它从每位画家施行其想法的天赋中产生。风格、手法或趣味是天性和天赋的馈赠。

美的理念

美的理念不会自己注入还未完完全全做好准备的物质中。如此准备包含三样东西：秩序（order）、调式（mode）和形式（form）或外形

[1] 这个篇章的内容在昆体良的著作中。(Inst. Orat. XI, iii, PP1-6.) B.P.345.

(species)。秩序的意思是各部分的位置经营，调式处理尺度大小；外形（形式）由线条和色彩构成。有了秩序和各部分的位置经营并不够，使身躯上所有肢体都处于它们自然而然的姿态也不充分，除非把调式加进去，并且还要让外形也参与进来。调式使每一个肢体获得合乎身体比例的适当尺度；有了外形的加入，线条得以优雅地画出，而且勾画出光线融入阴影的令人愉悦的和谐。所有这些都证明了美与躯体物质相距遥远。该物质不会接近美，除非通过这种非物质性准备的方法使它接近美。由此我们必可断定，绘画不外是非物质事物的理念，并且，假设它描绘了躯体，那么它再现的只是事物的秩序、调式和外形，而且，相比其他理念，它更加关注美的理念。因此，有人断言，这（美的理念）本身就是所有优秀画家的标志，也是——正如其过去就是——优秀画家的追求，而且他们还断言，绘画是美的爱人，是艺术中的皇后。[1]

关于新颖性

在绘画中，新颖性并不主要体现在从未见过的题材中，而体现于巧妙新颖的构图和表现。因此，一个老生常谈的主题会变得新鲜罕见。在这里可以引证多梅尼基诺（Domenichino）的《圣杰罗姆的圣餐》（*Communion of St. Jerome*），在这幅画中，表情与动作都与阿戈斯蒂诺·卡拉奇（Agostino Carracci）同题材作品 b 的创意（invention）有所不同。

如何弥补题材的弱点

假如画家希望在另一个灵魂中激起惊叹，那么，即使他处理的题材本身不具备唤起惊叹的能力，他也不应该引入任何新奇、怪诞或者荒谬的东西，而应该尽量发挥他天赋，以手法的精湛使他的作品令人叫绝，以至于人们称赞道："这件作品超越了其素材。"

事物的形式

每样事物的形式都因其自身的效用或目的而各有特点，如某些事物唤起欢笑或惊恐，而这些就是它们的形式。

[1] 正如潘诺夫斯基指出的（*Idea*, p.126），这条笔记几乎与马尔西利奥·费奇诺的《柏拉图〈会饮篇〉关于"爱"的评注》（*Sopra lo Amore o ver Convito di Platone*）中的一个章节相同，洛马佐也在其《绘画圣殿的理念》（*Idea del Tempio della Pittura*）中使用了这个章节。B.p.347.b 这幅画作于 1614 年，现藏梵蒂冈博物馆，它几乎可以看作阿戈斯蒂诺·卡拉奇同名作品（现藏博洛尼亚国家艺术画廊）的改绘版。见 McComb, op.cit., p.22。

绘画的媚态

绘画中的色彩就是——正如其过去就是——引诱眼睛的媚态 (blandishments)，正如在诗歌中，格律（verse）之美对耳朵的引诱。

致德·尚布雷先生

罗马，1665 年 3 月 1 日 [1]

先生：

终于，在沉寂良久以后，我必须试着唤醒自己，趁脉搏仍在跳动，我要把自己唤回给您。我已经有了足够的闲暇去阅读和探究您的关于绘画之完美理念的书，对于我苦恼的心灵，它犹如一片甘美的牧草。我感到高兴的是，您是第一位打开他人视野的法国人，那些人无法用自己的眼睛去观看，被谬误习见引入歧途。您暖化了冰冷的议题，使这艰涩难解的议题变得易于理解。正因如此，在您的指导下，将会有人为绘画做出自己的贡献。

在思量了弗朗索瓦·尤尼亚斯大人 [2] 对这门美的艺术（即绘画——译者）所做的划分以后，我冒昧在这里简要地陈述从其著作中所学到的东西：

首先，有必要了解那种模仿的目的何在，并且要给它下定义。

定义

它是一种在一个平面上，使用线条和色彩，对阳光下一切可见事物所做出的模仿。它以愉悦为宗旨。

每个有推理能力的人都可以学到的原理[3]

没有光，什么也看不见。

没有一种透明介质，什么也看不见。

[1] 8 个月后，即 1665 年 11 月 19 日，普桑逝世。

[2] 弗朗索瓦·尤尼亚斯（François Junius, 1598—1677）生于海德堡，在莱顿接受教育，研究书信。他为著名古物收藏家阿兰德尔伯爵（Earl of Arundel）做了 30 年的图书管理员。尤尼亚斯的《古代绘画》（De Pictura Veterum, Amsterdam, 1637）是古物方面的不朽著作，可与 J.J. 温克尔曼（J.J.Winckelmann）一个世纪后的著作相媲美。

[3] 这些原理摘抄自海桑（Alhazen），见 Blunt, op.cit., p.350. 比较 Ghiberti, Documentary History of Art, Vol.I, p.151.（中译者注：海桑 [965—1040] 是著名的阿拉伯学者，有大量著作和被现代科学证明了的科学发现，尤其在光学研究方面有突出成就。）

没有分界线，什么也看不见。

没有色彩，什么也看不见。

没有距离，什么也看不见。

没有工具（指眼睛——译者），什么也看不见。

接下来的东西无法通过学习获得。

它直接附属于画家。

但就主题而言，首要的是：

它应当生而高贵，不由人塑造，不受人影响，从而能够给予画家以自由施展其天赋和勤勉的地方。主题必须精挑细选，为的是使它能够接受最优秀的形式的处理，（画家）首先要构图，而后考虑修饰、装饰、美、优雅、生动、装束、逼真，以及最重要的优良判断力。后面这些东西无法通过学习获得，全赖画家自身。它是维吉尔的"金枝"（golden bough），无人可觅得，无人能摘取，除非他得到"命运"（fate）的指引。

这九条原理包含着许多美妙的观念，应由生花妙笔、博学好手写下来，但是我恳请您思考一下这小小的概览，并且直率地告诉我您的感受，不要客套。我非常明白，您不仅知道如何熄灭灯盏，而且知道如何为之添满好油。我真该再多说几句，但如今，费力思考引起的头脑兴奋使我感到病弱。而且，在与才智德性都远胜于我的人谈话时——他们的才智德性犹如土星运行在我们的头上——我总感到羞愧难当。由于我们的友谊，您把我看得比实际的我高明。对此，我永远心怀感激，而我，先生，我是您最谦卑和最恭顺的仆人。

<div align="right">普桑</div>

二、乔凡尼·皮耶特罗·贝洛里

乔凡尼·皮耶特罗·贝洛里（Giovanni Pietro Bellori，1613—1696）出生于罗马，他的叔叔弗朗西斯科·安吉隆尼（Francesco Angeloni）是教皇首席书记官希波里托·阿尔多布兰迪尼（Hippolito Aldobrandini）的秘书，阿尔多布兰迪

尼又是教皇克雷芒八世（Pope Clement VIII，1592—1605 年在位）的侄子。身居要职的安吉隆尼博学风雅，他的私人博物馆以丰富和精美的收藏而闻名遐迩，拥有大量古物、绘画、版画，还珍藏了安尼巴莱·卡拉奇（Annibale Carracci）的 600 幅素描；他的才识圈子名流云集，比如研究古典的理论家乔凡尼·巴蒂斯塔·阿古基（Giovanni Battista Agucchi）、卡拉奇的得意门生多梅尼基诺等。贝洛里在安吉隆尼家里度过了整个青年时代，充当安吉隆尼的秘书和助手，也得到后者的悉心指导。更重要的是，在那二十多年的岁月里，他能够自由地观摩安吉隆尼及其权贵友人的大量珍贵的收藏，在古物世界里耳濡目染，培养出敏锐的鉴赏眼光和高雅的古典趣味。贝洛里还曾跟随多梅尼基诺学画，增强了艺术感受力，学会从实践中领悟古典。此外，借助安吉隆尼的广泛交游，贝洛里得以结交当红权贵和文人雅士，逐渐建立起自己的交际圈子——一个由罗马及欧洲其他地方首屈一指的画家、收藏家和博学之士交织而成的人脉系统，其中就包括大画家尼古拉斯·普桑。

安吉隆尼去世的时候，贝洛里已经成为一名博学多才、趣味高雅的专业作家、鉴赏家和古物学家。他以叔叔为榜样，收藏古物和绘画，古物中尤以硬币和纹章为世所重，绘画藏品中则有提香、丁托列托（Tintoretto）的作品，还有一幅安尼巴莱·卡拉奇的自画像。除此以外，他也像叔叔那样，逐渐跻身高位。有三项头衔和工作足以证明他的斐然成就，即教皇克雷芒十世（Popes Clement X，1670—1676 年在位）和亚历山大八世（Alexander VIII，1689—1691 年在位）的古物最高主管，被授予"罗马古物学家"（Antiquarian of Rome）称誉；罗马圣路加学院（Academy of Saint Luke）第一任院长；瑞典女王克里斯蒂娜（Christina，1632—1654 年在位）的图书管理员和纹章监管人。这些荣誉不仅提高了他的声望，更让他得到接触和研究古物的特权，获得传播美学思想的平台。

从某种意义上说，对古物的熟习与热爱造就了贝洛里的古典趣味，古物学家的身份又使他赢得了权贵的赏识，因此他轻而易举地获得了高额赞助去进行艺术理论写作。贝洛里最重要的艺术理论著作是《现代画家、雕塑家和建筑师传》（*Vite de' pittori,scultori et architetti moderni*，1672，下文简称《传记》）和《对梵蒂冈宫殿中拉斐尔绘画的描述》（*Descrizione delle immagini dipinte da Rafaelle d'Urbino nelle camere del Palazzo Vaticano*，1696），后者大大加强了人

们对拉斐尔的崇拜。

贝洛里从 17 世纪 50 年代起就开始为撰写现代画家、雕塑家和建筑师的传记收集资料，在写作过程中，还得到普桑襄助。《传记》自出版以来一直被视为 17 世纪主要艺术家活动的信息来源，欧仁尼·巴蒂斯蒂（Eugenio Battisti）称之为"17 世纪艺术史的《圣经》"（The Bible of Seventeenth-century Art History）[1]。贝洛里的《传记》，与此前和同时代的艺术史著作非常不同。一方面，他像瓦萨里那样提供了艺术家的传记信息，对他们的作品进行了详细的描述，而且对他们的风格和影响都做了评论。另一方面，贝洛里不满足于编年性地记录"所有用刷子或用凿子的人以及垒砌石子的建筑师"[2]，他的视野也不限于意大利。他有更大的野心。他放眼欧洲，精心挑选出 12 名代表着不同类型的大师作为例子进行讨论，这些大师包括意大利画家安尼巴莱·卡拉奇、阿戈斯蒂诺·卡拉奇、弗德里科·巴罗奇（Federico Barocci）、米开朗基罗·梅里西·达·卡拉瓦乔（Michelangelo Merisi da Caravaggio）、乔凡尼·兰弗朗科（Giovanni Lanfranco）和多梅尼基诺，雕塑家亚历桑德罗·阿尔加迪（Alessandro Algardi），建筑师多梅尼科·丰塔纳（Domenico Fontana），还有北方画家鲁本斯、安东尼·凡·代克（Anthony van Dyck），雕塑家弗朗索瓦·迪凯诺瓦，法国画家尼古拉斯·普桑。贝洛里通过选择不同性情与不同手法的艺术家，来对艺术风格进行划分，并用理论贯串起若干种不同风格，也就是说，在写作传记的同时表述他的艺术理论。这一作为主线的艺术理论便是他在前言中讨论的问题，即他的理论核心——"理念"（Idea）。通过理念，艺术家可以在他们的艺术作品中重新获得完美。由此，贝洛里传播了几乎人尽皆知、主导了艺术批评两个世纪的观念，即艺术作品既以自然之本质为基础，又超越个体的自然，它是在完美的自然形象和无瑕的自然形体中的具体的创造物。这正是被学院派奉为圭臬的理想主义艺术（Idealistic Art）。尤其意味深长的是，贝洛里在卷首把这部《传记》题献给法兰西美术学院的创办者让-巴蒂斯特·柯尔贝（Jean-Baptiste Colbert）。

本书所选为《传记》的前言，是一篇影响很大的论文。它原为 1664 年贝洛里为圣路加学院开设的讲座的讲稿《画家、雕塑家和建筑师的理念，选自自然之

[1] Janis Bell and Thomas Willette ed., *Art History in the Age of Bellori*, Cambridge University Press, 2002, p.1.

[2] Moshe Barasch, *Theories of Art: From Plato to Winckelmann*, New York University Press, 1985, p.316.

美而超越自然》（*The Idea of the Painter, Sculptor and Architect, Superior to Nature by the Selection from Natural Beauties*，1664，下文简称《理念》）。这篇文章意义非凡，朱利斯·冯·施洛塞尔（Julius von Schlosser）称之为 17 世纪所有艺术理论的基本课题，它也是贝洛里对自己的艺术纲领的最完整的单独表达。潘诺夫斯基指出贝洛里的理论中有着明显的费奇诺新柏拉图主义哲学的印记[1]。对贝洛里而言，美不从自然而来，它产生于观念的范畴。神创造了最初的完美的观念，它一直存在于天堂的领地。人间的形式由较次等的物质组成，丑陋、恶俗、畸形、比例不均和瘟疫造成了人类的各种缺陷，损害了人类的完美。所以，对于想要创造美好的人类形象的艺术家来说，仅仅研究活生生的模特远远不够，只有模仿美的理念，才能够在艺术作品中获得完美。

* 贝洛里文选[2]
现代画家、雕塑家和建筑师传
前言

　　画家、雕塑家和建筑师从更高的自然美选择的理念。当高尚而永恒的智慧，自然的造物主，凭借内心的深思创作他的奇妙作品时，他确立了称作理念的最初的形式。每一个物种都得自那最初的理念，于是形成了令人惊叹的造物之网。月亮之上的天体由于不易变化，永远美而和谐。由于它们的整齐的球形，由于它们外观的壮丽，我们承认它们永远是最高级的完善和美。从另一方面说，地上的物体却容易变化，容易丑陋，尽管自然总是打算把事情做得完美，然而形式仍然因事情的不平衡而变更，尤其是人的美被弄糟，就像我们从我们当中无数的畸形和不均衡中看到的那样。

　　由于这个缘故，著名的画家和雕塑家模仿最初的造物主，也在他们的心灵中形成一个较高的美的样本，通过对它的沉思改进自然，直至它在色彩或者线条上没有缺陷。

[1] 参见 Erwin Panofsky, *Idea: A Concept in Art Theory*, Harper & Row Publishers, Inc., 1968, pp.105-111。

[2] 节选自 *A Documentary History of Art*, Vol.II, selected and edited by Elizabeth Gilmore Holt, pp.94-106。中译文参见范景中主编：《美术史的形状 I》，中国美术学院出版社，2003 年，第 62—76 页（傅新生、李本正译），编者参照 E. G. 霍特的选本做了校对，并根据需要对中译文译名做了改动。

　　这个理念，或者可以说绘画和雕塑的女神，在拉开诸如戴达罗斯和阿佩莱斯等人的高尚的天才的神圣帷幕之后，向我们揭开她自己的面纱，降临在大理石和画布上。她起源于自然，又超出了她的来源，本身成为艺术的原型；从理智的范围来评估，她成了技艺的尺度；受到想象力的激发，她赋予图像以生命。按照最伟大的哲学家们的见解，在艺术家的心灵中无疑存在模式始因（exemplary causes），它们确实无疑而且永远是最美的和最完善的。

　　画家和雕塑家的理念，是心灵中的那个完美的、杰出的范例，具有想象的形式，凭借模仿，呈现在人们眼前的事物与之相像。西塞罗在《演说家》的布鲁图斯卷中做出了这样的界定：Vt igitur in formis, et figuris est aliquid perfectum et excellens,cuius ad excogitatam speciem imitando referuntur ea quae sub oculis ipsa cadunt,sic perfectae eloquentiae speciem animo videmus,effigiem auribus quaerimus.（因此，就像对雕塑与绘画来说存在着完美而卓越的事物一样——艺术家据以再现本身呈现在眼前的物体的理智的理想——我们也用心灵想象完美的雄辩的理想，而我们用耳朵只能听到它的摹本[1]。）因此，理念构成自然美的极致，把真实的东西合为一体，构成呈现在眼前的事物的外貌。她总是渴望最佳的和美妙的事物，因此她不仅效仿自然，而且超越了自然，把那些造物向我们表现得优雅而完美，而自然通常却不把其各部分都表现得完美。

　　在《蒂迈欧篇》（Timaeus）中普洛克罗斯（Proclus）确认了这种高尚的见解，他说："如果选取一个被自然所创造的人，自然的人就会逊色，因为艺术塑造得更加准确。"宙克西斯曾挑选了 5 名少女组成著名的海伦形象，西塞罗在《演说家》中曾举此事为例。宙克西斯教导画家，同样也教导雕塑家牢记最佳的自然形式的理念，从不同的人体中进行选择，挑选它们各自的最优美的部分。因为宙克西斯不相信他能够只从一个人身上发现他为海伦的美寻找的全部完美，因为自然不会使任何特定的事物在各个部分都最完美。Neque enim putauit omnia, quae quaereret

[1] Cicero, *Orator*, III, 9。标准的勒布丛书（Loeb Library）本原典，1939 年，第 313 页以下，有一处与贝洛里引用的不同。参见 Panofsky, *Idea*, pp.60f., 74 和 W. Friedländer, *Jahrbuch für Kunstwissenschaft*, VI, 1928, p.63。

ad venustatem, vno in corpore se reperire posse, ideo quod nihil simplici in genere omnibus ex partibus natura expoliuit.（他也不认为他能够在一个人的身上发现他为了美而需要的一切，因为自然没有在一个简单的种属中创造过任何完美的事物。[1]）马克西莫斯·泰里乌斯（Maximus Tyrius）也认为，当画家通过从不同的人体进行选择而创作一个形象时，不能在任何单一的自然的人体上发现的一种美便产生了，尽管这可能接近那些美的雕像。帕剌西俄斯（Parrhasius）向苏格拉底承认了同样的观点，即在每一个形式中都渴望自然美的画家应当从不同的人体中挑选所有在每个单个人体中最完美的部分，并把它们融合在一起，因为很难发现一个完美的单人个体。

此外，由于这个缘故，自然远远低于艺术，而模仿的艺术家，即那些不加选择、不顾理念，只是严格地模仿人体的艺术家，应遭到责备。德米特里厄斯因过于依赖自然而被人们议论；狄奥尼修斯因把人画得与我们相像而遭到指责，通常被称作 άγθρωπόγραφος，即画人的画家（painter of men）。泡宋和佩里科斯（Peiraerkos）受到谴责主要是因为描绘了最坏、最卑劣的人们；我们时代的米开朗基罗·梅里西·达·卡拉瓦乔过于自然主义，他就照现有的样子描绘男子；班博乔（Bamboccio）则画得比原样差。

同样，利希普斯常常责备许多雕塑家，他们如在自然中所见到的那样塑造男人，夸耀自己遵循着亚里士多德向诗人以及画家提出的基本告诫，按应有的样子塑造他们。相反，菲迪亚斯却并没有因这个缺点而受到指责，他以其英雄与神明的外形令观者惊叹不已，在这些外形中他模仿了理念而非自然。西塞罗在谈到菲迪亚斯时，断言他在雕刻朱庇特和密涅瓦时没有注视任何客体加以模仿，而是在心中考虑了一个充满着美的形式，全神贯注于这个形式，并使心和手对准这个目标去塑造。Nec vero ille artifex cum faceret Iouis formam aut Mineruae, contemplabatur aliquem, a quo similitudinem duceret, sed ipsius in mente insidebat species

[1] Cicero, *De Inventione*, II, i, p.3.

pulchritudinis eximia quaedam, quam intuens, in eaque defixus ad illius simili (tu) dinem artem et manum dirigebat. [1] (的确，同一位艺术家〔菲迪亚斯〕在塑造朱庇特或者密涅瓦的形象时，也没有视之为他应为之制像的任何一个人，而是在他自己的心中存在着一个高尚的美的物种。凝视着它，专心致志于它，指导着他的艺术和他的手塑造它的肖像。）因此，尽管塞内加（Seneca）是斯多葛派哲学家、我们艺术的严格评判者，在他看来这却是一件好事情，这位雕塑家（菲迪亚斯）既未见过朱庇特，也未见过密涅瓦，然而却仍能在心中想象他们神圣的形式，这令他惊讶不已。Non vidit Phidias Jouem, fecit tamen velut tonantem, nec stetit ante oculos eius Minerua, dignus tamen illa arte animus, er concepit Deos, et exhibuit. [2] (菲迪亚斯未见到过朱庇特，然而他把他塑造为大发雷霆者，密涅瓦也没有站在他的眼前，然而他那与艺术相称的心灵却想象出这些神明并塑造出他们。）提亚纳的阿波罗尼俄斯（Apollonius of Tyana）也是这样教导我们，想象比模仿使画家变得更聪明，因为后者只塑造它所见到的事物，而前者甚至塑造它未见到的事物，把它与它见到的事物相联系。

现在，把我们现代哲学家最好的箴言添加到古代哲学家的告诫中，莱昂·巴蒂斯塔·阿尔贝蒂教导说，在一切事物中，人们不仅应喜爱外表，而且主要应喜爱美，人们应从最美的人体中选择最受赞美的部分。因此，达·芬奇教导画家形成这种理念：思索他的所见，就他的所见对自己提出疑问，以便选择每个事物的最卓越的部分。乌尔比诺的拉斐尔，一位了解这一点的大师，在致卡斯蒂里奥内（Castiglione）的信中这样谈到了他的伽拉忒亚（Galatea）：

> Per dipingere vna bella mi bisognerebbe vedere più belle, ma per essere carestia di belle donne, io mi seruo di vna certa Idea, che mi viene in mente. [3]

[1] Cicero, *Orator*, II, ii, p.9.

[2] Seneca the Elder, *Rhetorica*, X, cont.5.

[3] Bottari-Ticozzi, *Raccolta*, I, p.116。此段的完整英译文可参见 E.McCurdy, *Raphael Santi*, London, 1917, p.47。

（为了画一名美女，我就必须看到许多美女，但是由于她们寥若晨星，我就利用了我心中想到的某种理念。）

同样，在优美上超过了我们这个世纪每一位艺术家的圭多·雷尼（Guido Reni），在把为嘉布遣会（Cappucins）作的描绘天使长圣米迦勒的画送往罗马时，致信乌尔班八世（Urban VIII）的管家马萨尼阁下（Monsignor Massani）：

Vorrei hauer hauuto pennello Angelico, o forme di Paradiso, per formarel'Arcangelo, e vederlo in Cielo, ma io non hò potuto salir tant'alto, e in vano l'hò cercato in terra.Si che hò riguardato in quella forma che nell'Idea mi sono stabilita. Si troua anche l'Idea della bruttezza,ma questa lascio di spiegare nel Demonio, perchè lo fuggo sin col pensiero, nè mi curo di tenerlo a mente.

（我真想拥有天使般的画笔，或者天堂的形式来描绘天使长，在天国中看到他，但是我没有能够升得这样高，我在地上徒劳地寻找他。于是，我观看在理念中我为自己确立的那个形式。在这里也发现了丑陋的理念，但是我把这留下用于表现魔鬼，因为我甚至在思想中都想要避开它，不愿把它留在心中。）

因此圭多夸耀说，他描绘的不是眼睛能看到的美，而是像他在理念中看到的那种美。由此，人们称颂他的美丽的《被诱拐的海伦》（Helen Abducted）堪与宙克西斯的那件古代作品相媲美。但是实际上，海伦并没有他们（圭多和宙克西斯）所表现的那样美，在她身上存在着瑕疵和缺点。人们也认为她从未被运到特洛伊，而是她的雕像被带到了那里，为了它的美才进行了10年战争。人们怀疑，荷马在他的诗中赞颂一位并非绝世的女人，是为了使希腊人感到愉悦，使他的特洛伊战争的主题更加驰名，正如他赞扬阿喀琉斯和尤利西斯的力量和智慧那样。因此，具有自然美的海伦比不上宙克西斯和荷马的创造，也从没有任何一个女人拥有被称为"美"（la bella forma）的克尼多斯的维纳斯或者雅典的密涅瓦那样多的美，现今也没有任何一个男人在力量上比得上格莱孔的法尔内塞的赫拉克勒斯（Farnese Hercules of Glycon），没有任何一

个女人在美貌上比得上克莱奥梅尼的美第奇的维纳斯（Medici Venus of Cleomenes）。

正因为如此，那些最卓越的诗人和演说家在希望赞颂某种超人之美时，就求助于雕像和绘画的比较。奥维德（Ovid）在描写美的半人半马怪库拉洛斯（Cyllarus）时，赞美他完美无缺，说他仅次于最受人称颂的雕像：

Gratus in ore vigor, ceruix, humerique, manusque

Pectoraque Artificum laudatis proxima signis. [1]

（他的面容可爱活泼，他的颈项、肩膀、胸脯和双手［及身体的各个部位］你都会加以赞扬，堪与一位艺术家的完美作品媲美。）

在另一处，他兴奋地讴歌了维纳斯，说倘若阿佩莱斯没有描绘她，她就仍然淹没在诞生她的大海中：

Si Venerem Cois nunquam pinxisset Apelles

Mersa sub aequoreis illa lateret aquis. [2]

（倘若阿佩莱斯从未为康斯［Coans］描绘维纳斯，她就会仍然隐藏在大海深处。）

菲洛斯特拉托斯赞扬欧福耳玻斯（Euphorbus）的美犹如阿波罗的雕像，他说阿喀琉斯的美大大超过了他的儿子涅俄普托勒摩斯（Neoptolemus），就如美的人们被雕像所超过一样。阿里奥斯托（Ariosto）在描写安杰丽嘉（Angelica）的美貌时，描写她被缚在石头上，仿佛是经一位勤奋的艺术家的手塑造的：

Creduto hauria, che fosse stata finta,

Od'alabastro, òd'altro marmo illustre,

Ruggiero, o sia allo scoglio cosìauuinta

Per artificio di scultore industre. [3]

（鲁杰罗会相信她是用雪花石膏或者其他某种杰出的大理石塑造的，因此被一位勤奋的雕塑家的艺术束缚在石头上。）

[1] Ovid, *Metamorphoses*, XII, pp.397-398.

[2] Ovid, *Artis Amatoriae*, II, pp.401-402.

[3] Ariosto, *Orlando furioso*, Canto X, p.96.

在这些诗句中阿里奥斯托模仿奥维德描写了同一个安德洛墨达（Andromeda）：

> Quam simul ad duras religatam brachia cautes
>
> Vidit Abantiades, nisi quod leuis aura capillos
>
> Mouerat, et tepido manabant lumina fletu,
>
> Marmoreum ratus esset opus. [1]

（珀尔修斯一看到她双臂被缚在崎岖的峭壁上——只有头发在微风习习中轻柔地飘动，温暖的泪水淌下她的脸颊，他就会认为她是一尊大理石雕像。）

马里诺（Marino）在赞扬提香所绘的抹大拉的玛利亚时，用同样的赞词称赞了这幅画，赞扬艺术家的理念高于自然的事物：

> Ma cede la Natura, e cede il nero
>
> Aquel che dotto Artefice ne finse,
>
> Che quall' hauea nel' alma, e nel pensiero,
>
> Tal bella, e viua ancor qui la dipinse. [2]

（但是，自然与现实应当向学识渊博的艺术家用它们所塑造的事物让步，向他心灵和思想中所拥有的事物让步，他在这里把它们描绘得那样美，那样生机勃勃。）

亚里士多德关于悲剧的观点曾遭到卡斯特尔韦特罗不公平的指责。[3] 卡斯特尔韦特罗主张，绘画的价值不在形象的美和完美，而在于使它与自然相仿，无论它是美还是丑，仿佛过度的美会使它不能相像。卡斯特尔韦特罗的这个论断仅限于盲目地模仿的画家和如此地绘制肖像的人，他们不使用任何理念，是丑陋的容貌和身体的牺牲品，既不能把美赋予它们，也不能纠正自然的瑕疵，同时不使它们失去相像的特质，否则肖像会更美而不是那么相像。

亚里士多德并不主张这种盲目的模仿，而是教导悲剧诗人要使用最

[1] Ovid, *Metamorphoses*, IV, pp.672-675.

[2] Marino, *La Galleria del Cavalier Marino distinta in pittura e scultura*, Milan, 1620, stanza XIV, I, 1-4, p.82.

[3] Lodovico Castelvetro, *Poetica d'Aristotele vulgarizzata et sposta*, Basel, 1576, pp.41, 343, 386.

好的事物，模仿优秀的画家和完美的图像的绘制者，他们使用了理念。
他这样说道：

> ποδιδόυτες τήν οίκείαν μορφήν, όμοίους ποιο ντες, καλλίους
> γρ άφουσιν.

（既然悲剧是对比一般人好的人的模仿，诗人就应该向优秀
的肖像画家学习；他们画出一个人的特殊面貌，求其相似而又比
原来的人更美。）

因此，使人比通常更美，选择完美的事物，是理念所特有的。这种
美的理念并不是唯一的，形式多种多样：强壮和高尚，活泼和优雅，各
种年龄和性别。因此，我们不像帕里斯那样，在伊达山（Mt.Ida）的
美女中只赞美温柔的维纳斯，在尼萨（Nysa）的花园中也不只称赞敏
感的巴克科斯（Bacchus），我们也赞美迈那洛斯（Maenalos）和提洛
（Delos）的崎岖的山脉上佩戴着箭袋的阿波罗和女射手狄安娜（Diana）。
奥林匹亚的朱庇特的美与萨姆斯的朱诺（Juno）的美无疑不同，林都斯
（Lindus）的赫拉克勒斯的美和塞斯比阿（Thespiae）的丘比特的美也不
同。不同的形式适合不同的对象，因为美不过是完完全全地给予事物以
适当的性质的事物，最杰出的画家通过考虑各自的形式来选择它。

我们应当进一步考虑，由于绘画是人的行动的再现，画家应当在头
脑中保留适合于这些行动的效果的类型，如诗人保留暴躁的、胆怯的、
悲伤的、欢乐的——欢笑与哭泣、恐惧与大胆——观念一样。这些情感
应当通过持续不断地对自然的研究永久地牢记在艺术家的心中，因为倘
若他没有首先想象它们，他的手就不可能按照自然描绘它们。另外，必
须对此予以最大的注意力，因为人们从来只是在转变过程中或者在几个
倏忽即逝的瞬间看到这些情感。因此，当画家或者雕塑家答应要模仿产
生于情感的心灵的运行方式时，却不能从在他面前摆好姿势的模特身上
看到它们，因为他无法把情感的表现保持任何一段时间，由于听命于他
人而不得不保持某种姿势，他不但在肢体上而且在精神上备受折磨。因
此那位艺术家必须观察人的情感，并将身体的动作与心灵的情感相联
系，因为它们互相依存，从而按照自然为自己形成这些情感的图像。

顺便说一下，不要遗漏建筑，它也利用了它的最完美的理念。斐洛（Philo）说，上帝作为一名优秀的建筑师观照了理念和他所想象的模式，仿照理想的和理性的世界创造了经验世界。于是建筑由于依赖于样本，也超越了自然。因此奥维德在描写狄安娜的洞穴时说道，自然在营造它时约定要模仿艺术：

Arte laboratum nulla, simulauerat artem

Ingenio Natura suo. [1]

（不是经艺术家之手制作的。但是自然凭着她自己的机巧

模仿了艺术。）

托尔夸托·塔索（Torquato Tasso）在描绘阿尔米达（Armida）的花园时也许在心中想到这一点：

Di natura arte par, che per diletto

L'imitatrice s ua scherzando imiti. [2]

（它似乎是自然自己的艺术，为着消遣，她开玩笑地模仿

了她的模仿者。）

此外，建筑十分卓越，以至亚里士多德论证说，倘若构筑与建筑方法别无二致，为了使其完美、自然，就不得不使用同样的规则（如建筑师那样）。正如众神的住所本身被诗人们描绘为带有建筑师的工作，应饰有拱门和圆柱一样。对太阳神的官殿和爱神的官殿便是这样描绘的，建筑被带到了天上。

古代的智慧的培育者在心中形成了这个理念和美神，总是要参照自然之物最美的部分，然而一般以习惯为基础的另一个理念却是非常丑陋而卑劣的。因为柏拉图论证说，理念应当是以自然为根据的对一个事物的一种完美的认识。昆体良教导我们，一切由艺术和人类天才使之完美的事物都是起源于自然本身，真正的理念即得之于自然。因此，那些不知晓真理、按照习惯做一切事情的人创造出的是空洞的外表而非形象。那些剽窃他人天才、模仿他人理念的人，情况也无不同，他们创作的作

[1] Ovid, *Metamorphoses*, III, pp.158-159.

[2] Tasso, *Gerusalemme liberata*, XVI, p.10.

品不是自然的女儿，而是自然的私生子，他们似乎十分信赖他们师傅的绘画技巧。与这种弊病结合在一起的是另一种弊病，由于缺乏天才，不知如何选择最好的部分，他们挑选了他们老师们的缺陷，按照最差的事物形成理念。相反，那些以自然主义者的名称为荣的人们心中不带任何理念。他们模仿人体的缺陷，使自己习惯于丑陋和错误；他们也十分信赖模特，以之为师；如果把对象从他们的眼前撤开，一切艺术也就随之与他们分手了。

柏拉图把这第一类画家与智者派相比，他们不是把真理而是把谬误的虚幻的见解当作自己的基础；第二类画家就像留基伯（Leucippus）和德谟克利特（Democritus），他们会任意地用空虚的原子组成人体。

因此，绘画艺术被那些画家降格为个人见解的问题和实用的手段，如克里托劳斯（Critolaus）所论证的那样，他说演说术是一种讲话的技术和娱人的技巧，τριβή（常规）和κακοτχυία（差的技巧），更确切地说，άτεχνία（缺乏技巧）是一种没有艺术和理性的习惯，因而否定了心灵的功能，把一切都留给感觉。那实际上是最高智慧和最优秀的艺术家理念的东西，在他们（指前文中"那些画家"）的信念中，是一种仅仅属于个体的工作方式。所以他们对智慧不予理睬；但是，最高尚的人们专心致志于美的理念，被它所陶醉，把它看作神圣的事物。大众把一切都诉诸视觉。他们称颂以自然主义的方式描绘的事物，因为看到这样画的画已很平常；他们欣赏美的色彩却不欣赏美的形式，因为他们不理解；他们对优雅感到厌倦，却赞扬新颖的事物；他们鄙视理性，人云亦云，远离艺术的真实，来回漫游，但是理念最高贵的形象就建立在这种艺术的真实上，如在它自己的底座上一样。

现在我们应该解释一下，研究最完美的古代雕塑是十分必要的，因为如我们已指出的那样，古代的雕塑家们使用极好的理念，因此能将我们引向改进的自然之美。我们应该解释一下，为什么由于同样的缘故必须仔细观察其他杰出的大师的作品，但是这个问题我们留到一篇论模仿的专论中去讨论，以说服那些对古代雕像研究者进行非难的人。

至于建筑，我们说建筑师应当相信一个高尚的理念，确立一种可以

为他充当法则和理性的理解，因为他的发明（inventions）将由秩序性、安排、量度以及整体与局部的和谐构成。但是就柱式的装饰和饰物而言，他也许一定会发现理念业已确立，应以古人的范例为基础，而古人们由于长期的研究确立了这一艺术。希腊人给了它用武之地和最佳的比例，它们得到最讲求学识的世纪和一系列学者的一致认可，成为一种极好的理念和一种终极之美的法则。这种美在每个种类中仅此一种，若加以变动必然会遭到破坏。因此，那些以新颖的事物来改革它的人可悲地使其变丑。因为丑与美近在咫尺，犹如恶与善相毗邻。我们不幸从罗马帝国的灭亡中看到了这种堕落，一切良好的艺术随之衰落，建筑比之任何其他艺术尤甚。野蛮的建设者们蔑视希腊人和罗马人的模式和理念及古代最美的遗物，在几个世纪中疯狂地建起了各式各样古怪离奇的柱式，他们把它弄得丑陋不堪，杂乱无章，奇形怪状。布拉曼特、拉斐尔、巴尔达萨雷·佩鲁齐（Baldasarre Peruzzi）、朱利奥·罗马诺，最后还有米开朗基罗，凭借选择古代大厦的最优美的形式，努力将它从它的英雄的废墟恢复到先前的理念和面貌。

但是在今天，这些聪敏异常的人不但没有得到感激，反而如古人一样遭到忘恩负义的诽谤，仿佛没有天才、没有发明而相互模仿一样。从另一方面说，每个人都在心中独自得到了以他自己方式形成的新理念和对建筑的滑稽模仿，并在公共广场和建筑的正面展现出来。他们无疑是缺乏建筑知识的人，徒有建筑师的虚名，疯狂地用棱角、断面和变形的线条把建筑甚至城镇和纪念物弄得丑陋不堪，采用灰暗、琐碎和不相称的东西把柱基、柱头和圆柱分裂开来，但此时维特鲁威谴责了类似的新颖事物，将最好的范例展现在我们面前。

然而，好的建筑师们保留了柱式最卓越的形式。画家和雕塑家们由于选择了最优雅的自然美，使理念变得完美，他们的作品取得了进步，优越于自然。如我们已证明的那样，这是这些艺术中终极的卓越之处。由此，人们产生了对雕像和形象的赞美和敬畏，这是给予艺术家们的报酬和荣誉。这是提曼特斯、阿佩莱斯、菲迪亚斯、利希普斯和许许多多其他名家的荣耀，他们都超出了人类的形式，以理念及其作品博得了赞

许。因此，人们的确可以称这个"理念"为自然的完善、艺术的奇迹、理智的远见、心灵的典范、想象力之光，从东方给予门农（Memnon）雕像以灵感的旭日，赋予普罗米修斯的形象以生命的火焰。这诱使维纳斯、美惠三女神和丘比特们离开伊达利翁花园（Idalian Garden）和基西拉（Cythera）海滨，居住到坚硬的大理石中和虚幻的阴影中；凭借她，埃利孔（Helicon）山坡上的缪斯将不朽性融入色彩之中；为了她的荣誉，帕拉斯（Pallas）蔑视巴比伦织物而自豪地夸耀戴达罗斯的亚麻布。但是，由于词语的雄辩的理念远远低于视觉的绘画的理念，我感到言不逮意，就到此为止。

三、夏尔·勒·布伦

夏尔·勒·布伦（Charles Le Brun，1619—1690）生于巴黎，11 岁时，在法国著名政客皮埃尔·塞吉埃（Pierre Séguier）的安排下，进入西蒙·乌埃（Simon Vouet）的画室学习。勒·布伦天资聪颖，很快就引起了皇家注意，15 岁那年就获得了黎塞留（Cardinal Richelieu）的订单；1638 年，他被任命为"国王画家"（Peintre du Roi）。1642 年，勒·布伦获得了赴罗马学习的机会。求学罗马的 4 年间，他观摩了古代遗迹和文艺复兴大师的作品，受拉斐尔影响至深。当时，以博洛尼亚画派（Bolognese School）为代表的意大利巴洛克艺术方兴未艾，勒·布伦自然也受其感染。更幸运的是，他得到了尼古拉斯·普桑的亲自指导，吸收和继承了后者的艺术理论思想。可以说，4 年的罗马求学生涯奠定了勒·布伦一生成就的基础。

1646 年，勒·布伦回到巴黎，此时正值法国行会师傅与自由艺术的斗争日趋白热化。勒·布伦与当红画家乔斯特·凡·埃格蒙特（Joost van Egmont）、雕塑家雅克·萨拉赞（Jacques Sarazin）联合当权的艺术赞助人沙尔穆瓦（Charmois），形成了建立一所美术学院的想法。若要为自由艺术家确立更高的社会地位，这是再适合不过的方案了。1648 年初，沙尔穆瓦就此事向国王呈递了申请，勒·布伦起草了申请书所附的艺术教育计划，重点是要求艺术家全面

掌握建筑、几何、透视、算术、解剖、天文与历史等知识。同年 2 月 1 日，学院宣布成立。学院章程以罗马与佛罗伦萨的学院规章为基础，要求通过讲座的形式将艺术的基本原则传达给它的会员，并通过人体写生课的方式来训练学生。[1] 此后的十多年里，学院在与行会的持续交锋中步履蹒跚，直到 1661 年，专制主义和重商主义政治家柯尔贝接管了这所学院。柯尔贝全力以赴树立与强化学院的社会影响力，致力于建立一种学院艺术风格的规范。就在柯尔贝正式统管皇家学院的同一年，勒·布伦被任命为学院的掌玺官，在此后的二十多年里，他一直是皇家学院的实际领导者。

1662 年，路易十四（Louis XIV）把勒·布伦提升为贵族，同时任命其为"国王首席画家"（premier peintre du Roi），次年，又命其掌管皇家收藏，监管皇家挂毯及家具制造厂。而且在柯尔贝的支持下，勒·布伦很快获得统领和控制与艺术相关的各领域的无上权力。他自己的艺术活动范围也极为广泛，主导的设计装饰工程包括卢浮宫的阿波罗画廊（The Gallery of Apollo, 1661）、索镇城堡（Château de Sceaux，1674）和马尔利宫（Château de Marly，1681—1686），他还参与了凡尔赛宫中的许多设计和装饰活动，比如著名的镜厅（Galerie des Glâces，1679—1684）。此外，他为皇家制造厂提供了大量地毯、家具和金器的设计图稿。

1683 年，柯尔贝去世，这对一直处于其保护伞下的勒·布伦来说无疑是个巨大的打击，尤其是柯尔贝的政敌成为御前红人，他的处境更是雪上加霜。即便皇帝仍偏爱他的艺术，但勒·布伦还是感到自己的地位大不如前。而事实证明，他的失落感并不出于多虑，他的官方职位在几年内被陆续剥夺。1690 年 2 月 22 日，这位曾经风光无限的首席御用大画家贫病交加，与世长辞。

与其他古典主义者一样，勒·布伦信仰"理想美"，并认为使艺术达到"理想美"的途径在于学习，换句话说，即艺术是可以被传授的。他所制定的艺术家培养方案指向了这种终极的完美。传授创作法则，提供用于临摹的范本，这些对于艺术学生来说，具有直接而明显的效果。传授理论知识，营造全面的古代文化环境，或许效果不那么立竿见影，但在勒·布伦的教育体系中同样重要，因为他深深地意识到其对于趣味塑造和创造性想象的培养具有决定性作用。勒·布伦将

[1] N. 佩夫斯纳：《美术学院的历史》，陈平译，第 79—80 页。

古典主义艺术理论成功地转化为切实的学院教育。可以说，正是勒·布伦促成了贝洛里、普桑的古典主义的推行，促成了柯尔贝对学院期望的实现，他是皇家学院的真正缔造者。

17世纪70年代，勒·布伦给皇家学院开了一门关于情感表现的课程，讲稿在他死后以《推荐进入论表情的一般性与特殊性的课程的一种学画情感的方法》（*Méthode pour apprendreà dessiner les passions proposée dans une conférence sur l'expression générale et particuliére*，1698，下文简称《方法》）为名出版。勒·布伦的课程和这本小书一起确立了学院艺术实践的两个基本原则，即素描（drawing）与表情（expression）。为了清楚而准确地描绘表情，勒·布伦为那份无微不至的情感清单绘制了详尽的插图，每一种情感对应每一幅素描。他在讲座中图文并茂地传授了表现钦佩、热爱、憎恶、愉快、悲伤、惧怕、希望、绝望、厚颜无耻、怒火中烧、尊敬、崇拜、兴高采烈、藐视、恐惧、焦虑、嫉妒、忧郁、疼痛、笑、哭、愤怒等情感的秘诀。本书节译了《方法》中对表情的概述和勒·布伦情感清单中的两种激情，即"钦佩"和"愤怒"。从勒·布伦的表述方式中，我们可以深深地感受到17世纪最伟大的哲学家笛卡尔的理性和科学精神的影响。

* 夏尔·勒·布伦文选[1]
论表情的一般性与特殊性

各位先生：

上一次聚会，你们赞许我用来讨论"表情"（expression）的方案。故此，首先有必要了解它所处的位置。

在我看来，表情就是相似于要被再现之事物的一种率性自然（忠实于自然）的外貌特征。它显现于绘画的方方面面，而且必不可少。缺乏表情，一幅画就不可能完美。正是表情标示出每样事物的真正特性。借助表情，可以辨别不同身躯的不同性质，人物形象看起来都有动态举止，而所有虚张声势的东西都会显现出真实面貌。

[1] 译自 *A Documentary History of Art*, Vol. II, selected and edited by Elizaeth Gilmore Holt, 黄虹翻译。

表情既呈现于色彩中，也呈现于素描中，不仅如此，它还必须在风景的再现和人物形象的构图中呈现出来。

各位先生，这正是在过去的几堂课里我努力引起你们注意的东西。今天，我要试着让你们看到，表情还是这样一个部分，它表明发自灵魂的感情（emotion），并使激情（passion）的影响变得可视。

已有太多博学之士讨论过激情，多得只能说出他们已经写了什么（无法列出他们的名字——译者）。因此，要不是为了更好地解释与我们的艺术相关的问题，我本不该就此议题重复他们的观点，为了学画的青年学生着想，我似乎有必要提及几个内容。我会尽可能地使其简洁扼要。

首先，激情是一种发自灵魂的感情，位于（身体的）最敏感部位。它追逐对其有利的灵魂之所思，或者逃避对其不利的灵魂之所思。通常来说，凡是在灵魂中触动了激情的事物，也会在身体中唤起动作。

绝大多数发自灵魂的激情会引起身体动作，既然确实如此，那么，我们就应该了解身体的哪些动作表达了激情以及那都是些什么动作。

动作无非是某个部位的运动，而且动作只会因为肌肉在运动中产生的变化而变化；肌肉只由穿过它们的神经末梢所驱动，神经只被包含在脑腔里的精神（spirits）所感动，而头脑只能接收来自血液的精神，血液不间断地穿过心脏，并在那里被转换和纯化以至生产出某种稀薄的液体，后者被带到头脑中并充满它……

为了在讨论激情的外在运动之前更好地理解它们，所以，谈谈这些激情的性质不会有什么不妥。我们将以"钦佩"（admiration）开始。

钦佩是一种惊喜（surprise），它促使灵魂全神贯注地思量那些对其而言珍稀而非凡的事物。这种惊喜相当强大，以至它有时候把精神推向那个印记着该事物的位置（the site）[1]，导致它（位置）被对那个印记的思量所占据，从而再没有更多的精神通往肌肉，结果身体变得如雕像般一动不动。这种过度钦佩会导致惊愕（astonishment），而惊愕可能会在我们搞清楚事物是否适合我们之前就发生在我们身上……

[1] 根据笛卡尔的理论，"动物的精神"把冲动带向和带出松果体（pineal gland），后者是"灵魂之所在"（seat of the soul）。见 S.V.Keeling, *Descartes*, London, 1934。

复合激情（The Composite of Passions）

钦佩 正如我们已经说过的那样，钦佩是所有激情中最基本也最温和的一种，并且这是一种对心灵产生最小干扰的激情。

脸部也没有什么变化，而如果真有什么变化，那就仅仅在于上扬的眉毛，但是两边眉毛上扬的程度是一样的，并且眼睛或许会比平常稍微睁得大一些，瞳孔位于上下眼睑中间，一动不动，全神贯注于那个会引起钦佩的事物上。嘴巴也会微微张开，但是并没有像脸上其他部位那样，显示出疑惑的表情。这种激情引起的只是一种疑惑的动作，这样灵魂就可能有时间去思索它（灵魂）必须做的事，以及细加思考它所钦佩的对象，因为对珍稀和非凡的敬重正是从钦佩这种最基本的简单的感情中生发出来。

愤怒 当愤怒支配着灵魂的时候，体验这种感情的人有着发红、肿胀的眼睛和迷离闪烁的瞳孔，两边眉毛一会儿下垂、一会儿上扬，前额起了深深的褶皱，双眼之间也皱起来，鼻孔大张，双唇紧抿，而且下唇上推，盖着上唇，嘴角留下一丝空隙，形成冷酷而轻蔑的笑。他似乎咬牙切齿，嘴里充满唾液，脸鼓胀起来，红一块、白一块的，太阳穴、前额和脖子的血管暴突，头发倒竖，并且经历着这种激情的人看起来不是在呼吸，而更像是要把自己吹胀，因为心脏被大量流过来补给的血液压迫着。

狂暴和绝望有时候随着愤怒而起。

四、彼得·保罗·鲁本斯

彼得·保罗·鲁本斯（Peter Paul Rubens，1577—1640）出生于德国北部威斯特法利亚（Westphalia）地区科隆（Cologne）附近一个名为锡根（Siegen）的城市，父亲扬·鲁本斯（Jan Rubens）是一名加尔文主义者（Calvinist）。1567年，阿尔巴公爵（Duke of Alba）成为西班牙-尼德兰（Spanish Netherlands）地区总督，对新教徒实行血腥迫害。为了躲避杀身之祸，1568年，杨·鲁本斯携

妻子玛丽亚·皮佩林克斯（Maria Pypelincks）从安特卫普（Antwerp）逃往科隆，不久后成为奥兰治的威廉一世（William I of Orange）第二任妻子安娜（Anna of Saxony）的法律顾问和秘密情人，并在锡根定居下来。1571 年，杨·鲁本斯因为与安娜私通被捕入狱。1577 年，彼得·保罗·鲁本斯在锡根诞生。次年，鲁本斯一家重新迁往科隆。1589 年，在杨·鲁本斯去世两年以后，玛丽亚带着 11 岁的鲁本斯回到安特卫普，在那里，他被作为一名天主教徒抚养长大。事实上，鲁本斯后来的艺术也显示出他的反宗教改革倾向，难以看出他父亲新教信仰的影响。

在安特卫普，鲁本斯学习拉丁语和古典文学，接受了全面的人文主义教育。14 岁那年，他成为风景画师多比亚斯·维尔哈希特（Tobias Verhaecht）的学徒，随后，又同时投身亚当·凡·努尔特（Adam van Noort）和奥托·凡·维恩（Otto van Veen）门下，他们是当时安特卫普最著名的画家。在学徒生涯中，鲁本斯临摹了许多艺术家的作品，比如小汉斯·霍尔拜因（Hans Holbein the Younger）的木刻画、马坎冬尼奥·莱蒙蒂模仿拉斐尔作品所作的蚀刻画。1598 年，鲁本斯完成了他的学徒教育，加入圣路加行会（Guild of St. Luke），成为一名独立画家。

1600 年，鲁本斯开始了长达 8 年的意大利之行。他的第一站是威尼斯，他在那里观摩了提香、保罗·委罗内塞（Paolo Veronese）和丁托列托的作品。委罗内塞和丁托列托的构图及色彩对这位年轻的佛兰德斯画家产生了直接的刺激，提香对他的影响则更为深远，这从他晚年成熟的作品便可以看出。离开威尼斯后，鲁本斯来到曼图亚（Mantua），得到慷慨的艺术赞助人曼图亚公爵（Duke of Mantua）温琴佐·贡萨伽（Vincenzo Gonzaga）的青睐。在后者的赞助下，1601 年，鲁本斯取道佛罗伦萨，前往罗马。在这段游历中，他研究了古代希腊和罗马艺术，还临摹了许多意大利文艺复兴大师作品，希腊化雕塑《拉奥孔》（Laocoon）以及米开朗基罗、拉斐尔和达·芬奇的作品对他影响尤深，此外，他对卡拉瓦乔也很感兴趣。1603 年，鲁本斯受曼图亚公爵派遣出使西班牙腓力三世（Philip III）宫廷执行一项外交任务，在西班牙获得机会细细研究腓力二世（Philip II）收藏的拉斐尔和提香的大量作品。1604 年，鲁本斯回到意大利，继续艺术旅程，同时也为许多王公贵族创作肖像画。在热那亚（Genoa）期间，他还开始写作一

本图解该城市的宫殿的书，这部图集于 1622 年以《热那亚的宫殿》（*Palazzi di Genova*）为名出版。1608 年，由于接到母亲病重的消息，鲁本斯离开意大利，赶回安特卫普。

意大利游学是鲁本斯终生难以忘怀的经历，不仅他的创作持续受到意大利艺术的影响，而且日后他的许多书信也都以意大利语写成，并署以意大利名——Pietro Paolo Rubens。他还多次表达了想回到意大利的强烈愿望，可惜终其一生未能再次成行。

1609 年 9 月，鲁本斯被统治低地国家的奥地利大公阿尔伯特七世（Albert VII）和西班牙公主伊莎贝拉·克拉拉·尤金妮娅（Isabella Clara Eugenia）指定为宫廷画师，并获准在安特卫普拥有自己的画室，不必随驾前往位于布鲁塞尔的宫廷，而且还获准接收宫廷以外的订单。于是，在安特卫普，鲁本斯声誉鹊起，订单接踵而至，这时他已经成为首屈一指的大画家。不仅如此，受过扎实的人文主义教育的鲁本斯还有着非凡的外交才干。对于阿尔伯特七世和伊莎贝拉来说，他不仅是一名杰出的画家，更是不可多得的驻外公使和外交家。他频繁往来于西班牙、英国、法国等国家，作为一名画家兼外交家，完成了不少棘手的外交任务。尽管在宫廷中他有时会因为身为一名画家而遭到轻视，但更多的人把他看作一名真正的绅士。1624 年，他被西班牙的腓力四世（Philip IV）提升为贵族。1630 年，又被英国的查理一世（Charles I）封爵。几个月后，腓力四世重申了鲁本斯的爵士地位。1629 年，鲁本斯被剑桥大学授予"艺术大师"（Master of Arts）荣誉学位。

在安特卫普及其附近，鲁本斯安然度过了他富裕而美满的晚年。他年轻貌美的妻子海伦娜·弗尔曼（Hélène Fourment）激发了他的创作灵感，在他生命最后阶段完成的著名作品中，海伦娜常常以美惠三女神和维纳斯的形象出现。1640 年 5 月 30 日，慢性痛风引起的心衰最终把这位艺术大师交给死神。

本书所译的《论雕像的模仿》（*De Imitatione Statuarum*）原文为拉丁文，可能是鲁本斯在意大利游学结束后计划撰写的一篇论文的片段，该论文并没有完成，后人在鲁本斯的理论笔记中找到幸存下来的几个段落，但从这几个段落中仍可见其思想的精髓。从这个残篇中，我们可以看到，鲁本斯讨论的不是文艺复兴的流行话题，即雕塑与绘画的相关性，他所关心的是画家对古代雕塑的使用与误用。

在意大利的研习和考察必然使他注意到现代画家在通过模仿古代雕像进行学习的过程中所遇到的各种困难和误区，而他也必然看到某些画家不加选择地模仿古代雕像，在绘画艺术中创造出僵硬冰冷的雕像式人物形象。在鲁本斯看来，这样的艺术作品毫无魅力。他认为，为了在绘画中获得最高的完美，画家必须理解古物，甚至长时间全神贯注地研究古代雕塑。但画家的独特性在于其能够捕捉活生生的肉体的特质，并且正因为这样，画家应该避免模仿石头的材料特性。他给出的建议是审慎、明智地模仿古代雕塑，在对油彩光泽和大理石磨光的区别有深刻理解的基础上，有选择地从古代雕塑中汲取营养。

* 鲁本斯文选 [1]

有选择地效仿

对某些画家来说，（模仿古代雕像）非常有效，对另一些画家来说，这样做的危害之大，足以毁坏他们的艺术。尽管如此，我相信，要想获得最高的完美，就必须熟悉它们，乃至必须受之濡染。但是对它们的利用要审慎、明智，而且要避开一切与石头有关的迹象暗示。许多技艺未精的画家，甚至一些技艺娴熟的画家，无法从形式中辨认出材料的特性，无法从人物形象中分辨出石头的特质，也无法把无所遁形的大理石特征从艺术上的成就中区分出来。

有句箴言说得好：最好的雕像益处良多，次等的雕像则全无益处，甚至有害。初学者从古代雕像学来某种粗糙和僵硬、锐利的轮廓和矫揉造作的人体结构，虽然看似有所进步，但这样做的结果是对自然的践踏，因为他们只是在用色彩再现大理石，而不是再现肉体。

即便是最优秀的雕像，也会出现许多古怪之处，它们并非雕塑家疏忽所致，画家必须留意到那些古怪之处并且避而远之，尤其是阴影与我们在自然中所看到的不同。肌肉、皮肤以及软骨由于其半透明性，在许多情况下柔化了暗斑和阴影所具有的突兀的边缘，相反，雕像的石头由于不可改变的不透明性，使黑色块面和阴影的边缘加倍突兀。再说，活

[1] 节选自鲁本斯《论雕像的模仿》，译自 Robert Goldwater and Marco Treves ed., *Artists on Art: From the XIV to the XX Century*, pp.146-149, 黄虹翻译。

生生的躯体有着某些浅洼，它们随着一举一动改变形状，而且由于皮肤的弹性，它们时而收缩，时而扩展。这些通常被雕塑家所忽略，尽管最杰出的雕塑家有时候会再现它们，然而画家必须合理地对它们进行描绘，哪怕是有节制地描绘。再者，在高光里，雕像颇不似任何具有人性的东西，因为它们具有石质的光泽和强烈的亮度，这给予雕像表面以过度突出的鲜明轮廓，或者，至少使人目眩。

艺术的衰落

明察秋毫的画家可以把所有这些与雕像附着紧密的特征区分出来。在这个充满谬误的时代，我们这些堕落的生灵还能为其他什么事情而忙碌呢？我们身处低下的位置，这使我们接近于土地，而且我们已经衰落，难觅英雄式天才，也失去了古人的判断力。是否到了那个地步：我们祖先的迷雾使我们盲目，或者由于诸神的意志，我们堕入噩运，且从那时起就再也无法起来；再或者我们已经无法挽回地衰老，因为世界正在老去；又或者在古代，自然物较接近于其渊源及完美状态，自然天成地呈现出那些未被割离之美，随着我们的世纪颓然老朽，那些美在这个过程中逐渐损毁，今已不复存在，因为如今，完美从众人中消散，缺陷取而代之。故此，许多作家的叙述和观点证实，即使人类雕像已经逐渐减少，因为信教的和异教的作者都提到的关于英雄（Heroes）时代、巨人（Giants）时代和库克罗普斯（Cyclopes）时代的事情，当中不少是虚构的，但有一些毫无疑问是真实的。

我们时代的人们和古人之间的主要区别在于，我们懒惰和缺乏锻炼。我们总是吃吃喝喝，而且不在意身体锻炼。所以，我们的小腹永远填满了无休无止的贪食之物，由于负荷过重而向外鼓凸，我们的腿松懈无力，我们的手臂显现出无所事事的征象。相反，在古代，人们每天在角斗场和田径场锻炼身体——老实说，过于激烈地锻炼身体——直到他们汗流浃背，精疲力竭。

五、罗歇·德·皮勒

罗歇·德·皮勒（Roger de Piles，1635—1709）出生于克拉姆西（Clamecy），1651 年前后定居巴黎，在普莱西学院（College du Plessis）学习哲学，然后在索邦学习神学。因为不想进入教会，德·皮勒成为巴黎文学圈子里的一员，并对绘画产生浓厚的兴趣，结识了他那个时代的著名艺术家和艺术理论家。作为一名绘画的业余爱好者，为了从技艺层面叩响艺术之门，德·皮勒还跟随克劳德·弗朗索瓦（Claude François）学习绘画。他现存唯一的作品是早年模仿勒·布伦的肖像画《查尔斯-阿尔方斯·杜·弗雷诺瓦像》（*Charles-Alphonse Du Fresnoy*）的一幅蚀刻画。他晚年可能还画了一批肖像作品，原作已不存，但从雕版印刷品来看，这些肖像画显示出作者无可置疑的肖像画创作才能和罕见的心理洞察力。

1662 年，德·皮勒成为米歇尔·阿姆洛德·古尔内（Michel Amelot de Gournay）的家庭教师，米歇尔的父亲夏尔·阿姆洛（Charles Amelot）是国王大参议会议长（President of the King's Grand Conseil），德·皮勒借此机会步入政界。1682 年，米歇尔·阿姆洛成为驻威尼斯大使，这位年轻的外交家指定德·皮勒为秘书，这个经历使德·皮勒有了更多机会观摩古今艺术，逐渐历练成为一名鉴赏家。在威尼斯期间，他也开始了收藏活动。他大量购入版画、素描和绘画，藏品包括乔尔乔内、柯雷乔、伦勃朗、克劳德·洛兰（Claude Lorrain）、鲁本斯、查尔斯-安东尼·科佩尔（Charles-Antoine Coypel）和让-巴蒂斯特·福雷斯特（Jean-Baptiste Forest）等艺术家的作品。1685 年，在威尼斯任期行将结束时，德·皮勒代表卢瓦侯爵（Marquis de Louvois）执行一项秘密使命，他借口研究绘画并为路易十四购藏绘画去了德国和奥地利。继威尼斯大使以后，米歇尔·阿姆洛还先后成为葡萄牙大使（1685）、瑞士大使（1688—1698），每一次都由德·皮勒担任秘书陪同前往。在法国和神圣联盟（Grand Alliance）的 9 年战争（1688—1697）期间，德·皮勒受路易十四派遣，在尼德兰秘密谈判。为了执行各种外交任务，德·皮勒游历甚广，这也使他得以了解整个欧洲的艺术状况。1705 年，米歇尔·阿姆洛赴任西班牙大使，德·皮勒再次受命陪同前往，但恶劣的健康状况迫使他回到巴黎，几年后在巴黎去世。

在艺术理论领域，德·皮勒生前就已经成为他那个时代最重要的艺术史家和

艺术理论家。1699 年，他被皇家学院任命为"业余艺术家名誉顾问"（Conseiller Honoraire Amateur）。尽管曾经学画，但德·皮勒一直把自己视为艺术的业余爱好者和理论家，而不把自己当成艺术家。1668 年，德·皮勒出版了他在艺术理论方面第一部引起强烈反响的著作，他把查尔斯-阿尔方斯·杜·弗雷诺瓦著名的拉丁文长诗《画艺》（De arte graphica，1667 年）翻译成法文，添加了自己的注释。在注释中，德·皮勒以亚里士多德式的下定义方法对"绘画"进行了分析，得出"色彩是绘画艺术最有价值的特征"的结论，无意中挑起了"素描与色彩之争"。继《画艺》译文以后，他陆续发表了一系列理论著作，其中最重要的是《色彩对话录》（Dialogue sur lecoloris，1673）、《论最著名画家的作品及鲁本斯传》（Dissertation sur les ouvrages des plus fameux peintres, avec la vie de Rubens，1681）、《画家传记和完美画家的观念》（L'Abrege de la vie des peintres… avec un traite du peintrre parfait，1699）和《绘画的基本原理及画家的天平》（Cours de peinture par principes avec un balance de peintres，1708）。通过这一系列著作，德·皮勒在"素描与色彩之争"中为色彩辩护，声称在绘画中，色彩、光线和阴影具有与素描同等的价值，从而打破了学院的教条樊篱。通过对色彩的辩护，他捍卫了鲁本斯的地位，把后者推举为最伟大的画家之一。正是由于具有敢于质疑学院权威的精神，德·皮勒在 19 世纪被描绘成反叛学院的英雄、现代变革的先驱，尽管他从不曾把自己视为学院的对抗者，他也认可"高贵的趣味"和拉斐尔的杰出成就，并像同时代人那样把理性和规则奉为圭臬。他的与众不同之处在于，他怀有更为开放的胸襟和多元的视野，更加愿意接纳和欣赏当代趣味及民族趣味。

本书节译了德·皮勒的《绘画的基本原理及画家的天平》，这也是德·皮勒的最后一部著作，包含了他一生艺术理论的精髓。尽管他仍采用学院论文的常规框架，但是扩展了被法兰西学院视为绘画最高形式的历史画定义，把各种题材都纳入历史画的视野中。在这部著作中，最具争议性的是他用以衡量艺术家的"画家的天平"。他为了给视觉艺术建立一个品评的尺度，在绘画的四个类目，即构图（composition）、素描（draftsmanship）、色彩（color）和表现力（expression）这四个方面给艺术家打分，结果最成功的画家是拉斐尔和鲁本斯，鲁本斯取代了米开朗基罗，与拉斐尔相提并论。尽管"画家的天平"的标准由于过于机械和割

裂作品的整体而为后人所诟病，但通过这种方法，德·皮勒拓宽了艺术批评的标准和艺术发展的道路。

*德·皮勒文选[1]

绘画的基本原理

关于风景画。风景画是一种再现田野以及属于田野的一切事物的绘画。在不同绘画的天赋给予那些运用这些天赋的人们的所有乐趣中，在我看来，描绘风景的乐趣是最令人动情、最方便易得的，因为风景画可以有多种多样的变化，靠着这一点，画家比在其他任何绘画中有着更多的机会随意选择表现对象。孤零零的岩石、清新的树林、清澈的河水以及它们似乎发出的潺潺水声、广袤的平原和远景、混杂的树木、翠色浓郁的草木和美妙的景色或者空地，使得艺术家想象自己或者在狩猎，或者在透透气，或者在悠然散步，或者在闲坐，并陷入愉快的沉思。简言之，他在此可以随心所欲地安排一切，无论地上、水中，还是天际，因为那些或者是艺术的产物或者是自然的产物，没有一样不可绘入这样的画中。因此，绘画作为一种创造，就风景画而言，尤其如此。

在众多不同的风景画风格中，我只讨论两种风格：英雄的风格和田园的或者乡村的风格，因为所有其他风格都不过是这两种风格的混合。

英雄的风格所描绘的是这样的对象，它们在同类事物中既向艺术又向自然汲取其一切伟大而非凡之处。（英雄风格风景画）选取的地点非常宜人而又令人惊奇。环境中仅有的建筑是庙宇、金字塔、古墓地、献给神明的祭坛和娱乐场所：倘若在那里，大自然并没有如我们日常看到的那样出现，她至少也按照我们认为她应有的模样得到了再现。在被具有非凡的天才和强大理解力的人所驾驭的时候，这种风格是一种令人惬意的幻觉，一种魔法，如普桑那样，他把它表现得那样恰当。但是，倘若在运用这种风格的过程中，画家没有足够的天才保持那种崇高的品

[1] 节选自 *A Documentary History of Art*, Vol. II, selected and edited by Elizaeth Gilmore Holt, pp.177-186，中译文参见范景中主编的《美术史的形状 I》，第 62—76 页（傅新生、李本正译）。编者参照 Elizaeth Gilmore Holt 的选本做了校对修改，并根据需要对中译名做了改动。

位，便常有沦为幼稚手法的危险。

乡村风格是对乡间的再现，任由大自然变幻莫测而不加修饰：在这种风格中，我们看见大自然是纯朴的，没有任何修饰和雕琢的痕迹，却有着天然姿色。大自然在独处时，这种姿色将她打扮得比在受到艺术的约束时更加楚楚动人。

在这种风格中，绘画选取的地点变化多端：有时广袤空旷，牧羊人在放着羊群；有时荒无人烟，是隐居者遁世的场所和野兽藏身之地。

很少有画家具备一种广泛到足以囊括绘画所有部分的才能：在我们的选择中，通常总有某一个部分抢先，充斥着我们的头脑，使我们忘记了还应为其他的部分费心。我们大多看到这样的一点，那些由于本身的倾向而采用了英雄风格的人在画中画上了会勾起人们想象的高尚事物后，便认为他们已经做了该做的一切，却从来没有用心研究一下在着色上下一番工夫，会产生什么样的效果。从另一方面来说，那些采用田园风格的人在着色上颇下功夫，把现实描绘得更加栩栩如生。这两种风格都有其门徒和党羽。信奉英雄风格的人，凭借着想象补充他们希望现实所拥有的事物，此外便不再多想。

作为与英雄风格风景画相抗衡的事物，我认为除了真实这个重要特性外，应当将自然的某种动人的、非凡的却又具有可能性的效果融入田园风景画之中，如提香习惯上所做的那样。

有无数作品恰当地融合了这两种风格，两种风格孰占优势，根据我刚才所谈论的它们各自的特性即可确定。我认为，风景画的主要部分是空地或者地点，偶然事件，天空与云彩，远景和山脉，青翠的草木或者草地，岩石庭园或者田地、台地，建筑物，江河，植物、人物和树木，一切都位于适当的地方。

关于空地或者地点。场所（Site）或者地点这个词是指乡村的风光、景色或者空地，它源于意大利文的地点（Sito）一词。我们的画家之所以采用这个词，可能是因为他们在意大利已经习惯了这个词，或者是如我所认为的那样，因为他们觉得这个词很有表现力。

要将不同的地点完美地结为一体，把它们画得空阔松散，以免土地

之间看起来阻塞不通，尽管我们只应看到它们的一部分。

地点多种多样，依照画家心中所想到的乡村来描绘。例如，或者开阔或者封闭，或者山岭逶迤或者流水潺潺，或者耕地片片，居住着人家，或者景色荒凉，人迹罕至。总之，把其中的一些地点慎重地加以混合，会更加多彩多姿。但是，倘若画家被迫在一处景色单调而毫无特色的乡村里模仿自然，他就必须巧妙地处理明暗配置，绘上将一片土地与另一片土地连接起来的令人愉悦的色调，这样可以把景色画得令人惬意。

当然，非凡的地点十分令人赏心悦目，它们的景致新颖而绮丽，很容易激起人的遐想，甚至局部的色彩只要处理得适度亦然。因为这样的画在最坏的情况下也不过被认为是没有完成而已，需要某位敷色的妙手画家把它完成，但倘若地点和物体是常见的，要令观者喜欢，着色就要讲究，最后的修润就要绝对地精致完美。克芬德·洛兰的风景画选择的地点大多索然无味，只是靠着这些特性，情况才有所改善。但是，无论用什么样的手法去描绘，那使它有价值，甚至使它丰富多变而又不更改它的形状的最佳方式之一，是在画中适当地想象某种巧妙的偶然事件。

关于偶然事件。 画中的偶然事件是画进些云翳阻断阳光，让地上的某些部分阳光灿烂，另一些部分则隐入阴影之中。随着云的移动，受光的部分和阴影的部分不断地接替，于是产生了明暗配置的异常奇妙的效果和变幻，仿佛创造出众多新的地点。在大自然中，我们天天都可观察到这样的现象。云的形状和移动变幻无常，毫不均衡，而且地点的新颖性所依靠的只是云的形状和移动，因此可以断定这些偶然事件是十分任意的。天才的画家在觉得适合使用它们的时候，可以按对自己有利的方式摆布它们，因为他不是绝对必须这样做。一些很有才干的风景画家，出于顾虑或源于习惯，从未使用过这种方式，如克芬德·洛兰和其他一些画家……

风景画的概说。 由于绘画的一般规则是所有画种的基础，因此我们必须让风景画家求助于这些规则，更确切地说，必须假定他们谙熟这些

规则。此处，我们只对这个画种做些概说。

1. 为了保持画面的可能性，风景画需要以透视画法的知识与实践为条件。

2. 树叶距地面越高，便越大越绿。由于最易于充分地接受滋养它们的树液，秋天把树染成红色或黄色时，上面的树枝最先开始转变颜色。但是，整棵植物却是另一回事。因为它们的枝干在一年到头过一些时间就会更新，叶子也彼此接替，以至大自然随着枝干的长高而忙于制造出新的叶子来装饰它们时，逐渐地遗弃了下面的叶子。这些叶子最先履行了它们的职责，因而也就最先死去。这种效果在某些植物中比在其他植物中更明显。

3. 所有叶子的下面部分都比上面部分的绿色要鲜明，总是倾向于银灰色。靠着这种颜色，就可以区分出被狂风吹裂的树叶和其他树叶，但是如果从下面看，当有阳光透射时，就可以发现一种无与伦比的漂亮而鲜明的绿色。

4. 有5种主要的事物可以使风景画充满生机，即人物、动物、江河、被狂风吹裂的树木和描画精细的、必要时添加的袅袅青烟。

5. 当一种颜色支配着一幅风景画的整个画面时，如春季是一种绿色，或者秋季是一种红色，这幅画看上去似乎是一种颜色，或者仿佛尚未完成。我见过布尔东（Bourdon）的许多幅风景画，画中的谷物都用一种方式处理，因而虽然地点和江河令人赏心悦目，画中的美却大大减少。机敏的画家必须使用在画中添加人物、江河和建筑的手段，尽力纠正并如他们所说的那样补救冬季和春季的刺目的、不雅的颜色，因为夏季和秋季的主题本身就能够变化多端。

6. 提香和卡拉奇是最佳的典范，他们可以在形体与色彩上激发良好的趣味，将画家引向正确的途径。画家必须倾全力正确地理解那些伟人在其作品中所留下的原则，他若想逐渐趋向艺术家总要考虑的那种完美，就要让这些原则充满了他的想象。

7. 这两位大师的风景画使我们学到许多东西，话语不能使我们对它们有准确的理解，也不能使我们了解它们的一般原则。例如，以何种方

式可以确定一般树木的尺度，就像我们确定人体的尺度一样？树木无固定的比例，它的美大多在于树枝的对比，即大树枝的不均衡分布。简言之，大自然所喜爱的是一种怪诞的多样性，而画家在透彻地品味了上述两位大师的作品后便成为这种多样性的评判者。但是，为了颂扬提香，我必须说，他所闯出的路是最可靠的，因为他以优雅的趣味和精巧的敷色准确地模仿了多姿多彩的自然。卡拉奇尽管是一位有才干的艺术家，却和别人一样在他的风景画中没有摆脱手法的限制。

8. 风景画在描绘多样的事物时最大的优点之一是忠实地模仿每一个个别的特性，就像它的最大缺点是使我们照抄对象而不顾规则的做法一样。

9. 我们应当在那些实际上是画的事物中混杂一些仿照自然的事物，以诱使观者相信画面上的一切都是仿照自然。

10. 就像有思维风格一样，也有绘制风格。我已经论述了与思维有关的两种风格，即英雄风格与田园风格，并发现了与绘制有关的两种风格，即坚实的风格和润饰的风格。这两种风格与笔法及处理笔法的巧妙方式有关。坚实的风格给作品注入生命，并为糟糕的选择提供了理由，润饰的风格对一切都进行润饰，使之更加鲜明。后者没有为观者留下发挥想象力的余地，这种想象力在发现和润饰其认为是艺术家所创作的事物时得到满足，尽管实际上这些事物只产生于想象力本身。离开良好的空地或者地点的支撑，润饰的风格就会沦为柔弱、单调的风格，但是，当两种特性汇合到一起时，画出的画就会十分精美。

11. 在对风景画的主要部分做过考察后，谈到对它的适当研究，并对这种绘画进行一般评论之后，我询问了不止几位读者，他们认为，如果我谈一谈色彩的处理方法与色彩的运用，作画时缺陷就会少一些。但是每个人都有自己特定的处理方法，而且色彩的运用包含了绘画中的一部分奥秘，我们必须期待与最有才干的画家保持友谊，并从他们的谈话中得到对色彩的详细讲述，将他们的见解吸收到我们自己的经验之中。

关于着色。……无疑，这种统一与对立在一些色彩中显而易见。但是，对此很难找出原因，这就迫使画家求助于自己的经验，求助于

他可能对这个画种最精美的作品所产生的确切的思考，但这样的作品实在难得，寥若晨星。因为在绘画得到复苏的近300年中，我们几乎列举不出6位优秀的善于运用色彩的画家，但我们可以历数出至少30位优秀的素描家。原因是素描有其建立在比例、解剖和对同一事物的持续经验基础上的规则，而着色却没有任何众所周知的规则，所做的实验也因处理的主题不同而日日相异，因此尚不能在这个问题上给出任何固定的规则。由于这个缘故，我相信，提香从他长期和刻意的经验中得到的帮助比从他牢记的任何指示性规则中得到的更多，而且他把这些经验吸收到他非常可靠的判断力之中。但是，对于鲁本斯，我却不能这样说，他在局部的色彩上一定总是逊色于提香。不过，至于和谐的原理，他发现了十分可靠的原则，可以有把握地营造出良好的效果和整体。

如果我对提香和鲁本斯的评论是正确的，那么成为善于运用色彩的画家的最好方法，莫过于研究这两位大师的作品，把它们看作公共的指导书。用一段时间临摹他们的作品，仔细地考察它们，最好是领悟它们，提出所有看来对于确立原则必不可少的见解，这样做是适当的。但是必须承认，并非各式各样的人都能看懂书籍，从中获益。因为要达到这个目的，大脑必须具有这样一种才能，只注意值得注意的事情，认识到精美的作品备受赞扬的真正原因。

一些画家用了很长时间临摹提香的作品，还仔细考察了它们，并且大体上对它们进行了他们所能做到的一切思考，然而由于没有注意恰当的对象，最终没有达到目的。由于这个缘故，他们的摹本尽管倾注了大量心血，他们也自认为极其准确，却远远缺乏原作中的巧妙安排。其他一些技巧更高明、思索更深刻的画家，设法获得了这些画的摹本，观赏着这些摹本，感到十分满意，也从中获益。这是值得称赞的，但是倘若他们亲自临摹它们，或者至少临摹它们最精彩的部分，比起单纯的观赏，就会对它们理解得更透彻一些，获得的益处也会多得多。实际上，这些原作以及所有其他的光线和色彩十分精美的作品都很难得，要借这些画，无论要借多长时间，都非常困难，然而，热爱可以使人机智，没

有什么困难不能克服。简言之，倘若我们要得到绘画的宠幸，最可靠的方式就是勤奋，进行必要的思索，然后我们就会确切、可靠地获得知识与技巧。为着这个目的，如果我们不能设法获得好的原作，精美的摹本也适用。如果我们认为这样做合适，可以只选择它们最佳的部分。我们也应经常参观特定人物的陈列室，尽可能经常地参观国王和奥尔良公爵的陈列室。

《卢森堡画廊》（*Luxemburg Gallery*）是鲁本斯最出色的成就之一，他使着色的方式更加容易和明确，在这方面胜过所有其他画家。我提到的作品是救助者，可以将艺术家从因无知而遭到的失败中挽救出来。

如果撇开它的设计趣味的话，而目前这也不是我们所要谈论的主题，我一直看重鲁本斯的这幅作品，认为它是最出色的作品之一。我知道，对于这位伟人的作品，许多人和我的见解不同，从前人们认为他不过是水平一般的画家，当我（如果我可以这样说的话）将这位伟人的长处公之于众的时候，许多画家和那些稀奇古怪的人会极力地反对我的见解。在这些人当中，我是说，一些人仍然如此，他们没有区分画的不同部分，尤其是我们正在谈到的着色，他们看重的只是罗马手法、普桑的趣味和卡拉奇画派。

除其他事情外，他们提出这样的反对理由：在近处审视一下可以发现，鲁本斯的作品似乎并不真实，色彩和光线填得很满（loaded）；大体上说，它们不过是涂鸦，与我们通常在自然中所观察到的大相径庭。

诚然，它们不过是涂鸦，但是但愿现在所画的画都以同样的方式乱涂。大体上，绘画不过就是涂鸦，它的本质在于欺骗，最伟大的骗子就是最出色的画家。自然本身是不体面的，死板地模仿自然，而且没有施加任何技巧的人，总是会搞出蹩脚的和趣味平庸的作品。人们所称的色彩和光线的填满，只能来自对色彩明度的深厚知识，来自令人钦佩的勤奋，它使得被描绘的物体——如果我可以这样说的话——比真实的物体显得更加真实。在这种意义上，可以断言，在鲁本斯的作品中，艺术高于自然，自然只是那位大师的作品的摹本。毕竟，如果经过审视，事物并不完全正确，那有什么意义呢？倘若它们如此，

它们就符合了绘画的目的。绘画的目的与其说是使人们的理解力信服，不如说是欺骗眼睛。

这种技巧在伟大的作品中总是显得非常奇妙。因为当按它的大小将画放得远一些时，正是这种技巧既维持了特定物体的特性，又维持了整体的特性。但是倘若没有技巧，随着我们远离它，画的比例就会显得远离了真实，看上去和普通的绘画一样无生气。那些能够注意它、审视它的人们看到，正是在这些伟大的作品中，鲁本斯在这个涉及广泛学识的饱满性上取得了可喜的成功。因为，对于其他人来说，不会再有更大的奥秘……

关于明暗配置。绘画所需要的关于明暗的知识，是艺术最重要和最基本的分支之一。我们只是靠着光来观看物体，光在照射自然中的物体时，吸引眼睛的力量有大有小。由于这个缘故，画家作为这些物体的模仿者，应当了解并选择光的有利效果。要成为有才干的艺术家，就要像在其他事情上一样下苦功。

绘画的这个部分包括两件事情：特定明暗的影响范围和关于一般明暗的知识，我们通常称为明暗配置。尽管按照这些词语的确切意义，这两件事情似乎是相同的，然而，由于我们习惯上所持有的关于它们的观念，使得它们大相径庭。

光的影响范围在于，放置在某个平面的物体受到某种光的照射时在那个平面上投下的阴影。这种知识从讲透视画法的书中很容易获得。因此，根据光的影响范围，我们便理解了特定物体所特有的明暗。明暗配置是指对一幅画中应当出现的明暗进行分布的艺术，为着整体的效果，也为着使眼睛得到休息与满足。

光的影响范围可由假定从那个光的光源到受光的物体所画的线条来表示，画家必须严格遵守这一点。明暗配置绝对取决于画家的想象，画家在构思对象时，可以按照在画中的打算来安排它们接受这样的明暗，采用对他最为有利的偶然事件和色彩。简言之，由于特定的明暗包含在一般的明暗之中，我们常常（必须）认为明暗配置是一个整体，特定的光的影响范围是明暗配置以其为先决条件的一部分。

但是为了透彻地理解这个词的意义，我们必须知道，明（claro）不仅是指任何受到某种直接的光的照射的物体，而且指所有这种本质上明亮的颜色；暗（obscuro）不仅是指所有由光的影响范围和光的缺乏所直接导致的阴影，而且同样指天然呈棕色的颜色，甚至它们受光时也仍然是暗淡的，能够与其他物体的阴影归为一类。例如，深色的天鹅绒、棕色的呢绒、黑色的马匹、磨光的盔甲等，即为此类，它们处于任何光中都保持着天然的或者明显的暗淡特性。

必须进一步看到，如整体包括局部一样包含了明暗的影响范围，并以其为必需条件的明暗配置，以特定的方式尊重那个局部。因为明暗的影响范围往往只准确地指出受光部分和阴暗部分。但是明暗配置为这种准确性增加了赋予物体更多的立体感、真实感和清晰性的艺术。如我在别处所表明的那样。

但是我们要清楚地辨别明暗配置与光的影响范围的差异：前者是既在特定物体中又在一般的整个画面中，恰当地分布明暗的艺术，但它尤其指主要的光和主要的影，它们被丰富地集中起来，这种丰富隐蔽了技巧。在这种意义上，画家用它来将物体放置在良好的光线中，通过调整距离，巧妙分布物体，以及色彩和偶然事件，使视觉得到休息。有三条途径通向明暗配置，如我们要进一步说明的那样。

物体的分布。物体的分布构成了明暗配置的团块，我们经过精心安排，对它们做出了这样的布置，使得它们所有的光都集中在一侧，阴影集中在另一侧，并且明暗的这种集中阻止目光变得游移不定。提香把它称作葡萄串，因为葡萄在分开时，各自都有同等的明暗，因此将注意力分散到许多光线中，会造成混乱。但是，当集中成一串时，就成为一个光的团块；当成为一个阴影的团块时，眼睛就将它们领会为一个单一的物体。这个例子不能刻板地加以理解，或者理解为一串葡萄的秩序，或者理解为一串葡萄的形式，作为一个显而易见的比较，它仅仅表明光的联合与影的联合。

不同色彩的物体。色彩的分布对于形成光的团块和阴影的团块起到了作用，直接的光除了使物体可见外，在这方面提供不了其他的帮助。

这取决于画家的安排，他可以随意地画上身着棕色衣服的形象，尽管照射到任何光，但这个形象仍然是暗色的；而且，由于不会出现欺骗眼睛的技巧，（暗色的）效果会更加强烈。不言而喻，所有其他色彩根据它们的色调层次和画家对它们的需要，也可进行同样的安排，取得同样的效果。

偶然事件。偶然事件的分布也许对明暗配置的效果很有帮助，无论在受光处还是在阴影中。一些光和影是偶然的。偶然的光只是一幅画的附属品，或者来自某个偶然事件，如窗户的光或者火炬的光，或者其他发光体，然而这仍然次要于最初的光；偶然的阴影，犹如风景中云彩的阴影，或者是被假定在画面之外，并产生有利于某个其他物体的阴影。但就这些转瞬即逝的阴影而言，我们必须当心，产生阴影的假定原因必须是可能的。

在我看来，这些就是运用明暗配置的三种方式。但是，除非我让学生意识到明暗配置的必要性既在绘画的理论中又在绘画的实践中，否则我所说的这一切就不会起作用。

不过，在关于这种必要性的许多原因中，我想提到四个原因，因为在我看来它们是最重要的。

第一个取自在绘画中做出选择的必要性。

第二个来自明暗配置的本质。

第三个来自明暗配置为画面其他部分带来的益处。

第四个得自一切实在物的一般构造。

画家们的天平

有些人非常想知道每个已成名的画家的优点的程度，因此希望我制造一种天平。在天平的一边，按照他拥有它们的程度，我可以放上画家的名声和他的艺术的最本质的部分；在另一边，放上他们的优点的适当的砝码。这样，将在每一位画家的作品中出现的所有部分集中到一起，人们就能够判断其整个重量。

我尝试了这件事情，但与其说是要别人同意我的看法，不如说是为

了自我满足。在这一点上众说纷纭，以至我们不能认为只有我们自己是正确的。我所要求的只是在这个问题上表明我的思想的自由，正如我允许别人保留他们可能拥有的任何与我不同的想法一样。

我采用的办法是这样的，将砝码分为20个部分，或者度。第20度是最高的，意味着绝对的完美，谁也不曾完全达到这一度；第19度是我们所知的最高的一度，但是尚未有人达到，第18度用于在我看来已经最接近完美的人们，正如更低一些的数字用于似乎距完美更远一些的人们一样。

我只对最著名的画家做出评价，在结果产生的目录中，我的评价将艺术的主要部分分为4栏，即构图、素描、着色和表现。我所说的表现，不是指任何特定物体的特点，而是指知性的一般思想。因此，与每一位画家的名声相对照，我们在前述的4栏划分中看到了他的优点的程度。

我们可以把几位佛兰德斯人归入最著名的画家之列，他们非常忠实地表现了真实的自然，是杰出的善于运用色彩的画家，但是我们认为最好把他们单独归类，因为他们在艺术其他部分的趣味十分低劣。

现在只有一点需要注意，由于画的本质部分由许多其他部分组成，而同一位大师没有同等地掌握这些部分，为了做出公正的评价，把一个部分和另一个部分相对照是有道理的。例如构图产生于两个部分，即构思与布局，一位画家也许能够构思出良好的构图所特有的所有物体，却不知道如何摆布它们以产生杰出的效果。而且，在设计中有趣味和正确性的问题，一幅画也许只有其中之一，或者两者同时兼备，但是良好的程度不同，将一个部分和另一个部分相比，我们就可以对整体做出总的评价。

关于其余部分，对于我自己的观点，我并没有喜爱到认为不会受到严肃批评的程度。但是我必须说明，为了做出明智的批评，对于一件作品的所有部分以及对于使得整幅画良好的原因，人们必须充分了解。因为有许多人只是根据他们所喜欢的部分来评价一幅画，却不重视他们不懂得或者不喜欢的其他那些部分。

根据绘画四个基本原理的各个部分，最著名画家的名字以及他们所达完美度的得分的目录如下；该目录假定绝对完美可分割成 20° 或者 20 个部分。

表 4-1　对一些著名画家的评价

著名画家	构图	素描	色彩	表现
A				
Albani 阿尔巴尼	14	14	10	6
Albrecht Dürer 阿尔布雷特·丢勒	8	10	10	8
Andrea del Sarto 安德烈亚·德尔·萨尔托	12	16	9	8
B				
Barocci 巴罗奇	14	15	6	10
Bassano, Jacopo 巴萨诺，雅各布	6	8	17	0
Sebastiano del Piombo 塞巴斯蒂亚诺·德尔·皮翁博	8	13	16	7
Bellini, Giovanni 贝利尼，乔凡尼	4	6	14	0
Bourdon 布尔东	10	8	8	4
Le Brun 勒·布伦	16	16	8	16
C				
P. Caliari Veronese P. 卡利亚里·委罗内塞	15	10	16	3
The Carracci 卡拉奇兄弟	15	17	13	13
Correggio 柯雷乔	13	13	15	12
D				
Daniele Da Volterra 达尼埃莱·德·沃尔泰拉	12	15	5	8

著名画家	构图	素描	色彩	表现
Diepenbeck 迪庞贝克	11	10	14	6
Domenichino 多梅尼基诺	15	17	9	17
G				
Giorgione 乔尔乔内	8	9	18	4
Guercino 圭尔奇诺	18	10	10	4
Guido Reni 圭多·雷尼	-	13	9	12
H				
Holbein 霍尔拜因	9	10	16	13
J				
Giov. da Udine 乔·达·乌迪内	10	8	16	3
Jac. Jordaens 雅克·约尔丹斯	10	8	16	6
Luc. Jordaens 吕克·约尔丹斯	13	12	9	6
Josepin (Gius.d'Arpino) 约斯潘（朱斯·德·阿尔皮诺）	10	10	6	2
Giulio Romano 朱利奥·罗马诺	15	16	4	14
L				
Lanfranco 兰弗朗科	14	13	10	5
Leonardo da Vinci 莱奥纳多·达·芬奇	15	16	4	14
Lucas van Leyden 路加·凡·莱登	8	6	6	4
M				
Michelangelo Buonarroti 米开朗基罗·博纳罗蒂	8	17	4	8

续表

著名画家	构图	素描	色彩	表现
Michelangelo Caravaggio 米开朗基罗·卡拉瓦乔	6	6	16	0
Murillo 牟里洛	6	8	15	4
O				
Otho Venius (Oct.van Veen) 奥托·维尼乌斯	13	14	10	10
P				
Palma Vecchio 帕尔马·韦基奥	5	6	16	0
Palma Giovane 帕尔马·乔凡尼	12	9	14	6
Parmingianino 帕尔米贾尼诺	10	15	6	6
Paolo Veronese 保罗·委罗内塞	15	10	16	3
Francesco Penni, il Fattore 弗朗西斯科·彭尼，意尔·法托雷	0	15	8	0
Perino del Vaga 佩里诺·德尔·瓦加	15	16	7	6
Pietro da Cortona 彼得罗·达·科尔托纳	16	14	12	6
Pietro Perugino 彼得罗·佩鲁吉诺	4	12	10	4
Polidoro da Caravaggio 波利多罗·达·卡拉瓦乔	10	17	-	15
Pordenone 波尔代诺内	8	14	17	5
Pourbus 波尔布斯	4	15	6	6
Poussin 普桑	15	17	6	15
Primaticcio 普里马蒂乔	15	14	7	10

续表

著名画家	构图	素描	色彩	表现
R				
Raphael Sanzio 拉斐尔·圣齐奥	17	18	12	18
Rembrandt 伦勃朗	15	6	17	12
Rubens 鲁本斯	18	13	17	17
S				
Francesco Salviata 弗朗西斯科·萨尔维亚塔	13	15	8	8
Le Sueur 勒·叙厄尔	15	15	4	15
T				
Teniers 特尼耶	15	12	13	6
Pietro Testa 彼得罗·泰斯塔	11	15	0	6
Tintoretto 丁托列托	15	4	16	4
Titian 提香	12	15	18	6
V				
van Dyck 凡·代克	15	10	17	13
Vanius 凡尼乌斯	15	15	12	13
Z				
Taddeo Zuccaro 塔迪奥·祖卡罗	13	14	10	9
Fed.Zuccaro 费德里科·祖卡罗	10	13	8	8

第五章
18世纪

18世纪西方的美术史，既有洛可可艺术的浮华、骄奢，又有新古典主义绘画的冷峻、严肃，充满了浪漫色彩，又不乏对理性的推崇。当时的艺术家中，耳熟能详的让-安托万·华托（Jean-Antoine Watteau）、弗朗索瓦·布歇（Francois Boucher）、让 - 奥诺雷·弗拉戈纳尔（Jean-Honoré Fragonard）等人喜好洛可可，雅克-路易·大卫（Jacques-Louis David）、安东·拉斐尔·门斯（Anton Raphael Mengs）推崇古典风格，雷诺兹在英国领导了古典式的美术学院，还有法国画家夏尔丹（Chardin）、让-巴蒂斯特·格勒兹（Jean-Bapitste Greuze）、拉图尔（La Tour）等和西班牙画家弗朗西斯科·戈雅（Francisco Goya），共同构成了那个时代的美术图景。这些艺术家中，有些也是善于撰文的理论家和批评家，雷诺兹的演讲直到今天读来依然给人许多启发。思想深刻、影响更广泛的美学论著也在当时的德国出现。

1750年，德国的拉丁诗歌与修辞教师亚历山大·戈特利布·鲍姆嘉通（Alexander Gottlieb Baumgarten）出版了《美学》（*Aesthetica*）一书，从此开创了一个新的研究领域。鲍姆嘉通所谓的美学，是一种"感性认知的科学"，也就是说，要把此前并未认真思考过的人的感官认知纳入理性研究的范畴。1764年，另一位德国学者约翰·约阿希姆·温克尔曼（Johann Joachim Winckelmann）出版了巨著《古代艺术史》（*Geschichte der Kunst des Altertums*）。这是第一本以艺术史命名的著作，也是第一次用"艺术史"来称呼这一研究领域。温克尔曼在书中，首次将艺术发展历史作为一个有机整体来叙述，因此他被誉为"艺术史之父"，而1764年也被视为艺术史学科诞生之年。1759年，德尼·狄德罗（Denis Diderot）开始为两年一度的法国当代艺术沙龙展撰写艺术评论。狄德罗不是第一位艺术批

评家，却是西方艺术批评的重要先驱，而且正是他创造了这种新的艺术文体。到 1763 年沙龙展时，狄德罗的艺术批判已经非常成熟，不但对艺术家和作品有真知灼见，而且对批评本身的价值和局限有了反思。

鲍姆嘉通的《美学》、温克尔曼的《古代艺术史》和狄德罗的《论绘画》，不约而同地集中出现在 18 世纪中叶，而且前后相距不过 15 年时间。这当然不是历史的偶然，它们分别标志着西方与视觉艺术、美术理论直接相关的美学、艺术史和艺术批评的诞生。受其影响，从 18 世纪下半叶到 19 世纪初的美术理论和美学的成就达到了历史的高峰。

欧洲发生的思想启蒙运动，促使人类将理性视为思考判断的工具，用理性主义的方法推理出艺术的本质，或是用历史的方法，从特殊推演出艺术的一般法则。艺术家、理论家和美学家们接受了笛卡尔的理性主义，借此思考长久以来无法解决的艺术难题是否也可以被理性所征服。18 世纪著名的哲学家、美学家康德孜孜不倦所做的，正是对感性和艺术进行科学研究，希望能够用理性探讨诸如美是什么、艺术是什么等基本问题。像雷诺兹这样的英国画家和教育家关心的则是理性在艺术中的作用：绘画艺术在什么程度上可以通过语言传授，规则在训练画家和评价作品中的地位如何。在雷诺兹看来，如果绘画是一门艺术的话，那它就必须有原理，而对这一原理的把握是通过智性来实现的。与雷诺兹相类似，温克尔曼采取了严格的历史主义方法，将艺术置于复杂的文化环境中进行宏观考量，解释其兴衰演变的原因。

同理性主义相对的是在英国发展起来的经验主义知识理论。经验主义者在分析艺术作品时，多集中分析心理因素，虽然并没有与道德问题完全分开，但重心转向了探讨艺术中的创造性想象和审美欣赏的心理过程。他们把艺术的意义从艺术品转移到了经验过程，"艺术的基础是某种独立理念"这一观点被重视心理的原则所取代，这种原则认为艺术是人的思想与情感的产物。哲学家、美学家大卫·休谟（David Hume）提出一切存在物都与感官有关，他认为："美并不是事物本身的一种性质，它只存在于观赏者的心里，每个人心里见出不同的美。"[1] 对观看者的心理反应加以探讨的学者中，最具代表性的是英国美学家埃德蒙·伯克

[1] 休谟：《论趣味的标准》，收于《论道德与文学》，马万利、张正萍译，浙江大学出版社，2011 年，第 94 页。

（Edmund Burke），他在 1757 年出版的《关于崇高和优美观念之哲学根源探讨》一书中，认为崇高感是那些唤起疼痛和危险的想法，却不将我们置于任何实际疼痛和危险之中的东西所具有的品质，而优美是那些唤起我们去爱的东西所具有的特性。在 18 世纪，"崇高"受到广泛关注，被看作一种独立的体验和表现类型，在对大自然和风景绘画的美学讨论中扮演了独特的角色。人们发现荒野旷漠、崎岖巨峰等自然景象不同于人工花园等"驯化"的自然，却有其自身的吸引力。这种体验被应用到对绘画的鉴赏中，雷诺兹就用"崇高"来向他敬仰的大师米开朗基罗致敬。

经验主义者实际上还在处理趣味（Taste）问题。趣味很容易被当作一种简单而主观的反应，长期被认为是基于个体经验基础之上的相对的东西，即所谓的趣味无法争辩，但 18 世纪的美术理论家们试图寻找趣味的标准。正如伯克所言："如果没有为全人类所共有的判断原则和情感原则，就不可能有把握维系生活中一般交流的人类理智与激情。"换言之，共同的原则是不可或缺的。英国美学家安东尼·阿什利·库珀·夏夫兹博里（Anthony Ashley Cooper Shaftesbury）就认为趣味不是相对的。他指出，艺术的真正目的是要按照得自感官知觉的形状，在心灵面前展现观念和情操，因为有训练的眼睛和耳朵是美与不美的最后裁判。同时他还认为，艺术感觉需要经过教育，认识美的作品是人类生活中的一种重要活动和历史的一个重要因素。不过在夏夫兹博里那里，美所包含的还是古典的那些形式与原则。休谟也承认趣味的变化和多样，但趣味和美的一般性原理在人性中是一致的。而对美的形式的分析的极致，就是英国画家荷加斯所著的《美的分析》。

18 世纪美学文献中文译本较多，因而在本书中不选入。《关于绘画和雕塑中模仿希腊作品的一些意见》是温克尔曼最早的艺术论著，国内尚不多见，故刊载于此。而狄德罗的沙龙艺术评论，我们摘录了其中较有代表性的对夏尔丹绘画的批评。此外，还选取了雷诺兹的一篇演讲和荷加斯《美的分析》的前半部分，通过这些与美术直接相关的文献，读者可以了解那个时代美术理论所关注的问题和写作方式。

一、约翰·约阿希姆·温克尔曼

约翰·约阿希姆·温克尔曼（Johann Joachim Winckelmann，1717—1768），德国勃兰登堡的施腾达尔地区的皮匠之子，21岁时进入哈雷大学学习神学，却饶有兴趣地翻译起希罗多德的历史著作。受柏拉图的思想与希腊的艺术的吸引，温克尔曼自学了希腊文和拉丁文。在泽豪森一所学校做了5年教师之后，他去了比瑙伯爵所建的一所图书馆工作，希望能凭借图书馆的丰富收藏，研究希腊文学，期间数次去参观德累斯顿的古物收藏。1755年，温克尔曼出版了他的首部著作《关于绘画和雕塑中模仿希腊作品的一些意见》，这是他进入萨克森的选帝侯奥古斯特三世的宫廷艺术圈后所撰写的极具影响力的论著。1755年11月，他来到罗马，后来为大收藏家、红衣主教亚历桑德罗·阿尔巴尼（Alessandro Albani）服务，担任图书和收藏管理员，因此有机会接触到大量古代雕塑，为其酝酿已久的《古代艺术史》奠定了基础。这部作品最终于1764年出版，使温克尔曼成为自阿尔贝蒂和瓦萨里以来，西方视觉艺术研究中最具影响力的人物。

* 温克尔曼文选[1]
关于绘画和雕塑中模仿希腊作品的一些意见

I. 自然

我们把趣味的产生归因于希腊的气候，而趣味自彼而往才蔓延遍及一切文明程度较高的世界。（看起来，）任何由异邦人传播给该民族的发明都不过是为其日后成长播下的种子，在这个国度，该种子无论是性质还是大小都发生了变化。据柏拉图说，密涅瓦正是因此地将盛产诸种天才（智者）而选定其为希腊人栖息之地。

但这趣味不仅源自希腊人，而且似颇为希腊人之邦国所独有，它鲜能传播至域外而丝毫无损，并且在很久以后才将其温和的影响力施予更遥远的地方。

对北方地区而言，毫无疑问，趣味曾经是一位异乡陌客。柯雷乔最

[1] 节选自 Johann Joachim Winckelmann, *Essays on the Philosophy of Art*，颜勇、黄虹译。

可珍重的作品仅被用于斯德哥尔摩皇家马厩遮蔽窗户，彼时彼地，对雕塑和绘画这些希腊遗物的轻视竟至于斯。

（并且，我们必须承认，伟大的奥古斯特执政时期是真正幸运的时代，在那时，艺术被引入了萨克森，但对艺术来说，这可是一个番邦殖民地。到了奥古斯特的继任者即日耳曼的提图斯统治时期，萨克森已成为艺术的家园，而也正是通过艺术，良好趣味已变得寻常。）

（这位君主的伟大成就真值得刻上永垂不朽的纪念碑，为了培育良好趣味，意大利最伟大的艺术宝藏，还有所有在其他国家被创造出来的完美绘画作品，都得以呈现于世人眼前。并且，这位君主要使艺术永被铭记的热情一直不曾消止，直至将那些艺术供给艺术家们模仿学习，而它们确凿无误地属于希腊大师的真正作品，更重要的是，是第一流的作品。）

（最纯净的艺术之泉的泉眼已被打开，那些发现并享用它们的人们是何等幸运。为了寻求艺术之泉，人们必须前往雅典，而从此以后，德累斯顿就是艺术家的雅典。）

唯有一种途径能让现代人变得伟大，甚至（倘若此事真有可能的话）变得无与伦比，我指的是通过模仿古人。关于《荷马史诗》，有这么一种说法，无论何人，只要谙熟《荷马史诗》，便会景仰荷马。我们发现，就古代而论，尤其是就希腊艺术而论，同样如此。然而，我们必须与它们稔熟如亲友，方可发现《拉奥孔》也如《荷马史诗》一般无法仿效。知古如斯，吾人便具备尼科马科斯那样的判断力，某个无足轻重的评论者对宙克西斯的海伦画像求全责备，他回应说："使君得吾眼以视，则女神历历而现。"

米开朗基罗、拉斐尔和普桑便是以这样的眼睛去赏识古人之作。他们吮饮（良好）趣味之源泉，拉斐尔更是从趣味之原产地汲取养分（自教自学）。我们知道，他派遣年轻艺术家前往希腊临摹古物遗迹以资其用。

古罗马雕像之于希腊雕像，大抵正如维吉尔诗中（被比为）身处山林女神之间的狄安娜（的那位由随从陪伴着的狄多 [Dido]）之于《荷

马史诗》中之瑙西卡（Nausicaa），前者乃拟仿后者。

《拉奥孔》是罗马艺术家的典范，也是我们的典范，而波吕克勒托斯定下的法则就是艺术的法则。

我无需提醒读者，在最享盛名的古代（希腊艺术家的）作品中也可见某些疏忽之疵。在《美第奇的维纳斯》的足畔与（戏耍的）孩子在一起的那只海豚，以及狄俄斯科里得斯的（浮雕）作品《（盗走帕拉斯造像的）狄俄墨得斯》的附属饰件的缺陷众所周知。最优秀的埃及钱币和叙利亚钱币的背面也鲜能与其有头像的正面在工艺水平上相比。伟大的艺术家在疏忽中显示智慧，甚至他们所犯之错也（不可能不）在施教。应如卢奇安所嘱吾人观察菲迪亚斯的《宙斯》那样去赏识伟大艺术家的作品，他说："应观赏宙斯本身，而非宙斯的脚凳。"

在希腊人的（杰出）作品中，希腊艺术的（鉴赏家们与）追随者们不仅寻见了自然（中最美之物），更有甚者，还体悟到某种高于自然之物，即（那位柏拉图的注释者）普洛克罗斯所言，乃理想之美、想象之象。

我们现今时代最美的躯体或许比希腊最美的躯体要逊色得多，正如伊菲克勒斯（Iphicles）远远不如其兄弟赫拉克勒斯。生活在最柔和纯净的天空下，希腊人的形体已为美做好准备，再经由早期的体格锻炼，变得更为优雅、完善。以一名斯巴达年轻人为例，作为英雄的后裔，他不会因襁褓裹身而改易体格。从7岁起便以大地为床，自幼便熟习角斗、游泳。试将此斯巴达年轻人与一位现今时代的锡巴里斯年轻人相比，并让艺术家决定谁更适合充当忒修斯、阿喀琉斯或巴克科斯的模特。借用欧弗拉诺尔的说法，按照后者所造之忒修斯乃以咬食玫瑰存活，按照前者所造之忒修斯则赖吞噬兽肉而成长。

一直以来，竞技盛会极有力地激励着每一位希腊青年做体格锻炼。根据规定，任何渴望在这些竞技盛会中获得荣誉的人都必须在厄利斯（Elis）这一聚集地经过为期10月的集训考验。而在这里，正如品达所云，最高奖项（并非总是由成年男子获得，而）通常由青少年赢取。成为神一般的狄阿戈拉斯（Diagoras），是每一位年轻人最热切的愿望。

请看那徒步追逐雄赤鹿的迅捷的印度人，他的汗液是何等畅快而淋漓！他的筋腱与肌肉是何等柔韧而灵敏！他全身的体格是何等轻盈而舒展！荷马便如此形容他的英雄们，并且在描写阿喀琉斯时特地强调其"捷足"。

通过这些锻炼，希腊人的躯体获得了可见于希腊造像的那种伟岸强壮的轮廓（contour），毫无自大自重的臃肿肥赘。斯巴达青年每 10 天就必须在五长官（ephori）面前展示自己的裸体，后者一旦察觉他们有任何变胖的迹象，就命令其进一步节食；不仅如此，警惕过于肥胖还是毕达哥拉斯的戒律之一；并且，或许出于同样原因，在希腊更古远的时代，立志参与摔跤竞技的青年在集训考验的过程中仅以乳汁为饮食。

他们小心翼翼地避免任何有损形貌的习俗。孩提时的阿尔喀比阿得斯（Alcibiades）就因为担心容貌受损而拒绝演练长笛，而所有雅典青年都追随此人。

希腊人的穿着方式表明他们顺从于自然。没有现代使衣服硬挺的习俗，没有妨碍自然以令其不得舒适、平易之美的束领，美女们从不为服装费心劳神，并且由于其宽松简短的着装习惯，斯巴达女孩得到"袒露大腿者"（Phaenomirides）的绰号。

我们知道他们为拥有漂亮婴孩而煞费心思，但还想获悉其方法，因为那些五花八门的手段肯定会使基莱（Quillet）的《卡利皮底亚》（Callipaedy）相形见绌。他们甚至试图把蓝色的眼睛变成黑色，还在厄利斯举行选美竞赛，而奖品包括那些奉献给密涅瓦神庙的武器。（在这些选美竞赛中，）他们怎么可能缺乏足够高明、充满洞见的判断呢？因为在那时，正如亚里士多德所云，希腊人就是为了（让他们的孩子能更高明地赏识和判断身体之美）这种目的而对年轻人进行专门的绘画教育。他们美好的肤色尽管已混入大量外国血统，但在希腊众多岛屿上仍然得以存留；那些女郎，尤其是喀俄斯岛（Chios）的女郎，仍然楚楚动人。根据这些肤色、美貌，我们不难（合情合理地）设想其先前居民（无论男女）之美，这些先人自负为原居民（aborigine），源远流长，比月亮更古老。

而且不也有那么几个现代民族，美在他们那里太过寻常，以至无法为任何人赢得卓越出众的声名吗？（著述游记的）人们一致认为，克里木的格鲁吉亚人和卡巴尔达人便是这样的民族。

此外，希腊人从未闻见那些会损坏美（危害高贵形体）的疾患。我们在（希腊）医者著述中找不到关于天花的蛛丝马迹，而摹写容貌（细节）真切（入微）如《荷马史诗》，也未曾提及一张带疤痕的脸。各种性病，还有这些性病的女儿——英国痼疾（English Malady），尚未有名称。

而且倘若考虑到希腊人（从出生到长大成人）所享有并用（于形体上）以生成美、维持美及发展美（还有修饰美）的那些由自然所赐予之厚爱，还有那些由艺术所传授之优势，我们岂可否认，希腊人之美最有可能胜过一切我们所能想象之物！

艺术需要自由，在以严规厉矩扼杀自然发育成长的国家，要自然生育出高贵的后代将是徒劳，例如被误称为"科学与艺术之父"的埃及便是如此。但在希腊，幸福的居民们自幼便沉浸于欢声笑语之中，快活自在的举止风度从不曾受制于迂腐狭隘的繁文缛节，艺术家享用着无遮无掩的自然。

大竞技场是艺术学校，年轻人原本囿于稳重节制的公众道德而（不得不）穿衣蔽体，但在大竞技场却可以裸露躯体而锻炼自身。哲学家和艺术家常光临此地。苏格拉底去那里求教于卡耳弥得斯（Charmides）、奥托吕科斯（Autolycus）、吕西斯（Lysis）；菲迪亚斯去那里观察青年之美以增进技艺。在那里，他研究肌肉的（运动）柔韧性、躯干（扭转）运动时的持续变动姿态、优美形体的轮廓线，或者青年角斗士在沙上留下的轮廓。在那里，优美的裸体得以生机勃勃地展现，是何等真实可见而又情态丰富，身体散发出何等高贵的气质，所有这些，怎可能同样发现于我们现今时代的学院所雇佣的任何一位模特呢！

真实源于胸中所感。因此，一个依赖于恶劣模特的现代艺术家还能指望获得什么样的真实的影子呢？这个模特的灵魂（Soul）之于艺术家的创作对象所必须具备的那种激情、那种情感，或是过于低劣而无力去

感受，或是过于愚蠢而无法去表现。倘若经验与想象也令艺术家失望，他就一筹莫展！

《柏拉图对话集》中有不少对话应当就是在大竞技场上展开的，这些对话开篇就使我们产生一种坚定的信念，即认定雅典青年在举手投足之间、体格操练之时自有一种得体高贵之风度，倘非同时产生这种信念，我们便不会对雅典青年高尚、慷慨的灵魂敬仰不已。

最优美的青年在剧场上裸身而舞，而索福克勒斯，伟大的索福克勒斯，在其年轻时便是始作俑者，胆敢以此方式为其同胞助兴添趣。在厄琉息斯秘仪活动中，佛律涅（Phryne）在雅典众目睽睽之下入浴，又从水中升起，（在艺术家眼中）成为《海中升起的维纳斯》的模特。在某些庄严仪式中，斯巴达少女在青年男子面前赤裸裸地起舞，这似乎有点奇怪，但若我们想起早期教堂中的基督徒男女共浸于同一个洗礼盆，便觉此事有可能。

因此，每一场庄严仪式，每一个节庆场面，都赋予艺术家机会，使其熟悉所有的自然之美。

在希腊自由观念发展的鼎盛时期，希腊人出于人性而痛恨血腥的竞技活动，即使如某些人所猜测，这种竞技活动曾常见于爱奥尼亚细亚，但甚至在那里，此等腥风血雨也被弃绝久矣。（叙利亚之王）安条克·伊皮法内斯（Antiochus Epiphanes）安排了罗马角斗士表演，首次在希腊人面前展示如此不幸的受难者（这种场面让他们感到厌恶）。而时光流逝，风俗移易，慈悲为怀的人性所承受的折磨得以减轻，这种竞技活动甚至进入了艺术学校。在这里，克瑞西拉斯（Cresilas）研究了垂死的角斗士，在他身上你会发现："其生机所剩无几！"

希腊人时不时在各种场合观察自然，这些时机使他们前行得更远。他们开始形成某些特定的关于美的普遍性理念，它们与各次级部位的比例关系有关，也与整体架构的比例关系有关。希腊人推崇这些与比例关系有关的普遍性理念，视其为可朽事物所不及，因为它们是某种理想自然所依循的高级范型。

拉斐尔便是如此赋形于他的伽拉忒亚，正如我们从他致巴塔扎·卡

斯蒂里奥内伯爵（Count Baltazar Castiglione）的信件中看到的那样，他在信中写道："美之存在难觅见于美女之间，我取（我心中）某理想图像而用之。"

这些理念远远高于物质世界的模特对象（的形式）所能达到的最高水平，而希腊人据之赋形于他们的神祇与英雄。从侧面看，男女神祇的额头与鼻子几乎成一条直线。他们还把这种侧面轮廓线施于钱币上的皇后像及其他肖像，尽管（在这类情况下）没有（必要）太过沉溺于空想的理念世界。也许，这种侧面轮廓为古希腊人所特有，正如塌鼻子和小眼睛为卡尔梅克人（Calmucks）和中国人所特有，支持这个设想的有力证明是所有希腊钱币和宝石上的头像都有着大眼睛。

根据同样的理念，罗马人在钱币上赋形于他们的皇后。丽维娅（Livia）和阿格里皮娜（Agrippina）有着阿尔忒弥西娅（Artemisia）和克勒俄帕特拉（Cleopatra）的侧面。

尽管如此，我们发现，希腊艺术家总体而言还是遵循着忒拜人（Thebans）所订立的规矩："尽其所能模仿自然，违则受罚。"这是因为，在无法尽可能既采用流畅、简易的侧面轮廓又不损害相似性的地方，希腊艺术家追随自然，对这一点，欧都斯（Euodus）制作的提图斯皇帝之女茱丽娅（Julia）优雅的头部可印证。

然而，创造一个"相似物，与此同时还是一个比较优美的相似物"，始终是希腊人所遵循的首要准则（它必然假定，艺术大师的目标就是要达到更高、更完美的自然），波利格诺托斯就一直坚持该准则。人们认为，希腊人为了创造这样一个形象，必定亲眼见过更优雅、更完美的自然。有些艺术家模仿普拉克希特列斯，后者以其情人克剌提娜（Cratina）作为克尼多斯的维纳斯的模特，另一些艺术家以拉伊斯（Lais）赋形于美惠三女神。当我们闻知此类故事时，应当明白，他们虽如此行事，却并未对上述那些艺术的伟大法则视而不见。感性之美为艺术家提供了自然所能赋予的一切，理想之美赐予艺术家庄严和崇高。从前者，艺术家获得人性（humane）；从后者，艺术家获得神性（divine）。

请任何一个慧眼足以洞察艺术堂奥的人将希腊造像与（大多数）现

代雕像的整个构造（structure）系统（的其余部分）进行比较吧！（尤其是与下述这类现代雕像，即）正如现代人所宣称的，通过这种现代雕像的构造系统，被模仿的只有自然本身（而不是古代的趣味）。苍天明鉴！（通过这种比较，）他不能（在希腊造像中）找到的那种已被（希腊艺术家）忽略的美，竟有那么多！

比如说，在大多数现代雕像上，若皮肤某处恰好受到（轻微的）按压，你（很可能）会看到那里（过分）清楚鲜明地（标示着）一些小皱纹；相反，在古希腊雕像上，若同样部位受到同样方式的按压，便会有柔和微妙的（像涟漪一般的）起伏，（一条皱纹生出另一条皱纹，）最终产生了一种压迫感，但却是一种高贵的压迫感。这些杰作向我们展示出皮肤从未迫于压力而紧绷，而是轻柔地包裹着结实的肌肉，后者使之充盈而不浮肿，并且（每一处圆润的局部）和谐地顺应其走势。在那里，从未像在现代雕像躯体上那样，皮肤呈现出与肌肉相脱离的皱褶。

现代作品在局部上也与古代作品迥然不同。在前者可见（许多压痕和）一堆琐屑的敲凿痕迹，实在是太过惨淡经营，刀刀刻露。而在古代作品中，你会发现，在这方面古人不甚用心，那些敲凿痕迹此出彼没，并且与（希腊人所理解的）更完整、更完美的自然有关，其展现通常仅是示意而已，甚至通常唯有有学识者方能察觉。

可能性更大的是，希腊人的（优美）躯体，还有希腊艺术家的作品，其构造来自更具整一性的系统，从各局部的组合来看具有一种更高贵的和谐性，从整体来看具有一种（更大程度的）完满性，这胜于今人以及现今雕像上的那种贫乏张力与（许多下陷的）虚浮皱褶。

诚然，我们所佯装已知的，充其量也只一种可能性，但这值得我们的艺术家和鉴赏家注意。人们通常将那种向古代纪念碑式建造物表示景仰的行为指责为偏见使然，而非归因于古代纪念碑式建造物确属卓绝超群，仿佛是说，它们日渐消损于其中的沧桑岁月便是它们备受崇尚而且成为模仿典范的唯一原因。

（艺术家们的意见在这一点上产生了分歧，但人们与其强调在着手进行当前工作时由于意图不一致而产生这点分歧的可能性，还不如强调

对这点分歧进行更审慎详尽的探讨的必要性。）

这样的人否认古希腊人在创造更完美的自然以及创造理想的美方面是出类拔萃的，并且吹嘘声名显赫的贝尔尼尼就是他们的伟大的志同道合者。此外，贝尔尼尼认为，自然具备了每一种必需的美，技巧这玩意仅仅就是去发现这种美。他吹嘘说自己摆脱了对《美第奇的维纳斯》的（不成熟的）偏见，开始时他觉得该雕像的魅力乃是独一无二，但经过大量（在各种场合）的仔细研究以后，他时不时地在自然中发现了那样的美。

于是，《美第奇的维纳斯》教会他从寻常可见的自然中发现他先前曾认为是该雕像所特有的那些美，而要不是这座雕像，他绝不会（从自然中）寻找它们。因此，由此难道不可做出推论吗？难道希腊雕像之美不是比自然之美更易于察觉，理所当然地更具感染力吗？难道希腊雕像之美不是没那么零落分散，而是更加和谐圆融、浑然一体吗？倘若此说无误，那么，为了获得关于尽善尽美的知识，那种指出自然才是主要师法对象的做法，与为该目的而崇尚古人、师法古人相比，将会引导我们步入一条更漫长沉闷、更耗费心神的路途。因此，贝尔尼尼由于过分恪守自然，既违背了他自己的准则，也使他的追随者裹足不前。

对美的模仿，要么是局限于某单一对象，即是个体性的，要么是汇集对诸个对象的观察，将这些单一个体整合为一。我们称前者为摹写、绘制肖像，它是前往荷兰式造型与制像的直接途径；另一方面，后者导向普遍的美及其理想图像，正是希腊人所走的阳关大道。然而，希腊人和我们之间仍有一点区别：即使希腊人（身体）的美不比我们的更优胜，但由于希腊人每日都享有（从自然中）观察感受美的时机，他们要获得那些理想（图像）财富，与纵使能加以奢望的我们相比，更少费周折，而我们却受困于那么几个零星机会，而且通常胜算渺茫。我揣测，对我们时代的自然来说，要生产出可与安提诺乌斯（Antinous）媲美的躯体绝非易事，而且肯定没有任何理念能凌驾于《梵蒂冈的阿波罗》这尊比例尺寸大于常人的（优美）神像之上。该像（矗立于众人眼前，）是由

自然、天才与技艺融合而成的创造物。

（我相信）希腊人的模仿一方面从自然中发掘了零落分散的每一处美，另一方面展示了最完美的自然在（既勇且智地）超越感观之上时所能达到的高度。这种模仿会加快艺术家的才思，并缩短其学徒期，他于此得见人性之美与神性之美的既定（最高）极限，将学会胸有成竹地创作。

（如果）在此基础上，现代艺术家的手和感官能力获得希腊人关于美的规则的引导，（那么）他步入了正途，采取了模仿自然的最确然可靠的方法。他对古物进行深思，从而获得了关于统一性与完美性的理念，这些理念帮助他统摄在我们自然中的那些较散乱、微弱的美，并使之变得高贵。就这样，他将改善他在自然中发现的每一处美，并且通过比较自然之美与理想之美，形成自己的规则。

在那以后，而且是经过一段时间以后，作为画家的他，才可以获准致力于（模仿）自然，尤其是在他的艺术不必听命于古老的大理石雕像的情况下——明确地说，是在他的艺术是衣褶的艺术的情况下，在那以后，他就可以像普桑一样，以更大的自由度着手工作。因为，正如米开朗基罗所云：“嗫嚅随人行者，永莫能抵其所随者行之所始；乏于自创者，亦必拙于懂理人之所创。”那些心智，获得自然的垂顾，

Quibus Arte benigna,

Et meliore luto,finxit praecordia Titan,

（其技艺精良，恰如提坦以上好黏土锻造心魄，）

在此拥有一个变成原创性作品的简单途径。

于是，我们才可以理解德·皮勒所讲述的拉斐尔的轶事。据说，在被死神掳走前不久，拉斐尔试图舍弃大理石，以使自己完全沉浸于自然当中。纯正的古代趣味必定引导他穿越了寻常可见的自然的重重迷雾，并且，无论他从那里观察到什么样的事物，识取什么样的新理念，这些知识都会通过一种炼金式的转换，变成他个人特有的气质与灵魂。

也许，他也曾沉迷于尝试更多的变化，如扩增衣褶，改善色彩、光线和阴影等，但使其绘画备受尊崇而当之无愧的，不是所有的这些改

进，而是那种高贵的轮廓与那种在思想上的崇高，这两者都获自古人。

要不容置疑地证明模仿古人比模仿自然更可取、更具优势，莫过于尝试找两个天赋相当的年轻人，让他们其中一个专心模仿古物，另一个投身于自然。后者将按照他所识见的自然去描绘自然，如果是意大利人，他可能会像卡拉瓦乔那样作画；如果是佛兰德斯人，而且运气不错，他会像雅各布·约丹斯（Jacques Jordans）；如果是法国人，则会像斯特拉（Stella）。而前者，则会依从自然的指导去描绘自然，并且像拉斐尔那样作画。

II. 轮廓

然而，纵使对自然的模仿足以应艺术家之所需，她也永不会赐予其精确的轮廓，即古人之为古人的那种标志性特征。（这唯有向希腊人学习方能获得。）

在希腊造像中，高贵无比的轮廓整合或限定了完美至极的自然的每一部分与理想之美的每一部分，更确切地说，是包含了两者。据说，在宙克西斯的时代之后闻名退迩的欧弗拉诺尔首先使轮廓变得高贵。

有许多现代人尝试模仿这种（希腊的）轮廓，然鲜有成功者。大画家鲁本斯远远谈不上达到轮廓的精确性或是优雅性，他去意大利研究古物之前完成的作品尤其如此。

自然所用以区分完整与过度的那道分界线微乎其微，就连最优秀的现代艺术家也通常会在无所察觉的情况下跨越了它，一些人为了避免羸弱、瘦小的轮廓而将其画得臃肿、浮夸，另一些人为了避免过度肥大却又画得贫瘠、乏味。

在所有这些艺术家当中，也许仅有米开朗基罗可以被认为臻乎古典，但仅仅在肌肉强健的雕像、英武勇士的躯体中方才如此，至于在柔弱青年的躯干中，或在女性形体中，就不是这样了，那些女性形体经过米开朗基罗粗野豪放之手都成了亚马逊女战士。

另一方面，希腊艺术家在每一尊造像中都将轮廓调整处理得纤毫毕现，甚至是在那些最精微细致、最耗人心力的创作中，比如说宝石雕刻。细想一下狄俄斯科里得斯的《狄俄墨得斯》和《珀修斯》，还有特

乌瑟（Teucer）的《赫拉克勒斯和伊俄勒》，你就会由衷赞美无与伦比的希腊人。

人们通常认为，帕剌西俄斯是绘制轮廓最为精确的大师。

作为艺术家主要关注的目标，这样的轮廓在希腊造像中起统领作用，甚至被衣褶遮蔽时也是如此，那曼妙的身躯就像透过科斯岛的轻纱薄衫般从大理石中呈现出来。

德累斯顿皇家陈列室所藏那尊高阶上的阿格里皮娜像和那三尊维斯塔贞女像（Vestal）便是值得提起的绝佳典范。该阿格里皮娜似乎不是尼禄皇帝的母亲，而是较老的那个阿格里皮娜，即杰曼尼库斯（Germanicus）的妻子。她与威尼斯圣马可图书馆接待厅中被误认为阿格里皮娜像的那尊立像非常相似。我们所谈的作品是一尊大于常人尺寸的坐像，其头部倾靠着右手，姣好的脸庞诉说着哀思的灵魂，忧心忡忡，不觉外物。我猜想，那位艺术家想要塑造出其女主人公得知自己将被流放潘达塔里亚（Pandataria）时悲痛欲绝的一刻。

那三尊维斯塔像以其双重头衔而值得我们投以敬意，它们不仅是赫库兰尼姆古城的第一批重要发现，而且是崇高至上之衣褶的典范。就这方面而言，这三尊造像，尤其是大于常人尺寸的那尊，足可与《法尔内塞的弗罗拉》（Farnesian Flora）及其他值得称颂的古物相提并论。其余两尊造像似乎出自一人之手，彼此相似，唯有头部优劣水平不一致。在那个较优良的头部上，卷发自前额向后梳出凹凸痕迹，在脖子上打个结。在另一个头部上，额前头发卷曲，其余头发服帖地顺着头皮在后面由一条发带束起，它看起来像出自现代人之手，而且是现代佳手。

这些造像面部没有面纱，但这与其作为维斯塔并无冲突，因为有证据指出，维斯塔女祭师并不总是戴着面纱。更确切地说，正如衣褶所显示，面纱是衣裳的一部分，它被脱到背后，与颈部衣物叠加在一起。

正是归功于这三件无与伦比的作品，为世人提供了最早的线索，他们后来才挖掘出赫库兰尼姆古城的地下宝藏。

它们出土之时，湮埋该城的废墟已几乎覆灭一切关于该城的悲伤记忆。此时，厄运降临的那场浩然大劫，仅仅因普林尼关于其叔父之死的

记载而为人所知。

早在那不勒斯能以拥有一件赫库兰尼姆古城的纪念碑式建造物而自豪以前，这几尊希腊艺术杰作已被运往德国，并在那里受到顶礼膜拜。

1706年，在那不勒斯附近波蒂奇（Portici）一座损毁严重的地下室内发现了这几尊造像，当时人们在为埃尔伯夫亲王（Prince d'Elbeuf）的郊区别墅挖掘喷泉，这些作品连同其他新发现的大理石和金属雕像立刻成为欧仁亲王（Prince Eugene）的藏品，并被运往维也纳。

欧仁很清楚这些艺术的价值，特地为这几尊造像和其他几件作品建造了一座拱厅（sala terrena）。人们对之推崇备至，以至于它们将要被卖掉的谣言刚传出便在学院和艺术家中引起骚动，而当它们被送往德累斯顿时，所有人都依依以望，黯然神伤。

> 那位闻名遐迩的马蒂埃里（Matielli），波利克利托斯赋予他法则，菲迪亚斯赋予他雕刻技巧。
>
> ——阿尔加罗蒂（Algarotti）

在这几尊造像被搬走以前，他就用黏土将其复制重塑，学习数年后，他使不朽的纪念碑式艺术建造物遍布了德累斯顿。然而即便如此，他终身都在研习其女祭师造像的衣褶（他是多么精于雕刻衣褶！），直至松开手中的凿子，由此就提供了最坚实有力的基础，足以确保其作品精彩绝伦。

III. 衣褶

人们通过"衣褶"这一术语来理解在艺术中展示的跟覆盖裸体和衣裳皱褶有关的所有处理，这正是继自然、轮廓之后古人的第三项专长。

上述几尊维斯塔贞女像的衣褶高贵而优雅。较细小的皱褶从较宽大的皱褶中逐渐迭出，又隐没其中，于随心所欲中见高贵，于整体和谐中显温柔，而且没有遮蔽准确的轮廓。试问在此方面的艺术经得住考验的现代艺术家又能有几人？！

然而，还是应当公正地对待一些伟大的现代艺术家，在某些情况下，他们偏离了古人通常遵行的路径，却没有削弱自然或真实。为了有助于凸显轮廓，希腊式衣褶在大多数情况下出自紧窄透湿的衣裳，后者

自然是紧贴身体，使体形一目了然。希腊女子所着之长袍（上半部分）尤其紧薄贴身，因此获得"珀普隆"（Peplon）的名称（意谓薄纱）。

尽管如此，以古人的各种浮雕、绘画以及胸像为例证来看，古人并不总是坚持制作这种波动起伏的衣褶。

在现今时代，艺术家必须堆叠衣裳，有时候衣裳彼此堆叠得又厚又重，它们当然不可能垂落成古人那种温和流畅的皱褶。这样就产生了现代的大块面折叠的衣褶。与古代手法相比，现代画家、雕刻家通过这种衣褶炫耀的技巧并不会更少。在这方面，卡罗·马拉（Carlo Marat）和弗朗西斯·索里蒙那（Francis Solimena）可谓代表性艺术家。然而，新威尼斯画派的那些衣裳逾越了自然与合宜的疆域，变得像铜制品一样僵硬。

IV. 表情

希腊作品最后也是最显著的一个特点，是在姿态与表情中有一种高贵的单纯和静穆的伟大。正如海面惊涛骇浪而海底平静安宁，在希腊造像中，激烈的情感下静躺着伟大的灵魂。

这样的灵魂在《拉奥孔》的脸上——而且不仅在其脸上——闪耀着光辉，尽管拉奥孔正承受着最为惨烈的痛苦，剧痛刺透每一块肌肉、每一根筋腱。我们若不看他的脸或其他最易表现情感的部位，仅看那因剧痛而痉挛的腹部，便几乎可以感同身受。然而，我要说，这些疼痛并没有在面容或姿态上剧烈地表现出来。他并没有像在维吉尔诗中那样发出呼天抢地的哀号。（因为，拉奥孔既然正处于张开口的瞬间，便不能进行哀号的过程。）他张口所发出的不如说是一种焦虑的、重重抑制的呻吟，正如萨多勒特（Sadolet）所描绘的那样，痛苦挣扎的身体和坚强不屈的意志势均力敌，均衡地表现在整个造像的躯干上。

拉奥孔遭受着痛苦，却像索福克勒斯笔下的菲罗克忒忒斯（Philoctetes）那样忍受着，我们为他的痛苦而哀泣，但希望拥有他承受痛苦的英雄气概。

如此伟大之灵魂的表情自然要比单纯的描绘更有感染力。艺术家在其思想中亲自探求体会这种精神力量，将其铭刻灌注于大理石上。希腊

有些人一身而兼艺术家和哲学家，像墨特洛多洛斯（Metrodorus）那样的人不只是一个、两个，他们的智慧扶持着艺术，为雕像注入的不只是寻常的灵魂。

倘若为拉奥孔披上衣袍，将其打扮成古代祭司，拉奥孔受难的表情便会减损大半。贝尔尼尼吹嘘说自己从拉奥孔的一条渐趋僵硬麻痹的大腿上观察到蛇毒扩散的初期迹象。

在希腊造像中的任何一个动作或姿态，若非以这种圣洁、庄严的性质为特征，则是过于狂暴、充满激情，（犯了）被（古代艺术家们）称为"矫情"（parenthyrsos）（的一种错误）。

因为躯体愈是平和宁静，便愈适合借以描绘灵魂的真正性质。在所有纵情的姿态中，灵魂似乎猛然偏离其原本恰当的中心位置，在极端状态下出走，变得不自然。在扶摇而上至激情最高处时，可以迫使较迟钝、平庸的眼睛识别出自己，但她真正的活动范围却是单纯和静穆。拉奥孔之受难本身是矫情的，因此，为了使拉奥孔灵魂的明显特点与高贵品质和谐统一，艺术家将其置于这么一种动作姿势中，虽允许展现出那种必不可免的受难场面，却又临近于安和、宁静的状态。然而，那是一种特征性的安和、宁静，灵魂就是灵魂自身——这个个体——而非人类的灵魂。她静穆，但又活动着；她安宁，但并不冷漠，并不死寂。

多大的反差啊！我们的现代艺术家，尤其是那些年轻艺术家，其趣味竟与此截然相悖！他们什么都不赞赏，除非是肆意纵情的变形扭曲和奇姿怪势，他们声称此乃精神驱动使然，是直抒胸臆（franchezza）。他们至爱的理念，乃是冲突（contrast）；他们幻想一切完美都是在冲突中的完美。他们把彗星般偏离常轨的灵魂填塞进自己的创作，鄙视除了埃阿斯和卡帕纽斯以外的一切。

像人类一样，艺术也有它们的婴儿期。初期的艺术，就跟年轻的艺术家一样，夸夸其谈而废话连篇。埃斯库罗斯的（悲剧）缪斯便是穿着这样的露趾高筒靴招摇上场，并且他在《阿伽门农》中使用的部分辞藻，由于满载夸饰（hyperbole）而比赫拉克利特（Heraclitus）所有的隐晦语言还要更艰深、隐晦。大概最早的希腊画家绘画的方法就像希腊首位优

秀悲剧作家思考的方法一样。

在人类的所有行为中，先是鲁莽、轻率，然后才是沉着、稳重，但后者唯有假以时日才会出现，并将获得明智善断者的赏识。沉着、稳重是杰出大师之特征，狂暴情感却操纵了杰出大师的后辈。

艺术中的智者知道那些隐匿于从容自若背后的重重困难：

> ut sibi quivis
>
> Speret idem, sudet multum frustraque laboret
>
> Ausus idem.

（使别人看了觉得这并非难事，但是自己一尝试却只流汗而不得成功。）

——贺拉斯

拉·法格（La Fage）虽然是位杰出的制图师，但也无法企及纯正的古典趣味。在他的作品中，所有事物都躁动不安，它们既唤起又分散注意力，令观者应接不暇，就像一位同伴竭力在一瞬间诉说一切。

（希腊造像的）这种高贵的单纯与静穆的伟大，也是最优秀和最成熟的希腊文学作品的真正标志性特征，是苏格拉底时代与苏格拉底学派的文学作品的真正标志性特征。正因获得这些性质，拉斐尔才变得出类拔萃，而这归功于（师法）古人。

（在现今时代）要对古人的真正特征（有所感觉，并要）最早地发现，像拉斐尔作品所显示的那种栖居于曼妙躯体的伟大灵魂是必不可少的。他首先感受到了它们所有的美，并且何其幸运，还是在一个那些粗俗鄙陋、麻木不仁以及尚未成型的灵魂对一切更高级的美视若无睹的时代！

应当尝试靠近拉斐尔的作品，让你的眼睛学会对那些美有所感觉，让纯正的古典风格使你的趣味变得文雅。然后，他的作品《阿提拉》(Attila) 中那些肃穆、平静的主要人物，被鄙俗之人视为无趣乏味，在你看来却是意境深远、崇高庄严。为了使匈人（Hun）（之王）放弃进攻罗马的计划，罗马主教并没有摆出演说家的姿态，而是像一位德高望重者，一出现便制止了一场骚乱，正如维吉尔所描述的那样：

Tum pietate gravem ac meritis si forte virum quem

Conspexere, silent arrectisque auribus adstant.

（其时，偶见德高望重者，彼等肃静屹立竖耳倾听。）

——《埃涅阿斯纪》（*Aeneid*）卷一

他（脸上）充满着对上帝的信仰，他制服了野蛮人。（从云端）降临的两位使徒并非复仇天使那般杀气腾腾，而是——倘若可以把神圣的与异教的相比——像《荷马史诗》中的朱庇特，打个盹就能摇撼奥林匹斯山。

阿尔加迪那件同一题材的著名作品以浅浮雕制作，位于罗马圣彼得大教堂的一个圣坛上，他要么是太过疏忽，要么是太过无能，以至于无法将其伟大前辈所创造的那种充满活力的静穆感赋予他自己浮雕作品中的两位使徒。在拉斐尔那里，两位使徒看起来像耶和华的使者；而在阿尔加迪这里，两位使徒看起来像携带道德武器的人类战士。

在罗马嘉布遣会教堂中，圭多所描绘的圣米迦勒表情庄严崇高，而在我们所谓的鉴赏家们中，能够体会并真心钦慕这种表情的人，真是寥寥无几！他们通常更喜欢孔卡（Concha）所画的这位天使长，他的脸散发着愤怒与仇恨，但是圭多描绘的天使则已然征服了神与人的敌魔，（不带怨戾，）身畔弥漫着宁静祥和的气息。

也正是这样，为了赞美《战役》（*The Campaign*）中的英雄——凯旋的马尔博罗（Marlborough），英国诗人描绘了在不列颠上空盘旋的复仇天使，他带着同样的安详与肃穆。

在德雷斯顿皇家艺术展厅藏品中，现有一幅拉斐尔的最杰出的作品（并且实际上出自拉斐尔创造力最佳的时期）——《圣母子》，瓦萨里与其他一些人曾亲眼看见并留下证词；圣西斯笃和圣巴巴拉分别跪在左右两侧，前景还有两位天使。

这是皮亚琴察的圣西斯笃修道院中主要的祭坛画，鉴赏家为了一睹拉斐尔该作而在此云集，正如曾几何时人们为了一睹普拉克希特列斯所塑造的美丽的丘比特而涌向泰斯皮斯（Thespis）。

请观察一下圣母玛利亚吧！她面容光洁，充满纯真，体型大于一般

女性，仪态娴静，这些使她看起来已接受了宣福礼。她具备古人普遍赋予其神像的那种肃穆与威严。她的轮廓是何等华美，何等高贵！

她臂弯里的圣婴要比寻常孩童更尊贵，因为圣婴的面容散发出神圣的光芒，闪耀着圣洁无邪的笑意。

圣巴巴拉虔诚而平静地跪在圣母的一侧，但远远不及主要人物的威严感。那位伟大艺术家赋予圣巴巴拉温文尔雅的魅力，使她不会过于谦卑、柔弱。

在圣巴巴拉对面的是德高望重的圣西斯笃，其容貌似乎证明了曾经奉献给上帝的青春年华。

圣巴巴拉以最易于察觉、最令人产生共鸣的方式向圣母表示敬意，其姣好的双手紧压在胸前，这种姿态有助于加强圣西斯笃那只手的动势，他借此迸发出忘我的狂喜。圣西斯笃的这种姿势是艺术家出于多样性的考虑而深思熟虑做出的明智选择，它更适合于表现男性的阳刚奔放，而非女性的阴柔内敛。

诚然，因时日久远，该画原有光彩已渐黯淡，昔时生动鲜明之色调已逐渐褪去，但是，艺术家灌注入这件艺术神品中的灵魂，依然从画面每一个局部散发出生命的气息。

至于所有那些接近这幅画和拉斐尔其他作品，希望从中发现荷兰式与佛兰德斯式的琐屑美的人，比如说，那些试图寻见尼切尔（Netscher）或道乌（Douw）煞费心力的细节刻画，或凡·德·维尔夫（van der Werf）画作中象牙般的肌肤，或者甚至是某些与我们同时代的拉斐尔同胞的那种涂抹以致光鲜、整洁的做法的人，我认为，我们真该告诉他们，拉斐尔对他们来说并非伟大的大师（这种寻求将是徒劳）。

V. 雕塑工艺

在讨论了希腊艺术家作品中的自然、轮廓、衣褶以及单纯而伟大的表情以后，接下来我们将探究他们工作的方法。

希腊人一般采用蜡来制作模型；现代人则不是，他们使用黏土或油质材料制作模型，因为它们似乎比胶质和黏性较强的蜡更加易于表现肌肉。

然而，尽管这种方法在我们的时代更为流行，但它（对希腊人来说）却并非什么新奇事物。因为我们甚至知道首位尝试采用潮湿黏土制作模型的古人的名字，他就是西锡安的迪布塔忒斯（Dibutades）。并且，卢库勒斯的朋友阿尔塞西劳斯（Arcesilaus）更多地以黏土模型而非其他作品闻名。他用黏土为卢库勒斯制作了一尊喜悦之神（Happiness）的雕像，得到了60000塞斯特斯（Sesterces）；一位罗马武士奥塔维斯（Octavius）支付了1泰兰特（Talent）作为阿尔塞西劳斯仅仅以石膏灰泥制作一个大盘子模型的酬劳，他设计出该模型是为了翻制成黄金盘子。

假如黏土可以保持潮湿状态，就可公认其为塑造人体的最佳材料了，但是时间长了或者遇火后，黏土就不再潮湿了，较干硬的部分会渐渐收缩，（造像的）整块体积就会变小（假如造像在每一局部细节上平均地缩小尺寸，尽管变小，但毕竟还维持比例）。但是，由于整块黏土的各个部分以不同直径成形，其中某些（较小的）部位就比另一些（较大的）部分干得更快，干了的就会收缩成更小的尺寸，（而分量最重的造像躯干却最慢变干，也收缩得最少）整体的比例便无法再维持了。

蜡就可以避免此种不便，蜡像的体积不会缩减，而且还有办法使蜡像肌肤光滑，这对于泥塑造像来说是难而又难的。也就是说，你可以用黏土制模，以石膏使其成形，然后浇盖上蜡层。

但是，为了把模型转化为大理石雕像，希腊人似乎拥有某些现已失传的独门绝技。因为他们作品中的每一处，我们都能察觉出艺术家信手为之、果断处理的痕迹，即使是那些较次的作品，要找出错雕误刻之处也非易事。当然，如此从容淡定、沉着稳当的手头功夫，必定是受到某些规则的引导，这些规则比我们能引以为荣的要更清晰确切，更少随意武断。

我们时代的雕塑家最常用的方法，（在详尽研究模型并尽可能使其塑造成型后）是用多条水平线和多条垂直线将准备妥当的模型分为若干等大方格，（那两组线群因而互相交叉，）然后，就像在临摹绘画时常见（用格子划分画面然后将其放大）的那样，在大理石上画出相应数目的

方格。

这样，按照设定好的比例而规则地放大尺度，模型上的每一个小方格都对应于大理石上的大方格。然而，由于无法通过测量好的方格表面去确定相应的（实体）方块,（于是就不能非常精确地捕捉住模型在高度、深度上的准确比例。）尽管艺术家（在一定程度上）使他的石像（的比例）相似于模型，但由于仅仅倚仗并不非常可靠的肉眼，他会不断地怀疑动摇，到底这样做是对还是错，是切刻得太浅了，还是太深了。

通过如此墨守成规、不容变通的方法，艺术家能够恰如其分地将与模型相似的轮廓转移到石头上，却不能同样地找到线群，去精确地确定外观轮廓，或内在诸部位的轮廓，或模型的中心部位。

再补充一点：如果碰上一个人无法完成的大型作品，艺术家就必须假手于学徒和门生，后者通常在技艺水平和细心程度上都不足以遵照师傅的设计进行工作，而一旦最小的细节刻坏了，由于按照上述方法是不可能确定切刻（在深度上）的程度的，作品也就全盘尽毁了。

总而言之，应当说明的是，一位雕刻家如果一开始对大理石进行造型时就大刀阔斧（直接在深度上雕刻到他所设想的程度），而不是逐步精雕细凿直到最后的敲击（出来的凹陷），那么我要说，这位雕塑家永远不可能让自己的作品远离错误。

这种方法的另一个主要缺陷是，艺术家难免随时会凿去那些转移到石头上的线条，而且即使他修复了它们，也不可能保证没有偏差。

由于这种无法避免的不确定性，艺术家发现自己有必要发明另一种方法，并且，罗马的法兰西学院最先复制古物的那种方法被许多人采用，甚至是用于复制模制的作品。

在你想要复制的雕像的上方，固定好一个比例恰当的方形,（从方形悬挂下来的）铅垂在方形中划分出距离相等的刻度。与前述（那种在平面上画出线群的）方法所可能达到的明晰程度相比，通过这些铅垂（线），雕像的外观轮廓就更清晰地被标示出来了（因为每一点都是形体最靠外的一点）；而且，这些铅垂（线）与其邻近部位之间的刻度（距离），为艺术家提供了雕像凸出部位和凹陷部位的确切尺寸。简言之，

使艺术家更自信地工作。

然而，单凭一条垂直线无法测定曲面的起伏度，（使用这种方法的）艺术家只能（颇不确定地）大致把握雕像的轮廓，并且在处理许多偏离于平直表面的局部时，他的工作进展随时会停止。

不难想象，（使用这种方法）观测雕像的真正比例是多么困难。艺术家们通过横穿过悬垂（线群）的水平线群来寻求雕像的真正比例。然而，雕像反射出的光线透过方形会以放大的角度投入眼中，结果就显得比实际大一些，相应地它们就比实际看到的部位高一些或低一些。

尽管如此，由于人们必须小心翼翼地对待古代纪念碑式的建造物，在复制它们时仍然使用悬垂（线），而且再没有发现更可靠或更简易的方法，但要想精确地依照模型来工作，这种方法并不适用。

米开朗基罗曾独自使用过一种在他以前无人知晓的方法，而这种方法自这位现代雕塑天才的时代以来便再也无人尝试了。

这位晚近时代的"菲迪亚斯"，继希腊人之后的伟大艺术家，很可能正好踩过其前辈大师们的足迹。至少我们不知道还有什么办法能如此出色地应用在石头上表现出模型所有的美，哪怕是最细微的美。

瓦萨里似乎描述了这种方法，但并不完整。即米开朗基罗把他用蜡或某些不溶解性物质制成的模型置入注满水的容器当中，然后使它逐层（by degrees）升出水面。采用这种方法时，高突的部位是不湿的，较低的部位则（仍然）被水覆盖，直到整个模型最终呈现（并脱离水面）。瓦萨里称，米开朗基罗便是这么雕刻大理石的，他首先处理较高的部位，然后逐步处理较低的部位。

看起来，要么是瓦萨里对友人的处理方法有些误解，要么是他记录上的疏忽大意为我们提供了想象余地，去设想这种方法与他的描述多少有些出入。

容器的形状未被指明，要把雕像从容器底部（逐层）升起相当麻烦，所需准备的条件比这位历史学家有心告诉我们的要多得多。

毫无疑问，米开朗基罗彻底检测过他的发明的方便与不便之处，而且很可能遵循了如下方法。

他取出一个模型比例相应的容器，比如说，一个长方形容器。他在该容器的各（外）侧面以具体明确的尺度进行标示，随后，他规则地放大尺度，将这些标示转移到大理石上；在容器各内壁，他也标示了（具体明确的）层级度数（degrees），（从顶端）直至底端。接着，他把（以较重材料制成的）模型放在容器里，如果模型是蜡制的，就把它放在容器里并固定（于底部）；他可能还在容器上方绘制一个与其尺度一致的条形图，根据这个条形图上标示的尺度数字，他首先在大理石上画出线群，（大概）紧接着也在雕像模型上画出线群。然后，他注入水，直至水位抵达模型的最高点，在仔细观察最突起的一部分后，他放掉一部分阻挡视线的水，开始以凿子工作，而那些（露出水面的）层级度数向他展示了应当如何着手。如果模型的其他部位也同时露出水面，那么，只要见到什么，便依样复制什么。（这样，他继续着手处理了所有的突起部位。）

为了让较低部位呈现，水再次被放掉，以层级度数为准，他可以看到水下降的幅度，而由于水面的平稳，他可以观察到较低部位表面的确切情况。有了数量一致的层级度数的指导，他在大理石上工作就不会犯错误了。

水为他指出的不仅仅是高度或深度，还有模型的轮廓。从容器内壁到水的边缘面之间的空间大小可由另外两个内壁的层级度数来断定，这空间确切地测量出从石块上刻去多少才是妥当的。

现在，他的作品获得了最初的也是正确的形状。水的表面呈现一条线，模型体块的每一个突起外端都是该线上的一个点。随着水面减少，该线也以水平的方向下沉，艺术家以此为指导，直到他察觉那些突起部位向内倾斜，并与较低陷的部分混为一体。就这样，根据（在置有模型的那个容器上）每个显现出来的层级度数，他（放大尺度在他的雕像上）着手工作，（而水的边缘线以这种方式引导他）处理完毕（他的雕像作品外部的）轮廓，并使模型与水分离。

他的雕像需要美（的形体）。他再次注入水至模型上方的适当高度，然后计算由水显现的那条线的层级度数，详细记录突起部位的确切高

度；他将直尺（完全）水平地放在突起部位上，并且量出从突起部位外缘到底部的距离的尺寸；接着将其与他所雕刻之大理石进行对照，（如果他）发现同样的（或减或增的）层级度数，（那么，）他在几何学意义上的自信（就）获得了成功。

他反复工作，试图表现出筋腱与肌肉的动势和反应、较小局部的微妙起伏，以及他的模型上一切可被模仿的美。水自行流动而又无孔不入，甚至潜入到最不可进入的部位，最清晰也最准确地探查和勾勒出它们的轮廓。

每一种可能的姿势都可以采用这种方法。尤其从侧面看，它可以（让艺术家）发现每一点疏忽失误。它展现出（外）轮廓的高低起伏以及整个横截面尺寸。

要做到所有这些，要想获得成功，前提条件是模型由巧手以纯正的古典趣味塑造而成。

这便是米开朗基罗达到永垂不朽的方法。（他的）声名与（他所获得的）嘉奖使他获得时间及余力，去进行如此细心谨慎的创作。

然而，现今时代的艺术家，无论天性与勤勉是如何地赋予他才华而使他进步，甚至他也察觉了这种方法可以获得准确性与真实性，却不得不为面包而非为荣誉去施展才能。他理所当然会驻足止步于他的惯常藩篱，并且继续信任经年累月的实践所指导的眼睛。

于是，他主要奉行的教条使他始终信任这样的眼睛，而且即使是通过大量不确定的实践，这样的眼睛也几乎是决定性的。倘若这双眼睛从青少年时代就已熟悉那种不容变更的规则，那么，它怎么可能不获得完美与精确呢！

并且，倘若年轻艺术家在刚开始以黏土或者蜡造型时，就有幸能得到米开朗基罗的那种最明确可信的方法——那种方法是经过长期研究才获得的成果——的指导，我们便有理由期待他们能像米开朗基罗那样接近古希腊人。

VI. 绘画

假使不曾经受历史沧桑，不曾遭遇人类兽行，也许，希腊绘画会分

享希腊雕塑所得到的赞誉，可惜我们已失去断然下此结论的可能。

希腊画家之所以被人们认可，全在于轮廓与表情，他们在透视（perspective）、构图（composition）和色彩（coloring）方面不被看好。这种判断的依据是一些浅浮雕和新发现的古代绘画（不能说它们就是希腊作品），它们在罗马及罗马附近的米西纳斯（Maecenas）、提图斯、图拉真和安东尼王朝宫殿的地下穹室中被发现。这些绘画中保存完好的大概只有30幅，而且其中一些是马赛克作品。

特恩布尔（Turnbull）关于古代绘画的论文中附有一批最著名的古代绘画作品的插图，它们由卡米罗·帕德尼（Camillo Paderni）绘制，敏德（Mynde）刻版，是这篇天花乱坠却张冠李戴的论文的唯一可取之处。其中有两件作品的原件藏于已故（著名）医生米德（Dr. Mead）的陈列室。

早已有其他人指出如下事实：普桑对所谓的《奥德罗凡岱的婚礼图》进行了大量研究；安尼巴莱·卡拉奇的一些素描临摹自被认为是马修斯·科里奥兰纳斯（Marcius Coriolanus）的肖像；而圭多所画的各种头像与那幅描绘朱庇特劫掠欧罗巴（Europa）的马赛克图画中的头像惊人地相似。

事实上，倘若人们仅凭这些作品及类似的湿壁画遗存来对古代绘画作出评判，同样会对古代绘画的轮廓与表情不以为然。赫库兰尼姆剧场连墙体一同出土的一些与真人一般大小的人物绘画让人觉得，古代画家在轮廓和表情表现方面实在不怎么样。有一幅壁画描绘了征服米诺陶洛斯的忒修斯，他受到雅典青年们的崇拜（后者抱着他的腿，吻着他的手）；有一幅壁画描绘了弗罗拉（Flora）与赫拉克勒斯，伴有一个福纳斯（Faunus）；还有一幅壁画被人们误称为《执政官阿庇乌斯·克劳狄乌斯的审判》（*Judgment of the Decemvir Appius Claudius*）。据一位曾经亲眼看见这些绘画的艺术家的证词，它们的轮廓要么平庸无奇，要么拙劣无比；那些头像（大多数）无表情可言，在所谓"克劳狄"一画中的头像甚至缺乏个性。

但这只不过恰好证明了这些作品出自平庸画家之手。因为关于美的

比例的知识、轮廓的知识以及表情的知识，不可能仅是希腊雕塑家的专有特权（必定也被希腊的优秀画家所分享）。

我意在对古人作出公正评价，并非有意贬低今人的成就。

在透视上，古人难与今人相提并论，任何辩护都不能使古人有资格在这门知识上被称为优秀。古人对构图和布局（Ordonnance）的法则也仅仅是一知半解（无论埃提翁在该领域曾多么优秀卓越），罗马盛行希腊艺术时的那些浮雕作品便是例证。至于色彩，古代著述者的记载和古代绘画遗存都同样地令人绝无异议地断言古不及今。

在当今时代，有一些其他题材的绘画发展到更完善的水平，比如说风景画和牲畜画（我们时代的画家从方方面面看都胜于古代画家）。如果可以根据下述作品得出结论，那么古人似乎还不熟悉其他气候地带各种更俊美的各种动物，例如：马尔库斯·奥勒利乌斯像（Marcus Aurelius）所骑之马；在蒙特·卡瓦罗（Monte Cavallo）的两匹马；位于威尼斯圣马可教堂立面入口大门上的那几匹马据说是留西波斯风格式（Lysippean）的马。《法尔内塞的公牛》（*Farnesian Bull*）上的公牛及该群雕上的其他动物。

顺便说一句，我发现古人在创作马的形象时并没有认真考虑要让马腿朝相反方向运动，正如我们在威尼斯的那几匹马像和一些古代硬币上所看到的那样。而今天的一些无知之徒不仅依样画葫芦，甚至为之申辩袒护。

我们时代的风景画，特别是荷兰人的作品，之所以美，主要因为其为油画。由于油彩（这种媒介），它们色彩更生动而有力（更迷人而辉煌），甚至自然本身似乎也将黏稠而湿润的空气托付给它们，成为该画科（扩展表现范围）的一项优势。

现今艺术家优于古代艺术家的优势，还有其他，我们谈得还不够，应当做更确凿可靠的论证，做更多的披露展现。

VII. 寓象

要取得艺术上的成就，还要再迈出重要的一步，然而那些毅然舍弃寻常路径的艺术家，敢于尝试迈出这一步，就会立刻发现自己处于（艺

术的）悬崖边缘，心惊胆战，畏缩不前。

殉教者和圣徒，神话和形变，现代画家的题材几乎只有这些故事，它们被无数次（以各种方式）重复（使用于艺术构思），几乎不可能再有什么变化，再有耐心的鉴赏家也对它们感到厌烦。

那些有见识的艺术家不再热衷于表现"达佛涅与阿波罗""普路同劫掠普洛塞耳皮娜""（被劫掠的）欧罗巴"等这类题材。他们渴望有机会显示自己是一位诗人，创造一些别有所指的图像，画寓像（allegory）。

绘画超越各种感官能力，升到那里，便升到了绘画的最高水平，古希腊人试图抵达最高水平，正如古希腊人的著述所表明的那样。就像那位能描绘灵魂的画家阿里斯提忒斯（Aristides）一样，帕剌西俄斯能够再现甚至是整个民族的全部性格。他画的雅典人既温和又冷酷，既善变又坚定，既勇敢又懦弱。这样一种再现之所以成为可能，唯有归因于寓像的方法，那些采用寓像方法的图像传达了各种普遍性理念。

在这里，艺术家犹如迷失在荒漠中。最野蛮的民族的语言完全缺乏抽象理念，没有可用以表达诸如记忆、空间、持续等意思的词汇。我认为，这些语言并不比现今时代的绘画更缺乏普遍性符号。一个思维不局限于调色板的艺术家，会寄望于某种掉书袋子的图典。借助这种图典储备，也许他就能使抽象概念获得可察识的、有意义的图像。然而，尚无一本这样的（完整的）图典出版可缲理性者。迄今为止，相关尝试少得可怜，远不足以实现此等宏图大计。艺术家自己很清楚，里帕（Ripa）的《图像手册》（*Iconology*），还有凡·胡格（van Hooghe）收录的古代民族徽志集，究竟能在多大程度上满足他的需求。

因此，最伟大的艺术家也唯有选择平庸寻常的题材。安尼巴莱·卡拉奇并没有像一位寓言诗人那样，（在法尔内塞艺术展厅中）采用具有普遍性的象征与可察识的图像去描绘法尔内塞家族（Farnesian family）（最著名的事迹）的历史，而是将技艺和心力消耗于路人皆知的神话题材中。

诸君不妨前往皇家艺术展厅和公共博物馆，数一下寓象的、诗性的甚至历史题材的艺术品有多少，再数一下神话题材、圣徒题材或者圣母

题材的作品又有多少。

在伟大的艺术家当中，鲁本斯最出类拔萃，像一位崇高的诗人那样，敢于首次（在其绘画杰作中）涉足这片人迹罕至之地。卢森堡艺术展厅中的系列组画是他最为恢宏的巨制，今已赖最优秀的版刻高手而为世人所知。

鲁本斯之后，已创作并完成的最具崇高感的这种作品，无疑是维也纳皇家图书馆的穹顶画，绘制者是丹尼尔·格兰（Daniel Gran），西德尔梅耶（Sedelmayer）复制有（铜）版画。凡尔赛宫的《赫拉克勒斯升天》（*Apotheosis of Hercules*）由勒·莫尼（Le Moine）创作，隐喻红衣主教赫拉克勒斯·德·弗卢里（Hercules de Fleury）。该画在法国被尊奉为雄伟庄严的构图创作，但与前述德国艺术家富有学识、充满巧智的杰作相比，不过是平庸无奇、鼠目寸光的寓象，就像一篇颂词，其中最振奋人心的美也不过是年鉴记录的人名的堆砌。艺术家本可尽情展示崇高宏大，却令人惊讶地错失良机。即使我们同意他确实应该把主教升天的场面用来装饰皇宫天顶的主要位置，但还是看穿了他用于遮羞的无花果叶。

艺术家需要这样一种著作，它收入了使任何一个抽象理念都能获得诗性表现的每一种（可察识的图形符号与）图像。在此著作中，搜集了所有的神话、历代最伟大诗人的作品、各民族的神秘哲学以及宝石、硬币、器皿等纪念碑式建造物。这样的（丰富的）图典应当分为若干（便于使用的）种类，而且只要根据具体情况进行适当修改就可成为艺术家的参照。同时，这将为我们师法古人、分享古人的崇高趣味打开广阔的视野。

自维特鲁威发表（尖刻的）怨言（痛惜良好趣味之堕落）以来，现今时代的装饰趣味（甚至）每况愈下，部分是因为莫尔托·德·费尔特罗（Morte de Feltro）引入时尚的怪诞花饰，部分是由于我们时代琐屑、轻浮的室内装饰画。通过更亲近地追随古人，现今时代的装饰趣味也将（变得纯净，）受益于真知与常识。

那些夸张变形的雕刻与时髦的贝壳形状是现今时代装饰的主要组成部分，（人们认为要是没有它们，就什么都不算真正的装饰，）它们无处

不在，就像维特鲁威所批评的那种装饰小城堡和小宫殿的（彩绘）小烛台一样不自然。而且借助于寓象，人们是多么轻易就可以方便地使最细微的装饰也获得一些学识（使装饰适合于装饰之所在）！

　　　Reddere personae scit convenientia cuique.

　　（懂得怎样把这些人物写得合情合理。）

<div align="right">——贺拉斯</div>

在天花板上、门上和壁炉上常见有绘画，但人们只不过是因为在那些地方不能清一色地涂抹，因而添加上这些垃圾绘画（来填补空白）。这些绘画不仅与房屋主人的地位和境遇无半点关系，通常还成为房屋主人的某些笑柄，或多少反映出此公是何等人。

　　正是由于厌恶留空，人们要找东西填满四壁与空白之处，而填充这些空白地方的，却是思想空洞的绘画。

　　因此，那些放任自我而听从奇思异想发号施令的艺术家，由于缺乏寓象，很可能就画出一幅挖苦（而非歌颂）他为之工作的那位房屋主人的作品。又或者，艺术家回避了危险的卡律布狄斯旋涡（Charybdis），而自甘堕落于描绘毫无意义的人物。

　　而且，也许艺术家还经常发现，甚至要找到那些寓象都是很难的，直到最后，

　　　Velut aegri somnia,vanae Fingentur species.

　　（就如病人的梦魇，是胡乱构成的。）

<div align="right">——贺拉斯</div>

就这样，绘画堕落了，丧失了最显耀的优势，即对那些不可见、往昔以及未来之事物的再现。

　　即使人们有时候找到了一些在某些特定位置是富有象征意味的图画，它们也会由于被愚蠢错误地使用而丧失了那种象征的效能。

　　也许，那位建造某座新房屋的大师，

　　　Dives agris,positis in foenere nummis.

　　（田产很多，放出去收利的资财也很多。）

<div align="right">——贺拉斯</div>

（人们）会将最小尺寸的雕像置于其厅室最高大的门上，而不因（不符合观者角度与）违背透视规则而感到丝毫愧疚。我在此所指的是构成家居部件的那些装饰，而非人们在摆放收藏品时常常有恰当理由将它们错落陈设的那些雕像。

关于建筑中的装饰，人们常常做出不恰当的选择。用武器和奖杯来装饰猎屋是毫无意义的，就像在罗马的圣彼得教堂黄铜大门浮雕上塑造盖尼米得与鹰、朱庇特与勒达（Leda）一样荒谬。

艺术有双重目的，既使人愉悦，又令人获取教益。因此，（有许多）最伟大的风景画家认为，倘使风景画中不加上人物，则任务只完成了一半。

让艺术家之画笔如亚里士多德书写之笔那般蕴涵浸透着理性吧！这样，在使眼睛餍足以后，可以为心智提供营养。对此，他可以通过寓象而做到。他不是隐藏他的理念，而是让理念得以（穿戴）出场。然后，（倘若他拥有一个已然以诗性方式孕示或应当如此孕示的主题，）无论他是自行择取诗性的对象，还是遵循他人指点，他都会为其艺术所激发，会被普罗米修斯从天上带下来的火种所点燃，将使艺术行家愉悦，也将令仅仅是艺术爱好者的人获得教益。

二、德尼·狄德罗

在与卢梭、伏尔泰齐名的法国启蒙运动思想家中，很少有人像德尼·狄德罗（Denis Diderot，1713—1784）这样在众多领域都展现出不凡才能。除了哲学著述，他还出版过小说和戏剧，而最能体现他成就的是其所编著的包罗万象的鸿篇巨制——《艺术、科学和手工艺百科全书》。作为思想家的狄德罗一直对艺术抱有极大兴趣。从1759年开始，他为《文学通讯》（*Correspondance Littéraire*）陆续写了40多篇评论文章，其中就包括对两年一度的沙龙展和朋友所藏绘画的评论。他先后写了9篇评论沙龙展艺术作品的文章，其中1765年和1767年的评论最为完整和成熟，对展览的绘画、雕塑和版画都有详尽的评述，

而且对美学原则也有更深入的思考。1765 年，这些艺术评论以《论绘画》为名出版。他对展览的批评毫无疑问是报刊艺术批评的早期典范，也是历史上第一位将这类写作形式提升到文学层次的大家。这些文章的读者群主要是巴黎以外的贵族，由于他们无法亲临现场观看画展，狄德罗在文章中就需要对作品进行详细描述。他借助了当时的文学和戏剧的语言，在解释艺术作品，尤其是描述宗教、历史、文学以及现实题材绘画时，表现出高超的文字技巧，甚至形成了一种"文学绘画"写作模式，即用文字语言详尽地描述绘画作品的场景和作品所引发的联想。

* 狄德罗文选[1]

夏尔丹

I

他是画家，一位色彩画家。

沙龙展出了夏尔丹的许多小幅画，它们几乎画了所有的水果，还有吃饭所用的物什。它们表现的就是事物本身。物体跃然纸上，栩栩如生，呈现的画作让我们的眼睛产生错觉，误以为是真实事物。

上楼时看到的那幅画尤其值得我们注意。艺术家在桌子上放置了一只中国的古瓷瓶、两片饼干、一个装满橄榄的玻璃瓶、一篮水果、两只盛了半杯葡萄酒的酒杯、一个橙子、一块馅饼。观看其他人的画，似乎需要一双善于发现的眼睛，而观看夏尔丹的画，仅仅需要好好用自然赋予我们的眼睛去观看。

如果我想让我的儿子成为画家，我肯定会买这幅画。"你给我临摹这幅画，"我会告诉他，"再临摹这幅画。"但是，临摹这幅画并不比模仿自然更容易。

这只瓷瓶看起来很有瓷的质感，我们看到的橄榄好像真的浮在水里，视线似乎被水隔开了，似乎每个人都想拿起饼干吃，只要切开橙子就能挤出汁来，拿起酒杯就可以饮用，水果皮似乎可以剥掉，馅饼也可

[1] 节选自《论绘画》，译自 Denis Diderot, *On Art and Artists: An Anthology of Diderot's Aesthetic Thought*, 应爱萍、薛墨翻译。

以切开。这位画家的确懂得色彩和反光的和谐！哦，他是夏尔丹啊！在调色板上调的不是白色、红色或者黑色颜料。这就是物体本身，是你用笔尖在画布上展示的空气光影。

当我的孩子反复临摹这幅画之后，我会让他临摹另一位大师的作品《开膛的魟鱼》。画的东西是肮脏的，但这的确是魟鱼的鱼肉、鱼皮、鱼血。即使看到真实的鱼，我们的感受也是一样的。皮埃尔先生（Monsieur Pierre），当你上美术学院的时候，请认真观看这幅作品，如果可以的话，学习怎样运用你的才能减少某些事物丑恶本质的秘诀吧。

你无法理解这种神奇的魔力。一层一层地叠加形成很厚的颜料，色调从底层渗透到最上层。有的时候，看似是吹过画面的一片雾气。有些地方，仿佛是洒落在画面上的轻淡泡沫。鲁本斯、贝监（Berghem）、格勒兹、鲁特勃（Loutherbourg）能够比我更好地阐明此种手法的运用，他们都会让你的双眼感受到这种效果。当你逐渐靠近时，所有东西都变得模糊、扁平，甚至消失。当你与画作保持一定的距离时，一切都重新被赋予了生命，重现在眼前。

有人曾告诉我，格勒兹上楼去参加沙龙时，看到我刚刚描述过的夏尔丹的这幅作品，看了看它，深深叹口气走了过去。这种赞美比我的描述更加简短，更有力量。

II

又见到你了，伟大的魔法师和你安静的作品！这些作品滔滔不绝地向艺术家讲述着！讲了有关模仿自然、色彩与和谐的学问。阳光照耀着万物，让人忘却万物的驳杂。这位画家并不理会颜色是否会让人感到愉悦。

如果正如哲学家所言，除去我们的感受之外，并不存在任何实在之物，那么，空间的空虚和物体的实在可能不是事物本身，只是我们的感受而已。请这些哲学家告诉我，对于他们而言，站在你的画作四英尺远的地方，造物者和你之间会有怎样的差别呢？夏尔丹的画是那么真实，那么准确，那么和谐。即使在他的画中看到的是静止的自然、瓷瓶、杯子、面包、葡萄酒、水、葡萄、水果、馅饼，毫不犹豫地与韦尔内两幅

最漂亮的画作相比，也毫不逊色。这里，好似在宇宙间的确存在着一个人、一匹马、一只走兽，我的朋友——你不会去破坏其中的一小块岩石、一棵树和一条小溪。溪水、树木、小块岩石没有男人、女人、马匹、走兽那样吸引人，但他们都一样真实。

朋友，我必须告诉你现在头脑中闪现的一个想法，可能换一个时刻我再也想不起来了。这个想法是，所谓风俗画应该是老年人或者那些生来就老的人的画。这些画只需要学习和耐心，不需要激情，几乎不要天赋，也无需诗情、许多技巧和真实，此外，没有别的内容。而且，你知道，我们投身于习俗而非经验称之为追求真理或哲学的研究，我们的鬓角逐渐斑白，也不会再有激情去写情书了。请思考哲学家和风俗画家之间的相似性。提起花白头发，我的朋友，今天看见我头上的银发了，与索福克勒斯一样，当苏格拉底询问他的爱情生活如何，他高声回答道："我逃离了那个野蛮狂暴的主人。"

III

把一只装满李子的柳条篮子放置在一张石凳上，用一根绳子编成篮把，周围随意放一些核桃、两三个樱桃和几串葡萄。

夏尔丹的技巧非常独特，这种技巧和放在一起形成鲜明对比的手法有相似之处。近距离观看的时候，你不知道画的是什么；当你远离画面一定距离观看时，物体逐渐形成，变成自然中的事物。有时，不论远观还是近看，它都具有吸引力。夏尔丹超越了格勒兹，两者真是天壤之别，但在此点上才如此，他没有自己的风格？错，他有自己的风格。但是，既然他有自己的风格，那么在有些情况下将会变得风格化而不真实，可是他从来不会如此。朋友，请认真思考一下其中的原因吧！你是否知道文学中有一种对任何题材都适用的风格？夏尔丹画作的风格实际上是最容易的，然而没有一位在世的画家，哪怕是韦尔内，在风格上有夏尔丹的画那么完美。

三、威廉·荷加斯

　　威廉·荷加斯（William Hogarth，1697—1764）更多被认为是制作宣传画和讽刺画的通俗版画家，他的历史题材油画无人问津，作品《西吉斯蒙达》备受诋毁，他作为肖像画家的才能也并未得到认可，但他却写出了一本严肃的艺术理论著作——《美的分析》（*The Analysis of Beauty*）。荷加斯1697年出生于伦敦，早年跟随银匠学艺，18世纪20年代早期开始制作版画，1726年学习油画。1729年创作的版画《乞丐歌剧》奠定了其画家的地位。1732年，他制作出了第一套系列版画《哈罗德堕落记》。之后荷加斯制作了众多有名的系列版画，如《时髦的婚姻》（*Marriage-á-la Mode*）、《四个残酷的阶段》（*The Four Stages of Cruelty*）、《选举》（*Election*）等，旨在讽刺社会、教育民众，而且这些版画无论是在当时的英国还是欧洲都颇受欢迎，对后来的漫画家产生了深远影响。

　　《美的分析》一书全面记述了荷加斯广为人知却也受到诟病的不同于他人的艺术思想，荷加斯在书中表现得异常自负，完全将个人观点视为普遍真理。他在《美的分析》一书开篇就批判当时的理论家们故弄玄虚、脱离实践经验的研究。荷加斯直接指出，美之所以长久没有被解释清楚，原因在于其本质不是纯粹的文人所能领悟的，而是要精通整个绘画艺术（单懂雕塑是不够的）的实践知识，以便将探索的链条伸展到美的每个部分。荷加斯从自己的实践经验出发，将美的规则公布于众，这些规则可归纳为适宜、多样性、统一、简单、复杂、数量。如果这6个规则能完美配合，画面就会变得优雅而美好。

* 威廉·荷加斯文选[1]

第一章　论适宜

　　不论在艺术还是自然中，首先需要考虑的是部分与整体的适宜，这是构成美的最重要因素。这很明显，甚至认识美的伟大向导——我们的视觉，也是以适宜为评判标准。即使其他所有认知都告诉我们是不美的，只要我们认为它的形式符合这种适宜的标准，那就是美的。这样眼睛也

[1] 节选自《美的分析》，译自 William Hogarth, *The Andlysis of Beauty*, Ecco Print Editions, 1753, 应爱萍、薛墨翻译，对原书中图号顺序做了改动。图1为荷加斯"美的分析"总图，其后的图1-1—1-17均截取自图1。

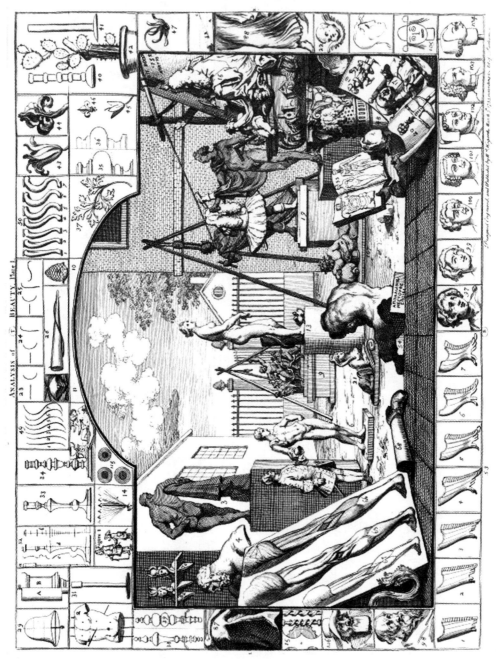

图 1 荷加斯 "美的分析" 总图

逐渐变得感觉不到对象缺乏美，而是开始觉得对象令人愉悦，尤其是经过一段相当长的适应期之后。

另一方面，众所周知，优美的形式常常会因为运用不当而让我们心生厌恶之感。比如，螺旋形圆柱毫无疑问是用于装饰的。但是，一旦它们传递出一种软弱无力的感觉，就不再讨人喜欢，例如它被不恰当地运用于支撑体积庞大或者感觉很沉重的东西。

对象的体积与比例往往取决于其是否适宜和恰当。正是这点规定了桌、椅等所有家具、器皿的尺寸与比例；也正是这点确立了用于支撑巨大体积的柱子和拱门等物的尺寸，决定了所有建筑物的柱型变化，以及门窗的尺寸等。因此，即使建筑物很大，楼梯的阶梯、窗台也必须保持正常的高度，否则它们会因为没有达到适宜这个标准而失去美感。造船时，船上每一部分的尺寸都要按照适宜的标准来建造，要适合航行。当船能够顺利航行时，船员们总是称其为美人（a beauty）。这两个观念有着如此密切的联系啊！

人体各个部分的通常比例在于适应它们在人体中所具有的功能。人的躯干要容纳很多东西，因而它是最宽的；大腿比小腿粗，是因为在走路时，它要带动小腿和脚，而小腿只要带动脚即可。

各个部分的适宜也决定了诸种对象所拥有的特征。例如，赛马与战马在体质或外形特征上都极为不同，正如赫拉克勒斯和麦鸠利（Mercury）的身体特征不同一样。

赛马身体各部分的比例最适宜快速奔跑，所以它展现了身体特征与功能协调一致的一种美。为了说明此问题，我们假定将战马美丽的头部和弯曲得很优雅的脖颈放在赛马的身上，换掉赛马原有的直颈，这样不仅不能为其增加美，反而变得不伦不类，因为它们互不适宜。

葛利孔雕刻的赫拉克勒斯（图1-1）身体的各个部分都非常适合表现人体组织结构，因而得以产生强大力量。胸部和背部、双肩均由巨大的骨骼组成，肌肉相得益彰地展示出上身所应有的强大力量。相比之下，因为下半身需要展示出的力量较小，聪明的雕塑家并没有按照现代那种将身体各部分按比例扩大的原则进行创造，而是将肌肉的大小从上向下

图 1-1

图 1-2

到脚逐渐减少。同理，雕塑家也让颈围大于头的其他部位（图 1-2），否则，此人体将会承受不必要的重量，这会减弱他的力量，也有损于在此状态下所呈现出的独特之美。

这些看起来像是缺点，但它们展示了古人非凡的解剖学知识和判断力，我们已经无法在海德公园笨拙的仿制品中发现它们。现在这些令人悲伤的天才们还以为他们矫正了这种显而易见的比例失调。

这几个例子足以说明我所认为的（和我理解的）适宜或者恰当的美。

第二章　论多样性

在美的创造中，多样性具有多么重要的意义啊！比如，自然界产生的各种纹样。

诸种植物、花朵、叶子的形状和色彩，以及蝴蝶翅膀、贝壳等，犹如人工绘上去的纹样，似乎更以其多样性来愉悦双目，而非为了某种有用的目的。

人类的所有感觉都欢呼丰富多彩，厌恶单调。耳朵非常讨厌一个音不断地重复着，正如眼睛不喜欢目不转睛地盯住一点或者一直注视着一面废弃的墙。

然而，当我们看腻了丰富多彩的变化时，一定会在那些某种程度上单调的事物中感受到轻松愉悦，甚至没有任何装饰的空间也令人感到愉

悦。如果单调能够合理运用，并且与多样性对照，那么单调也是对多样性的一种补充。

图1-3

这里我所谈的是建构出来的多样性，因为杂乱无章和无目的的多样性是混乱、丑陋的。

请注意，递减是一种能够产生美的多样性变化。金字塔从其底部到塔顶逐渐缩小，旋涡形或螺旋形向中心逐渐变小，都让金字塔拥有了美的形式。所以，似乎依照这一原则构成而实际上又非如此的物体，同样是美的。比如，透视，尤其是那些建筑的透视总能悦人耳目。

这艘小船（图1-3）好像是顺着我们的视线，沿着河岸行驶一般，它仿佛可以穿越整个行程驶向 A 点。A 点处于船的底部和顶端画出的等距离的线之间。但是，如果小船驶向海洋，这两条线似乎会向 B 点逐渐接近，交于 C 点。C 点是水天交会处，也就是水平线。不变的形式产生视觉变化，增加了透视之美，在我看来，那些没有学过透视的人会接受这种观点。

第三章　论统一、规整或对称

人们往往会这样认为，之所以称为美的最重要原因是事物各部分对称。但是，我绝对相信，这种流行观点很快会失去任何依据。

实际上，它可能会有更多的特性，例如恰当、适宜和有用。然而，这些特性却很少符合悦人双目的美感要求。

我们实际上自幼就喜爱模仿，往往会因为看到仿制品仿制得如此相似而赞赏和惊讶。但是，人们总是更喜欢多样性，很快便对模仿感到厌倦。

如果形体、局部或者线条的统一真是决定美的最重要因素的话，那

么，它们越统一，就越能悦人双目。但是，实际情况并不如此。一旦意识到事物各个部分相互呼应，成为一个有机整体，能够站立、移动、下沉、游动、飞翔等而没有失去平衡，我们就更喜欢看到通过变形之后所达到的多样统一的外观。

因此，大部分物体以及脸部的侧影都要比完全的正面更令人感到愉悦。

显然，愉悦并不产生于这一面与另一面视觉上的完全相似，而是产生于我们意识到它们在设计以及使用上都符合适宜的标准。当一位美丽女士的头微微转向另一面时，就打破了两半边脸的完全对称；也可以倾斜一点，让脸部正面的直线和平行的线条有更多的变化。这样的面孔才会令人愉悦。因此，这才是所谓优雅的头部姿态。

避免规整是绘画创作的基本原则。当我们在现实生活中看到一座建筑或者其他任何物体时，会努力通过改变视角来找到此物最悦人双目的角度。因此，如果让画家来选择的话，他会选择一个角度而不是正面，这样基本上可以悦人双目。这是因为规整的线条会由于透视而发生变化，同时还不会失去适宜的标准。如果画家必须画一个建筑的正面以及它展示出来的所有对称与平行线，他总会打破（如人们所言）这种令人不悦的外观，通过在其之前放置一棵树或者制造一些想象出来的云朵的阴影，或者采用其他事物来达到增加多样性的目的，以打破画面的单调规整。

图1-4

如果统一规整的事物令人愉悦的话，那么，为何要费尽心思对物象各个部分做对比和变化的处理呢？

如此的话，亨利八世的肖像（图1-4）好像应该优于圭多或柯雷乔对比细腻的人像；安蒂

图 1-5　　　　　　　　　　　　　　　　　　　　　图 1-6

诺伊微微倾斜的身体肯定不如舞者笔直的身姿；从阿尔布雷特·丢勒
讨论比例的书中挑选出单调统一的人体肌肉轮廓（图 1-5），似乎要比
让米开朗基罗在表现优雅的技艺上大获裨益的古代著名雕像（图 1-6）
更有趣味。

　　简言之，所有呈现的内容都很恰当，满足于伟大的目的，甚至满足
于我们的思想，因此也令人感到愉悦。统一就属于这种类型。我们发现，
制造一种静与动的感觉，但并非倒下之感，非常有必要。然而，这种趋
向统一的目的同样会被更多不规则的部分所影响，我们的双眼也更容易
被多样性打动。

　　三个优美的桌腿支撑的桌子，或者是有三个支架的立灯，或者是古
人用于庆贺的三足鼎，都在我们的眼前呈现出稳重感，这种感受多么令
人愉悦啊！

　　因此，你们所看到的规整、统一或者对称，是因为它们符合适宜的
标准，才会令我们感到愉悦。

第四章　论简单或鲜明

　　简单，而非多样，就会显得十分平淡乏味，最好的情况是不讨人厌
而已。但是，当简单与多样性元素相互结合起来，简单可以提升多样性
带给人们的快感，能够让眼睛轻松自在地感受多样性。

　　像金字塔那样，由直线构成，富有多样性，然而几乎不存在没有局
部的对象。我们从任何方位观看金字塔，都可以看到从底部到顶端不断

图 1-7

在发生改变（当我们环绕着观看时，不会感到形式的单一），这样就让金字塔不论何时都要比圆锥体优越许多。因为圆锥体从各个角度看几乎都一样，只有光线的明暗变化才会使其发生些许变化。

建筑物的尖顶、纪念碑以及许多绘画、雕塑的构图均采用锥体或者金字塔形。从它们所展示出来的简单和丰富多样性来看，这是最合宜的形式。也因为如此，相比单一的人像而言，我们更喜欢骑马者的形象。

一尊精美群雕作品的作者，无论是在古代还是现代，荒谬地将作品中的三个人（我指的是《拉奥孔和他的两个儿子》）的比例夸大，儿子的大小是父亲的一半（虽然也雕刻有男性的标志物），才能将整个雕塑纳入金字塔形的构图之中（图1-7）。因此，假如要求一位明智的工匠去制作一个用来保存或者用于运输的木箱，他很快会通过自己的眼睛发现整个结构非常容易置于一个金字塔形的木箱中，而且放得也很妥帖。

尖顶一般避免为圆锥形，为了让其不过于简单，既不会像圆基座，也不会是多边形，而是由许多个面构成，我想这是为了整体的统一。然而，这些形式可能会被视为建筑家们依据圆锥形而进行的改变，因为整个构图可以纳入圆锥形之中。

然而，我认为，奇数要优于偶数，因为多样要比统一更令人愉悦，即使它们能够带来相同的结果。同样，两种多边形可以纳入同一个圆中。

图 1-8　　　　　　　　　　　　　　图 1-9

换言之，两种构图都可以纳入同一个圆锥形之中。

同时，我不得不指出，大自然在运用自己的想象力进行创作的时候（如果我可以这样说的话），只要奇数或者偶数的差别不是特别重要，它通常会选择奇数。例如，叶齿、花朵、花簇等。

椭圆形也是因为多样性与简单的结合，优于圆形，就像三角形优于四方形，金字塔优于立方体一样。因此，如鸡蛋般一端小的椭圆形更富于变化，被画家从众多丰富多样的形式中选择出来表现美丽的脸庞。

当椭圆形比鸡蛋增加了更多一些圆锥形元素的时候，它就很容易变为最简单却极富变化的形状组合。这是菠萝（图 1-8）的外形，大自然赋予菠萝丰富的拼花纹样，这些纹样通过蛇形线条交叉组合而成。园丁将其称为网眼（图 1-9），每一个网眼是由两个凹陷处和一个圆形的凸出物组合而成。

如果能够找到比菠萝更为优雅而简单的形状，那么聪明的建筑师克里斯多夫·莱恩（Christopher Wren）爵士就不会将其选为圣保罗教堂正面两边屋顶的形状。球形和十字形虽然也是丰富多样的形状，人们往往选择它们来作为装饰教堂屋顶的形状，但如果不是因为宗教信仰的缘故，它们定然不会成为最佳选择。

因此，我们可以认为，简单甚至能够赋予多样性以美丽，因为它让多样性更易于理解。我们甚至也要在艺术作品的创作中考虑这个问题，因为简单可以让优雅的形式避免混乱，这在下一章中仍会谈及。

第五章　论复杂

活跃的头脑需要经常被使用。不断探索是我们的毕生追求，甚至无论源自何种动力，它都能够让我们感受到愉悦。每一次遭遇困难，都会暂时耽搁或者中断探索，但也能够滋养我们的思想，提升我们的愉悦感，并将那些看似需要经过艰辛努力的事情视为游戏或者娱乐。

打猎、射击、钓鱼以及其他许多备受人们喜爱的娱乐活动，如果不是经常可以遭遇到许多意外、困难以及失望，那么每天都做这样的事情还有什么乐趣可言呢？如果很容易抓到野兔，猎人归来时会觉得相当乏味吧！当一只老奸巨猾的兔子与之博弈，让所有人都不知所措，甚至逃脱了猎狗的追捕时，猎人们定然会感到非常有趣，兴致盎然！

这种仅为追求而追求的爱好根植于我们的天性之中，而且毫无疑问是必要且有益的。动物的天性就喜欢追逐。猎狗不喜欢游戏，但热衷于追捕；猫会冒险将自己捕捉到的猎物放掉，然后再次捕捉。解决最困难的问题是一件令人感到愉悦的脑力劳动。讲寓言故事、猜谜语，这些虽然都是小游戏，但引人入胜。我们会以相当大的兴致去追寻一出戏剧或者一部小说构思得相当巧妙的线索，也会随着情节的复杂变化而备感兴致盎然，最后当一切都明了起来的时候，我们的内心也会感到非常满足的吧！

我们的双眼在看到曲折的林间小道、蜿蜒迂回的小河，以及接下来会谈到的我将其称为波状线和蛇形线所构成的外形的事物时，会感受到上文所谈及的类似的愉悦感。

因此，我将形式的复杂性视为构成形式线条的一种特色。它让眼睛肆意追逐这些线条，并且在此过程中，我们感受到了愉悦，视其为美。因此，可以这样认为，相比其他五项原则（但要除去多样性原则，多样性包含着复杂性，同时也包含着其他原则），优雅观念更为直接地源于此种原则。

这种观察可以在大自然中寻找到真实的例证，有益于此的探索是需要的，读者自己也可以借助于能够获得的一切材料，获得一些可资探索的信息。

为了将此表达得更为清晰、明了，我们将常见而熟悉的用于起重的

杠杆以及它的回转运动作为比其
他更为优美的形式的例证。我们
先思考一下（图1-10），我们可以
看到图上画有眼睛。这是正常的
视线距离，这只眼睛可以看到一
排字母，但是它的注意点在中间
的 A 字母上。

图1-10

　　当我们观看的时候，可以设
想有一条射线从眼睛的中心射向
首先看到的那个字母，然后逐次在整排字母上挨个移动，形成整条线。
但是如果眼睛停留在任何一个具体的字母上（例如 A），比观看其他字
母更仔细地观看它，那么，如图1-10所示，其他字母就会因为与字母 A
的距离越远而变得越不清晰。如果我们努力同时清楚地看到这一排字母，
这条假设的射线就会飞快地来回移动。严格来说，虽然眼睛只能依次关
注这些字母，但它的敏捷而轻快的视线变化，在此语境中，可以让我们
在突然观看时看到足够大的空间。

　　因此，我们总要假设有某种这样的射线随着眼睛的移动而移动，并
且仔细观察每个形式的所有组成部分，我们要在最完美的行为中进行检
测。如果我们准确地跟踪人体的运动轨迹，那这条射线就应该总是随着
人体的运动而不断移动。

　　用此种方式观看各种形式，人们会发现无论这些物体静止还是移
动，这条想象中的射线都会移动。或者，更为确切地说，眼睛本身会因
为外在物体的不同形状和运动变化而感受到或多或少的愉悦感。因此，
例如在面对一架起吊装置的时候，眼睛（会随着上述所说的想象中的射
线）慢慢地向下移动至装置抓起重物之处，或者慢慢随着重物而运动，
我们同样会感到疲倦。当吊杆静止不动时，如果眼睛随着滑轮的外沿线
迅速移动，或者滑轮转动的时候眼睛紧盯着滑轮的一点，我们几乎同样
会感到眩晕。但是，当我们的眼睛注视着旋转的涡轮杆时，所感受到的
就不是这种不舒适的感觉。涡轮杆（图1-11）不论是静止还是运动，不

图 1-11

论慢慢地移动还是快速地移动，总是能够带给人们愉悦感。

当涡轮静止的时候，的确也是这样，我们可以从围绕着轴杆的涡卷上看到。它很早就作为窗框、壁炉和小木盒的装饰纹样，雕花工人将之称为螺旋饰带，而不带轴杆的会被称为螺旋带花边。我们几乎可以在每一座流行的建筑上看到这两种纹饰。

但是，当纹饰处于运动的状态时，它依然会带给双眼满满的愉悦感。我永远不会忘记在年少时曾怀着非常浓厚的兴趣观察这些纹饰，它令人陶醉的流线型运动使我产生了在观看乡村舞蹈时所产生的感受。也许乡村舞蹈更具吸引力，尤其当我的眼睛热烈地追踪着一位喜爱的舞者，目不转睛地关注她的形体灵活地舞动，也就是我们之前一直在讨论的想象中的射线随着她形体的舞动而一直舞动着，令我着迷。

这个例子足以说明我所说的建构出来的形式复杂性所产生的美是何物的问题，以及准确地来说，这种美如何诱使眼睛去追逐它。

但是，头发是另一个明显的案例。留头发的主要目的是装饰自己，它可以是自然的形态，也可以通过理发师的修饰，这样可以在一定程度上达到装饰自己的目的。最令人喜爱的就是卷曲的头发，卷发自然交错着，形成波浪纹和其他各种形状，尤其当微风轻轻拂过头发，眼睛在观看时会感到舒适和愉悦。诗人与画家对此都很了解，诗人描写了随风而动的卷发。

同时，我们需要注意避免过度复杂，正如每一项规则都需要避免过度繁复一样。就像头发，一缕缕将其缠起来，就会变得不好看，因为眼睛看着会觉得太过繁杂。尽管如此，女性们当下的时尚是把一部分头发在后脑勺编成整齐的辫子，像缠绕在一起的蛇，从底部向上逐渐由粗变细，与其余固定的头发自然搭配，非常漂亮。她们将头发按不同量编成多样的辫子，以艺术手法保持了多样性，也体现了美。

第六章　数量

巨大无比的岩石会令人同时产生愉悦和恐惧感，浩瀚的大海使人产生敬畏。当美丽的形式大量呈现在眼前时，内心就会产生愉悦感，恐惧也会变成敬畏。

高大的树林、宏伟的教堂以及宫殿如何显得庄严，又如何令人感到愉悦呢？甚至是一棵枝叶繁茂的橡树，逐渐走向盛年期，是否也获得了庄严的橡树的特征呢？

温莎城堡是以数量取胜的可贵案例。不论远观，还是近看，几乎没有明显局部的巨大形体让我们的眼睛感受到非同寻常的崇高感。量的巨大与形的简洁相结合，使它成为我们的王国最美好的建筑物之一，虽然它规避了建筑物应有的任何规整的秩序感。

位于巴黎的老卢浮宫，它的正面也因其数量而闻名于世。老卢浮宫的正面也被视为法国最优秀的建筑物片段之一，尽管有许多与之具有同等价值的建筑物，它们在其他方面可能会超越老卢浮宫的正面建筑，但是在数量上无法与之相比。

在脑海中想象一下，巨大的建筑曾经是下埃及装饰性的建筑，想象一下完整的、装饰着巨大雕塑的形态，有谁会不感到愉悦呢？

大象和鲸鱼因其庞大而令人喜爱，甚至身材高大之人，仅仅因为他们高大而获得尊重。不仅如此，数量（此处指的是身材高大——译者注）常常可以弥补体格上的缺陷。

公务服饰常常做得宽而大，因为它们能够给人的外表带来庄严之感，这适合担任要职官员的身份。法官的长袍特别具有尊严感，这是耗费了大量衣料才获得的效果。当法官挽起长袍衣袖的时候，就会形成优美弯曲的线条，它沿着法官的肩膀一直延伸到提衣襟人的手。当衣襟轻轻地被抛向另一边时，它渐渐下垂，形成丰富多样的褶皱，这些褶皱又吸引眼球，凝聚人们的注意力。

东方服饰的富丽堂皇远胜于欧洲，不仅是因为华贵的面料，而且很大程度上是因为用料的数量。

简言之，恰是因为数量，在优雅上增添了伟大。但是要避免过量，

图 1-12

否则数量就会变成笨拙、笨重，或者可笑了。

套头的假发就像狮子的鬃毛（图 1-12），能给人一种高贵的气质，不仅使人拥有一种尊严感，而且会让佩戴者显得很睿智。但是，如果佩戴的假发过大，那么就会使人变得很滑稽；如果一位不相称的人佩戴了这个假发，一定也会令人感到可笑。

过量导致的不恰当和不兼容，总会引起人们的嘲笑。尤其是当这种过量的形式不是很优雅，即当它们的外形没有变化的时候，更是如此。

例如，图 1-13 画了一位脸庞发胖的男士，头上戴着一顶婴儿帽，身上穿着一件儿童的衣服，这件衣服紧贴着他的下巴，仿佛很适合他。这是我在巴托罗缪集市（Bartholomew fair）上发现的一件玩意儿，它总是可以引起人们哄堂大笑。图 1-14 也是这样，一个小孩戴着成年人的假发和帽子。你们可以从这两个形象身上看到年轻人和老年人之间的界限是混淆的，而且是使用并非美的形式将其呈现出来。

图 1-15 展现的是一位罗马大将为了出演一出悲剧，穿着现代裁缝和假发制作者设计的服饰和发饰，这是一个滑稽形象。不同时代的服饰常常会弄错，并且服装的线条不是直的就是弯的。

在大型芭蕾舞剧中饰演众神的舞者，也是很可笑的。然而，很多时候，习惯和时尚会让我们的双眼迁就几乎所有荒诞可笑的事情，或者直接忽略它们。

恰恰是两个矛盾的观念相互碰撞，才能让我们觉得猫头鹰和毛驴很可笑。因为它们虽然其貌不扬，但看上去却好像煞有其事地在沉思，仿

图 1-13 图 1-14

图 1-15

佛它们拥有人类的理智。

猴子的整体外形和大多数动作都与人十分相像，这也相当滑稽可笑。如果它穿上一件外套，就会更加令人感到滑稽，因为它更进一步地在模仿人。

卷毛狗身上有一种特别奇怪和滑稽的东西。它将混乱、无生气的一堆乱毛或杂物与聪明的、友好的动物的概念联系起来，这是狗的滑稽之处，就像猴子穿着人的衣服，是对人的模仿和戏谑一样。

当观众观看《浮士德医生》时，看到磨坊主的麻袋蹦跳着穿过舞台，总会哄堂大笑。这不就是并不优雅的外观做着不合宜的动作引发人们的哄堂大笑吗？但如果是一个形状优美的花瓶跳着穿过舞台，会引发人们的惊讶，但是不会让每一个人发笑，因为花瓶优雅的外观会让人觉得并不可笑。

若是每一个结合在一起的形式都很优美，并且形成令人愉悦的线条，它们就不仅不会引发人们的嘲笑，而且可以增添人们的想象力和悦人双目。人类世代都在景仰斯芬克斯和希腊神话中的海妖，同时也对他们身上展现出来的优美外形赞叹不已。斯芬克斯展现了力与美的结合，海妖展现了美与速度的结合。他们都拥有着令人愉悦和优美的外形。

现代鹰头狮身鸟翼像展现出力量和速度，将狮子和鹰的高贵形体融合在一起，形成这个伟大的艺术构想。所以古代半人半马的怪物不仅拥有一种野性的粗犷，而且还很美。

这些的确都可以被称为怪兽，但是它们展示出高尚的观念，拥有如此优美的外形，足以弥补两相结合的不自然。

我再举一个案例，这也许是所有案例中最令人称奇的。有着约两岁婴儿的脑袋，下巴下面长出一对鸭翅膀，被认为正在唱赞美歌，四处飞翔（图 1-16）。

一位画家要表现天堂，如果没有一群四处飞舞或在云端栖息的不协调的小天使，那么他将不能展现天堂。但是，它们的外形的确有着某种令人愉悦之处，所以看起来很顺眼，也会令人忽略掉那些不协调的地

方。我们几乎可以在每座教堂的雕塑和
绘画中发现它们。圣保罗教堂到处都是
它们的形象。

图 1-16

上文所述的各个规则都是接下去讨
论的基础，所以，为了将这些规则说得
更清晰、明了一些，我们将会通过其在
日常生活中的运用以及对人们服饰的观
察来讨论这些规则。我们将会看到无论是时尚的女士，还是那些被视为
穿着光鲜的各个阶层的女士，都深谙这些规则的作用，但不会将它们视
为规则。

Ⅰ.首先需要考虑是否适宜，因为她们知道这些服装应该是适用、方
便的，并适合她们的年龄，即华贵、轻便、随意，这些服装要符合她们
在公众中展示的个性。

Ⅱ.服装往往依据适宜的原则，达到统一。将两只衣袖做成一样、将
一双鞋做成一种颜色的惯例一般不会改变。如果衣服的任何部分因为各
个局部的匀称性带来一种不适宜感或者被视为不恰当，女士们往往会将
其视为呆板。

正因为如此，若是可以自由选择任何形式来装扮自己的话，有着
良好趣味的女士们往往会选择不规则的形式，这种形式对她们更具吸引
力。例如，任何时候都不会使用等大的两个美人贴，也不会将它们摆在
同一高度上。如果不是为了遮住脸部的缺陷，没有人会将美人贴摆在面
部中间。所以，一片羽毛、一朵花或者一颗宝石一般会别在头的一侧。
如果将其别在前面的话，也会为了避免呆板而别得斜一些。

曾经有一段时间流行两缕等大、与额头等高、贴在前额上的卷发发
饰。这种发饰可能是因为卷发松散地垂下，看起来很美丽吧！

垂下的一缕卷发拂过鬓角，打破了椭圆形脸的呆板，很具有诱惑
性，而且不会显得过于刻板。烟花女子深谙此道。但若是几卷头发对称
地生硬地垂下来，就好像之前那样，那么，它们会失去装扮者所期盼的
效果，不会惹人喜爱。

Ⅲ.服饰在色彩和款式上的多样性是年轻人和同性恋者经常探讨的话题。但是——

Ⅳ.为了华丽，而又不破坏多样性恰到好处的美丽，简单就会被视为对过度的约束。人们往往会很巧妙地运用简单，从而格外凸显出素朴的美。我从未见过一群人在遵守简单或朴素的原则上超越贵格会教徒（Quakers）。

Ⅴ.服装宽大一直是人们喜爱的一种原则。所以，有时服装的一些部分允许在可以接受的范围内加宽，但是服装局部的宽大发展到难以置信的地步，以至于伊丽莎白女王在位期间曾颁布一条专门禁止加大褶领尺寸的法律。现在的硬布衬裙一般都喜欢宽大尺寸，但是这种裙子穿着既不舒适，也不优雅。

Ⅵ.复杂性带来的美体现在曲线外形的设计上，例如斯芬克斯头上的古老头饰（图1-17），或者那种当代向前翻的大翻领般的服饰。衣服每一部分的制作都会运用此项原则，因此（据说）它们会很有范。虽然

图1-17

制作这些曲线样式要求有灵巧的手工和一定的趣味，但我们会发现，人们在日常生活中就能将它们做得很棒。

这条原则还要求穿着内敛，要迎合我们的期望，但又不能立即满足我们的这些期望。因此，身体、四肢都应该遮住，而仅在某些方面通过服饰加以暗示。

实际上，脸部经常露在外面，然而总能不借助于假面具或者面纱而让我们颇有兴致，因为环境的极大变化让双眼和意识不断地觉察并感受到脸部由此产生的变化无穷的表情。无表情的脸多久会令人感到讨厌，即使它很美呢？除脸之外的身体其他部分，则不存在这种优势。它们很快就会让眼睛感到厌倦；若是经常裸露出来，它们也不会具有比大理石雕塑更大的吸引力。但是，当穿上衣服并且修饰得很得体的时候，人们就可以从每一条衣服褶皱中观察到自己想象中的形式。因此，如果允许我这样打比方的话，垂钓者不会看他钓的鱼，直到他完完全全将鱼儿钓上来。

四、乔舒亚·雷诺兹

乔舒亚·雷诺兹（Joshua Reynolds，1723—1792）生于英国德文郡的普林普顿，后到伦敦当学徒，曾游学意大利。雷诺兹是英国绘画史上最重要的画家之一，被当时人誉为"英国历史上最有学识的画家"。1768年，他当选为伦敦皇家美术学院首任院长，致力于改良英国的绘画、雕刻和建筑等艺术以及培育艺术家。1792年，卒于伦敦。对于雷诺兹，无论是当时的社会还是后来的理论家，大多给予了积极的评价。20世纪著名艺术理论家约翰·拉斯金这样说道："关于雷诺兹其人，这里已无需再作长篇大论，他的性格轮廓如此简单，如此熟悉，如此经常为其同代人及后继者们一再探求，在对他的赞美方面又带有如此令人惊叹的一致性。"[1]雷诺兹是位艺术教义传授者，坚信自己找到了一条正确的艺术之路，试图将其传

[1] Roger Fry, "Introduction to the Discourses of Sir Joshua Reynolds", in *A Roger Fry Reader*, ed. by Christopher Reed, The University of Chicago Press, 1996, p.47.

授给学生和大众。从 1769 年开始，他在美术学院发表了一系列演说，直到 1790 年为止，一共发表了 15 次演讲。和当时大多数的艺术理论家不同，雷诺兹拥有丰富的实践经验，能借助优美而简洁的文学语言将其思想表达出来。他才情洋溢，探讨了当时一些深奥的哲学和美学问题，其著作启人心智。可以说，他的演讲录无论是当时还是后来，都是非常难得的一部美术理论佳作。

* 雷诺兹文选

1774 年 12 月 10 日
雷诺兹在皇家美术学院颁奖仪式上对学生的演讲[1]

先生们：

每当我就学习的路径和规则给你们做演讲时，从来不想涉及艺术的任何细节问题。我认为这些内容应该留给几位教授来谈。他们在追求我们学院教学的最高目标时，为自己赢得了最高荣誉，也给学生提供了最大的帮助。

今天我在学院演讲的目的是阐明某些普遍的观点，我认为这有助于形成良好的趣味。血气方刚的青年学生们常常会犯一些错误，而这些基本原则能够让学生们规避掉一些错误，这些错误曾毁掉了欧洲各国许多富有潜力的年轻画家。

我也希望阻止一些偏见的发生。每当绘画技术接近完美的时候，这些偏见往往会出现。它们一定会破坏绘画这门高雅、自由的事业中更有价值的内容。

以上两点是我的主要目的，它们一直是我的关注点。如果你们知道要是忽略了错误与偏见，它们将会怎样迅速地蔓延开，也将会危及真理和理性，那么，你们就会原谅我反复就此问题提出自己的观点。我只是尽可能地从各个角度阐明同一件事。

本次演讲的主题是模仿，只要是画家，都关心这个问题。就模仿而言，我不是从广义上来谈论模仿，而是指追随大师的风格，从他们的作

[1] 节选自 *Sir Joshua Reynolds's Discourses*, ed. by Edward Gilpin Johnson, A.C.McClurg and Company, 1891, 应爱萍、薛墨翻译。

品中吸取有益的养分。

那些写文章讨论我们的艺术的人，将艺术视为一种灵感，一种与生俱来的特别天赋。读者更喜欢看到他们这种生动有趣、天马行空的论调，却没有冷静地思考：哪些道路可以通向艺术的殿堂，如何拓展我们的思想，怎样的指导原则可以引领艺术家走向成功。

那些惊诧于画面效果，但又不知道这些非凡之物如何产生的人们会很自然地将其视为某种奇迹。他们不知道艺术创作是循序渐进的，只看到艺术家经过长期艰辛努力和钻研之后获得的辉煌成就，而忽略了艺术家艰辛的努力和钻研过程。因此，他们往往会立即得出完全荒谬的结论：就他们自身而言，不可能轻易创作出这样的作品，但是那些天赋异禀、自然赋予灵感的人们可以达到如此境界。

去过东方旅行的人告诉我们，当地居民每当被问及那些雄伟的建筑遗迹、深沉宏伟的纪念碑以及失传已久的科学时，总是会这样回答：魔法师创造了它们。这些未接受过教育的人认为在他们自身的力量和这些神秘、难以理解的复杂艺术品之间存在着巨大鸿沟。也许只有超自然的力量才能逾越。

对于艺术家而言，他们无意揭示这种判断的错误，但他们意识到可以通过自然的手段获得这种超凡的力量。从本质上来说，我们的艺术是模仿性的，与其他艺术相较而言，更为拒绝"灵感说"。古代和现代的作家都拒绝承认这样一个真理——模仿大师。的确，几乎所有的模仿都意味着可以通过一个不断提升自身绘画能力的方法达到绘画的最高境界。他们对此进行了猛烈的批判。

那些对自己所言不负责任的人，在赞美自己或赞美别人时，往往将一切都归因于天赋异禀。他们虚妄地自以为高贵无比，高傲地诋毁模仿者下贱、无价值、奴颜婢膝。难怪一个学生如果被视为可怜的模仿者，他会被这些可怕的说法和这个可耻的绰号吓倒，绝望地放下手中的画笔。他会认为自己是受惠于别人，自己创作出来的艺术作品一点都不属于他自己。他原来只是想通过模仿大师们的作品以期有所收获，然而却被告知大师们的成就只与天赐的灵感有关，所以感到毫无

希望。

我们不妨考虑一下那些花言巧语式的观点。我们不能想象哪些人可以完全排除在模仿他人的行列之外。毫无根据的问题不值得我们费心探讨。显然，如果我们拒绝利用前人留给我们的财富，那么我们的艺术总是要从头开始。我们都知道，没有任何艺术能够在产生之初就获得完美。

在完全理智和清醒的状态下，我们来思考一下，一位画家不仅要模仿自然——这点就足以驱散灵感的幻影，而且必须要模仿其他画家的作品。这似乎令人感到耻辱，但这千真万确，没有人能够凭借其他方法成为一位艺术家。

然而，那些谦虚而又谨慎的人认为起初的学习源于模仿，一旦我们能够独立思考，就不必运用前辈的思想了。他们认为模仿对于初学者有益处，对于有一定基础的高级阶段的学生却有害而无益。

我认为，不仅在艺术学习的初始阶段模仿非常有必要，而且对其他大师的研究即我称为的模仿也应该贯穿艺术家的整个艺术生涯。这不会阻止我们进步，我们的思想也不会因此而衰退，同样也不会妨碍我们拥有创作每件艺术品必需的原创性。

相反，我认为只有通过模仿，才能产生丰富多样甚至极富原创性的想法。

而且，即使是我们通常称的天才，也是善于模仿的儿童。这个观点显然与普遍接受的观点相悖，所以必须在推行我的观点之前解释我的立场。

天才一般被视为具有卓越的艺术创造能力，超越了任何艺术规则，这种能力不可能通过学习获得，也非通过勤奋可以获得。

这种观点认为，美是天才杰作的标志，是比现实世界更为永恒的某种事物，而且美是常人所无法获得的。我们总是认为超凡脱俗正是天才的特性。

但事实上，天才也会因时因地而不同，因为人类常常会改变对事物的看法。

在艺术产生的原初阶段，只要画得像就被视为最伟大的成就。那时

人们的语言甚至和今天一样，但他们对艺术原则一无所知。然而，他们后来发现，每个人可以通过学习获得，而且通过观察可以更好地做到这点。因此，对天才的要求也不断发生着改变。天才必须是能够再现事物特性的人，或是善于创新、善于表达、具有优雅或高贵风格的人。简言之，这种品质或优点不是通过人人皆知的规则习得的，它是天赋异禀。

如今，我们确信形式之美、情感表达、构图技巧，甚至赋予作品宏伟风格的能力，是对诸多规律的遵循。此前，这些优点被视为天才的创造。那么，现在我们应该对此观点加以更正，即天才不是源于灵感，而是源于细致的观察与长期的实践。

第一位画家经过细致的观察，将观察结果融会贯通，形成一个固定的原则，并将此原则用于他的艺术创作，这样他就获得了成功。然而，可能没有人会立即达到此境界。一般而言，第一位给出启示的人通常不知道怎样继续深入探索，或者无法找到正确的方法，至少在最开始的时候往往会出现此种情况。他致力于此，获得进步，其他人在此基础上再接再厉，向前发展，直到揭开艺术的奥秘。一个人的实践往往具有局限性。我们无法知晓还有多少原则等待着我们去建立和发现，然而，就像批评与艺术总是如影随形那样，我们可以大胆地说，随着艺术的发展，将会有更多的原则赋予它更加强大的力量。

但是，无论批评之声如何严厉，我们也不必担心创新会被扼杀或者征服，或者我们精神的力量会被束缚在这些既定的原则之内。天才仍有足够空间拓展自身，也一定会远离狭隘的思想和机械的表现手段。

现在，我们如此定义天才，他们不是以抽象规则作为创作目标，而是排斥平庸和陈腐的规则。即便是天才的艺术作品，也必然拥有合理的依据和规则。天才的杰作不是与灵感的偶遇，而是坚持不懈地努力之后必然获得的成功。因为这些杰作在本质上不是偶然产生的，而是那些拥有非凡资质、通常被我们称为天才的人依据某些规则创造出来的。他们要么通过自己特殊的观察有了新发现，要么能够进行巧妙的结构安排。而且这个过程通常很难用语言文字表达，特别是艺术家，往往不擅长使用语言表达自己的想法。

然而，可能这些规律缺乏依据，很难诉诸笔端形成文字，但还是能够被艺术家的心灵感知到，他们以此作为创作的指导原则，从而使这些规律的东西就像文字呈现在纸上那样，呈现在我们面前。这些原则的确也有局限性，并非总是显而易见，更多的概括性的艺术规律也如此，但这并不意味着我们无法掌握它们。因为人类的思想可以这样训练，通过科学的感觉来感知这些规律性的东西。只是这些规律难以言传，特别是那些没有经过专业训练的作家，例如像我们这样的人，很难用文字将它们适宜地表述出来。

创新是天才标志性的特征之一。但是，如果我们借鉴了他人的经验，我们肯定会发现，对他人的创新经验熟知之后，我们也学会了创新。这就好似通过阅读他人的思想著作，我们也学会了思考。

无论是谁，当他形成自己的趣味，懂得品味和感知伟大作品中的美后，他的学习已经有了长足进步。因为哪怕仅仅通过这种趣味，也能使我们的内心充满自豪。这种感觉如此强烈，似乎那些被我们崇拜的作品出于自己的双手。当心灵接触到景仰已久的大师杰作时，我们顿时备感温暖，也一定会"抓住"他们的一些思维方式。大师们的杰作光芒四射，我们的心灵也因此备感充实。我们总是在不知不觉中仿效着身边非常亲近的人的各种言行举止，这种倾向在儿童身上特别明显，并且在我们身上也继续存在着。然而，两者相异处在于：儿童天生善于模仿，但随着年龄渐渐增长，这种能力趋向僵化，所以我们在获得深刻印象之前，必须要软化它，让它变得活跃起来。

只要你们对上述建议稍加思索，定会大有进步。如果我们的心灵一直沉浸在杰作中，必定获益颇丰。若仅将此种习惯作为原则教给学生，定然远远不够，我们应当始终保持着与伟大范例的交流。它们的创造力不仅是我们初学者的精神食粮，而且也能够为我们进一步的学习和创作提供充分的动力和能量。

若是我们不能持续从外界汲取养分，思想就会变成贫瘠的土壤，定然颗粒无收或收获甚微。

只有我们的心灵被伟大的艺术杰作熏陶着，不断被注入某种艺术观

念，我们才可能创造出同样伟大的杰作。我们用一双敏锐观察者的眼睛观看周围世界，用惯于思索深邃和机智思想的内心去观察和选取自然中的伟大和高贵之物。最伟大的天才定然不会故步自封。不懂借鉴他人的画家将会变为最可怜的模仿者，他只能模仿自己，不断重复自己。当我们了解了这些人所选定的创作主题之后，轻易就可以想象出他们最终作品的模样。

如果没有素材，画家或诗人为创新所做的任何努力都是无效的。通过素材的积累，画家的思想才会被激活，才能创新。正所谓"巧妇难为无米之炊"。

荷马被视为他那个时代的无所不知者，米开朗基罗和拉斐尔同样也掌握了前辈们探索得来的所有艺术知识。

古典和当代艺术知识不断充实着我们的思想，我们才能获得进一步的提升，结出硕果。我们的思想还必须收集、整理、消化、吸收大量知识。无疑，资源越丰富，创新之途也就越多。如果一个人不能够运用这些知识，那他的智力必定存在一定的问题，或者他没有理清思路。

多多听取他人的建议不会削弱自己的判断。他人的观点或许还不成熟，或许存在偏颇，或许模糊不清，然而经过杰出人士的提炼整理、合并改造，还是会产生极大作用。杰出的作品常常被奉为时代风格的典范。

灵感或者天才往往被比喻为闪耀的火花，但燃料过满会熄灭火花，压灭火焰。青年时期的普林尼创造了这个比喻，但是很容易被作为论据或证明误用。

我们的头脑不会因为更多的知识而负荷过重，拥有更多的形象也不会泯灭我们的天赋。相反，若是能够理智地进行比较运用，那么知识越多，提供的能量也就越多。这样才能让余烬复燃，迸出更多火花。若不再添加这些知识的燃料，灵感的火花会很快熄灭。

其实，如果一个人的思想非常贫乏，甚至连其他人的思想也会妨碍其思考，那么他是不可能拥有强大的头脑与超凡的才能的。所以，对此类人的摧毁于世间无害。

我们将普林尼看作研究西塞罗的权威。普林尼总是强调此种学习方

式的必要性。在一次关于演讲术的对话中，他借克拉苏（Crassus）之口谈道："选择恰当的榜样作为我们效仿的对象是首要原则。"（Hoc fit primum in preceptis meis ut demonstremus quem imitemur.）

当我谈及习惯性的模仿和坚持向大师学习的问题时，不能将此狭隘地理解为完全照搬其他人艺术作品中的色彩和细节内容，按照他们的思想进行创作。一种成功的模仿应该精确学习所崇拜艺术家作品中的氛围、样式和姿态。你的模仿对象本身可能非常出色，但是照搬照抄实在是可笑之极。这不是在嘲笑模仿这种行为，而是嘲笑这个模仿者没有找到正确的模仿方式。

不论模仿对象的地位有多高，紧随其后亦步亦趋、照搬照抄是可鄙之事。真正的模仿是开放的，也许模仿对象起步较早，他就领先于你，但你还是有可能超过他。你可以模仿他，但不必拘泥于他的创作方法，只要你愿意，完全有可能超越他。

然而，我建议同学们向艺术家学习，是不是意味着可以忽视自然呢？将模仿作为一种辅助学习手段，并不意味着排除其他学习手段。自然必定是取之不尽、用之不竭的源泉，所有的优秀之处最初均源于此。

学习前人最大的益处在于拓宽我们的思想，节省劳动。那些伟大的思想能够直接告诉我们：什么是自然中的崇高与优美——在我们眼前呈现的丰富的自然宝藏，但如何选择或选择什么内容，却是一门艺术，或是一门并不容易被我们掌握的艺术。

因此，最高境界的形式美必然来源于自然，然而这需要进行持久的追溯，我们只有具备丰富经验才会知道如何去寻找。

我们不能仅满足于仰慕和赞赏，我们必须深刻感知这些作品的创作规则。杰作不能停留于表面，浮于表面的肤浅的观察者不可能成功。

完美的艺术绝非炫耀与卖弄，而是含蓄、内敛的。艺术家真正的学习任务是揭示和发现外在美的潜在根源，能够从中寻找到指导自己创作的形式原则。这种分析过程也是不断拓宽思路的过程。我们的想法也许能与心中所景仰的艺术家的思想一样伟大。

聪明的模仿者不会满足于分辨大师们的不同风格或才能，他会进一

步探寻构图中涉及的诸种巧妙的处理方法，学习如何安排光线、如何实现画面良好的呈现效果，以及如何弱化背景中的一些部分从而突显出某些细节，探索这些与遵循艺术品的整体性原则相得益彰。他赞叹的不只是和谐的色彩，还有对其中涉及的技巧的探索和研究，即一种色彩怎样才能与邻色交相辉映。他仔细观察色调的细微变化以及画家如何协调这些颜色，最后他有了清晰的认识，从而真正学会了这种色彩在画作中和谐运用的方法。通过这种方法，模仿者可以从其他人的作品中学到知识，并且真正为己所用，永不遗忘。不仅如此，我们可以抓住这条前进的线索，不断扩充并完善艺术创作的原则，提高我们自身的艺术创作水准。

毫无疑问，我们通过具体的艺术作品来学习艺术创作，比研究艺术作品所依赖的抽象原则更有效。然而，如果选择合适的模仿对象很困难的话，那么就找出模仿对象中哪些是真正值得模仿的内容，同样需要我们仔细分辨。

虽然现在还不想去深入探讨这些具体的艺术学习方法，但是我还是必须指出学生经常会犯的一个错误。

学生现在还处于不断发展的过程中，必须关注作品中特别的、最突出的那些部分。这才是最值得关注的地方，也是得以区分各个艺术家的标志，也就是我们常说的风格。

特殊标记一般是缺点所在，然而我们却难以完全避免。

艺术作品的特殊细节就像人的特征，由此可将各个人区别开来，然而这些特征往往又都是人的缺陷。但在真实的生活与绘画世界之中，如果这些特点在眼前不断出现，我们也就不会觉得这是什么畸形的东西了。即使是最智慧的头脑，在面对艺术作品并被美所感染时，在某种程度上，他可能会陷入一种矛盾，其内心不愿承认作品存在什么不足之处，甚至这种激情会促使他将作品的不足之处视为优点，作为其模仿的对象。

我们必须承认，无论风格本身有着怎样的独特之处，或是来源于怪诞的想法，人们往往不会去批评风格的独特性。相反，其通常会使人内心愉悦、激动不已。如果我们费尽心思去模仿这种独特之处，那么肯定

只是徒劳而已。因为新颖与独特仅仅是它唯一的优势，当它不再是新东西的时候，也就失去价值了。

因此，样式也是一种缺点。不论画家多么优秀，他总会有自己的样式，向那些被誉为伟大的权威们学习的时候，学习他们艺术中的美也会学到各种缺陷。

我们常常用伟大的米开朗基罗来为这个缺点——忽略用色和一切其他装饰性的内容辩解。

若是青年学生的画作画得干枯、生硬，那么会用普桑庇护自己；若其作品似有一种漫不经心，甚至有一种未完成之感，那么他就可以借助几乎所有的威尼斯画派的画家们来支持他画作的风格；若是他对主题不加选择而产生断章取义之感，那么他似乎可以说，这是伦勃朗的风格；若是说其人物比例有问题，那么他同样可以批评柯雷乔画得不准确；若是其画作的色彩不够和谐、统一，那么他会说鲁本斯画作的色彩同样粗犷、不和谐。

简言之，只要是备受尊敬的大师所犯的错误，就有足够的理由不受指责。然而，我们必须记住，大师并非因为这些缺点、错误而获得如此高的声誉。他们有资格要求我们原谅他们的不足之处，但是这些缺点和不足并不值得我们尊重。

若是将仿效的对象仅局限在某一位我们最崇拜的大师身上，我们就非常容易将这些怪癖、错误当作优点来模仿。即使选择模仿最杰出的艺术家，并能分辨出样板中的真正经典，但是，仅仅通过如此狭隘的练习肯定不可能获得艺术天赋与纯熟技法。如果只向一位艺术家学习就可以获得真正的完美理念，那么，这就如同只临摹一位模特就能够创作出完美的人体作品一样，两者都是不可能之事。

画家能够将分散在众人身上的各个优点集中起来，从而创造出比现实世界中的任何个体都更加完美的形象。所以，艺术家只要博采众长，就能够更接近完美。

若是画家将自己束缚于对一位大师的模仿，那么他就不可能超越模仿对象，甚至也无法达到模仿对象的同等水平。如果他只是亦步亦趋追

随他人的风格，他就永远只能落在他人之后。

我们要模仿大师们的杰作，更要研究他们学习艺术的历程。拉斐尔最初拜彼得罗·佩鲁吉诺为师，暗中模仿他的风格，所以我们很难分辨其早期的作品与老师的作品。然而，不久，拉斐尔就拥有了更加高远、宽广的视野。他模仿米开朗基罗画作的宏伟轮廓，学习达·芬奇和弗拉特·巴尔托洛梅奥（Fratre Bartolomeo）的用色之法，还尽力研究古代遗迹，包括希腊和其他遥远的崇拜偶像。拉斐尔在不断地模仿，同时也在不断地创新。

如果你有雄心壮志期望与拉斐尔分庭抗礼，那么你就必须如他那般，不仅仅将某一人作为模仿的对象而忽略其他人，而是应该以众人为师。但是，许多人只以风格作为评判标准，他们眼中只有自己老师的作品，或者是自己最喜爱的作品，从始至终眼中只有这一种风格，对其他风格却视而不见。

我可以给大家讲一些例子，这些例子足以说明这类模仿者是多么狭隘、偏执、愚昧和卑贱。伊莉莎比特·希瑞尼（Elizabetta Sirani）和西莫内·坎塔里纳（Simone Cantarini）拙劣地模仿乔托，韦蒂耶（Verdier）和谢龙（Cheron）模仿普桑，耶罗尼莫·马佐利（Jeronimo Mazzuoli）模仿帕尔梅加诺（Parmigiano），保罗·委罗内塞（Paolo Veronese）和亚克莫·巴桑（Iacomo Bassan）的追随者大多是他们的兄弟和儿子们，西罗·费利（Ciro Ferri）和罗玛内利（Romanelli）模仿彼德罗·达·科尔托纳，雅各布·约丹斯和迪庞贝克（Diepenbeck）模仿鲁本斯，圭尔奇诺的亲戚真纳里（Gennari）承继了他的风格，卡尔罗·马拉蒂（Carlo Marratti）的模仿者有朱塞佩·基亚利（Giuseppe Chiari）和皮耶特罗·达·彼德利（Pietro da Pietri），伦勃朗的模仿者有布拉莫（Bramer）、埃克霍特（Eckhout）和弗林克（Flink）。我还可以列出好多这样卑微地模仿大师们作品的画家的名字，他们的创作几乎毫无创新之处。

与上述案例相反，有些画家采取的是一种自由模仿对象的态度。例如，佩莱格里诺·蒂巴尔迪（Pelegrino Tibaldi）、罗索和普利马蒂乔（Primaticio），他们就不是呆板地模仿米开朗基罗，而是努力寻找着米开

朗基罗作品中得以产生无穷活力的根源。卡拉奇兄弟向佩莱格里诺·蒂巴尔迪、柯雷乔以及威尼斯画派学习，并且形成自己的风格。显而易见，多梅尼基诺、圭多、兰弗朗科、阿尔巴诺（Albano）、圭尔奇诺、卡维唐（Cavidone）、斯基唐（Schidone）和蒂亚里尼（Tiarini）等人都属于卡拉奇画派。然而，他们所有人都超越了模仿对象，在画作中能够表达自己的观点、思想，创立了卡拉奇画派的普遍原则，他们自身也因此成为大师。

勒·叙厄尔（Le Seure）画作的早期风格非常接近其老师维威特（Vovet），但他很快便超越了老师，在艺术的各个方面都有独特的表现。卡尔罗·马拉蒂比刚才提及的那些画家更为优秀，我认为他的优势得益于其宽广的视野，除了向老师安德烈·萨基（Andrea Sacchi）学习之外，他还研习拉斐尔、乔托和卡拉奇兄弟的画作。当然，卡尔罗画作中的确没有什么特别吸引人的内容，但这肯定要优于那些不加改进的模仿。在这方面，每个人的情况会有所不同。一个人能够在市场上买到什么取决于他带到市场上的资金有多少。卡尔罗尽己所能努力着。然而，毫无疑问，在某些地方，他会略显得有些迟钝，例如其作品的创意、表达、素描、色彩以及画面整体效果等方面。事实上，他不可能与其模仿过的任何一位大师相提并论，只是自己有所提升。

但是我们不能只满足于向现代人学习，必须回溯到艺术的源头，即伟大的艺术原则诞生之地。这一源头就是纯粹的古代纪念碑。

古人的创造力与思想，无论体现为雕像、浅浮雕、凹雕、贝壳还是铸币，都值得我们努力探寻，细细研究。这些神圣遗产中所蕴藏的天赋可以被视为现代艺术的始祖。

古代艺术遗迹是现代艺术能够复兴的源泉所在，我们要按照它们自身的原则恢复其原来的面貌。古代艺术让我们为自身的虚荣感到羞愧，我们要以古代艺术为师。我们可以大胆猜测：若我们不再学习古人，艺术就不会再繁荣，我们在不久的将来定然会回到原始状态。

艺术家天赋的发挥首先需要进行素材的辛苦收集，才能够创造出超越以往艺术的新组合，就如某种金属合金一般。据传，在科林斯城的大

火中，各种金属熔合后形成了至少一种不为人知的新金属合金，它兼具原有金属成分的诸多优良特性。一些好奇的提炼者用坩埚离析出它的各种成分，但是最后发现，科林斯合金仍是最美丽、最有价值的金属之一。

至此，我们认为模仿的优势是能够促成一定品味的形成，通过实践捕捉灵感的火花，恰恰是这灵感的火花才得以照亮那些崇高的作品，引发我们深思。

我们现在来谈论另一种模仿，即借鉴具体的思想、动作、态度或人物形象，将它们移植进自己的作品中。此种做法有时会被斥责为剽窃，有时又会被认可或赞扬，这都取决于如何去做。同样，模仿古人或者今人，借鉴的基础是有所区别的。一般而言，无人会因为模仿古人而感到汗颜，这是因为他们的作品被视为公共财产，向大众公开，每个人都有权利选择他喜欢的古典资源。一旦他能够巧妙地运用，就能据为己有。

拉斐尔曾尽其所能地收集古人的思想。由此可见，他也一定认同我的上述观点。其实可以通过雕版印刷让这种收集工作变得更为容易，只是这种方法在拉斐尔的时代鲜为人知而已。我们每个人都可以借助雕版印刷这种途径轻易地使用古人所创造的成果。

我们必须承认，在很大程度上，现代艺术作品是艺术家本人创造所得。如果一位艺术家借鉴了古人思想，甚至参照同辈现代艺术家的创作，并将这些素材整合进自己创作的作品之中，只要这些素材完美地融合在一起，就不会被视作剽窃。诗人就是如此毫无忌惮地借鉴他人。艺术家不能单单满足于此。他应该和他的模仿对象竞争，努力提升运用于自己作品中的那些素材。此种模仿绝不是奴性的抄袭，而是对自身思维进行持久锻炼，是持续不断的创新。

以此种技巧借鉴或者"窃取"，他们有权获得斯巴达人式的宽容。斯巴达人惩戒的不是偷盗本身，而是不知如何去掩饰偷盗这种行为。

为了鼓励你们尽己所能地去模仿，我再补充一点，那些在艺术的低级分支中做得最好的艺术家也会为我们提供诸多珍贵的思想财富和启示。杰出的艺术家定然知道自己的缺陷所在，能够避免不良原型的影响，

那么，他们就知道如何充分发挥自己的创作才能了。他们也能够通过自己的思考，在糟粕中择取精华，即便在粗陋的中世纪散文中，他们也能找出新颖、理性，甚至崇高的创意。

委罗内塞的奢华风格、丁托列托的怪诞构图，那些善于模仿的画家们总是能够合宜地吸收这些伟大杰作中的卓越之处，从中找到能够为己所用之物，从而提升、放飞自己的想象力，更好地表达创作主题。

每一个画派，无论是威尼斯画派还是法国画派或者荷兰画派，聪明的模仿者都能够从中找到一些值得关注、可资借鉴之处，例如独特的构图、非凡的效果、特殊的表现方法或是某些完美的技艺。甚至在一些二流法国画家的作品中，我们可以发现作品中的宏伟之美，但同时往往也能够看到其存在的重大缺陷。

尽管科佩尔期望拥有精简的风格，还误将放肆、傲慢等同于崇高与伟大，但是他通常在叙事方面拥有较好的感知力与判断力，擅长构图，同时也不缺乏表达激情的力量。与布歇和华托一样，他的作品拥有一种现代人常有的矫饰的优雅，这点恰是他与柯雷乔、帕尔梅加诺的区别所在，柯雷乔、帕尔梅加诺的风格更加质朴、纯粹。

在荷兰画家中，班博乔和让·米尔（Jan Miel）的笔法精准、严谨而坚定，然而在处理粗鄙和崇高的主题时也完全使用此种笔法，没有任何改变。事实上，这种笔法更适合表现崇高主题。如果与普桑常常处理画作的方法一样，以恢宏的风格来描绘微小事物，加之运用特尼尔斯（Teniers）所擅长的优美而精准的笔法，定会产生一种意想不到的优雅效果。

这一画派虽以绘画技法见长，其中很多画家也展现出惊人的表现力，甚至高出技法的成就。

弗兰克·哈尔斯（Frank Hals）是一名肖像画家，能够准确把握人物面部结构，适宜地综合人物特征，因而他的画作具有非常鲜明的个性。哈尔斯的肖像画在这方面的表现力非常突出，可以说无人能及。若是他有足够的耐心继续完成已精心安排的内容，并且贯彻到艺术中最困难的部分，那么他也许会成为与凡·代克相提并论的一流肖像画家。

该画派的其他画家同样也很擅长表现粗鄙之人的特性与激情，这

些也是他们最感兴趣的题材。让·斯特恩（Jean Stein）似乎是这些画家中最勤奋、最细致的观察者，他会捕捉身边经常出现的场景，这些对他而言，就像一所学院所能提供给他的财富一样。很容易想象，如果这位才华横溢的画家有幸出生于意大利而非荷兰，如果他居住在罗马而非莱顿，如果他的恩师是米开朗基罗、拉斐尔而非勃鲁威尔（Brower）、凡·高恩（van Gowen），那么他在表现粗俗之人的不同特征与情感方面的深刻洞察力就可以用来处理更为宏大的崇高题材，并且一定会大获成功。那么，他将成为我们艺术领域杰出的艺术家。

尽管这些画家一直带着早年养成的习惯，但他们仍然可以在其有限的特定圈子里展示卓越的才华，可以借着与生俱来的精神力量赋予作品生动的表现力和旺盛的生命力。虽然我并不赞成将他们的作品作为模仿对象，但我们可以运用一定的技巧将他们的优点吸收进自己的作品中。无论何人，若是能够集佛兰德斯、威尼斯和法国画派各家所长于一身，那他定然是一位真正的天才，会拥有丰富的知识宝藏。而那些生活在绘画黄金时代的大师们却不会拥有这样的机会。

艺术家如果想要寻找那些散落在各处的优点，发掘那些被瑕疵所掩盖的美，那么他必须拥有敏锐的思想、宽广的视野，在所有时代与画派中选取精华为己所用，进而融会贯通，形成美的观念用以指导创作。他就好似拥有权威地位的法官、艺术的仲裁者，有着强大的力量离析出每一画派的优势并加以吸收；他能够分辨崇高与渺小；他可以融贯东西方文明，以此滋养自己的思想，让作品更具创新性。

于此，我已经大胆地阐明了观点：模仿是艺术家成为大师的唯一路径，艺术家必须坚持模仿，不可停止。

有些人四处钻营、急功近利，有些人好逸恶劳或妄自尊大，这些人常常会忽略向他人学习，所以他们的创作水平不仅停滞不前，甚至还会退步。这些骄傲自大的人终将陷入江郎才尽的境地。

所以，我可以给大家的最好建议是努力将他人身上汲取到的营养融进创作中。这种建议似乎有些多余，看似也比较肤浅，但的确是我的经验之谈。一些艺术家虽然有着对艺术的忠诚与热爱，同时也有幸能够欣

赏佳作，善于分辨作品的优缺点，但他们不愿将其所景仰的作品中的美运用到自己的绘画创作中。很难想象，当今的意大利画家们生活在艺术瑰宝之中，却洋洋自得于自己的画作风格。他们一直在一条毫无创意的道路上行进着，居然从未想到去研究身边的杰作。

记得几年前曾与一位享誉欧洲的艺术家同游罗马。他有一定的才能，但也许并没有他自以为的那样杰出。这位艺术家获得了一些荣誉，盲目地自以为可以与古典大师齐名，看不上同时代的竞争对手。在谈及拉斐尔作品中的一些细节时，他似乎假装记不清楚。他告诉我，他已有15年未去梵蒂冈了，他曾在那儿临摹过拉斐尔的一幅重要作品，但那是很早以前的事了。无论如何，他认为自己的摹本比原作更具创造性。也许这位画家的确拥有伟大的才能，但我相信，若是他的傲慢有所收敛，若是他曾经真的拜访过梵蒂冈（按理，他应如此），至少每月去一次，那么，他会更杰出。

先生们，你们已经在艺术上有所进步，所以，更要在判断力的指引下走向未来。

我相信你们有思考能力。你们需要知道，人人都会犯错，要带着怀疑精神向老师学习。大师们也一样会犯错。要让自己逐渐形成关于完美的评判标准，学会自己去判断他们的作品，进行评论、比较和定位，看看是否接近或者超越了你的评判标准。但必须记住，大师本身已经告诉你应该怎样去做，若是你停止了对大师的研究和学习，就一定会犯错。大师们的伟大之处在于，已将自己的缺点和不足告诉了你们。

我希望你们忘记自己身处何处，忘记谁在做演讲。我只是希望能够为你们引荐更好的榜样和导师。我不能给予你们更多，因而你们必须成为自己的老师。同样，你们要正确对待英国皇家学院。请记住，在这里，不要养成狭隘的习惯，形成错误的观念。或许当代艺术家是时尚的宠儿，但你们不要去模仿他们。学院不会教你们奉承我们，你们也不要学着去奉承自己。我们一定会努力引领着你们去尊敬那些真正值得尊敬的事物，若是你自己选择了更为低层次的样式、风格，或者将自己先前的作品视为今后创作的榜样，那就是你的错误了。

此次演讲的目的就是提醒你们要警惕在艺术家当中常见的错误观点，这也是我大多数演讲的目的。错误的观点往往认为：对于伟大的作品来说，天才的想象力足矣。此观点迎合并滋长了盲目自信或者绝望懒散的不良倾向，而这两种思想倾向百害而无一利。

因此，要坚持不懈地模仿大师的杰作，尽可能按照他们的原则和方法来学习，应该以自然为师，同时也要与大师为伴。他们既是模仿对象，又是竞争对手。

第六章
19世纪

19世纪，欧洲经历了一次重大的转变。这一转变贯穿了整个19世纪。进入20世纪，它也被看作存在于社会生活各个领域的一次现代化进程。此时法国成为欧洲艺术的中心。在它的带领下，西方美术界展开了对"现代"的思考。越来越多的人开始质疑固有的"艺术"定义，试图对其做出更为适宜、更为接近本质的全新界定。有时，激进的艺术信仰会与激进的政治信仰紧密联系在一起。这一时期美术的发展变化多端，出现了多个流派，但任何一个企图占据统治地位的流派都只是昙花一现，这在一定程度上和当时的革命精神一致。以法国为例，其作为资产阶级民主革命的摇篮，在意识形态上十分活跃。虽然在18世纪，法国资产阶级大革命已经推翻了封建统治，但是由于革命并不彻底，导致在19世纪政治上的反复极其频繁，民众充满了革命斗志。类似于社会变革，艺术上也出现了纷繁复杂的流派。也可以说，艺术领域中的变化，正是对社会变化的一种"形象"回应，而这种社会变化又是由改革造成的动荡以及各种政治运动的兴起所引发的。虽然艺术流派的变动与社会的变革并不是完全对应，但是处于大动荡时期的艺术家们的革新精神是毋庸置疑的，他们勇于否定保守规则，挑战所谓的权威。

18世纪的洛可可艺术充满了封建主情调，不能满足法国大革命的需要。因此新古典主义者们从古代希腊罗马的历史中寻找"新"的艺术题材。安格尔是继大卫之后新古典主义的代表画家。新古典主义美术在题材、形式、风格上都以古希腊罗马艺术为榜样，特别是以古典雕刻为范本，重素描，讲究造型的严谨，并注重油画制作的技巧。安格尔就坚守古典艺术法则，推崇理性，崇尚自然。法国的资产阶级革命并不彻底，取得统治地位的资产阶级与封建残余势力相勾结，一部分备感失望的资产阶级借艺术抒发心中积郁，这是文学艺术上的浪漫主义产生的

条件之一。法国浪漫主义美术就是在反对官方学院派和古典主义的斗争中成长起来的，它强调艺术幻想和激情，重感情和个性的抒发，强调色彩和色调的对比。现实主义美术产生于19世纪中期，此时浪漫主义美术与官方学院派艺术也发展到了尾声。现实主义美术与当时革命民主运动的高涨以及1848年欧洲革命的爆发密切有关，它确立了以描写生活真实作为创作的最高原则，肯定了普通人，甚至是贫民在艺术中的意义，反对古典主义的因袭保守和理想化，也反对浪漫主义的虚构臆造和脱离生活。

19世纪法国的政治与社会变化最为深刻，而现代艺术也在那里获得了令人瞩目的发展。虽然19世纪的大部分时间里，由学院派发起并组织的沙龙得到了持续的发展壮大，但是一些有识之士也认识到，官方所颂扬的艺术作品渐趋雷同、公式化，沙龙不允许异己的力量存在，真正具有创造性的艺术作品在学院外被创造出来，而且这些作品体现出了对旧有艺术价值体系的抛弃。现代主义的早期历史其实也是逐渐脱离原有艺术体系的历史，发展出一种对艺术本质的认识或应该如何去发展艺术的新观念。印象派产生于19世纪60—70年代，它既没有美学理论，也没有运动宣言，却为艺术的发展开辟了新的领域。它的产生、发展和19世纪自然科学的进步有着密切的联系。传统的学院派艺术是用色彩画素描，掌握明暗方法后就运用到一切物体上，印象派反对学院艺术的闭门造车，主张室外写生，直接描绘阳光下的物体。在一些印象派画家那里，我们还可以看到日本版画艺术的影响。印象派艺术家将光学原理带进绘画，强调光源色、环境色，用色彩的冷暖对比代替了明暗。有人认为印象派是西方第一个现代画派，但实际上印象派的宗旨和从文艺复兴对自然的发现以来的艺术传统没有不同之处，他们的绘画也是"再现"的艺术，也是按照我们所看见的那样去画，他们同传统绘画的争论不过是对到达目的的手段的争论，他们的目的在于创造一种对视觉印象更加完善的模写。象征主义和印象主义几乎是同时产生的，只不过印象主义是绘画"模仿自然"的最后阶段，而象征主义则是从对外部的模仿走向了对内心世界的探索。我们不能简单地将象征主义的产生归结于绘画艺术的自律，它也是当时特殊的社会历史背景下的产物。已经确立了统治地位的资本主义并不像人们想象中的那么美好，革命胜利了，"神话"却破灭了，资本支配政治并不见得比特权支配政治科学。小资产阶级出身的象征主义者们经历了这样一个思想幻灭的过程，对现实

社会的失望与不满以及难以突破的种种束缚使他们借助于历史传说和神话故事来隐喻现实。

19世纪的西方艺术精彩纷呈。这一时期的很多画家出身于资产阶级家庭，受到了良好的教育，经常撰写文章来发表自己对艺术的看法。不仅如此，艺术理论家们也纷纷著书立说阐明自己的观点。文学家们也不甘寂寞，参与到艺术论战中，对艺术的发展产生了很大的影响。

一、约翰·罗斯金

约翰·罗斯金（John Ruskin, 1819—1900），英国著名作家、学者、艺术评论家。罗斯金撰写《现代画家》的最初动机是为透纳辩护，本来只是想写一个小册子，但为了表明透纳是英格兰最伟大的风景画家——事实上也是现代最伟大的画家之一，他发现很有必要在一定深度上检视历史，于是他把这本"小册子"写成了五卷本的著作。这本书不仅重温了艺术史，而且提出了新的观点：现代艺术将诞生，现代画家和古代画家一样优秀，甚至超过了他们，"每一个国家，或许每一代人，都很可能具有某种特别的天赋、某种独特的心灵特点，使得这个国家或这代人作出某些与前人有所不同，或在某方面更优越的东西"[1]。在透纳去世后，罗斯金又为拉斐尔前派辩护，认为虽然拉斐尔前派的绘画看起来与透纳不同，却并非没有共同点，"特纳的绘画总是以大自然的雄沉博大为其主题，其间隐含着对帝国风格以及整个人类悲剧命运的思索。而拉斐尔前派则钟情于对自然的满足以及传统社会所不允的自然与浪漫的亲和性。特纳是在为逝去的世界之命运而悲伤，拉斐尔前派则戏剧性地描绘新世界的困惑。然而他们的艺术都具有共同点——情感的真实"[2]。此外，罗斯金对建筑也深有研究，其观点集中在《威尼斯之石》《建筑的七盏明灯》等著作中。

[1] 约翰·罗斯金：《现代画家》第1卷，唐亚勋译，上海三联书店，2012年，第二版前言，第4页。

[2] 戴维·希克瑞：《拜读罗斯金》，李临艾、郑英锋译，载《世界美术》2001年第2期。引文中的特纳即透纳。

* 罗斯金文选

真实的观念[1]

第一，"真实"一词运用到绘画中，意味着无论是思想还是感官都是对自然本质忠实的描述。当我们感受到真实描述的时候，我们就会接受真实的观念。真实的观念与模仿的观念的不同之处体现在以下几点：

模仿只能用于有形的实体，但是真实既与实体有关，也与情感、印象以及想法有关。真实既可以指精神上的，也可以指物质上的；既可以指印象上的，也可以指形式上的；既可以是思想上的，也可以是实物本身；在众多的真实中，印象和思想的真实是最为重要的。因此，真实是一个普遍应用的名词，而模仿仅仅局限于关注物质材料的艺术领域。

第二，真实可以通过受众理解的任何标记或符号进行传达，但这些标记和符号本身并不反映任何事物或与任何事物相似。只要头脑中有关于事实的概念，就可以产生真实的观念，尽管它没有模仿事实或者与事实类似。如果绘画中有某种东西（并非一定存在）类似词语的功能——词语不与任何实物相似，而是作为象征或替代物被人们理解，并且发挥了传播的作用，那么这种传播方式就可以更完整无误地传递真实，尽管它所传递的概念与所依赖的事实毫无相似之处。当然，模仿的观念仅指客观实体的相似，并与感知能力有关，而真实则与概念有关。

第三，真实的观念存在于对所有事物的描述当中，而模仿的观念则意指模仿物与现实中真实存在事物的属性相似。用铅笔在白纸上勾勒出一棵树的枝干是对一定事实的描述，这并不等于模仿。自然没有以线条或者白纸黑线的形式赋予我们形状的观念，但是这些线条却传递给我们一些和事实有关的独特印象，这些印象与我们大脑中存在的树的印象一致，因此被视为真实的观念……真实与模仿的最明显区别是获得真实的观念依赖于其本身对事实、形式、感觉的认识，只要注意到事实或形状的性质及特征，无论观念借以传达的标记和符号是什么，都被认为是真实存在的。这些标记不存在任何虚假、矫饰、欺诈，从中发现不了任何

[1] 节选自 H.W.Jasdon, *Sources & Documents in the History of Art Series*, Volume II, Lorenz Eitner, 1970, pp.73-74, 孙晓昕翻译。

东西，筛选不出任何东西，也没有任何令人震惊的东西。无论观念凭借何种语言传达，它们都是简洁明了的。但是当思想接受模仿的观念时，则注意寻找其暗示的东西而非表面的东西：思想不依赖暗示，但是依赖对错误暗示的感知——它的乐趣不是来自对真理的沉思，而是来自发现谬误。因此，在所有的艺术中，真实的观念是基础，模仿的观念只能导致艺术的灭亡。

美的观念 [1]

为什么我们从一些外形和色彩上就能感觉到快乐，而从其他外形和色彩上就得不到这种感觉呢？这好像我们提问或者回答为什么喜欢甜蜜而不是喜欢苦恼一样。最精细的研究只会引导我们超越人类的本性和原则。因为正是神的意志使我们成为这样的人，除此之外，再无法找到别的原因。……对我们天性的基本要素而言，教育和机遇的作用都是无限的。我们的天性可以在敏锐无误的辨识力的指导下获得教育，可以得到节制和改造，但也可能由于放弃接受指导而产生谬误与堕落。那些追随自然法则的人，越来越遵从永恒法则的指导，因此能够常常从上帝最初的意图那里获得快乐。这样的人也能够从任何事物中获得最大程度的快乐，这就是有审美品味的人。

这就是这个饱受争议之词（美）的真正含义。完美的品味是一种能力，这种能力可以使我们从那些因其自身单纯和完美而吸引我们的道德天性的事物中获得最大程度的快乐。那些从这些事物中极少获得快乐的人缺乏品味，而那些从其他事物中获得快乐的人具有错误或低级的品味。

这就是"品味"（taste）这个词与"判断"（judgment）的区别，而这两个词经常被混淆。判断只是一个很普通的词汇，表达了一种明确的智力活动，可以被用于表示一切属于这方面的问题。因此，可以说"合适的"判断、"真实的"判断以及"有困难的"判断和"杰出的"判断。但是所有这一切智力的应用都与品味完全不同，之所以称其为品味，是

[1] 节选自 H.W.Jasdon, *Sources & Documents in the History of Art Series*, Volume II, pp.75-76, 孙晓昕翻译。

因为品味出于直觉本能地喜欢某一事物而非其他，除了符合人性，没有其他明显的原因可以解释……

美的观念是人类思维所呈现出来的最高贵的意识之一，并且依其不同程度提升和净化人类的思想。上帝似乎一直把我们置于美的观念的影响之下，因为自然界中的每个事物都能够传递出美的观念。对于那些能够正常接受美的观念的人来说，重要的还是美的事物在数量上多于丑的事物，事实上，在纯净的、未受污染的自然界中不存在绝对丑的事物，正如真实的变形。只有美的程度不同，或者由于有限的对比而显得不够突出，因此让周围的事物与之对比时更为有力，比如作品中黑色的点是为了让色彩更加突出。

但是自然界中的万物或多或少都是美的，每一物种都含有不同种类和类型的美，一些事物在同一种类中显得更美一些，同一种类的事物中，有少数（如果有的话）拥有这个种类的事物最大程度的美。这种最大程度的种类美也必然包含了该事物其他方面的完美，它就是这种事物的理想典范。

希望人们能够牢记，美的观念是道德范畴内的议题，而不是智力上的感知。但是通过对这一问题的调查研究，我们将会获得关于艺术理想主题的知识。

论艺术的伟大[1]

绘画，或者笼统地讲所有诸如此类的艺术，尽管有其独有的技术、难度和特殊的目的，但其本质上是一种高贵且富有表现力的语言、一种宝贵的传播思想的媒介。一些人即使在一定程度上掌握了全部的绘画技巧，即忠实地表现客观自然的技巧，但也只是学会了表达思想的语言……画家们的优点像演说家和诗人们遣词造句的韵律、音调、严谨度以及感染力，这些都是成就伟大的必要条件，而不是检验伟大的标准。画家或作家是否伟大并不取决于表现或表达的方式，而取决于表现或表

[1]　节选自 H.W.Jasdon, *Sources & Documents in the History of Art Series*, Volume II, pp.77-78, 孙晓昕翻译。

达的内容。

因此严格地说，只有当一个人擅长使用严谨、有表现力的造型语言时才能称为伟大的画家，正如当一个人擅长使用严谨和有表现力的词语时才能称为伟大的诗人。如果依据艺术语言描绘形象或传达思想的特征，伟大的诗人将成为一个严谨的专有名词，这种定义也适用于伟大的画家。

然而，无论在绘画还是文学中，要确定语言的影响在何处停止，主题思想又从何处开始并不容易。许多主题思想依赖于语言的"外衣"，如果以其他方式表达，它们将失去一半的美。但是最崇高的思想最少依赖语言的外衣，任何作品高雅的、值得称颂的内容都与其在语言或表达方式上的独立性成正比……简单的线条或简洁的文字能以毫无遮掩的美诠释主题思想，比那些覆盖于长袍之下和隐藏于宝石装饰之后的东西更能使我们心满意足。

因此，语言中的装饰性和表现性是有区别的。语言中体现并传达思想的部分是值得尊重和重视的……但是，（造型语言）装饰性的成分与画框或亮油相比，与画面的内在美没有多大关系。在绘画艺术中谨慎地区别造型语言中的装饰性和表现性是必要的，因为在语言文字中，没有表现力的东西不可能是美的……但是绘画中的单纯艺术语言之美不仅对观众有着巨大的吸引力和趣味性，而且需要艺术家花费大量的时间和精力。因此在艺术中，人们常常幻想，当他们还在学习优美的语言表达时，他们就即将成为演说家和诗人，并且鉴赏家们一次又一次把那些擅长夸饰风格的写作大师抬高到令人尊敬的作家之列。

例如，除鲁本斯、凡·代克以及伦勃朗之外的大部分荷兰画派作品都是炫耀艺术家的艺术语言表现能力以及对既无意义又无用的信息的清晰、有力表达，然而契马布埃和乔托则是努力通过口齿不清的幼儿传递出预言的重要启示。

一些蕴含着更崇高、更多想法的作品，无论在表达形式上如何笨拙，都比那些鲜有高贵思想且华而不实的作品更伟大。一些没有价值的、没有任何质量的表现美的技巧不如思想的片段更有价值。拉斐尔随意的三

笔也比卡洛·多尔奇[1] 那些精雕细琢到毫无意义的成品更伟大。

然而，在我们所有关于艺术的思考中，语言必须区别于并且从属于它所传达的内容，我们要始终牢记语言本身具有一定的意义。严格来说，艺术带来的愉悦或多或少与智力有关……根据洛克（Locke）的定义，"观念"这一术语甚至与感官印象有关，因为它们是"大脑在思考时所使用的东西"。观念不仅可以被眼睛觉察到，而且可以通过眼睛被大脑接受。最伟大的绘画作品是那些可以向观众传达最多、最伟大的思想的作品，据此我的定义将会参考艺术能够传达的每一种愉悦之情而将其视为一门学科。最伟大的绘画作品能够传播每一种愉悦的主题。反之，如果我说最伟大的作品是无限模仿自然的，那么就意味着艺术只能通过模仿自然而取悦于人；我就得把艺术作品中那些不是模仿的部分——内在的色彩美和形式美，从苍白的批评中剔除。

二、威廉·莫里斯

罗斯金的观点不仅影响了英国的绘画，而且也影响了英国的设计。罗斯金认为真正的艺术必须是为人民创作的，必须引起作者和使用者的喜爱和共鸣。威廉·莫里斯（William Morris, 1834—1896）把罗斯金的艺术观（作品源于愉悦）与美和功用融合起来，并继承了罗斯金"艺术为人民"的观点，反对工业革命带来的机械化生产和当时艺术界流行的"为艺术而艺术"的倾向。在莫里斯看来，艺术的范围并不局限于绘画与雕刻，它的主要部分应该是实用艺术，并试图在商业领域实践罗斯金的手工艺观点。

莫里斯出生在富裕的中产阶级家庭，在牛津大学读书期间着迷于罗斯金的《威尼斯之石》对中世纪艺术的阐述，从而开始了毕生对哥特艺术和自然主义设计风格的探索。莫里斯对机械化生产中出现的丑陋产品深恶痛绝，希望恢复中世纪精致的手工艺。他提出了设计的民主思想，认为未来"我们肯定会愉快地工作，

[1] 译者注：卡洛·多尔奇（Carlo Dolci，1616—1687），意大利巴洛克画家，以虔诚的宗教绘画著称，因作品过度修饰而遭人诟病。

各自坚守自己的岗位，人们之间不再有嫉妒和怨恨，更无主仆之分。那时人们一定会愉快地工作，而且那种快乐必定会产生装饰性的、高尚的、流行的艺术"[1]。莫里斯的美学观点也和他批判初期工业社会弊端的思想是紧密相连的，影响力很大，最终掀起了 19 世纪欧洲最重要的设计运动——艺术与手工艺运动。

* 莫里斯文选[2]

人民的艺术

我知道在座的大多数人要么已经从事纯艺术工作，要么正在接受以此为目的的专业教育，大家可能期望我表述自己的艺术观点。毫无疑问，共同的兴趣促使我们走到了一起，因此，我更愿意像面对普通公众那样向你们表达我的观点。事实上，你们当中那些专门学习艺术的人只能从我这里获得极少的对自己有用的东西。你们已经在精明能干的艺术大师那里学习了——我很高兴地知晓他们大部分都是精明能干的，通过一套可以满足你们所有学习需求的教育体系来教授艺术——如果你们正好处于投身艺术事业的第一步的话，我是说假如你们目标正确，并且通过这种或那种途径了解艺术的含义，你们可能做得很好却无法表述艺术的含义，或者你们正坚定不移地遵循着与生俱来的学识指引的道路。但是，如果你们不这样做，没有任何一个教育体系也没有任何一个老师能帮你们创作出真正的艺术。你们当中那些真正的艺术家能够很好地理解我所给予的特别建议，并且，有几句简短的话不得不说——遵循自然，研究古物，创作属于自己的艺术，不抄袭，对于需要努力完成的困难之事不怕麻烦、不吝惜耐心或勇气。（你可能会说）你已经听过 20 遍了，我怀疑有 20 个人对你说过不止 20 次。现在，我再次跟你们提及这些，无论是对你们还是对我自己，虽没好处，但也没有任何坏处。这几句话是如此真实，也广为人知，但是执行起来却困难重重。

但是对于我来说，我希望对于你们也是如此，艺术是一个非常严肃的事情，无论如何也不能远离人们头脑中重要问题的位置，在从事艺术

[1] 威廉·莫里斯：《有效工作与无效劳动》，沙丽金、黄姗译，中国对外翻译出版有限公司，2013 年，第 72 页。

[2] 节选自 William Morris, *Hopes and Fears for Art*，孙晓昕翻译。

的时候也是有规律可循的，对于那些认真的人来说，他们可能，不，是必须有自己的想法。我请求你们允许我就其中一些问题进行发言，我所传达的对象并不仅仅是那些对艺术感兴趣的人，也包括那些认为文明的发展对我们的后代既有保障也有威胁的人：未来艺术的希望和恐惧是什么？艺术与文明的诞生和衰亡同步——在这个层面上，目前的冲突、怀疑和变革都是为了更好的时代做准备。当变革来临的时候，冲突被平息，怀疑被消除：我说，这就是一个很重要的问题，也值得一切有想法的人关注。

············

如果你们惊讶于我让你们思考的问题，我将对此进行解释。我们当中有一些人最为热爱艺术（art），我深信，很多人相信这种热爱在今天已经很少见了。我们不得不看到，除此之外，很多人（拥有可怜的灵魂）思想肮脏、言行野蛮，并且在这个事情上没有任何机会或者选择，也有一些品德高尚、思想深刻、有教养的人内心认为，艺术是文明偶然的愚蠢产物——不，甚至更糟，艺术是一个令人讨厌的事物，是一种疾病，是人类进步的障碍。他们当中的一些人，毫无疑问，正沉迷于其他想法。他们就像我指出的那样——如此风雅（artistically），专注于科学研究、政治或者其他学科，他们的"辛勤劳动"使其思想狭隘。但是因为这种人并不多，我们不能将此归咎为"艺术是微不足道之物"这种观点得以流行的原因。

然而，对于我们或者艺术来说，什么是错误的呢？艺术曾经如此辉煌，如今却被认为是微不足道的。

这个问题并不容易回答，为了使这个问题简洁明了，我想说是现代思想的领袖们在很大程度上真真正正地、一心一意地厌恶和轻视艺术。你们知道，也有很多人和领袖们的想法一致，这就意味着我们这些为了进一步普及艺术教育而聚集在此的人，要么是在自欺欺人，要么是在浪费时间，因为也许有一天我们的思想会被这些"优秀人士"同化，否则我们只代表了少数人的正确观点，当上述正直的、有教养的大众被不幸的环境蒙蔽了双眼的时候，我们就成为少数派。

············

那么，作为少数派的我们，怎样才能承担起我们身上的责任，努力使自己成为大多数呢？

如果我们能够跟那些思想深刻的人和他们成千上万的追随者们解释，我们深爱的事物是什么，它们对我们来说，就像我们吃的面包和呼吸的空气一样（熟悉），但是他们对此事物既一无所知，也认为无足轻重，并且本能地排斥它们，如果我们可以解释的话，我们便播种下了成功的种子。实际上，这确实很难做到。然而，如果我们徜徉在古代或者中世纪的历史中，就会发现对我们来说改变这一切的机遇已经来临。例如，关于拜占庭帝国的一个世纪，我们疲于阅读那些学者、暴君和税吏的名字，对于他们来说，已灭亡的罗马帝国曾经锻造的可怕枷锁仍给予他们欺骗民众的权利，让民众认为他们是世界上必不可少的统治者。对于他们统治下的地域，我们阅读且忽略北方一连串"偶然"的谋杀、萨拉森（Saracen）海盗和强盗。这就是那段"历史"留给我们的关于那些日子的传说——国王和流氓们愚蠢无能、邪恶的行为。我们一定会问所有这一切都是邪恶的吗？人们日复一日是怎样过来的？欧洲是怎样走向开化和自由的？看起来除了所谓的他们的历史，还有其他的名字和事迹留给我们。我们知道与此同时，这些国库和奴隶市场的"原材料"、我们今天称之为"人民"的人，也在历史中起作用。是的，他们的作品、他们身前的食钵和身后的鞭子都不仅仅是奴隶的作品；虽然"历史"已经将他们遗忘，但是他们的作品并没有被忘记，并且构成了另外一部历史——艺术的历史。无论是在东方还是西方，没有一个古代城市不拥有属于他们的悲伤、喜悦和希望的象征。从伊斯法罕到诺森伯兰郡的7—17世纪的建筑无不显示出被压迫的劳动力和被忽视的人群的影响。事实上，他们中没有哪个人的地位高于其他人，他们中间没有柏拉图、没有莎士比亚，也没有迈克尔·安吉洛（Michael Angelo）。然而，他们的想法多么强大，流传时间多么长，流行的范围多么广！

这点一直流行于艺术还处于充满活力和进步的阶段。有谁还能说我们对很多历史时期理应知之甚多，但却所知甚少呢？然而对他们的艺术呢？"历史"记住了国王和勇士，因为他们无坚不摧；艺术记住了大众，

因为正是大众创造了艺术。

…………

对于自这个世纪以来取得的进步——仅仅指这个世纪，如果非要我说两句话，虽然我很难做到言语粗俗和不真诚，但是我必须要说，在某些方面一些外在的进步十分明显，但是我并不知道前路还有多远，因为这需要时间尝试，时间会证明它是否只是一闪而过的流行还是第一个能唤醒大部分有教养的民众的标志。坦白地说，作为你们的朋友，我必须说即使我所说的话在他们看来太过华丽而不真实，然而，谁知道我们不会像构架过去一样建构未来史。当我们的目光投向过去和未来的时候也经常发生盲目的情况，因为我们经常目不转睛地看着今天，遵循着我们自己的路线。这些都会比我所设想的更好！

让我们计算一下我们的收获，以此来对抗这个时代无希望的迹象。在英格兰，据我所知，仅仅是在英格兰，画家已经成长起来。我相信，他们人数众多且工作认真。在某些情况下，这在英格兰更为特别——发展并表现出一种美的感觉，这种感觉在过去的三百年间曾经消失不见。这绝对是一个巨大的收获，但是图画的创作者和使用者很难对此评价过高。

此外，在英国，也仅仅是在英国，在建筑以及与其相关的其他领域的艺术已经取得了很大的进步——艺术已经成为学校复兴和推动的特殊领域。对于作品的使用者来说已经产生了可观的收益，但是我担心，这种成果对于大部分关心制造这些东西的人来说，是一个不那么重要的收获。

面对这些我们已经取得的成果，我不得不遗憾地承认一个难以解释的事实：其他所谓的文明世界在这些事情上似乎仍停滞不前；这种进步只涉及了我们当中的少数人，大部分民众并没有受到它们的影响。因此，我们的庞大建筑——建筑依赖于大多数人的品味，变得越来越糟糕了。在我继续说下去之前，我必须再说一件令人沮丧的事情。我敢说你们当中有人仍记得，那些最早参与我们艺术学校奠基运动的人如何有力地唤起了我们的图案设计师对美丽东方作品的注意。这无疑是他们最正确的判断，因为他们让我们看到了一种美丽的、有秩序感的，存在于我们当今时代的艺术，最重要的是，它是流行的艺术。现在，文明弊病产生了

一种严重的后果，那就是这种艺术在西方殖民贸易的发展过程中迅速消失了——很快，而且一天比一天快。我们为了推动艺术教育的普及而汇聚于伯明翰，与此同时，在印度目光短浅的英国人却在努力地摧毁教育资源——珠宝、金属工艺、陶器、印花棉布、织锦、编织地毯——一切半岛上有名的、有历史的艺术品长久以来被视为无用之物，为了微不足道的、所谓的商业进步而被弃之不顾，现在这些事物迅速走向灭亡。我猜想你们中的一些人看见过土著首领在威尔士亲王经过印度时送给他的礼物。我自己，不会感到太失望，因为我已经猜到了它们会是什么样子，但是我很悲伤，因为在这些礼物中少有是被我们视为珍宝的，而这些东西却依稀地维持着工艺美术摇篮的古老声誉。不，在某些情况下，假如他们看到被征服的民族复制其君主粗鄙可怜的、简单的礼物，情况变得可笑起来。正像我所说的那样，我们现在正处于这种恶化之中，并且积极应对这种恶化。我读过一本小册子，是去年巴黎展览会上印度宫廷的手册，书中逐一介绍了印度的制造业状况，你们也许会称之为"艺术生产"（art manufactures）。实际上，印度所有的制造业都是或者曾经是"艺术生产"。这本书的作者，伯德伍德博士（Dr. Birdwood）有着丰富的印度生活经历，是一位科学家，也是一位艺术爱好者。他的故事对我或者其他对东方和东方劳动感兴趣的人来说，并不新鲜，却是令人哀伤的故事。被征服的民族绝望地放弃了他们自己的艺术，正如我们所知道的那样，这些艺术是建立在最真实和最自然的原则之上的。这些经常被赞扬的完美艺术是许多时代的劳动和变革的结果，但是被征服的民族将其视为无用之物而弃之不顾，而遵从于他们征服者的低级艺术，更确切地说是非艺术。在这个国家的某些地方，真正的艺术正在被严重摧毁，另外一些地方的情况也近乎如此，它们都或多或少地开始衰败。情况的确如此，现在政府有时候又进一步加剧了这种恶化。例如，政府在印度监狱里制造廉价的印度地毯，毫无疑问，政府的意图是好的，并且充满对国内和印度广大英国民众的同情。我并不是说在监狱里生产真正的作品或者艺术作品是一件坏事；相反，我认为如果操作得当，这是一件好事。但是在这种情况下，就像我刚才说过的那样对英国公众充满同

情而生产廉价品，不管这产品是否让人生厌，我肯定，它们都是廉价和粗俗的。尽管它们是同类中最差劲的产品，但如果所有事情没有同样的发展趋势，它们也不会被制造出来。世界各地和印度的制造业都是一样的，其结果就是穷人拥有一切，但失去了荣誉，失去了攻坚克难带来的荣耀。30年前高度赞扬他们有名的商品的人开始试图恢复我们中间的流行艺术，在普通市场上再也不可能以理性的价位买到这些器物，但是这些器物必须被搜寻并成为我们为艺术教育而成立的博物馆里的珍宝。简而言之，他们的艺术死了，是现代商业文明杀死了它。

············

我刚刚向你们展示了印度和东方艺术的爱好者——包括了那些作为我们艺术教育机构领导的印度和东方艺术爱好者，我也相信他们之中有被称为统治阶层的人——完全没有能力遏制艺术的下滑趋势，文明的总体趋势与他们相对，并且对他们来说这种趋势过于强大。

尽管我们当中有一些人深深地热爱建筑，并且相信建筑有助于净化我们的身体和灵魂，希望我们生活在美的事物当中，但我们被迫生活在大城镇的房子中，而这些已经成为丑陋和不方便的代名词。文明的潮流与我们相对，但是我们却无法与之对抗。

那些诚实的人在我们当中提高了真实和美的标准，他们的画完成起来非常困难，并且只有画家才能理解，显示出超越任何时代的无与伦比的品质——这些伟大的人只拥有小部分的能够理解他们作品的观众，他们的作品依然不被大多数人所理解：文明与他们相对，以至于他们无法感动公众。

因此，看到这些情况，我无法相信我们所种下的文明之树的根基是健康的。我认为如果其他事情一如既往、毫无改变地存在于这个世界上的话，上述提到的发展将会导致某种艺术的产生，这种艺术可能以某种方式稳定下来，也极有可能停止发展。这将产生由少数人专门培育出的艺术，并且这种艺术只为少数人服务，他们将艺术视为必需品——是责任，如果他们能够承认的话——他们轻视大众，他们将自己与曾经为之奋斗过的世界相隔离，他们警惕地守护着每条通往他们艺术官殿的道

路。浪费如此多的言语去描述这种艺术流派的前景十分不值当。这种艺术流派以这种方式，至少是理论上如此存在于当今世界，他们的口号"为艺术而艺术"看起来无害。这就注定了，那种艺术将会看起来过于精致，让初学者难以企及其项背。发起者无动于衷——没有人因此而悲伤。

当然，如果我认为你们来到这里是为了推广这样的艺术的话，我此时就不会站在这里并且称呼你们为"朋友"；尽管如我所说，他们是如此微不足道的一群人，很难被称为"敌人"。

当然，正如我所说的那样，这种人的确存在，我对他们的描述已经使你们厌烦，因为我知道那些诚实、聪明的人渴望人类的进步，但是仍然缺少人类的理性，并且是反艺术的。如果认为这些人就是艺术家，这就是艺术的意义，请想象一下它为人民做了什么？如果我们处处针对手工艺人，我们的人生是多么狭隘和懦弱。我看到这种情况任其发展下去，事实上，很多人理应知道，而且我也希望能够把我们身上的污点去掉，使公众可以理解我们，一些人希望扩大各阶层之间的差距，不，更糟糕的是制造出新的精英阶层和新的下层人——新的领主和奴隶；这就是我们，尤其是不想用不同的方式培养一种名为"人"的机器——既吝啬又浪费。我希望公众可以理解我们为之奋斗的艺术不仅是极好的，也是可以共享的，这将使人人得到升华；事实上，如果不是所有人都能共享艺术，那么很快就会没有艺术可以分享；如果人类不能作为整体被艺术升华，那么人类将会失去艺术已经获得的高度。这样的艺术也不是我们长久以来渴望的虚幻的梦想。这种艺术曾经出现在比现在更糟糕的时代，那时更缺少勇气、仁慈和真诚。当未来比现在的世界拥有更多的勇气、仁慈和真诚的时候，这样的艺术才会有未来。

让我们再次简短地回顾一下历史，然后再继续我的讲话：我一开始就说，给艺术专业学生常见而必要的建议是研究古代。毫无疑问，你们中的一些人和我一样已经这样做了，例如，徘徊在南肯辛顿博物馆的画廊里，像我一样对人类大脑中产生的美感充满了惊奇与感激之情。现在，请你们思考一下，这些作品多么美丽，它们是如何制作出来的；事实上，

它们既不是奢侈的，也不是没有任何实用的意义，因此我用了"精彩"一词来形容它们。而且这些东西在过去只不过是些普通的家居用品，这也可以用来解释为什么这些东西数量如此之少，被如此小心翼翼地珍藏。因为在它们自己的时代里，这些东西再平常不过，在使用的时候不怕被打碎或者破坏，它们也不是珍品，因此我们称其为"精彩的"。

那么，它们是怎样被生产出来的呢？某位伟大的艺术家为它们画下了设计草图吗？某个有着良好教养、高收入、饮食讲究、住在精美宅邸、当不用工作的时候就身着纯棉衣服的人设计了它们吗？毫无疑问，这些作品非常精彩，但它们都是由普通人在日常的劳动中制作出来的，正是这样的人做出我们引以为荣的作品。他们的劳动——你认为对于他们来说——是令人厌烦的吗？你们这些艺术家知道事实并非如此，也不可能如此。我说，劳动对于他们来说是快乐的，当然你们也不会反驳：他们快乐地探索那些神秘的美之迷宫，发现了奇怪的鸟兽和花朵——我们在南肯辛顿博物馆窃笑过的那些鸟兽和花朵。至少，当他们工作的时候，这些人并非不高兴，而且我猜测他们大部分时间都在工作，就像我们一样。

来看看那些我们已经小心研究过的建筑宝藏吧——它们是什么？它们是如何建造的？事实上，在它们周围有大教堂，也有国王和领主的官殿，但是并不多，这些都是崇高的和令人赞叹的，它们与那些至今仍然装扮着英国风景的灰色小教堂只有体量上的差别。那些小灰房子也是一样的——今天，它们仍是乡村的组成部分，并且使英国的乡村与众不同，被那些热爱浪漫和美的人所称道。这些建筑构成了我们的建筑宝藏——人们日常居住的房子以及不起眼的小教堂。

我再问一次，是谁设计和装饰了它们？是那些伟大的建筑师，小心谨慎地为此努力，审慎地对待普通人的共同困难？毫无疑问，有时候是僧侣，是农民的兄弟；是"他"的兄弟，是乡村木匠、铁匠，是泥瓦匠等一些"普通的家伙"，他们日常工作的产品令今天很多勤劳的、有教养的建筑师惊讶和丧失信心。他厌恶自己的工作吗？不，绝不可能。我已经看到，就像我们中的大多数人所知道的那样，这些制造出产品的偏

僻乡村在今天很少有外来人打扰，而且村民们也极少去距离自己家门五公里以外的地方。在这样的地方，我看到他们的作品是如此精巧，如此细致，如此别出心裁，在这些方面没有什么东西比它们更好。我断言，毫无疑问，人类的心智只有在快感成为除了起构思作用的大脑和完成制作的手之外的第三方的时候才能生产出如此的作品。这样的作品也不罕见，伟大的金雀花王朝、伟大的瓦卢瓦王朝的王座的雕工都不如村民的座椅或者农民善良妻子的橱柜精巧。

因此，你们看，在那个年代有很多延长寿命的事情。你们可能知道，不是每天都发生屠戮和骚乱，尽管历史书上是这样写的，但是每天都有锥子敲打铁砧的叮叮当当的声音和凿子凿击橡木梁的声音，没有哪一天不产生美和一些发明，因此也带来了人类的福祉。

最后总结一下我刚才跟你们所说的核心和要点，而且我希望你们可以认真思考一下——并不仅仅因为是我说的话，也是作为这个世界上激动人心的想法，这种想法最终会成为现实。

我所理解的真正的艺术是那些可以展现出人类劳动快乐的艺术。我并不认为当作品无法表现快感的时候其制作者是快乐的，当制作者胜任某事时情况尤为如此。这是大自然最仁慈的赐予，因为所有人，不，万物都是如此，万物都必须劳作，正如狗在追逐猎物时感到快乐，马在奔跑时感到快乐，鸟在飞翔时感到快乐，而且对我们来说这种想法是自然而然的，我们都认为万物以完成使命为乐。诗人已经向我们描绘过春天草地的微笑，描绘过火焰的狂喜，也描绘过大海的笑声。

人类也不是直至今天才拒绝这一普世的馈赠，当人类还没有过于困惑，还没有被疾病或者困难所击倒的时候，人类努力使自己快乐地工作。相信在他的快乐中也暗含着痛苦，在他休息时也会感到疲劳。那么，快乐经常与他和他的工作相伴时，会发生什么事呢？

我们这些已经收获了如此之多的人，难道要放弃这些人类最早、与生俱来的收获吗？如果我们必须这样做，正如我所害怕的那样，误导我们的将是多么奇怪的迷雾呢？或者更确切地说，我们在与罪恶的斗争中承受了多大的压力啊，以至于忘记了最大的罪恶——我只能称其为"罪

恶"。如果一个人迫不得已从事自己鄙视的工作，这种工作并不能满足他对快乐的自然的正当需求，那么他的大部分生活将是不高兴的，是没有自尊的。我请你们考虑一下，这将意味着什么，这将会最终带来什么样的灾难性后果。

如果我能说服你们，今天文明的主要责任是创造能够产生快乐的劳动，是最大程度地减少不快乐的劳动，如果我能成功说服今天在场之人中的两个或三个人，我今晚就成功了。

无论如何，不要让自己对"当今缺乏艺术的劳动是快乐的工作"这一谬论有任何疑虑：对于大多数人来讲，情况并非如此。当然，也许这需要很长时间向你们说清楚：这样产生的艺术是不快乐的。不过，还有另一个迹象表明，这是最不幸的工作，你不可能不马上搞清楚——这是件令人痛心的事，我对此羞愧万分。但是如果我们讳疾忌医的话，我们怎么能被治愈呢？这个不幸的迹象就是，今天文明世界创造出来的作品大部分是不诚实的。现在请看：我承认文明确实使一些事情在有意或无意中变好，但也构成了现在不健康的环境。简而言之，我是指在买卖竞争中的机器（被称为虚伪的商业）和暴力毁灭生命的机械——战争的两种本质。后者无疑是最糟糕的，也许不是因其自身，而是在这一点上整个世界的道德开始被击败。另一方面，有思想的人的真正生活——有尊严、相互信任、宽容和互助的生活被文明世界弄得一团糟，而且是越来越糟糕了。

…………

我并不是认为我所说的话意指劳动的辛苦或者粗野。我并不过分同情人们的困难，尤其是当这些困难是偶然的，我是指这些困难不是与某个阶层或者某种身份相关联。我也不认为（我过去不是疯了，就是在做梦）这个世界上的工作都不需要艰苦的劳动；但是我已经看够了，而且知道这绝不是什么可耻的事情。耕种土地、撒下渔网、围拢牲畜等都是些很粗鄙的工作，并且足够艰苦，但是有一定的休憩、自由和适当的报酬，对我们当中的优秀之人来说就足够了。至于制砖匠、泥瓦匠之类的人——他们都是艺术家，并不是仅仅出于需求而工作，而是出于对美的

追求，因此工作带给他们快乐。艺术就应该如此。不，我们要废除的并不是这种劳动，而是那些制造出无数没人需要的东西的辛苦劳动，这些东西只是买卖竞争中的筹码，是我前面提到的虚伪的商业。在我心里，这种辛苦的劳动必须被废除。但是，制作美好事物和必需品的劳动只是上述商业战争的筹码，需要调整和改革，虽然这种改革也不能通过艺术来完成。但愿我们头脑清醒，能明白人人都喜欢劳动的必要性，就像现在很少有人喜欢劳动一样——我再说一遍，这是必要的。我反复说，以免引起不满、动荡并最终颠覆整个社会——但是，如果我们耳清目明的话，就会废除一些对我们毫无好处的事情，因为我们不义地和不安地占有它们，然而，实际上，我相信我们应该播种下这个世界还不知道的快乐的种子，播种下轻松和满意的种子，这使我情不自禁地想到这注定会是：我们播下的种子也是真正艺术的种子，这种艺术可以表现出人们在工作中所享受到的乐趣——由人们自己制造的艺术，并且能给生产者和使用者都带来快乐的艺术。

这就是唯一真正的艺术，这种艺术将会成为推动世界进步的工具，而不是阻碍世界进步。我丝毫不怀疑，你们内心深处也是这样认为的，你们都有与生俱来的艺术天赋。我相信在这一点上，你们的观点与我一致，虽然你们可能不同意我其他的言论。我确信这就是艺术，这种艺术就是我们共同去推动的艺术，也是我们努力传达的必要指导。

…………

然而，我无法忘记，在我的脑海中艺术不能与道德、政治和宗教分离。在这些伟大的原则问题中，真理只有一个，而且只有在正式的论著中，它们才能被划分。我必须要求你们记住我刚才是怎样说的，尽管我表述起来有些虚弱无力和不连贯，很多人的想法也会比我的更好。更进一步地说，尽管事情向好的方面发展，我们仍将如上述所说的那样，需要优秀的人正确引导我们；然而，即使现在距离此目标尚远，但我们至少能够为这个事业履行一些自由民的义务，不能没有荣誉地生活和死去。

我相信当今的生活中存在两种美德，如果它永远都是令人倍感愉悦的。并且，我确信这在播种"作为可以给生产者和使用者带来快乐的艺术，

是由人民制造的并且也是为了人民而制造"观点的时候是必不可少的。这两种美德就是诚实和简朴。为了使我的意思更加清楚,我将列举与第二种美德相反的缺点——奢侈。我诚实地说,慎重又热切地将应得之物分享给每一个人、绝不损人利己,这些在我的经历中都不是普遍的美德。

但是请注意,这两种美德中任何一种的实践将使另一种变得容易。因为如果我们的需求很少,驱使我们走向不公正的机会也会减少。如果我们坚持给每个人应得之物的原则,我们的自尊怎么能允许我们给自己太多的东西呢?

对于艺术来说,在酝酿时没有艺术是稳定的或者有价值的,在那些迄今为止被贬低的阶层中,这些美德的实践将会创造一个新世界。因为如果你是富裕的,你简朴的生活将会平衡浪费和需求的可怕对比,这是文明国家的梦魇,也将为你所希望提高的阶层树立一个有尊严的生活的榜样和标准——这些人与有钱人很像,既容易嫉妒,又容易模仿拥有大量金钱所造成的懒散和浪费。

不,撇开道德问题不谈,让我告诉你们尽管艺术中的真诚可能是奢华的,也可能是朴素的,但至少它并不是浪费的,没有什么比缺少真诚对艺术更有害的了。我从没去过哪个有钱人的房子,如果在外面用房子里十分之九的东西燃起篝火,会比现在好看得多。实际上在我看来,我们为奢侈所付出的牺牲微不足道:据我所知,人们对此的定义或是聚拢对于所有者来说十分麻烦的财产,或是一种华而不实的环境,这些常会使有钱人烦恼不已。当然,奢侈离不开对其他人的奴役,废除奢侈将带来福祉,就像没有奴隶和奴隶主,奴隶制也就消失了。

最后,如果我们除了达到简朴的生活之外,也达到了对正义的爱,那么一切都将为艺术的春天做好准备。因为我们这些劳动力的雇主们,怎么能容忍给他们少于可以体面生活的钱,不给他们出于教育和自尊所需要的闲暇时间呢?或者对于我们工人来说,我们怎么能够忍受合同中的不利条款,或者让工头来来回回监视我们的卑鄙伎俩和推诿呢?或者我们这些店主,怎么能够容忍自己对商品欺骗性的描述,以便将自己的损失转嫁到其他人那里?或者我们这些公众,怎么能够容忍花钱购买的

商品将会给一个人带来麻烦，给另外一个人带来毁灭，给第三个人带来饥饿？更何况，我们怎么能够忍心使用那些产品——这些产品会给我们带来享受，但其生产者在制作中却不得不忍受痛苦和悲伤？

…………

然而，如果这些时刻是黑暗的，事实上，在很多方面都是如此，至少我们不能无动于衷，就像傻瓜和"体面的绅士"那样认为日常辛劳对我们不利，并且思维混乱，而是让我们像正直的人那样在昏暗的烛光下布置作坊，迎接明天的曙光——明天，当这个文明世界不再贪婪，不再有冲突，不再有破坏的时候，将会有一种全新的艺术产生——一种由人民创造、为人民服务，给制造者和使用者双方都带来快乐的辉煌的新艺术。

三、夏尔·皮埃尔·波德莱尔

夏尔·皮埃尔·波德莱尔（Charles Pierre Baudelaire，1821—1867），出生于巴黎，幼年丧父。在对母亲的深情眷恋和对继父的极度憎恶中，形成了独特的精神状态和创作情绪。他以诗歌作为疏导媒介和形式载体，挑战资产阶级固有的价值观念，试图突破传统思想意识的牢笼，寻求精神世界的安宁与平衡。在对"自由"的无限向往中，波德莱尔钟情于现代绘画的浪漫主义风格。

波德莱尔堪称法国最伟大、影响最深远的现代诗人之一，是现代诗歌的发起人，第一位真正意义上的充满个性的现代艺术家、艺术评论家，象征主义灵魂人物。在对现代城市生活的热忱探索中，波德莱尔以无比敏锐的洞察力，为人们构建了一种伴随着强烈自我意识的全新生存方式。与此同时，对视觉艺术兴趣浓厚的波德莱尔也通过大量具有开创性意义的论述，赋予艺术行为以全新的理念。他将艺术的本质定义为一种能够唤起人类情感的法术，从而使得艺术在由工业文明所带来的冷漠、阴郁的现代社会里，扮演起了前所未有的重要角色。

波德莱尔对充斥着诸多刻板公式化之作的官方沙龙强烈不满，以有力的证据阐述了学院派传统破产的观点。他认为那些技法娴熟但见识鄙薄的折中主义画作，仅仅是绘画中的一种自我亵渎而已，"陈词滥调"是学院派艺术最合适的代称。

　　波德莱尔也是写实主义的批判者。在写实主义被认可的 1859 年沙龙上，他公然表达了对让-弗朗西斯·米勒（Jean-Francois Millet）在作品中所描绘的人物形象的强烈反感，也将居斯塔夫·库尔贝（Gustave Courbet）视为已经躬身进入保守、落后的学院派里的人。而在 19 世纪 30 年代得以发展并迅速流行起来的图像学研究，也被波德莱尔看作对写实主义艺术的一种微不足道的延伸，这种解读是那些毫无想象力的艺术家们的避难所。尽管他承认图像学研究所关注的画面细节内容具有一定的记录价值，以及对艺术家进行训练的实用价值，但他仍然坚持这种呈现非但不是艺术，甚至究其本质而言，还是艺术最大的敌人。

　　在对虚假的学院派和庸俗的写实主义的批判中，波德莱尔保卫了浪漫主义，视其为感觉的一种形式，以亲切性、精神性、色彩性以及无限的激情为主要特征。以出色的色彩表现深入人类灵魂，并唤起人类内心情感的欧仁·德拉克洛瓦（Eugène Delacroix），以一种波德莱尔所言的"naiveté"，即天真热情、忠贞于自身气质的特点，带领人们形成一种对所见世界全新且毫无偏见的灵敏反应。自然而然，他成为波德莱尔眼中无论在古代还是现代，都最具有原创性的画家。

　　波德莱尔的身份和他所持的观点显得矛盾且复杂。他憎恨古典主义，但仍然相信就某种理想的方式而言，库尔贝过于现实、缺少理想化的人物表现是不对的；他厌恶写实主义，但仍然坚持对世界原有秩序的严格遵守是必要的。波德莱尔关于艺术的最重要的著作是出版于 1863 年的《现代生活的画家》（The Painter of Modern Life）。从论述关于美的传统概念开始，以同样忠实于自身气质、绘画创作来源于观察记忆而非模特、有别于传统画家的插图艺术家康斯坦丁·居伊（Constantin Guys）为论述对象，力求从中解决其观点的矛盾之处，并借以澄清艺术在现代社会所承担的任务。

　　尽管波德莱尔提倡日常生活中的艺术，但他却对自然的权威性持否定态度。[1]他认为纯粹的自然是丑陋的，对于存在物的单纯复现是枯燥乏味的且无法取悦于观者。根据同样的理由，他也反对新兴的摄影技术，认为如同其他纯物质的发展一样，正是由于对摄影的错误应用，已经十分贫乏的法国艺术天才趋于枯竭。波

[1] 类似的观点已经出现在康德和席勒的相关探讨中。法国作家萨德侯爵（Marquis de Sade）在他的著作中，也提出了这一问题：如果不远离自然以及复兴的传统思维的陈词滥调所提供的指导，现代世界就会变得停滞不前。自然已经不再具备此前的常规属性，人们更加需要的是艺术。

德莱尔也是"为艺术而艺术"观点的拥簇者，反对"百科全书式"的哲学艺术。波德莱尔以其独特的观点，对现代艺术产生了极大的影响。

* 波德莱尔文选

现代生活的画家[1]

美

…………

现在是建立一个合理的、关于美的历史性理论的契机，以此来反对学院派那种所谓的独一无二的、绝对的美；我们认为美永远是并且也必然具有双重构成，尽管美给人的印象是，它的视觉呈现是单一的——因为虽然在印象的统一中很难分辨出美的可变因素，但是这一事实绝不能否定其构成或多样性的必要性。美一方面由数量巨大到无法估算的绝对、永恒成分组成；另一方面则是由相对、短暂成分组成，这种成分或是时代、风格、道德以及情感的共同体，或是其中之一的单独呈现。这些第二性的因素，就像献祭圣饼上那些有趣的、迷人的、鲜美诱人的东西，去除了它们，第一性的美就会超出我们的领悟力和欣赏力，也不适合人类的本性。我认为没有人可以指出一种美，是不包含这两种因素的。

让我列举一下历史上的两极。在宗教美术中这种双重性一目了然，永恒美的成分只有在符合了艺术家所信奉的宗教的要求和规则的情况下才能彰显出来。在我们称之为文明的时代里，一个精巧的艺术家最浅薄的作品也表现出这两点。永恒美或是隐晦的或是明晰的，如果不受彼时整体艺术风格影响，也是由艺术家特定的气质表现出来。艺术的二重性来自人的二重性的最终影响。如果你们愿意，那就把艺术的永恒成分视为精神吧，把可变的成分视为躯体。这就是为什么司汤达，一位粗俗无礼、令人厌恶、脾气暴躁的评论家，他肆无忌惮的言行也经常激起别人的沉思，所以，他的名言"美是对幸福的许诺"，使他比其他人更接近美的真相。这个定义毫无疑问超越了目标，它意味着美十分主观并无限

[1] 节选自 Charles Baudelaire, *The Painter of Modern Life and Other Essays*, 闫巍翻译。

地接近"幸福"的多样性，它熟练地剥去美的"贵族气派"，与学院派的错误观点有着巨大的区别。

现代性

……艺术由两部分构成：一半是过渡、暂时和偶然性因素，即现代性；另外一半则是永恒和静止不变。每一位古代艺术家都具有现代性，古代流传至今的大量优美肖像都穿着彼时的衣装。人物是高度协调的，服装、发型、举止、眼神和笑容（每个时代都有着属于自己的仪态和表情）构成了生命的全部整体。没有权利蔑视和忽略这些过渡的、暂时的、纷繁变化的成分。如果没有这些，你们势必要堕入一种抽象的且非确定性的美的虚无之中，这种美就如同原罪前的唯一女性的美一样。如果用一种服装取代当时必然流行的服装，就会违背常理，只有在流行服饰构成的假面舞会上才得以被原谅。因此，18世纪的女神、仙女和苏丹王妃，都是些精神相似的肖像。

…………

谁在古代艺术品中研究纯艺术、逻辑和一般性以外的东西，谁就会得不偿失。由于深陷其中，就会忘记现在，抛却由时势所赋予的意义和特殊性，因为我们全部的创造性都来自时间在我们感觉中镌刻下的印记。读者早就知道我可以在女性之外找到很多东西来验证我的观点。比如，一位海景画家（我用一个极端的假设）想要去再现现代船舶的简洁高雅之美，但他只是睁大眼睛去研究古代船只因装饰物过多而形成的弯曲轮廓线、巨大的船尾、16世纪复杂的船帆，你们将如何评价？你们让一位画家给一匹纯种的、在盛大比赛中名声大振的骏马画像，如果他只在博物馆里冥思苦想，只满足于观察画廊里早先凡·代克、博尔格尼奥内[1]或者范·麦克伦[2]笔下的马，你们又将作何感想？

在自然的引导和时代的左右之下，G先生[3]选择了一条与众不同的道路。他从对现实生活的凝视开始，用了很久才找到表述生活的方式，

[1] 指法国画家 Il Borgognone，即雅克·库尔图瓦（Jacques Courtois，1621—1676）。

[2] 指佛兰德斯画家范·德·麦克伦（Van der Mculen，1632—1690）。

[3] 指法国画家康斯坦丁·居伊（Constantin Guys，1802—1892）。

并从中衍生出一种动人心魄的独创性。那些被保留的非技术性和质朴性的东西，变成一种由印象带来的崭新证据，成为一种对自然真实的赞美。然而，对于绝大多数人而言，尤其是对于商人来说，如果自然真实跟他们的生意不发生任何实用联系的话，那就是不存在的。超脱于生活实际之上的浪漫想象严重衰颓。但是，G 先生却不断吸取且牢记着这些到处都可以被引发的想象。

记忆的艺术

"野蛮粗鄙"（barbarousness）一词可能经常出现在我的笔下，这也许使一些人认为我们关注那些尚未描绘完整、唯有借助观众的想象力才能趋于完美的艺术作品。这种观点可能会使读者对我产生误解。我所指的不可避免的、综合的、幼稚的野蛮粗鄙也经常在完美艺术中出现，例如墨西哥艺术、埃及艺术或者尼尼微（Nineveh）艺术，这出于从宽泛的角度看待事物并且从整体效果中细看事物的需要。我也必须提醒读者们，很多人把一切具有综合简化的目光的画家指责为野蛮粗鄙，例如让·巴蒂斯特·卡米耶·柯罗先生（Jean Baptiste Camille Corot）首先关注描绘风景画的主纵线，也就是风景画的框架结构和面貌。这样，G 先生在忠实地表现他自己印象的同时，也突出了事物最高点或者最明亮的部分（按照戏剧的观点来看，它们也是最高点或者最明亮的），或者事物的主要特征，有时候甚至带有一种强化人类记忆的夸张；在一些强有力的刺激之下，观众的想象力产生了一种基于 G 先生思想之上的对外部世界的鲜明印象。观众此时就变成拥有清晰明确、激动人心的表述的翻译者。

有一种方法增强了对外部世界的这种传奇式表达的活力。我指的是 G 先生的素描。他绘画的来源是记忆而不是模特，除非是在某些特殊情况下，如克里米亚战争，他需要即刻描绘出事物的主要的轮廓线。事实上，一切优秀的素描画家都是描绘他们脑海中的形象，而不是依照实物。对此持有异议的人认为诸如拉斐尔、华托以及其他一些艺术家迷人的素描作品就是出自客观现实，我认为这些作品都是些绘画记录，仅仅是些小心谨慎的记录而已。当一位真正的艺术家着手完成作品时，模特只会成为障碍而不能有助于艺术家的创作。甚至对杜米埃

（Daumier）和 G 先生这些已经长时间习惯于运用记忆来创作形象的艺术家来说，寻找模特以及繁缛的细节只会令他们自己更加困惑，并且也会束缚其才能。

因而，在试图毫无遗漏地观察全部，和习惯去生动地观察色彩、轮廓和曲线形的记忆力之间，产生了一场竞争。一位有着良好的形式感，却习惯于依赖自己的记忆和想象力的艺术家会发现，自己身处于蜂拥而起的细节的包围之中，它们就像一群热爱绝对平等的人强烈要求被公平对待。公正不能不受到侵犯，一切和谐都被破坏、牺牲了，许多琐碎的东西变得硕大无比，许多卑劣的东西吸引了我们的注意力。艺术家越是不偏不倚地看待细节，整个事物就越是呈现出支离破碎的状态。无论他是近观还是远视，所有的秩序和从属关系都消失不见了。这种情况在我们当今最受欢迎的艺术家作品中尤为显著，不过他的毛病与观众的一致，以至于竟然成就了他的名声。……

欧仁·德拉克洛瓦的生活和作品[1]

…………

德拉克洛瓦是什么样的人？他在这个世界扮演着什么样的角色，承担着什么样的职责？这是我们首先必须界定清晰的问题。我将简短说明，并期待立即得出结论。弗兰德斯拥有鲁本斯，意大利拥有拉斐尔和委罗内塞，法国拥有勒·布伦、大卫和德拉克洛瓦。

…………

但是，毫无疑问，先生，您肯定会说："德拉克洛瓦是我们这个世纪的荣耀，他比其他人更加出色地表现出的那种神秘的东西到底是什么呢？"这是一种不可见的，也是不可被触摸的东西。这是梦幻，是意志，是魂灵。请注意这一点，德拉克洛瓦做这些，并没有凭借什么其他的东西，而完全是靠色彩与外形轮廓。他完成得比任何人都要出色。他是凭借着经验丰富的画家的高超技艺、心思敏锐的文人的严格谨慎和热情洋

[1] 节选自 Charles Baudelaire, *The Painter of Modern Life and Other Essays*, 闫巍翻译。

溢的音乐家的深刻表现力来实现的。除此以外，这也是对于我们所处的这个世纪整体精神状态的一种诊断。各种艺术如果不是渴望着被彼此替代的话，至少也是在渴望着相互之间对新的力量有所借鉴。

德拉克洛瓦是所有画家中最能引发人产生联想的一位。他的作品，即便是二流甚或末流的，也足以引发人们的深思，并在记忆深处唤醒人们最大程度的诗意的情感与遐思。而人们认为已经被体验过的那些情感和思想则永远地被埋藏在往昔的暗夜之中。

有时候，在我看来，德拉克洛瓦的作品就像是一种储存了人们的伟力和激情的记忆之术。德拉克洛瓦先生这种极其独特和新颖的技能，使他只需要通过线条勾画轮廓就可以表现出人各种各样的，包括那些动态激烈的动作；只需要通过色彩就可以完美地营造出悲剧性的氛围，抑或属于开创者们的那种独特的心灵状态。这种非常奇特的创作技能，总是使德拉克洛瓦先生赢得诗人们的好感。如若可以从一种纯粹物质性的表达中得到一种哲学性的证实的话，那么，先生们，我会请各位注意，在跑来向他致以最崇高敬意的人群中，文学家远远多于画家。恕我直言，画家们从来就没有能够真正完全理解他。

哲学的艺术 [1]

根据现代的观点，什么是纯艺术呢？它创造了一种发人深省的魔力，既包括了主客体，又涵盖了艺术家之外的世界和艺术家自己。

根据谢纳瓦尔（Chenavard）和德国派的观点，什么是哲学的艺术呢？它是企图代替书本的造型艺术，是试图与印刷术竞争以教授历史学、伦理学和哲学的造型艺术。

事实上，历史上确有一些时期，造型艺术扮演了描绘某些民族的历史成就及其宗教信仰的角色。

但是，若干世纪以来，艺术史已经越来越明显地出现了权属划分，有些主题为绘画所独有，有些成为音乐的主题，还有一些则属于文学。

[1] 节选自 Charles Baudelaire, *The Painter of Modern Life and Other Essays*, 闫巍翻译。

艺术的这种堕落是否已经产生一些致命的影响呢？今天每一种艺术都企图侵入它的姊妹艺术。我们注意到画家把音阶引入绘画中，雕塑家把色彩带入雕塑作品中，文学家把造型手段运用到文学中，此外，我们还注意到一些艺术家把百科全书式的哲学引入造型艺术中。

任何优秀的雕塑、绘画或者音乐作品都会激起我们的情感共鸣与梦幻想象。

因而，哲学的艺术是朝着人类早期制作图像阶段的退化，如果它严格忠实于自己，它就不得不把它想要表达的一句话中所有的形象一一描绘出来。

甚至我们也质疑象形图像是否比铅印文字更能表达清晰。

因此，我们把哲学的艺术作为一种畸形状态来研究，尽管这种畸形中也有卓越的才能。

此外，值得一提的是，为了证明其自身的存在，哲学的艺术设定了一种假定性——公众对纯艺术的理解力。

艺术越是企图清晰地阐述其哲学性，就越是退化到原始的象形图像阶段；相反，艺术越是远离教诲，就越有可能逼近无功利的、纯粹的美。

什么是优质的批评？（1846 年沙龙）[1]

我真诚地相信，最好的批评是既有趣味又富有诗意的。它不是一种冰冷的数学模式，以解释一切为借口，既没有爱与恨，还自愿放弃了所有的性情与气质。但是，鉴于一幅精美的画作是艺术家对自然的反映，因而我欣赏的批评是一个聪明而敏感的头脑对画作的反映。所以，对一幅画最好的描述可能是一首十四行诗或一首挽歌。

但这种批评注定是写给诗集和诗歌读者的。至于所谓的批评，我希望哲学家们能理解我要说的话。为了公正，也就是说，为了证明批评的存在，批评应该是观点明确、充满激情和带有政治立场的，也就是要从一种独特的，但是打开了广阔视野的角度来写。

颂扬线条而贬低色彩，或以牺牲线条为代价而称赞色彩，无疑是一种观

[1] 节选自 Lorenz Eitner, *Neoclassicism and Romanticism, 1750-1850*, Volume II, *Restoration/Twilight of Humanism*, Prentice-Hall, Inc., 1970, pp.155-156, 闫巍翻译。

点，但它既不广阔，也不公正，表明了其持有者对个性、命运的极大无知。

你不知道大自然在何种程度上把对线条的品味和对色彩的品味混合在了每个人的思想中，也不知道她通过什么神秘的过程来操纵这种融合，而这种融合的结果就是一幅画。

因此，更广泛的观点是有秩序的个人主义，即要求艺术家具备纯真的品质和真诚的气质，并辅之以一切技术性手段。一个没有性情的艺术家不配去画画，因为我们已经厌倦了模仿者，尤其是折衷主义者，所以他最好还是作为一名谦逊的工匠，加入有性情的画家行列。我将在后面的一章中对此进行说明。

批评家应该从一开始就用一个明确的标准武装自己，一个来自自然的标准，然后满怀热情地去履行他的职责。因为批评家并不是一个人，激情会将相似的气质聚集在一起，并将理性提升到全新的高度。

司汤达（Stendhal）曾经说过："绘画只不过是一种道德建设！"如果你可以或多或少地在自由意识中理解"伦理道德"这一词汇，就可以说所有艺术都是如此。艺术的本质总是通过每个人的感觉、激情和梦想来表达美，也就是说，它存在于一个统一体的多样性中，或绝对性的诸多方面中。因此，批评从来没有一刻不与形而上学相联系。

每个时代和每个民族都喜欢表达独属于自己的美和民族精神，如果通过浪漫主义，你准备理解最新、最现代的关于美的表达，那么，对于理性和热情的批评家来说，伟大的艺术家将是与上述条件相吻合的人，也就是说，天真的品质是最大可能的浪漫主义。

什么是浪漫主义（1846 年沙龙）[1]

确切地说，浪漫主义既不取决于题材的选择，也不取决于真实性的准确与否，而是在于一种感受的方式。

他们在自身之外寻找，却只有在内部才可能找到。

于我而言，浪漫主义是关于美的最现代的表达。

美的种类和追求幸福的习惯方式一样多。

进步的哲学清楚地解释了这一点。因此，正如有多少种理想，就有多少种理解道德、爱情、宗教等的方式一样，浪漫主义并不存在于完美的技巧当中，而存在于和时代道德倾向类似的观念之中。

正是因为有人把它定位在完美的技巧上，我们才有了浪漫主义的洛可可风格，毫无疑问，这是所有形式中最令人无法忍受的。

因此，首先有必要了解过去为艺术家所鄙视或不了解的自然的面貌和人类的生存状况。

"浪漫主义"这个词是指现代艺术，即通过艺术所能利用的一切手段，表达对热情、灵性、色彩和无限的渴望。

因此，浪漫主义与其主要追随者的作品之间存在着明显的矛盾。

色彩在现代艺术中扮演如此重要的角色，你感到惊讶吗？浪漫主义是北方的产物，北方的一切都是为了色彩；梦想和童话都是从迷雾中诞生的。英格兰是狂热的色彩学家的故乡，佛兰德斯和一半疆域的法国都陷入了迷雾之中；威尼斯本身就沉浸在她的环礁湖中。至于西班牙的画家，他们是对比派画家，而不是色彩画家。

相反，南方是自然主义的；因为在那里，大自然是如此美丽和明亮，以至于没有任何空白留给人类去渴望与填充，人类也找不到比他所看到的更美的东西来进行创造。那里的艺术属于露天，但在几百里外的北边，你会发现工作室中深沉的梦幻与想象的凝视消失在灰色地平线上。

现代公众与摄影（1859 年沙龙）[1]

……如果允许摄影在某些功能上补充艺术，那么它很快就会完全取代或破坏艺术，这要归功于作为其天然支持者的公众的不够明智。因此，现在是时候让它回归真正的职责，那就是成为科学和艺术的仆人，但是，作为一个非常谦逊的仆人，就像印刷或速记一样，它既没有创造力，也没有能够对文学有所补益。让它迅速丰富游客的相册，令其眼睛具有记

[1] 节选自 Lorenz Eitner, *Neoclassicism and Romanticism, 1750-1850*, Volume II, *Restoration/Twilight of Humanism*, pp.160-161, 闫巍翻译。

忆可能缺乏的精确性；让它装饰博物学家的图书馆，放大微观动物，甚至让它提供信息来证实天文学家的假设。简言之，无论谁的秘书和办事员在其职业中需要绝对准确的事实，到目前为止，没有比摄影更合适的了。

但是，如果允许摄影侵犯难以触及和想象的领域，侵犯任何价值完全取决于人类灵魂中某些东西的附加物，那它对我们来说会更加糟糕！

艺术家应该对公众起到引导作用，公众应该对艺术家有所反应，这是一条无可争辩、不可抗拒的法则；除此以外，那些可怕的证人和事实，都很容易研究；这场灾难是可以证实的。艺术每天都在外部现实面前低头，从而不断削弱自尊；画家每天越来越专注于绘制他所看到的，而不是他梦想的东西。然而，梦想是一种幸福，曾经表达梦想是一种荣耀。但是我问你，画家还知道这种幸福吗？……

想象的统治（1859 年沙龙）[1]

简而言之，通过我的主要公式得出的整套推论，包含了真正美学的全部公式，表达如下：整个可见的宇宙只是一个图像和符号的宝库，想象力将赋予其相对应的位置和价值；它是一片牧场，想象力必须消化和转化它。人类灵魂的所有官能都必须服从于想象，想象使它们同时被征用。很明显，艺术家的大家庭，也就是说，致力于艺术表现的人可以分为两个截然不同的阵营。有些人称自己为"现实主义者"——一个具有双重意味的词汇，其含义尚未正确界定，因此，为了更好地描述他们的错误，我建议称他们为"实证主义者"；他们说，"我想表现事物的本来面目，或者更确切地说，假设我本身并不存在"。换句话说，描绘一个没有人为介入的原初宇宙。然而，其他人则"富有想象力"——他们说，"我想用我的头脑来照亮事物，并将它们的反映投射到其他人的头脑中"。

但是，除了富有想象力的人和自封的现实主义者之外，还有第三类画家，他们怯懦、逢迎，把所有的骄傲都放在虚假尊严的准则之上。这个人数众多但非常无聊的群体，包括了古物和时尚的假业余爱好者，也

[1] 节选自 Lorenz Eitner, *Neoclassicism and Romanticism, 1750-1850*, Volume II, *Restoration/Twilight of Humanism*, p.163, 闫巍翻译。

就是所有那些因无能而将陈词滥调提升为伟大风格的人。

四、埃米尔·左拉

埃米尔·左拉（Émile Zola，1840—1902）出生于巴黎，法国著名自然主义作家、理论家，爱德华·马奈（Édouard Manet）的第一位辩护人。在1865年的展览中，马奈以《奥林匹亚》和《死去的基督》两幅画作，引发了较之两年前的《草地上的午餐》更大的骚动。在这次事件的余波中，左拉写文章提出了一种有趣的观点：批评家的任务，就是去维护那些未被理解的艺术家们的作品。

与波德莱尔一样，左拉也拥护"naiveté"，即天真热情、忠于自身气质的观点，认为它足以赋予作品以价值，堪称艺术最为本质的证据。艺术的任务就是一种个性的标记、一种气质。某种程度上，创造力的一部分正是由个人气质构成的。如果个性不存在，所有绘画作品也就失却了属于自己的艺术特性，而沦为照相式的存在。与波德莱尔一样，左拉也认为古典折中主义是没有意义的。艺术家的创作应该且必须首先执着并沉醉于自己的天性，继而努力寻求在此基础上的新发展。因而，每一位伟大的艺术家都会提供给人们一种全新的、个人化的对自然的独到解读和呈现。由此可见，左拉对绘画的见解已经明显超脱了其此前在文学创作中所坚称的纯粹自然主义观点。

马奈在传统与现代之间寻找平衡点时所取得的成就，在左拉看来，就在于他抛弃了由学院派观念和技法训练带来的一切，回归到人类本应具有的视觉观察方式。[1] 马奈想要对自然进行客观且真实自然的观赏，并且以他自己的视点和理解去描绘它，从而追寻事实上最精确的观察。眼睛可以引导艺术家的观察和创作；直观呈现在人类视域中的各种色彩借由彼此间精确且微妙的结合关系，可以有效地表达艺术主题，并赋予绘画以形式上的纯粹性和明晰的辨识度。左拉认为，只

[1] 实际上，左拉对于马奈的解读略显偏颇。他认为画家的创作意图在于完全放弃传统，显然是不符合事实的。马奈的艺术创作与传统密不可分，是基于写实主义的深入探讨。如《草地上的午餐》这类绘画，就显示出马奈在传统与现代之间寻觅平衡点的尝试。在某种程度上，较之于库尔贝，马奈借由写实主义进行的艺术探索更为深入。他用绘画暗示出真正意义上的现实是难以理解和捕捉的，只有在与视幻觉形成的矛盾冲突中才有可能得以呈现。所谓由个人气质出发，忠诚于现实的观察和表达，绝非止于通常的字面含义。它既是一种具备鉴赏力的解读行为，也是一种极为娴熟的创作技术，更是一种批判的力量。

有这样做，才可能出现如日本浮世绘般的真诚之作。

左拉竭尽全力赞扬马奈的艺术创作理念，并不遗余力推进其影响力。他进一步深化了波德莱尔的观点，坚持认为艺术家应当进行原创。他的发声显示了现代艺术与传统学院派的分离，也展示了建立全新绘画理念的信心。

* 左拉文选

马奈的艺术教育[1]

三年来，他挣扎在大师的影子里，工作时并不太清楚自己在看什么，也不清楚自己想要什么。直到 1860 年，他画出了《喝苦艾酒的人》，这幅画虽然仍旧可以让人隐约联想到托马斯·库图尔 (Thomas Couture, 1815—1879) 的作品，但是已经包含了其个人风格的端倪……

我不想从一个事实中得出这样一个原则，即一个学生在遵守老师的指导下一事无成是他富有天赋的标志，并以此来论证与库图尔在一起的马奈是在虚度光阴。每一位艺术家都会经历时间长短不一的犹豫与探索期。通常，每位艺术家都应该在大师的工作室里度过这段时间，而且，我看不出这有什么不好。即使老师的建议有时延迟了原创天赋的绽放，但并不妨碍它终将在某天出现，况且如果艺术家只有一定程度的个性，它迟早也会被彻底遗忘。

但在这种情况下，我更愿意把马奈漫长而痛苦的学徒生涯看作其独创性的一种体现……因此，马奈把一个与自己截然不同的人的影响丢弃在一边，试图亲自去探索和观察。我再说一遍，三年来他一直在挨打。俗话说，当时有个新词，就在他的舌尖上，但是他不会发音。此后，他的眼睛睁开，可以清晰分辨事物，他的舌头也不再僵硬，可以说出来了。

他说的话严肃而又优雅，在一定程度上震惊了公众。我并不认为这种语言是全新的，而且它也并没有包含一些我应该自己翻译的西班牙语表达。但是，从某些大胆而准确的隐喻中，我们很容易看出，一位艺术家就诞生于我们之中。他说的是他自己创造的语言，从此以后只属于他一个人。

[1] 节选自 George Heard Hamilton, *Manet and His Critics*, Yale University Press, 1954, pp.90-91, 闫巍翻译。

《草地上的午餐》[1]

马奈最伟大的作品是《草地上的午餐》，在这幅绘画中，他实现了每一位画家的梦想：在风景中表现最为真实自然的人物形象。他克服困难的能力是众所周知的。公众对这幅人体画感到震惊，因为他们在其中只能看到人体。……以前从来没有见过这样的事情！但是这种看法是一个严重的误解，因为在卢浮宫里至少有五十多幅油画表现着衣者与裸体者在一起的主题。但是，没有人跑到卢浮宫里去表达震惊。公众只是非常不愿意把《草地上的午餐》视作一件真正的艺术品来予以评判。他们只看到一些沐浴后在户外吃东西的人，认为画家故意在主题的选择上存有污秽动机。而画家只是试图在画面上获得强烈的对比效果和生动真实的人物形象。画家们，特别是马奈，极其善于分析，并不会像公众那样专注于令其心神不宁的高于一切的主题。对于画家而言，主题只是绘画的借口，但对于公众来说，它才是一切。所以，毫无疑问，《草地上的午餐》中的裸体女性，只是为了给艺术家提供一个表现一点人体的机会。在这幅画面中，应该注意的不是野餐，而是作为整体的风景，它的力量感和精致度，它的广阔坚实的前景和轻快闲雅的背景。由大面积光影塑造的结实的肉体，柔软而质感分明的服装，尤其是背景中穿着衬裙的令人愉悦的女性剪影，她在绿叶丛中构成了一个迷人的白色斑点。最后，整个画面氛围感十足，这个自然的碎片被处理得如此准确简练，是一个艺术家将他独特的天赋安放在了令人钦佩的画面之上。

公众[2]

如果公众不能满足于在作品中寻求将自然进行个性化和新颖化的自由阐释，那么他们就永远不会公正对待真正有创造力的艺术家。今天，意识到德拉克洛瓦被讥讽，这位战胜死亡的天才被逼到绝望的境地，难道不令人深感悲哀吗？他以前的批评者现在是怎么想的？为什么他们不大声承认自己是盲目的和不明智的？这是一个教训。也许那时他们会做

[1] 节选自 George Heard Hamilton, *Manet and His Critics*, p.97, 闫巍翻译。

[2] Ibid., p.103, 闫巍翻译。

出决定去理解，没有普适的标准，没有规则，也没有任何形式的必然性，只有鲜活的人，他们以牺牲血肉之躯为代价，提供一种对生命的自由诠释，因极致的人性化与绝对完美而擢升整个人类的荣耀。

自然主义沙龙[1]

爱德华·马奈是最不屈不挠的自然工匠之一。即使在今天，他也有着最优秀的才能，在对自然的真实表达中，他表现出最细腻微妙、最富创造力的个性。在今年的沙龙画展中，他展出了一幅非常出色的肖像画作品《安东尼·普鲁斯特肖像》，以及一幅描绘室外场景的作品《在拉杜耶老爹咖啡馆》，色彩令人吃惊地愉悦与精致。十四年前，我是首先保护马奈免受公众和媒体愚蠢攻击的人之一。从那时开始，他一直勤奋地创作，不屈地抗争，用属于艺术家的稀缺品质和真诚努力，以及鲜明而独特的色彩创造性，去深刻影响那些有独立思想的人们。总有一天，我们会认识到他在法国绘画界所经历的这个过渡时期，占据着何等重要的位置。他将作为最犀利、最有趣、最有独创性的人物而存在。

五、让·奥古斯特·多米尼克·安格尔

让·奥古斯特·多米尼克·安格尔（Jean Auguste Dominique Ingres，1780—1867），法国新古典主义绘画在 19 世纪的最后一位杰出继承者，第一位将关于线的变形观念引入绘画的优秀革新者。安格尔以对传统具象形态的抽象化设计，开启了现代绘画美学的新路径，促使欧洲绘画悄然生发巨变。

安格尔主张绘画要向自然和传统学习，在强调素描的同时，以高度的理性寻求与之相得益彰的色彩表现。他秉承古典主义理想，以理智重新直面传统，在此基础上寻找突破，成为古代与现代绘画之间的纽带。尽管他始终未能完全将崭新的理念与固有的意识相调和，但依然以对其师大卫的大胆背离，启发了新的艺术思维。

[1] 节选自 George Heard Hamilton, *Manet and His Critics*, p.239, 闫巍翻译。

安格尔的作品和个性，显示出他是那个时代最强烈的个人主义者之一。年轻时努力激荡和净化古典主义；在生命的最后，仍然是一位不曾停歇的风格主义追逐者，在画面中探寻变形、抽象与古典风格的交织混融。他独特的保守主义，既是源于对以拉斐尔为代表的往昔大师的崇拜，也是源于对彼时艺术即将被现代世界的保守平庸所摧毁的恐惧。

1825年，安格尔被选为法国皇家美术学院院士。1834—1841年，在担任巴黎美术学院教授的同时，出任罗马法兰西学院院长，影响被及数代学生。安格尔有着简洁有力且令人印象深刻的演讲天赋，但并未有意识地撰写著述，系统阐明其理论学说，只留下如同格言般的简明艺术语录，被西奥菲勒·西尔维斯特（Theophile Sylvestre）和其学生阿莫里–杜瓦尔（Amaury-Duval）所记载。

* 安格尔文选
安格尔论艺术[1]

没有两种艺术，只有唯一一种：基于永恒的自然美。那些另觅他处的人是在以最为致命的方式自欺欺人。这些所谓的艺术家在宣扬发现"新世界"时是什么意思？有什么新鲜事吗？所有的事情都已经做了，所有的一切都已经找到了。我们的任务不是发明，而是延续。如果我们遵循大师的榜样，充分利用大自然不断提供给我们的用之不尽的类型，如果我们用内心的全部真诚来诠释它们，并通过纯粹而坚定的风格使它们高贵——没有这种风格，任何作品都不会美——那我们就做得足够了。认为我们的天性和能力会因学习甚至模仿古典作品而受损，这是多么荒谬的想法啊？人类，原型，永远存在：我们只需要咨询它，看看古典艺术家是对是错，同时也看看当我们使用与之相同的手段时，到底是在撒谎还是在说实话。

不再需要去发现美的条件和原则，重要的是应用它们，不要让对发明的渴望误导我们而忽视它们。纯粹和自然的美不必因新奇而让我们惊讶：只要美丽就足够了。但人们喜欢变化，而在艺术上，变化往往是颓废的原因。

[1] 节选自 Lorenz Eitner, *Neoclassicism and Romanticism, 1750-1850*, Volume II, *Restoration/Twilight of Humanism*, pp.133-139, 闫巍翻译。

菲迪亚斯通过用自然纠正自然实现了艺术的崇高之美。在塑造奥林匹亚宙斯的过程中，他将所有的自然美融为一体，以达到所谓的理想美。这个术语应该被理解为表达了自然界中最美丽元素的组合，而这是很难在完美状态下发现的东西。当自然美丽时，没有什么比它更重要。人类即便尽最大的努力也无法超越，甚至无法与之匹敌。

艺术以高尚的思想和情感而存在。它必须要有个性和温度。我们不是毁灭于炎热，而是死于寒冷。

⋯⋯⋯⋯

画画，绘画，最重要的是模仿，哪怕只是静物。所有来自大自然的模仿都是实质性的作品，模仿可以带来艺术。

⋯⋯⋯⋯

看看这个（生动鲜活的模型）：它和古代人一模一样。它是一件古代青铜像。古代人没有修正他们的模型。我的意思是说：他们并没有将其做理想化处理。如果你真诚地呈现置于面前的一切，那么你将像古代人那样继续前行，并像他们那样实现美。如果你采取不同的策略，意欲修正所见，那么就只能精心设计出一些虚假的、模棱两可的和荒谬的东西。

热爱真实，因为如果你能感知和辨别，就会发现其间蕴藏着美。我所有的要求就是，训练我们的眼睛去更好、更智慧地观看。如果你想看到这条腿的丑陋，我知道你将找到足够的材料，但是我告诉你：用我的眼睛，你将发现它是美的。

如果你的作品蕴含真实，它就会美。作品所有的缺点不是因为缺乏品味或想象力，而是因为缺乏自然。拉斐尔就是忠于自然的同义词。拉斐尔选择了哪条路？拉斐尔是谦逊的，伟大的拉斐尔本人是顺从的。让我们在自然面前保持真诚与谦卑。

绘画是艺术的诚实。

美丽的形式是由带有弯曲度的平坦表面构成的。美丽的形式是坚实、饱满的，这些细节不会减弱整体艺术效果。

绘画中的情感表现需要丰富的知识，因为如果没有绝对精准的设计，表达就不可能是充分的。仅仅是粗略地把握，就等于完全没有把握，

代表了那些并没有感觉的人的虚假情感。只有通过最可靠的绘画天赋，我们才能达到这种极致的精确度。这就是为什么现代表现型画家恰巧是最伟大的绘画起草者的原因——拉斐尔就是见证！

色彩只是绘画的装饰，充其量不过是一种手工艺而已，因为它只不过是给那些真正的完美之作增加愉悦度罢了。

六、欧仁·德拉克洛瓦

欧仁·德拉克洛瓦（Eugène Delacroix，1798—1863），是秉持深厚的传统艺术观念却以新视角观看世界的法国绘画革新者。他是严格意义上的欧洲最后一位历史画家，也是浪漫主义的核心领导者。德拉克洛瓦以出众的艺术才华，推崇想象力和色彩在绘画中的作用，削弱了大卫所建立的学院派传统，向安格尔坚守的新古典主义发起了有力挑战。

德拉克洛瓦以坚定的信念和强烈的独创性，赋予传统人文主义艺术以现代表达形式，经历了既被误解又被赞扬的命运轨迹。他与彼时的时代精神貌似格格不入，却又比此前更为充分地表现了那个时代。他的作品有着鲜明的个人主义色彩，同时也表现出强烈的文化责任感，将个性、纪念性和宣教性巧妙融为一体。

德拉克洛瓦对传统艺术创作，以及艺术理论文献均有着透彻的了解，为古代大师和现代艺术家都撰写过评论文章。而他本人艺术生命周期里的深刻思想，也通过大量的日记和书信记录下来，成了一种具有极高价值的艺术与历史文献。

*德拉克洛瓦文选

德拉克洛瓦日记[1]

论生活与工作

1824 年 5 月 14 日，昨天

……那些相信一切都已经被发现，一切都已经说出来的人，会把你

[1] 节选自 Lorenz Eitner, *Neoclassicism and Romanticism, 1750-1850*, Volume II, *Restoration/Twilight of Humanism*, pp.105-127, 闫巍翻译。

的工作当作新的东西来迎接，并会关上你身后的门，再次重申没有什么要说的。正如一个年老体弱的人相信本能而非他自己正在退化一样，那些头脑普通的人对已经说过的话没有任何补充，相信大自然在时间之初只赋予了少数人说出新的、引人注目的事情的能力。新鲜感存在于创作中的艺术家的头脑里，而不是在他描绘的对象中。

……你知道总有新鲜的东西，把它展示给别人，让他们去欣赏那些至今没有欣赏到的东西。让他们觉得以前从未听过夜莺的歌声，也从未意识到大海的浩瀚——只有当别人不辞辛劳地为他们感受时，他们的感官才能感知到一切。不要让语言困扰你。如果你精心培育心灵，它会找到表达自己的方式。它将发明自己的语言。远比这位或那位伟大作家的韵律或散文好。什么！你说你有原创的头脑，但你的火焰只有在拜伦或但丁的作品中才能被点燃！你把这种狂热误认为是创造力，其实它只是一种模仿的欲望……

论形式与构成

1853 年 10 月 20 日，星期四

可以说，绘画特有的情感表达类型是真实有形，而诗歌和音乐均不具备。在绘画中，你享受物体的真实形象，仿佛真的看到它们，同时你也被这些图像所包含的赋予心灵的意义所温暖和陶醉。图像中的人物和物体在你的智慧中似乎是真实的东西，就像一座坚实的桥梁，支撑着你的想象，因为它探索着深层隐秘的情感。可以说，这些形式是象形文字，但它比任何冰冷的印刷符号的表现都要雄辩得多。从这个意义上说，如果你将绘画与文学相比较，绘画是崇高的，在文学中，思想只有通过按给定顺序排列的印刷字母才能进入大脑。换句话说，绘画是一种复杂得多的艺术形式，符号什么都不是，思想才是一切。独立于思想之外的可视符号，雄辩的象形文字本身，在文学家的作品中对思想的传达没有效用，而在画家的手中，它成为最强烈的快乐源泉。这种快乐是我们从看到周围事物的美丽、比例、对比和色彩的和谐中获得的，在我们的眼睛喜欢在外部世界中思考的一切事物中，这是对我们本性最深刻需求之一的满足。

许多人会认为文学优于绘画，正是因为这种更简单的表达方式。这

样的人从来没有考虑过古物或皮埃尔·保罗·普吉特（Pierre Paul Puget）创作的雕像的手、手臂或躯干；他们对雕塑的欣赏甚至比绘画还要少，如果他们想象当写下"脚"或"手"这两个词时，用一种与我看到一只漂亮的脚或一只美丽的手时的感受相当的情感激励了我，那他们就大错特错了。艺术不是代数，数字的缩写有助于问题的解决。在艺术上取得成功所面临的不是一个总结的问题，而是一个尽可能放大的问题，一个千方百计延伸感觉的问题。

我一直在说的绘画的力量现在变得清晰了。如果它只需要记录一个瞬间，它就能够集中该瞬间的效果。画家比诗人或音乐家更精通他想要表达的东西，而诗人或音乐家的作品则掌握在演绎者手中；尽管画家的记忆范围可能较小，但其产生的效果是一种完美的统一，能够给予完全的满足。

论色彩

1849 年 7 月 15 日，星期日

这种著名的品质——美丽，一些人在曲线上看到，另一些人在直线上看到，都坚定认为它只能在线条中被看到。但我坐在窗前，看着想象中最美丽的乡村，一条关于线条的想法都没有进入我的脑海。百灵鸟在歌唱，河流闪烁着千颗钻石般的光彩，我能听到树叶的沙沙声，但哪里有线条能产生如此美妙的感觉呢？人们拒绝看到比例与和谐，除非他们被线条包围。对他们来说，除了线条，剩下的一切都是混乱，一对圆规是唯一的仲裁人。

1852 年 5 月 5 日，星期三

图像应该设计成如同人们在灰蒙蒙的日子里看到的被摄体一般，从根本上说，光和阴影是不存在的。每个物体都呈现为一个色块，在所有侧面都产生不同的反射。假设一束阳光突然在灰光下照亮了露天场景中的物体，你会得到所谓的光和阴影，但它们纯粹是意外。这看起来很奇怪，却是一个深刻的真理，包含了绘画中色彩的全部含义。很少有伟大的画家，甚至那些被普遍视为色彩学家的画家能理解这一点，真是不可思议！

颜色阴影和反射

（摘自分散的笔记，可能 1854 年写于迪耶普）

控制反射、阴影边缘或投射阴影的绿色度的法则适用于所有事物，因为三种原色的组合随处可见。过去我认为它们只存在于某些物体中。

……由于物体平面是由很多小平面构成的，因此日光在对象上被修改或分解。最明显的颜色分解法则，也是最开始让我觉得十分普遍的，显而易见地存在于物体的闪光中。正是在胸甲或钻石之类的东西中，我最清楚地注意到了三种统一颜色的存在。还有一些物体，如织物、亚麻布或风景的某些角度，尤其是海洋，这种效果非常明显。没过多久，我就观察到它在肉体中也令人惊奇地存在着。我终于相信，没有这三种颜色，什么都不存在。当我发现亚麻布有一块紫色的阴影和绿色的反光时，这是否意味着，事实上，它只呈现这两种颜色呢？既然绿色中有黄色，紫色中有红色，那么它是否也必然含有橙色呢？……

论自然

1847 年 1 月 19 日

…………

老虎、美洲豹、美洲虎、狮子等等。

为什么这些让我如此激动？难道是因为我已经走出了固有世界的日常想法，远离了那些曾是我整个宇宙的街道？时不时地给自己一次震动是多么必要；把头伸出门外，试着去阅读一本与人类城市和作品毫无共同之处的自然生活之书。

论现实与想象

1853 年 10 月 12 日，星期三

因此，对于一个艺术家来说，更重要的是接近他心中所承载的理想，这是他的特点，而不是满足于记录大自然可能提供的任何短暂的理想，而后者确实提供了这些方面；但再一次，只有某些人看到了它们，而不是普通人，这证明了美是由艺术家的想象力创造的，正是因为他们遵循了自己的天赋。

每当我对脑海中浮现的作品进行追踪时，这种理想化的过程几乎在

我意识不到的情况下发生。第二个版本总是经过修正，更接近理想。这是一个明显的矛盾，但它解释了绘画的精心描摹，例如，像鲁本斯一样，不需要减损对想象力的影响。制作应用于在想象中实现的主题；因此，由于不完美的记忆而漏掉的过多细节，并不能破坏该思想第一次阐述时呈现的更有趣的简单性。正如我们在鲁本斯的案例中已经看到的那样，制作的坦率远远弥补了细节过多所造成的劣势。因此，如果你能在这类作品中引入一段从模型中精心绘制的部分，并且能做到这一点而不造成完全的不和谐，你将完成所有作品中最伟大的壮举，那就是协调看似不可调和的东西。你将把现实引入梦想，并将两种不同的艺术结合起来。

论鲁本斯

1860 年 10 月 21 日

令人钦佩的鲁本斯，真是个魔术师！我有时会生他的气；我对他笨重的形式和缺乏优雅的性格感到不满。但他的作品比其他画家的全部画作都要出色！他至少有勇气做自己；他强迫你接受他所谓的缺陷，这些缺陷来自他前行的动力，并赢得你的支持，尽管规则对除他以外的所有人都适用。鲁本斯没有纠正自己，他是对的。通过允许他自己的一切自由，他将你带到最伟大的画家几乎无法达到的高度。他主宰一切，他以如此大的自由和胆量压倒你。

我还注意到，他作品最伟大的品质（如果你能想象必须特别选择一种品质的话），是他的人物令人震惊的浮雕感，也就是他们惊人的活力。没有这种创作天赋，就没有伟大的艺术家。此外，只有最伟大的人才能够成功地解决立体感和平衡感的问题。

论表达

1854 年 3 月 26 日

如果美术作品只包含真实的情感，那么它们永远不会过时。人类情感的语言和心灵的脉搏永远不会改变；总是导致一件作品过时，有时甚至以抹去其真正优秀品质而告终的，是在作品创作时每个艺术家都能使用的技术手段。另一方面，我敢肯定，大多数艺术作品之所以在物质上

取得成功，通常是因为使用了某些与主要思想相比次要的时尚装饰。那些奇迹般地能够省去这些配饰的人，要么需要延迟才能被欣赏，要么只能被后人欣赏，他们对那些特定做法的魅力漠不关心。

<div align="right">1863 年 6 月 22 日</div>

一幅画的首要品质是令人赏心悦目。这并不意味着它没有意义；它就像诗歌，如果刺耳，对世界的所有感觉都会变坏。他们说自己有鉴赏音乐的耳朵，但是并非每只眼睛都适合品味绘画的微妙乐趣。许多人的眼睛是迟钝的或虚假的。他们只能看到事物的表面，而对于精致的内在却视若无睹。

七、保罗·高更

保罗·高更（Paul Gauguin，1848—1903）成长在一个和作家有密切关系的家庭，父亲是一名新闻记者，外祖母是讲师兼作家。他定期和朋友们通信，也替一些杂志写评论。他在信中长篇大论诗人和画家面临的问题，同时也阐述自己的艺术观点。高更年轻时当过水手，异国风光积淀在他的脑海里，复员后进入巴黎证券交易所工作，收入颇丰，但是他一直热衷于绘画。1874 年第一次印象派画展举行，高更成了这一画派的热心追随者，研究他们的艺术理论，收集他们的绘画。35 岁那年，高更离开金融界，成为一名职业画家。他在 1888 年与贝纳（Bernard）结识后，深受后者的"综合主义"理论的影响，绘画风格发生了很大的变化。高更认为对自然的直接观察只是创造过程的一部分，而记忆、想象力和情感的注入会强化这些印象，使形式更富有意味。高更也试图将自己与表现直接的"印象"画家相区别，认为"印象派画的是眼皮下的东西，不是心灵深处的神秘东西"[1]。他坚持描绘记忆，而不是描绘现实。他说："不要过多地写生。艺术是一种抽象。通过在自然面前深思，然后取得它，但是忘掉它的效果。我们只是带着不完美的

[1] 钟肇恒编译：《象征主义的艺术》，载《造型艺术研究》1982 年第 5 期。

想象在心灵之船上航行。无限的时间和空间是更加可以捉摸的。"[1]

* 高更文选

致安德烈·丰丹纳[2]

塔希提岛，1899 年 3 月

一种无限黑暗的沉睡，

沉落于生命之上。

所有的希望，沉睡吧，

所有的渴望，沉睡吧。

——魏尔伦

丰丹纳先生：

你在《法兰西信使》1 月号的杂志上写了《伦勃朗》和《沃拉德画廊》两篇有意思的文章，在后者中提到了我。尽管你并不情愿这样，你还是试图研究艺术，或者说你对一位无法感动你的艺术家的作品进行不偏不倚的探讨，而这在评论界是很罕见的。

我总是认为一个画家的职责永远都不是回复评论，尤其是充满恶意或者阿谀奉承的评论，因为真正的评论总是出于友谊。

这次不是我违反自己的习惯，我一直很想给你写信，或许你会认为这封信在胡说八道，我的确像其他多愁善感的人一样，不善于为自己辩护。这封信并不是对你评论的回复，因为它是私人的、由你的文章引起的关于艺术的简单探讨。

的确，我们这些画家被认为是一贫如洗的人，毫无怨言地忍受着物质的匮乏，但当这些影响到绘画才叫人痛苦。我们不得不花费大量的时间寻找每日必需的面包，干工人们的工作，破旧不堪的画室以及其他一些困难都影响了我们的工作，令人心灰意冷，随之而来的是软弱、不满和暴怒。当然，这些都与你无关，我只是想让你知道你所指出的种种缺陷——狂乱、色调单一、色调不统一等等一定会存在。但是，有时候，

[1] 钟肇恒编译：《象征主义的艺术》，载《造型艺术研究》1982 年第 5 期。

[2] 节选自 *Paul Gauguin: Letters to His Wife and Friends*, ed. by Maurice Malingue，孙晓昕翻译。

这些是艺术家故意而为，色调的重复、具有音乐感的单调与和谐，它们不正和东方音乐的叙唱相似吗？不正和用以强调对比感的打击乐器的伴奏相似吗？贝多芬经常在悲壮的奏鸣曲中运用它们（如果我理解正确的话）。德拉克洛瓦也经常用棕色与深紫色的和谐作为营造低沉气氛、暗示悲剧的象征符号，暗示悲剧。你经常到卢浮宫看看，想想我所说过的话并且近距离地观察契马布埃的作品，或许便可以理解色彩在现代绘画中起着音乐性的作用。色彩像音乐一样触动心弦，在自然中普遍但又难以捕捉：这就是它内在的力量。

此时，我的小屋四周宁静，我沉醉于大自然芬芳的气息中，梦想着一种高度的和谐。

欢乐使我远离那种神秘莫测的恐怖感，我呼吸到了过往欢乐的芳香。雕塑般僵硬的动物形象，其姿态和怪异的静止都包含着难以言喻的虔诚与庄严。在那些梦幻的眼神中，流露出阴郁的神秘的表象。

现在已是深夜，万事万物陷入沉睡之中。我合上双眼，无限空间里的梦幻世界在我面前飞过，我感觉到希望在忧郁中前行。

赞扬那些我认为并不重要的绘画时你高喊："啊！如果高更总是这样画就好了！"但是我不希望自己永远那样。

"在高更展出的那幅大画中，没有任何能唤起我们解释寓意的东西。"然而，我的梦并不能被理解，它也没有寓意。正如马拉美所说："就像一首音乐诗，它不需要任何歌词。"一件作品的本质是虚幻的，令人捉摸不定，它主要存在于"没有表达出来的部分，不能凭借色彩或者语言，而借由线条的含蓄示意，不是物质化的构成"。

在我的一幅描绘塔希提的作品面前，马拉美说："在这些鲜艳的色彩中有大量神秘之物，真是难能可贵。"

让我们再次回到作品面前：偶像在这里并没有文学化的象征，只是一尊雕像而已，它也不及动物雕像那么冷冷冰冰，那么野蛮残暴，它只是在我的梦中，在我的草屋前面与周边环境融为一体，支配了我们整个原始的灵魂。就我们的起源和未来的神秘而言，它包含着笼统的和不可理解的因素，并且对我们所承受的痛苦是一种假定的安慰。

这一切都忧伤地萦绕在我的灵魂和四周，在我画画和幻想的时候产生，没有任何可以描述出来的解释——也许是因为我自身缺乏文学素养。

每当我清醒的时候，我的梦就结束了，我自言自语："我们从哪里来？我们是谁？我们要到哪里去？"这些思考与作品本身无关，我只是用文字的形式将它写在了挂画的墙上，与其说这是一个标题，不如说是一个签名。

你看到，字典中的词语，无论是抽象还是具象的，我都无法理解其含义，也无法在绘画中更好地诠释它们。我尝试在不借助文学的手段下，用暗示性的装饰和简洁的作品来描述我的梦，当然，这太难了。你指责我创作上的无能，但请不要指责我的尝试和劝我改变目标，嘲笑那些已经被奉为神圣的思想。皮维斯·德·夏凡纳就是一个很好的例子，他的才能和经验远超于我。我和你一样崇拜他，只是我们的出发点不同（请不要生气，对此我有更深入的理解）。每个人都有自己所属的时代。

…………

我们经过15年的斗争，终于从学院派的桎梏和条条框框的规定中解放出来，也与健康、荣誉和金钱绝缘。我们只剩下素描、色彩、构图以及从前那种对待自然的真诚。我是怎样知道这些的？因为就在昨天，某位数学家还向我们证明应该运用永恒的光线和色彩。

危险已经过去，现在我们是自由的，但是我仍然看到了另一种危险已经露头；我很喜欢和你讨论这点，这封冗长的信就是出于此目的。今天，严肃的批评家们试图灌输给我们一种思考和幻想的方式，这将会变成一种新的束缚。谁要是深陷其中，例如文学等特殊的领域，谁就不会看到我们所关注的诸如绘画之类的事物。倘若如此，我将大声朗诵马拉美的话："评论家总是干涉与己无关的事。"

为了纪念马拉美，请允许我向您提供他的几幅速写，只是寥寥数笔勾勒出一张可爱的脸庞，黑暗中透出他那明晰的眼神——这不是礼物，而是对我的疯狂和野性加以宽容的诉求。

您忠诚的

保罗·高更

第七章
20世纪

进入20世纪，视觉艺术流派与理论的更迭如同这个世纪的技术发展与社会景观一样变化纷呈，其节奏之快令人咋舌。自19世纪下半叶以来，一方面，艺术家与艺术理论家纷纷超越了他们原本的社会与文化角色，对具有普遍性的哲学、文化与社会问题展现出浓厚的兴趣，参与到关于人类文明、社会发展的广泛讨论之中；另一方面，其他学科的知识分子对艺术的关注也日益密切，他们中的一些人甚至对艺术理论做出了原创性的重大贡献。艺术与心理学、社会学、哲学以及一些自然科学之间产生了广泛的交流与互动，使20世纪的艺术理论呈现出前所未有的丰富性、交叉性和多元性。

自20世纪立体主义伊始，"革命"和"进步"便成为现代艺术的信仰。在这样的语境下，传统的美术学院不再是艺术发展的主要阵地，相反，"学院"成为保守、僵化的代名词。翻开任何一本20世纪艺术史，学院派艺术在其中几乎杳然无踪，林林总总的前卫艺术流派却异军突起，不仅你方唱罢我登场，甚至同时并存，激烈角逐。与此相对应，20世纪重要的美术理论几乎都出自先锋艺术阵营。20世纪的美术理论与同时代狂飙突进的艺术运动相呼应，具有鲜明的先锋姿态与大胆的探索性。传统的绘画创作理论与阐释方式受到前所未有的质疑与批判，以"非具象""表现""抽象""构成""解构"等为核心概念的现代与后现代艺术理论，不仅完全更新了人们对绘画的理解，也对艺术的本体概念、存在价值等一系列重大问题进行了根本性的颠覆。

20世纪美术理论的一个显著特征在于对"客观性"的追求。追根溯源，19世纪下半叶以来的印象派运用自然科学中的光学革新了绘画的色彩理论。自此，表现形式与内容的"客观标准"成为绘画理论探讨的重要命题之一，不论是立体

主义所试验的空间解析与重构，还是瓦西里·康定斯基（Wassily Kandinsky）和彼埃·蒙德里安（Piet Mondrian）的抽象艺术理论，抑或未来主义所鼓吹的工业时代的机械美学，都主张用某种"客观"的、不以人的主观意志为转移的标准来衡量艺术的质量与价值。而这也将现代艺术导向了另一条道路，即对人类"主观"精神世界的深入探索。倘若诚如康定斯基所言，艺术的价值在于为全人类提供精神食粮，而且艺术家是立于精神金字塔顶点的预言家，那么如何表现艺术家自身的精神和观念就成为一个重大问题。自后印象主义的文森特·凡·高（Vincent van Gogh）和保罗·高更开始，形式、色彩与笔触自身独立的表现价值受到艺术家的重视，绘画题材中的原始主义与神秘主义倾向，则是艺术家探索人类隐秘的深层精神世界的一把钥匙。20世纪的表现主义以及后来的超现实主义由此应运而生。对"客观性"的孜孜以求和对"主观"精神世界的表现成为现代主义美术理论的两大景观，表面相悖但内里相通。

与此同时，诞生于瑞士苏黎世的达达主义却对艺术采取了彻底的否定态度，不仅意在消解现代艺术的意义，也解构了"艺术"这一概念本身。杜尚的现成品装置指出了另一种完全不同的艺术可能性，观念艺术、装置艺术等后现代艺术形式自此滥觞。在艺术与设计的交叉领域，瓦尔特·格罗皮乌斯（Walter Gropius）所创办的包豪斯学院则把康定斯基、蒙德里安、卡西米尔·马列维奇（Kazimir Malevich）等人在抽象艺术道路上的探索成果转化为现代主义设计的形式法则，从而实现了长久以来艺术与技术相统一的设计理想，在设计层面向解决现代建筑与工业生产的民主化问题迈出了一大步。

尽管20世纪美术理论异彩纷呈，但限于篇幅，本书无法将所有艺术史家、批评家、哲学家们所提出的重要艺术理论均收入文中，因此谨以立体主义、野兽派、抽象艺术、风格派、未来主义、超现实主义、达达主义、抽象表现主义以及包豪斯等20世纪最重要的艺术流派和团体为框架，选译其中最具代表性的艺术家或批评家的代表性理论文献，以此勾勒出20世纪美术理论的大致面貌。

一、纪尧姆·阿波利奈尔

纪尧姆·阿波利奈尔（Guillaume Apollinaire，1880—1918），法国诗人、剧作家、小说家、艺术批评家。阿波利奈尔是 20 世纪早期的一位重要诗人，不仅创作了大量在现代文学史中具有重大影响的诗歌、小说、戏剧，而且是先锋艺术的旗手。他是当时巴黎艺术圈的核心成员，他的朋友和同事包括毕加索、安德烈·布勒东（André Breton）、安德烈·德兰（André Derain）、马克·夏加尔（Marc Chagall）、阿米迪奥·莫迪里阿尼（Amedeo Modigliani）、马塞尔·杜尚（Marcel Duchamp）、让·梅景琪（Jean Metzinger）等人。他与这些年轻的艺术家意气相投、交往甚密，为他们及其作品大量撰文，宣扬立体主义、超现实主义等先锋艺术流派，具有重大的影响力。

阿波利奈尔与立体主义有着深厚的渊源。早在 1909 年末或 1910 年，让·梅景琪就以立体主义的手法为其绘制了肖像，并在 1910 年的独立者沙龙上展出。这不仅是这位诗人第一幅向公众展示的肖像画，更是立体主义的第一幅肖像作品。因此，阿波利奈尔不无得意地宣称，他是立体主义的第一位模特。在他的推动下，1911 年"独立者沙龙"移师布鲁塞尔，这是立体主义首次在巴黎市外展览，阿波利奈尔为此次展览撰写了目录和前言。他在文中首次正式使用了"立体主义"和"立体主义画家"的名称，并将立体主义称为一个"新的宣言"和一种"高雅艺术"，而并非某种限制天赋的体系。

阿波利奈尔的《美学沉思录——论立体主义画家》出版于 1913 年，全书分为两部分：《论绘画》与《新画家》。他在此书中对立体主义和立体主义画家进行了大量的描述与理论阐释。毕加索将他尊奉为"立体主义的教皇"，而且《美学沉思录》一书也被视为立体主义的"《圣经》"。

* 阿波利奈尔文选[1]

论绘画

就这样，人们走向了一种全新的艺术。正如我们迄今为止所看到的

[1] 节选自 Guillaume Apollinaire，"Aesthetic Meditations on Painting: The Cubist Painters"，许玮译校，在翻译过程中参考了〔法〕阿波利奈尔：《阿波利奈尔论艺术》，李玉民译，上海人民出版社，2008 年，在此向原译者致谢，更完整的版本参见此书。

那样，这种艺术之于绘画，如同音乐之于文学。

那将是绘画的本质，正如音乐是文学的本质。

音乐爱好者在聆听一场音乐会时所产生的愉悦，不同于听到各种天籁，诸如潺潺的溪流、瀑布的咆哮、林中的风啸所产生的愉悦，也不同于听到基于理性而非审美的人类的和谐语言所产生的愉悦。

同样，新的画家只凭借不对称的光的和谐，就可以让欣赏者产生艺术的感受。

…………

激进派的年轻画家有一个秘密的目标，那就是创作纯绘画。这是一种崭新的造型艺术，才刚刚起步，还没有像它将要成为的那样抽象。大部分新画家都要处理大量的数学问题，却并未意识到这一点。他们还没有摒弃自然，还在耐心地叩问自然，以求明示生活之路。

有一个叫毕加索的人如同外科医生解剖尸体那样去研究物体。

这种纯绘画的艺术，如果成功地完全脱离了陈旧的画派，也不会造成旧绘画的必然消亡；同样，音乐的发展并没有导致各种文学类型的消失，而烟草的辛辣味也没有取代食品的美味。

…………

有人强烈指责新绘画的艺术家过分热衷于几何学。然而，几何图形正是素描的本质。几何学是一门研究空间及其度量与关系的科学，自古以来就是绘画的基本规则。

迄今为止，欧几里得几何学的三维空间，足以消解无限感在伟大的艺术家心中造成的不安。

与他们的前辈一样，在新画家中，谁也不想当几何学家。然而可以说，几何学之于造型艺术，正如语法之于写作艺术。时至今日，学者已不再坚持欧几里得几何学的三维空间。画家自然而然地受其影响，或者说受直觉的引导，将注意力转向空间可能具有的新维度。在现代画室的语汇中，新维度一概被简称为"第四维"。

从造型的角度看，正如我们所理解的那样，第四维应由已知的三种维度所构成。在确定的时刻，它表现为空间朝各个方向永远延伸的无限

性。它就是空间本身，无边无垠：正是它赋予物体以可塑性。它在作品中给予物体作为整体的一部分所应有的比例，然而譬如说在古希腊艺术中，某种有点机械的节奏不停地破坏着比例。

…………

新画派名为"立体主义"，这是亨利·马蒂斯（Henri Matisse）在1908年秋天对它的戏称：当时他看到一幅画，画中房屋那立方体式的外形给他留下了极为深刻的印象。

这种新的审美观首先形成于安德烈·德兰的头脑中，但在这一运动中随即创作出最重要、最大胆作品的，是另一位伟大的艺术家——巴勃罗·毕加索（Pablo Picasso），他应被视为立体主义的创始人之一。乔治·勃拉克（Georges Braque）的智慧进一步发展了他的创造，让·梅景琪的研究又对其做出了阐释。早在1908年，勃拉克就在独立画家沙龙展出了一幅立体主义画作，而梅景琪于1910年也在独立画家沙龙展出了第一幅立体主义肖像作品（《阿波利奈尔肖像》）。同年，秋季沙龙评委会接受了立体主义的作品。还是在1910年，独立画家沙龙展出了罗伯特·德劳内(Robert Delaunay)、玛丽·洛朗森(Marie Laurencin)、亨利·勒福科尼耶(Henri Le Fauconnier)等同一画派画家的作品。

立体主义的信徒越来越多。1911年，他们在独立画家沙龙上共同举办了首次展览。立体主义画家订下了展览会的41号展厅，给人留下深刻的印象。人们在展览上看到了让·梅景琪巧妙而又引人入胜的作品，阿尔伯特·格莱兹（Albert Gleizes）的风景画、《男人体》和《戴福禄考花的女人》，玛丽·洛朗森小姐的《费尔南德·X夫人肖像》和《少女们》，罗伯特·德劳内的《埃菲尔铁塔》，亨利·勒福科尼耶的《富饶》，费尔南德·莱热（Fernand Léger）的《树林中的裸体》。

同年，布鲁塞尔举办了立体主义画家在国外的首次画展。在此次展览会图录的前言中，我以参展者的名义，采用了"立体主义"和"立体主义画家"的名称。

在1911年末，秋季沙龙中的立体主义画展引起了巨大的反响，自然引来不少嘲笑，连格莱兹（《打猎》《雅克·奈拉尔肖像》）、梅景琪（《拿

汤匙的女人》)、费尔南德·莱热都未能幸免。一位新画家——马塞尔·杜尚，和一位雕刻家兼建筑设计师——杜尚-维龙（Duchamp-Villon），也加入了这些画家的行列。

…………

立体主义与旧画派的差异在于，它不是一门绘画的艺术，而是一门能带来创造的观念的艺术。

为表现真实的概念，或被创造的真实，画家可以赋予形体以三维，在一定程度上使其"立体化"。单纯地表现眼见的真实，是做不到这一点的，除非运用透视法或短缩法以造成一种错觉，而这必定会损害构想或创造出来的形式的品质。

正如我所分析的那样，立体主义目前表现出四种发展趋势，其中两种是平行而纯粹的。

"科学立体主义"是一种纯粹的趋势。这种艺术描绘新的组合所运用的元素，不是来自视觉的真实，而是源于知觉的真实。每个人都能意识到这种内在的真实。例如，即便一个没有学识的人也能构想出一个圆形。

这种几何的外观让那些看到第一批科学立体主义作品的人瞠目结舌。这种外观来自对本质的真实的纯粹表现，去除了视觉中的偶然因素。

属于这一画派的画家有：毕加索（他的光线绘画也属于立体主义的另一种趋向）、乔治·勃拉克、梅景琪、阿尔伯特·格莱兹、洛朗森小姐和胡安·格里斯（Juan Gris）。

"物理立体主义"，这种绘画艺术所表现的是新的组合，其元素主要源于视觉的真实。然而，这种艺术的构建法则属于立体主义。在绘画史上，其前景广阔。它具有明显的社会功能，但不是一种纯粹的艺术，它混淆了主题和形象。创造这种趋势的物理立体主义画家，就是勒福科尼耶。

"俄耳普斯立体主义"是现代绘画的另一重要趋势。

塞尚晚期的油画以及水彩画属于立体主义，然而库尔贝却是新画家之父，安德烈·德兰则是其追随者中最年长者，他开创的野兽派运动正是立体主义的序曲，他也引领了这场伟大的主观艺术运动。我稍后还会再谈到他。不过就目前来看，关于此人还难以下笔：他主动脱离了所有

的人和事物。

在我看来，现代绘画流派的大胆是前所未有的。它对自身提出了关于美的问题。它要想象美摆脱了对人的取悦，而从古至今，欧洲还没有一位艺术家敢尝试于此。新艺术家必定需要一种理想美，这种美不再仅仅是对人类的骄傲的表现，而是对宇宙的表现，在此，宇宙在光中被人性化了。这种艺术描绘新的组合所使用的元素并非来自视觉的真实，而完全由艺术家所创造，并由艺术家赋予强烈的真实感。

俄耳普斯式的艺术家作品，必须同时体现出一种纯粹审美的魅力、一种入木三分的结构，以及一种崇高的含义，也就是主题。这是纯粹的艺术。

毕加索作品中的光包含了这种艺术，它是由罗伯特·德劳内发明的，而费尔南德·莱热、弗朗西斯·毕卡比亚（Francis Picabia）和马塞尔·杜尚也致力于这种艺术。

"本能立体主义"，这种艺术所描绘的新组合并非源于眼见的真实，而是由本能和直觉暗示给艺术家的，它早已具有俄耳普斯主义的倾向。依靠本能创作的艺术家缺乏清醒的意识和艺术的信仰。"本能立体主义"已拥有一大批艺术家。这场运动发源于法国的印象主义，现已扩展至全欧洲。

今天的艺术家为其作品赋予了宏伟的、庄严的形式，在这方面超过了我们时代的艺术家所构想的一切。它热情、高尚、充满活力地追求美，给我们带来的真实无比清晰。

我热爱今天的艺术，因为我首先热爱光，而所有人类都热爱光——毕竟是人类创造了火。

二、亨利·马蒂斯

亨利·马蒂斯（Henri Matisse，1869—1954），法国画家、版画家、雕塑家。马蒂斯以其对色彩表现性和平面化的运用、线条简练流畅的素描、风趣优雅的艺

术格调闻名于世，被认为是 20 世纪最重要的艺术巨匠之一，与毕加索、杜尚等人一道成为 20 世纪艺术革命的奠基人。尽管马蒂斯一开始属于"野兽派"阵营，但从 1920 年之后，他逐渐回归到法国的古典绘画传统，创造出了自成一派的古典现代主义艺术。

鲜艳、明亮、狂放的色彩是野兽派艺术家们的标志，他们的用色完全反叛了古典传统理论和技巧，而融入了艺术家个人的主观体验。马蒂斯对此有准确的见解："我们对绘画有更高的要求。它服务于表现艺术家内心的幻象。"[1]而对于传统的教条他是这样看待的："美术学校的教师常爱说：'只要紧密靠拢自然。'我在我一生的路程上反对这个见解……我的道路是不停止地寻找忠实临写以外的可能性……"[2]野兽派在色彩和情感上的交织和迸发，对后来的表现主义等流派产生了深刻的影响。

这里选译的文章原载于《绘画问题》，1945 年出版于巴黎。马蒂斯在这篇文章中对色彩运用的原理、表现力、色彩与素描的关系等问题进行了论述。

* 马蒂斯文选[3]

色彩的作用和形态

谈到色彩如何再度变得富有表现力，就要说到色彩的历史。长久以来，色彩只是素描的补充。和文艺复兴时期的所有画家一样，拉斐尔、曼泰尼亚或丢勒均先以素描作画，然后再敷色。

另一方面，意大利文艺复兴之前的画家，尤其是东方画家，把色彩作为一种表达的手段。出于某些原因，人们把安格尔叫作"错生在巴黎的中国人"。因为他是首个以限制色彩但不歪曲色彩的方式，来运用醒目的色彩的人。

当我们在研究从德拉克洛瓦到凡·高这一时期的绘画时，尤其是在研究高更，以及扫清通往现代绘画之路的印象派、对用色彩塑造体积做出关键性的推动和引入作用的塞尚的绘画时，可以追踪到色彩作用的复

[1]　瓦尔特·赫斯编著：《欧洲现代画派画论选》，宗白华译，人民美术出版社，1980 年，第 51 页。

[2]　同上书，第 51 页。

[3]　节选自 Jack D.Flam, *Matisse on Art*, E. P. Dutton, 1978, pp. 99-100。其法文原本见 Herri Matisse, *Rôle et modalités de la couleur*, in Gaston Diehl, *Problèmes de la peinture*, Lyon, 1945。此文选由许玮译校，在翻译过程中参考了杰克·德·弗拉姆编：《马蒂斯论艺术》，欧阳英译，山东画报出版社，2004 年；亨利·马蒂斯：《画家笔记——马蒂斯论创作》，钱琮平译，陈志衡校，广西师范大学出版社，2002 年，在此向中文版原译者致谢。

兴，及其情感表现力的回归。

色彩有其自身必须存有的美，如同人们努力在音乐中保持美的音色一样。这是一个组织和构成的问题，关系到保持色彩的鲜活之美。

我们不乏这样的例子。我们不仅可以以画家为例，而且也可以以民间艺术和当时能买到的日本版画为例。对我来说，野兽派是对表达方式的检验：怎样把蓝色、红色和绿色安排在一起，怎样使它们在表现力和结构上结合在一起。这是我的一种内心需求的结果，而不是由演绎或推理所达到的；这是唯有绘画才能做到的。

对色彩而言，最重要的是关系。由于这些关系，而且仅仅是由于这些关系，素描即使不上色，也能产生强烈的色彩感。

毫无疑问，有成千上百种运用色彩的方法，但是，当画家像音乐家运用和弦来谱曲那样组织色彩时，这就变成一个简单的问题，即强调彼此之间的差异。

当然，音乐与色彩毫无共同之处，但它们遵循一些类似的方法。仅用七个音符和它们简单的变奏，就足以写出任何曲调，那么在造型艺术中为什么不能这样呢？

色彩问题不是一个量的问题，而是一个选择的问题。

首先，俄国的芭蕾舞布景，尤其是巴克斯特（Bakst）的《谢赫拉查达》（*Scheherazade*），过度地使用了色彩。那是一种没有节制的绚烂。颜料看起来就像是从水桶中倾倒出来一样，其结果是布景因材料本身而显得艳丽欢快，而这并非对色彩进行组织的结果。可是，芭蕾舞的舞台布景促进了对新的表达手段的运用，其自身也从中获益良多。

大量的色彩本身是不具有表现力的，只有当它被组织好，并符合画家情感的强度时，才能获得充足的表现力。

一幅素描，哪怕只是以一根线画成，也能表现出被这条线所围绕的每个部分之间无数的细微差别。在这里，比例的作用至关重要。

不能把素描和色彩分开。色彩的运用永远不是偶然的，只有当被限制时，特别是有了比例时，二者才会被分开；而正是在此时，画家的创造力和个性得以介入。

　　素描同样具有重要的意义。素描表达了画家对对象的把握程度。如果你彻底理解了对象，那么你只需用一根线条便可勾勒出它的轮廓，充分地刻画它。安格尔曾经说过，素描像一个篮子：想要从中抽出一根藤条，就得先掏一个洞。

　　一切，甚至色彩，都只是创作。在描绘对象之前，我先描绘我自己的感觉。然后一切都需要重新创作，无论是对象还是色彩。

　　画家所运用的手法一旦成为时尚，或被商业行为所利用，就会立刻丧失自己的意义。它们再也不能作用于人们的心灵，只能对作品的外表起作用，而变化的也只是一些细微之处。

　　色彩有助于表现光，但并非物理现象的光，而是真正存在于艺术家脑海中的唯一的光。

　　作为明确的需求，每个时代都有属于自身的观念，以及对空间的独特感知。我们的文明甚至使那些从来没有坐过飞机的人也对天空有了新的理解，对广阔无垠的宇宙空间有了认知。现在出现了一种需求，要完全占有宇宙空间。

　　一切因素由神所创造和维护，将在自然中找到其自身。造物者本身不也正是自然吗？

　　由物质所唤起和滋养、由心灵所再造的色彩，能表现每件事物的本质，同时也能与情感波动的强度相对应。然而素描与色彩仅仅是一种暗示。通过错觉，它们在观者的心灵中唤起对事物特性的感知，在艺术家的作品中将其暗示出来，并传递给观者。中国有句老话："当你画一棵树时，必须感到自己与树渐渐地一起生长。"

　　色彩首先是一种解放的手段，在这一点上甚至胜于素描。

　　解放是挣脱习俗的束缚，新的一代通过他们的贡献将旧的方式撇在一旁。因为素描与色彩是表达的手段，所以它们被改变了。由此而产生了因新的表达手段所造成的陌生感，因为它们更适于表现其他事物，而非他们的前辈感兴趣的那些东西。

　　因此，色彩是华美而夺目的。难道这不正是画家用以表现宝贵的事物，使最平凡的题材变得高贵的特权吗？

三、瓦西里·康定斯基

瓦西里·康定斯基（Wassily Kandinsky，1866—1944），俄国画家和艺术理论家，20 世纪首位著名的抽象艺术家，同时也与蒙德里安、马列维奇一同被视为抽象艺术理论的奠基人。

康定斯基出生于莫斯科，1896 年在慕尼黑学习绘画。1911 年，他在德国创立了先锋艺术团体"青骑士"。俄国革命之后，康定斯基于 1914 年返回莫斯科，与苏维埃政府合作，从事艺术教学活动，并组建了莫斯科艺术文化研究所。1921 年后，他又返回德国，并于 1922 年开始在包豪斯学院任教，对现代设计的诞生和发展产生了重大影响，直至 1933 年包豪斯被纳粹关闭。此后，康定斯基定居法国，直到 1944 年逝世。

康定斯基最重要的理论著作《论艺术中的精神》出版于 1912 年，英国艺术批评家赫伯特·里德曾经把这本书与沃林格尔的代表作《抽象与移情》（1908）相提并论，将其视为 20 世纪现代艺术运动中的两份决定性文献。康定斯基在此书中展现出其思想中黑格尔主义的渊源，将艺术家视为"时代精神"的代言人和新时代的预言者。同时，他也详细阐述了绘画与音乐之间的联系，对抽象艺术进行了完整而细致的理论建构，尤其是"联觉"理论的提出，对世人理解其本人的抽象作品具有重要的参考意义。

康定斯基的艺术理念极大地影响了后来的抽象艺术发展。例如他曾颇为惊世骇俗地说："客观物象损害了我的绘画。"这是一个在艺术上由自发变为自觉的宣言。后来他又非常明确地论述了抽象艺术的价值："抽象画家接纳他的各种刺激，不是从任何的自然片段，而是从自然整体，从它的多样的表现，这一切在他内心里累积起来，而导致作品。这个综合性基础，寻找一个对于他最合适的表达形式，这就是：'无物象的'表达形式。抽象的绘画是比有物象的更广阔，更自由，更富内容。"[1] 这样的思想激励了许多艺术家在这条激进的道路上走下去。

[1] 瓦尔特·赫斯编著：《欧洲现代画派画论选》，宗白选译，第 131 页。

* 康定斯基文选[1]

第一部分　一般美学

一、引言

每一件艺术品都是时代的产物，但往往也是我们情感的来源。因此，每一个文化时期都创造了自己的艺术，而这种艺术是无法重复的。试图努力复兴过往时代的艺术原则，充其量只能产生类似于"死胎"的艺术作品。我们不可能重温或感受古希腊人的内在精神，同样，那些竭力运用希腊雕塑方法的人，只能在形式上实现相似，而作品本身却永远没有灵魂。这种模仿好比猴子学习人类的动作，从外表上看，猴子的动作几乎和人类一样，它可以坐着捧一本书翻看，并做出一副深思熟虑的表情，但这些行为毫无意义。

然而，艺术形式还存在另外一种外在的相似，这种类似建立在本质的真实之上。只要整个道德和精神氛围中存在内在倾向的相似，一种人们曾经追求过但后来消失的思想上的类似，一种某个时代对另一个时代内在感受上的一致，并在逻辑上导致了这些形式的应用，就会促使人们去运用过去曾用于表现更早时期的某种内在情感的外部形式。因此，这部分地解释了我们对原始艺术家的同情，以及我们与原始人的内在联系。那些原始艺术家同我们一样，试图在他们的作品中只表现内在的真实，因此就没有考虑外在的偶然。

…………

然而，今天的观察者很少能感应到那些微妙的情感。在艺术领域，他寻求的仅仅是对自然的模仿，这种模仿服务于某种明确的目的（一般意义上栩栩如生的肖像画）；或者是遵循一定的惯例对自然的摹写（印象派绘画）；最后，一种被德国人称为"Stimmung"的内心情感的表达（最好翻译为情感）[2]在自然形式中隐藏了其真正的本质。所有这些形式，当

[1] 节选自康定斯基的著作《论艺术中的精神》，译自 Wassily Kandinsky, *On the Spiritual in Art*, Solomon R. Guggenheim Foundation, 1946, pp.9-99。汪欣悦校译，译文保留了原注，在翻译过程中参考了〔俄〕瓦西里·康定斯基：《论艺术里的精神》，吕澎译，上海人民美术出版社，2014 年；〔俄〕康定斯基：《艺术中的精神》，李政文、魏大海译，中国人民大学出版社，2003 年，在此向中文版原译者致谢。

[2] 令人遗憾的是，用来描绘艺术家鲜活灵魂的诗意努力的"情感"一词被误用并最终被嘲笑。有没有一个伟大的词，大众没有立即试图贬低和亵渎？

真正具有艺术性时，都实现了它们的目的，并且（如在前一种情况下）成为精神的食粮，在第三种情况下尤其如此。观察者意识到他的精神有一种共鸣。当然，这种和谐（或对比）是不可能肤浅或毫无价值的。恰恰相反，一幅画的"Stimmung"或情感可以强化或深化观者的情绪。无论如何，这样的艺术作品至少可以使精神免受粗俗之难，就像乐器之弦的调节器一样。然而，声音中对时间和空间的精确测量仍然是片面的，根本不会耗尽艺术所能拥有的最大效用，艺术影响的诸多可能性却不会仅囿于此。

············

艺术作为自己所属时代的孩子，只能以艺术的形式重复已经在当代潮流中被清晰表达的东西。凡是没有向未来发展的可能性的艺术，都只是当下时代的孩子，而不能成为未来的母亲。因此，这是一门贫瘠的艺术，是昙花一现的，会随着时间的流逝及其孕育氛围的消失而不复存在。

另一种能够持续发展的艺术同样根植于时代，但它不仅是后者的回声或镜子，而且还具有催人醒悟和预示未来的力量，可以产生深刻而又深远的影响。

艺术所属的精神生活，是一种复杂但明确、令人振奋的运动，也是精神生活最强有力的动因之一。这种运动是认知的运动，它可以采取多种形式，但基本上保留了相同的内在意义和目的。

············

二、三角形的运动

关于精神生活，不妨用一个巨大的锐角三角形来图示。它被分成不等的几个部分，最窄的部分向上，这在理论上是精神生活的正确体现。这个部分越低，三角形的其他部分就越大、越宽、越高，越具有包容性。

整个三角形缓慢移动，几乎不为人察觉地在向前和向上移动。"今天"顶点的位置，"明天"将被第二部分所取代。[1] 也就是说，"今天"

[1] 这个"今天"和"明天"在其内在意义上可与《圣经》中的"创造日"相媲美。

只有在顶点才能理解的东西，对于三角形的其余部分来说，似乎是一种难以理解的谬说，而"明天"将构成第二部分的真实而敏感的生命。

在顶端部分的最高点，有一个人经常孤独地站着，他的喜悦与内心的巨大悲痛相对应，即使是最亲近的人也无法理解他。他们愤怒地称他为无赖或傻瓜，贝多芬就是这样一个受同代人辱骂、孤独地站在顶端的人。[1]

需要多少时间，才能使三角形底下较大的部分到达贝多芬曾经站立的顶点？尽管到处都是纪念碑和雕像，但究竟有多少人能真正到达他那样的水平呢？[2] 在这个虚构的三角形的每一部分都可以找到对应的艺术家。这些艺术家中的每一位，都能超越自己目前所处阶段的局限；在精神进化阶段，他们都是周围人的先知，并有助于人类不断向前进步。然而，那些不具备这种远见的人，或出于卑鄙的目的和原因滥用这种远见的人，当他接近三角形时，可能很容易被他的同行所理解，甚至广受赞誉。越大的部分（即在三角形中位置越低的部分），理解艺术家话语的人就越多。尽管如此，每一层都自觉或无意识地渴求得到相应的精神食粮。

这些食物是由艺术家们提供的，为了得到这样的精神食粮，相邻的下一层将在"明天"伸出渴求的手。

⋯⋯⋯⋯⋯

当然，也有一些时期，由于没有精神的滋养，艺术领域里没有出现杰出的代表人物，这是精神世界倒退的时期。精神不断地从三角形的高处往低处坠落，整个三角形似乎是凝滞不动的，甚至在向下滑和倒退。可是人们却赋予这些愚蠢、盲目的时期以特殊的意义，因为他们是根据表面效果来进行判断的。他们只对物质利益感兴趣，欣然接受某些技术的进步，将其视为巨大的成就，而这样的成就对于肌体无甚帮助。真正的精神收获，说得好听一些是被贬低了，说得难听点就是完全被忽视了。

⋯⋯ ⋯⋯

[1]《自由射手》的作曲家韦伯这样评价贝多芬的《第七交响曲》："他的才华已经达到极限，现在该进疯人院了。"《第七交响曲》开头第一句反复出现 E 调，神父施塔德勒（Abbe Stadler）第一次听到时就对他的邻座说："总是那个 E，他就是想不出来别的，这个没天分的家伙！"

[2] 一些纪念碑和雕像不是对这个问题的一个遗憾回答吗？

第二部分 绘画

五、色彩的心理作用

··········

"有香味的颜色"一词也经常使用，色彩的声音效果是如此明确，以至于很难找到一个用低音表现淡黄色，或者用高音表现深红色的人。[1]

然而，用联想来进行这种解释在许多关键问题上不会使我们感到满意。那些听说过光色疗法的人会知道，有色光对整个人体产生非常明确的影响，人们尝试用各种不同的色彩来医治各种精神疾病。许多实验表明，红光对心脏起刺激兴奋的作用，而蓝光则可以导致暂时的麻痹。

如果这种治疗方式也运用到动物甚至植物上，在事实面前，这种情况下的联想理论完全就不适用了。无论如何，事实证明色彩能对作为自然有机体的人体产生巨大影响，这一点是毫无疑问的。色彩宛如琴键，眼睛好比音锤，心灵犹如绷着许多弦的钢琴，艺术家是弹琴的手，只要触碰一个个琴键，就会引起心理的颤动。

由此可见，色彩的和谐必须依赖于与人的心灵共鸣，这是内在必然性法则之一。

六、形式和色彩的语言

··········

这种在我们看来常常显得杂乱无章的印象，由三个因素构成——物体色彩的印象、物体形式的印象以及色彩与形式的组合，即物体本身的印象。在这一点上，艺术家的个性突出并取代了自然的个性，因为艺术家处理了这三个元素。

我们很容易得出这样的结论：时机是决定性因素。因此很明显，这种对象（形式和谐的要素之一）的选择只能由人的心灵的相应震颤来决定。这是内在必然性的第三个指导原则。

[1] 对这一问题的研究已有大量的理论和实践，人们试图用协和旋律指导作画，就是不懂音乐的儿童也可以进行色彩对比，例如花朵的各种色彩，因而能够成功地演奏钢琴。A. 萨克金-乌克韦斯基（A.Sacherjin-Unkowsk）夫人以此为线索进行了数年的研究，并提出一种方法，那就是"通过大自然的色彩来描述声音，通过大自然的声音来表现色彩，以色见音，以乐闻色"。这种研究体系一连几年在萨克金-乌克韦斯基夫人的学校和圣彼得堡音乐学院取得成功。最后，斯克里亚宾（Scriabine）在精神上进一步地平衡了声色关系，但他的图表却不同于萨克金-乌克韦斯基夫人，在《普罗米修斯》里，他提供了令人信服的证据。（参见《音乐》1911 年第 9 期，莫斯科）

形式越抽象，它的感染力就越纯粹和直接。在任何一幅构图里，采用的形式多多少少是物质性的，甚至在某种程度上鄙弃物质的那一方面，而以非客观的形式或非物质化的抽象形式取而代之。艺术家越是采用这些抽象形式，就越是可以深入非客观的领域。同样地，观者在艺术修养的引导下，对抽象的语言也能有更好的了解，最终完全精通。

..........

内在必然性是通过三种神秘因素确立起来的：

每一位作为创作者的艺术家都必须表达自己的个性（个性因素）。

每一位属于这个时代的艺术家，都必须表达其所属时代的精神（风格因素），受命于其所属的时代和民族。

每一位作为艺术仆人的艺术家，都必须呈现艺术本身（这是纯粹的、永恒的因素，在所有时代和所有国家中都是永恒不变的）。

要认识第三个因素就必须充分了解前两个因素，但是具备这种认识的人会发现，一根雕刻手法原始的印第安石柱是一种精神的体现，而这种精神表达了今天所谓的"现代"绘画精神。

艺术中一直有很多关于"个性"的话题，人们会听到关于一种即将出现的"风格"的讨论。无论这些话题在今天多么重要，但在几百或几千年后，它们的重要性就会丧失殆尽。

只有第三个因素——纯艺术的因素——才是永恒的。它不会随着时间的流逝而失去力量。事实上，它的力量在不断增强。与同时代的埃及相比，埃及人的造型艺术可能更打动我们，因为从他们对那个时代的了解和个性来看，它与他们的联系太紧密了。此外，"现代作品"的第三个因素越多，第一个因素就会被淹没，就越难触及同时代人的灵魂。出于这个原因，艺术家作品中的第三个因素才能展现艺术家及其作品的伟大。

..........

四、彼埃·蒙德里安

彼埃·蒙德里安（Piet Mondrian，1872—1944），荷兰画家，20 世纪最重要的抽象艺术家之一，风格派的重要成员。蒙德里安将非再现性的形式称为"新造型主义"，通过一种垂直和水平的单纯而"原始性的"戏剧化形式，在他自己的绘画中表达了平衡的结构。因此，他的抽象形式意图指向所有特定形式的超越："通过建立一种确定的相互关联的动态律动，并排除任何特定形象的形成，就能创造出无人物形象的艺术。"这种艺术所要表现的，是最纯粹和最普遍的美，最终达到宇宙内在的和谐和秩序。

蒙德里安与许多荷兰艺术家、建筑师和理论家一起定期为《风格》（De Stijl）杂志投稿。这些人受到其观点的影响，也寻求着将这些思想——这些他们所理解的立体主义的经验——应用于作为整体的综合环境之中。其中最杰出的成果，是家具设计师、建筑师格里特·里特维尔德（Gerrit Rietveld）的作品。

蒙德里安在一篇早期文章《绘画中的新造型》（发表于 1917—1918 年）中，表达了某种理性立场。文章以"唯心论者"的倾向开始，这在许多方面与康定斯基的观念相似，也是受黑格尔的影响。蒙德里安宣称，现代文化是一种客观的历史性的发展过程的产物，是朝向更高级的精神的实现。由于受到"通神论"的影响，蒙德里安认为，人的主要兴趣应转向内在的精神世界，不为自然界的偶然现象和偶发的情绪所左右。抽象艺术应该不断探索宇宙中最普遍、最本质的精神。他希望通过艺术净化人类的心灵，达到精神上的终极和谐。

*蒙德里安文选[1]

作为风格的新造型

绘画的本质是唯一且无法改变的，但其表现形式十分多样。以往的艺术会随时代、地点的变化而呈现出不同的风格，但其本质是一样的。不论绘画的表现形式如何变化，其本质都源于普遍性——一切事物的存

[1] 节选自《绘画中的新造型》，译自 Hans L.C. Jaffé, De Stijl, H.N. Abrams, 1971。蒙德里安的《绘画中的新造型》荷兰文原文刊载于 De Stijl, Vol. I, No. 1-No. 12, 1917-1918。朱羽校译，在翻译过程中参考了蒙德里安：《蒙德里安艺术选集》，徐沛君译，金城出版社，2014 年，在此向原译者致谢。

在本原。因此，历史上的所有艺术风格都朝着这个唯一的目标迈进——表现普遍性。

也因此，所有的艺术风格都有一个永恒的主题和一种短暂的外在表现形式。我们称永恒的（普遍的）主题为"风格的普遍性"，而把它的短暂的外在表现形式称为"特征"或"风格特性"。最贴合普遍性的风格是最伟大的：这种最能明确表现普遍内容的风格也将是最纯粹的。

············

绘画必须具有明确的风格，但不能通过主题或再现的形式来表现。

风格中的普遍性必须通过个性来表现，即通过风格表现的特定模式。

风格表现的特定模式属于它所处的时代，并表现了那个时代的精神与普遍性的关系。也正是这种关系赋予每个时代的艺术以特征和独特的历史风格。

另一方面，风格的普遍性是永恒的，它使每一种风格都成为风格。正如哲学家告诉我们的，普遍性尽管被个性所掩盖，但它的表现仍旧构成了人类精神的核心。普遍性通过自然将自身表现为绝对性，自然中的绝对性却被自然的色彩和形式所掩盖。尽管普遍性在造型表现上是绝对的——在线条上，它通过笔直的线条来表现；在色彩上，通过颜色的平面化和纯度来表现；在关系上，以均衡来表现——然而，在自然中，它只能表现为向绝对性发展的趋势。通过平面性和线条的张力、强度，通过自然色彩的纯度与和谐，它朝着直线化、平面化和均衡化的方向发展。

············

绝对性存在于自然形式之中，因为自然总以一定的风格示人。的确，自然如同艺术一样，通过特定的风格个性揭示风格的普遍性；因为任何事物都以某种方式表现出普遍性。因此，我们可以说，自然尽管也表现出风格的个性，但与艺术全然不同。在自然中，风格的个性完全受制于特殊性和事物的自然表象；而在艺术中，风格的个性必须完全摆脱这一点，只受时间和空间的约束。因此，艺术可以完全地表现风格，而在自然中，风格在很大程度上处于被掩盖的状态。为了准确地表现风格，艺术必须从对事物的逼真再现中解放出来。只有采用抽象的形式，艺术才

能表现出线条的张力、色彩的强度和自然所揭示的和谐。

..........

艺术家心中的普遍性促使他们去观察身边事物的个性，从中找到摆脱个性的秩序。然而，这种秩序是被掩盖的。事物的自然表象在某种程度上是变幻无常的，尽管其表现方式和多样化的特点也显示出某种秩序，但这种秩序的显现往往并不明显，而是被形式和色彩的聚合所掩盖。虽然这种自然的秩序可能无法被未经训练的眼睛立即识别出来，但正是这种均衡的秩序唤起了观者内心最深处的和谐情感。如果情感的深浅取决于观者内心的和谐程度，那么在某种程度上他一定具有关于均衡秩序的意识。当观者具备了普遍和谐的意识时，其艺术气质必将需要和谐纯粹的表达，即对均衡秩序的纯粹表现。

作为抽象-写实绘画的新造型

在抽象-写实的绘画中，原色表示的是最为本色的色彩。因此，原色有很强的相对性，最重要的是，色彩要从个性和个人情感中解放出来，而只去表现普遍性中平静的情感。

在抽象-写实的绘画中，原色的表现方式是这样的：它们不再描绘自然事物的表象，但仍然是真实的。

因此，色彩不可以被随意改变，只有在与所有的艺术原则和谐共存的情况下，色彩才可以被改变。色彩能够在绘画中得以显现，不仅要归功于可见的现实，还要归功于艺术家的洞察力，也就是归功于艺术家在精神上的改变，以及他们将事物表象的色彩精神化和内在化的能力。

如果色彩的表现源于主观与客观之间的相互作用，如果主观的事物朝着普遍性的方向发展，那么色彩将会逐渐地去表现普遍性，对普遍性的表现也将会越来越抽象。

..........

在所有的艺术中，一种普遍的造型方法是运用构成（与韵律相反），这或多或少地消解了个性。尽管构成是绘画的基础，但现代绘画的特征在于它使用了一种新的构成方法。在现代艺术中，尤其是在立体主义艺

术中，构成被视为最重要的问题，并且最终，抽象-写实绘画表现了构成本身。然而，在过往的艺术中，只有我们在将它们的表现抽象化之后，构成才能成为实实在在的东西。在抽象-写实绘画中，构成是直观的，因为它的表现方式是真正抽象化的。

通过构成的造型表现，韵律、比例和均衡（取代规范或对称）可以被清晰地感知。新造型主义准确地表现了这些和谐的法则，这使它能够实现最大程度的精神性。诚然，往昔的绘画也是基于这些法则，但没有给这些法则以清晰的表现。每当往昔的艺术强调这些法则时，都会立即显示出对精神性的强调（就像古印度、中国、埃及、亚述的艺术和早期基督教艺术所展现的那样）。

虽然这些艺术的构成方式是自然的，但它仍然得到了有力的强调。

但是新的艺术不再以自然的方式展现这些和谐的法则。与自然的方式相比，这些法则被表现得更为独立。最终，在新造型主义艺术中，它们以完全艺术化的方式展现。

从自然到抽象：从模糊到确定

纵观现代绘画，我们可以看到一种趋向于使用直线和原色平面化的表现方法。在立体主义出现前不久，我们在作品中可以看到画家对轮廓线的强调，并且色彩也被强调和平面化（如凡·高和其他画家的作品）。绘画的技法也相应地发生了变化，尽管内心的冲动来自同样的源头，但这些作品呈现出一种新的面貌。自然主义绘画的造型逐渐被绷紧，即形被拉紧，色彩被强化。与前一个阶段的艺术相比，这些艺术往往与古代荷兰艺术、古代佛兰德斯艺术、文艺复兴时期的艺术[1]、早期基督教艺术、古代东方艺术或印度艺术具有更加明显的亲和力。对古代艺术而言，这种强化更为明显。事实上，现代艺术很快就放弃了强调自然的旧方法，而倾向于从装饰性的角度进行创作。

同时，塞尚提出的理念（任何事物都有几何形态基础，绘画只是由

[1] 如曼泰尼亚的作品。

色彩之间的对立组成的，等等）逐渐被重视，并为立体主义的发展扫清了道路。立体主义的造型不再是逼真写实的，立体主义首先追求造型，并且最为重视造型，但它是以一种全新的方式来表现造型。立体主义仍然表现了事物的特性，但不再是以传统的透视方法去再现。立体主义打破了外形轮廓，省略了局部细节，并加入了其他线条和形式，甚至在物体中不能被直接观察到的地方引入了直线。形被赋予一种更明确的表达方式，一种对形自身的表达方式，与过去的艺术愈发渐行渐远。立体主义表现了构成，并更加直接地表现了关系。因此，在立体主义中，艺术作品成为一种源自人类精神的表现，与人类构成一个完整的整体。

立体主义打破了封闭的曲线，也就是打破了个体外形的轮廓线。但由于这种打破的表现方式，导致它缺乏纯粹的统一性。立体主义艺术具有很强的造型表现力，因此与之前的艺术相比，它获得了高度的统一性。但由于立体主义艺术作品中的形象仍具有局部的、部分物体的特征，因此，从这个角度来看，立体主义仍然丧失了统一和谐性。因为尽管是碎片式的，但物体仍会保持其自身的存在。

这种打破外形的造型方法必须被取代——将外形强化为直线。

五、菲利波·托马索·马里内蒂

菲利波·托马索·马里内蒂（Filippo Tommaso Marinetti，1876—1944），意大利诗人和文艺批评家，未来主义的奠基人之一。在 20 世纪初，未来主义对工业化的新时代做出了非凡的回应。马里内蒂于 1909 年在巴黎发表了《未来主义宣言》，宣告了这个艺术团体的诞生。马里内蒂提倡完全地、暴力地否定过去，认为关于诗歌和艺术的所有传统观念都是陈腐不堪的，图书馆和博物馆只是坟墓，必须摧毁。那些为马里内蒂的思想所触动的意大利艺术家们开始尝试在他们的作品中表现运动自身的特性，例如用强有力的线性节奏和色彩对比来创造出抽象的动态图案，表现大工业时代的美学特质——速度、力度与运动。特别是从 1910 年开始，一系列的宣言探索对未来主义的绘画进行定义，随后还出现了大量论述未

来主义雕塑、建筑、音乐和电影的文章。

然而，未来主义对技术和工业的不切实际的热情，却危险地转变为对暴力的称颂。这样的情绪化表达提醒我们，现代化所带来的压力常常是暴力的温床，如果不恰当地发展，会导致许多恶果。

* 马里内蒂文选[1]

未来主义宣言

我们——我和我的朋友们，彻夜未眠，我们的灵魂，犹如头顶上方那一盏盏清真寺的黄铜圆顶吊灯一样熠熠生辉，因为我们的心在燃烧，如同灯丝发出光芒。我们践踏着与生俱来的惰性，在奢华的波斯地毯上来回踱步，高谈阔论直至逻辑的极限，奋笔写下愤激的言辞。

我们的内心充盈着巨大的自豪感，因为我们感到此刻唯有自己心如明镜，昂首挺立，好似面对天上点点繁星仍傲然屹立的灯塔，抑或是坚守在前哨基地的哨兵。陪伴我们的只有海上巨轮那看起来可怖的锅炉，只有疾驰而过的流氓机车上的黑色精灵，只有在路边跌跌撞撞游荡的醉汉。

我们忽然被吓了一跳，只见一些双层有轨电车驶过，噪音震耳欲聋，还夹杂着光芒，像极了庆祝节日的村庄突然被泛滥的洪水淹没，在急速的洪流旋涡中沉浮。

接着是一片死寂。但是，正当我们倾听古老运河的微弱祈祷，濒死的大殿站在湿漉漉的草地上，它的骨头嘎吱直响的时候，我们突然听到窗下汽车像饥饿的野兽般咆哮起来。

"走吧，我的朋友，"我说："我们出发吧！终于，把神话和玄妙的理想丢下了。我们看见半人马座正在诞生，无需多久，我们就将看到第一位天使飞来！我们必须打破生活之门，转动螺丝，拔掉门闩！我们出发了！看，初日正从地平线上升起！没有什么能像太阳一样，用鲜红的利剑一下便割断我们千万年来的黑暗。"

[1] 节选自 James Joll, *Three Intellectuals in Politics*, Weidenfeld & Nicolson, 1960, 顾顺吉翻译。《未来主义宣言》首次刊登于 1909 年 2 月 20 日的《费加罗报》上，其思想不乏偏激、不妥之处，我们应该历史地、批判地看待。

我们走到那三台还在喷着热气的机器前，亲热地拍打它滚热的胸部。我在自己的汽车里躺下，俨然一具尸体摆放在棺木中。但是，我很快便苏醒了，因为方向盘就像断头台上的铡刀对准我的肚子。一个疯狂的念头席卷了我，驱使我在像干涸的河床一样高低不平的街道上一路狂奔。到处都是昏暗的灯光，让我忍不住怀疑起自己视力的精确性。"嗅觉，嗅觉！"我说道："对于野兽来说，只要嗅觉就足够了！"

我们年轻力壮，就像一只只身上带着黑色条纹的雄狮，我们追赶着死神，它朝着泛着青紫色、充满朝气的无垠的天空飞奔过去。

我们既没有一位理想的情人，从云端款款走来，露出美丽的身姿，也没有一位狠心的女王，可以为之献上蜷缩弯曲成拜占庭戒指式的身体。我们要去死，倘若不是我们过分渴求将我们的勇气彻底发挥的话，绝不会有别的原因！

我们继续前行，撞到了那些站在屋前的看门狗，像用熨斗熨衬衫领子一样，将它们碾死在我们滚热的车轮之下。

死神已经被驯服，每次转弯都赶在我的面前，友好地向我伸出爪子，并不时地倒在地上，尖利地叫着，宛如从旋涡的深处向我投来天鹅绒般的一瞥。

"让我们把理智抛弃吧！就像抛弃一张可憎的外皮。让我们就像用自尊心调味水果一样，将自己投掷到世界那巨型大嘴和胸怀之中去吧！让我们被未知所吞噬，这并非出于绝望，而仅仅为了填满荒诞无知的深渊！"

话音刚落，我便猛然在原地转起圈来，就像为了咬住自己尾巴的疯狗那样兴奋地转圈。突然眼前出现了两个骑自行车的人，他们俩就像两种自成其理却又互相矛盾的理论那样，在我的面前互不相让。他们喋喋不休地争吵着，阻挡了我的去路。真讨厌！哎！我急踩刹车，车轮飞了出去——我摔进了一条水沟中。

啊！慈母般的水沟里几乎都是泥浆！工厂的废水沟！我贪婪地品尝着泥浆，这使我想起我苏丹奶妈那神圣的黑乳房！

当我带着一身污渍和臭气，从废水沟中爬出来时，我感到内心升腾

起一股愉悦感，就像内心被烙铁压过一样舒坦。

一群钓鱼者和患了风湿的博物学者被这个景象吓到了。有人准备好巨型的铁网和高大的支架，耐心地试图打捞我的汽车。这车看起来像极了一条搁浅的鲨鱼。汽车慢慢地从沟里被吊上来，那笨重的外壳和舒适的座椅像鳞片一样留在了沟底。

我的好鲨鱼！好些人都以为你死了。但是，我只是轻轻地抚摸它那充满力量的背部，它便又有了生气，它恢复了，摆动着鳍，又飞速运转起来！

此刻，在沉着的钓鱼者们和愤怒的博物学者们的一片抱怨声里，我的脸上满是工业污泥——里面混杂着金属的碎渣、无意义的汗水以及污点。我们摔得鼻青脸肿，胳膊也缠上了绷带，但是我们义无反顾，要向世界上一切热诚的人倾诉衷肠，表明我们的决心。

未来主义宣言：

1. 我们要歌颂追求冒险的精神、充满活力勇往直前的行为。

2. 勇气、无畏、叛逆，是我们诗歌中最本质的要素。

3. 文学从古至今一直赞美的是停滞不前的哀思、痴迷的感情和酣然的睡梦。我们想要赞扬的是进取性的运动、焦虑不安的失眠、奔跑的步伐、危险的飞跃、掌掴还有挥拳。

4. 我们认为，世界的宏伟壮丽还来源于另一种新的美——速度之美。一辆赛车因为装饰了粗大的管子，看起来就像恶狠狠的呼吸急促的蛇……一辆汽车咆哮着，好像踏在机关枪上奔驰，它们比萨莫色雷斯的女神更加美丽。

5. 我们要歌颂掌舵的人类，横穿地球的中轴线指挥地球沿着正确的轨道运行。

6. 为了提升人们的原始热情，诗人必须热情、勇敢，真诚、慷慨地奉献自己。

7. 美，只存在于斗争中。任何作品，如果没有闯劲，就算不上杰作。诗歌必须向未知的力量发起猛烈的袭击，迫使它们屈膝下跪，拱手赞成。

8.我们穿越无数世纪，走到了尽头！如果我们必须要攻克一扇"不可能"的大门，为何又要回过头向后看呢？时间和空间都于昨天死亡。我们已然生活在绝对之中，因为我们已经创造了无所不在的、永恒的速度。

············

11.我们称颂声势浩大的劳动者、娱乐者和发起反抗者；称颂现代国家正上演的多彩而富有韵律的革命浪潮；称颂夜幕下躁动的兵工厂、工作船；称颂贪婪地吞进冒着烟的长蛇的火车站；称颂把缕缕青烟当作绳索攀上白云的工厂；称颂桥梁像身躯健硕的体操运动员横跨在阳光下如餐具一般锃亮的河流；称颂沿着地平线飞速前进的轮船；称颂疾驰过铁轨的火车，它们胸膛宽阔，犹如套上钢索绳的巨大铁马；称颂滑翔的飞机，它的螺旋桨就像迎风飘扬的旗帜，抑或是欢呼着的热情的人群。

我们在意大利向全世界的人民发起这份具有冲击力和号召性的宣言，宣告我们于今天建立未来主义。……

六、安德烈·布勒东

安德烈·布勒东（André Breton，1896—1966），法国作家和诗人，超现实主义的奠基人之一。1919 年，布勒东与其他人一起创办了《文学》杂志，并参加了特里斯唐·查拉（Tristan Tzara）创建的达达主义团体。1924 年，布勒东与达达主义分道扬镳，开展自己的运动，并从阿波利奈尔那里借来了一个术语，称为"超现实主义"。他们开办了一本新杂志——《超现实主义革命》，以此方式来公开宣扬他们的诗歌、批评论和理论观点。同年，他们还单独发表了一份宣言，即第一份超现实主义宣言。布勒东抱怨"逻辑统治下的"生活的贫乏，"在一个越来越难以逃脱的笼子里来回踱步"。矫正这种状况的唯一方法，就是激发想象力，这是心灵的非理性的能力。布勒东将超现实主义定义为"纯粹的心灵自动主义"。自 1919 年他就开始了这个实验——它是在写作的过程中完全放松意识的控制所获得的效果，布勒东称其为"纯粹表达的新型模式"。这种模式允许诗人追溯到

"诗性想象的源头"，反映出"思想的真实的功能"。

布勒东也将想象与弗洛伊德所描述的无意识和梦境联系起来，他研读了弗洛伊德的著作，甚至在 1921 年还去维也纳拜访了这位伟大的心理学家。弗洛伊德的"无意识"概念，给超现实主义者提供了一种不同于达达主义所强调的偶然性的东西，也使他们能超越象征主义者，去进一步探索个人经验中更为深入复杂的部分。布勒东对弗洛伊德的理论的理解和应用是有限的，他将精神分析中激进的理论洞见整合到艺术之中，为超现实主义在绘画方面的发展提供了理论依据，对萨尔瓦多·达利（Salvador Dali）等人日后的创作产生了不同程度的影响。

* 布勒东文选[1]

超现实主义宣言

我们仍旧生活在逻辑占统治地位的时代，当然，这就是我想要谈论的话题。但是就目前而言，逻辑学的方法只适用于解决次要的问题。绝对理性主义依然盛行，但它只让人考虑与我们的经历有着直接联系的事实。相反，我们却忽略了使用逻辑学方法的目的。经验本身也有其局限性，做此补充说明毫无意义。经验像是被禁锢在笼子里面，要把它从笼子里放出来，只会越来越难。经验太过依赖即时效用，还要依靠理性来保持。我们打着文明和进步的幌子，最终从那些且不管是对还是错，被当作迷信和幻觉的东西中将自己的思想抹去，摈弃了寻求真理的方式，因为这些方式与习惯做法不符。显然，我们内心世界中的一部分被曝光了——有些人还假装对此漠不关心，但我觉得这一部分正是最重要的部分。对此我们还要感谢弗洛伊德的发现。基于他的这些发现，人类的探索者可以从事更加深入的研究，因此，他可以不只局限于事物的表象。想象力也许正在重生，以夺回自己应有的权利。如果我们的思想深处蕴藏着神奇的力量，能够增强其表面的力量，或者能战胜表面的力量，我们就有理由去把握住这些力量——先抓住，若有需要的话，再用我们的

[1] 布勒东撰写的《超现实主义宣言》以小册子的形式出版于 1924 年，本文选以袁俊生译、重庆大学出版社 2010 年出版的版本为底本，顾顺吉根据英译本 *First Manifesto of Surrealism in Art in Theory 1900-1990: An Anthology of Changing Ideas*（ed. by Charles Harrison & Paul Wood, Blackwell Publishers, 1992）进行了修订，在此向中文版原译者致谢。

理智去控制他们。心理分析家们只要在这方面有所发展，就可以了。但值得注意的是，目前还没有合适的手段进行这类研究，除非有创新问世，这类研究活动才可以为诗人和学者提供动力，但它是否成功并不取决于接下来那条或多或少脱离现实的路。

弗洛伊德恰当地将其研究的重点放在梦境上。实际上，作为心理活动的重要部分（人自出生到死亡，思想并没有提供任何得以延续的方法。从时间的角度来说，如果只考虑纯粹的梦境，即睡眠中的梦境，那么做梦时间的总和不比现实时间的总和少，准确地说，所谓的现实时间是指醒着的时间），如今仍没有引起足够重视，这确实让人难以接受。在普通观察者的眼中，醒着时候发生的事情比睡眠状态发生的事情要重要得多，这尤为让我惊奇。这是因为，在睡醒之后，人首先只是自己记忆的对象，而在常态下，记忆倒还乐意让他回忆起梦境中的情节，这种情节不带任何现实的后果，抛开了任何重要性。就在几个小时之前，他还以为已经将这些决定因素留在了那里，其实那正是可靠的希望，是担忧。他还想要继续做他认为值得的事情。因而正如黑夜一样，梦境又被当作额外的因素，通常情况下，它不会帮助我们进一步理解。这种奇怪的情况值得我反思：

1. 在梦发生的范围内（或已知发生的范围内），梦一直在持续，并表现出编排过的痕迹。记忆霸道地行使着剪切梦境的权利，不考虑梦境的过渡性，我们所看到的是一系列的梦境，而不仅仅是梦本身。同样地，在现实中的每时每刻，现实对于我们只有一种清晰的概念，对其进行协调则属于个人意愿层面的问题 [1]。值得关注的是，什么都无法让我们消除形成梦境的成分。依照原则而将梦境排除在外来讨论这个话题，对此，我深感遗憾。逻辑学家、哲学家们什么时候才睡觉呢？我也想睡觉，让自己被梦境包围，任凭那些睁大眼睛想要看透我的人摆布。在这方面，我不再考虑自己思想意识的节奏。昨晚的梦或许延续了前晚的梦，在

[1] 要考虑梦进行的深度。一般而言，我只记得住处在最浅层的梦境。在梦境中，我最想要记住的东西，恰恰是在清醒的状态下沉入表面以下、与前一天发生的事件毫无关联的东西，是阴暗的树叶、愚蠢的树枝。同样地，我更愿意进入"现实"当中去。

明晚还会继续，梦的严密性可以被当作典范。常言道：这是完全有可能的。既然没有任何证据证明，这样做的同时，"现实"处于做梦的状态，而且也不会沦落到被人遗忘的境地，那么，为何我不能把过去现实中偶然拒绝的东西给予梦境呢？换而言之，任何有价值的东西，我都不会轻易否定。我期望可以得到日益精确的意识，但是为何我不能也从梦境中期许些什么呢？难道梦就不能够帮助解决生活中的问题吗？在其他情况下，这些问题就不一样了吗？在梦里，它们就不存在了吗？相对于其他事物而言，梦境是不是更少一点限制，后果没有那么严重呢？我老了，常以为自己是在强迫自己接受现实，但是或许正是梦境以及我对它的差别对待才让我变老了。

2. 再回到醒着的状态。我只能说，这种状态是对梦境的干扰。醒着的时候，人的精神不仅呈现出一种奇怪的趋势，好像迷失方向一般，而且它似乎还只对来自深夜的暗示有所反应，对别的都无动于衷。无论人处在什么状态，他的稳定的状态也是相对而言的。他几乎不敢真正地表达自我，就算敢，也是为了印证某个想法，或者是观察某个女性是否对此留下一些印象。留下什么印象呢？很难说。这要看它表现出多大的主观性，除此以外，没有别的了。这种念头或这名女性使他心烦意乱，从而降低了头脑的精确度。他能做的，就是在一瞬间把精神分解出来，将其引向上帝，让精神就像美丽的沉淀物一般。如果这些都不行，作为最后的对策，他便求助于运气。命运，明明是非常晦涩、难懂的对象，他就这样将自己失常的状态全部归咎于此了。那个令他感动的构思在某个角度下体现出来，在那名女性眼里，他所喜欢的东西并没有将他与梦境联系在一起，将他束缚在某些基本的事实上，由于自己的错误，他早就把这些丢在一旁了，但谁能来告诉我这些呢？倘若事与愿违，那么他还能做什么呢？我想把打开这条通道的钥匙交予他。

3. 做梦者从思想上对所发生的事情甚为满意，不再有关于可能性的恼人问题。杀戮，飞得越来越快，尽兴地爱。假如你要寻死，你是否确信自己醒来的时候一定是躺在死人堆里呢？你还是跟着去吧，形势不容许你干涉。你没有名分。从容自如地掌握世界万物的本事是极为宝贵的。

我在想，究竟是怎样的理性呢？这种理性比另一种理性更加宽容，而且令梦境看上去是如此自然，让我毫无保留地接纳一连串的插曲。这些插曲是如此奇妙，以至于我在写作的时候，它们会让我感到错乱。然而，我应该相信自己的所见所闻。这美好的时刻终于到来了，这个怪物开口说话了。

人之所以很难醒来，之所以太过唐突地打破咒语，皆因为有人促使他自欺欺人，拙劣地评价赎罪。

4. 自梦接受系统检验的时刻起，人们通过某种既定的手段，成功完整地分析了梦境（这需要以几代人的记忆规范作为前提，虽说如此，还是让我们从最显著的事实开始谈吧）。梦境的图像展现出既广阔又规范的图景，让我们打心底希望那些实则并不神秘的事情让位给真正的神秘。我坚信，尽管梦和现实表面上是看似矛盾的两种状态，但在将来必定会变成某种绝对现实，或者说是某种超现实——如果可以这么说的话。我就在寻求这种超现实的路上走着，虽然不能保证一定能找到它，但我根本不在乎死亡的威胁。由此可见，一旦我实现这个目标，我会多么欢欣啊！

…………

有些人不怀好意，拒绝承认我们拥有使用"超现实主义"这个词语的权利。我们要按自己的理解来使用它。因为在我们之前，该词显然并不具备任何时效性。因此，这一次就由我来给它定义：

超现实主义，阳性名词，纯粹的精神性无意识活动。通过这种活动，人们以口头的、书面的形式表达自我，或以其他方式来表达思想的真正作用。排除所有理智的控制、所有美学或伦理道德的偏见，人们则受到思想的支配。

百科全书，哲学条。超现实主义建立在相信超现实（现实中的某种关联形式曾被忽略）、相信梦的全能力量、相信思维的客观活动的基础上。超现实主义的目标是最终摧毁其他一切心理机制，并取而代之，帮助解决生活中的主要问题。阿拉贡（Aragon）、巴龙（Baron）、布瓦法尔（Boiffard）、布勒东、卡里夫（Carrive）、克勒韦尔（Crevel）、德尔泰伊（Delteil）、德斯诺斯、艾吕雅（Eluard）、热拉（Gérad）、兰布尔

（Limbour）、马尔金（Malkine）、莫里斯（Morise）、纳维勒（Naville）、诺勒（Noll）、佩雷（Péret）、皮康（Picon）、苏波以及维特拉克（Vitrac）等人都表现出绝对的超现实主义倾向。

到目前为止，似乎只有这些人是超现实主义的代表。要不是伊西多尔·杜卡塞（Isidore Ducasse），恐怕也不会有什么可以弄混的东西，可是我却找不到他的资料。倘若我们只是肤浅地从结果加以判断，那么有一大批诗人可以冒充成超现实主义者。首先，但丁就可以扮成超现实主义者；在幸福的时刻，莎士比亚也是超现实主义者。尽管我曾多次试图还原所谓天赋的东西（尽管这种称呼有背信弃义之嫌），但是在这个过程中，我并没有发现比这还能归因于另一种形式的东西了。……

七、瓦尔特·格罗皮乌斯

瓦尔特·格罗皮乌斯（Walter Gropius，1883—1969），德国建筑师、建筑教育家，德国包豪斯学校的创办者和第一任校长，现代设计与设计教育的奠基人之一。

20 世纪初，抽象艺术、俄国构成主义与荷兰风格派的发展不仅在绘画领域取得了重要的成就，而且也带来了建筑和设计领域的累累硕果。1907 年，一群激进的建筑师和设计师创建了德意志制造同盟，致力于约翰·罗斯金与威廉·莫里斯所构想的建筑和手工艺的复兴，同时强调新材料的潜力和对大规模生产技术的更为积极的态度。1919 年，他们其中的一员——格罗皮乌斯被任命为魏玛一所新的艺术学校——包豪斯的校长，他在那里雄心壮志地建立起一套课程体系，意欲将艺术学院中的"理论化"倾向与艺术和工艺学校中的"实践化"教育加以整合。

在被纳粹强行关闭之前的短短十几年中，包豪斯成为创造性与革新的实验室，其影响持续了整个 20 世纪。1926 年，学校迁到德绍，其教学楼由格罗皮乌斯自行设计。1927 年，共产主义者汉斯·迈耶（Hannes Meyer）成为教学主管，他提倡在建筑方面实行严格的功能主义教学方案。他的继任者路德维格·密斯·凡·德·罗（Ludwig Mies van der Rohe）于 1930 年接管包豪斯，则更关注古

典美学价值。他在第二次世界大战爆发前的最后关头移居美国，协助建立起包豪斯的原则体系，也就是后来被称为建筑中的"国际风格"的基础。包豪斯还产生了 20 世纪最富于创新的工业设计例子，如家具设计、纺织品设计、图案设计（特别是广告）和舞台设计。

《包豪斯宣言》发表于 1919 年 4 月，由格罗皮乌斯起草。他和他的团队在这份宣言中大声疾呼艺术与技术的重新结合，以诗性的语言向全世界宣告了包豪斯的设计与教育理想，对 20 世纪的艺术史与设计史都产生了无法磨灭的影响。

* 格罗皮乌斯文选[1]

包豪斯宣言

一切创造活动的终极目标就是建筑！为建筑进行装饰一度是美术最高贵的功能，而且美术也是伟大的建筑不可或缺的伙伴。如今，它们自鸣得意地离群索居，而可能从这种局面里拯救它们的唯一出路，就是让一切手工艺者自觉地进行团结合作。建筑师、画家和雕塑家必须重新认识到，无论是作为整体，还是它的各个局部，建筑所具备的是综合特性。有了这种认识以后，他们的作品就会充满真正的建筑精神，而对"沙龙艺术"而言，这种精神已经荡然无存。

老式的艺术院校没有能力来创造这种统一。说实话，既然艺术是教不会的，他们又怎么能够做到这一点呢？学校必须重新被吸纳进作坊里。图案设计师和实用艺术家的天地里只有制图和绘画，这里必须重新成为一个建造作品的世界。比如说，现在有一个年轻人在创造活动中感到其乐融融，如果让他如旧时那样，一入行就先学会一门手艺，那么，不出活儿的"艺术家"就不会因为乏善可陈的艺术技巧而横遭谴责，因为他的技艺将体现于手工艺之中，他可以借此创造出伟大的作品。

建筑师们、画家们、雕塑家们，我们必须回归手工艺！因为所谓的"职业艺术"这种东西并不存在。艺术家与工匠之间并没有根本的不同，艺术家就是高级的工匠。由于天恩照耀，在出乎意料的某个灵

[1] 在翻译过程中参考了张春艳、王洋主编：《包豪斯：作为启蒙的设计》，山东美术出版社，2014 年，第 23 页。许玮根据相关的英译本进行了修订，在此向中文版原译者致谢。

光乍现的倏忽间，艺术会不经意地在他的手中绽放，但是，每一位艺术家都首先必须掌握手工艺的基本功。正是在工艺技巧中，蕴涵着创造力最初的源泉。

因此，让我们来创办一个新型的手工艺人行会，取消工匠与艺术家的等级差异，再也不要用它树起妄自尊大的藩篱！让我们一同期待、构思并且创造出未来的新建筑，它将融建筑、雕塑与绘画于一体，有朝一日，它将会从百万工人的手中冉冉地升上天堂，水晶般清澈地象征着未来的新信念。

八、马塞尔·杜尚

马塞尔·杜尚（Marcel Duchamp，1887—1968），法国艺术家，纽约达达主义的核心人物，被誉为20世纪最具原创性和破坏性的艺术家之一。可以说，杜尚的出现改变了现代艺术的走向。尤其是第二次世界大战之后的现当代艺术，基本就是沿着杜尚所指出的方向前进的。

杜尚是一个智力非凡的全才。他深入研读过象征主义诗歌，是一个作曲家，同时也是国际象棋冠军。早在1913年，他就开始试验利用偶然性创作了《三个标准的终止》。他往地上丢许多长长的细线，并把获得的图案作为其作品的度量标准。杜尚开始是一个立体主义者，但又极端不满于他所谓的"绘画的精神性方面"。1913年他制作了一件装置物，在一张凳子上简简单单地放了一个自行车轮子。但很快他就走得更远了，开始使用一些捡来的东西，如瓶架等，不经任何修饰，就宣布这是他的作品。1917年在纽约的时候，他展出了一个背面朝前放置的便池，命名为《泉》（Fountain），还有一个涂鸦似的签名"R.Mutt."。正如他所预期的，这东西引来了如潮怒评。它被藏了起来，很快就失踪了，而杜尚发表了一封公开的投诉信，这是他闹剧的高潮，信中写道："Mutt先生是否亲手制作了这件《泉》，并不重要。他'选择'了它。他使用了生活中的常用物品，摆出来，使它原本的用途意义消失于新的标题和新的观念之中——他为这个物品创造了新的思想。"

杜尚开始将这些用捡来之物制作出的作品称为"现成品",它们对艺术的"当然观念"所造成的激进挑战,远甚于立体主义的拼贴。尤其令杜尚感兴趣的是机械与人的关系。所有这些兴趣最后都集中在一部名为《大玻璃》(*The Great Glass*,又名《新娘,甚至被光棍们剥光了衣服》[*The Bride Stripped Bare Her Bachelors, Even*])的谜一般的装置之中,创作于 1915—1923 年。

杜尚一生对艺术问题从未著书立说,唯有法国艺术批评家皮埃尔·卡巴纳(Pierre Cabanne)将他在杜尚去世之前所进行的采访编辑成册并出版,以访谈录的形式记录了杜尚对艺术和生活的回忆与看法,这也成为后人走近杜尚、研究杜尚的首要文献。

* 杜尚文选[1]

八年的游泳课

卡:从这个意义上看,您是凭着您自己的"才智",放大、拓展并突破了创造的限制。

杜:也许吧。但我会回避"创造"这个词。一般来说,这个词的社会意义是非常好的,但从根本上看,我不相信艺术家的创造功能,他和其他人是一样的。他的职责是做某种事情,而商人的职责也是做某种事情,你明白吗?另一方面,我对"艺术"这个词非常感兴趣,据我所知,在梵文里它的意思是"制作",现在每个人都在制作一些东西,而艺术家就指那些在画布上以及画框间制作东西的人。以前,他们被称为"工匠",我更喜欢这个称呼。我们都是工匠,无论在世俗、军事还是艺术的生活里。当鲁本斯或者其他人需要蓝色颜料时,他就需要向行会申请要多少克蓝色颜料,行会的人会讨论这一问题,看看他是否能得到五六十克或是更多的蓝色颜料。在旧的契约方式中出现的就是这样的工匠。"艺术家"一词是在画家成为一个个体时发明的,首先是在君主社会,随后在当代社会成为一名绅士。他不为人们制作东西,而是人们从他的产品中挑选东西。艺术家的反击就是,他很少像在等级制社会中那样做

[1]　节选自 *Pierre Cabanne, Dialogues with Marcel Duchamp*,刘涛译校,在翻译过程中参考了巴内尔:《杜尚访谈录》,王端芸译,广西师范大学出版社,2001 年,在此向中文版原译者致谢,更完整的版本参见此书。

出让步了。

············

卡：在进行具体细节的交谈之前，我们先来聊聊您生活中的关键事件，那就是这样一个事实：在从事了大约25年的绘画之后，您突然放弃了它，我想请您解释一下这次决裂。

杜：这件事有几个方面的原因，首先，和艺术家接触，我指的是和艺术家生活在一起，和艺术家交谈，使我感到不开心。1912年发生的一件事，可以说"给了我一个契机"，当我把《下楼梯的裸女》送到独立者沙龙去时，他们让我在开幕前把它撤下来。在那个时代最先进的团体里，有些人有一种特别的不安，甚至是恐惧！像格莱兹这样极具才智的人，发现这张"裸女"并不在他们划定的范围之内。立体主义在那时刚刚持续了两三年，却已经有了一条清晰、教条化的界限，预见了一切可能发生的事情。我觉得这太天真了。这件事使我冷静下来。我对这些曾被视为自由艺术家的行为的反应是，离开他们并找了一份工作，成为巴黎圣热纳维耶夫图书馆的图书管理员。

我之所以这样做是为了摆脱这种环境，调整自己的心态，为了让自己问心无愧，同时也为了谋生。我当时25岁，一直被人教导要自食其力，我相信这一点。后来战争爆发，一切都被打乱了，我就去了美国。

我用8年时间创作出《大玻璃》，同时也在做其他事情。我已经放弃了画架和油画，对它们有一种厌恶，不是因为有太多的画或架上绘画，而是因为在我看来，这并不是一种必要的表达自我的方式。《大玻璃》因为它的透明拯救了我。

当你画一幅画时，即使是抽象的，也总是想要将它填满。我想知道为什么。我总是问自己很多次"为什么"，从这个问题中产生了怀疑，怀疑一切。我怀疑的事情非常多，以至于在1923年，我说："很好，一切都很顺利。"相反，我并不是一下子就放弃了一切。我从美国回到法国，留下了未完成的《大玻璃》。当我回来的时候，发生了很多事情。我想我是在1927年结婚的，我的生活正朝好的方向发展。我花了8年时间来做这件事，这是我的意愿，是自愿的，是按照精确的计划建立起来

的，但尽管如此，我并不想使其成为一种内在生命的表达——这也许是我工作了这么久的原因。不幸的是，随着时间的推移，我对它的创作失去了热情，它不再引起我的兴趣，不再与我有关。所以我受够了，我停止了，但并没有突然决定，我甚至想都没想。

卡：这就像是逐渐地去拒绝传统的手段。

杜：就是这样。

…………

卡：好的，总结一下您的开始：一个中产阶级家庭，一种非常谨慎且非常传统的艺术教育。你后来采取的反艺术态度，难道不是对这些东西的一种反应，甚至是报复吗？

杜：是的，但是我自己也不能确定，尤其是刚开始的时候。当你还是个孩子时，你不会进行哲学的思考，你不会说："我这样做对吗？我错了吗？"你只是简单地遵循一条比另一条更让你开心的路线，而不去思考你所做的事情是否正确。直到以后你才会问自己是对还是错，是否应该改变。在 1906 年到 1910 年或 1911 年之间，我在不同的想法之间徘徊：野兽派，立体主义，有时回归到更古典的东西。对我来说，1906 年或 1907 年发现马蒂斯是一件大事。

卡：不是塞尚吗？

杜：是的，不是塞尚。

卡：您和杜尚-维龙一起，和一群与您年龄相仿的艺术家在一起，大约 20—25 岁。你们肯定谈论过塞尚、高更和凡·高吧？

杜：没有，谈话主要集中在马奈身上，他是一个伟大的人，我们甚至不谈论印象派。修拉完全被忽略了，几乎没人知道他的名字。请记住，我并不是生活在画家中间，而是和一些画插画的人生活在一起……

卡：在 1905 年的"秋季沙龙"上，有著名的"野兽派"展览，与此同时，还有马奈与安格尔的回顾展。我想您应该对这两个展览特别感兴趣。

杜：当然，每次谈论绘画时都会提到马奈的名字。塞尚，对许多人来说只是昙花一现……我说的当然是我认识的人之间的情形，在画家们

之间则不然……但无论如何，在1905年的秋季沙龙上，我产生了画画的想法……

卡：你那时已经在画画了……

杜：是的，但是不像现在这样……那一时期，我对绘画非常感兴趣，在1902—1903年间，我创作了一些印象派风格的作品，但并不是真正的印象派。在里昂，我有一个朋友皮埃尔·杜蒙德（Pierre Dumont），他也在创作印象派风格的作品，但更夸张一些……于是我就转向了野兽派。

卡：那是特别强烈的野兽派风格。在费城博物馆中，感谢阿伦斯伯格（Arensberg）的收藏，我们还会再谈到这个，您的野兽派风格作品中富含的激情是非常引人注目的。您的传记作者之一罗伯特·勒贝尔（Robert Lebel）将这种强烈的风格与凡·东根（van Dongen）和德国表现主义之间做比较。

杜：我已经不记得当时发生了什么。噢！显然是马蒂斯，一开始就是受到他的影响。

卡：你们是朋友吗？

杜：不是，我那时不认识他。在我一生中可能见过他三次，但他在"秋季沙龙"的作品却深深打动了我，尤其是那些被涂成红色和蓝色的硕大人物。你要知道这在当时可是件大事，是非常引人注目的。那时还有吉里德（Girieud），我对他也很感兴趣。

卡：他确实风光过一段时间。

杜：然后他就被遗忘了。我被他身上僧侣般的气质吸引了，我也不知道我从哪看出来的这种僧侣气质……

卡：除了秋季沙龙，你还去画廊，是吗？

杜：是的，我去皇家大道的德鲁埃画廊，在那里可以看到家庭风俗派的作品，如勃纳尔（Bonnard）或维亚尔（Vuillard）的东西，他们是站在野兽派的对立面的。还有瓦洛东（Vallotton），我一直非常喜欢他，因为他生活在一个一切都是红色和绿色的时代，他使用深褐色和寒冷、黑暗的色调——他是立体主义色调的先驱。我在1912年或1913年才遇

到毕加索。至于勃拉克，我几乎不认识他。我只是跟他简单地打了个招呼，没有其他任何的交流。此外，他只对他认识很久的人友好，而且，我们年龄也不同。

…………

卡：1908 年，您搬到了纳耶，那一年也是立体主义盛行的一年。这一年秋天，在卡恩韦勒（Kahnweiler）的画廊展出了勃拉克在埃斯塔克创作的风景画之后，路易斯·沃克司勒（Louis Vauxcelles）第一次写下了"立体主义"这个词，在几个月前，毕加索完成了《阿维农少女》的创作，您那时意识到即将到来的绘画变革了吗？

杜：没有，我们从来没有看过《阿维农少女》，它直到创作完成几年后才展出。至于我，我有时会去维尼翁街的卡恩韦勒画廊，立体派就是在那里打动了我。

卡：勃拉克的立体主义。

杜：是的，我甚至在 1910 或 1911 年去过他在蒙马特区的工作室。

卡：您没有去过毕加索的工作室吗？

杜：当时没有。

卡：您不觉得他是个特别的画家吗？

杜：绝对不是。相反，可以说，在毕加索和梅景琪之间存在着所谓精神上的一致。当立体主义开始有社会影响时，梅景琪是其代表，他解释立体主义，而毕加索从不解释任何东西。过几年后才发现不说话要比说得太多好得多。所有这些都不能阻止梅景琪在那一时期对毕加索怀有极大的敬意。我不知道后来梅景琪亏欠了这些立体主义者们什么，因为在所有立体主义者中，他是最接近综合立体主义形式的画家，但这并没有起到作用，为什么？我不知道。

后来毕加索成了旗帜，公众们总是需要一面旗帜，不管是毕加索、爱因斯坦还是其他什么人。毕竟，公众在这件事上有一半的责任。

卡：您刚刚说立体主义征服了您，什么时候？

杜：大约 1911 年，在那时，我放弃了野兽派的观点，转而研究我见到的令我非常感兴趣的立体主义。我非常认真地对待这件事。

············

卡：实际上，立体主义的技术似乎比立体主义的精神更能吸引您，也就是说，通过对象的体积来堆满整个画布。

杜：是这样的。

卡：不仅仅是通过颜色，我注意到您说的"动手的作品"，我想知道发生了什么重大的事情让你放弃了之前那种类型的创作。

杜：我不知道，可能是因为在卡恩韦勒的画廊里看到一些作品导致的吧。

卡：在《对弈》之后，在 1911 年 9—10 月，您有一些关于《下棋者》（The Chess Players）的木炭和肖像画的练习，是在 12 月画成的《下棋者肖像》（Portrait of Chess Players）之前画出来的。

杜：是的，所有这些都是在 1911 年 10 月到 11 月完成的，那幅素描现在在巴黎现代艺术博物馆，还有三四幅在那件素描之前就已经完成的作品，后来就完成了那幅最大的《下棋者》，也就是最终稿，画的是我的两个哥哥在下棋，这幅作品现在藏于费城博物馆。这幅《下棋者》，或者说《下棋者肖像》[1]更加完整，是在煤气灯下创作完成的。那是一个很诱人的实验，你要知道从老旧的管道里出来的煤气灯光是绿色的，我想试试如果这样做的话，颜色会有什么变化。当你在绿光下作画，然后第二天你在日光下看到它时，就变得更淡紫色、更灰，更像当时立体主义画家的作品。这是一种获得暗色调的方法，一种"纯灰色画"。

卡：这是你极少数关注光的问题的时刻之一。

杜：是的，它甚至不是真正的光，但却照亮了我。

卡：那么可以说氛围比光源更重要。

杜：是的，就是这样。

卡：您的《下棋者》深受塞尚《玩牌者》的影响。

杜：是的，但是我当时已经想要摆脱这种影响了。然后，你知道，这一切都发生得非常迅速。立体派只吸引了我几个月的时间。1912 年底，我已经在想别的事情了。所以这与其说是一种信念，不如说是一种实验。

[1] 这里所说的《下棋者》与《下棋者肖像》是同一幅作品，现收藏于费城艺术博物馆。

从 1902 年到 1910 年，我不是随波逐流的。我上了 8 年的游泳课。

一扇朝向另一些东西的窗户

卡：这张画（《下楼梯的裸女》）的起源是怎样的？

杜：一开始是想画裸体。想画一个不同于经典传统的斜躺着或是站着的裸体，并让她运动起来，我觉得那样肯定很有趣，但当我真正这么做的时候，一点也不有趣。运动本身似乎是促使我这么做的一个理由。

在《下楼梯的裸女》这幅作品中，我想创造一个静态的运动图像：运动是一种抽象的现象，是在画中表达出来的一种演绎方式，而不需要知道一个真实的人是否正在下一道同样真实的楼梯。是观众在眼中将运动与绘画结合在了一起。

卡：阿波利奈尔写道，您是现代派画家中唯一关心自己未来处境的画家——那是 1912 年的秋天看到《下楼梯的裸女》以后说的。

杜：你知道，他想写什么就写什么。无论如何，我很欣赏他做的事情，因为他没有某些批评家的形式主义。

卡：您对德赖尔太太说过，当《下楼梯的裸女》出现在您的脑海中时，您明白它"将永远打破自然主义的枷锁"。

杜：是的。这是人们在 1945 年说过的话。我当时解释说，当你想展示一架战斗中的飞机时，你不可能采用画静物画的方法。形式在时间中的运动不可避免地把我们引入几何学和数学。这就像你造一台机器一样。

卡：您在完成了《下楼梯的裸女》之后，就完成了《咖啡磨》，这张画最早描绘了机器。

杜：这件事对我来说更重要。缘起很简单，我的哥哥在他普托的小房子里有一个厨房，他想用他伙伴们的画来装饰这个厨房。他邀请格莱兹、梅景琪、莱热等人，每人给他画一幅相同尺寸的作品，像是墙上的装饰带一样。他也让我画，我就画了这件作品。在其中我做了一些探索，咖啡在磨子旁边落了下来，齿轮在上面，旋转的把手在他活动的范围里，在几个角度都能够看到，箭头表示运动。在不知不觉中，我打开了一扇朝向另一些事情的窗户。

这个箭头是一个让我非常高兴的创新——从美学的角度来看，这种图表的形式非常有趣。

卡：没有什么象征意义吗？

杜：没有，最多是将一种新的方法引入绘画中。就像是城墙上射箭用的小窗口，你知道，我总觉得有必要逃离自己……

…………

卡：《下楼梯的裸女》是否受到了摄影的影响？

杜：当然，艾蒂安-朱尔·马雷（Étienne-Jules Marey）的那些作品……

卡：连续摄影。

杜：是的，在马雷的一本书中，我看到了一幅插图，用不同的点来描述不同的动作，例如击剑中的人或疾驰的马。通过这些解释了基本的平行概念。作为一个套路，这稍显做作，却很有趣。

这就是我创作《下楼梯的裸女》的灵感来源，我在草图中使用了这样一些方法，并将之呈现在最终的作品中，那一定是发生在 1912 年 12 月到次年 1 月之间。

同时我保留了很多立体主义的手法，至少在色彩上是和谐的，这是我从勃拉克和毕加索的作品中获得的灵感，但是我尝试使用一种不同的手法来表现。

卡：在《下楼梯的裸女》中，连续摄影的使用是否让你意识到（也许一开始是无意识的）：用机械化的人来对抗感性的美？

杜：是的，那是显而易见的。没有肉体，只有一个简化的解剖结构，从上到下，从头到四肢。这是一种不同于立体主义的变形，就与过去的油画决裂而言，这种念头只产生了轻微的影响。此外，也没有未来主义，因为我还不知道未来主义——这并不妨碍阿波利奈尔将《火车上忧伤的年轻人》界定为未来主义的"灵魂状态"，就像卡拉（Carra）和波丘尼（Boccioni）的未来派作品《灵魂的陈述》。我从来没见过它们，只能说它是对未来主义公式的立体主义诠释……

对我来说，未来主义者是城市印象派画家，他们描绘的是城市而不

是农村。尽管如此，我还是受到了他们的影响。这是常有的事，但我希望带着自己的信条来创作自己的作品。

我在接下来的作品中也使用了我提到的平行手法，在画《被飞旋的裸体包围的国王和王后》时，比《下楼梯的裸女》更让我兴奋，但没有像它那样引起公众反响，我不知道这是为什么。

…………

卡：这三件作品中的构图是有脉络可循的：第一是在1911年秋季沙龙展出的《春天里的少男少女》那种大尺寸的复制；第二是竖构图的《大玻璃》（*Large Glass*）设计，采用了测量的方法；第三是横构图的《阻塞的网络》……您如何解释您在《新娘》（*The Bride*）和《大玻璃》中测绘方法的转变？

杜：让我用《咖啡磨》来解释。那时候我开始认为我可以避开与传统绘画的一切联系，这种联系甚至出现在立体主义和我的《下楼梯的裸女》中。

我能够通过这种线性的方式，或者说这种技术方法来摆脱传统，并最终让我从相似中脱离了出来。传统是已经成熟的东西。从本质上说我对变革有一种狂热，就像毕卡比亚。有人可以花费六个月、一年的时间在同一件事情上，有的人却去做别的事了，毕卡比亚这辈子就是这么干的。

…………

卡：我还注意到，在《新娘》之前，您的探索是以再现来表达的，是对时间的过程的图示。从《新娘》开始，人们就觉得动态运动已经停止了，这意味着意义取代了功能。

杜：没错。我完全忘记了运动的概念，甚至以这样或那样的方式记录运动。我对此不再感兴趣，这一切都结束了。在《新娘》和《大玻璃》中，我试图找到一些和过去不相关的东西。我一直被这种心思困扰着：不使用同样的东西。一个人必须留心，因为如果不留意他自己，他就有可能被过去的事情所占据。即便主观上不愿意，也会在一些细节中体现出来。因此，这是一场持续不断的战斗，以达到精准和彻底的突破。

卡：什么是《大玻璃》灵感的来源呢？

杜：很难说，这些事情通常是技术性的。理由之一是，我对玻璃的透明度非常感兴趣，这就已经很重要了。然后是色彩，当你把它涂在玻璃上，从另一面也可以看到，如果你把它封住，还可以避免它氧化，这样色彩就可以保持它物理上的纯洁性。所有这些都是很重要的技术问题。

此外，透视也很重要。《大玻璃》重建了当时被忽视和轻视的透视。对我来说，透视成了一门纯粹的科学。

卡：不再是写实主义的透视法了吗？

杜：是的，它成了数学的、科学的透视。

卡：它是基于计算吗？

杜：是的，而且是在维度上。这些都是重要的元素，我放进去的是什么，你能告诉我吗？我把故事、趣闻（从这些词的褒义方面来说）和视觉表现结合在一起，而不像绘画那样重视视觉元素。我不想被视觉语言所控制……

…………

卡：您是不是停止了一切艺术上的活动，只为把自己投入《大玻璃》的创作中去？

杜：是的。对我来说，艺术已经完结了。只有《大玻璃》让我感兴趣，显然，展出我的早期作品是没有问题的。但我想摆脱一切物质上的束缚，所以我开始了图书管理员的职业生涯，这是一种借口，以避免被迫参加社交活动。从这个角度来看，这确实是一个非常明智的决定。我不再尝试继续作画，也不再想卖画。有了《大玻璃》，我有好几年的工作要做。

卡：您在圣日纳维夫图书馆一天挣 5 个法郎，是吗？

杜：是的，因为我做这件事无所求，所以能"平和地"去做。为了消遣，我还去了古文字学和图书馆学学校上课。

卡：您是很认真地在做这些事吗？

杜：因为我以为我会一直做下去。我很清楚，我永远不可能通过学校的考试，但我把去那里作为一个必须经过的程序。这是一种需要动脑的工作，以避免艺术家被手工操作奴役。与此同时，我在筹划《大玻璃》

的创作。

卡：您是怎么想到用玻璃的？

杜：通过色彩。当我画画时，我用一块很大的厚玻璃作为调色板，从另一面也可以看到颜色，我想到，从绘画技巧的角度来看，这里有一些有趣的东西。油画画完之后过不了多久，由于氧化，画就会变脏、变黄或变旧。现在，色彩完全被保护起来，玻璃是一种手段，可以在相当长的时间内保持它们足够的纯净和稳定。我立即将这个玻璃的想法应用到《新娘》上。

卡：玻璃没有别的意义了吗？

杜：是的，根本没有。玻璃是透明的，能够给严格的透视提供最大的效果。它也能从任何关于"手迹"和材料的想法中挣脱出来。我想改变，想获得一个新的方法。

卡：对《大玻璃》有好几种解释，哪个是您自己的？

杜：没有我自己的解释，因为我创作时没有任何想法。有些东西是在我工作的过程中出现的。对于整个东西的想法纯粹而简单，就是制作，比《圣埃蒂安武器目录册》中那样对每个部分进行的描述还要机械。这是对所有美学的一种放弃，在这个词的传统意义上……不仅仅是新绘画的宣言。

卡：这是一系列实验的总和？

杜：是的，这是一系列的实验，但并没有想要在这个想法的影响下，而去发起另一个绘画运动，如印象派、野兽派等等，或其他任何一种"主义"。

九、杰克逊·波洛克

杰克逊·波洛克（Jackson Pollock，1912—1956），美国画家，抽象表现主义的核心人物。艺术批评家哈罗德·罗森伯格（Harold Rosenberg）将波洛克和其他一些艺术家描述为"行动画家"，他说："从某个时刻起，画布对一个又一个美国

画家开始呈现为一个行动的舞台——而非复制、再重设、分析或表现一个真实或想象的物体的空间。画面上进行的不再是一幅画，而是一个事件。"[1]从1947年开始，波洛克开始抛弃可识别的图像，在工作室的地板上铺开画布，然后在上面滴甩和泼洒颜料。这种新潮的创作方法吸引了普通大众的注意，波洛克成了名人，成了第一位美国艺术"明星"。波洛克在这个时期的那些个性独特的绘画最震撼人的是它们的尺寸，一般情况下它们都比架上绘画大得多。它们是非具象的，但又不是确切的康定斯基意味上的构图。这些绘画表现为混杂的线条遍及整个画面，分散着观者的注意力，强调的是它的不可分割性，而不是任何经过精心规划的部分之间的关联和集合。实际上，巨幅尺寸和整体性布局所形成的组合，以一种咄咄逼人的方式挑衅着观众。这些绘画作品记录着艺术家的物理运动——作画时的行动，以及由此引发的艺术家的精神状态。波洛克所进行的同时性、集中性绘画的冒险行为，赋予了他的作品一种令人印象深刻的坦率和真诚——虽然与塞尚或毕加索作品中的真诚极为不同。

波洛克并不是一位理论家，实际上，他一直都在拒绝长篇大论的言辞，这也是他和他的经纪人想展现给我们的形象之一。这里所选译的是对他的采访记录与他自己申请古根海姆基金会的研究学者奖的报告，通过这些为数不多的珍贵文献，我们可以窥见波洛克对其个人艺术观念的表露。

* 波洛克文选

威廉·赖特对波洛克的采访[2]

1

赖特：波洛克先生，在您看来，现代艺术的意义是什么？

波洛克：对我而言，现代艺术无非表达了我们这个时代的时代意愿。

赖特：古典艺术家们是否也拥有表达他们那个时代的手段？

波洛克：当然，他们对此表达得淋漓尽致。所有的文化都有表达自己

时代意愿的方法与技巧……吸引我的是，当今的画家们不必脱离自身来决

[1] 哈罗德·罗森伯格：《美国行动画家》，秦兆凯译，载《美术观察》2021年第1期。

[2] 此次采访内容依据威廉·赖特（William Wright）1950年夏天对波洛克的采访录音整理。此次采访本来将在 Sag Harbor 无线电台节目中播出，但最终并未被使用。顾顺吉翻译。

定他们创作的主题。他们作画源自一个不同的动机。他们的绘画发自内心。

赖特：您的意思是说，现代艺术家在创作过程中已或多或少地弱化了那些使古典艺术作品具有价值的特质，将其提炼为更为纯粹的形式。

波洛克：嗯，是的。优秀的现代艺术家就是这样做的。

赖特：波洛克先生，关于您作画的方式，现在有很多颇具争议的评价。对此，您有什么想和我们讲的吗？

波洛克：我想说的是，绘画有了新的需要，自然就产生新的技巧。现代艺术家们已经找到了新的表达方式……每个时代都在寻求自己的艺术表现技巧。

赖特：这是否也意味着，那些门外汉和批评家们也应该提高他们理解新技巧的能力？

波洛克：是啊，总有这么个需要。我是说，公众的陌生感会逐渐消失，我认为我们可以在现代艺术中发掘更深层的意义。

赖特：我在想，您是不是经常被门外汉缠着问他们应该如何看待您的作品，或其他的现代绘画？他们在现代绘画中要找的是什么？怎样才能学会欣赏现代绘画？

波洛克：我认为他们不应抱着在绘画中能找到什么的目的看画，这只是被动地看画。试着接受作品所呈现的东西，不要先入为主，早早为将要看到的作品定下主题。

赖特：可否这样理解，艺术家的创作来自无意识，观赏者也应在一种无意识的状态中欣赏艺术？

波洛克：无意识确实是现代艺术中的一个重要方面。我认为，无意识的倾向在欣赏绘画方面也起着重要作用。

赖特：那么，如果刻意地在抽象绘画中寻求已知的含义或者目的，只会影响观赏者对画作本身的欣赏，是这样吗？

波洛克：欣赏抽象绘画，就如欣赏音乐一样——过一会儿你就会发现你到底是喜欢还是不喜欢……我认为，至少要尝试一下。

赖特：看来什么事情都得试试看。人并不是生来就喜欢好的音乐，必须听过了才能逐渐理解并喜欢。如果现代艺术也是这样的话，那么一

个人应当经常去看看现代绘画，这有助于培养他欣赏现代绘画的能力。

波洛克：这自然会有帮助。

赖特：波洛克先生，古典艺术家想表达他们所处的世界，他们通过再现那个世界所有的物象来达到这个目的。为什么现代艺术家不这样做呢？

波洛克：唔……现代艺术家生活在一个机械时代，我们可以借助机械设备来再现自然物象，例如电影、摄影。我们要表现的是艺术家的内心世界，换句话说，表达的是力量、意念和别的内在形式。

2

赖特：古典艺术家通过再现来表达他们的世界，现代艺术家通过反映对象在他们身上的影响来表达，可以这么理解吗？

波洛克：是的。现代艺术家从时间与空间上表达他们的情感，而非仅仅再现对象。

赖特：那波洛克先生，您能否告诉我们，现代艺术是如何产生的呢？

波洛克：它的产生并非无缘无故的——它作为传统艺术的一部分，一直可以追溯到塞尚，经过立体主义、后立体主义的发展，直到今天的绘画。

赖特：那么，现代艺术是艺术发展的必然产物吗？

波洛克：是的。

赖特：我们回到很多人都认为非常重要的方法问题吧。您能告诉我为何您要这样作画吗？

波洛克：方法都是随着需要产生的。有了需要，现代艺术家们就找到了新的表达他们世界的方法。我在地上作画，这并没有什么不寻常的——东方人也这样做。

赖特：那您是怎样处理画面的？据我所知，您不使用像画笔那样的工具，是吗？

波洛克：我使用的大多数颜料都是流动的液体。画笔对我而言，更多是作为棍子而非笔来用——笔头不会接触画布，它只是悬在画面上。

赖特：您能为我们解释一下，用棍子蘸颜料在画面滴洒，比起直接使用画笔，有什么优点？

波洛克：……可以更加随意自由地在画面各处作画。

赖特：但这比起用画笔不是更难控制画面吗？我是说，有可能颜料洒太多了或喷溅得到处都是？如果用画笔的话，就可以在你想要作画的地方准确地画出你想要表现的内容了。

波洛克：我并不这么认为……以我的经验，控制液体的流动是有可能的，我认为没有"意外"这种说法。

赖特：我想起弗洛伊德曾经说过，世上本没有意外的事。这是不是您想表达的意思？

波洛克：我想这大概就是我的意思。

赖特：那在创作之前，您在脑海中没有事先规划过吗？

波洛克：……我会有一个总的想法，关于我要做的以及画面的效果。

赖特：您省去了画草稿这一步。

波洛克：是的。色彩对于我而言，和素描对于别人的意义是一样的。我在创作前并不从草图开始，不画素描稿，也不画色彩稿。我认为当今的绘画是更为即兴直观的。越直接，越能表达现代艺术。

赖特：嗯。您完成的每一件作品都是唯一的。

波洛克：是的，我都是直接创作的。它们都只有一件。

赖特：波洛克先生，能请您概括评价一下现代艺术吗？您如何评价您同时代的艺术？

波洛克：今天的艺术毫无疑问更加有活力、生动、令人激动……当今艺术的形式不再是传统架上绘画，而是朝着壁上作画的方向发展。

赖特：您的一些作品尺寸都与众不同，是吗？

波洛克：有一件规格有 9 英尺 ×18 英尺那么大，这看似太大了，但是我喜欢创作尺幅巨大的作品……不管尺寸多大，只要我想画，我都会完成。

赖特：您能否说说为什么相比起小尺幅的画作，您更喜欢画大尺幅的画？

波洛克：也不完全是这样。只不过比起 2 英尺 × 2 英尺的画布，在一个大的范围里可以创作得更加随意，感觉更加轻松。

赖特：您说到"一个大的范围"，那您作画的时候是不是就站在画布上？

波洛克：很少。我偶尔会这样。

3

赖特：我注意到，您在角落里的有些画是画在平板玻璃上的。您能跟我们谈谈这个吗？

波洛克：这对我来说还很新鲜。第一次在玻璃上作画，令我非常兴奋。我还想过在现代建筑的玻璃上作画……这感觉相当美妙。

赖特：在玻璃上作画与您平时作画在技巧上有什么区别呢？

波洛克：其实是一样的……

赖特：如果您有机会可以在现代建筑中多运用这种形式，您会不会继续尝试各种各样的材料？

波洛克：我想会的，有无限可能性。

赖特：我认为，关于您的绘画方法和绘画技巧的重要性和有趣之处，就在于您依靠它们完成了创作。

波洛克：我希望如此。当然，结果才是重要的……怎样使用颜料并不会有太大区别。绘画技巧只不过是表达艺术的途径而已。

两则陈述[1]

1

我倾向于创作尺幅巨大的作品，其风格介于架上绘画和壁画之间。在献给佩吉·古根海姆（Peggy Guggenheim）女士的一幅大尺寸画作中[2]，我已经开创了这种风格的先例。这幅画现存于古根海姆女士的家中，之后还在现代艺术博物馆的"大型画作展"中展出。目前，这幅作品被

[1] 1947 年，波洛克申请了古根海姆基金会的资助，第一则陈述是其申请书的一部分。顾顺吉翻译。
[2] 指波洛克受艺术收藏家佩吉·古根海姆女士的委托，于 1943 年创作的《壁画》（Mural）一画，现藏于爱荷华州立艺术学院。

耶鲁大学借出。

我认为传统架上绘画的形式已经走向了死亡，现代艺术逐步朝着墙上绘画和壁画发展。同时我也认为，从架上艺术完全过渡到壁画艺术的时机还没有成熟。我所创作的绘画代表了这种艺术形式半成熟的状态，虽然还没有完全转型，但也为艺术将来的发展指明了方向。

2　我的绘画[1]

我的作品不在画架上完成。在画画前，我几乎从不把画布绷平。我宁可把未绷平的画布钉在墙壁上或者地上，将画布抵在坚硬的表面。在地上作画让我更自在。这样，我就能沿着画布四周走动，从画布四面八方作画，简直就身处画里面。我感觉自己更接近绘画，甚至成为绘画的一部分。这种方法与美国西部印第安人在沙地上作画的方法差不多。

我不用画家通常使用的绘画工具，像什么画架、调色板、画笔等等。我更愿意用棍子、泥铲、小刀，把颜色滴洒或甩到画布上，或者将沙子、碎玻璃以及别的东西掺和在颜料中厚涂在画布上。

当我沉浸在我的绘画中时，一时不知道自己在做什么。只有经过一段时间"熟悉"，我才知道我做了些什么。我不怕修改，也不害怕破坏画面，因为绘画有其自己的生命，我只是尽力将这种生命的气息表现出来。只有当我与绘画无法交流的时候，结果才是一团糟。其他时候一切往往处于纯粹的和谐状态，这样，画面自然就出来了。

我的绘画来源于无意识。不论是色彩还是素描，我的方法都是一样的：那就是直接作画，不会进行事先规划。我的素描与我的色彩有关，但并不是为了色彩才画的。

[1] 该部分文字最初发表于《可能性》(*Possibilities*) 第 1 期（亦仅有一期，1947/48 年冬季刊）。《可能性》由罗伯特·马瑟韦尔（Robert Motherwell）和罗森伯格主编，于 1947 至 1948 年之交的冬季出版于纽约。顾顺吉翻译。

十、威廉·德·库宁

威廉·德·库宁（Willem De Kooning，1904—1997），美国抽象表现主义画家，出生于荷兰鹿特丹。德·库宁于20世纪20年代移民美国，并在纽约与美国画家阿希尔·戈尔基（Arshile Gorky）结为挚友。第二次世界大战时，很多德国画家来到美国，带来了抽象艺术与表现主义艺术。受其影响，第二次世界大战之后，德·库宁的绘画风格转向抽象表现主义，他成为纽约画派中的核心人物之一。他的《女人》系列作品以巨大的尺幅、狂放的笔触、夸张的变形和纪念碑般的气势闻名于世，成为第二次世界大战之后现代艺术的标志性作品。

《何谓抽象艺术》一文最初发表于罗伯特·马瑟韦尔和哈罗德·罗森伯格主编的《可能性》杂志，德·库宁在该文中表述了他对抽象艺术的理解，这是今天我们研究抽象表现主义艺术思想的第一手文献。

*德·库宁文选[1]

何谓抽象艺术

第一个开口说话的人，不论他是谁，一定有他的目的。毫无疑问，出于对艺术的谈论，我们才把"艺术"放进绘画之中。我们唯一可以明确的是，"艺术"是一个词语。除此以外，一切都没有明确的界定。由此及彼，所有的艺术已然变成了文学。但我们并不是生活在一个所有事物都不言自明的世界。我们看到了一个相当有趣的现象：许多想把高谈阔论从绘画中赶走的人，也仅仅是高谈阔论而无所作为。不过这也并不代表他们言行不一，因为在对艺术高谈阔论的过程中，唯有艺术本身沉默无语，人们正可以对这一部分夸夸其谈。

对我而言，只有一点进入我的视野。这个狭隘、带有偏见的观点有时候显得格外明晰。它并非我所创作，而是本来就存在的。所有在我眼前展开的事物，我只能看清一点点，但是我总在关注。有时，我也能看清更多。

[1] 节选自 Willem De Kooning, "What Abstract Art Means to Me", *The Bulletin of the Museum of Modern Art*, Vol. 18, No. 3 (Spring 1951), pp. 4-8, 顾顺吉翻译。

　　"抽象"一词源自哲学家的理论之塔，而且似乎是哲学家们在"艺术"上特别关注的内容。哲学家们在"抽象"上汇聚了一束光，艺术家们因此被照亮。一旦"抽象"真正进入绘画，它就不再是文字所界定的东西。它变成了一种情感，这种情感或许可以用别的话解释。然而有一天，某个画家把"抽象"用作他的一幅作品的标题，画的却是静物，标题就显得极其微妙了。可以说，这并不算是很好的标题。从此，"抽象"一词的概念就变得特别起来。它给一些人一种印象：他们可以借此把艺术自身解放出来。在这之前，艺术都指包含在其间的所有事物，而不是可以从中抽离出来的东西。有一样东西，只有在处于合适的心情时（即抽象的、难以界定的心情），才可以从艺术中将其抽离出来，那就是美学——尽管现在我们又把它放回去了。画家要达到"抽象"或者"空无"的境界，他就需要拥有很多东西。这些东西总是在生活中见到的，像马、花、桌子、椅子、挤牛奶的女仆、透过钻石形的窗玻璃射进房间的一束光线等。过去的画家实际并不自由。画面上的事物并不一定都是画家自己选择的，而是因为他对事物有了新的看法。有些画家喜欢画别人决定的东西，于是他们被称为古典主义画家；另一些画家则自己选择画面的内容，于是他们被称为浪漫主义画家。当然，很多时候这两种情况是相互融合的。不管怎样，在那个时候，他们并不是对已经抽象的对象进行抽象，而是通过将诸如形、光、色、空间这些东西放置到特定情境的具体事物中，从而解放它们。他们的确有过思考——使马、椅子、人等抽象化的可能性，但是这种想法转瞬即逝了。因为若他们一直思考这个问题，势必会导致把绘画本身都放弃，那么，"抽象"一词也就会在哲学家们的理论之塔中消亡。当这些画家脑海中出现这些怪诞而深刻的想法时，他们就在正在绘制的画作的一张面孔上画上特别的微笑，以赶走那些念头。

　　绘画美学的发展永远是和绘画自身的发展相平行的。要么你影响我，要么我影响你，它们总是相互影响着。但是，处在20世纪最著名的转折点时，一些人忽然冒出这个想法：他们认为可以铤而走险，创造出一种先于绘画的绘画美学。随即，他们又在这个想法上出现了分歧，因而

出现了各种各样的团体画派。每一个画派都宣称要解放艺术，并且要求别人遵循他们的理论主张。然而这种种理论主张，大多数最终流于政治或是精神至上的怪异形式。他们认为，问题并不在于你能画什么，而是你不能画什么。你不应该画马，画树或者画山。自那时起，主题主旨不再是必不可少的东西。

在过去，当艺术家被大量需要的时候，如果艺术家考虑自身在世界上的作用，这只会引导他们相信，绘画是个多么世俗的行当，因此他们中的有些人放弃了艺术而皈依教会，或者情愿站在教堂前祈祷。对于那些创造了新的美学的人来说，过去从精神角度看起来十分世俗的观点，后来成为一种精神的障眼法，看起来就不那么俗气了。结果，后来的艺术家反而因为他们对于社会没有价值而倍感焦虑。无人理睬他们的行为，他们便不再相信那种冷漠的自由。他们知道，正是由于受到冷落，他们才比以往任何时候都自由。虽然他们也谈论解放艺术，但他们的"解放"有着另一层含义。对他们来说，解放艺术意味着他们对社会有用，这真是一个奇妙的想法。他们要对社会有用，就不再需要诸如桌子、椅子或者马之类的绘画对象，他们需要的是思想，并赋予对象以社会意识。他们要营造的是"纯粹的造型现象"，以此来证明他们的信念。这种信念对应的理论便是人自身存在于空间的形式（即他的肉体）就是一座监牢。它监禁着人的苦难——他饥肠辘辘、过度疲劳，深夜才能冒雨回那个被称为"家"的可怖的地方；他的骨头里阵阵酸痛，头脑沉重——这种对自身的意识，便是悲痛感。美学家认为，人们在面对绘画中耶稣受难的场景的时候，被其戏剧性氛围所征服；或者，他们被一群人坐在桌子周围静饮葡萄酒的抒情氛围所感染。换言之，这些美学家认为，迄今为止，人们在欣赏画作的同时，都联系了自身的苦难。他们用自己的形式感受换来了安慰和舒适。那是一种舒适美。一座大桥的曲线之所以美丽，是因为我们可以舒适地过河。他们认为，用这样的曲线和角度来作画，用它们来创作艺术作品，会使人感到快乐，因为在这种情形下，人们与艺术作品的唯一联系是一种舒适感。但是，数以百万计的人由于这种舒适感而长眠于战场上，这

又是另一码子事情了。

这种舒适的纯粹形式，变成了纯粹形式的舒适。一直到那时候，绘画中的"空无"部分——因为画中画出的部分而使没画出的部分成为另外一种存在——关于这部分总是有各种各样的标签贴上去，像什么"美""抒情""形式""深厚""空间""表现""典雅""情感""史诗""浪漫""纯粹""平衡"等。无论怎样，常被看作有些特别的"空无"部分被他们具有计算能力的头脑归纳成了圆形和正方形。他们天真地认为，"某物"是"无论如何"都存在的，而且没有任何"前提"；只有"某物"才是真正成熟的东西。他们以为自己可以最终把握艺术，但是这种观念使他们实际上在后退，而且没有达到他们所想要的前进。因为想要使实际上无法衡量的"某物"可衡量化，他们最后连"某物"都没有把握住。根据他们的观点，本应该被抛弃的老掉牙的字眼，像什么"单纯""崇高""平衡""敏感"等，再一次进入艺术里面。

康定斯基认为真实世界里的实体是具有叙事性的，因此他反对在艺术中再现实体。他希望"他的音乐没有歌词"；他追求的是"儿童般的单纯"；他企图找到"内在自我"，以摆脱"哲学障碍"（他曾写过一些相关的东西）。但是如今，他的言论也成为哲学障碍，尽管这是一种充满漏洞的哲学言论。他的言论中有着种种的中欧佛教观念，在我看来，有着某种过分的通神论倾向。

未来主义的情感就简单多了，没有空间，所有的事物都应该保持运动的状态。最后连他们自己都不见了，也许他们的理论就可以解释为什么他们的理论会消失。人要么是机器，要么为制造机器而牺牲。

在道德态度上，新造型主义与构成主义极为相似，除了一点：构成主义希望把艺术放置于露天，而新造型主义不想留下任何东西。

从上述艺术流派中我收获了不少东西，同时，我也感到很疑惑。但有一点是可以确定的，它们没有让我增加任何绘画的天资。现在，我对他们的艺术主张已经感到厌倦了。

只是因为常常想起提出这些主张的艺术家，我才会想到这些艺术主

张。我仍旧认为波丘尼是一位非常伟大的艺术家，充满了热情。我喜欢利西茨基（Lissitzky）、罗德钦柯（Rodchenko）、塔特林（Tatlin）和加博（Gabo）；我也十分崇拜康定斯基的一些作品。唯有蒙德里安，这位伟大而冷酷的艺术家，没有真正留下什么东西。

这些流派所有的共通之处就在于，强调内在与外在的同时性。这的确是一种新的相似性。这是团体本能上的相似性。这种相似导致了新材料变得更加透明，你可以完全看透。我猜，也许这是一种病态的爱。对我而言，所谓内在与外在的同时性，就好比冬天待在一间没有取暖设备、窗户破了的画室里，抑或是夏天在谁家的走廊上打个盹。

我的精神引领我，它去哪里，我就到哪里，不一定是未来。